东南大学一流学科建设项目
东南大学艺术学院教授文丛
主编｜王廷信

甘锋学术代表作

甘锋｜著

东南大学出版社
SOUTHEAST UNIVERSITY PRESS
·南京·

图书在版编目(CIP)数据

甘锋学术代表作 / 甘锋著. —— 南京：东南大学出版社，2024.4
(东南大学艺术学院教授文丛)
ISBN 978-7-5766-0811-3

Ⅰ. ①甘… Ⅱ. ①甘… Ⅲ. ①艺术学－中国－文集 Ⅳ. ①J120.976-53

中国国家版本馆 CIP 数据核字(2023)第 141080 号

策 划 人：张仙荣　　责任编辑：贺玮玮　　责任校对：子雪莲
书籍设计：蔡顺兴　　责任印制：周荣虎

甘锋学术代表作 Gan Feng Xueshu Daibiaozuo

著　　者	甘　锋
出版发行	东南大学出版社
社　　址	南京市四牌楼 2 号　邮编：210096
出 版 人	白云飞
网　　址	http://www.seupress.com
经　　销	全国各地新华书店
印　　刷	南京新世纪联盟印务有限公司
开　　本	700 mm×1000 mm　1/16
印　　张	29.5
字　　数	413 千字
版　　次	2024 年 4 月第 1 版
印　　次	2024 年 4 月第 1 次印刷
书　　号	ISBN 978-7-5766-0811-3
定　　价	98.00 元

本社图书若有印装质量问题，请直接与营销部联系，电话：025 - 83791830。

总 序

东南大学具有悠久的艺术教育与研究的传统。早在 1906 年,李瑞清先生就在此设立图画手工科,开中国现代艺术教育之先河。这个科目从开设到 1949 年随国立中央大学的结束而结束,持续了 43 年。1949 年,国立中央大学更名为国立南京大学,学校的建置未曾发生变化。1952 年,全国高等学校调整,国立南京大学的艺术学科大部分进入南京师范大学,尚有部分教师到了中央音乐学院。直到 1994 年东南大学艺术学科恢复为止,东南大学的艺术学科中断了 42 年。

1994 年,在一个新的发展时期,东南大学重新发现艺术学科的价值,开始逐步恢复艺术学科。2006 年,东南大学成立艺术学院,到如今已有 13 年了。

学科的发展首先是教师的发展。从 1994 年的艺术学系以及后来的艺术传播系到现在,艺术学院已有 9 位教师荣退,目前在岗专职教师 58 位。从 1994 年算起,艺术学院已退休和正在执教的教授已达 20 余位。在东南大学艺术学科成长的过程中,这些教授都做出了巨大贡献,所以我要在此

感谢他们对东南大学艺术学科的成长付出的辛劳！为了纪念东南大学艺术学科的恢复，总结东南大学艺术学科教授们的学术成就，集中展示教授们的代表性学术成果，加强对学生的培养，我们决定从今年起在东南大学出版社以文丛的形式陆续出版东南大学艺术学科教授代表作。

东南大学艺术学科的教授从年纪最长的"30后"张道一先生，到如今的"80后"季欣女士、卢衍鹏先生，已有整整五代人了。每代教授的学术背景和风格都略有差异，从知识储备到问题的关注点和思考方式，从话语系统到表现形式，都体现出这种差异。除了代际差异，每位教授的学术个性也有区别。所以，这套文丛大致代表了东南大学艺术学科每代教授的学术个性，也代表了不同教授各自的学术个性。我们衷心希望学界同人、我院的青年教师和学生们关注这套文丛，通过这套文丛了解东南大学艺术学科教授们的学术个性、治学理路和学术观点，也期待学界同人对这套文丛批评指正。

是为序。

<p style="text-align:right">王廷信
2019年1月</p>

1 目 录

001 艺术理论

002 艺术学学科建设的学科本体和本性与方法论问题
013 艺术学研究的"求真"倾向及其多维范式
030 关于"艺术学"《学科专业目录》设置的几点思考
041 前瞻・方法・内涵：艺术学评价体系创新发展之道
059 中国共产党百年文艺理论政策研究
076 哲学视野中的艺术语言观念迁转论
091 论视觉文化对传统审美方式的消解
101 从文本分析到过程研究：数字叙事理论的生成与流变
120 康德"哥白尼式革命"与当代美学转型
133 民族艺术：建构城市文化"第三空间"的诗性实践
149 "画眼"与"艺术通感"的关联性探赜
165 3D技术对电影艺术思想的遮蔽与敞开
174 2007—2014年国家社科基金艺术学项目形式特征和内容特征研究
197 "道，一以贯之"

213 艺术传播理论

214 论传播对于艺术的意义
229 "以人民为中心"文艺传播观念的形成与确立

2

233　基于大数据的中国画家中西方知名度比较研究
265　洛文塔尔文学传播理论研究
279　"理论力场"与文艺传播研究
291　"传播力场"与文艺转型
306　文艺研究新范式
322　洛文塔尔社会心理学视野中的接受理论研究
337　批判学派的"另一副面孔"和传播研究的"第三种可能"
354　霍尔文化研究视域中的艺术传播理论研究
372　人文主义传播研究的典范
390　艺术的媒介之维
409　"他者"的"期待视野"与经典文化的有效传播
412　《万方职贡图》艺术传播效果三重探微
428　当代民族视觉形象传播研究的三种范式

435　艺术批评

436　"疯狂的石头":荒诞体验的中国式意象
443　戏剧性:"中国好声音"的焦点和魅力所在
448　有"面子"无"风骨"
453　上海世博会中国馆:"很中国"、无上海、不世博
457　无尽的回归太初,抑或投身渺茫的未来?

艺术理论

艺术学学科建设的学科本体和本性与方法论问题

世纪之交以来，我国的艺术学研究日渐增强了学科建设意识，关于艺术学的学科本体问题、学科本性问题和方法论问题也随之成为热点话题。学术界对于当前艺术学学科建设所面临的这些基本理论问题，特别是关于如何确立艺术学在艺术研究、艺术教育体制乃至社会生活整体价值体系中的地位问题，提出了各种不同的观点。历经十余年的讨论，艺术学界对这一问题的看法不但未能达成共识，反而形成了一种日呈多元化、多样化，也日显芜杂和失序的局面。在"艺术学"即将升格为门类，"二级学科艺术学"即将升格为一级学科的学术背景下，如何在理论上深入理解和把握艺术学学科建设的方向和规律就成为当前艺术学研究所亟须解决的一道理论难题，而从艺术学学科体系的角度看，学科本体、学科本性和方法论问题的突破无论如何都是我们必须解决的首要课题。

一 艺术学学科建设的学科本体问题

对于理论研究的本质，马克思在《〈黑格尔法哲学批判〉导言》中曾做过这样的规定："理论只要彻底，就能够说服人。所谓彻底，就是

抓住事物的根本。"① 这种规定,对于我们今天的艺术学学科本体问题的讨论仍然具有重要的指导意义。对于一门学科而言,它的学科本体问题是它最根本的问题,因为一门学科的确立是由独特的学科本体确定的。学科本体是否明确,将决定这一学科存在的可能性和必要性。无论是从艺术学的产生和发展的历史进程来看,还是从其作为一门学科的逻辑属性来看,艺术学所把握的对象,都是作为联结主体与客体、感性与理性、真理与道德的中介而存在的。当我们从艺术与真、艺术创造活动与科学认识活动、艺术学与科学的关系角度进行考察时,我们发现艺术学离不开对客观真理的追求,离不开理性本体的指引;而当我们从艺术与善、艺术创造活动与伦理实践活动、艺术学与伦理学的关系角度进行考察时,我们发现它又离不开对伦理道德的实现,离不开实践本体的存在。显然,艺术学在学科本体上,具有理性本体与实践本体的双重特性。那种想让艺术学脱离科学方法论的指导,使艺术学停止对"真"、对客观规律进行研究的做法,或者是那种想使艺术学抛开社会实践的基础,让其放弃对"善"、对人生价值进行追寻的学说,毫无疑问,都是对艺术学学科本体的背离。其结果必将造成艺术学理性本体的丧失,并导致艺术学学科在当代社会生活价值体系中的缺席状态。因此,对艺术学存在的必要性和可能性,应该从其本体存在的特殊性上来理解和把握。

然而,当前关于艺术学学科建设的讨论中却出现了一种试图消解艺术学的科学取向和学科边界、把研究对象转向"艺术化了的日常生活"或曰"大众文化",试图放逐理性、用感性经验的描述去颠覆对本质和规律的理性探索,试图放弃对"真""善"的追求,从而抹杀艺术学存在的必要性及其发展的可能性的非艺术学化倾向。理论的逻辑发展进程,当然要与它所把握的对象的历史运动过程相一致。面对社会转型所

① 《马克思恩格斯选集》,第1卷,人民出版社,1995年,第9页。

带来的时代风尚、价值观念的转变，面对后现代主义对精英文化和通俗文化的冲击，面对艺术尤其是视觉艺术从特定圈层突破出来飞入寻常百姓日常生活的客观现实，艺术学怎么办？作为一门对艺术整体（这当然要涵盖大众艺术和各种边缘艺术）进行综合研究的人文社会科学，艺术学到底应该如何建设？这确实是我们不得不直面的根本问题。但是，是不是因此就可以说"艺术与非艺术的边界已经不复存在"？[①] 是不是只有"跨出边界"，才能跟上时代的潮流？[②] 是不是因此就可以说"公众不再需要灵魂的震动和真理，他自足于美的消费和放纵"？[③] 是不是因此就可以得出把研究对象转向"艺术化了的日常生活"，把艺术学转向文化研究才能回应这种挑战的结论？毋庸置疑，强调艺术学对于当今文化现象的敏感性，"不断追踪新的艺术活动"，"与当前的创作实践相连接"，[④] 开展有效的文化批评，这是当代艺术学以及其他人文社会学科都应具备的理论品格。但是因此而将其作为艺术学学科建设的归宿，甚至赋予它学科本体地位的观点就让人难以接受了。

大家都知道，文化研究是以颠覆学院式的学科分工体制的身份出现的，它本身并没有明确的学科领域和确定边界，其本质是一种跨学科研究。把艺术学转向文化研究，看似在扩大艺术学的固有边界，实则是欲以其取代艺术学的学科本体地位。况且，文化研究的对象主要是大众文化以及与大众文化密切相关的大众日常生活，其目的也不是要研究大众文化的艺术特征，而是研究社会体制和意识形态，尤其是阐明某一文化中的共同因素。在文化研究中，丰富多彩的艺术现象被文化的"同一性"所取

[①] 王廷信在《艺术的界限》一文中批判了那种"要打破艺术与日常生活之间的界限"的观点，详情请参见王廷信：《艺术的界限》，《艺术学界》第一辑，江苏美术出版社，2009 年，第 90-96 页。
[②] 金丹元、曹琼：《艺术与艺术学的跨出边界及其所引发的思考——兼涉艺术学学科建设的一个新起点》，《东南大学学报（哲学社会科学版）》，2008 年第 3 期。
[③] 曹顺庆、吴兴明：《正在消失的乌托邦：论美学视野的解体与文学理论的自主性》，《文学评论》，2003 年第 3 期。
[④] 金丹元、曹琼：《艺术与艺术学的跨出边界及其所引发的思考——兼涉艺术学学科建设的一个新起点》，《东南大学学报（哲学社会科学版）》，2008 年第 3 期。

代，甚至成为它透视文化现象中的意识形态机制的"例证"，这就在根本上混淆了艺术与其他文化形式的区别。其结果，必然导致在研究目的和研究对象上取消艺术学赖以存在的基础。我们这样说，并不意味着艺术学的边界是固定的，对于"艺术"概念变迁史的梳理足以说明历史上从来没有过边界固定不变的艺术。与其研究对象相一致，艺术学的边界当然也不是固定不变的，而是运动的、开放的，但是它有无形的边界，这个边界就在于它的学科本体意识。因此，探讨艺术学的学科建设问题，尤其是在今天"艺术"不断扩容的大背景下，强调坚持艺术学的本体性这一根本问题就具有了格外重要的意义。

而眼下那些建立在对感性现象和主体经验描述上的艺术批评和文化研究，由于本体论确立过程的缺失，致使它不但难以建立起新型的艺术学理论，而且必将导致艺术学理论功能的弱化，科学品格的降低，甚至丧失学科的理性本体。我们很难设想，这种丧失了艺术学本体的所谓"理论"，还能够推动艺术学理论的发展和艺术学学科的建设。可见，综合运用哲学和科学的方法，在对当代中国艺术和艺术学发展过程的审视中，确定艺术学的本体存在，这是确立艺术学学科在艺术研究、艺术教育体制乃至社会生活整体价值体系中的固有地位的根本之所在。

二　艺术学学科建设的学科本性问题

对于艺术学学科建设问题的探讨，离不开对艺术学学科本性的把握。因为一门学科的存在，是通过其学科本性及其基本理论特征才得以确证和具体体现的。就艺术作为人所特有的一种精神现象而言，它的本质属性归根到底是由人的本质属性所决定的。而就人的本质来说，科学精神和人文精神的融合，则充分体现了人作为一种实践性的、合规律和合目的性的存在的本质特性。作为"人学"的艺术及其理论，正是以反映人的这种基本存在方式，反映集中表现这种存在方式的科学精神与人

文精神的融合作为自己存在的本体、作为艺术学学科的本质属性，才与也以人为对象的其他学科，如社会科学中的人类学等，自然科学中的医学等区别开来；才在人类社会生活的整体价值体系中，确立了自己独特的领域和地位。众所周知，科学精神和人文精神是人类认识和改造自然、社会和人类本身过程中形成的两种互补的思维方式，是推动自然科学和人文社会科学发展的原动力，在人的生成史和艺术发展史上起过重大作用。这两种精神的融合，就决定了艺术学既离不开对客观真理的追寻，此乃是艺术学的科学性之所在；又离不开对人生价值的实现，这正是艺术学的人文性之根本。由此可见，那种融合了人文性的科学性，才是艺术学的根本属性。那些将人的科学精神与人文精神分割开来，将艺术学的科学性与人文性对立起来，进而将其中一个方面推向极端的所谓"科学主义"或所谓"人文主义"的艺术观，显然都违背了人的存在的本质和艺术存在的本质，其结果必将造成对艺术学学科本性的消解乃至否定。

然而，在当下的艺术学学科建设进程中，却出现了一种看似强调艺术研究的人文性，实则是在消解其科学性的轻视基本理论问题，轻视基本理论研究方法的非科学化的理论倾向。一些最基本的理论问题，如艺术的本质问题、艺术的发展规律问题等，正在逐渐淡出人们的理论视野；一些最基本的理论研究方法如辩证逻辑的思维方式、综合创新的方法论原则等，在一些学者眼中正在成为丧失了活力的"老古董"。在这种情况下，人们似乎可以名正言顺地忽视艺术学是从艺术的整体出发，去揭示艺术在历史和现实中存在和发展的普遍必然性的这一基本职能。于是，艺术学停止了求索艺术的本质和规律的脚步，而成为一种超越普遍性、必然性的对感性现象和感性经验的描述，成为人们追逐话语权的一种语言游戏活动。在对待艺术学的科学性与人文性的关系问题上，有的学者提出了"艺术学不属于自然科学、社会科学，而属于人文科学"的主张，并且据此提出对于艺术学这样的特殊学科而言，"应当采用体

验、对话、交流、领悟、解释等方式"来研究。这种否定艺术学的科学本性的论调深得一些学者的赞赏,他们认为这种"关于艺术学的学科定位的阐述,是精当的",甚至认为这种界定有力地纠正了以社会科学方式来规范艺术学的做法。[①]这显然是把艺术创造活动和对艺术创造活动进行科学研究,以揭示艺术活动客观规律的学术活动混同起来了,是把以理性为代表的科学精神和以表达对人类价值关怀为核心的人文精神这两种互补因素给割裂并且对立起来了。事实上,我们可以用哲学的方法、社会科学的方法甚至是自然科学的方法来研究艺术,但就是不能用艺术的方法来研究艺术,道理再简单不过:艺术活动是一种创造活动,而不是一种科学活动,其本身不可能提供一种科学的方法。

这种片面强调艺术学的人文特殊性的"理论"无疑是要取消艺术学的"真"的维度,取消艺术学学科的理性本体和科学本性,恐怕只能停留在感性对现象的描述阐释阶段上,导致艺术学研究出现零散化、平面化、随意化倾向。任何一种试图揭示客观规律,形成某种见解和知识的学术活动,不论其价值评判的主观性有多大,都必然涉及"真"的问题。艺术学作为一种学术活动,既然以求真为己任,以揭示艺术活动规律为目的,就必须有科学的依据和方法,就需要理性的说明论证而非意会。正如列宁所说:"不是'叙述',不是'断言',而是证明。"[②]这种研究和论证要么是逻辑的,要么是实证的,总之必须是科学的。因为只有科学才能形成真理性的知识体系。

那么什么是科学?什么是科学的基本属性?根据《辞海》,所谓科学是指运用范畴、定理、定律等思维形式反映现实世界各种现象的本质和规律的知识体系。在学术史上,康德在《自然科学的形而上学起源》一书中所下的定义影响深远,他说:"每一种学问,只要其任务是按照一定的原则建立一个完整的知识系统的话,皆可被称为科学。"这个定

[①] 包忠文:《艺术原理·序》,东南大学出版社,2005年,第1页。
[②] 列宁:《哲学笔记》,中共中央党校出版社,1990年,第100页。

义成为后来科学哲学、科学学和元科学理论的出发点。① 根据上述元理论,科学应该是人类揭示自然、社会和人类自身发展规律的系统化知识,是一个具有客观真理性和逻辑展开性的知识体系,是一套具有可靠性的探寻真理的方法系统。而"以事实为依据,以规律为对象,以实践为标准,是人文科学的科学性的关键"。② 作为一门人文社会科学,艺术学应该具有科学理论所具有的一般特性,即应该有其作为理论支撑点的最根本的哲学观和方法论;有其赖以生长的原理性的理论观念及其最基本的概念和范畴;有其严密的论证结构;有其将理论与实际联系起来的切实可行的研究手段;最后应形成打上了理论主体烙印的具有个性化色彩的概念范畴运动的逻辑系统或依据科学方法建构起来的实证系统。总之,要符合一般艺术学所具有的普遍意义上的科学性,即"知识的系统性和方法的可靠性"的基本要求,这种要求是任何一种艺术理论形成"一元"和加入"多元"的基本条件,也是进行艺术学学科建设最基本的学术规范的题中应有之义。

由此看来,那些试图用感性经验的描述去颠覆对本质和规律的理性探索的做法和理论,其合理性和科学性就大可商榷了,其在艺术学学科建设中所起的作用也就可想而知了。这就要求我们在研究和考察艺术学的学科本性和理论特征的时候,应从理论研究的科学性和整体性特征出发,对已有理论的学科归属、理论结构以及理论形态进行整体把握和系统反思,以期对艺术学的学科本性有一个较为清醒的认识。

当然,每一种艺术思潮都是历史的、具体的,作为艺术活动理论概括的艺术学也具有鲜明的历史具体性,它所具有的科学性和人文性在不同的艺术学理论中当然也有不同的表现。有的艺术学理论,科学性表现得非常明显,人文性含而不露;有的则直接表现为艺术理想、价值评价,但这是建立在其知识体系的科学性基础之上的。与艺术学对"真"

① 汉斯·波塞尔:《科学:什么是科学》,上海三联书店,2002年,第11页。
② 陈先达:《寻求科学与价值之间的和谐》,《中国社会科学》,2003年第6期。

"善"这两个维度的追求相一致；与艺术学揭示艺术活动规律，创造价值世界这两方面的目的相一致，在艺术学研究的历史上也一直存在着具有不同倾向的两种形态的艺术学：一种以探索艺术本质、揭示艺术活动规律为主，偏重于真的追求、学术的研究；另一种以表达艺术理想或者艺术观念，创造充满人文关怀的价值世界为主，偏重于善的追求、价值的评价。但是这种区分只是就总体倾向而言，是就其所具有的科学性与人文性的高低、显隐的程度而言，而不是非此即彼的二元对立。可以说，从古至今，还没有哪一种有影响的艺术学理论不同时具有科学性和人文性。完全不包含任何艺术知识、不具有丝毫科学性的艺术学，不可能具有任何说服力；而不包含任何价值取向、不具有丝毫意识形态性的艺术学也是未曾有过的。只要是真正意义上的艺术学，就不存在有无科学性或者人文性的问题，所存在的问题仅仅在于二者在艺术学内部的关系问题。

总之，对于作为人文社会科学一个门类的艺术学来说，它所具有的科学性应该是一种融合了人文精神的科学性，也即是既具有科学理论的结构特征，又充满人文关怀、具有价值属性的独特理论学科的属性与形态。

三 艺术学学科建设的方法论问题

与艺术学学科本体所内含的真、善这两个维度相一致，与艺术学所具有的科学性与人文性这两种学科本性相对应，采用哲学的、人文学科的方法和社会科学的方法对艺术整体进行综合研究，就成为当下进行艺术学学科建设的方法论基础。但是艺术学研究中割裂人文性与科学性的理论倾向，却严重影响了这种综合方法的建构。艺术学界的一些研究人员为了让艺术学走出美学的"阴影"，在谈及艺术学与美学的关系时，似乎故意曲解了双方研究方法的现实状况：极力强调美学的思辨色彩，淡化艺术学的理论色彩；闭口不谈科学美学、实证主义美学的实际存在和巨大影响，却极力宣扬艺术学的经验主义特征和实证主义色彩。问题

是，既然艺术学脱胎于美学，它又如何能够撇清自身的美学基因呢？事实上，采用哲学的还是实证的方法，并不能作为艺术学与美学相互区别的依据，因为美学也采用实证的方法，艺术学也不能脱离哲学的思辨。

毫无疑问，艺术作为一种极为复杂的精神创造活动，是属于人文领域的。艺术史表明，古往今来的所有伟大的艺术家都是伟大的思想家。任何艺术创造都是在一定的思想观念的指导下进行的，因此艺术学研究要揭示出艺术的人文内涵，要创造出充满人文关怀的价值世界，就离不开哲学的、人文学科的方法的指导。但是作为一门新兴的人文社会科学，艺术学研究又离不开社会科学方法的支撑。事实上，近几十年来，得到学术界认可的艺术学成果多是那些运用了成熟的社会科学方法的研究成果，如艺术社会学、艺术心理学等。这种交叉研究的成功说明了艺术学建基于社会科学基础之上、采用社会科学方法的合理性和可行性。诸多新兴学科的兴衰史表明，艺术学要想在学术界取得合法性地位，要想在研究型大学中占有一席之地，并且赢得学术界和大学共同体的信任和尊重，就必须借助那些已经取得成功的社会科学的力量。不论是为了维护艺术学的理性本体、科学本性，还是为了开拓艺术学的研究领域、拓展艺术学在研究型大学中的生存空间，艺术学都必须主动采取社会科学方法进行艺术研究。不过由于目前艺术学领域的研究者主要是来自美学和门类艺术的研究者，尚缺乏社会科学家的介入，这导致国内艺术学研究的社会科学范式一直没能取得实质性突破。因此，如何超越艺术学研究中对社会科学方法的简单套用和经验描述方法，实现人文学科方法与社会科学方法的融会贯通，就成为当前进行艺术学学科建设所亟须解决的问题。事实上艺术学本身就是为了对艺术整体进行综合研究才在19世纪逐步发展成为一门科学的。例如德苏瓦尔等艺术学创始人从建立艺术学之初，就强调应该联合哲学、人文学科的方法和社会科学的方法等各种研究方法来对艺术整体进行综合研究。

然而不幸的是，这种联合时常被单纯的学术专科所固执宣称的特权

所遮蔽。艺术研究似乎从其产生的第一天起就陷入了社会科学和人文学科都宣称享有特权的尴尬境地。对于作为一名社会科学家的艺术学研究人员来说，他的研究对象及其处理的材料在传统上被定位为人文学科；对于作为一名人文主义者的艺术学研究人员来说，他的研究方法及其处理材料的方式在社会科学家看来又是缺乏科学性的。尽管在这两个学科之间存在着混淆和竞争，但是一致性要更多一些。双方也许没有意识到，事实上他们经常互相使用对方的术语，在某种学术框架中研究艺术的社会方面的社会科学家，经常得到人文学科的文化价值和道德价值观念的引导；社会科学和人文学科都关心艺术在现代社会中的角色；都在寻找判断艺术产品及其社会角色的标准；都在探寻艺术的发展规律……这就足以表明，在这两个领域内有许多共同关心的问题，只是他们还没有设计出有效的交流方式而已。

艺术学发展的历史告诉我们，方法论的变革始终是艺术学观念变革的基础和前提，理论的多元化与方法的多样化是一致的。任何思想理论确立的目的，都是要为具体阐释它所把握的理论材料确立独特的理论观念及方法论原则。因此，在艺术学学科建设进程中，我们应重新确立对艺术整体进行综合研究的基本理论原则，从艺术与社会生活的关系结构到艺术自身各种要素的关系这样一个由多级多层关系所构成的关系结构中，去把握这个关系结构所形成和发展的历史和逻辑的运动过程，在历史与逻辑相统一中揭示艺术的本质和规律。毫无疑问，对艺术这种人类社会现象的研究，理论所起的作用是决定性的，但是经验主义的洞察力也不可或缺。艺术学的理论研究要获得充分发展，就必须进行广泛的经验研究以说明其理论研究的充分性。因此既要反对没有经验研究的空洞的理论推论，也要反对没有理论指导的盲目的经验研究，这就需要在符合艺术学的学科本性的前提下实现科学意义的研究工作——把哲学的、人文学科的方法和社会科学的方法综合应用到对艺术整体的研究上。不过对艺术学研究的人文精神和哲学观点的强调并不是要放弃对科学的追求，而是要通过这种综合研究来促

进科学理性与人文精神的融合。诚如徐子方所指出的,科学的艺术史论应特别注意两点:"其一,站到哲学的高度,将艺术定义及其分类作为艺术史展开的前提和理论基础;其二,以艺术为本体,以揭示艺术自身发展规律为旨归。此二者系辩证之统一,任何理解和阐释的错位都会……最终导致艺术学学科品格的可疑和分裂。"①

当前的艺术学学科建设,应该说是在对以往的艺术学观念和方法论的反思中进行的。正是通过这种反思,我们才更清醒地认识到要重新回归艺术学学科的理论本体、科学本性,最根本的就是要准确阐释综合创新的方法论原则。如果我们能够同时采取定性和定量相结合的方法,尝试着打通"人文学科方法和社会科学方法",超越理性主义与经验主义的对立,就能够为解决上述问题提供一种新的方法论基础。虽说诸种理论完全融会贯通的前景尚未真正出现,但各种理论和方法既冲突又融合的状况,仍然极富潜力地开拓了艺术学研究的理论新视野。事实上,站在批判的立场上开放地吸收一切优秀的文化资源,通过对不同方法的辩证否定来尝试综合创新,正是马克思主义的理论品格之所在。

艺术学的学科建设是一个需要不断探索的漫长进程,它需要在各种复杂的矛盾关系中开辟前进的道路。在这一过程中,进行学科建设的方式和途径可能是多种多样的,但有一点似可为学界所认同,那就是不能把艺术学的理性本体、科学本性和综合创新的方法论原则丢掉,不能割裂艺术学的人文性与科学性,不能把艺术学的研究方法限于一端,不能把艺术学转向非艺术学。这可能就是我们今天探讨艺术学学科建设问题的意义之所在吧。

《云南社会科学》2010 年第 5 期

① 徐子方:《艺术定义与艺术史新论——兼对前人成说的清理和回应》,《文艺研究》,2008 年第 7 期。

艺术学研究的"求真"倾向及其多维范式
——绘制艺术学理论知识地图的尝试之一

 国务院学位办 2011 年公布的《授予博士、硕士学位和培养研究生的专业目录》中,"艺术学"正式脱离"文学",成为中国第 13 个独立的学科门类。原先的二级学科"艺术学理论"遂升格成为"艺术学"门类下的五个一级学科之一,艺术学研究与艺术学的学科建设由此迎来了崭新的发展阶段。回望"艺术学"百余年的发展历程,可谓在争议中不断前行。"艺术学"这一概念首先是由德国学者于 19 世纪末提出的,20 世纪初就由宗白华等学者介绍到中国,但直到 20 世纪 80 年代才开始受到中国学界的广泛关注并引发热烈讨论,由发端到兴起经历了相当漫长的时光。

 尽管对艺术进行研究的历史与艺术的发展史一样漫长,但是"艺术学"作为学科而言却是相当年轻的。1980 年,经国务院批准,文化部下属的文学艺术研究院更名为中国艺术研究院;1983 年"全国艺术学科规划领导小组"成立,开始从国家层面上对艺术研究及其学科建设进行规划。正是这两项举措为艺术学学科的建立与发展提供了必要的体制上的基础。随着新时期艺术的繁荣发展和体制上的保障措施的逐步到位,我国的文艺理论界开始重视艺术学研究,并且日渐关注"艺术学"学科建设的问题。其中,对"艺术学理论"学科的反思一直是学术界关注的热

点问题，论者甚多，著述颇丰。但是，艺术理论界对于艺术学学科的本体、本性、范畴、价值取向、研究范式这些学科建设中最基本的问题仍然莫衷一是，争议不断。因此，系统梳理艺术研究的理论史和艺术学学科的发展史，以人（艺术研究的代表性学者、学科发展的关键人物）、文献（艺术研究和学科建设的代表性论著）为关键性历史节点和坐标，构建时空交错、重点突出的学术网络和知识地图，为后来的艺术学研究者提供一个核心范畴库和理论参照系，非常必要。尤其对艺术学这样一门年轻的学科而言，理论体系还在不断构建之中，谱系化知识地图的描绘，非常有利于核心范畴和研究方法的规范，对加快艺术学学科建设的进程是十分有益的。通过对艺术研究谱系的梳理，我们发现艺术理论有史以来主要呈现出求善的、求真的、求效益的三种理论倾向，并且以此为基点，形成了多重研究范式，它们共同谱写了艺术学研究的历史长卷和知识地图。本文将集中阐述艺术学研究的"求真"倾向及其多维范式。

一　构建独立的"真理世界"：思辨的"真"

作为一门对艺术整体进行综合研究的人文社会科学，艺术学一直以揭示艺术活动规律、创造充满人文关怀的价值世界为目的。有别于"求善"以表达艺术理想和人文关怀为核心价值的理论倾向，所谓"求真"是通过对艺术的本质和规律的系统研究，揭示或构建"真理世界"的理论倾向。早在古希腊时期，诸如毕达哥拉斯等数学家针对艺术形式中的比例等问题就开始了不懈的探求，最终发现了"黄金分割"规律，这可以看作艺术研究中"求真"范式的萌芽。繁盛一时的古罗马帝国终结以后，随之而来的是漫长而黑暗的中世纪，神学专制对思想文化的桎梏，使人们不得不放弃对艺术的各种争鸣。其间基督教哲学及以表现基督教内容为主的艺术也有对"求善"的承序：如宣扬上帝的万能、博爱、宽

恕，要求人们赎罪向善等内容，但同时也扼杀了人性的光辉。文艺复兴运动结束了这种局面，文艺领域古希腊、古罗马式的繁荣再次出现了。经过文艺复兴运动的洗礼，十七、十八世纪的西方哲学出现了理性主义和经验主义两种基本的历史走向，这两种理论范式为以后哲学、美学、艺术学的发展确立了基调。它们最关心的艺术问题，不再是艺术是否是善的问题，而是艺术的真的问题。其艺术研究展开的主要特征是：从把艺术视为"善"的象征，对艺术本体进行外部描述转变为以"艺术是什么？"的追问为出发点，试图认识和探寻艺术的本质，由此开启了艺术研究的"求真"范式。

（一）西方理性主义

理性主义早期以笛卡尔、斯宾诺莎、莱布尼茨为代表，到康德基本成熟，黑格尔则是集大成者。理性主义强调真理是自明的，通过思辨的推演，可以形成普遍的"合规律"，艺术则是思辨理念的一种观念折射。对艺术及审美的定义方式在欧洲大陆的理性主义那里经历了由模糊走向清晰的三个阶段，其地位不断攀升：最初在鲍姆嘉通那里美学只是"感性认识"，是"低级认识能力"，与高级认知能力有着明确的区分，虽然鲍姆嘉通没有意识到艺术及审美与理念或理性的关系，却最早确立了其作为感性知觉系统的自律性、自治性和自足性；康德则致力于界定感性认识的审美与理性认识的审美之间存在的关系，但他着重强调的是主体自由在审美和艺术鉴赏活动中的支配地位，认为客观存在的形式也屈从于主体心理的目的与旨趣，这显然是不完善的；直到黑格尔哲学才将这种艺术的哲学思辨范式发挥到极致——他规定了作为真理的理念对感性形式的支配地位。

之所以有论者称黑格尔为"艺术史之父"，是因为他开创了与哲学同向的艺术史书写的思辨范式，影响深远。首先，从温克尔曼开始，西方艺术史告别了传记式的书写形式，进入历史书写的时代。而以作品为中心的写法，体现了他对新古典主义的大力阐扬，这种对古希腊精神的

阐扬深刻影响到了狄德罗和法国思想启蒙时期的艺术史写作和艺术批评。艺术史受某种观念支配而带有思辨色彩的写作虽然是从温克尔曼开始，但是他并没有自己的逻辑体系，而是借重亚里士多德等古希腊哲学家的部分观念。康德哲学发展了笛卡尔的"心物二元论"，强调自发创造对和谐自持的突破，从这里与席勒那种求善的倾向相区别。康德对理性主义范式的重大贡献在于：他率先确立了艺术及审美领域无目的、无利害、无概念的自律性，确保了艺术是不受任何理性的或实践的经验干预的自由而纯粹的精神活动，是先天智性和天才的表现。在康德那里美已经不等同于善或道德，而成为道德的象征符号。黑格尔正是从康德所秉持的艺术与自然、社会等外在领域的自律关系中得到启示，从而把艺术当作心灵、情感对真理的感知，而非真理本身，这决定了黑格尔的艺术史观必然由理念的"真理"推演而来，与他的哲学观念同向而生，是一种纯粹的哲学思辨的艺术研究范式。黑格尔开创的理性思辨的艺术认识论范式和由此而来的艺术史书写模式直接影响到了19世纪上半期"历史主义"艺术史方法中"共相模式"的诞生，虽然这种"历史主义"者不再把自己的观念赋予艺术，宣扬艺术的普世价值，而是更加关注一个时代艺术所呈现出来的共同规律，但他们仍然赞同艺术发展与精神并肩共进，最终归于浪漫主义的黑格尔范式，只是沃尔夫林、李格尔等人作为纯粹的艺术史家而非哲学家，其形而上学假说建立在他们对大量史料的思辨式分析上，这种方法已经初现经验—实证研究范式的端倪，不再是纯粹的哲学思辨了。

（二）东方思辨智慧

中国哲学的言说方式与西方不同，中国艺术理论的发展路径也有别于西方。总体上，中国对理性主义的真缺乏系统性的开掘，但这并不妨碍有许多迸发思辨光辉的片段涌现。魏晋玄学对《易》《老》《庄》义理充满玄妙的生发，以及由此而来的"言意之辨"；《文心雕龙》从"原道"到对作文各个要素之间思辨的、系统的阐发；历代文论、画论、书

论中对言-象-意三者关系的反复探讨；有"东方黑格尔"之誉的刘熙载在《艺概》中对艺术规律的论述都是如此。这些论述虽然表述不够严谨，逻辑性也不是很强，但东方特有的思辨的智慧、理性的精神也足以与西方哲学中的理性主义相媲美。

二　归纳与分析的多重范式：经验主义的"真"

哲学研究的经验主义范式起源于17世纪末18世纪初的英国，其后随着"日不落帝国"的崛起，其影响逐渐遍及全球。相比理性主义，经验主义的情况要复杂得多。经验主义与理性主义的分别主要表现在以下几个方面：首先，就人类认识活动产生的根源来说，理性主义认为对知识必然性的认知起源于人类固有而自明的天赋；经验主义否认知识形成于天赋，主张从感觉经验的范畴认识知识的形成，认为一切知识都源于后天的经验。其次，从方法论上来说，理性主义从给定的某一准则出发，以思辨演绎方法自上而下地构建知识体系；就经验主义发展的历史脉络来说，虽然有主观经验主义与客观经验主义，形而上学经验主义与逻辑经验主义的分别，但就方法论来说都呈现出"经验—归纳"的范式：所谓的"经验"是一种个别的表征，可以来源于对常识的建构，也可以是对感觉经验来源的探究，但无论如何经验主义研究范式在方法论的脉络上都是从个别经验出发，试图归纳出一般的、带有本质属性的经验。

（一）艺术学研究经验主义范式的构建

早在经验主义思潮萌芽期的英国经验主义者那里，围绕审美经验来自主观世界抑或客观世界，就形成了截然不同的两条路径，围绕着"趣味"的发生机制问题，两种意见展开了论争：第一种意见认为美感经验源于人的精神领域，代表人物是哈奇生与休谟。哈奇生提出的"内在器官"说可看作从理性主义到经验主义的转折。休谟堪称第一位彻底秉持

主观经验主义态度的哲学大师。休谟认为以"趣味"指称的美感既不是理性思辨而来的，也并不存在于对象之中，而是建立在"心理功能"之上，是常人所共有的心理经验。与之相反，以博克为代表的客观经验论者，力图在客观世界中寻找经验产生的根源。博克在《论崇高与美两种观念的根源》中明确了崇高和美在客观世界中的特征，以此来区分崇高与美两种范畴给主体带来的不同性质的快感经验。总体来说，早期经验主义哲学对美和艺术问题的关注既缺乏"善"的维度，也缺乏现代意义上的"科学"的维度，双方的论争主要集中在经验的源头是主观世界还是客观世界这一问题上，在归纳经验时，运用的主要是"主观经验的内省"，注重艺术实践中的直接经验和审美直觉，其实质是唯心主义的形而上学经验主义。

对于如何归纳经验这一方法论问题的探讨，是19世纪经验主义哲学的主要实绩，"经验—实证"科学归纳方法的创立，使得经验主义哲学迈入成熟阶段。德国哲学家费希纳最先开拓了经验主义哲学的科学实验方法，用以总结艺术活动中客观对象与主体心理的关联规律。在《美学导论》一书中，他通过"矩形实验"收集、对比、总结了大量数据，证明了对象形式不同能够引起美感经验变化这一基本观点。"经验—实证"方法的创立是近代哲学、艺术理论发展中的重要转折点，它标志着自然科学、心理学方法正式进入哲学、艺术等人文学科研究领域。

20世纪以后一直到当下，对主体经验的描述性研究逐渐取代了"主观经验内省"和"经验—实证"方法，此派学者更加注重对主体独特经验的挖掘与研究，主张以描述性语言代替评价性语言，语言分析逐渐取代了形式分析与事实经验的分析成为主流。"语言学转向"以后，逻辑经验主义、分析美学等成为当代经验主义的代表。

从近代到现代，经验主义的发展大致经历了上述三个阶段，艺术学研究的"经验主义"范式从建立到发展所经历程与此大致相同。经验主义哲学初期所奉行的"主观经验内省"方法深刻地影响到克罗齐、叔本

华、尼采等人,形成了艺术学研究的"主观感性经验"范式;"经验—实证"方法对艺术研究的影响最为深远,一般艺术史研究无不在对"艺术品"特性的分析、比较中归纳艺术的一般规律,风格学的建立、"历史学清理"的开展、"社会—文化"研究范式的推进无一不可视为从事实经验清理抑或主观经验的实证研究出发而对"艺术"特性的规定;进入20世纪以后分析哲学、逻辑经验主义、存在主义、反本质主义逐渐消解了强大的"形而上学"传统,人们逐渐抛弃了对艺术本质的先验界定和艺术特质的经验性归纳,转而关注主体的艺术活动及其反应,试图加以描述。这才完成了真正意义上"自下而上"经验主义方法的构建。而艺术学研究的经验主义范式在各个历史阶段的成果,就犹如在经纬纵横、时空交错的知识地图上的一个个路标,引导我们透过艺术现象的层层迷雾,去揭示艺术发展的一般规律和艺术研究的基本范式。

(二)主观经验主义

艺术学研究的主观经验主义范式是自早期经验主义哲学"主观经验内省"方法派生而来,包括克罗齐的"直觉表现"、叔本华和尼采的"主观意志"、柏格森的"生命冲动"等观点均与此一脉相承。克罗齐认为艺术即直觉表现,所谓"直觉"就是艺术过程中的情感经验,实质上就是一种情感表现在主体精神领域的反映。尼采称艺术是"通向痛苦和被希望、被神化、被圣化状态之路,痛苦变成伟大兴奋剂的一种形式"[①],艺术的这种过程其实就是意志的经验过程,首先是心灵对艺术的沉浸与感性经验的过程,而后是形式化的经验过程,因为尼采哲学的出发点是通过倡导超越表象世界的绝对意志实现生命的价值,因而在尼采的世界中艺术活动的过程实质就是生命感性化的经验过程。德勒兹的主观经验主义是其讨论艺术问题的哲学基础,他提出的"游牧空间""褶子""块茎"等概念无不建立在直觉经验摄取的理论之上,对当代艺术

① 尼采:《权力意志》,孙周兴译,商务印书馆,2007年,第443页。

理论具有先声之意义。

(三)"经验—实证"主义

"经验—实证"主义主张告别理念世界,也不再进行从主观经验出发的"内省",而是从现实世界中找寻、梳理确定艺术本质的材料和证据,这主要分为两种范式。一种是从"艺术品"本身的特性中归纳"艺术"的概念,基于某种关于艺术品的观念,搜寻事实材料进行实证。他们所谓的"实证"实质上是对自己经验的主观印证,其终极目标是指向艺术的法则和技法等经验的层面而非科学的实证。第二种是带有科学性的"经验—实证"范式,基本摆脱了艺术史框架和观念主义的束缚,主要借助心理学、科学实验、观察测量等方法形成关于艺术的经验,再利用这些经验进行研究。

"经验—实证"主义的第一种范式大致有这样几条脉络:从狄德罗的诗学、俄国形式主义到欧美新批评"语言学分析"对艺术的定义;以丹纳、布克哈特为代表的旨在以艺术的历史梳理证明事实经验的"历史主义"研究;马克思主义、"精神分析"学派、法兰克福学派、文化研究等将艺术与社会、经济、意识、文化等联系在一起进行的研究等等。

这种研究范式深刻影响了西方艺术史传统的生成与发展。最典型的例证之一是19世纪80年代沃尔夫林建立的艺术史的形式分析体系:沃尔夫林深受实验心理学的影响,但并不以科学实验的方法研究艺术问题,而是借助形式、空间、比例、质感等经验的术语探讨艺术作品的内容,试图归纳艺术可供实证的共性"法则"。他归纳了两种"观看方式",分别支撑文艺复兴时期和巴洛克时期的艺术经验,并分别以线性法则和图绘性法则加以阐释。这两种观看方式实质上是沃尔夫林观看经验的一种实证总结。与之相类似,艺术史家罗杰·弗莱、贝尔、格林伯格都秉持这种重视艺术内部要素的形式分析研究传统。此外,情境研究主要从艺术与社会、文化等外部因素之间的共振关系入手开展研究。经典的范式主要有:以李格尔为代表的维也纳学派创立的"形式意志"理

论，将知觉心理学的研究成果运用到艺术研究领域，采用视觉分析方法，将艺术史的演进与人类精神、文化形态的进化历史相结合加以研究；瓦尔堡学派试图以艺术与文化情境的互动阐释"古典时代的复兴"与文明整体的关系；图像学主要关注艺术形式背后蕴藏着的作品主题和思想观念的形态，试图进行文化层面的阐释。偏重于艺术与社会关系的研究是艺术史情境研究的另一条路径。最早关注社会因素尤其是经济因素对艺术生产方式重塑作用的是马克思，他的研究方法影响了艺术史家克拉克、哈斯克尔、安托尔等一批学者，他们提倡在艺术史研究中应当注重"社会背景知识"，这种方法通常具有浓烈的经验—实证色彩：他们善于将艺术风格的流变与社会发展联系起来，从而超越了文化情境研究只关注艺术与其他精神领域产物关系的理论。安托尔的代表作《佛罗伦萨绘画及其社会背景》把画家和赞助人的关系研究、绘画主题和风格的研究同社会阶级联系起来分析，并有选择地组织史料试图实证与强化艺术与阶级的关系，并使之成为一种有广泛代表性的一般艺术史法则；同为经验—实证主义者，哈斯克尔的研究更重视个案的实证，关注具体历史问题的证实和证伪。虽然都是经验—实证的艺术—社会关系研究，但两种方法其实有非常大的差异，前一种是以社会学的经验与材料强制阐释艺术的发展，其弊病在于过分强调社会因素对艺术发展的制约而抛弃了对艺术现象本身的研究，豪泽尔的《艺术社会史》因将这种研究推向了极致而遭到强烈批评。相反，布克哈特、哈斯克尔所持的"历史清理"方法则显得更加公允，他们不是将预设的经验作为法则并强制地寻找实证，而是从经验出发，进行客观的历史清理，最终对经验进行修正。贡布里希是经验—实证艺术史方法的集大成者，他进一步发展了"历史清理"方法，以多元的视角，从具体案例出发，综合分析各种因素，运用比较、交叉的方法对以往的经验加以实证，修正错误，清理误区，尽量还原历史的真实。

中国也有类似的经验—实证研究，对《红楼梦》的研究可见一斑。

王国维、胡适等人的考证方法，类似于西方艺术史中的"历史清理"方法。王国维不仅直接搜寻史料等客观经验进行清理式的实证研究，还运用西方哲学理论对文本经验展开实证。索引派的研究方法类似于豪泽尔等人机械的社会学方法，试图将书中情节与社会历史一一对应，加以实证。除此之外，典型案例还有朱光潜的《诗论》、李泽厚的《美的历程》等。朱光潜从经验—实证出发，总结了中国诗歌情趣与意象的关系；李泽厚则试图以戏曲、小说、诗歌、音乐等多种艺术的经验实证中国美学观念的演进，这些"经验"都在观念层面上有所选择，难免有所不周。

经验—实证主义第二种范式的创建者是前文提到的费希纳，代表人物当首推杜威。杜威的哲学被称为"实用主义"，其本质是一种经验主义，但这种经验哲学的基础是基于实验结果的实证。杜威通过心理学、生物学的系列实验得出，经验是多元的、工具性的而不是二元的、决定性的，这种经验—实证哲学的基础不同以往旁观式的对指示经验的归纳，而是参与式的。基于此，杜威把艺术视为日常生活经验的一部分，提出了"艺术即经验"，将艺术定义为人类与环境相互作用的经验产物。与经验—实证的第一种范式相比，杜威获取经验的方式更加关注艺术与外部世界的关系，为了探究这种关系，他广泛运用科学实验和科学理论获取和归纳经验，而不像第一种范式那样仅仅是对以往知识经验的历史清理；与科学主义的实证相比，杜威的研究目的仍旧在于阐发观念，追求的还是形而上学的经验，其本质仍然是通过建立一种新的艺术哲学，实证他的哲学构想。另外，苏珊·朗格、鲍桑葵、奥尔德里奇等学者的研究也有与之相类似的经验主义取向。

（四）形而上学的消解和经验主义的归趋

第二次世界大战以后，西方的形而上学传统开始消解，纯粹知识论模式下形成的经验—实证主义随之受到广泛质疑，艺术研究方式开始从对艺术经验的思辨性研究转向对艺术经验的现象展开描述性归纳。例如以杜夫海纳、英加登等为代表的现象学试图对艺术的审美经验现象进行

科学描述和归纳；阐释学和接受美学则干脆抛开"艺术"本身的属性，单方面探讨主体接受层面的经验；还有诸如文化研究、生态批评、分析美学等思潮的出现也无不是对形而上学经验的清算。总之，这些研究或试图建立"自下而上"的经验体系，或干脆不再进行经验体系与法则的构建与归纳，代之以"描述"、具体语言的分析和对以往形而上学知识经验的解构。这种趋势下形成的代表性范式主要有：存在主义、分析美学、解构主义等。

存在主义"求真"范式最具代表性的人物是海德格尔，他宣称艺术是真理的生成方式。从艺术与真理的这种关系建构出发，海德格尔不仅彻底颠覆了黑格尔的"艺术终结论"，而且开辟了异于传统艺术史形式分析和意义内容规定这两种旨在以科学化的经验体系规范艺术、建立知识架构之外的第三条道路：从现象出发进行阐释，从而超越主体化、知识化的经验。就此而言，海德格尔对艺术本源和艺术物性的研究从根本上与传统视觉中心主义艺术史是不同的。海德格尔与夏皮罗之争就是一个经典的案例：夏皮罗从视觉中心主义出发指摘海德格尔对"农鞋"阐释的种种谬误，其本质上是艺术史家对海德格尔艺术哲学的一种误读。

在分析美学的世界里，艺术与经验的关系更加具体了。以维特根斯坦为代表的语言分析范式，以门罗·比厄斯利为代表的"元批评"，以古德曼为代表的"艺术语言"论，以丹托、迪基为代表的"艺术界""艺术惯例"理论等学派彻底抛弃了抽象把握经验的做法，而以分析和描述审美的反应性经验为根本出发点，它更加关注的是艺术的特殊经验和主体的独特情感及认知层面，因为描述离不开语言，分析美学为保证其范式的科学性，通常从语言分析入手。

解构主义不仅与以往试图建立系统的艺术经验阐释框架的做法不同，而且试图消解以往的知识经验论。例如，德里达认为艺术真理充满了不稳定性，符号和意义都是一种矛盾的延异，在《绘画中的真理》一文中，他声称一切阐释意义的做法都是符号到符号的漂移，艺术的真只

存在于特定经验之中。同为解构主义者的福柯则以《宫娥》为例，运用"知识考古学"详尽分析了西方绘画"再现"的类型与范畴，并以此为起点叙述了古典主义经验法则的消解过程。该研究在范式上的意义在于通过绘画研究揭示了古典时期那种经验的真理被现代艺术消解的历史脉络。马奈暴露了绘画的物质属性，所再现之物的真理被打破；克利颠覆了绘画图像与语言关系的界限，精确再现的真理被否定；马格列特的绘画尽力展示图像与语言的冲突、延异和播散，使得艺术作品本身的真理被消解；到了康定斯基彻底颠覆了再现的经验形式，代之以无限变化、无始无终的色彩和线条，于是那种存在于再现经验所示价值之上的真理也被消解了。福柯的解构正是针对以往经验—实证艺术史中构筑的知识经验阐释系统，将艺术史领向"可观"的地方，构筑"实物—画""可见—可述"的结构，最终使观者的认识超越绘画，这就消解了原有绘画系统。这一机制的建立完成了对形式主义、图像学等艺术史经验—实证方法的消解，从而变知识经验阐释为认识经验描述。分析美学视域下的艺术史方法与此异曲同工。20世纪的艺术史不再呈现历史叙事、实证性梳理、真理还原等知识经验，而是呈现一个主体批评色彩浓厚的开放式体系。

经验主义从主观经验的内省到以阐释知识经验和构筑经验系统为目的的形而上学经验—实证方法完成了第一次转型；从形而上的经验—实证方法到存在主义、分析美学等自下而上唯心主义经验论的建立是又一次转向；这次转向是从知识经验论到认知经验论的转向，探究的核心从历史知识的归纳转移到主体认知过程一面。不论是存在主义宣称的对存在—显现艺术真理的把握，还是分析美学以描述审美过程性经验为建基的语言分析，规定的都是一种价值范畴意义上的认识经验而不再是传统形而上经验主义那种阐释性的知识经验。解构主义的出现引发了第三次转向：不论是知识经验还是认识经验，都是对艺术真理的归纳或是"把握""描述"，最终都堕入形而上学。解构主义宣称艺术真理不存在规定

的形态,任何知识的、认识的经验都是自为的投射游戏,从根本上否定了一切形而上学经验的形态,只供给一种"策略"。然而一切试图解构的"策略"也是带有主观经验色彩的,这一点,福柯的绘画研究暴露无遗。从这个意义上说从主观经验主义到解构经验主义,艺术研究范式呈现出一种归趋,所不同的是主观经验主义是内省式的、封闭的、唯一的,而认识经验论是在认识过程中生发的,是开放的、多元的。

三 实证主义:科学对"真"的追寻

上文所梳理的各种艺术研究范式,尽管在具体表现上存在着不同程度的经验主义、实证主义等科学色彩,但是就其总体倾向而言,仍然未能跳出人文主义这一古老传统,其言说和论证方式,也未能真正摆脱主观的干扰,终究是"个殊的",阈限于精神世界的。这种对"艺术真理"的把握方式很难赢得现代科学的认同。深受科学主义影响的现代实证研究则舍弃了主观的因素,力求探寻纯粹客观的、可广泛而反复经验的科学法则。法国的孔德堪称这一范式的鼻祖,他认为人类社会的发展经历了神学式的幻想、形而上学式的抽象、科学式的实证三个阶段。随后,逻辑实证主义者完成了从"现象主义"到"物理主义"的转向。目前,由美国社会科学家主导的实证主义已经成为社会科学中的主流范式。

(一)社会科学对艺术的实证研究

社会科学的根本目的在于科学地认识人类社会的规律。社会科学的方法论主要包括科学实证主义倡导的"定量法",以社会现象学、符号互动论和本土方法论等为代表的"定性法",以及方法论多元化的"后实证主义"。社会科学中的实证方法的共性特征是基于客观经验基础上的实证研究,这在本质上不同于人文学科那种以观念为中心出发所做的"经验—实证"研究。社会科学主要包括心理学、社会学、教育学、经济学、人类学、传播学等建立在实证基础之上的探寻社会一般规律的学

科。我们在探讨艺术学研究范式时必须关注艺术学与这些学科的互涉所形成的跨学科研究领域,即艺术进入社会科学语境后,以特定学科的方法论作为区分标准所形成的交叉学科:如艺术社会学、艺术经济学、艺术传播学等。例如格罗塞试图从人类学的理论中找到"艺术"的依据,朱光潜试图运用心理学分析艺术问题等跨学科研究,都是以社会科学的理论和方法进行的艺术研究。

(二) 自然科学对艺术的实证研究

自然科学的实证研究面对的是自然世界,目的是探寻自然的规律和法则。艺术作为人工产品,似乎并不在自然科学的研究范围内。不过历史地看,在第一次科学革命之前,特别是在文艺复兴时期,科学与艺术并不存在明显的界线。文艺复兴时期绘画领域科学透视法的发明和运用就是一个典型的例子,达·芬奇等一大批艺术家都非常熟练地掌握这一技能,并将其运用到绘画创作中。同样,伽利略在观察月球时运用艺术透视中的"第二光线"理论精准判定月球表面的光影是源于其表面布满的凹凸不平的山脉。可见,透视法本身就是艺术家、科学家都遵循的经过反复观察、实验、分析得出的符合自然界几何规律的科学。

艺术史家马丁·肯普指出:"科学和艺术分享了许多共同的处理方式,观察、结构化的猜想、视觉化、类比和比喻的运用、实验测试以及对特定类型重复试验的描述。"[①] 这一判断在科学图史的研究中得到印证。如中国古代画家所绘制的图像,远比农书、医书中精确,这大概源于中国画"写生"的传统。文人画重"写意",但画院派画师则以描摹细致、观察入微、构图严谨的工笔写生画见长。与之相似,在第一次科学革命之前,西方物理学著作中借用了相当多画家的作品来辅助说明,其中甚至包括风俗画。

① Martin Kemp. *Visualizations: the Nature Book of Art and Science*, Oxford: Oxford University Press, 2000, p. 4.

随着摄影技术的兴起，19世纪以后的西方艺术逐渐脱离"自然主义"，艺术与科学似乎不再有共振关系。但是当代新兴艺术事实上却越来越依赖于最新的科技成果。艺术与新媒介、人工智能、神经元科学、现代心理医学的关系充分说明了这一点。例如，人工智能不仅能复制艺术品，还能进行"艺术创作"，进行人机对话。目前这一技术已广泛运用于电子竞技等新兴产业。再如，神经元科学使传统艺术史只能依靠语言作为经验媒介的时代成为过去，在考察接受反应问题时，通过脑电眼动等科学实验分析艺术问题，显然比主观推测的阐释要可信得多。此外，建筑、电影、装置艺术等艺术种类对科技成果的依赖程度都越来越高，科技本性也越来越凸显，这种艺术的创作和研究，对科技素养也有格外的要求，只不过艺术上的这种科技要求与自然科学的要求有着本质的区别，其科学性是一种浸透了人文精神的科学性。

运用科学实证方法进行艺术研究的源头可以追溯到费希纳。他最早使用实验方法探讨审美问题，但他的实验没有按照定量法基本要求进行操作，并未达到当今科学实证的水平，不过他的尝试无疑开创了一种全新的研究范式。近年来，采用社会科学和自然科学的理论和方法进行艺术研究的做法在综合性大学和文化产业中越来越多，得到学术界认可、引起社会广泛关注的很多艺术研究是运用了先进的科学方法才取得的成果，如运用大数据对艺术传播、发展、市场等问题的研究。这类方法在艺术研究中涉及社会层面和科技层面一般规律问题时具有人文学科所无法比拟的优势。诸多新兴学科的兴衰史也表明，艺术学要想在研究型大学中占有一席之地，要想在学术界获得合法性地位，要想赢得学术共同体和社会的信任与尊重，最好能够主动借助科学的力量。当然不可否认的是，艺术的核心是人，艺术学总体上属于人文学科，社会科学与自然科学的方法可以作为补充，丰富和拓展艺术研究，但是不能取代人文主义的艺术研究范式。

结语

首先,有必要申明的是每一种艺术思潮都是历史的、具体的,作为艺术活动理论概括的艺术学当然也具有鲜明的历史具体性,它所具有的理论倾向在不同的艺术理论中也有不同的表现。有的艺术学理论,"求真"的倾向表现得非常明显,"求善"和"求效益"的倾向含而不露;有的则直接表现为艺术理想或者效益评价,但这种对善或对效益的追求是建立在其知识体系的科学性基础之上的。可以说,从古至今还没有哪一种有影响的艺术理论不同时具有"真""善"这两个维度。更何况人文学科的价值从来多元,大概找不到一种纯粹经验主义的或者完全价值中立的研究范式。但是,这并不妨碍我们从总体倾向和主要方法上加以把握和总结。

以梳理价值取向和勾勒研究范式为指向的知识地图是一种带有向导意义的知识建构模式,首先它不太注重深层次的、本源性的阐释,转而在总体观念的指引下,把"一系列变化着的因素组成非总体的并置关系"[1],通过对艺术研究范式的基本结构与发展路径的简要梳理,揭示其最突出的理论特色,从而确立其在历史时空中的坐标,为后来者提供清晰简洁的路标;其次作为一个学科的知识地图,理应具备地图的完整性、知识的系统性和价值取向、研究范式的多样性,尽可能以发展的眼光揭示其总体的、显著的特征,因此它不但放弃了纪念碑式的宏大叙事,不再试图构建历史,而是梳理考察各种理论对历史的阐释,而且力图打破学科的传统架构,突破艺术研究传统的局限,把哲学的、人文学科的价值取向及研究范式和社会科学的、自然科学的科学精神及研究范式都编织到一个独特的时空网络之中,综合应用到对艺术整体的研究

[1] Martin Jay. *Force Fields: Between Intellectual History and Cultural Critique*, New York: Routledge, 1993, p. 2.

上，从而打破单一的、简化的、决定的研究范式和历史书写模式。不过由于目前国内从事艺术研究的学者主要来自门类艺术、文艺学和美学等传统人文学科，社会科学、自然科学等领域的科学家介入较少，要实现这一点还有漫长的路要走。另外，与一般学术史不同，尽管"地图"一词看起来偏于静态的描述，但是它在把握对象的历史运动过程中，力图揭示出知识生产与历史发展背后稳定的逻辑进程与真理体制，它指向的是未来的研究，提供的是范式性策略，说到底是今后该学科研究的经验性工具。因此，这种绘制地图的尝试就有可能为艺术学理论学科提供一种整体性的、兼容并蓄的构建方案，使艺术学从二元走向多元，从单一走向交叉，从封闭走向开放。

《民族艺术》2020年第1期

关于"艺术学"《学科专业目录》设置的几点思考

2021年底,新版《博士、硕士学位授予和人才培养学科专业目录(征求意见稿)》(以下简称新版《学科专业目录》)流传到网上后,在学术界尤其是在艺术学界引发了广泛热议,很多学者通过各种方式发表意见、提出建议,这一方面反映了《学科专业目录》的重要性、导向性、权威性日益得到公认;另一方面也反映了广大艺术学者对主要由中国学者自主设立的艺术学学科的关心和爱护。新版《学科专业目录》把第13个学科门类"艺术学"更名为"艺术",把5个一级学科(学术学位)大刀阔斧砍到1个,取消"1301艺术学理论"一级学科;增设6个"专业学位"。这涉及对学科的根本认识问题,学科到底是以学(科学研究、学术创新)为主,还是以术(专业技术、实践应用)为主?目前世界上绝大多数学科是以科学性、学术性、理论性为其基本属性的,专业性、实践性、应用性正在成为越来越重要的属性。不过与学科构建的学理逻辑和教育教学规律相比,对偏重实用性的文化传统和急于解决现实问题的社会风气来说,更为迫切也更具根本性的问题可能是:设置艺术或者艺术学学科门类的根本目的是什么?要解决的主要问题是什么?要承担的历史使命是什么?其在大学教育体制乃至人类社会整体价值体系中的地位和功能是什么?

放眼全球，学科目录的设置历来不仅仅是按照学科的学理逻辑、发展规律和学者的学术理想来安排的，在我国则有着更为复杂的要求和更加现实的考量。作为国家意志和教育战略的一种体现，它跟很多新政策的出台一样要遵循类似的底层逻辑，即在发展实际、现实需求、国家战略、利益博弈和学科建设的学理逻辑、发展规律等要素之间进行协调，进而达成某种平衡。而本次艺术学门类学科目录调整之所以激起如此之大的争议，可能与其未能很好地协调这种关系，导致学术学位和专业学位失衡有关。

一 新时代国家战略对艺术学科发展格局的新指引

党和国家对文艺事业和包括艺术学在内的哲学社会科学事业高度重视。习近平总书记关于文艺的系列重要讲话和关于哲学社会科学的系列重要讲话，是基于在新时代我国社会主要矛盾发生变化的语境中对如何做好文艺工作和哲学社会科学工作所做的科学阐述和战略规划，并不是单纯地为了学科建设，也不仅仅是一个纯粹的学理问题，而是有着更深层次的精神内涵和更接地气的现实要求。其核心宗旨在于实现中国共产党人的初心和使命，在于满足人民日益增长的美好精神文化需求，实现人民对美好生活的向往，从中我们可以体察出党和国家对相关工作的新构想。一方面，对于文艺工作，习近平总书记反复强调"以人民为中心"的艺术创造、生产对于文艺发展的重要性："衡量一个时代的文艺成就最终要看作品，衡量文学家、艺术家的人生价值也要看作品。广大文艺工作者要精益求精、勇于创新，努力创作无愧于我们这个伟大民族、伟大时代的优秀作品。"① 另一方面，就哲学社会科学而言，习近平总书记旗帜鲜明地提出了"加快构建中国特色哲学社会科学"的建设纲

① 习近平：《在中国文联十一大、中国作协十大开幕式上的讲话》，《人民日报》，2021年12月15日。

领，明确指出："解决中国问题，提出解决人类问题的中国方案，要坚持中国人的世界观、方法论。"① 其要义在于，以中国独有的特色、风格、气派推进包括艺术学在内的中国特色哲学社会科学学科体系、学术体系、话语体系建设。习近平总书记的一系列重要讲话，对新时代文艺工作和哲学社会科学工作提出了新要求，为包括艺术学在内的哲学社会科学的建设、发展与繁荣指明了前进方向和奋斗目标。

国务院学位委员会和教育部深入领会习近平总书记重要讲话精神，响应人民对美好生活的需求、社会对专业学位人才的需求，主动服务创新型国家建设，印发了《专业学位研究生教育发展方案（2020—2025）》。该文件明确提出："大力发展专业学位"，"加快发展博士专业学位"，"扩大博士专业学位研究生教育规模"，"增设一批博士专业学位授权点"，"大幅增加博士专业学位研究生招生数量"，"根据国家重大发展战略需求，培养某一专门领域的高层次应用型未来领军人才"。对艺术学科来说，加快发展、着力优化艺术专业博士人才培养，既是艺术创新的时代需要，也是面向重大战略需求，保持职业性与学术性高度统一、实现专业创作与学术创新协调持续发展的必然要求。新版《学科专业目录》把"艺术学"改为"艺术"，增设6个博士专业学位，顺应了国家专业学位发展战略和社会对高级专业人才的重大需求，这是值得肯定的一面；但是就艺术学作为一门学科而言，把"艺术学"更名为"艺术"，把5个一级学科（博士学术学位）大幅削减为1个②，恐怕与艺术学科的发展实际、学科建设的学理逻辑不相符合，在某些方面可能也违背了《专业学位研究生教育发展方案（2020—2025）》提出的"推动博士专业学位、博士学术学位的协调发展"的基本原则和新版《〈学科专业目录（征求意见稿）〉及其管理办法的说明》确定的"把学术学位和

① 习近平：《在哲学社会科学工作座谈会上的讲话》，人民出版社，2016年，第19页。
② 新版《学科专业目录》一共13个门类（不含军事学门类）、105个一级学科、61个专业学位类别。"艺术"门类只设置1个一级学科，仅占一级学科总数的一百零五分之一；设置6个专业学位，占比近十分之一。

专业学位摆在同等地位"的工作思路和设置体例。

二 构建学术研究与专业创作协调发展的新格局

加快发展艺术博士专业学位绝不等于偏废学术学位,绝不是不要开展对艺术的学术研究,更不是不要进行艺术学的学科建设了。一方面,"大学者,研究高深学问者也"[①],几乎所有的高等教育专家都认为,对于大学来说,基础研究比应用研究更重要;对于学科而言,学术传承与创新比技术应用与实践更重要。当然,随着经济社会进入高质量发展、创新发展阶段,大学功能、学科设置等教育体制机制都发生了很大变化,不但对大学的基础研究和学术创新提出了更大挑战,而且对大学的实践创新能力也提出了更高的要求。对于艺术学科来说,由于它本身更突出地兼具理论与实践两方面内涵,导致艺术学科的演进逻辑和发展趋势显现出越来越强烈的居间性。无论是从艺术学的产生和发展的历史进程来看,还是从其作为一门学科的逻辑属性来看,艺术学都是以理性本体与实践本体为学科本体,以揭示艺术活动规律,创造充满人文关怀的价值世界为目的的。当我们从艺术与真、艺术创造活动与科学认识活动、艺术学与科学的关系角度进行考察时,我们发现艺术学离不开对客观真理的追求,离不开理性本体的指引;而当我们从艺术与善、艺术创造活动与伦理实践活动、艺术学与伦理学的关系角度进行考察时,我们发现它又离不开对伦理道德的实现,离不开实践本体的存在[②]。

从艺术学院和学位制度变迁的角度看,艺术博士专业学位和学术学位并重发展大概始于 20 世纪中叶的英国。20 世纪下半叶西方国家越来越多的独立艺术学院纷纷被合并到了综合性大学之中。在西方学术传统中,由于大学教师需要具有博士学位,欧洲大学开始设立艺术博士专业

① 蔡元培:《蔡元培教育论集》,湖南教育出版社,1987 年,第 152 页。
② 甘锋:《艺术学学科建设的学科本体和本性与方法论问题》,《云南社会科学》,2010 年第 5 期。

学位（Doctor of Fine Arts；DFA），将艺术实践人才纳入综合性大学的学术体系。而中国则是在20世纪末的综合性大学建设热潮中开启的合并或组建艺术学院的新征程。再加上国家开展的学科评估等评价活动对学科的博士人才有指标要求，导致艺术学院越来越重视博士学位。这种重视和需求反映到本次学科目录调整上来，就是从一个极端（《学位授予和人才培养学科目录（2011年）》艺术学门类设置的都是博士学术学位，没有博士专业学位）走向了另一个极端（5个博士学术学位一下子砍掉了4个，博士专业学位则从0一下子增加到6个①）。然而，不论是从现实需要和教育战略的角度，还是从学科设置的发展脉络和学理逻辑的角度，国家应该是希望二者能够均衡发展，希望构建学术研究与专业创作协调发展的新格局。

一方面，鉴于部分艺术专业人士可能对"艺术学"有些误会，这里尽可能简要地澄清两个事实：（1）艺术和艺术学分属两个不同的领域，在"美"成为独立的领域之前，艺术曾经依附于"真"和"善"；在"美"成为独立的领域之后，艺术求"美"，艺术学求"真"，伟大的艺术则以真为基础，追求至善尽美的境界。就此而言，偏于美的创造的艺术，与偏于真的科学研究的艺术学可以说是分属两个不同的领域，但从总体的角度、普遍联系的角度来看，二者其实都是"艺术学"这一整体的组成部分。"对马克思主义来说，归根结底就没有什么独立的法学、政治经济学、历史科学等等，而只有一门唯一的、统一的——历史的和辩证的——关于社会（作为总体）发展的科学。"②（2）没有艺术就没有艺术学，艺术学历来承认艺术的伟大，之前不设置艺术博士专业学位对艺术的伟大没有丝毫的减损，今后设置艺术博士专业学位，对艺术的伟大也不会有丝毫的抬高。事实上艺术学界充分认识到艺术和艺术家的伟

① 《学科目录（2011年）》的附件《专业学位授予和人才培养目录》中设有1351艺术硕士专业学位，但是没有艺术博士专业学位。
② 卢卡奇：《历史与阶级意识——关于马克思主义辩证法的研究》，商务印书馆，2004年，第78页。

大,就像经济学、管理学、军事学、政治学、体育学等学科的研究者认可企业家、领导人、军事家、政治家、体育健将一样。没有哪个军事研究者会认为自己比作为军事家的毛泽东伟大,不会有哪个文学研究者会认为自己比《红楼梦》的作者曹雪芹伟大,也不会有哪个艺术研究者会认为自己比毕加索伟大,但是这并不是说研究者就低于创作者,因为研究者不仅通过阐释、批评不断生成新的审美对象,不断丰富艺术作品的艺术生命,而且通过研究所揭示的真理和规律自有其不依附于作品的价值,正是这种具有独立性和普遍性的知识和价值推进了人类认知体系和价值体系的不断更新。就此而言,不应人为地强行对二者进行高下之分,二者各有其独立存在的价值,并且互相支撑、相得益彰。

另一方面,艺术学科包含了总体与部门、整体与部分、一般与特殊的交往关系,如何平衡理论研究与专业创作、一般规律与门类特性、跨门类交叉兼容以及艺术发展的历史与现实都关乎艺术学科布局的成败。艺术学作为一个整体,"当它在头脑中作为思想整体而出现时,是思维着的头脑的产物,这个头脑用它所专有的方式掌握世界,而这种方式是不同于对于世界的艺术精神的、宗教精神的、实践精神的掌握的"[①]。艺术创作与艺术研究作为总体的不同部门(整体的不同部分),虽然是分属不同领域的独立存在,但是二者之间具有质量互变的对立统一关系,能够在相互循环中实现功能的转换,艺术批评就是实现这种循环的枢纽。批评的目的在于"话语占有和生产",因而必须以创作为源头;艺术"话语"作为构建艺术理论、完成历史书写的基础元素,又反作用于艺术创作,为之提供价值指引。因此,没有伟大的艺术创造,就不会有艺术学"三大体系"的加速推进。"一个是由特殊到一般,一个是由一般到特殊。人类的认识总是这样循环往复地进行的,而每一次的循环(只要是严格地按照科学的方法)都可能使人类的认识提高一步,使人

① 《马克思恩格斯选集》,第2卷,人民出版社,2012年,第701页。

类的认识不断地深化。"① 门类艺术理论与总体艺术理论的关系即是如此，只有做到以艺术的一般规律作为指引对门类艺术"向着尚未研究过的或者尚未深入地研究过的各种具体的事物进行研究，找出其特殊的本质，这样才可以补充、丰富和发展这种共同的本质的认识"②，人类对艺术的理论把握才能不断深化，艺术的理论源泉才不会枯竭。

三 关于进一步优化艺术学学科目录的建议

艺术学学科目录的设置问题，其实质乃是探索如何协调平衡总体与部门、整体与部分、一般与特殊、理论研究与专业创作、学术学位与专业学位之间的相互关系问题。我们认为仅仅保留1个一级学科（博士学术学位）、增设6个博士专业学位的做法可能难以全面贯彻习近平总书记关于文艺工作和哲学社会科学工作的系列重要讲话精神，也未必完全符合《关于深化新时代高等教育学科专业体系改革的指导意见》（国办发〔2021〕1号）、《专业学位研究生教育发展方案（2020—2025）》等文件精神，与艺术学学科建设的学理逻辑和学科发展实际也存在一定的差距，基于此，本文抛砖引玉，提出如下建议。

1. 学科门类的名称仍以"艺术学"为宜。

《博士、硕士学位授予和人才培养学科专业目录管理办法（征求意见稿）》第三条明确规定："学科专业体系分为学科门类、一级学科与专业学位类别。"这意味着14个学科门类应该依照学科门类的而非专业的命名原则进行命名，下属的"一级学科与专业学位类别"的名称则分别按照学科和专业的原则进行命名。就学科的命名原则而言，学科针对的是科学研究和学术创新，专业针对的则是社会需求和职业分工。学科的

① 《毛泽东选集》，第1卷，人民出版社，1991年，第310页。
② 《毛泽东选集》，第1卷，人民出版社，1991年，第310页。

名字理应有"学"字。另外从体例一致的角度来说，艺术学也应该与其他 13 个学科门类一样，遵循共同的命名方式。一共 14 个学科门类，其他 13 个都有"学"，唯独"艺术"没有"学"，作为学科门类的名称，还是有"学"为宜。其实艺术和艺术学的关系，与经济和经济学、管理和管理学、军事和军事学、体育和体育学……之间的关系基本上是一样的，为什么只有"艺术"不能有"学"呢？至于有的学者提出的"文学"学科的命名问题，也许可以这样理解：作为学科门类的"文学"并不是关于"作为艺术的文学"的学科，而是关于"文（语言和文学）"的学科，换句话说，作为学科的"文学"，其研究对象并不是"作为艺术的文学"，而是"语言和文学"；同理，作为学科的"艺术学"，其研究对象是人类的一切艺术活动及其规律和影响，而并不仅仅是"美的艺术"，除了现有方案中囊括的门类艺术之外，"作为艺术的文学"和"作为艺术的建筑"也应该是其研究对象，但是由于学科目录分门别类的设置原则①，导致对文学的研究只列在文学门类之下，对建筑的研究只列在建筑学学科之下。

2. 设置"总体艺术学"和"门类艺术学"两个一级学科。

考虑到国家对艺术学科门类下设一级学科和专业学位类别数量的限制，这里暂且提出一项折中方案，其总体原则是：尽可能避免极端情况，尽可能协调平衡学术学位和专业学位，建议至少设置"1301 总体艺术学"和"1302 门类艺术学"两个一级学科（博士学术学位），以尽可能构建学术研究与专业创作协调发展的新格局。

其一，把《学位授予和人才培养学科目录（2011 年）》中的"1301 艺术学理论"改名为"1301 总体艺术学"②。其研究对象、内容和方法保

① 事实上交叉设置也是可以的，比如设计学就可以同时设置在艺术学门类和交叉学科门类之中。
② 因"艺术学理论"这一名称争议较大，故提出修改建议，不过"总体艺术学"的名称也不能令人满意，考虑到这个名称可以与"门类艺术学"形成对应关系，姑且用之。很多学者提出的"一般艺术学""基础艺术学""理论艺术学""艺术共性学"……也可以纳入遴选范围，予以考虑。有一个好名字固然重要，但确立一个学科更重要！切不可因为名称不如意就废除一个有独特研究对象和内容的学科。

持学术上的连续性,即坚持对艺术整体进行综合研究的学科内涵和定位,以探索艺术本质、特征和效益,揭示艺术活动规律,表达艺术理想和人生观念,创造充满人文关怀的价值世界为宗旨。百年未有之大变局,必然地带来了整个社会经济和思想文化观念的巨大转折和震荡,也必然地要求包括艺术学在内的整个哲学社会科学对此做出学术的应答。如何真正确立艺术学在艺术创造、艺术研究、艺术教育体制乃至社会生活整体价值体系中的地位和功能,是"1301总体艺术学"要解决的根本问题。而在新版《学科专业目录》之中,恐怕没有学科和专业能够全面系统地回答这一问题。马克思、恩格斯、毛泽东、习近平等马克思主义经典作家的艺术研究和理论体系,庄子、孔子、朱光潜、李泽厚、柏拉图、康德、海德格尔、杜威等思想家关于艺术的研究与论述,在新版《学科专业目录》中的位置可能也比较尴尬。就此而言,新版《学科专业目录》取消对艺术整体进行综合研究的一级学科的做法应予以纠正。

"那种认为根本不存在'艺术整体'的看法或者认为这种研究要么是不可能的、要么是没必要的,进而拒绝对艺术整体进行综合研究、拒绝对艺术的普遍规律和本质特征问题做出回答的做法,很可能对艺术学这门新生学科造成根本性的颠覆,对其存在的必要性与合法性造成彻底的消解,甚至有可能将其扼杀在摇篮里,这并非危言耸听。"[①] 笔者6年前的担忧今天正在成为现实。这里有必要对艺术学之所以可以采取总体和部门、整体和部分的观点略作阐述。"总体范畴,整体对各个部分的全面的、决定性的统治地位,是马克思取自黑格尔并独创性地改造成为一门全新科学的基础的方法的本质。……总体的观点,把所有局部现象都看作是整体——被理解为思想和历史的统一的辩证过程——的因素。……总体的观点不仅规定对象,而且也规定认识的主体。"[②] 这是因

① 甘锋:《"道,一以贯之"——张道一先生艺术学思想述评》,《民族艺术》,2015年第5期。
② 卢卡奇:《历史与阶级意识——关于马克思主义辩证法的研究》,商务印书馆,2004年,第77、78页。

为本质上一切艺术活动皆"根源于物质的生活关系"①。就各门类艺术而言,总体性可以"理解为一种内在的、无声的、把许多个体自然地联系起来的普遍性"②。设置"1301 总体艺术学"和"1302 门类艺术学"两个一级学科(博士学术学位)的目的就是要借鉴哲学处理总体和部门(门类)、整体和部分、一般和特殊、共性和个性的关系的方法来整合门类艺术研究与总体艺术研究,实现艺术个性与艺术共性的辩证统一。"辩证法告诉我们……孤立的学问做得再大,依然是孤立的;唯有成为整体的一部分,才能使整体强大起来。这种整体的观念,确实须要深切思考,认真对待。"③

"1301 总体艺术学"一级学科下可设置如下二级学科:

130101 艺术理论;

130102 艺术史;

130103 艺术批评;

130104 艺术管理;

130105 艺术跨学科研究(艺术交叉学科,可以设置艺术心理学、艺术社会学、艺术传播学、艺术人类学、艺术考古学、艺术生理学、艺术文化学、艺术教育学、艺术伦理学、艺术经济学之类的三级学科)。

其二,把新版《学科专业目录》中的"1301 艺术学"改名为"1302 门类艺术学"。研究对象和内容与新版《学科专业目录》"1301 艺术学"设定的基本一致,可设置如下二级学科:

130201 音乐学;

130202 舞蹈学;

130203 戏剧学;

130204 戏曲与曲艺学;

① 《马克思恩格斯选集》,第 2 卷,人民出版社,2012 年,第 2 页。
② 《马克思恩格斯选集》,第 1 卷,人民出版社,2012 年,第 135 页。
③ 张道一:《张道一选集》,东南大学出版社,2009 年,第 88 页。

130205 影视及新媒体艺术学；

130206 美术学；

130207 设计艺术学。①

由于篇幅所限，关于艺术博士专业学位的设置问题，这里暂不做讨论。

艺术学作为一门以艺术为研究对象的人文社会科学学科，不仅是现行各学科门类中最年轻的一个，而且是在当今世界艺术研究的总体学科格局中，唯一一门不仅在学理上而且在体制上主要由我国学者推动自主设立的一门学科，一方面充分体现了文化自觉和"四个自信"，值得珍惜和自豪；另一方面作为初生的幼苗也需要学术界和艺术界的爱护和扶持。毋庸讳言，艺术学的学科建设需要在各种复杂的矛盾关系中开辟前进的道路，其方式和途径可能是多种多样的，但有一点似可为学界所认同，那就是由中国学者创立的艺术学必将昂首屹立于世界学术之林，我们中华民族对于理论的兴趣正在向实用主义盛行的学术界吹进一缕清新的春风。随着中华民族伟大复兴时刻的到来，我们相信中国学术"思想的世界也会独立繁荣起来"②！

《文化艺术研究》2022 年第 1 期

① 如果对一级学科的数量没有限制，主要根据学科的学理逻辑和发展规律来设置一级学科的话，这 7 个二级学科其实都应该设置为一级学科。
② 黑格尔：《小逻辑》，商务印书馆，1980 年，第 31 页。

前瞻・方法・内涵：艺术学评价体系创新发展之道

"新文科视域下的艺术学评价体系研究"专题主持人语

2012年以来，我们国家更为重视学科建设和现代评价体系建设工作，《深化新时代教育评价改革总体方案》《新文科建设宣言》等一系列重要文件相继发布，"建立健全符合科学规律的评价体系"更是作为国家战略写入"十四五"规划。但是2022年发布的新版《研究生教育学科专业目录》对"艺术学"的调整及其在艺术学界引发的广泛热议，说明我国艺术学领域尚缺乏能够同时得到学术界、艺术界和管理部门都认可的评价体系，一定程度影响了艺术的健康发展和艺术学的学科建设。尤其是当今世界经济社会文化深刻变革、互联网技术和新媒体等交往手段快速发展，各种文化艺术交流交融交锋更加频繁，迫切需要科学评价中国艺术学发展的真实状况；迫切需要"清四唯""破五唯""立新规"；迫切需要"构建符合中国实际、具有世界水平的评价体系"。开展艺术学评价体系的理论与实践创新研究，是党和国家对艺术学界提出的重大时代课题，也是新时代艺术科学工作者肩负的崇高使命；更是贯彻落实习近平总书记重要讲话精神、推进国家评价制度改革、确立在世界艺术

体系中的影响力和话语权的题中之义。

所谓"评价",看似简单的一个词却内涵深远。在当今自媒体盛行的时代,几乎每一个能读会写的人都觉得自己有资格从历史的、审美的、社会的……角度对艺术及其学科进行品评和衡量。有的学者还存在评价工作缺乏理论含量、没有创造力、不能增殖等认识,事实上,评价既是学科效能和经验的总结反思,也是一种知识生产和理论创新。尤其是在知识生产范式发生重大变革的情况下,学科评价行为本身日益成为学术生产能力的一种重要体现。从本质上讲,一切评价活动都是本于人类生存发展的需要,对学科评价而言,"评",首先要明确"谁""为什么评""用什么评",关涉确立宗旨理念,要构建科学合理的指标体系深入学科各项实践和知识生产全过程进行质量分析和评判;"价",主要指在"评"的基础上,对照学科发展目标以及需要的期待对学科价值进行的衡量,是对学科整体发展现状和未来预期的升华过程,旨在呈现学科特有的内涵、风格、气派。照此看来,评价既是推动艺术学建设的动力和手段,又是艺术学自身不可或缺的组成部分。

事实上,评价活动并非现代学科的专利,而是一直在中华文明悠久的历史中传承和延续的文化活动。中国古典文学领域,自《诗经》起便有"采风""献诗""删诗"等与文化政治关联紧密的评价传统。历史学方面,从《尚书》到《史记》历代前贤始终秉持历史经验与发生过程、具体事实与总体价值相结合的整体评价观,既有案头的"考其成说"又有还原过程现场的"察其幽微",最终目的并不仅限于呈现现象真实和总结得失经验,而在于从"究天人之际,通古今之变"的高度树立价值。我想,就当代艺术学评价创新发展来说,古人的智慧仍应当大力弘扬,同时也要借鉴其他人文社会科学与自然科学的评价理论和方法,努力创建具有鲜明的人民性、人文性、科学性、前瞻性、导向性的艺术学评价体系"中国范式"。希望借助《民族艺术》提供的学术平台,能够引起更多学者的关注和讨论。(甘锋发言)

艺术学自 2011 年"升门"成为独立的学科门类以来，在十余年的发展历程中，所属各门类均取得了丰硕的成果。与此同时，伴随着关于学科性质、门类划分、功能目标、发展评价等问题的诸多争议，学术界和管理部门对于学科发展的理论探讨、战略擘画和格局调整也从未间断。从这个意义上说，实现新时代艺术学的高质量发展，着力艺术学知识生产范式的科学探索与革新，都离不开艺术学评价体系理论与实践中国范式的创新引领。从本质上讲，一切评价活动都是本于人类自身的需要，紧扣时代的需求，指向价值的发生展开的。对学科评价而言，"评"主要指涉面对学科发展现状及问题进行的分析判断，是深入学科活态"实事求是"的过程；"价"主要是衡量和引领，将"评"的结果按照一定的尺度和规定，参照预设的发展目标确定学科发展的质量和品格。作为兼具知识生产、价值引领、运行保障、检测工具等职能的学科评价显然具有重要的战略意义。艺术学评价又根本不同于自然科学和社会科学的学科评价：一方面，自然科学的研究对象和学科功能决定了它必然极端强调创新，艺术学则不仅要创新，还承担着文明赓续交流、文化传承传播的历史使命和社会责任，因此对其进行评价就不能仅仅以创新作为唯一标准。艺术学属于人文学科，以人为本的特征决定了艺术学的对象和功能充满了不确定性，导致任何一种对于艺术学的概念梳理、现象描述、逻辑把握都无法给予艺术学全面系统量化的呈现与界定。另一方面，社会科学的"定量"与哲学、历史学、文学等学科依据经验展开的"定性"评价，不论是单纯形而上学的学理思辨还是单纯关注具体问题或现象本身的追踪研究，对于艺术学这门内涵丰富、门类繁杂、样态鲜活、民族特点鲜明的交叉学科而言都不可避免地存在片面性。面对新时代以来党和国家关于"建立健全符合科学规律的评价体系和激励机制"，"建立健全文化产品创作生产、传播引导、宣传推广的激励机制和评价体系"，"构建符合中国实际、具有世界水平的评价体系"等一系列新要

求,要实现构建新时代中国特色艺术学评价体系的目标,就必须从"为什么评""为谁评""谁来评""用什么评""评什么""怎么评""好不好用"等方面入手,在战略层面就艺术学评价体系理论与实践两方面的理念与宗旨、方法与路径、内涵与目标进行清晰地阐释,在深刻把握中国艺术学发展的特殊规律与现实状况、深刻理解艺术学在社会生活整体价值体系中的地位与功能的基础上,推进科学有效、符合艺术学自身规律的艺术学评价体系走向完善,进而引领艺术学健康发展。

一 艺术学评价体系创新发展的战略性前瞻

"学科"的概念可以追溯到希腊文的"didasko",主要指门类性专业知识教与学的过程,现代意义上的学科建设既需要完备的知识体系又需要优良的组织建制作为保障该学科合理运行的基础。目前世界上绝大多数学科是以科学性/学术性/理论性为其基本属性的,在某些学科专业性/实践性/应用性正在成为越来越重要的属性。不过与学科构建的学理逻辑和教育教学规律相比,对偏重实用性的文化传统和急于解决现实问题的社会风气来说,更为迫切、也更具根本性的问题可能是:设置艺术学学科门类的根本目的是什么?要解决的主要问题是什么?要承担的历史使命是什么?其在大学教育体制乃至人类社会整体价值体系中的地位和功能是什么?就此而言,艺术学学科门类的设置与艺术学评价体系的构建就不是单纯地为了学科建设,也不仅仅是一个纯粹的学理问题,而是有着更深层次的精神内涵和更接地气的现实要求。其核心宗旨在于实现中国共产党人的初心和使命,在于满足人民日益增长的美好精神文化需求。尤其是随着经济社会进入高质量发展、创新发展的新时代,大学功能、学科设置等等教育体制机制都发生了很大变化,不但对大学的基础研究和学术创新提出了更大挑战,而且对大学的文化传承和实践创新能力也提出了更高的要求。对于艺术学学科来说,由于它本身更突出地兼

具理论与实践、传承与创新两方面内涵，导致艺术学学科的演进逻辑和发展趋势显现出越来越强烈的居间性。无论是从艺术学的产生和发展的历史进程来看，还是从其作为一门学科的逻辑属性来看，艺术学都是以理性本体与实践本体为学科本体，以揭示艺术活动规律、创造充满人文关怀的价值世界为目的的。当我们从艺术与真、艺术创造活动与科学认识活动、艺术学与科学的关系角度进行考察时，我们发现艺术学离不开对客观真理的追求，离不开理性本体的指引；而当我们从艺术与善、艺术创造活动与伦理实践活动、艺术学与伦理学的关系角度进行考察时，我们发现它又离不开对伦理道德的实现，离不开实践本体的存在。[①] 事实证明，二者的相互协调是推动学科快速发展的动力源泉。

对艺术学而言，评价既是学科知识架构的重要环节又是组织建制的核心设施。建立健全理论与实践、传承与创新配置科学合理，学科特色凸显的艺术学评价体系势在必行，具有战略意义。近年来，党和国家将学科评价摆在战略位置，先后推出"破五唯，清四唯，立新规"，"采取同行评议为基础，多元评价相结合的评价方式"，"以一级学科为单元，突出特色，体现优势，加强不同学科分类评价"等系列改革举措。一方面，作为一个非常复杂的综合学科，艺术学自身不仅兼具人文性与科学性、理论性与实践性、传承性与创新性，而且同时承担科研、创作、展演、教育、产业等多重任务，尽快建立科学规范，具有公信力，兼顾学科门类和学科总体，融会贯通的整体评价体系是时代发展的新要求。另一方面，艺术学覆盖领域广泛，特别是当代新兴艺术越来越依赖最新的科技成果，越来越成为社会科学和自然科学的对象，这使对其的评价不得不采取跨学科的方式。只有打破传统的学科架构，把哲学的、人文学科的价值取向及研究范式和社会科学的、自然科学的科学精神及研究范式都编织到一个独特的时空网络之中，构建既有艺术学特殊性又能涵盖

① 甘锋：《艺术学学科建设的学科本体和本性与方法论问题》，《云南社会科学》，2009年第5期。

现代科学方法的综合评价体系，才可能满足艺术评价和管理的现实需求，进而充实创新艺术管理学理论，促进艺术管理学的学科建设。

任何重要创新都是对重大时代问题的科学探索与解决，"一个时代所提出的问题"，"就是时代的口号，是它表现自己精神状态的最实际的呼声"。[①] 艺术学评价体系创新发展的核心问题，就是要探索构建符合新时代艺术学发展实际的评价体系"中国范式"。就此而言，推进艺术学评价体系创新发展的前瞻性战略价值体现在三个方面：首先，总结艺术学评价理论与实践的历史经验，规范对构建新时代中国特色艺术学评价体系系统性内涵以及总体思路方法的认识。艺术学所属的"人文科学"的根本任务在于"重现和理解在时间的长河中展开的社会生活的全部画卷"[②]。因此，评价的根本指向在于，围绕艺术学形成一种集世界观、价值观以及本体和方法于一体的学科范式，在确立共同体成员所共享的价值与规范的基础上，创新评价工具与方法并服务于学科建设。从这个意义上说，艺术学评价体系的构建必须与艺术学的各项活动紧密结合，回归跟踪监测、以评促改、以评促建的根本目标。其次，在学科评价过程中，艺术学的价值与意义会以不同形式彰显。艺术学评价范式的与时俱进离不开一整套"由规则确定的规范价值"，为衡量学科的发展状况提供有效参照。评价工具与方法的融合与创造则指向艺术学评价的"收益价值"递进式发展。世界范围内真正具有规范流程和科学方法的评价率先发生在工业和公共健康领域，并已形成一整套完备的框架与模式。近年来，随着媒介融合和学科交叉步伐的加快，使学科评价越来越呈现出工具化、网络化、互动化、平台化趋势。

相比之下，现有的艺术学评价体系研究成果大多未能针对艺术学的特殊发展规律从理论层面上展开深入研究和系统开掘，从实践层面上研制出科学高效的方法和工具，这就导致此类研究存在一定的片面性，难

[①] 《马克思恩格斯全集》，第40卷，人民出版社，1982年，第289－290页。
[②] 让·皮亚杰：《人文科学认识论》，郑文彬译，北京：中央编译出版社，1999年，第4页。

以实现预期目标。构建艺术学评价体系的"中国范式"必须树立鲜明的文化自觉和学科建设意识，在理论层面，形成既具有学科普适性又具有文化特殊性的艺术学评价机制；在实践层面，将定性研究与定量研究融会贯通，建立综合评价方法。在同行评价方面，切实规避同行评价耗时长、成本高、客观性弱、争议大等弊端，提高同行评价的科学性和公信力，真正确立人民评价的主体地位。在确保艺术学评价体系人民性、人文性的基础上，加大在大数据动态监测、人工智能（尤其是深度学习）等高科技领域的战略性投入，构建具备自主迭代功能的艺术学评价大数据平台，提升评价体系的科学性和客观性。最后，评价体系理应是全面系统的，而非单一片面的，要建设能够针对艺术学门类整体及其各个维度各个层次的评价体系；尤其是要破除理论与实践之间、不同部门之间的体制机制障碍，完善学术界、艺术界、管理部门之间的互通机制，改变现行体制下三方的科研、创作、产业、人才培养等方面各自为政的评价现状。

在这个过程中，有一点尤其值得注意，那就是一定要处理好艺术学评价体系构建的民族性与世界性、特殊性与普遍性的辩证关系。艺术学主要是由我国学者推动自主设立的一门学科，是中国艺术学界贡献给世界的"中国经验"和"中国方案"。当今世界各种文化艺术交流交融交锋日益频繁，"中国人必须用我们自己的头脑进行思考，并决定什么东西能在我们自己的土壤里生长起来"[①]。艺术学评价体系创新发展的关键在于超越当前西方本位的评价标准，在学科交叉的基础上着力发现和解决中国艺术学面临的实际问题。中国艺术博大精深，既是中国人民的精神财富，也是世界人民的文化瑰宝。"解决中国问题，提出解决人类问题的中国方案，要坚持中国人的世界观、方法论。"[②] 在基本理论层面，艺术学评价的理论创新须扎根中国大地，回应国家重大战略和学科建设

① 《毛泽东文集》，第3卷，北京：人民出版社，1996年，第192页。
② 习近平：《在哲学社会科学工作座谈会上的讲话》，北京：人民出版社，2016年，第19页。

需求，以马克思主义为指导，坚持历史与逻辑相统一的原则，勾勒出中国特色艺术学评价体系的根本观念、核心范畴、基本内涵、研究范式和主要特点，从中总结出对艺术学评价问题的规律性认识，把艺术学评价的实践经验和历史经验升华为马克思主义艺术学评价理论，力求在艺术学基本理论层次上寻求突破，以更好地服务"中国式现代化"。在保持民族特色、彰显中国气派的同时，也要与世界最新艺术学评价成果平等交流互鉴，推动艺术学评价本土性与世界性融合发展。

中国艺术学涵盖十余种艺术门类，各有特殊发展规律，成果培育和知识产出形式多元，人才孵化和学科建设路径复杂。完善艺术学学科评价的制度、体制、机制、规则、方法和指标体系在艺术管理学上的前瞻意义在于，通过为艺术学项目与成果、人才与机构、艺术教育与学科建设等评价工作提供智力支持，为党政机构提供决策咨询服务，进而提高艺术学学术研究和创作实践等规划管理水平，完善艺术学管理政策措施，促进高等学校、文博展馆等研究机构科研资源的优化配置，切实推动艺术学健康持续发展。

二 艺术学评价体系创新发展的方法构建

从本质上来说，艺术学学科评价首先是针对艺术学学科生产效能的评价。所谓学科生产能力是指"学科在生产过程中所表现出来的，关系、影响甚至决定学科生产效率的内在素质"[①]。可见，单纯注重学科产品和学科投入等外部因素并不能有效衡量学科的生产能力。历史地看，任何一门学科作为社会组织体系的诞生、发展和完备的过程均是出于满足社会需要的知识生产为目的，这意味着学科内在的隐性价值特征才往往是决定学科生产能力的关键性因素。一方面，学科的隐性价值特征指

① 刘小强、彭颖晖：《从学科生产能力看一流学科评价》，《高等教育研究》，2018年第11期。

向的是学科作为系统工程整体综合的素质，是特定学科领域各门类、要素之间互相协同形成的合力。因此，艺术学评价不能只采取针对个别领域，基于一般视角的"定性"或"定量"评价，更不能将某些学科要素简单相加，而应当采取整体的、贯通的、与时俱进的评价体系，尤其要注重学科体制机制特性、文化特质、协同发展程度、创新效能等过程性要素的挖掘和分析。另一方面，由于学科生产能力侧重于判断学科整体综合层面内涵式发展的状况，决定了这种模式下的学科评价更为注重学科结构性要素的变化与拓展。学科生产能力评价的上述两方面内涵决定了精准实施艺术学评价创新发展必须将国家评价制度改革战略与艺术学学科建设要求紧密结合；将国际先进的评价成果与新时代艺术学学科所承载的"中国气派"紧密结合，共同寻求解决艺术学学科评价与学科建设、理论与实践领域长期存在的"两张皮"问题。

尤其是在知识生产范式发生重大变革的情况下，学科评价行为本身日益成为学科生产能力的重要组成部分。英国学者迈克尔·吉本斯认为，当代知识生产模式正经历着从传统意义上单一学科的科学研究范式迈向在应用环境中利用交叉学科研究的方法，更加强调研究结果的绩效和社会作用的知识生产模式。[①] 因此，管理学视阈下的艺术学评价体系创新发展主要聚焦实践应用层面的规划、工具、技术和体制创新。评价作为生产力的本质是产生效益，即在衡量学科建设和发展成本投入和成果产出的基础上，追求学科知识和行为与时代的需求相适切。在这种趋势推动下，"为知识而知识"，片面指向理论或实践层面的艺术学评价已经无法满足当前的社会需求，艺术学评价体系的创新发展更加呼唤理论与实践的相互贯通与协调。艺术学评价理论探索，主要针对中国艺术学的发展规律、学理构建与学科建设，借鉴国际先进理论和方法，回应国家战略和现实需求，进行价值引领、理论突破、规划编制、蓝图设计、

① 参见迈克尔·吉本斯等著：《知识生产的新模式——当代社会科学与研究的动力学》，陈洪捷等译，北京：北京大学出版社，2011年。

方案制定、方法迭代与创新突破。艺术学评价实践层面则更加偏重具体实施建构评价模型、运用评价体系、反馈评价结果、提供决策咨询服务，完成理论构想和规程阐释，进行实践创新。最后针对艺术学学科评价卡脖子问题，融合理论与实践两个方面寻求机制突破，进行综合创新和前景展望。要从整体层面切实解决"为什么评""评什么""怎么评"等关键问题，真正实现以"以人民为中心"为统摄性观念充分平衡定性评价与定量评价、学术评价与创作评价、单项评价与综合评价等多元化的价值目标，可能需要从以下几个方面着手推进：

第一，深刻理解艺术学在新时代社会生活整体价值体系中的地位与功能，深刻把握中国艺术学发展的特殊规律与现实要求，在总结借鉴古今中外艺术学评价的理论、方法和实践经验的基础上，确立"以人民为中心"的评价理念、价值导向和根本原则。近年来，国家先后出台了《深化新时代教育评价改革总体方案》《关于开展科技人才评价改革试点的工作方案》等系列文件，为改进评价工作指明了方向。具体到艺术学，就是要立足中国艺术学发展的新阶段新要求，有效探索艺术学学科的发展之道、"发挥评价指挥棒"的引导作用，构建"人民评价""专家评价""定性评价""市场评价""定量评价""智能评价""模糊评价""融合评价"多元并举的崭新格局，并作为指导艺术学各学科、各门类、各领域、各维度和各层面评价的出发点和落脚点。

第二，围绕艺术学评价体系建设规划的蓝图设计发力，重点解决艺术学评价体系构建的理论基础、具体原则和研制方法等问题。一方面，从艺术学的评价主体、评价导向、评价路径三个方面，着眼可行性和前瞻性，致力于从专业性和群众性、本土性和世界性、价值性和工具性、人文性和科学性、操作性和前瞻性几组价值维度确定构建艺术学评价体系的具体理论，协调评价主体、评价范围、评价方法、评价内容、评价效益的结构关系。

第三，基于中国艺术人民性这一核心特点，根据"人民"的内涵和

外延尝试提出"同行评价"的全新界定，探讨将其分类为"专家评价"和"公众评价"的可能性，这里的"专家"指的主要是同一研究方向的专家、同一研究领域的专家、同一个一级学科的专家、同一个学科门类的专家；"公众"指的主要是行业内的编辑记者等传播渠道的从业人员、业务主管部门的工作人员、相关学科的学者、随机选取符合一定条件如发表过相关言论的社会公众。在此基础上，在"以人民为中心"核心理念的指引下，探索平衡"专家评价"与"公众评价"之间的辩证关系，建立"同行评价"专业性与客观性的体系标准和同行专家数据库，基于大数据对同行专家的表现进行全程监控、再评价和奖惩，构建"同行评价"的自律、他律等约束机制，提高同行专家的使命感和荣誉感，提升同行评价的公信力和说服力。

第四，通过引入图书情报学、管理学、统计学等领域内部理论、外部理论、技术理论相结合的崭新范式，制定具体、实用、前瞻的艺术学评价体系构建方略；基于计量经济学理论对指标进行因果分析，并使用深度学习的人工智能方法对指标进行智能化选取和权重的自动化赋值，构建指标间的网络关系图，探索通过评价指标体系创新真正实现评价体系的主观性与客观性、人文性与科学性的辩证统一。在确立评价体系运用范式的基础上，提出艺术学评价大数据平台建设方案，解决艺术学评价数据采集、处理、决策及反馈等系列问题，探索构建可视化形式向客户反馈评价结果的应用系统，最终解决中国特色艺术学评价大数据平台理论框架、原型构建及其信度效度等问题，并为开放式的公众评价奠定技术基础。

第五，解决艺术学评价体系迭代优化、创新发展的体制机制问题，系统集成"战略论－组织论－工具论－运行论－创新论"五大层层递进的逻辑环节，融合理论与实践成果，形成艺术学评价的"中国范式"。从艺术学评价体系迭代优化机制的创建与验证出发，尽可能解决艺术学成果难以量化以及社会经济效益的时滞性等问题，从而更好地适应艺术

学科的快速发展。在此基础上，持续推进艺术学评价管理机制、理论和方法创新，提出艺术学评价一体化管理实施方案，在学术界、艺术界、管理部门之间建立互通机制和评价结果共享机制，推动艺术学的多学科战略协同发展。

三　艺术学评价体系创新发展的本性内涵

"求木之长者，必固其根本"，要真正实现艺术学评价体系从理论到实践全方位、多维度的创新发展除了前瞻性战略原则的擘画，具体实施过程中对评价工具与方法进行细致完善的构建与调整而外，更加需要在精准把握新时代艺术学学科发展方向的基础上，通过注入鲜明的中国精神、时代内涵，为艺术学评价体系的高质量发展提供根本动力和价值指引。一方面，评价体系的创新发展不能脱离中国艺术学的创新发展实际而抽象存在。近年来，国家大力倡导"新文科"建设，目的正在于推进学科交叉融合，对现有学科专业体系进行调整升级。2022年发布的新版《研究生教育学科专业目录》对"艺术学"的调整重点就在于赓续中国艺术学从"自发"到"自觉"的百年传统，通过打破艺术学各门类间的壁垒，拓展升级艺术门类"专业学位"效能，彰显坚定的民族文化自信和深厚的中华文明底蕴。《学位授予和人才培养学科目录（2011年）》对"艺术学理论"的规定受西方学者提倡的"一般艺术学"的影响较深，这类研究较多关注艺术形而上的普遍规律，强调对艺术整体进行综合研究的学科内涵和定位，对具体门类艺术、不同国别艺术、不同民族艺术在实践当中的特殊性关注不够。尽管其试图解决艺术学科长期以来存在的理论与实践、一般与特殊、整体与部分之间的割裂问题，但是现实效果并不理想，"两张皮"问题似乎有愈演愈烈的趋势。对此，2022版《研究生教育学科专业目录》一改过去理论研究将一般与特殊、整体与部分分置的旧格局，首先把艺术学各门类的"历史、理论和评论研究"

统一纳入一级学科"艺术学"的功能范畴,进而通过明确艺术学其他各专业学位的实践特性,凸显国家对艺术学学科价值功能的战略定位。这样做的意义不仅在于重新整合基础理论研究"一般艺术学"与"门类艺术学"的辩证关系,突出艺术学学科理论与实践的融合度。更重要的是,尽快形成包容理论与实践、一般与门类的"艺术学"一级学科同重视创作实践、注重专业性的各艺术门类相互协作的新格局,更加有益于艺术学从中国艺术现实问题出发,从具体的艺术创作着手聚力提升学科质量效能。另一方面,"知中国,爱中国"是学科评价体系创新发展永恒不变的价值遵循。学科评价不同于一般意义上的知识生产,评价的过程并非对具体研究的复述,更不是简单地提供历史阐释或基于数据量表的描述分析,而根本在于建立、调整和运用合理尺度,架起学科评价、学科现实与未来构想间有效而畅通的交往渠道,从而使学科发展始终处于与当前中国实际和国家重大战略相适配的正确轨道。

中国艺术史的发展历程证明,中国艺术学从古至今所积累起来的一切实践成果本就是多元文化与本民族传统相互碰撞、交融的产物。在艺术发展的历史长河中,"中国人"作为艺术创造和学科建设的主体,其高度的能动性正体现在能够"按照任何一个种的尺度来进行生产,并且懂得处处都把固有的尺度运用于对象"① 这一特性之上。从这个角度看,中国艺术学评价选择何种尺度,走怎样的发展道路都是由指引评价实施的本性内涵所决定的。首先,学科评价可以理解为"人"通过对学科活动的介入和反思,根据自身需要选择和创造不同尺度,不断实现本质对象化的过程。一方面,评价源于主体"再生产整个自然界",并"自由地面对自己的产品"的发展本能。学科评价作为"再生产",目的就是对现有的知识进行整理、归类和定性,在此基础上,根据评价主体的需要期待,预设评价目标和原则实施评价。评价完成后,再依据结果形成

① 《马克思恩格斯选集》,第1卷,北京:人民出版社,2012年,第57页。

新指标,确立更加科学合理的新尺度。另一方面,"历史对人来说是被认识到的历史,因而它作为形成过程是一种有意识地扬弃自身的形成过程。历史是人的真正的自然史"①。评价活动的优劣取决于所确立的原则指向,运用的方法工具是否能够真正达到扬弃自身历史,支撑学科未来发展的目的。反之,如果将学科评价置于学科实践之外,不加检验和选择地生搬硬套现成的评价尺度,不能根据本民族实际完成对评价尺度的创造和更新,就势必会造成内涵的泛化,导致评价结果失真,评价失效。其次,实施艺术学评价体系创新是为了更好服务中国艺术学的发展。艺术学独具的感性特征决定了它根本不同于追求真理普遍性存在的自然科学和社会科学门类,绝不可能脱离自身所处的文明形态独立存在。可以说,人类任何艺术实践的产生都是"迄今为止全部世界历史的产物",艺术学面对的研究对象"人的感觉、感觉的人性,都是由于它的对象的存在,由于人化的自然界,才产生出来的"②。换言之,艺术学面对的艺术对象之所以散发出深沉持久的独特价值,正是由于不同国家和民族各自拥有丰富多元的"人化的自然界"经验。试想,如果全世界艺术学评价所采用的机制原则、范式工具都千篇一律,艺术学评价又如何准确地捕捉鲜活生动又稍纵即逝的艺术现象呢?最后,艺术学评价体系创新发展的本性内涵植根于中国艺术学所走过的发展道路,维系着新时代中国对艺术学学科功能的最新要求。一方面,与其他建制成熟的学科相比,我国学界关于艺术学的探讨虽然始于20世纪20年代宗白华、马采等人的提倡与研究,但却长期处于潜在状态,缺乏系统稳定的学科体系、学术体系、话语体系作为支撑。即使是在2011年艺术学正式"升门"之后,关于学科的本性内涵和功能作用之争、一级学科与专业学位设置之争、民族特色与世界标准的关系之争、推进跨学科研究与坚守学科本位之争、实践与理论孰轻孰重之争等等,仍然争议不断,这说明艺

① 《马克思恩格斯文集》,第1卷,北京:人民出版社,2009年,第211页。
② 《马克思恩格斯文集》,第1卷,北京:人民出版社,2009年,第191页。

术学学科的规范性、科学性还需要进一步提升，现有的艺术学评价理论和方法无法满足艺术发展和学科建设的需求。因此，创新构建新时代艺术学评价体系也是优化学科建制，促进艺术学"三大体系"建设的必由之路。另一方面，艺术学自身结构功能的不稳定性从某种意义而言也是艺术学评价更好实现多元交叉，实现又好又快发展的重要契机。面对"改进结果评价，强化过程评价，探索增值评价，健全综合评价"的学科评价新要求，相较于其他内涵稳固、话语交织的学科，艺术学评价的创新动力显然更加充分，贴近时代步伐的潜能也更加充足。总之，从本性内涵而言，中国艺术学评价体系必然不同于西方；其优化与迭代也是以顺应每个时代不同的价值诉求为基础的。擘画实施艺术学评价体系创新发展的关键意义在于通过科学严整的系统性评价活动将独具中国灵魂的先进理念贯彻到学科发展的全过程之中，促进艺术学理论、方法的更新迭代，助力艺术学内涵式高质量发展。

内涵建设决定着艺术学评价创新发展的本性，是艺术学评价体系与时俱进、转型升级的根本动力，更是关涉艺术学评价体系创新发展历史方位的重大问题。当前，学科评价普遍独立于学科本身存在，评价种类繁多，分散进行，委托学科之外的专门机构进行学科评价的状况屡见不鲜。如此虽然能够在一定程度上确保评价的客观性和公正性，但从长远看未必符合学科发展的根本利益。实施创新发展战略，建立专业针对性强、方法科学完备、灵活多元的艺术学评价体系根本目的在于坚定学科自信，实现艺术学由"聚合体"向"共同体"转换。如果战略前瞻是对"评什么"的设计规划，方法路径是对"如何评"的筹谋安排，那么对艺术学评价体系本性内涵的揭示和深化便是对中国艺术学评价体系精神特性的凝练升华。反观当前的艺术学发展，一方面，艺术学门类繁多，领域驳杂，"隔行如隔山"的学科格局导致不同专业领域的艺术学工作者缺乏沟通，不太关注自身研究领域之外的学科发展状况，对艺术学的整体发展缺乏长远规划。另一方面，作为"聚合体"存在的学科与成为

"共同体"的学科之本质区别在于能否凝聚共识，形成稳定而深厚、为全体从业者高度认同的本性内涵。从提升学科凝聚力、向心力、亲和力着手，狠下功夫深入挖掘、确立艺术学最深层的本性内涵，以此广泛凝聚艺术学各门类各领域从业者的学科共识，加深艺术学的学科归属感，是构建艺术学评价体系"中国范式"的关键举措。通过借助艺术学评价持续深化学科本性内涵认同度和行业公信力，在保障评价成果效益可持续发展活力的同时，真正将学科评价植入学科常态发展全过程。当然，这个过程中尤其要对形成的评价标准和体系的有效性范围保持清醒认识，并嵌入到评价体系建构中去。

如果说，学科的职能是文化的传承、理论的创新、知识的规范生产，评价是依据指标尺度对学科生产的整理、分类和价值区分的"再生产"的话，那么，通过评价体系迭代优化范式遴选整合科学前沿的指标体系，并由此与时俱进地确立学科评价的本性内涵，则是从根本上决定艺术学评价成效的关键。评价的本性内涵不同于具体的指标尺度、方法工具有着明确的功能指向，承担具体的评价任务；本性内涵是贯穿整个艺术学评价的精神品质和观念宗旨，虽然它看似没有具体的实际用处，却是整个艺术学评价体系的灵魂，决定着艺术学评价体系创新发展的历史方位、前进方向。因此，从本质上说，本性内涵才是艺术学评价最终依托的"元价值"，只有将符合时代要求，符合我国艺术学发展目标的新内涵不断注入，艺术学才能朝着学科"共同体"稳步迈进。一方面，作为学科"元价值"，本性内涵的提取与深化是在对具体评价中各种指标、原则和尺度的再度升华。遵循科学优良的本性内涵不仅可以使艺术学评价指标体系在选取、内化和检验的运用过程中自我完善，还能够赋能艺术学新的使命意义，让学科发展获得自信自强的内驱力。另一方面，指引艺术学发展的本性内涵需要根据学科面对的现实任务和各项工作的对象及时调整，通常处于互动循环的交往状态和螺旋形上升的过程中。组织实施基于学科本性内涵的艺术学评价，有助于促进学科内外多

元价值的交往，从而推进生成行业、学科中普遍认同的惯例机制。这样做显然有利于打破艺术学内外的学科壁垒和管理机制瓶颈，为建立中国特色的艺术评价学、艺术管理学提供理论参照。

　　基于中国艺术学的学科本性内涵，构建艺术学评价体系迭代优化的"中国范式"，绝不能闭门造车，反而要更加积极地吸取世界范围内的先进科技与成功经验，使艺术学评价体系能够在立足中国本位和民族特色的基础上尽可能融会世界主流评价体系，并以此为契机全面提升中国艺术学的国际影响。树立中国范式、传播中国价值，重点在于着力打造新时代中国特色艺术学评价的标识性概念，提出易于为国际学术界和艺术界所理解和接受的新概念、新范畴、新表述，形成一整套科学完备、寓普遍性于特殊性之中的中国艺术学评价话语体系，引导国际学术界展开研究和讨论，逐步革新西方主流评价指标并纳入自身框架，做到中国话语、世界表达，使艺术学评价体系的中国范式既有中国特色又有世界影响，进而提升中国艺术学评价的国际话语权和规则制定权。此外，还要注意协调艺术学评价体系本性内涵中人文性与技术性的相互关系，在确保艺术学评价体系人文性的基础上，加大评价前沿科技研发力度，提升评价体系科学性及其智能进化能力；在充分利用人工智能等高新科技重构艺术学评价范式的同时，高度重视发挥艺术学的人文特性，凸显学科本性内涵，反思引领艺术学评价技术路线革新，通过"重构－引导"的互动性关系加强艺术学评价创新功能网络。从艺术学评价自身发展来说，作为公共知识生产的重要组成部分，实施艺术学学科评价的根本目的在于将个人知识、族群知识转化成为公共知识。为此，在评价的过程中，必须坚持把艺术学本性中所具有的科学精神与人文精神真正熔铸在一起，完全发挥出来，确保艺术学评价体系的人文性与科学性交融并进。

结语

　　总之，建设艺术学评价体系"中国范式"，不仅要具备先进的原则理念、富有前瞻性的系统设计、前沿科学的工具和方法，还必须以人为本，体现深厚的人文底蕴，尤其要加强艺术学评价的伦理维度、审美维度与人文关怀的弹性机制研究，从思想指引和情感认同两方面牢固树立起各分支学科共有共享的价值谱系。而这一价值的最为深厚的基础则在于中华民族优秀传统文化所独具的"中国精神"。与西方"非总体、去中心"的艺术评价观念相区别，我国始终坚持"以人民为中心"的艺术评价观念，以此凝聚学科价值认同，汇聚全民族智慧力量。这种根本的价值差异来源于中华民族强大的凝聚力，同时展现出中华文化的精神特质，"中华文化善于用清醒的理智态度去对付环境，吸收一切于自己现实生存和生活有利有用的事物或因素，舍弃一切已经在实际中证明无用或过时的东西"①。显然，支撑实现中国艺术学评价体系自主创新不断取得突破的深层文化自信正在于此。

《民族艺术》2023 年第 2 期

① 李泽厚：《中国现代思想史论》，三联书店，2008 年，第 343 页。

中国共产党百年文艺理论政策研究

"政策和策略是党的生命"①，文艺理论政策是中国共产党领导文艺工作最重要的途径之一。中国共产党百年文艺理论政策是马克思主义文艺理论在中国文艺政策领域的典型形态，是党指导文艺事业发展的根本遵循和行动纲领，为中国特色社会主义文艺的繁荣发展提供了强大的理论指导和政策支撑。党对包括文艺理论政策在内的文艺事业和包括艺术科学在内的哲学社会科学事业高度重视。2014 年，习近平总书记在文艺工作座谈会上提出："文艺事业是党和人民的重要事业"，"党的领导是社会主义文艺发展的根本保证"②。2016 年，习近平总书记在哲学社会科学工作座谈会上指出："加快建设社会主义文化强国、增强文化软实力、提高我国在国际上的话语权，迫切需要哲学社会科学更好发挥作用。"③ 2017 年，在党的十九大报告中，习近平总书记进一步指示要"繁荣发展社会主义文艺"④。2021 年，习近平总书记在党史学习教育动员大会上指出，"开展党史学习教育，是牢记初心使命、推进中华民族伟大复兴历史伟业的必然要求"，"要鼓励创作党史题材的文艺作品"，"进一步总结

① 《毛泽东选集》，第 4 卷，人民出版社，1991 年，第 1298 页。
② 习近平：《在文艺工作座谈会上的讲话》，《人民日报》，2015 年 10 月 15 日。
③ 习近平：《在哲学社会科学工作座谈会上的讲话》，《人民日报》，2016 年 5 月 19 日。
④ 习近平：《决胜全面建成小康社会夺取新时代中国特色社会主义伟大胜利——在中国共产党第十九次全国代表大会上的报告》，《人民日报》，2017 年 10 月 28 日。

党的历史经验"①。习近平总书记的一系列重要讲话，彰显了新时代文艺事业对党和人民的重大意义。百年文艺理论政策是党史的重要组成部分，总结文艺理论政策的历史经验、加强党史教育，是繁荣发展文艺事业的前提和保障。

"文艺是时代前进的号角，最能代表一个时代的风貌，最能引领一个时代的风气……实现中华民族伟大复兴的中国梦……文艺的作用不可替代。"② 回顾中国共产党百年的光辉历程，文艺事业作为党和人民的重要事业历来受到党的高度重视，党的文艺政策紧密结合党带领全国人民从革命到建设、从改革到复兴的历史任务而展开演进，百年中国文艺实现了从新民主主义文艺到社会主义文艺再到新时代中国特色社会主义文艺的历史性飞跃。百年来党在文艺政策的制定和实施上取得丰硕成果，为马克思主义文艺理论中国化铸造了数座丰碑，为社会主义文艺事业发展指明了前进方向，为实现中华民族伟大复兴奠定了坚实基础。在庆祝我们党百年华诞的重大时刻，在"两个一百年"奋斗目标历史交汇的关键节点，深入研究百年来的文艺理论政策、辩证看待正反两方面的经验教训，将进一步推动文艺政策的守正创新与优化升级，进一步激发全民族文艺创新创造活力，进一步满足人民日益增长的美好精神生活需求。

一　马克思主义文艺理论中国化的初步探索

五四新文化运动作为新民主主义的开端，对文学革命、思想改造和马克思主义的传播为中国共产党的成立提供了思想基础和舆论氛围。陈独秀、李大钊、瞿秋白、毛泽东等中国共产党的领袖和青年骨干都积极投身于五四运动之中，通过阐述文艺主张吹响了新民主主义革命的号

① 习近平:《在党史学习教育动员大会上的讲话》，2021年2月20日。http://www.12371.cn/2021/03/31/ARTI1617174802044757.shtml.
② 习近平:《在文艺工作座谈会上的讲话》，《人民日报》，2015年10月15日。

角。1917年陈独秀发表了新文化运动的纲领性文件《文学革命论》,首次提出建立与统治阶级对立的"国民文学"[①];李大钊也提出文艺应当"助我国民精神界之发展"[②];毛泽东创办的《湘江评论》,茅盾等人发起的"文学研究会"等一道大力提倡"为人生"的文艺主张。李大钊是将马克思主义与文艺建设相结合的第一人,1918年他相继发表《俄罗斯文学与革命》《俄国革命与文学家》,系统介绍俄国革命中文学的地位与作用。1919年底李大钊发表了关于革命与文艺关系的文章《什么是新文学》,该文不仅重申了"社会写实"文学的重要作用,并且明确指出它必须以"宏深的思想、学理,坚信的主义"为根基[③],从而第一次指出了文学革命性与马克思主义的紧密联系,与先前单纯的"平民文学"观相比可谓革命性的进步。其间,以北京大学为中心出现了一系列新型艺术社团,如徐悲鸿担任导师的"画法研究会"秉持"为人生"的现实主义传统,改良中国画,以反映人民生活为己任。《新青年》则成为倡导戏剧、电影改革的主阵地。刘半农、田汉、傅斯年等人以"戏剧是工具"为戏剧革新的宗旨,赋予戏剧强大的社会宣教功能。虽然这一时期文艺革命还没有强有力的组织核心,但是已经为日后左翼革命文艺的兴起提供了舆论和素材两方面的准备。

1921年随着中国共产党的成立,以马克思主义为指导的文学革命作为党领导的民族民主革命的重要部分轰轰烈烈地展开了。作为马克思主义武装起来的政党,中国共产党自成立之日起就高度重视用马克思主义指导文艺工作。1925年,郭沫若发表《革命与文学》,提出"革命文艺"的口号,要求文艺替"被压迫阶级说话"[④]。随后鲁迅发表《革命文学》,提出文艺家须是"革命人"的观点[⑤]。1927年,毛泽东的《湖南农民运

① 陈独秀:《文学革命论》,载《独秀文存》卷1,亚东图书馆,1922年,第136页。
② 中国李大钊研究会编注:《李大钊全集》,第1卷,人民出版社,2006年,第244页。
③ 中国李大钊研究会编注:《李大钊全集》,第3卷,人民出版社,2006年,第170页。
④ 《郭沫若全集·文学编》,第16卷,人民文学出版社,1989年,第35页。
⑤ 《鲁迅全集》,第3卷,人民文学出版社,2005年,第568页。

动考察报告》甫一问世就成为中国共产党领导农民革命斗争的纲领性文献。1929年，毛泽东在起草的《中国共产党红军第四军第九次代表大会决议案》中提出加强"马克思列宁主义的研究"的号召。同年，中共中央成立中央文化工作委员会统一领导革命文化工作。同年，左翼戏剧社团"艺术剧社"成立，成员以进步学生和创造社、太阳社两个革命文艺社团为主。该剧社倡导"普罗戏剧"，旨在通过革命戏剧的引进、创作、排演唤醒民众。1930年，党领导的文艺社团"左联"成立。鲁迅在成立大会上发表题为《对于左翼作家联盟的意见》的纲领性文件，第一次提出文艺要为"工农大众"服务的方向，阐明了无产阶级文艺"是无产阶级解放战斗的一翼"、属于"革命的劳苦大众"这一本质属性①。郭沫若也在左翼刊物《艺术》月刊上撰文指出："能与大众接近的艺术的形式，自然是绘画，戏剧，影剧，音乐（广义的音乐），我们应该把我们从前的努力多多的用到这一方面来。"② 在"左联"的旗帜下，左翼戏剧家联盟、美术家联盟以及电影、音乐小组等左翼文化团体也相继成立，党开始成为左翼文艺运动的坚强领导核心，从此马克思主义文艺活动成了有组织的运动。1931年田汉主持通过了《中国左翼戏剧家联盟最近行动纲领》，提出戏剧深入无产阶级群众、深入农村、深入普通市民等六条行动纲领。鲁迅在上海倡导发起了中国新兴木刻版画运动，通过对珂勒惠支③等人的革命题材版画的介绍和对民族版画的发掘、创作，宣传革命、发动群众。左联以马克思主义文艺理论指导文艺实践，在宣传马克思主义文艺理论、推进文艺创作等方面取得巨大成就，成为中国革命文学史上的一座丰碑。这一时期，在党直接领导政权的苏区也十分重视运用美术、戏剧等艺术方式巩固党的领导，相继成立了"八一剧团""工农剧

① 《鲁迅全集》，第4卷，人民文学出版社，2005年，第290页。
② 麦克昂（郭沫若）：《普罗文艺的大众化》，载《艺术月刊》创刊号，1930年3月，转引自《郭沫若研究》，1989年第七辑。③ 凯绥·珂勒惠支（1867—1945），是德国版画家、雕塑家，20世纪最重要且最具影响力的艺术家之一。她的作品深刻地表现了她对人与社会、人与人之间关系的理解，渗透着浓郁的人文情怀。

社"等团体，深入工农大众，宣传发动工农革命。

二 毛泽东文艺思想的形成与发展

全面抗战爆发后，全国形成了三个文艺中心，即在党直接领导下的以延安为中心的边区文艺；周恩来等人领导的以重庆为中心的国统区文艺和党的地下组织参与领导的以上海为中心的敌占区文艺。这一时期文艺运动的主基调是，将文艺作为宣传、鼓舞全民族抗战以及发动工农、鼓动革命的的工具和武器。这一时期，在毛泽东文艺思想的指引下，解放区、国统区和敌占区纷纷举办抗敌歌咏、抗敌演剧、抗敌漫画等艺术活动，田汉、宋之的、冼星海、徐悲鸿等大批著名艺术家纷纷投入其中，为鼓舞全民族抗战作出巨大贡献。

随着红军长征的胜利结束和陕甘边革命根据地的创建，中国共产党作为成熟的阶级政权开始领导全国的无产阶级革命，以马克思主义指导文艺工作的问题受到党的高度重视。1938年，毛泽东在《中国共产党在民族战争中的地位》中提出："一切有相当研究能力的共产党员，都要研究马克思、恩格斯、列宁、斯大林的理论，"并且强调指出："指导一个伟大的革命运动的政党，如果没有革命理论……要取得胜利是不可能的。"[①] 面对大批知识分子和文艺青年到延安参加革命文艺活动的实际情况，1938年中国共产党在延安成立了"鲁迅艺术学院"，设置文学、戏剧、音乐、美术等系科，培养了力群、华君武、刘炽等大批来自工农大众中的文艺人才。1941年，毛泽东在《改造我们的学习》中指出："直到第一次世界大战和俄国十月革命之后，才找到马克思列宁主义这个最好的真理……马克思列宁主义的普遍真理一经和中国革命的具体实践相结合，就使中国革命的面目为之一新。"[②] 针对一些知识分子对工农兵文

① 《毛泽东选集》，第2卷，人民出版社，1991年，第521页。
② 《毛泽东选集》，第3卷，人民出版社，1991年，第976页。

艺需求和革命文艺的目标缺乏认识的问题，毛泽东于1942年主持召开了延安文艺座谈会，发表了《在延安文艺座谈会上的讲话》。毛泽东开宗明义，指出座谈会的目的就是"研究文艺工作和一般革命工作的关系，求得革命文艺的正确发展，求得革命文艺对其他革命工作的更好的协助，借以打倒我们民族的敌人，完成民族解放的任务。在我们为中国人民解放的斗争中，有各种的战线，其中也可以说有文武两个战线，这就是文化战线和军事战线……我们还要有文化的军队，这是团结自己、战胜敌人必不可少的一支军队"。在高度概括革命文艺对于"完成民族解放任务"的重大作用之后，毛泽东明确了党领导下的革命文艺的工作方针："为群众"和"如何为群众"。毛泽东指出，"我们是站在无产阶级的和人民大众的立场"；中国的革命文艺是为"最广大的人民群众"，"首先是为工农兵的，为工农兵而创作，为工农兵所利用的"。[1] 关于如何处理人民与文艺的关系，朝着"为人民"的方向改造文艺，毛泽东认为，应当从深入人民生活、体验人民大众的立场和情感、表现讴歌人民、采取人民喜闻乐见的文艺形式、鼓舞教育人民、以文艺作品在"社会大众中产生的效果"作为主要评价标准这几个方面入手。《在延安文艺座谈会上的讲话》站在文艺自身规律与中国革命的关系维度之上，标定了马克思主义文艺理论中国化的总方针。这是中国共产党第一次科学、系统地阐述党的文艺主张和文艺思想，确定党领导文艺工作的基本理论、路线等，标志着中国共产党相对完整的文艺思想体系的正式确立。由此，中国共产党创造性地实现了马列主义普遍真理同中国革命文艺具体实践的结合，催生出马克思主义文艺理论中国化的第一个重大理论成果——毛泽东文艺思想。

延安文艺座谈会后，毛泽东又向鲁迅艺术学院师生发表讲话，号召大家走出"小鲁艺"，到"大鲁艺"（指广阔的社会生活）中去。在毛泽

[1]《毛泽东选集》，第3卷，人民出版社，1991年，第863页。

东文艺思想的指引下,工农大众日益成为革命文艺的主要创作者和主要表现对象。1943年,鲁迅艺术学院组织秧歌队走上街头,演出《兄妹开荒》等秧歌剧,随后各抗日根据地的秧歌运动发展起来。赵树理等文艺家创作的《小二黑结婚》《李有才板话》等作品成功地塑造了一系列脍炙人口的工农兵形象。1945年,歌剧《白毛女》在延安中央党校礼堂举行首演。

国统区文艺工作在周恩来、田汉、夏衍等人的领导下积极展开。1938年,党发起成立"中华全国文艺界抗敌协会",创办《抗战文艺》杂志。戏剧、电影等艺术门类工作者积极投身于鼓舞抗战的工作中。《中华全国电影界抗敌协会致苏联电影界书》等文件的发表,抗敌演剧队、抗敌歌咏队、孩子剧团等党领导下的抗战艺术团体的涌现,充分发挥了艺术的革命作用。这一时期,党不仅团结了郑君里、白杨、冼星海等大批左翼艺术家,还培养了贺敬之、郭兰英、赵树理等大批党的艺术家,形成了系统的马克思主义文艺政策体系。

1949年新中国成立前夕召开的第一次中华全国文学艺术工作者代表大会通过了《中华全国文学艺术界联合会章程》,成立了"中华全国文学艺术界联合会"。周扬受党的委托做了《新的人民文艺》的主题报告,指出新中国的文艺方向是为人民服务。为进一步确立马克思主义在文艺领域的核心地位,党在美术、音乐、戏剧等领域启动了一系列改革运动。1949年毛泽东亲自批示并发布了《中央人民政府文化部关于开展新年画工作的指示》。同年,成立了中华全国戏曲改革委员会。1951年又成立"中国戏曲研究院",按照民族化、现代化、革命化、综合化的要求对戏剧进行改革,初步建立了民族戏剧表演和理论体系。周扬对"新的人民文艺"[①]的探索成为"十七年"时期党领导文艺工作的总基调。为了配合社会主义改造的进程,"十七年"文艺方针的一个重要方面就

[①] 周扬:《周扬文集》,第1卷,人民文学出版社,1984年,第513页。

是深化马克思主义对文艺的指导地位，探索马克思主义文艺理论中国化的总体路径。为了肃清文艺的资本主义倾向，20 世纪 50 年代初期，党发起了文艺领域的"三大批判"运动，这一系列运动虽然在执行过程中有所偏差，但基本确立了马克思主义在文艺意识形态层面的指导地位。这一时期，除了大力倡导对"国际革命文艺"的译介，在文艺创作领域大量涌现以对社会主义建设的歌颂和对抗美援朝的英雄主义再现为主题的文艺作品。

1956 年初，基本完成在文艺领域的社会主义改造任务之后，毛泽东在《论十大关系》的讲话中首次提出"百花齐放、百家争鸣"这一繁荣和发展哲学社会科学和文艺的工作方针。同年，毛泽东在会见中国音乐家协会的负责同志时发表《同音乐工作者的谈话》，提出"艺术要有民族形式和民族风格"[1]。1957 年，毛泽东在《关于正确处理人民内部矛盾的问题》中进一步指出："百花齐放、百家争鸣的方针，是促进艺术发展和科学进步的方针，是促进我国的社会主义文化繁荣的方针。艺术上不同的形式和风格可以自由发展，科学上不同的学派可以自由争论。"[2]"双百方针"为包括艺术科学在内的中国特色哲学社会科学和社会主义文艺的发展奠定了坚实的政策保障和理论基础，这标志着社会主义文艺开始成熟。

"十七年"文艺的另一个重大成就表现在毛泽东对文艺民族化的探索和总结上，他提倡文艺应该有民族的形式，在内容上应该采取现实主义和浪漫主义相结合的策略。遵照毛泽东的指示，何其芳、周扬等人在 20 世纪 60 年代初相继提出了在创作领域奉行"革命现实主义和革命浪漫主义相结合"，在研究领域遵循"具有我国民族特点的马克思主义文艺科学"两条文艺工作纲领，很大程度上促进了马克思主义文艺理论中国化走向成熟的进程。1964 年，毛泽东在给中央音乐学院一封学生来信

[1] 毛泽东：《同音乐工作者的谈话》，《文艺研究》，1979 年第 3 期。
[2] 毛泽东：《关于正确处理人民内部矛盾的问题》，《人民日报》，1957 年 2 月 27 日。

的批示中正式提出了"古为今用、洋为中用"的方针。这一方针的提出,科学地解决了中外艺术关系和古今艺术关系问题,丰富了毛泽东文艺思想。同年,在毛泽东"艺术民族化"的倡导之下,由周恩来亲任总导演、贺敬之等著名艺术家参与编创摄制的大型民族音乐舞蹈史诗《东方红》诞生,这部史诗般的艺术作品以民族化的艺术风格再现了中国共产党的革命历程,受到人民群众的热烈欢迎。老舍的《茶馆》《龙须沟》等作品是这一时期的重要作品,他也因此被称为"人民艺术家"。

"文革"十年党的文艺工作遭遇了浩劫。1966年林彪、江青炮制了《部队文艺工作座谈会纪要》,将"十七年"革命文艺探索的重要成果"文艺八条"歪曲成所谓的"黑八论"。"四人帮"迫害文艺工作者,阻挠文艺工作的正常开展,制造了大量冤假错案,给党的文艺战线造成了巨大损失。但也有个别的例外,如在电影、戏剧等艺术领域诞生了杨子荣、阿庆嫂等经典舞台形象。再比如开戏曲表现程式改革之先河的"革命样板戏",可以说在戏曲现代化方面取得了较高成就。

三 新时期文艺的改革与新世纪文艺的发展

党的十一届三中全会是党历史上具有深远影响的伟大转折。随着改革开放的不断深入,哲学社会科学和文艺领域也随之呈现出欣欣向荣的景象。1978年开展的"实践是检验真理的唯一标准"的大讨论,促进了哲学社会科学界的思想解放。1979年邓小平为第四次文代会发表的《祝辞》可以视为新时期党的文艺工作纲领。《祝辞》在进一步明确"百花齐放,推陈出新,洋为中用,古为今用"的文艺工作方针的同时,还进一步提出在文艺创作和研究中"要坚决执行不抓辫子、不戴帽子、不打棍子的'三不主义'方针"①,成为中国特色社会主义文艺建设的新起

① 《邓小平文选》,第2卷,人民出版社,1983年,第184页。

点。1980年《人民日报》发表了《文艺为人民服务，为社会主义服务》的社论，重新提出了新时期文艺工作的"二为"方针，并将之与"双百"方针一道作为新时期文艺事业的政策保障。此外，20世纪80年代的"美学热"进一步深化了对马克思主义美的规律的认识，摒弃了过去教条的革命文学观，提倡文艺表现人性，突出审美性，从而在理论层面清除了繁荣发展文艺的障碍。

伴随着计划经济体制向市场经济体制转型，新时期文艺体制机制改革经历了一个从组织结构调整到文艺行政管理体制机制创新再到科研体制机制创新的不断深化的过程。1980年经国务院批准，在中国戏曲研究院、中国音乐研究所、中国美术研究所基础上组建"中国艺术研究院"，目前已经形成艺术科研、艺术教育、艺术创作、非遗保护、文化智库五位一体的发展格局，拥有戏曲研究所等15个研究机构；拥有《文艺研究》等十余份学术刊物和文化艺术出版社；拥有独立设置的研究生院，是艺术学科建制最为齐全的艺术类研究生教育机构。各地也先后建立省级、地市级、县级文化艺术研究机构200余家，在发展过程中形成了各自的特色，对于研究有着鲜明的民族特色和地方特点的文化艺术问题具有得天独厚的资源优势和地缘优势，为艺术科研的专业化、学科化发展提供了助力。

1982年全国哲学社会科学规划会议期间，张庚先生提出艺术学"单列学科"的建议。1983年，全国哲学社会科学规划领导小组成立，负责制定哲学社会科学规划。1984年，根据全国哲学社会科学规划领导小组关于艺术学科单立门类的决定，文化部会同国家民委、文联各协会，成立全国艺术学科规划领导小组及其办公室，负责单列的艺术学科基金规划、评审、管理等具体工作。1987年"全国艺术学科规划领导小组"更名为"全国艺术科学规划领导小组"。1990年，国家教委明确艺术学为文学门类下设的一级学科。在1996年颁布的一级学科艺术学目录中，正式确定艺术学由八个二级学科组成，艺术学由此成为独立的一级学科专

业。同年，全国艺术科学规划领导小组办公室划转到原文化部科学技术司。1998年，文化部科学技术司与教育司合并为教育科技司，继续承担全国艺术科学规划领导小组办公室职能。2018年机构改革后，文化和旅游部设立科技教育司，继续承担艺术科学规划领导小组办公室（艺规办）职能。全国艺术科学规划领导小组及其办公室职能进一步调整丰富。

"艺规办"成立以来，强化政治担当，积极履职尽责，规划艺术科学发展蓝图，组织设立国家重大重点科研项目，艺术规划项目日趋呈现规划科学、内涵丰富、质量提升、范围扩大、数量增多的良性趋势，多项关系到艺术学发展方向、学科建设和理论构建，关系到国家文化艺术发展繁荣实践方面的科研项目取得了突破性的进展，推出了《中国民族民间文艺集成志书》丛书[1]、《中华艺术通史》[2]等大量有价值的文艺研究成果。"国家艺术基金""国家艺术创作工程"等国家艺术创作、管理实践的不断完善和丰富都为我国艺术科学的发展带来了新的契机。

1994年，面对改革开放过程中文化领域出现的一些问题和人民精神需要的日趋多样化，党中央又进一步提出"弘扬主旋律，提倡多样化"[3]的文化建设指导思想。1997年，中共中央下发《关于进一步做好文艺工作的若干意见》，系统阐述了党在改革开放新时期的文艺方针政策，"坚持深入生活，深入实际"，"坚持把社会效益放在首位，努力实现社会效益和经济效益的统一"，"坚持一手抓繁荣，一手抓管理"与"坚持弘扬

[1] 《中国民族民间文艺集成志书》丛书的编纂和出版，是由原文化部、国家民委、中国文联等单位共同发起的一项宏伟的文化基础建设工程，被列入国家社科规划和全国艺术科学规划重大项目，全套丛书共298卷、450册，4.5亿字，全面反映了我国各地各民族戏曲、曲艺、音乐、舞蹈、民间文学的状况，是改革开放以来我国在民族民间文艺抢救与保护工作方面所取得的标志性成果。
[2] 李希凡先生承担的全国艺术规划"九五"重大课题《中华艺术通史》按照中国历史发展顺序，对上起原始社会、下迄清宣统三年的中华美术、音乐、戏曲、舞蹈、曲艺等主要艺术门类进行了综合性通史研究，填补了这一领域的空白，具有开创意义。
[3] 江泽民：《弘扬民族艺术，振奋民族精神——在纪念梅兰芳 周信芳诞辰一百周年座谈会上的讲话》，《人民日报》，1994年12月27日。

主旋律，提倡多样化"①等工作方针共同为社会主义文艺的繁荣发展创造了良好的政策环境。

进入 21 世纪，特别是党的"十七大"之后，党中央深入体察社会主义市场经济条件下文艺工作面临的新情况，提出了一系列与时俱进的文艺发展方略。2004 年国家出台文化战略性文件《深化文化体制改革若干重大问题的决定》，统筹文艺生产与流通领域内社会效益与经济效益、核心价值与多元价值、公益文化与市场文化同步、协调、可持续科学发展，从而为社会主义文艺新高潮的兴起提供了必要政策保障。2006 年，党的十六届六中全会通过《中共中央关于构建社会主义和谐社会若干重大问题的决定》，由此，"繁荣社会主义先进文化，建设和谐文化，为构建社会主义和谐社会作出贡献"②，成为我国文艺工作的指导思想和中心任务。遵循"文化强国""提升国家文化软实力"③的战略要求，21 世纪的最初十年文化产业与文化事业同步发展，随着文化体制改革的深入极大丰富了文艺市场，扩大了中国文化的世界影响。2011 年，党的十七届六中全会通过《中共中央关于深化文化体制改革、推动社会主义文化大发展大繁荣若干重大问题的决定》，开启了全面建设社会主义文化强国和社会主义核心价值体系的新征程。

四 新时代中国特色社会主义文艺的创新发展

党的十八大以来，以习近平同志为核心的党中央高度重视文艺在党和国家发展全局中的重要作用，对文艺工作进行了系列重要论述和部署，推动了中国特色社会主义文艺进入"新时代"，实现了历史性的新超越。

① 《关于进一步做好文艺工作的若干意见》，1997 年 1 月 11 日。
② 胡锦涛：《在中国文联第八次全国代表大会、中国作协第七次全国代表大会上的讲话》，《人民日报》，2006 年 11 月 10 日。
③ 胡锦涛：《高举中国特色社会主义伟大旗帜 为夺取全面建设小康社会新胜利而奋斗——在中国共产党第十七次全国代表大会上的报告》，《人民日报》，2007 年 10 月 25 日。

2014年，习近平总书记主持召开文艺座谈会并发表重要讲话。《在文艺工作座谈会上的讲话》对新时代文艺工作提出了新要求，为社会主义文艺的发展与繁荣指明了前进的方向和奋斗的目标。坚持和发展什么样的中国特色社会主义文艺，怎样坚持和发展中国特色社会主义文艺，是马克思主义文艺理论面临的重大课题。习近平总书记从满足人民日益增长的美好精神文化需求这一历史使命出发，首次系统回答了新时代社会主义文艺的一系列基本问题，提出了许多具有时代性与实践性的新理念与新观点。通过审视文艺"为了谁、依靠谁、我是谁"这一最根本的问题，习近平总书记旗帜鲜明地树立起"以人民为中心"的文艺创作和传播观念。"文艺要反映好人民心声，就要坚持为人民服务、为社会主义服务这个根本方向。这是党对文艺战线提出的一项基本要求，也是决定我国文艺事业前途命运的关键。"《讲话》强调坚持以社会主义核心价值观为文艺"主旋律"，以"中国精神"为文艺工作的灵魂。文艺作品应经得起人民评价、专家评价、市场检验，突出社会效益，做到社会效益与经济效益的统一①。他号召广大文艺工作者努力做新时代"红色文艺轻骑兵"；推动"深入生活、扎根人民"主题实践活动常态化、长效化，引导广大文艺工作者努力创作更多接地气、传得开、留得下的优秀作品②。

2016年召开的哲学社会科学工作座谈会在中国哲学社会科学发展史上具有里程碑式的重大意义，它标志着中国特色哲学社会科学正在迈向新时代。习近平总书记在哲学社会科学工作座谈会上指出，"坚持和发展中国特色社会主义必须高度重视哲学社会科学"，"加快构建中国特色哲学社会科学"，"在指导思想、学科体系、学术体系、话语体系等方面充分体现中国特色、中国风格、中国气派"。作为全心全意为人民服务的政党，党领导的哲学社会科学工作一定要"坚持以马克思主义为指

① 习近平：《在文艺工作座谈会上的讲话》，《人民日报》，2015年10月15日。
② 《习近平总书记给内蒙古自治区苏尼特右旗乌兰牧骑队员们的回信》，2017年11月21日。

导,坚持为人民服务、为社会主义服务方向和百花齐放、百家争鸣方针","尊重人民主体地位,聚焦人民实践创造"①。2017年,习近平总书记在党的十九大报告中指出:"中国特色社会主义进入了新时代",要"繁荣发展社会主义文艺。社会主义文艺是人民的文艺,必须坚持以人民为中心的创作导向,在深入生活、扎根人民中进行无愧于时代的文艺创造"②。2018年,中央决定成立全国哲学社会科学工作领导小组,下设全国哲学社会科学工作办公室,承担制定国家哲学社会科学发展战略和中长期规划,组织哲学社会科学创新工程,开展高端智库建设,管理国家社会科学基金等重要职责。2019年,习近平总书记在参加全国政协文化艺术界、社会科学界委员联组会时,进一步提出"坚持与时代同步伐;坚持以人民为中心;坚持以精品奉献人民;坚持用明德引领风尚"的文艺工作要求。2021年,《习近平给〈文史哲〉编辑部全体编辑人员的回信》中进一步号召"在新的时代条件下推动中华优秀传统文化创造性转化、创新性发展"③。

广大文艺工作者在科学研究和文艺创作中始终遵循习近平总书记的讲话精神,努力推动中华优秀传统文化创造性转化、创新性发展,培中华民族精神之根,铸中华民族伟大复兴的中国梦之魂。2011年,艺术学从一级学科升级为第13个学科门类。作为一门以艺术为研究对象的人文社会科学学科,艺术学不仅是现行各学科门类中最年轻的一个,而且是当今世界艺术研究总体学科格局中,主要由我国学者推动自主设立的一门学科,充分体现了文化自觉和"四个自信"。艺术学学科创立以来,在党中央的高度重视和正确领导下,高举中国特色社会主义伟大旗帜,牢牢把握正确政治方向,紧紧围绕加快构建中国特色哲学社会科学这个中心任务,积极开展理论研究和实践探索,通过科学的规划和统筹,把

① 习近平:《在哲学社会科学工作座谈会上的讲话》,《人民日报》,2016年5月19日。
② 习近平:《决胜全面建成小康社会 夺取新时代中国特色社会主义伟大胜利——在中国共产党第十九次全国代表大会上的报告》,《人民日报》,2017年10月28日。
③ 《习近平给〈文史哲〉编辑部全体编辑人员的回信》,2021年5月9日。

学术研究、学科建设、人才队伍、科研管理等方面有效协同起来，有力推动了艺术科学的建设和发展。

管理政策是直接影响艺术科学发展的一个重要方面，在促进高校等机构科研资源的优化配置等方面起着基础性作用。艺规办注重根据国家战略、学科发展和实践需要，科学制定研究规划，优化立项结构，突出资助重点，持续优化完善"全国艺术科学规划项目申报管理系统"，使党政需求和研究导向得到有效落实。目前已形成由国家社科基金艺术学重大项目为龙头，以年度项目和部级研究项目为主体的项目资助体系，共资助艺术基础理论、戏剧、影视、音乐、舞蹈、美术、设计、文化艺术综合等方面的研究项目3600余项，在加强艺术学传统门类、基础性研究的同时，注重新兴前沿领域研究。项目的扶持和引导，有效地激励了艺术科研人才成长。广大文艺工作者、艺术科研人员直面文化艺术发展的重大时代课题，努力探索构建"中国特色""中国风格""中国气派"的艺术学"三大体系"，艺术学学科地位日益提高，学术成果日益丰富，服务社会功能日益增强，激发了全民族文艺创新创造活力，为满足人民日益增长的美好精神生活需求、树立"四个自信"、促进新时代哲学社会科学繁荣发展、实现中华民族伟大复兴提供了有力的思想智力支持。

习近平总书记关于文艺问题的重要论述是基于新时代我国社会主要矛盾发生转化的语境中对如何做好新时代文艺工作所做的科学阐述，是马克思主义文艺理论中国化的最新成果，是新时代中国特色社会主义理论在文艺领域的典型形态。习近平总书记确立的"以人民为中心"的文艺观念，说到底，就是要以人民为中心，把满足人民精神文化需求作为文艺创作、研究和传播的出发点和落脚点，这不仅丰富了人们对文艺的本质和特征的理解，而且提供了一种极具指导性的文艺理论范式，是国家层面指导文化宣传领域深化改革的行动指南，是全党全国文艺工作的根本遵循和改革保障。

结语

建党百年来，中国文艺实现了从新民主主义文艺到社会主义文艺，再到新时代中国特色社会主义文艺的历史性飞跃；中国艺术学实现了从无到有、从弱到强的跨越式发展。中国共产党始终以马克思主义文艺理论中国化的最新成果指导文艺的伟大实践，不断创造辉煌成就、书写壮丽史诗。从中国共产党领导文艺事业的百年奋斗历程看，繁荣发展文艺事业的基本经验主要有以下几点：

一、"党的领导是社会主义文艺发展的根本保证。"[①] 中国共产党在带领广大人民从站起来、富起来再到强起来的历史征程中始终高度重视包括文艺政策和艺术科学在内的哲学社会科学的建设、发展与繁荣。党始终把文艺事业作为党和人民的重要事业；始终把加强和改善党对文艺工作的领导作为繁荣发展文艺事业的根本保证。

二、始终坚持马克思主义在哲学社会科学和文艺领域的指导地位，切实推进马克思主义中国化、时代化、大众化。百年来党对文艺的认识、领导和部署的全过程，可以说就是马克思主义文艺理论中国化不断深化的创新发展进程。在发展社会主义文艺、构建包括艺术科学在内的中国特色哲学社会科学时，始终以马克思主义为指导，在坚持为人民服务、为社会主义服务这个根本方向的前提下，辩证处理继承性、民族性、原创性、时代性、系统性、专业性等复杂关系。

三、贯彻落实党的知识分子政策，实行内行领导，尊重文艺家，尊重文艺规律。习近平总书记指出："加强和改进党对文艺工作的领导，要把握住两条：一是要紧紧依靠广大文艺工作者，二是要尊重和遵循文艺规律。"[②] 因为是内行领导，所以这两条才能得到有效贯彻。百年来党

[①] 习近平：《在文艺工作座谈会上的讲话》，《人民日报》，2015年10月15日。
[②] 习近平：《在文艺工作座谈会上的讲话》，《人民日报》，2015年10月15日。

的领导人，如陈独秀、瞿秋白、毛泽东、习近平等都是文艺内行，特别是关于文艺的两个重要讲话堪称马克思主义文艺思想的两座高峰。主管文艺工作的领导干部，如郭沫若、周扬、王蒙等人也都是文艺名家。内行对文艺事业的领导、对文艺创作的评论，更容易赢得文艺界的拥护。

四、"百花齐放，百家争鸣""洋为中用，古为今用"作为繁荣发展文化艺术事业的重要方针，经过历史检验是行之有效的，理应继续坚持和提倡。

五、坚持与时俱进。随着党的中心工作的变化，在坚持"二为""双百"方针的同时，能够做到与时俱进，围绕中心工作从体制机制上进行战略调整，尤其是随着中国特色社会主义进入新时代，文艺与政治、经济、社会乃至科技的关系越来越复杂，党的文艺政策对文艺与市场经济的关系问题从最初的排斥到开放和大力提倡，再到新时代以来的重新规划、科学安排，体现了党对人民文艺需求和中国革命不同历史阶段主要矛盾和目标任务的深入认识和正确决策，更体现了中国共产党作为第一大执政党面对时代变局的责任感和政治智慧。

六、党和国家的投入、引导非常重要，尤其是高水平创作研究机构、专业报刊等文艺传播平台、重大科研项目等均成为培养文艺人才、传播社会主义文艺、宣传马克思主义文艺思想的重要阵地，对于文艺和哲学社会科学的繁荣发展起到了政策支撑和物质保障作用。

总之，中国文艺事业百年的巨大成就充分表明中国共产党这个文艺领导核心不但坚强有力，而且能够与时俱进地直面问题与挑战，完全有能力引领中国文艺行稳致远，再创辉煌。

本文为提交给文化和旅游部党史学习教育活动的研究报告

哲学视野中的艺术语言观念迁转论

"言意之辨"是中国哲学、诗学中一个常辨常新的永恒话题。所谓"言意之辨",就是对语言与思维之间关系的探讨。语言是否与思维同一?语言是工具还是本体?语言在文学艺术中到底居于什么地位,发挥着怎样的作用?古典诗学和现代诗学对这个问题的解答是截然不同的。语言工具论是古典诗学语言观的主导倾向,语言本体论则是一种现代诗学语言观。自20世纪出现"语言学转向"以来,朱光潜、钱钟书等学贯中西的诗学大家对脱胎于儒、道、佛三家的古典诗学语言工具论进行了有力的批驳。他们或从情思与语言的一致性入手,或从区别哲学意义与艺术意义的言意关系入手,来论证艺术语言的本体论地位。在艺术创造活动中,艺术语言不仅是生成审美物象的媒介,而且是与审美意象和审美体验须臾不可分离的,就像"生命"与"生命体"的关系一样。

一

孕育了古典诗学的儒、道、佛三家尽管本体论截然不同,但是,在语言观这一问题上却出现了少有的共同点——语言工具论是他们共有的根深蒂固的观点。他们都认为语言只是一种传达工具而已,在运用语言的过程中,应力争避免这种工具由交流的手段变成交流的目的,出现

"买椟还珠"(《韩非子·外储说左上》)的笑话。

儒家诗论的"开山纲领"——"诗言志"说(《尚书·尧典》),孔子的"辞达"论,《毛诗序》的"情志"说、"风教"论,都将语言看成言志、载道的工具。孔子认为"言以足志"(《左传·襄公二十五年》),但是又说"予欲无言"(《论语·阳货》),他这两种似乎自相矛盾的观点从语言哲学的角度看其实并不矛盾,都是语言工具论。老庄的诸多言论更在于警示人们,切莫让语言由中介变成主角,从而无形地成为交流过程的障碍。老子在《道德经》中谆谆告诫人们:"信言不美,美言不信。"庄子的"荃蹄之辩"(《庄子·杂篇·外物第二十六》)更是为人们所津津乐道。

老庄的哲学、美学思想对中国哲学、诗学的影响极大。众多后继的思想家使上述言论在不同领域结出了颗颗智慧硕果。特别是魏晋时期,几乎所有负有盛名的玄学家和艺术家都参与了对这一问题的辩论,这种探讨也着实推动了古典哲学和诗学的发展,同时也间接地影响到了当时的艺术创作。汤一介在谈到魏晋玄学的兴起时指出:"魏晋玄学这种新的哲学思潮的流行和完备,是由于一种新的哲学方法的出现而发生的。这种新的哲学方法称之为'言意之辨'。就魏晋玄学家说,几乎都讨论了'言'和'意'的关系问题,王弼首唱'得意忘言',嵇康继之;郭象又提出'寄言出意',这也本之于王弼'得意忘言'。而'辨名析理'同样是这一时期玄学家共同采用的一种方法。就'言'和'意'这对范畴说,它本身是个哲学问题,在魏晋时期对这个问题的看法可分为三派,如张韩有《不用舌论》,以言语为无用;言尽意派,如欧阳建有《言尽意论》,主张言可尽意;得意忘言派,如王弼、郭象、嵇康等均属之。"① 不论"言尽意"论、"言不尽意"论,抑或"得意忘言"论这几种观点之间看起来有多么大的区别,不论这三派观点的交锋辩论有多么

① 汤一介:《郭象与魏晋玄学》绪论,北京大学出版社,2000年,第5页。

激烈，都无法掩盖他们在逻辑起点上的一个共同点，那就是语言工具论。在古典哲学、诗学2000多年的历史长河中，还没有超越这种观念的。事实上，老庄等人的语言观在某些方面还被推向了极端，例如佛家禅宗为了避免拘执于语言而迷失本源，提出废弃语言而悟道，甚至出现了"拈花微笑""当头棒喝"这样奇特的布道方式。这自然是有其道理的。正如钱钟书所言："禅宗于文字、以胶盆粘着为大忌，法执理障，则药语尽成病语，故谷隐禅师云：'才涉唇吻，便落意思，尽是死门，终非活路。'此庄子得意忘言之说也。"① 但是艺术是无法挣脱语言的束缚的，没有语言的艺术是不存在的，可这并没有妨碍一些哲学家、艺术家依然把语言视为工具。王弼的下面一段话常为某些论者癖好般地引用：

> 夫象者，出意者也；言者，明象者也。尽意莫若象，尽象莫若言。言生于象，故可寻言以观象；象生于意，故可寻象以观意。意以象尽，象以言著。故言者所以明象，得象而忘言；象者所以存意，得意而忘象……得意在忘象，得象在忘言。
>
> ——《周易略例·明象》

对儒、道、佛的语言观，我们无须多引，寥寥数语就可看出，把语言看成是思维外在的表达工具，是它们的共同之处。这种语言工具论，加上艺术家创作时遭遇的普遍阻碍——"言不逮意"的痛苦，使他们普遍认为语言是外在于主体的、难以得心应手的工具。"常恨言语浅，不如人意深"（刘禹锡《视刀环歌》）是艺术家共同的感慨，艺术理论史上有诸多此类表述：

> 恒患意不称物，言不逮意，盖非知之难，能之难也。
>
> ——陆机《文赋》

① 钱钟书：《谈艺录》，中华书局，1984年，第100页。

意翻空而易奇，言征实而难巧也。是以意授于思，言授于意；密则无际，疏则千里。

——刘勰《文心雕龙·神思》

口舌代心者也，文章又代口舌者也，展转隔碍，虽写得畅显，已恐不如口舌矣，况能如心之所存乎？

——袁宗道《论文》

不难看出，上述表述早已在语言之外为主体设定了位置。人们常就这种表面现象而想当然地认为，"意"早已事先寄存于灵魂之中，"言"作为工具只能尽力追摹、再现"意"而已。于是在诗学中就自然而然地形成了"意在言先""意内言外""言不逮意"的共识。对此朱光潜的一个比喻倒是说得浅显明白，"照这样看法，在未有活人说活话之前，在未有诗文以前，世间就已有一部天生自在的字典。这部字典是一般人所谓'文字'，也就是他们所谓语言。人在说话作诗文时，都是在这部字典里拣字来配合成辞句，好比姑娘们在针线盒里拣各色丝线绣花一样"①。

语言工具论又导致了关于"炼字炼句"的争论，古典诗学留下了大量"炼字炼句"的记载。例如：

"吟安一个字，捻断数茎须。"　　——卢延让《苦吟》
"两句三年得，一吟双泪流。"　　——贾岛《题诗后》
"为求一字稳，耐得半宵寒。"　　——顾文炜《苦吟》

不少诗话都津津乐道于"诗眼"的琢磨和收集"一字师"的佳话。如高尔基仅因为一个词无法确定，就使一部几近完成的小说搁浅。福楼拜的一段话可以看作西方"一字说"的阐释："我们所要表达的东西只有唯一的字可以表达出……我们不能不搜索、寻找这唯一的名词、动

① 朱光潜：《诗论》，安徽教育出版社，1997年，第86页。

词、形容词,直到找到了它为止。"① 其实不仅古典诗学,在各门艺术领域中这样的佳话都不少。如绘画领域就有凡·高因不能取得某种黄色的效果而想自杀等诸如此类的例子。然而也有论者对此颇有微词,认为辞句的寻觅仅是形式的雕琢,诗人不应该拘泥于语言这种工具,并且不屑于字斟句酌。他们认为"诗语大忌用工太过,盖炼句胜则意必不足。语工而意不足,则格力必弱,此自然之理也"(蔡启《蔡宽夫诗话·杜诗优劣》)。其实,争论的双方都没有认识到"寻言"就是"寻思"(朱光潜);"写形式"就是"写内容"(黄药眠)。与其说那些"捻断数茎须""用破一生心"的诗人是在推敲能够传情达意的字眼,不如说他们是在努力捕捉自己的感觉、明晰自己的审美体验。然而,在他们那里,语言仅被视作工具,甚至提出了只有舍弃语言才能"得意"的观点。那样一来"情感思想变成一项事,语言变成另一项事,两项事本无必然关系,可以随意凑拢在一起,也可以随意拆散开来了。世间就先有情感思想,而后用本无情感思想的语言来'表现'它们了,情感思想便变成实质,而语言配合的模样就变成形式了"②。

 无论在中国还是在西方,语言工具论都是与传统认识论一气相通、密不可分的。传统形而上学认识论把人看成认识的主体,世界是认识的客体,语言是表达主体认识和思想感情的工具。二者是可以分开的两种事物,相对于人所要表达的思想感情来说,语言文字乃是外在的、后起的、第二位的。这种观点受到现代哲学的有力批判。如海德格尔就一针见血地指出:"现行的观点解释为……言说是音响表现和人类情感的交流。这种情感伴随着思想。在这种语言的规定之中,它允诺了三点。首先和最主要的:言说即表现。作为表达的言语的观念是最普遍的。这已经设定了内在之物表达和外化自身的观点。"③ 在指出了语言工具论的问

① 王朝文:《美学概论》,人民出版社,1981年,第219页。
② 朱光潜:《诗论》,安徽教育出版社,1997年,第87页。
③ 海德格尔:《诗·语言·思》,文化艺术出版社,1991年,第167页。

题所在之后，海德格尔进一步提出了他对语言本质的认识，"语言用来传达信息……然而语言的本质却并不完全就等于传达信息。语言的这一定义没有触及语言的本质性本质，而仅仅是指出语言本质的功用。语言不仅只是工具……恰恰相反，正是语言才提供了人处于存在的敞开之中的最大可能性。"① 二十世纪初在欧美兴起的"语言学转向"从根本上打破了传统哲学的语言工具论观念，确立了语言本体论。对于持有语言本体论观念的人来说，语言不但超越了传统的工具论限制，获得了本体论地位，而且正是语言揭示了人与存在的关系，"语言是存在的家园"②；也正是因为语言，人才拥有他的精神世界，就像维特根斯坦所说的那样，"我的语言的界限意味着我的世界的界限"③。"语言"之获得本体地位不独对当代哲学的发展产生了重大影响，对文学艺术更是有着莫大的影响。这是因为"首先，诗的活动领域是语言。因此诗的本质必得通过语言的本质去理解"④，而"语言并不是人所掌握的工具，毋宁说，它是掌握着人的存在的最大可能性的东西。我们首先得确定语言的这一本质，才能进而真正把握诗的活动领域以及诗的本质"⑤。

二

20世纪初发生的"语言学转向"，不可避免地影响到了那些学贯中西的诗学大家们，他们对古典诗学语言工具论产生了自觉的反思。闻一多、朱光潜、钱钟书可以说是最早一批自觉者，他们为确立中国诗学语

① 海德格尔：《对荷尔德林的诗的解释》//伍蠡甫、胡经之：《西方文艺理论名著选编·下卷》，北京大学出版社，1987年，第576页。
② 海德格尔：《在通向语言的途中》，孙周兴译，商务印书馆，2004年，第130页。
③ 维特根斯坦：《逻辑哲学论》，贺绍甲译，商务印书馆，2017年，第85页。
④ 海德格尔：《对荷尔德林的诗的解释》//伍蠡甫、胡经之：《西方文艺理论名著选编·下卷》，北京大学出版社，1987年，第581页。
⑤ 海德格尔：《对荷尔德林的诗的解释》//伍蠡甫、胡经之：《西方文艺理论名著选编·下卷》，北京大学出版社，1987年，第577页。

言本体论作出很大贡献。从他们的分析论证中,我们可以看到古典诗学语言工具论的形成主要起于下列两个误解:第一,把思想情感与语言分成两个截然不同的阶段,认为二者有内外、先后之分;第二,直接用哲学观念阐释艺术问题。下文就分论之。

朱光潜在《论表现——情感思想与语言文字的关系》一文中不但有力地批驳了古典诗学的语言工具论,而且确实如他所说,建立起了一种自己的理论——艺术语言本体论。他首先指出了语言工具论的问题之所在,"依这样看,实质在先,形式在后;情感思想在内,语言在外。我们心里先有一种已经成就的情感和思想(实质),本没有语言而后再用语言把它翻译出来,使它具有形式"。如此一来,艺术创造中的情感思想和语言之间的关系就被定位为"一、被动与主动的关系,二、内外的关系,三、先后的关系"①。针对这种观念,朱光潜借助一个行为心理学实验的例子,于破中立,阐明了自己的语言本体论思想。

我们先来看一下这个行为心理学的实验。实验者叫受验者先背诵一句,把喉舌运动痕迹记下来;然后再叫他默想同一句话的意义而不发声,也把喉舌运动痕迹记下来,这两次所记的痕迹虽一较明显,一较模糊,而起伏曲折的波纹却大致平行类似。这能说明什么问题呢?他得出结论:语言的实质就是思想的实质,语言的形式也就是思想的形式,思想和语言是平行一致的,二者并无内外、先后之分。思想是无声的语言,语言是有声的思想。对此生理科学也提出了有力的支持,指出人们在思想时,不仅用脑而且人的全部神经系统和全体器官都在运动。有机体的特征就在于部分与全体密切相关,部分运动势必牵涉全体。具体说来,主体感触外物而有所反应,主体当时的思想、情感、语言都是主体即时反应的组成部分,三者是同时发生的。反应蔓延于脑及神经系统而生意识,意识流动便是通常所谓"思想"。反应蔓延于全体筋肉和内脏,

① 朱光潜:《诗论》,安徽教育出版社,1997年,第75-76页。

引起各器官的生理变化，于是有"情感"。反应蔓延于喉、舌、齿诸发音器官，于是有"语言"。这是一个应付环境变化的完整反应。主体的审美体验是以健全的生理机制为基础的，其产生时总伴有主体生理的内在感受，同时还带来人体的外貌表现。情感传播于颜面者为哭为笑等，传播于各肢体者为舞为蹈等，传播于内脏者为呼吸、循环等，传播于喉舌齿唇者为语言①。

在此基础上，朱光潜明确地提出，"思想、情感与语言是一个完整连贯的心理反应中的三方面……我们根本否认情感思想和语言的关系是实质和形式的关系……把形体分开来说，是解剖尸骸，而艺术是有生命的东西"②。问题是，"何以古今中外许多人都不谋而合地陷到这个误解中呢？"在朱光潜看来，原因在于"文字在中间搅扰"。他指出："一般人误在把语言和文字混为一事，看见世间先有事物而后有文字称谓，便以为吾人也先有情感思想（事物）而后有语言；看见文字是可离情感思想而独立的，便以为语言也是如此。"③ 朱光潜既不同意"笑由于喜，哭由于悲"的旧观念，也不同意詹姆斯提出的"喜由于笑，悲由于哭"的新理论，而是认为"笑就是喜，哭就是悲"。"这就是说，情感和它的表现原来不是两件可分离的东西。"④ 布洛克的一段论述也很能说明这一问题："一个脸部发红，咬牙切齿，向别人大声咆哮的人，看上去必然是侵略性的、敌对性的，这样一些表情和姿势不纯粹是这个人内心的愤怒之情的符号或标记，而是这种愤怒之情的一部分。愤怒应该被理解为由种种物理的、心理的、环境的和传统的因素构成的整体关系，我们不可以把其中任何一部分单独分离出来，称之为愤怒的情感。"⑤ 实际上，古人对这三者的平行一致也是有直观认识的，例如：陆机就曾在《文赋》中

① 朱光潜：《诗论》，安徽教育出版社，1997年，第77-79页。
② 朱光潜：《诗论》，安徽教育出版社，1997年，第80-81页。
③ 朱光潜：《诗论》，安徽教育出版社，1997年，第86页。
④ 朱光潜：《诗论》，安徽教育出版社，1997年，第208页。
⑤ H·G·布洛克：《美学新解》，辽宁人民出版社，1987年，第157-158页。

说过:"信情貌之不差,故每变而在颜。思涉乐其必笑,方言哀而已叹";刘勰也曾在《文心雕龙·夸饰》篇论到:"谈欢则字与笑并,论戚则声共泣偕"。可惜的是他们在论述言意关系时,未能把这一思想贯彻下去。在朱光潜看来,语言与情思的关系,"一不是因果的关系,二不是空间上的表里关系,三不是时间上先后的关系;所以'情感在先,语言在后;情思是因,语言是果;情思是实质,语言是形式'的见解根本是一个错误的见解"。他认为:"在各种艺术之中,情思和语言,实质和形式,都在同一顷刻之内酝酿成功。世间没有无情思的语言,世间也没有无语言的情感。"① 由此,朱光潜不但批驳了古典诗学的语言工具论,而且把艺术语言提升到本体的地位,建立起现代诗学的艺术语言本体论。

第二个误解则是由于古典诗学的范畴大多是从哲学演化而来的,例如气、象、形、神等,这导致了许多论家对此类问题采取了简单化的做法:不是从本质上对这些范畴作源流演变的厘清工作,而是拿来就用,以致混淆视听。言象意关系即是典型例证。正如钱钟书在谈章学诚《文史通义》内篇一《易教》下"《易》象虽包《六艺》,与《诗》之比兴尤为表里"之论时所言:"二者貌同而心异,不可不辨也。"② 钱钟书对这一问题的辨析可谓正中要害:

> 《易》之有象,取譬明理也,"所以喻道,而非道也"……求道之能喻而理之能明,初不拘泥于某象,变其象也可……获鱼兔而弃筌蹄,胥得意忘言之谓也。词章之拟象比喻则异乎是。诗也者,有象之言,依象以成言;舍象忘言,是无诗矣,变象易言,是别为一诗甚且非诗矣。故《易》之拟象不即,指示意义之符(sign)也;《诗》之比喻不离,体示意义之迹

① 朱光潜:《诗论》,安徽教育出版社,1997年,第208页。
② 钱钟书:《管锥编》,中华书局,1986年,第11页。

(icon)也。不即者可以取代，不离者勿容更张……若移而施之于诗：取《车攻》之"马鸣萧萧"，易之曰"鸡鸣喔喔"，则牵一发而动全身，着一子而改全局，通篇情景必随以变换，将别开面目，另成章什，毫厘之差，乖以千里，所谓不离者是矣。

——《管锥编（全五册）》①

我们因此明了哲学意义与艺术意义的言象意关系有着本质区别。不论庄子的"筌蹄之寓"还是王弼的"得意忘言"说，都是其哲学体系的有机组成部分，他们进行"言意之辨"的根本用意是哲学的而非艺术的。在他们看来，哲学意义的"言""象"是工具，是达意的载体，因此意"不拘泥于某象，变其象也可"，"亦不恋着于象，舍象也可"。又因其是手段，因此为"防读者之囿于一喻而生执着"须多加变象、一意数喻。所谓"应接多则心眼活……柏格森自言，喻移象殊，则妙悟胜义不至于为一喻一象之所专让而僭夺"②。艺术则正相反，语言不仅是工具，它更是艺术的有机组成部分，具有本体意义，因此"勿容更张"。与古典诗学语言工具论相反，现代诗学认为，文学作为一门语言艺术，其审美价值更多体现在语言而非内容当中，"得意忘言"并不适用于欣赏文学作品。诚如钱钟书所论："哲人得意而欲忘之言、得言而欲忘之象，适供词人之寻章摘句、含英咀华，正若此矣。苟反其道，以《诗》之喻视同《易》之象……忘言觅词外之意，超象揣形上之旨；丧所怀来，而亦无所得返。"③

三

那么，认定情感思想与语言具有一致性，认为艺术语言在艺术创造

① 钱钟书：《管锥编（全五册）》，中华书局，1986年，第11页。
② 钱钟书：《管锥编（全五册）》，中华书局，1986年，第14页。
③ 钱钟书：《管锥编（全五册）》，中华书局，1986年，第13页。

活动中具有本体论地位,与要求艺术家必须掌握艺术语言不矛盾吗?回答是:不矛盾。其实把艺术语言排除在艺术想象之外,认为只有艺术传达,只有最后阶段的物质操作才需要语言,本身就是一个误解。事实上,艺术语言是艺术想象、传达的翅膀,贯穿于艺术创造的整个过程。并且艺术创造不同于审美最重要的就在于它是一种技巧性很强的语言活动,无论是多么细密幽深的审美体验,都是随着语言一同生展,同生共灭的。

举一常见情况,春日观花,我们大多心神愉悦;皓月当空,人们皆悠然意远。然而我们绝大部分人不能有所创造,这是因为我们没有掌握艺术语言,无法通过某种艺术语言与外物相联系,感觉就只能停留在直觉上,无法深入,难以系统化、完整化。如此一来,我们的情趣也就只能是模糊隐约的,想象也无法进一步展开,审美体验到此也就止步了。然而人们大多没有认识到艺术语言在形成审美体验、创造审美意象中的作用,他们总误以为自己有"诗意",只是说不出而已,或者与作品共鸣时而觉作者"先得吾心"。

他们心中真有"诗意"吗?他们甚至会自信地认为如果自己"晨起看竹"一定会像郑板桥一样,"胸中勃勃,遂有画意",只不过由于缺乏艺术语言而无法传达"胸中勃勃"的"画意"。不知他们想过没有,李白"晨起看竹"是会有"画意",还是会有"诗意"呢?他们也许会回答说,郑板桥是画家而李白是诗人,这不正说明了艺术语言的作用了吗!其实在他们胸中涌动的"意",就像水波中的灯光那样变幻不定、零乱破碎,是"极其模糊的一团"(威廉·詹姆斯)。对此,朱光潜曾坦率地批评说:"对于心里一阵感触,如果已经认识得很清楚,就自然有语言能形容它,或间接地暗示它;如果认识并不清楚,就没有理由断定它是'诗意'。"① 这种说法在西方亦很流行,诚如钱钟书所指出的,"有

① 朱光潜:《诗论》,安徽教育出版社,1997年,第87页。

手无心,亦为西方谈艺之口实。一小说中人物尤痛言之:'吾具拉斐尔之心,只需有其手尔。吾已获天才之半,茫茫大地,将底处觅余半也!'……苟不应手,亦未见心之信有得。徒逞口说而不能造作之徒,常以知行不齐、心手相乖,解嘲文过。"① 至于共鸣时"先得吾心"之说,也并非是心中已有了清晰明确的"话"被艺术家先表达出来,只不过是艺术家的语言帮助形成知觉的形式化,那"极其模糊的一团"只是在看到了艺术家的创造之后才豁然开朗的。一般人的审美体验是纯粹个体化的,含混模糊、芜蔓繁杂,它只是艺术家进行创造的泉源,而不是最终物化在审美物象中的审美体验。从艺术语言本体论的角度来看,如果没有艺术语言帮助知觉对知觉对象进行取舍,主体就不可能形成明晰、清楚的审美体验,当然更不可能创造出审美意象和审美物象了。因此我们说如果不掌握一定的艺术语言就不可能自己在内心中形成清晰明确的"诗意"。其实人们对世界的反映会产生一种与之所经验之物相关联,但又不是该物简单再现的内心形象。这种内心形象的产生就与艺术语言活动有关了。运用语言的艺术创造意味着艺术家总要以特定的语言去感知和表现,语言帮助知觉对知觉对象进行取舍,使之明晰、完整。因此,知觉的创造是在语言中的物质性再造过程中完成的。在运用语言的创造性表现中,主体的体验得到了扩展和丰富。这意味着表现与表现物不可分割、语言与内心形象也不可分割。由于我们对语言缺乏独特的敏锐,就无法形成相应的知觉形式。即使我们受到强烈的震撼,也未必能把它传达出来。因为它仍是很模糊的,强烈不等于明确,艺术语言的缺乏使想象没有了腾飞的翅膀。艺术家都有熟练掌握的能加以自由运用的艺术语言。鲍山葵曾指出:"任何艺人都对自己的语言感到特殊的愉快,而且赏识自己语言的特殊能力,这种愉快和能力感当然并不仅仅在他实际进行操作时才有的。他的受魅惑的想象就生活在他的语言的能力里;他靠

① 钱钟书:《管锥编(全五册)》,中华书局,1986年,第1178-1179页。

语言来思索,来感受,语言是他的审美想象的特殊身体。"① 艺术家都不可避免地,甚至是"天性"一般地结合他所习惯了的语言去构思、创造。文学家在构思时,就要把他的审美体验和语言打成一片;画家在酝酿画稿时,就要把他的审美体验和线条、色彩打成一片。特定的艺术语言决定着艺术家所特有的感知、思维方式。而有什么样的感知、思维方式就会创造出什么样的作品存在方式。诚如黑格尔所指出的,艺术家"表现的方式正是他的感受和知觉方式"。"例如一位音乐家只能用乐曲来表现在他胸中鼓动的最深刻的东西,凡是他所感到的,他马上就把它变成一个曲调,正如画家把他的情感马上就变成形状和颜色,诗人把他的情感马上就变成诗的意象,用和谐的字句把他所创作的意思表达出来。"② 一个只掌握了线条、色彩这种艺术语言的画家是不可能以文学语言为媒介来进行艺术创造的。瓦莱利记载的一件事颇能说明问题,画家德加曾对诗人马拉美说:"你的行业是恶魔似的行业,我没有法子说出我要说的话,然而我有很丰富的思想。"马拉美回答说:"我亲爱的德加,人们并不是用思想来写诗的,而是用词语来写的。"③ 对于大画家德加,我们不能不承认他有独特、深刻的审美体验,但是由于他所惯用的"天性"般的媒介并非是文学语言,而艺术家只能创造他掌握的艺术语言所允许他创造的艺术品,因此他不可能用文学语言进行创造。如果一个艺术家用文学语言来想象,最终却创造出一幅画,或者一个艺术家用线色来想象,最终竟创造出一首诗,这都是不可思议的。

总之,艺术创造中的想象与传达不是悬隔不相关的两阶段,而是有机统一的。那种认为艺术创造活动要分成不同的两个阶段,先在心中想好,然后再用各种艺术语言把心中想好的传达出来,前一阶段是艺术想象,后一阶段是艺术传达;前一阶段是在内在先的,是居于核心地位的

① 鲍山葵:《美学三讲》,上海译文出版社,1983年,第31页。
② 黑格尔:《美学》,第一卷,人民文学出版社,1958年,第353页。
③ 伍蠡甫:《西方现代文论选》,上海译文出版社,1983年,第32页。

艺术创造活动，后一阶段是在外在后的，是以再现前一阶段为专任的模仿活动的艺术语言观，是不符合艺术创造实际的。朱光潜对古典诗学语言工具论的批评实质上也正是针对这一点——"他们不知道，语言的实质就是情感思想的实质，语言的形式也就是情感思想的形式，情感思想和语言本是平行一致的，并无先后内外的关系"①。在朱光潜看来，由艺术语言最终外化的那种审美体验，起先只是一种简单初级、破碎零乱的情绪、印象，而最终得以表现的审美体验在艺术家那里是随着艺术语言的生成而逐渐形成的；其发展几乎与外化过程是同步进行的。

对此，朱光潜曾一再"拿照相来打比喻"，他说：

> 要摄的影子是情感思想和语言相融化贯通的有机体。如果情感思想的距离调配合适了，语言的距离自然也就合适……我们通常自以为在搜寻语言（调配语言的距离），其实同时还在努力使情感思想明显化和确定化（调配情感思想的距离）……'修改'就是调配距离，但所调配的不仅是语言，同时也还是意境。
>
> ——《诗论》②

朱光潜举贾岛的"推敲"为例指出，"推"改为"敲"，并不仅仅是语言的进步，同时也是意境的进步，并不是先有"敲"的意境，而想到的却是"推"字，后来嫌"推"字不好，才搜寻出"敲"字来取代它。事实上，"寻思必同时是寻言，寻言亦必同时是寻思"③。朱光潜的这种艺术语言本体论在生理学上亦有旁证。在艺术创造的过程中，艺术家外在的生理运动总是同内在的生理运动同时进行。举手、投足、发声、运目，总是伴随着心律、血液循环、肌肉张力、情绪起伏等变化，并非先有内在的生理反应，再在外部表现出来。正如朱光潜所说："心里想，

① 朱光潜：《诗论》，安徽教育出版社，1997年，第87页。
② 朱光潜：《诗论》，安徽教育出版社，1997年，第88页。
③ 朱光潜：《诗论》，安徽教育出版社，1997年，第88-89页。

口里说；心里感动，口里说：都是平行一致。我们天天发语言，不是天天在翻译。我们发语言，因为我们运用思想，发生情感，是一件极自然的事，并无须经过从甲阶段到乙阶段的麻烦。"① "只要我们记住……一个伟大的艺术家在选用其媒介的时候，并不把它看成外在的、无足轻重的质料。文字、色彩、线条、空间形式和图案、音响等等对他来说都不仅是再造的技巧手段，而是必要条件，是进行创造艺术过程本身的本质要素"②，那么我们就没有理由把艺术语言仅仅视为工具，实质上，在艺术创造活动中，艺术语言不仅是生成审美物象的媒介，而且是与审美意象和审美体验也是须臾不可分离的，就像"生命"与"生命体"的关系一样。

"言意之辨"是中国古典哲学、诗学中一个聚讼纷纭的根本性问题，不过，通过对儒道佛三家和朱光潜、钱钟书等现代诗学大家的语言观的考察，我们还是能够从中梳理出一条从古典诗学语言工具论向现代诗学语言本体论转变的线索来。在语言学转向和艺术语言本体论正在确立的背景下，再来一次"言意之辨"，或许会使我们探得语言的真谛、艺术的奥秘呢！

《云南社会科学》2009 年第 5 期

① 朱光潜：《诗论》，安徽教育出版社，1997 年，第 80 页。
② 卡西尔：《语言与神话》，生活·读书·新知三联书店，1988 年，第 40 页。

论视觉文化对传统审美方式的消解

近年来,视觉文化以一种"几何级数"的速度迅猛发展,从而使视像消费日益成为当代社会大众文化消费的主流形式。可以说,视觉文化不但为大众的文化消费提供了一条最基本的途径,而且已经成为现代大众最普遍的审美娱乐形式。作为文化研究的一个重要方面,视觉文化的种种现象已经引起学术界的普遍关注和理论思考。从逻辑的层面看,视觉文化是一种视像文化,与之相对的概念是印刷文化;从历史的层面看,视觉文化与电子传媒的发展及大众社会的走向密切相关。所以,对视觉文化的研究必然涉及当代文化转向的诸多方面。其中一个重要的方面即在于视觉文化所具有的某种特性对传统审美方式的消解和改造,而人类审美方式的嬗变又能够在某种程度上说明人类社会及其文化的历史变迁。因此,本文把要探讨的问题设定为:从口传文化到印刷文化,人类对文艺的接受模式转向了以静观为主的审美方式,那么,当人类社会进入视觉文化时代时,静观还是人类主要的审美方式吗?人类的审美方式在文化转向后发生了怎样的改变呢?

一

静观作为人类传统的审美方式,是与传统文化艺术的存在方式和本

质特征密切相关的。意境、韵味作为中国传统文艺及美学理论的独特范畴，涵盖了中国传统文艺的精髓，用古典文论话语来描述就是那种追求"象外之象""景外之景""味外之旨""韵外之致"的审美特性。尽管西方传统文艺与之有很大区别，但是康德所说的人类在物质世界之外所建构的"静观"世界和本雅明所谓的"灵韵"艺术（本雅明用这个概念泛指西方整个传统艺术）与中国的传统文艺还是有诸多相似之处的。而对于这种传统文艺的欣赏只能通过凝神沉思的审美静观才能体味到其中的奥妙。

本雅明所谓的"灵韵"（Aura，又译为"光晕""灵光""韵味""氛围""气息"等）与中国古典美学的审美范畴"韵味"非常接近。按照本雅明的说法，灵韵是"一定距离外的独一无二的显现——无论它有多近"①；这与司空图对"韵味"所作的"可望而不可置于眉睫之前"的界定何其相似。就对传统文艺的欣赏而言，二者都是指审美心理上的距离感。当然也是一种时空上的距离感。"夏日午后，悠闲地观察地平线上的山峦起伏或一根洒下绿荫的树枝——这便是呼吸这些山和这一树枝的氛围。"② 本雅明以诗一般的语言道出了"灵韵"的特征，同时也对静观这种传统审美方式做出形象的说明：无论时空的远近，审美对象总与审美主体保持着一定的距离感，正是这种"距离"使人们能通过静观这种审美方式，在凝神沉思中品味那种难以言传的艺术韵味，从而获得一种超越一切功利目的的审美享受。

静观这种审美方式以中国传统美学话语言之就是"涤除玄鉴""澄怀味象"。以西方传统美学话语言之则是"审美距离""审美无利害"。根据康德的说法，美和美的艺术都是人们"静观"的对象，它能使人们不再与自己的欲望和利害关系联系起来，从而使得人们在考察事物时能够把自己的全部精神沉浸于直观之中。本雅明的"灵韵"艺术观与康德

① 本雅明：《经验与贫乏》，百花文艺出版社，1999年，第264页。
② 本雅明：《经验与贫乏》，百花文艺出版社，1999年，第265页。

的"审美无利害说"、布洛的"审美距离说"一样,都强调对于文艺的鉴赏接受应采取静观的审美方式。但是本雅明把历史内涵赋予了静观,从而使静观成为传统文艺所特有的审美方式。作为"20世纪最伟大、最渊博的文学批评家之一",本雅明敏锐地直觉到,现代视像艺术的出现使人类的文艺及其审美方式发生了深刻变化,"在对艺术品的机械复制时代凋谢的东西就是艺术品的韵味。这是一个有明显特征的过程,其意义远远超出了艺术领域"①。本雅明认为,随着视觉文化取代传统文化成为大众文化消费的主流形式,建立在传统文化艺术基础之上的以个人欣赏为前提的"凝神专注"式的审美静观,就变得不合时宜了。与之相对应,传统的审美方式也随之改变为一种现代的审美方式——"消遣"。

在本雅明看来,传统和现代审美方式之别就体现在"静观"与"消遣"这二者的区别上。对此,本雅明曾做过如下说明:"消遣和凝神专注作为两种对立的态度可表述如下:面对艺术作品而凝神专注的人沉入到了该作品中,他进入到这幅作品中,就像传说中一位中国画家去注视自己的杰作时一样;与此相反,进行消遣的大众则超然于艺术品而沉浸在自我中。"② 所谓"凝神专注"式的接受即是静观这种传统的审美方式,本雅明以对中国画的欣赏方式为例对其进行说明,可谓十分恰切。而"消遣"式接受则发生在现代大众与视像艺术之间,"心神涣散的大众"(本雅明语)并不太关注艺术品本身,这种现代审美方式也不像静观那样有丰富的想象。对于这种区别,本雅明将人们对电影这种现代艺术与对传统绘画艺术的审美方式进行了比较。他说:"人们可以把放映电影的幕布与绘画驻足于其中的画布进行一下比较,后者使欣赏者凝神观照。面对画布,观察者就沉浸于他的联想活动中;而面对电影银幕,观察者却不会沉浸于他的联想。观赏者很难对电影画面进行思索,当他意欲进行这种思索时,银幕画面就已变掉了……实际上,观照这些画面

① 本雅明:《经验与贫乏》,百花文艺出版社,1999年,第264页。
② 本雅明:《经验与贫乏》,百花文艺出版社,1999年,第288页。

的人所要进行的联想活动立即被这些画面的变动打乱了,基于此,就产生了电影的惊颤效果。"① 传统文艺为欣赏者留下了巨大的想象空间,在一幅画面前,人们可以长久凝视,"澄思渺虑","涵泳玩索"。然而,电影却使人来不及思考,那倏忽变换、令人目不暇接的动态画面,根本没有为观众留下任何想象的时间和空间。

而电视、电脑等电子传媒的兴起,则进一步发展了视觉文化,也更为彻底地消解了传统文艺及其审美方式。其实,上述本雅明对电影的分析也完全适用于电视等电子传媒。视像艺术不再像传统灵韵艺术那样以一种亲近但有距离的方式作用于欣赏者,在视像艺术与欣赏者之间已经不再有这种"审美距离"了,诚如杰姆逊所说:"在电视这一媒介中,所有其他媒介中所含有的与另一现实的距离感完全消失了。"② 现代审美方式的重要特征就是"距离感的消失"。可以说"审美距离"是区别传统的静观审美方式与现代的消遣审美方式的重要标志之一。贝尔则进一步分析了这种文化特征的影响,他指出,在取消了"审美距离"的视觉文化时代,"我们不用观照,只需代之以轰动、同步、直接和冲击。"③ 电子画面的逼真性、流动性、强烈的直接视觉冲击性使画面变得像子弹一样直接"击中"欣赏者,在这种毫无距离的审美方式中,欣赏者被迫放弃个体的经验、想象和思考,只能以消遣的心态使自己从属于电子传媒中所呈现的画面。在静观这种传统审美方式中,发生的是移情作用,而在消遣这种现代接受方式中,产生的心理感受则是震惊。因此以凝神沉思为特征的静观审美方式对于视觉文化是不适用的,它不得不让位于一种当下的直接反应。视觉文化的消遣性就这样消解了静观这种传统审美方式,迫使人类的审美方式从静观向消遣转变。

总之,"静观"与"消遣"是一对相对的概念。从逻辑的层面看,

① 本雅明:《经验与贫乏》,百花文艺出版社,1999年,第288页。
② 杰姆逊:《后现代主义与文化理论》,北京大学出版社,1997年,第211页。
③ 贝尔:《资本主义的文化矛盾》,生活·读书·新知三联书店,1989年,第156页。

静观是印刷文化的结果，消遣则是视觉文化的产物；从历史的层面看，静观是一种传统审美方式，消遣则是一种现代接受方式；从时空的角度看，静观要建立在一定的审美距离上，而消遣则寻求零距离的接触；从社会心理学的角度看，静观的主体凝神静思、"思接千载"、"视通万里"，以超然忘我、怡然陶醉的审美观照为目的，消遣的主体则是"百无聊赖""心神涣散"，以视觉快感、身心的放松娱乐为目的。

二

对于人类审美方式的这种历史变迁，批判哀叹与赞赏欢呼之声一直不绝于耳，但这两种态度都非学术研究所应有，我们应该历史地和具体地分析视觉文化何以会消解传统的审美方式，为什么会发生从静观到消遣这种审美方式的转变？

本文认为这可以从视觉文化所具有的诸多不同于传统文化的新特征加以说明。其要点在于，视觉文化的物质技术根基和传播应用形式正在改变人的感知形式，消解人的主体性和想象力，剥夺传统文化艺术的生存条件和生存空间，进而使人类的文艺存在模式和审美接受方式发生根本性的改变。

作为高科技产物的视觉文化对技术有着强烈的依赖性。视觉文化的符号体系和传播应用都依赖电子技术和发射台、服务器等设备的机械力量。视觉文化巨大的传播网络正在摧毁种种传统仪式及其所拥有的文化符号。传播媒介与文化类型、艺术形式之间存在着必然联系。每一种媒介都会产生与之相适应的文化艺术样式和审美接受方式。而当新的传播媒介取代原有的媒介之时，伴随原有媒介所产生的文化艺术样式、审美接受方式都将不可避免地为新媒介产生的所取代。诚如麦克卢汉在分析口头文化、印刷文化、电子文化对人的不同影响时所指出的，这三种文化分别决定了人对时空的不同体验并进而决定了人的精神世界。在口头

文化中，人对时空的认识是基于一种可描述的基础之上的；而印刷文化中的阅读及与阅读相伴随的线性视觉则改变了人们的认识能力，改革了人与时间、自我与外在世界的关系；在电子文化中，人对自身以及时空的认识都发生了变化，人的认识能力随着电子媒介的延伸而无限化，但同时人们基于经验的认知记忆能力却在萎缩。人们越来越趋向于被动接受，而不是主动创造①。电子传媒使人类文化生活视像化，视像以其优越的可视性表现出对文字的压制，它所具有的直观性、立体性的形式削弱了传统的叙述模式，消解了传统文艺及其独创与原创的审美意义，人们再也不会像以往那样虔诚地以静观的审美方式去观照审美对象了。从某种意义上说，电子技术这一物质根基决定了视觉文化的性质，制约着视觉文化的形成和前进方向。正如麦克卢汉所说：媒介即信息，媒介传播什么内容并不重要，重要的是媒介的性质所传送的信息。波德里亚形象地阐释了麦氏的观点："铁路带来的信息，并非它运送的煤炭或旅客，而是一种世界观、一种新的结合状态等等。电视带来的信息，并非它传送的画面，而是它造成的新的关系和感知模式、家庭和集团传统结构的改变。"②

技术上的这种可能性还进一步培育出了视觉文化产业，这使文化艺术与经济的边界开始消失，甚至使文化产业本身成为最为强盛的经济产业之一。追求利润最大化成为视觉文化产业的根本目的，投受众所好则成为视觉文化生产的基本原则。"美感的生产已经完全被吸纳在商品生产的总体过程之中。也就是说，商品社会的规律驱使我们不断生产日新月异的货品（从服装到喷射机产品，一概得永无止境地翻新），务求以更快的速度把生产成本赚回，并且把利润不断地翻新下去。在这种资本主义晚期阶段经济规律的统辖之下，美感的创造、实验与翻新也必然受

① 麦克卢汉、秦格龙：《麦克卢汉精粹》，何道宽译，南京大学出版社，2000年。
② 波德里亚：《消费社会》，南京大学出版社，2000年，第132页。

到诸多限制。"① 电子文化产业将平均化的文化趣味作为主流文化趣味，它迎合的是受众最低的共同文化或最低的大众素养。趋众和媚俗成为争夺受众的看家法宝。

当趋众和媚俗成为视觉文化的基本生产法则时，人们就再也不会像接受传统文化那样对其顶礼膜拜，凝神静观了，大众的接受方式当然也要随之转向消遣的方式，这里暴露出来的一个明显的文化冲突就是视觉文化的媚俗特征与传统文化的高雅特征之间的对立。现代社会心理学研究表明，追求视觉快感已经成为深受视觉文化熏陶的现代大众的基本需求。"心神涣散的大众"没有固定的知识文化信仰和规范，他们之所以愿意把时间花费在看电视上，多是为了消遣娱乐，而非要对人生意义进行形而上的思索。因此，奉行市场法则的电子传媒就力避庄严、崇高和完美，主张无深度性、无历史感和平面化、商品化，极力地提供快餐式文化，并且不断强化视听传播形式的感官刺激功能、游戏功能和娱乐功能，使受众无须动脑，在感官刺激中被动接受即可获得满足。

所有这些方面都与静观这种传统的审美方式格格不入。寻求消遣的接受心态和传统审美态度中追求精神上的自由、超脱和愉悦的审美倾向相比，简直是天壤之别。一方面，画面的"直接性""真实性"不仅抹杀了中国传统美学中"意境""象"的审美意蕴，而且抹杀了欣赏者无限的想象空间。另一方面，当代视觉文化所培养出来的消费大众，也不再习惯于静观这种审美方式，他们需要的是某种直接的刺激、开心的消遣。

于是，那种凝神静观的审美方式便被一种视觉感官刺激引发的消遣心态所取代，这就从根本上消解了审美静观作为一种想象力的自由活动的本性。人类审美方式的这种历史嬗变反映出一种深刻的文化变迁：一种无深度的、被动的视觉消遣正在取代那种建立在"审美距离"之上的

① 詹明信：《晚期资本主义的文化逻辑》，生活·读书·新知三联书店，1997年，第429页。

深层次的精神追求。

三

视觉文化产业化市场化的发展原则以及趋众媚俗的操作策略的根本问题不在于其满足人的感官欲望，而在于其把人变成视觉文化产品消费操纵的对象。人已经被视觉文化所制造的种种视像所淹没，沉溺于其中的现代大众日益成为一个中性的符号，后现代主义代表画家安迪·沃霍尔的一句名言就是：我想成为机器，我不要成为一个人，我要像机器一样作画[1]。视觉文化的技术根基在瓦解了建立在印刷技术之上的传统文化的同时，进一步消解了人的主体性。然而静观这种审美方式恰恰是建立在人的主体性基础之上的。在前现代，文化艺术家作为独立的个体和理性主体，以其独特的审美体验和创造性想象，创造了与现实世界相对的文化艺术世界，这使得站在一定距离之外的欣赏者只能采取静观的审美方式去欣赏这样的作品。

但是视觉文化却以其无可比拟的先天技术优势制造了无数"虚拟现实"。一方面，视觉文化通过一幅幅"真实"画面向受众展示"原汁原味"的"现实"生活，讲述老百姓的"真实"故事，而"心神涣散的大众"在从这个窗口进入另一个世界之时，并没有意识到这个窗口正在成为他们的眼睛甚至大脑。尽管画面所呈现的"虚拟现实"给人以身临其境的现场感和真实感，但是视觉文化的生产并不以再现现实生活、揭示人生真谛为目的。如前所述，其目的在于制造欲望、诱导消费，使现代大众在消费视像文化产品的过程中得到虚幻的满足，从而建构起视像消费意识形态。另一方面，当观众按照视像的指引把关于现实的影像看作现实本身的时候，"虚拟现实"就悄无声息地掩盖了现实与虚构的界限，

[1] 杰姆逊：《后现代主义与文化理论》，北京大学出版社，1997年，第206页。

而当人们习惯于只通过电子传媒或者只能通过电子传媒来了解世界时，"虚拟现实"就会取代客观现实，成为人们理解世界的基础。长此以往视觉文化就自然而然地改写了诸如真与假、虚与实、远与近等一系列传统范畴的含义。而真假虚实界限的改变又使人产生了某种亦真亦幻的恍惚感觉。完美的复制技术、模式化的生产方式、广泛传播的"虚拟现实"，必然会消解人的理性和判断力，使人丧失个性，趋于同质化，从而瓦解人与现实的传统关系。"记号的过度生产和影像与仿真的再生产，导致了固定意义的丧失，并使实在以审美的方式呈现出来。大众就在这一系列无穷无尽、连篇累牍的记号、影像的万花筒面前，被搞得神魂颠倒，找不出其中任何固定的意义联系。"① 如此一来主体就再也不是传统文化意义上的个性化的理性主体，这就导致了詹明信所谓的"主体的消失"。主体的这种改变主要表现为"审美距离"的丧失，詹明信认为："在今天的所有左翼理论里，凡是有关文化政治的分析皆无法不借助于一种最基本的审美距离论……然而，在后现代主义的崭新空间里，距离（包括"批评距离"）正是被摒弃的对象。"②

"审美距离"被摒弃之时，就是传统主体被消解之日。之所以会出现这种改变，究其根源，还在于印刷文化和视觉文化这两种文化所使用的不同媒介。根据布林克曼的"图像理论"，图像可以更迅速、方便、真实地把握世界，因此对世界的理解也将重新为图像逻辑所支配。这就从根本上改变了由印刷传播方式所规定的文化艺术的存在方式和审美接受模式。作为一种传播媒介，语言本身就具有间接性，因此"审美距离"是印刷文化固有的特征。而"审美距离"也是静观的必要条件，与此密切相关，审美静观的实现也离不开创造性想象。而视觉文化却用具体的图像直接作用于人的视觉，审美距离的消失剥夺了欣赏者进行创造性想象的机会。

① 费瑟斯通：《消费文化与后现代主义》，译林出版社，2000年，第27页。
② 詹明信：《晚期资本主义的文化逻辑》，生活·读书·新知三联书店，1997年，第505页。

视觉文化绚丽的感官刺激不但使人对电视等传播媒介的趣味诱导产生严重依赖，而且使人产生晕眩感，消解了人的主体性和想象力。根据詹明信"随着主体之去，有关独特'风格'的概念也逐步引退"[①] 的逻辑，我们可以进一步推论，建立在传统主体基础之上的静观审美方式也必然随之消解。视觉文化就这样在制造视像产品、传播"虚拟现实"、消解"审美距离"、解构传统主体的过程中，逐步消解了静观这种传统的审美方式，建构起消遣这种现代的接受方式。

在瞬息万变的视觉文化培育出充满惰性的文化消费习惯后，在"心神涣散的大众"习惯于以消遣娱乐的态度来对待一切纷至沓来的视觉文化产品后，作为传达人类审美体验、建构自主文艺空间的传统文化艺术，无疑是被剥夺了生存条件和生存空间。种种传统文化艺术形式的沉落和边缘化，注定了静观这种传统的审美方式难逃为消遣这种现代的接受方式所取代的历史命运。由此，视觉文化全面地改变了文化艺术的生存状态及其审美接受方式，使人类由静观的审美时代进入消遣的娱乐时代。

《西北师大学报（社会科学版）》2007 年第 5 期

① 詹明信：《晚期资本主义的文化逻辑》，生活·读书·新知三联书店，1997 年，第 448 页。

从文本分析到过程研究：数字叙事理论的生成与流变

在数字叙事诞生初期，摆在理论家面前的是双重不确定性的局面：一是理论工具转换带来的不确定性，即经典叙事学正在遭受后经典叙事学的解构与拓展；另一方面则是数字叙事实践带来的不确定性——如计算机媒介叙事的潜力与可能性，新的叙事媒介与传统叙事媒介之间的兼容性与排斥性等。面对如此开放的局面，研究者亟需一个理论框架来对这种新兴的叙事实践进行解读。正如新兴的数字叙事艺术蜕变于传统的叙事作品，数字叙事理论的生成与发展也经历了一个从传统的变体到范式的创新的过程：早期的研究者倾向于在传统的叙事理论中寻求庇护，亚里士多德的诗学理论、普罗普的故事形态学，甚至是古老的非洲口语传统都成为他们理解和阐发数字叙事的工具；而在对电子游戏叙事元素的探讨中，游戏学的挑战使得数字叙事理论开始摆脱经典叙事理论的束缚，并在核心概念与阐释框架上进行范式创新，尝试发展出一种真正适用于数字媒介的叙事理论。

一

从口语交流到印刷文学，再到电影、电视这样的电子媒介，人类叙

事的发展始终离不开其所依赖的媒介之更迭。在当代的数字环境下,交互小说、交互电影(纪录片)、电子游戏、新媒体交互艺术等已经代替传统的文学和影视等成为叙事实践发展的前沿领域。在此背景下,数字叙事研究的先驱们最初倾向于参照传统的叙事模式,从历史上成熟的叙事理论中吸取养料来分析数字媒介作品。从研究方式上看,这是一种从作品内部进行分析,试图建立有关数字媒介时代作品结构的叙述理论模式,其中最具代表性的莫过于"新亚里士多德主义"(Neo-Aristotelian)和"新普罗普主义"(Neo-Proppian)了。

布伦达·劳蕾尔(Brenda Laurel)是数字叙事研究"新亚里士多德主义"的代表性人物,她在代表作《作为剧院的计算机》(*Computers as Theatre*)中将亚里士多德的诗学理论框架运用到人机交互的语境之中,构建出了一种"交互形式的诗学"。劳蕾尔之所以在众多的传统叙事理论中选择亚里士多德的《诗学》,一方面是因为《诗学》的涵盖面非常广泛,所讨论的叙事问题涉及主题、任务、结构等多方面要素;更为重要的是,《诗学》具有逻辑上和结构上的连贯性,而这对于以"共享"故事创作和确定性代码为指令的计算机来说是一个极为重要的必要条件。进而,劳蕾尔从观念和操作两个层面上发展了亚里士多德的学说,对《诗学》进行了数字化改造。

就观念层面而言,劳蕾尔认为传统戏剧叙事与计算机交互之间有着共通性,戏剧所展现出的主题、目标、冲突、受挫、张力、解决等与当代计算机所具有的多传感器、通信连接、显示等性能一样都是一种交互的形式。例如,计算机本身就可以被认为是一个剧院环境,屏幕相当于传统的舞台,计算机的程序设计对应于剧本,而对计算机硬件和软件的使用体验则与传统的戏剧动作相关联。就操作层面而言,劳蕾尔以亚里士多德哲学中的"四因说"(即"形式因""材料因""动力因""目的因")与《诗学》中提出的戏剧"六要素"(依次为"情节""性格""思想""语言""唱段""戏景")为框架,向其中注入数字化内容,从而为

数字叙事提供了一个具有可操作性的评价与分析模型。例如,传统戏剧中作为"形式因"的"情节"此时成了人机交互中的形式,作为"材料因"的灯光、声效等此时成了交互主体在计算机环境中所感知到的各种展演效果。"六要素"中的"情节"需要将人机互动的结果考虑在内,从而使得每一次具体的交互行为都有可能导致不同的情节发展;而"思想"不仅包括人的思想,也包括计算机的处理机制等。劳蕾尔之所以不厌其烦地阐述传统《诗学》的数字变体,是因为在亚里士多德那里"四因说"和"六要素"之间具有一种重要的逻辑关系,即"从'情节'到'戏景'的逻辑发展中,每一个前者都是后者的'形式因',而在反向的逻辑脉络中,每一个后者都是前者的'材料因'"[1]。换言之,此时在数字叙事"六要素"之间有一种从"形式因"到"材料因"、从抽象到具体的逻辑联系,而这种内在逻辑性之相互组合的精密与否恰恰是劳蕾尔所指出的设计、评价与分析数字叙事好坏的标准。

在劳蕾尔理论的基础上,数字叙事"新亚里士多德主义"的另一位代表性人物迈克尔·马蒂斯(Michael Mateas)将数字叙事研究的另一位重要学者珍妮特·玛瑞(Janet Murray)的"代理"概念引入到了《诗学》中。"代理"指的是"一种被赋权的感觉,其源自可以在世界中采取行动的能力,并且这种能力或倾向可以切实地改变此一世界"[2]。这种"代理"不是一种简单的计算机概念,相反,它非常艺术化,马蒂斯始终强调它必须是活生生的交互体验。进而,马蒂斯又在亚里士多德的框架上增加了两个新的维度。在"形式因"方面,马蒂斯增加了"用户倾向",用户的倾向性成为数字叙事构成中的一个更为精神性的机制,从而可能会给作品呈现带来"思想""语言"等方面的改变。但是,这种改变并不是任意的,它受制于原初作者(人和计算机)的设计及技术

[1] Brenda Laurel. *Computers as Theatre*, Boston: Addison-Wesley, 2013, p. 70, p. 59.
[2] Michael Mateas. *A Preliminary Poetics for Interactive Drama and Games*, *Digital Creativity*, 2001, 12 (3), p. 140 - 152.

等方面的限制，因此马蒂斯又在"材料因"里增加了"适用于互动的材料"，如用户对于语言文本的选择，而这正是数字交互叙事发生的物质前提。在这种"新亚里士多德主义"的思路下，马蒂斯与同事一道创造了数字叙事的里程碑式作品《假象》(*Facade*)。这部互动戏剧作品将传统舞台搬到了计算机屏幕上，不论是"舞台设计"、人物塑造还是戏剧冲突等都遵循着亚里士多德《诗学》中的叙事原则，唯一不同的地方在于"互动"成为叙事设计的核心环节。

不难发现，不论是劳蕾尔还是马蒂斯，他们的理论模型都重在强调各个叙事元素之间内在的、逻辑的因果联系，其优点是用亚里士多德的"有机整体"思想将计算机提供的可能性与人的能动性有机整合起来，从而为数字叙事的创作与批评提供一个严密而可行的理论指导。但是，他们的不足也是显而易见的。一方面，用两千多年前的亚里士多德诗学来观照当下的数字叙事，很可能是一种"削足适履"的做法，甚至在理论与实践之间存在着不可调和的矛盾。例如，亚里士多德的诗学叙事并不包含交互的思想，但是劳蕾尔却试图让其嵌套在交互的内容上，这是在用一个封闭的结构去框定开放的内容。更糟糕的是，马蒂斯为了让实践与其理论相兼容，竟然将"叙事"的概念窄化为"戏剧性的故事"。另一方面，亚里士多德的叙事理论从整体上看是一种强调线性因果序列的"有机叙事"，这或许适用于早期具有完整故事情节的数字叙事，但是当下数字叙事的发展，不论是超文本小说还是交互纪录片都旨在超越线性时间序列的限制，就此而言，试图创造属于数字时代的叙事"三一律"并不是一个明智的做法。

如果说"新亚里士多德主义"倾向于构建数字叙事的逻辑框架和评价标准，那么"新普罗普主义"则将重点放在了理论的实践生产能力上。虽然普罗普并不认为自己是纯粹的形式主义者，但他的《故事形态学》毫无疑问开创了叙事形式研究之先河。普罗普在 100 个俄罗斯民间故事中总结出了 31 种功能和 7 种角色，通过大规模比较，他发现俄罗斯

民间故事既有可变的因素，又有不变的因素，"变换的是角色的名称，不变的是他们的行动或功能"，他认为科学的研究应该把"不变项"作为分析的逻辑起点，这样才"有可能根据角色的功能来研究故事"[1]。普罗普将研究视角从传统的文化、历史等外部研究转向了对故事的功能、结构等的内部研究，并且归纳出了一系列类似于数学公式一样的"叙事公式"，如此一来，故事就被简化为明晰的语法，而这种公式或者说语法正是计算机输入和编程的必要前提。于是，对故事要素进行抽象和"量化"在逻辑上就成为可能。事实上，在计算机产生之前的几十年，普罗普本人就相信，人们完全可以按照这些公式生产出新故事。

到 20 世纪 60 年代，当计算机开始成为对故事进行分类和编排的有力工具时，研究人员就尝试让计算机成为生产故事的"主体"。作为普罗普著作在美国的翻译者，阿兰·邓迪斯（Alan Dundes）最早尝试将普罗普的叙事公式应用到计算机上，他相信计算机对于文学主题等方面的分析可以起到积极的辅助作用。需要指出的是，普罗普的叙事语法意在作为识别和理解民间故事潜在结构的工具，但是"新普罗普主义"的思路却与之恰好相反，是"反过来用总结出的叙事语法来生成民间故事"[2]。随着人工智能技术的发展，这种尝试越来越多，比较有代表性的计算机自动生成故事软件有"故事针"（Talespin）、"星际飞船"（Starship）、"游吟诗人"（Minstrel）等。以"游吟诗人"为例，这款基于案例分析的故事生成系统遵循"问题解决"的基本逻辑，设计者会将故事语法拆解为成千上万条计算机语言，当一个新的问题情境产生时，计算机就会回到系统中寻找现存的解决方案，并将其运用到这一新情境当中，由此"新"故事就会被源源不断地生产出来。除了这种"问题解决"型的生产模式，近年来还产生了许多不同的计算机故事生产模式，

[1] 弗·雅·普罗普：《故事形态学》，中华书局，2006 年，第 17 页。
[2] Scott R. Turner. *The Creative Process: a Computer Model of Storytelling and Creativity*, Thame: Taylor & Francis, 1994, p. 2.

如"墨西卡"(Mexica)是一款基于认知描述的故事生成系统,其将输入的变量换成了内容与修辞限制等。

在"新普罗普主义"思路下设计的故事自动生成系统所生产的故事虽然具有很好的逻辑性和复杂性,但是它的不足还是显而易见的。首先,由于当下技术的限制,这些故事大多只是以故事大纲的形式存在,且语言表达非常机械化,还需要人的二度加工,真正意义上的故事"自动生产"并未实现。其次,这些系统只有故事生产的能力,却没有评价的能力,它们或许可能在同一时间生产众多的故事,但其好坏还需要人类的筛选,更重要的是,故事的历史、文化、情感等价值层面的因素都是其所不具备的。再次,故事的自动生产虽然会有各种各样新的组合模式,但是它们遵循的大多是古典形态的故事范式,这一方面会导致叙事模式的僵化,另一方面则会在重复性与创造性之间产生一条难以逾越的鸿沟。不过,许多对人工智能技术抱有乐观态度的研究者依然认为这条道路是行得通的。

二

在"新亚里士多德主义"和"新普罗普主义"风行于数字叙事研究领域的同时,还有一些研究者另辟蹊径,将目光投向了更古老的口语叙事,尤其是非洲口语叙事传统,希冀在这种跨时空的交汇中为数字叙事研究提供一个更可行的参照系。这些学者之所以要超越现存的主流叙事学模式,是因为这些理论大多建立在"文字—印刷"的媒介环境之上,其表现为:作者与读者的分离、精密的故事结构设计以及线性时间与严密的因果逻辑。但是,以计算机为代表的数字技术所带来的媒介变革突破了传统的"文字—印刷"模式,不论是亚里士多德还是普罗普的理论模式都难以适应这种新的媒介环境,其所带来的与其说是叙事方式的改变,不如说是叙事"范式"的革新。帕梅拉·詹宁斯(Pamela Jennings)

就明确指出，亚里士多德的《诗学》并不适用于基于计算机的交互作品，因为《诗学》是一系列的专断规则，聚焦于传播和交流的方便与简明，其确定性的情节观、线性的因果逻辑和对思想全体截断性的表达都不是好的交互作品的特征[①]。与《诗学》相比，以詹宁斯为代表的许多研究者认为当下的数字叙事从非洲口语叙事的传统中可以获得更多的启示。

具体来说，古老的口语叙事传统和当下的数字叙事在以下几个方面具有相通性。就整体的叙事观念而言，口语叙事和数字叙事都以交互性作为叙事的核心机制。一个叙事若想具有交互性，必须同时满足四个条件："观察""探索""修正"与"互变"[②]，这既是一个逻辑发展过程，又体现在实践中交互主体之间经验性的沟通与相互改变。根据学者约瑟夫·坎贝尔（Joseph Campbell）的研究，最早的交互叙事以神话的形式出现，"叙述者不只是背诵古老的故事，相反，整个社群还会以一种宗教仪式的形式重演这些故事"[③]。对于仪式的交互性来说，"重演"意味着一种"实时性"，"交互"的真正意义就体现在这种实时的"对话"之中。此时叙述不是一种过去时，而是以一种进行时的样态存在的。正如古老仪式对死亡、重生等母题的每次再现都不尽相同，观众与计算机的人机交互每次也都会因人而异。在当下的数字叙事中，观众的每一次亲身互动其实都可以被视为一次实时性的"重演"。正是因为这些内在原则的相通性，卡罗琳·米勒（Carolyn Miller）才认为古老仪式与当下的数字叙事中的"多人在线游戏"非常相似，因为它们：（1）都在使用某种意义上的"替身"；（2）都包含着角色扮演；（3）都和其他参与者进行

[①] Pamela Jennings. *Narrative Structures for New Towards a New Definition*, Leonardo, 2010, 29 (5), p. 345 – 350.
[②] M. S. Meadows. *Pause&Effect: The Art of Interactive Narrative*, Indianapolis: New Riders Press, 2003, p. 44 – 45.
[③] Carolyn Handler Miller. *Digital Storytelling: A Creator's Guide to Interactive Entertainment*, Amsterdam: Elsevier, 2004, p. 4.

互动;(4)都朝向某个确定的目标;(5)都具有很强的戏剧性,甚至都包含"生"或"死"的意义①。

就叙事的传受过程而言,口语叙事和数字叙事的观众都被赋予了极大的主动性。在非洲口语叙事中,口头叙述者与观众之间的互动基于一种"呼唤与回应"机制,其中观众会对叙述内容做出身体及口头上的回应,而口头叙述者又会据此对所叙述的内容做出相应的改变。在这种模式下,观众不再是静观的欣赏者,也不只是在观念层面上打破"第四堵墙",他们通过肢体、语言等物理意义上的反馈与互动,不仅影响了叙述者的表达行为,还不断改变与塑造着所呈现出的叙事作品的面貌。简言之,口语叙事中的观众已经成了叙事过程的一个主动性的生成要素。同样,在当下的数字叙事中,作者不再是那个掌控全局的人,而是成了流程设计者。因而,许多学者都用"用户"一词来指涉观众的状态,以表明在作品"之后"的那个观众来到了作品"之中",其行为的一部分成了作品自我呈现的必要环节。

就叙事作品的呈现形态而言,口语叙事中的非线性时间、多高潮等结构特征也与数字叙事极为相似。众所周知,"文字—印刷"叙事遵循着线性的时间结构和明确的因果逻辑,即使一个叙事采取了"倒叙""插叙"甚至是"乱序"的表达结构,它们绝大多数仍然能够被还原为一个明确的线性时间链条。口语叙事则不同,由于观众在叙述过程中起的重要作用,叙述者对自己要讲述的内容及主题只会有一个大致的框架,细节甚至情节都是不固定的,其结果就是口语叙事中往往没有明确的线性时间,取而代之的是一种"圆形的重复"。正如沃特尔·翁所言,口语叙事中的元素就像是"一个盒子套着另一个盒子的不断的主题复现"②。对于这种重复性的结构特征,罗纳德·拉斯纳尔(Ronald Rass-

① Carolyn Handler Miller. *Digital Storytelling: A Creator's Guide to Interactive Entertainment*, Boston: Focal Press, c2004, p. 6.
② Walter J. Ong. *Orality and Literary: The Technologizing of the World*, New York: Routledge, 1982, p. 144.

ner）将之称为"叙事节奏"，即与传统叙事中的逻辑性的情节营造不同，口语与数字叙事更具"音乐表演性"①。换言之，如果说传统叙事作品是作者的私人独白，那口语与数字叙事就像是作者、故事与观众之间交流而生的"复调"作品。如果线性的故事结构不再存在，那由此导致的单一的故事高潮自然会被瓦解，取而代之的则是每次主题复现时专属于当下实时性交互而生的故事高潮。例如在近些年的交互纪录片实践中，人们可以在某个统一的主题下（如"和平""民主""公正"等），自行上传相应的影片或与已经存在的影片进行互动，这就使得作品不再只有单一的高潮，而是用若干"次故事""次高潮"建筑一个相对松散的整体。正是因为这些特征，詹宁斯将口语叙事及数字叙事同安伯托·艾柯的"开放的作品"联系起来，因为只有当整个作品的结构是不固定的，交互才有可能发生。

2004 年的数字叙事作品《奇异视点》（Weird View）的创作理念就是基于口语叙事传统与数字叙事之间的相通性。制作者先是从爱尔兰都柏林地区的民众那里收集口语表达形式的民间故事，并将之以视频、音频甚至动画等多媒体的形式整理为数字叙事元素，再利用一个计算机应用程序作为叙事导航。当《奇异视点》反过来再次展现给当地民众的时候，他们可以利用超链接技术自行选择所要观看的主题和故事。与此同时，由于作品本身松散的结构和交互性，其本身就成了一个"口头传统"的"叙述者"，而作为故事素材提供者的原初作者此时就成为了"口语—数字"交互叙事的观众。换言之，《奇异视点》用数字形态的方式实现了与古老口语叙事传统的对接，再现了口语叙事中作者、作品和观众之间的相辅相成的互动关系。

虽然古老的口语叙事传统与数字叙事有共通的地方，但是形态上的相似性并不能保证二者在经验层面上的无缝链接，口语叙事和数字叙事

① Isidore Okpewho. *African Oral Literature*: *Backgrounds*, *Character and Continuity*, Bloomington: Indiana University Press, 1992, p. 224.

之间的差异还是非常明显的。一方面，口语叙事和数字叙事固然都将交互性和观众置于叙事的中心地位，但是口语叙事提供的是一个人人交互的环境，而在数字叙事中则变成了人机交互。另一方面，正如麦克卢汉等媒介环境学家所指出的，媒介不是中性的，其自身就是一种讯息，一种环境。口语和数字是两种完全不同的交流媒介，因而在实践层面有着完全不同的创作模式，在社会层面也指涉着不同的文化与经济环境，因此用口语思维来理解数字叙事从理论兼容性的角度来说还有不少鸿沟需要跨越。就目前而言，数字叙事对于口语叙事的借鉴还停留在观念和形态层面，数字叙事在理论层面的突破还有很长的路要走。

三

从20世纪90年代末开始，研究者不再将数字叙事看作过去某种叙事模式的延伸，而是试图从全新的视野出发，将其作为一种独立的实践领域来对待。其中，电子游戏无疑是数字叙事实践最为活跃的竞技场，许多数字叙事理论家把电子游戏作为数字叙事的典型案例进行探讨。由是，围绕电子游戏叙事元素讨论的大幕缓缓拉开，在其中上演了一场叙事学与游戏学的激烈论战。

所谓的"游戏学"，是以游戏特别是电子游戏为研究对象的新兴学科[①]。就其内部而言，游戏又可以被分为"嬉玩"和"竞玩"两种模式。常见的"嬉玩"如儿童之间经常玩的"角色扮演"以及相互之间的嬉戏打闹等，而足球、篮球、棋牌等则是典型的"竞玩"游戏。不论是"嬉玩"还是"竞玩"，其中都蕴涵着一定的叙事元素。"嬉玩"缺少明晰的规则，但是"角色扮演"等玩法离不开"人物""事件"等叙事要素。"竞玩"虽然在这两个方面并不凸显，但是其鲜明的规则性又与亚里士

① 贡扎罗·弗拉斯卡：《拟真还是叙述：游戏学导论》，《符号与传媒》，2011年第1期，第247-261页。

多德建立的"问题解决"式的"有机叙事"整体在逻辑上不谋而合。到了电子游戏时代，不论是《仙剑奇侠传》这样的"角色扮演类"游戏，还是像《模拟人生》这样的"经营养成类"游戏，"嬉玩"与"竞玩"中存在的叙事元素常常很好地混合在一起。因而，对于电子游戏叙事理论的讨论就成了数字叙事理论发展的助推器。

作为数字叙事研究的代表人物之一，珍妮特·玛瑞试图把电子游戏当作一种"赛博戏剧"来看待，并且论述了计算机本身作为一种叙事媒介的可能性。玛瑞指出，计算机具有"程序性""参与性"等特征，其分别指计算机独立运行算法、提供交互过程、再现信息、组织和指涉大量难以预料的信息等能力，而运作于计算机平台之上的电子游戏无疑具有鲜明的叙事特征。同样，在《不只是游戏，作为小说的电子游戏》（*More Than a Game：The Computer Game as Fictional*）一书中，阿特金斯（B. Atkins）从游戏和小说的联系与暧昧性入手对电子游戏作为一种叙事实践进行了探讨。总之，电子游戏作为一种叙事媒介是无可争议的。

就具体的切入角度来说，研究者对于电子游戏叙事的探讨大体可以分为两种路径。一种是从宏观的角度出发探讨电子游戏叙事的构成问题。众所周知，经典叙事学的一个重要的理论前提便是"故事"与"话语"的二分法，杰斯珀·尤尔（Jesper Juul）就以此为逻辑参照，提出了一个适用于电子游戏叙事的三分法，即程序、素材与输出。正如"故事"的呈现是"话语"运作的表象一样，电子游戏界面中所输出的交互画面正是计算机算法及其附带的各种文本、声音和图形的结果。然而，在"故事"与"话语"的二元关系中，二者是无法截然分离的，它们之间的区隔只是一种"逻辑在先"而非"时间在先"的思辨结果。但是在尤尔的三分法中，程序、素材与输出之间的关系却没有了"故事"与"话语"的暧昧性，"逻辑在先"也被"时间在先"所取代，在同样的程序上可以添加不同的素材，由此便会导致不同的输出，呈现出截然不同

的游戏界面。另一种则是从微观的角度出发探讨电子游戏叙事中的叙述元素问题。例如,马尔库·艾斯凯利宁(Markku Eskelinen)认为,游戏中最重要的时间只有一个,那就是从开始直到赢得最后的胜利。进一步细分的话,还可以对现实的用户时间与虚拟的游戏时间进行分析,但这与传统叙事的故事时间和话语时间是有本质区别的。另外,艾斯凯利宁还仿照热奈特的做法,从"时序""时频""时长"等出发探讨游戏叙事时间。"时序"涉及游戏时间发生的顺序,对于许多探索性的角色扮演游戏而言,"时序"是可以任意改变的;"时频"涉及游戏的重复能力,大多数游戏的"时频"都是可以重新来过的;"时速"涉及游戏叙事的节奏,即电脑和玩家可以掌控叙事进程的速度;"时长"涉及游戏时间的长度,其中既包括总体时间的长度,也包括其中具体情境设定的限制性时长;"行动时间"涉及玩家动作的可能性;而"同时性"则涉及玩家对游戏内部并置元素的改变性操作[①]。在艾斯凯利宁关于游戏时间的探讨中,有些地方其实已经超出了叙事学的范围。例如"时速",有时候速度的快慢与叙事并无必然联系,就像在体育竞技游戏中,赛车速度的快慢绝大部分情况下并不具有叙事的意义。

在叙事学与游戏学度过一段短暂的蜜月期后,许多游戏学家试图画清游戏研究与叙事研究的界线。艾斯彭·阿尔塞斯(Espen Aarseth)甚至认为,用叙事学来理解新兴的电子游戏,是一种"理论帝国主义"的霸权行为[②];西利亚·皮尔斯(Celia Pearce)为这一论断加了一个形象注解:如果我们手中握着一把锤子,那看什么都可能会像钉子[③]。关于游戏学与叙事学之间的冲突,大体可以从如下两方面来理解。一方面,

① Markku Eskelinen. *Towards Computer Game Studies*, in Noah Wardrip-Fruin and Pat Harrigan, eds, *First Person: New Media as Story, Performance, and Game*, Cambridge: The MIT Press, 2004, p. 36 – 44.
② Espen Aarseth. *Cybertext: Perspectives on Ergodic Literature*, Maryland: Johns Hopkins University Press, 1997, p. 16.
③ Celia Pearce. *Towards a Game Theory of Game*, in Noah Wardrip-Fruin and Pat Harrigan, eds, *First Person: New Media as Story, Performance, and Game*, Cambridge: The MIT Press, 2004, p. 144.

从本质上说，与叙事所依赖的"再现"系统不同，游戏是建立在"拟真"的选择性符号结构之上，虽然二者在角色、环境、事件等方面有相似之处，但在本质上却是大相径庭的，因为拟真不只是简单地复制对象的表象，还包含了对象内在的运转模式，因此叙事学的理论模式不仅不利于人们理解电子游戏这种新兴媒介，而且还限制了人们创造更多更好的游戏。另一方面，从形式上说，叙事是以文本的样式出现的，但是不能简单地将游戏理解为一种文本性的媒介，游戏中固然存在着叙事的元素，但是同样存在许多与叙事原则相悖的游戏性元素。

 面对游戏学家的反驳，叙事学家当然不会轻易承认叙事理论的失败，因为如果失去了电子游戏这块大众竞技场，当代数字叙事的实践及其理论就只能停留在学院内部等非常小众的圈子里了。为了挽回局面，亨利·詹金斯辩护道，游戏学对叙事的指责是有盲点的。首先，游戏学将叙事看得过于狭窄，大多数情况下指的是传统的线性叙事；其次，游戏学把对叙事的理解聚焦于作者的叙述行为上，却没有考虑观众接受方面的理论；再次，游戏学将问题聚焦于整个游戏是否作为一个叙事而存在，而没有将叙事作为游戏设计的一个具体的层面来看待；最后，游戏学将叙事作为一个自足的对象来看待，而没有将游戏理解为一个可以提供跨媒体叙事功能的环境，因为，"如果游戏讲故事的话，那么它讲故事的模式不可能像其他叙事媒介一样，故事不是一个可以从一个媒介管道任意传送到另外一个的空泛的内容"[①]。同样，玛丽-劳拉·瑞恩也提倡这样一种"跨媒介叙事"的立场，她认为叙事在不同媒介之上可以有不同的展现，就像文学和电影是两种不同的媒介，所以会呈现不同的叙事策略，对于以计算机为载体的电子游戏固然也可以有自己的媒介叙事特征，因此问题并不在于抛弃叙事学理论，而是要依据新的媒介平台对

[①] Jenkins Henry. *Game Design as Narrative Architecture*, in Noah Wardrip-Fruin and Pat Harrigan, eds, *First Person: New Media as Story, Performance, and Game*, Cambridge: The MIT Press, 2004, p. 117 – 131.

其进行拓展。虽然叙事学家还在不断辩护,但是在叙事学与游戏学的激烈论战中不难看出传统的叙事理论已经开始式微,再拿以传统"文字—印刷"文学为蓝本的叙事理论去理解具有叙事潜能的新兴的媒介已不再是一个明智的选择,一种对数字媒介平台更具针对性的数字叙事理论框架亟须浮出水面。

四

若要发展出一种适用于数字环境的叙事理论,一个重要的前提就是必须承认传统叙事理论的局限性,只有在此基础上才能实现叙事理论本身的发展以及与新兴叙事实践的对接。正如任何一种理论都是概念与逻辑的编织,对传统叙事理论进行数字化改造至少有两种思路:一个是从微观入手,对传统叙事的具体概念进行改造;另一个则是从宏观入手,设法构建一个不同于以往的数字叙事理论框架。而不管是哪一种切入点,其所面临的其实都是"叙事"与"交互"这两个概念之间的冲突。

在当代理论话语中,很多情况下数字叙事和交互叙事有着相似的指涉对象,但是,一些学者却激进地宣称,"叙事"与"交互"是格格不入的。阿尔塞斯就认为交互性与叙事简直是水火不容,因为叙事发生于作者的专断之下,而交互性的原动力则是玩家;尤尔也承认,"你不能同一时间既互动又叙述"[1]。总之,叙事主体所扮演的是一个"叙述者"的角色,但是交互主体则更像是一个"掷骰子的人"[2],它们一个以精密的设计为中心,另一个则以各种开放的可能性为导向,而开放性的参与无疑会损害中心性的设计。如果真如这些论调所言,那"数字叙事"或"交互叙事"无疑就会成为一个伪命题,而这显然是与我们的经验相悖

[1] Jespe Juul. *A Clash between Game and Narrative*. http://www.jesperjuul.net/thesis/
[2] Hartmut Koenitz. Five Theses for Interactive Digital Narrative, Alex Mitchell, Clara Fernández-Vara, David Thue. *Interactive Storytelling*, Heidelberg: Springer, 2014, p. 134 – 139.

的。因此，埃里克·齐默尔曼（Eric Zimmerman）就提出，问题其实并不在于"一样事物是不是一种叙事"，而在于"其在何种方式下是一种叙事"[①]。

如果说"参与"指的是交互行为，那么中心性的设计则是以传统的"情节"概念为代表。为此，克里斯·克劳福德（Chris Crawford）提倡用"可能性网络"来改造传统的"情节"概念。克劳福德指出，与"情节"的固定性不同，"可能性网络"则更为开放，二者在许多方面都有显著的差异。从叙事的本质来说，"情节"就像是决定论，而"可能性网络"则更像是自由意志，传统叙事控制的是具体的事件，而数字叙事控制的是整个过程。"可能性网络"与"情节"相比处于更高的"抽象机制"之中。但是，这种抽象并不意味着一种"元情节"的在场，显然克劳福德认为这一概念依旧难以逃脱决定论的窠臼；在他看来，"故事世界"这一概念，相比之下蕴含了更多的可能性。从叙事创作实践来说，"可能性网络"不是去预先设计每一个具体的事件及其细节或事件与事件之间紧密的因果逻辑，而是要去设计戏剧性冲突所需要的发生机制；不是设定每个人物到底做了什么，而是设定角色之间可能会发生的各种互动，用计算机的语言说就是专注于过程机理而不是具体数据。从叙事的体验效果来说，传统叙事关注的是具体情节的缜密性，因此相对侧重于观众的理性认知；与之相对，"可能性网络"虽然有可能会削弱理性认知的快感，但是因其将"交互"纳入自身之中，因此优势便在于更容易激发观众显著的"个性化"情感体验。克劳福德用"可能性网络"改造了"情节"这一术语，发展出了一种具有动态效果的数字叙事的新概念。

除了概念层面的创新，许多研究者也试图从理论框架入手解决"叙

[①] Eric Zimmerman. *Narrative, interactivity, play, and games: Four Naughty Concepts in Need of Discipline*, in Noah Wardrip-Fruin and Pat Harrigan, eds, *First Person: New Media as Story, Performance, and Game*, Cambridge: The MIT Press, 2004, p. 157.

事"与"交互"的问题。数字叙事的困境长期以来之所以得不到解决，一个很重要的原因在于人们总是将数字叙事笼统地当作一个完整的交互作品来看待，却忽略了其中隶属于"交互"但却是非叙事性的元素。正如"泛叙事论"将一切都看作叙事，"交互"也可以具有许多广义的理解。因此，与其将它们当作亲密无间的伙伴，不如从临时联盟的视角去理解"叙事"与"交互"的关系。与亨利·詹金斯对电子游戏的探讨类似，尼克·蒙特福特（Nick Montfort）以交互小说为例对数字叙事进行不同层次的划分。蒙特福特指出："一件交互叙事作品本身并不是一个叙事，它是一个交互计算机程序。"[1] 他认为，普林斯的经典叙事定义（"叙事是对一个在时间序列中真实或虚构的事件或情境的再现"[2]）在交互小说面前已经不再适用，因为交互小说不是一个与话语相对的故事，而是一种"潜在文学"。具体来说，他将交互小说分成了四个层面：首先，是一个文本接受与文本生产的计算机程序；其次，是一个潜在的叙事，即一个通过交互行为产生叙事的系统；再次，是一个仿真环境或世界；最后，是若干规则构成的结构，其中有一个被追寻的结果，这种模式也被称为游戏[3]。在此，蒙特福特将以往被数字叙事学者所忽略的计算机程序问题放在了与叙事并置的同一平台上，这意味着一种层次性的划分也许会成为解决数字叙事理论建构难题的关键。

在这种思路下，哈特穆特·霍伊尼采（Hartmut Koenitz）将数字叙事划分为三个层次，"系统""过程"与"产出"，数字叙事作品是这三个层次的综合。"系统"指的是计算机的软件/硬件，其程序本性表明数字叙事是一个"反应性的"和"生成性的"系统；"过程"涉及用户的交互环节，其是"反射性的"；"产出"则是最后的文本层，"输出"的

[1] Nick Montfort. *Twisty Little Passages: an Approach to Interactive Fiction*, Cambridge: The MIT Press, 2003, p.25.
[2] Nick Montfort. *Toward a Theory of Interactive Fiction*. http://nickm.com/if/toward.html.
[3] Nick Montfort. *Twisty Little Passages: An Approach to Interactive Fiction*, Cambridge: The MIT Press, 2003, p.26-27.

叙事是事例性的[①]。换言之,"数字叙事"其实是一个"梯度式"的概念,是利用数字程序的交互行为所产生的叙事。传统的叙事学框架之所以无法解释数字叙事实践,乃是因为它只是对最后"产出"层的文本进行分析,而忽略了"系统"与"过程"的层面。传统叙事理论分析的是输出的文本,相较而言对作者的思想及其创作过程是无法知晓的。但是按照霍伊尼采的层次划分,我们除了分析输出的文本,还可以在软件/硬件和交互过程两个层面进行分析。例如,霍伊尼采认为我们不仅可以审视 2013 年的第一人称探险游戏《到家》(Gone Home)的编程代码及其软件/硬件的执行,也可以观察游戏者对虚拟世界的探索,甚至还可以将记录下的游戏过程当作一个整体的输出进行分析,考察玩家具体的交互行为是如何塑造文本的。

为了让这种层次划分更好地应用于对数字叙事的理解,霍伊尼采还引入了三个关键概念,即"原故事"、"叙事设计"与"叙事向量"。"原故事"指的是某个具体数字叙事作品的原型或蓝图,任何具体的叙事输出都是"原故事"事例化过程的结果。它可以被简单地理解为一种"前故事",包含了具体故事生成的各种必备要素。由于传统意义上的情节或结构都是确定的,不适用于交互性的数字叙事,因此作者引入"叙事设计"来指示交互性的数字叙事的结构框架,它指涉的一个叙事的灵活呈现,包含各种叙事元素之间的分割、次序和关联,而这里的组合关系不是固定的,而是在交互中临时构成的。"叙事向量"则是叙事设计中的次级结构,用来指出一个具体的叙事方向,类似于传统叙事中的"情节点"概念[②]。为了说明这三个新的概念,霍伊尼采以迈克尔·乔伊斯

[①] Hartmut Koenitz, *Towards a Specific Theory of Interactive Digital Narrative*, in HartmutKoenitz, Gabriele Ferri, Mads Haahr, DiğdemSezen and TonguçİbrahimSezen: *Interactive Digital Narrative:History, Theory and Practice*, New York and London: Routledge, 2015, p. 97.

[②] Hartmut Koenitz, *Towards a Specific Theory of Interactive Digital Narrative*, in HartmutKoenitz, Gabriele Ferri, Mads Haahr, DiğdemSezen and TonguçİbrahimSezen: *Interactive Digital Narrative:History, Theory and Practice*, New York and London: Routledge, 2015, p. 99 - 100.

(Michael Joyce)1991年的经典交互小说《下午,一个故事》(*Afternoon, A Story*)为例指出,在用户对作品进行交互之前,作品的"原故事"处于一种碎片性的状态之中;通过"故事设计",即作品中碎片的分割和超链接等的组合模式,"原故事"得以彰显;"故事向量"则通过碎片和链接的临时性组合进一步创造了一个具体的体验,例如在用户得知主角怀疑自己的儿子也被卷入到事件之中后,可以重新回看对于车祸的具体描述的碎片,而这便具有了传统"情节"的意义。

不难发现,在"原故事"的层面,结构和内容还都是不确定的,所以霍伊尼采将交互叙事理解为一种"潜在叙事",与蒙特福特提出的"潜在文学"相得益彰。在"故事设计"提供了可能的叙事结构之后,"故事向量"则将这种结构的可能性具体化,从而产生出具体的数字叙事文本。从"原故事"到"故事向量"就是一个由大到小、由抽象到具体的过程,且三者之间相辅相成。此外,与蒙特福特将叙事作为与程序、环境、游戏等并置的概念不同,霍伊尼采则在"系统"—"过程"—"产出"与"原故事"—"故事设计"—"故事向量"的相互映射中,从层次性的分析策略出发消解了"叙事"与"交互"之间在输出或文本层面的对立,为我们提供了一个理解数字叙事的可能性框架。

综上所述,数字叙事理论的生成与发展经历了一个从"文本分析"到"过程研究"的进程。在"文本分析"的视野下,我们看到早期的数字叙事研究者要么倾向于修补像亚里士多德《诗学》这样经典的叙事理论,要么用一种类比的思维在非洲古老口语叙事中寻求灵感,而在这种传统视野下所创作的数字叙事作品也难以摆脱已有模式的束缚,叙事本身所具有的"跨媒介"性并没有很好地凸显出来。与之相异,"过程研究"的视野使我们在叙事学与游戏学的争论中看到一种对当下数字叙事实践更具针对性的理论模式已经呼之欲出,而像蒙特福特、霍伊尼采等学者近些年的成果则创造性地为数字叙事理论进行了多层次划分,为解决、融合数字媒介环境下"叙事"与"交互"的冲突提供了具有革新性

的解决方案。虽然在叙事的哲学层面可能存在着一些关于讲述与故事的普遍原则，但是正如霍伊尼采对"原故事"到"故事向量"的层级划分一样，任何具体的叙事理论若要彰显自身都离不开自己深深根植的媒介平台。因此，对计算机、互联网等数字媒介的特征进行更为深入系统的研究或许才是叙事理论在当下媒介环境中继续发挥生命力的关键。

甘锋、李坤，《云南社会科学》2019年第1期

康德"哥白尼式革命"与当代美学转型

改革开放所带来的整个社会经济和思想文化观念的巨大转折,也引发了美学观念的巨大震荡,追求感性至上和话语狂欢的感性美学试图颠覆传统的理性美学,双方围绕当前美学转型所面临的一些基本理论问题,提出了各种不同的观点。如何超越美学研究中感性话语与理性话语双峰对峙的理论困局,就成为当前美学转型所亟须解决的问题,而要破解这一理论难题,方法论的突破无论如何都是一个无法回避的课题。这使我想起了康德这位扭转西方美学发展方向的"德国古典美学的开山祖"。康德之所以能够突破当时的美学困境,康德美学之所以能够超越经验主义美学和理性主义美学,形成独特的美学思想体系,究其根源,方法的创新不能不说是他的一个突破口。所谓批判哲学,实际上就是他重建形而上学的方法论。康德在《纯粹理性批判》第二版序文中明确指出:"本批判乃一方法论,非即学问自身之体系。"[①] 所谓康德的"哥白尼式革命"也即康德哲学研究方法的革命。而《纯粹理性批判》所形成的先验方法和在形而上学领域引发的伟大变革都贯彻到了《判断力批判》中,并且形成了美学研究的先验方法。因此我们可以说正是因为康德在美学领域也成功地发动了一场"哥白尼式的革命",才使他成为现

① 康德:《纯粹理性批判》,商务印书馆,1960年,第17页。

代美学学科的奠基人。显然，重温康德所发动的"哥白尼式的革命"，对于把握当下美学转型的本质和规律具有很大的启发意义。那么，何谓"哥白尼式的革命"呢？

一 何谓"哥白尼式的革命"

康德在形而上学领域中发动了一场"哥白尼式的革命"，这种说法在学术界中本来已经成为定论，但是由于科学史专家科恩在《科学中的革命》第15章中以"康德哥白尼革命的神话"等为小标题，以"康德既没有说这场革命是哥白尼式的革命，也没有举哥白尼或天文学为证"为由，对此予以了否定[①]，从而使这一问题复杂化，因此为慎重起见，我们最好还是先来看看康德本人是怎么说的，然后再去梳理"哥白尼式的革命"的来龙去脉。

> 数学及自然科学……此等学问之成功，自必使吾人倾向于模拟其进行程序……吾人之一切知识必须与对象一致，此为以往之所假定者。但借概念，先天的关于对象有所建立以图扩大吾人关于对象之知识之一切企图，在此种假定上，终于颠覆。故吾人必须尝试，假定为对象必须与吾人之知识一致，是否在玄学上较有所成就。此种假定实与所愿欲者充分相合，即先天的具有关于对象之知识应属可能之事是也。于是吾人之进行正与哥白尼之按其基本假设而进行相同。以"一切天体围绕观察者旋转"之假定，不能说明天体之运动，哥白尼乃更假定观察者旋转，星球静止不动，以试验其是否较易成功。关于对象之直观，此同一之试验，固亦能在玄学中行之。
> ——《纯粹理性批判》第二版序文[②]

① 科恩：《科学中的革命》，商务印书馆，1998年，第311-312页。
② 康德：《纯粹理性批判》，商务印书馆，1960年，第14页。

> 与此相同，天体运动之根本法则，对于哥白尼最初仅假定为一种假设者……但若哥白尼不敢以"与感官相反但亦真实"之方法，即不在天体内探求而在观察者中探求所观察之运动，则不可见的宇宙联结力将永为不能发现之事物。与哥白尼之假设相类似，在批判一书中所说明之转变观点，我在序文中仅视为一种假设提出之而已……但在批判本文中，则将……证明其为必然的而非假设的。
>
> ——《纯粹理性批判》第二版序文①

在康德的著作中，我们确实没有发现"哥白尼的革命"这个词组，但是很明显，康德要"使形而上学彻底革命化"的方法和逻辑思路是与哥白尼的一致的。众所周知，哥白尼在天文学领域所作的具有革命性的转变，主要在于思维方式和研究主体与对象关系的转变。哥白尼假定观察者旋转从而提出"日心说"假说，使主客关系发生根本转变；他证明了日出日落之类的日常感官经验是不真实的，从而使思维方式转向超越经验的方向。康德在哥白尼革命的启发下，也做出了类似尝试。他按照哥白尼的思路，假定对象必须符合认识，从而将研究对象从客体转向主体的认识能力，使思维方式转向超越经验的方向，最终确立了先验论。这就是康德在形而上学领域（后来又贯彻到伦理学、美学等领域）所进行的革命之被誉为"哥白尼式的革命"的原因所在。那么到底什么是康德的"哥白尼式的革命"呢？在胡塞尔眼里，它的主要内涵是"通过对一种在纯粹主体中发生的世界知识之本质条件的说明而理解根本和真正意义上的世界本身"②，也就是对"知识先天可能性"问题的回答。《不列颠百科全书》对此有着经典界定，文字不长，引述如下：

> 正像近代天文学的奠基人哥白尼由于把恒星的运动部分归

① 康德：《纯粹理性批判》，商务印书馆，1960年，第17页。
② 胡塞尔：《第一哲学》，商务印书馆，2006年，第17页。

之于观察者的运动从而解释了恒星的表面上的运动一样，康德则通过揭示客体与心灵相符合——在认识中不是心灵去符合事物，而是事物要符合心灵——而证明了心灵的先天原则如何适用客体。

这段话精当地说明了康德"哥白尼式的革命"的基本内涵和先验观念。那么康德的这场"哥白尼式的革命"是怎么发生的呢？它当然不可能凭空产生，而是有其哲学根源的，同时，更是"当时几个思想运动"[①]所造就的。

二　先验方法的确立——"哥白尼式革命"的实现

康德生活在一个开始崇尚理性的时代，他的先验哲学就是在启蒙运动的背景下产生的。他从主体理性角度着手发动形而上学革命，当然是受到了从笛卡尔到莱布尼茨-沃尔夫学派的理性主义的影响，也正是康德才完成了笛卡尔提出的任务，即由宇宙本体论转向理性本体论。但是就哲学根源而言，康德转向的主体性原则的确立不能不说是源自苏格拉底。正如叶秀山所说："就哲学意义而言，苏格拉底在这里所作的工作（指从当时的自然哲学的宇宙本体论转向理性本体论，从而确立了理性的主体性原则），是两千多年的工作的先声，如果说，康德把自己的工作自诩为'哥白尼式的革命'的话，那么这个革命在苏格拉底那里已经预演过一次了。"[②] 不过，康德的"哥白尼式革命"之所以能够"使形而上学彻底革命化"，就不仅仅在于他像苏格拉底一样转换了研究对象，更重要的是在于他进一步确立了理性的先天法则，先验方法的确立才是康德"哥白尼式革命"的核心。

① 鲍桑葵：《美学史》，广西师范大学出版社，2001年，第232页。
② 叶秀山：《苏格拉底及其哲学思想》，人民出版社，1986年，第72页。

"康德处在近代西方哲学发展中的关键性的转折点。"① 康德之前，西方哲学研究主要是以笛卡尔、莱布尼茨-沃尔夫学派为代表的大陆理性主义和以培根、洛克、休谟为代表的英国经验主义的双峰对峙。他们围绕着"人的认识是怎样产生的，人的认识是否具有客观普遍性"等问题进行了激烈的争论。总的说来，英国经验主义认为一切认识都来源于感觉经验，把经验作为全部认识的基础和前提，根本否认理性的作用。培根认为感觉经验作为外部世界的反映，与客观对象之间只有量的差别而没有质的差别。并且据此提出了著名的归纳法。休谟则以设问的方式肯定了经验的作用，"感官传来的这些知觉，究竟是否是由相似的外物所产生的呢？这是一个事实问题。我们该如何解决这个问题呢？当然借助于经验"②。休谟在进一步发挥贝克莱存在就是被感知的理论时说："我从来不曾想洞察物体的本性……我恐怕那样一种企图也是超出了人类知性的范围，而且我们也决不能认为，不借着呈现于感官的那些外面的特性，就可以认识物体。"③ 这对康德的"物自体"理论产生了深刻的启发。

大陆理性主义认为一切认识都来自先天的先验的理性，并且以这个先天的先验的理性为客观世界和人类知识的基础，根本否认人的认识源于感觉经验。笛卡尔说："我有时候曾经发现这些感官是骗人的"，④ 所以他提出应该从认识主体的理性能力上去寻求根据，于是他便发现了所谓的"天赋观念"。他说："我觉得可以建立一条一般的规则，就是，凡是我们极清楚、极明白地设想到的东西都是真的。"⑤ 正是由于有了这些主观自明的天赋观念作基础，人才能用理性建立起科学的认识。莱布尼

① 朱光潜：《西方美学史》，人民文学出版社，1979 年，第 344 页。
② 休谟：《人类理解研究》，商务印书馆，1972 年，第 135 页。
③ 休谟：《人性论》上卷，商务印书馆，1983 年，第 79 页。
④ 笛卡尔：《形而上学沉思录》//北京大学哲学系外国哲学史教研室：《西方哲学原著选读》上卷，商务印书馆，1981 年，第 366 页。
⑤ 笛卡尔：《形而上学沉思录》//北京大学哲学系外国哲学史教研室：《西方哲学原著选读》上卷，商务印书馆，1981 年，第 374 页。

茨则进一步论述了感觉经验的局限性和笛卡尔的"天赋观念"学说。他把人的心灵比作"有纹路的大理石",从而揭示了人类主体潜在的认识能力,这对康德先验论的形成产生了直接的影响。而当他指出:"感觉……不足以向我们提供全部知识,因为感觉永远只能给我们提供一些例子……然而不足以建立真理的普遍性"① 时,他就代表理性主义向经验主义发出了挑战,这也启发康德进一步探索人类知识的普遍有效的内在根据。

我们看到,这两派"争执的基本问题在于经验派只承认感性世界,理性派却主张更为基本的是超感性的理性世界。这个基本分歧表现于认识论方面,则为经验派认为一切知识都以感性经验为基础,而理性派却认为没有先验的理性基础,知识就不可能"②。这场长达 200 多年的争论使矛盾得到了充分暴露,也为矛盾的解决创造了条件,"到了康德,近代西方哲学思想就达到了关键性的转变"③。面对这两派的激烈争论而二者又都无法为自然科学成果提供可靠的哲学依据和客观必然性的困境,面对自然科学不断取得进展,而自命为智慧化身的形而上学却停滞不前的尴尬境地,康德不得不考虑另辟蹊径,这使形而上学领域的"哥白尼式革命"有了出现的可能。通过对两派的充分研究,康德得出结论,以往的哲学都是独断论。经验主义怀疑人的认识能力,否定能够建立真理的普遍性,从而动摇了科学知识的根基;理性主义不考察认识的界限和范围,就把灵魂、上帝这些物自体也作为认识的对象。他们都没有考察认识如何可能,就断言认识是怎样的。康德认为,要建立科学的形而上学,就必须"对理性本身进行批判"④,所谓"批判","就要追问知识是

① 莱布尼茨:《人类理智新论》//北京大学哲学系外国哲学史教研室:《西方哲学原著选读》上卷,商务印书馆,1981 年,第 494 页。
② 朱光潜:《西方美学史》,人民文学出版社,1979 年,第 344 页。
③ 朱光潜:《西方美学史》,人民文学出版社,1979 年,第 344 页。
④ 康德:《未来形而上学导论》,商务印书馆,1978 年,第 119 页。

否可能和如何可能"①。因此康德提出"先天综合判断如何可能的问题"。康德从人们无以怀疑的科学,即数学和自然科学出发,探求它们成为科学的理论前提和先天条件。通过批判性考察,他把认识能力归结为一系列先天的认识形式,并且将人类主体的认识能力分成时空观念和悟性范畴两大类:前者如一种先验的框架,用以整理外在世界所提供的杂乱无章的感性材料;后者包括十二知性范畴,用以综合感性认识已经获得的直观成果。所谓"无感性则无对象能授与吾人,无悟性则无对象能为吾人所思维……悟性不能直观,感官不能思维,唯二者联合,始能发生知识。"②尽管康德的"时空观念"和"知性范畴"是在大陆理性主义的影响下出现的。但是康德的先验论与理性主义的"天赋观念"是有本质区别的。笛卡尔将"天赋观念"作为知识的唯一来源,否定感性经验,是"独断论的迷梦"。而康德只是将先验作为知识的可靠来源之一,他同时强调了现象界的重要性,正是将这种具有普遍性和必然性的形式加之于经验材料,才使知识有了可能。正如康德自己所说:"我之所谓批判非指批判书籍及体系而言,乃指就理性离一切经验所努力寻求之一切知识,以批判普泛所谓理性之能力而言。"③而真正促使康德转向对理性本身的评判的是休谟。休谟在《人性论》中对确立知性的范围和能力的强调,直接启发了康德对纯粹理性的批判。"我坦率地承认,就是休谟的提示在多年以前首先打破了我教条主义的迷梦,并且在我对思辨哲学的研究上给我指出一个完全不同的方向。"④

总之,"哥白尼式的革命"是触发康德先验动机的关键,正是他在形而上学领域发动的"哥白尼式的革命"才使他在《纯粹理性批判》中形成了独特的先验方法,也正是先验方法的确立及其在"三大批判"中一以贯之的运用,才使康德最终实现了在哲学、伦理学、美学领域的

① 朱光潜:《西方美学史》,人民文学出版社,1979年,第345页。
② 康德:《纯粹理性批判》,商务印书馆,1960年,第73页。
③ 康德:《纯粹理性批判》,商务印书馆,1960年,第5页。
④ 康德:《未来形而上学导论》,商务印书馆,1978年,第9页。

"哥白尼式的革命"。

三 先验论美学方法论

从康德三大批判哲学的内部逻辑上来看，他的《判断力批判》其实就是其前两大批判的中介。康德之所以把判断力比作"桥梁"，就在于他认为判断力不同于知性范畴（为自然立法）和理性理念（为自身立法），它没有自己的领域，它的作用仅在于联结知性和理性，联结自然与自由领域。作为前两大批判的有机延伸，《判断力批判》在研究方法上，同样体现了其哲学整体的一致性和连续性。康德的"哥白尼式的革命"，作为一种方法论革命，同样也体现在他的《判断力批判》之中。

康德认为，知性为认识能力立法，提供自然的概念和原理，形成科学知识；理性为欲求立法，提供自由的概念和原理，产生道德实践。如此说来，在纯粹理性与实践理性之间，"就留下一条仿佛不可跨越的鸿沟"，"因此在理论上就必须找到一个沟通二者的桥梁"[①]。经过长期的摸索，康德找到了"判断力"，"在高层认识能力的家族内却还有一个处于知性和理性之间的中间环节。这个中间环节就是判断力，对它我们有理由按照类比来猜测……同样可以先天地包含一条它所特有的寻求目的的原则，也许只是主观的原则。"[②] 这样，"在认识能力和欲求能力之间所包含的是愉快的情感，正如在知性和理性之间包含判断力一样。所以至少我们暂时可以猜测，判断力自身同样包含有一个先天原则……判断力同样也将造成一个从纯粹认识能力即从自然概念的领地向自由概念的领地的过渡，正如它在逻辑的运用中使知性向理性的过渡成为可能一样。"[③] 这样，康德就顺理成章地将先验方法运用于《判断力批判》，在

① 朱光潜：《西方美学史》，人民文学出版社，1979年，第348页。
② 康德：《判断力批判》，人民出版社，2002年，第11页。
③ 康德：《判断力批判》，人民出版社，2002年，第13页。

美学研究中发动了"哥白尼式的革命"。正如宗白华所说:"康德的先验哲学方法从事于阐发先验的可能性的知识(即具有普遍性和必然性的知识)。美学问题是他的批判哲学里普遍原理的特殊地运用于艺术领域。"①

如前所述,康德的"哥白尼式革命",主要体现在研究对象的转换和先验方法的确立和运用。众所周知,当两千多年前的柏拉图以"我只关心美是什么"这样一句提问,来启动西方美学的思辨之舟时,他同时也替作为一门学科的美学设置了一条"本体论"的航道。从此,以对抽象的"美的本质"的追问,就构成了西方古典美学的基本形态。根据这个立场,美学所要研究的不是主体的审美能力,而是作为客体的美。而康德认为,"没有也不可能有关于美的科学"②。但是,由鉴赏的评判所发出的愉快是普遍有效的,是必然的。主体知解力和想象力的和谐自由运动是可以加以评判的。主体对于审美判断力本身的评判是有方法论可言的,它与对纯粹理性和实践理性的批判共同构成批判哲学体系。由于美本身不能建立一门科学,我们只能对主体的审美能力——判断力进行批判,并建立一门科学。由此康德彻底颠覆了传统美学研究的主客体关系,对美学研究对象进行了一次根本性的转换:从客体的美转向主体的审美能力,由此,他也改变了美学研究的提问方式:从追问美是什么转变为追问审美如何可能?在康德看来,美学的研究对象就是主体的审美能力,即判断力。康德美学归根到底就是要研究判断力的可能性与界线,是要追问"审美判断作为一种先天综合判断何以可能"的问题。

依照康德,判断力分为规定的判断力和反思的判断力。前者是将特殊归纳到普遍之下的能力,这是先有普遍,再将之应用于特殊的能力。后者则从既定的特殊出发去寻找普遍。这是先有特殊,再去寻找普遍的判断能力。这种判断力又分为审美判断力和审目的判断力。"从情感上感觉到事物形式符合我们认识功能,这就是审美判断;从概念上认识到

① 宗白华:《美学散步》,上海人民出版社,1981年,第253页。
② 康德:《判断力批判》,人民出版社,2002年,第202页。

事物形式符合它们自己的目的，因而显得是'完善'的，这就是审目的判断。"①

审美判断力作为一种反思的判断力，是从个体的特殊的审美体验中去寻求一种普遍性的原则。反思判断力的先验原理是反思判断力自身给自身寻找一种规律。"所以，自然的合目的性是一个特殊的先天概念，它只在反思性的判断力中有其根源。"② 在审美判断中，"要说出对象是美的并证明我有鉴赏，这取决于我怎样评价自己心中的这个表象，而不是取决于我在哪方面依赖于该对象的实存"③。"因为鉴赏判断恰好就在于，一个事物只是按照那样的性状才叫作美的，在这性状中，该事物取决于我们接受它的方式。"④ 这样，美就是判断力中以先天形式为基础的审美理想与和它相符合的表象的统一。康德以先天的纯粹形式作为审美的可靠来源，其中体现了普遍性与必然性的形式，又将这种形式与感性形态相统一，以此确立了审美判断的可能性。

先验方法在美学领域的运用，使康德美学得以超越经验主义美学和理性主义美学，从而独立系统地批判主体的审美能力，形成独特的美学思想，为美学成为一门独立的学科奠定了坚实的学理基础。

四 "哥白尼式革命"对当代美学转型的启示

"温故而知新"，在当下美学转型的语境中，重温康德发动的这场"哥白尼式革命"具有很强的现实意义，因为美学转型就直接体现为全面的理论创新，甚至可以说就是一场新的"哥白尼式革命"。然而，当前的美学转型却出现了一种试图把研究对象转向大众文化，试图用感性经验的描述去颠覆对本质和规律的理性探索的倾向。理论的逻辑发展进

① 朱光潜：《西方美学史》，人民文学出版社，1979年，第349页。
② 康德：《判断力批判》，人民出版社，2002年，第15页。
③ 康德：《判断力批判》，人民出版社，2002年，第39页。
④ 康德：《判断力批判》，人民出版社，2002年，第123页。

程，当然要与它所把握对象的历史运动过程相一致。面对社会转型所带来的价值观念、学术思想的转变，面对审美和艺术从特定的圈层突破出来进入寻常百姓日常生活的客观现实，美学何为？如何转型？确实是不得不直面的根本问题。但是，是不是因此就可以把"文化转向"看成"困境中的又一次突围"？[①] 是不是因此就可以得出："公众不再需要灵魂的震动和真理，他自足于美的消费和放纵"[②] 的结论？毋庸讳言，在当下的美学转型中，一种看似强调美学研究的人文性，实则是消解其科学性的轻视基础理论研究、轻视基本理论问题、轻视基本理论研究方法的理论倾向，这种理论倾向呈愈演愈烈之势。一些最基本的概念和范畴，如存在与思维、本质与规律等等，已逐渐被人们淡忘；一些最基本的理论问题，如什么是美的本质，美学产生和发展的规律是怎样的等等，已逐渐被悬置起来；一些最基本的理论研究方法如先验方法、辩证方法等等，已逐渐成为被遮蔽的理论遗迹。于是，美学停止了对理性、本质和规律追索的脚步，而成了一种超越普遍性、必然性的对感性现象和感性经验的描述。

当前的美学转型，何以会出现上述种种主张取消美学的理论本体，否定美学的科学本性的理论倾向呢？究其根源，方法论问题不能不说是一个重要原因。马克思在谈到探讨真理的科学方法时说："不仅探讨的结果应当是合乎真理的，而且引向结果的途径也应当是合乎真理的。真理探讨本身应当是合乎真理的。合乎真理的探讨就是扩展了的真理。"[③] 从最根本的意义上讲，方法是人类掌握世界的具体方式和途径，是作为由思维结构、思维方式和特定的概念、范畴所构成的思想观念具体的建构和存在方式。200多年前，康德以一场"哥白尼式的革命"成功地扭转了当时西方美学的发展方向，这个鲜活的事例清楚地表明：方法论的

[①] 金元浦：《文化研究：学科大联合的事业》，《社会科学战线》，2005年第1期。
[②] 曹顺庆、吴兴明：《正在消失的乌托邦：论美学视野的解体与文学理论的自主性》，《文学评论》，2003年第3期。
[③] 《马克思恩格斯全集》第1卷，人民出版社，1995年，第9页。

变革才是美学观念变革的基础和前提。一定的思想观念总是通过一定的方法论原则得以体现，任何在概念和范畴的运动中所形成的思想理论成果，都必定按照一定的作为理论原则的思想方法来构架。

如前所述，先验方法的确立是康德"哥白尼式革命"的核心。而先验方法在美学领域的运用，审美判断力先天原则的发现，则是康德对美学的最大贡献。对于当下某些学者所倡导的经验主义研究方法，康德早已给出了客观的评价。尽管康德在他的《判断力批判》里大为赞赏的美学家只有"英国经验派美学的集大成者"博克一人，但是他仍然明确提出，从经验主义出发是不可能建立一门真正的美学科学的。他说："博克……作为心理学的评述，对我们内心现象的这些分析是极为出色的，并且给最受欢迎的经验性人类学研究提供了丰富的素材……但是……如果鉴赏判断必须不被看作自私的……那么它就必须以某种先天原则作基础，这种先天原则人们通过内心变化的经验性法则的探查是永远也达不到的……所以尽管对审美判断的经验性说明总是成为开端，以便为某种更高的研究提供素材；但对这种能力的一个先验的探讨毕竟是可能的，并且本质上是属于鉴赏力的批判的。"① 显然，康德认为经验主义的探讨能够为美学的研究提供非常有价值的素材，但是对于美学作为一门学科的存在，却是远远不够的。美学之成其为美学，必须从先验哲学的角度去探讨，这才是美学成为一门学科的根本所在。

本文之所以不厌其烦地阐释康德"哥白尼式革命"的真正内涵和先验方法的确立及其在美学领域的运用，是想说明，美学的转型需要在各种复杂的矛盾关系中开辟前进的道路，要超越美学研究中感性话语与理性话语双峰对峙的理论困局，就不能对理论创新的真正内涵作片面理解，不能对康德"哥白尼式革命"作片面理解，而是要在产生它的历史语境中理解它；不能只看到康德发动"哥白尼式革命"的初衷，却忘记

① 康德：《判断力批判》，人民出版社，2002年，第118-119页。

了康德写作《判断力批判》的初衷;不能只看到康德转换了美学的研究对象,却忘记了康德"哥白尼式革命"的灵魂——先验方法。这就是我们在美学转型理论众说纷纭的今天,重新探讨康德"哥白尼式革命"问题的意义之所在。

《云南社会科学》2007年第5期

民族艺术：建构城市文化"第三空间"的诗性实践

迅猛发展的城市化进程和席卷全球的消费文化正在重构中国人的生存空间和生活方式——城市日益成为大多数中国人的生存空间，大部分城市人的生活方式日益为消费文化所主导。从文化地理学的角度看，城市化其实就是对地理空间和文化空间的一种重组和重建。在这一空间重构的过程中，城市文化空间的争夺无疑是审视城市化进程尤其是城市艺术生活的一个重要维度。在消费文化成为城市文化空间主导力量的情况下，作为传承民族文化、凝聚民族精神的一种复杂的文化表征系统和意指实践，民族艺术将何去何从？其在城市文化空间建构中能否占有一席之地？将会起到何种作用？对于当前民族艺术及其研究范式转型所面临的一系列理论问题，特别是关于如何确立民族艺术在城市文化空间建构中的功能和地位问题，学术界似乎才刚刚开始严肃地思考这一问题。令人欣慰的是，最近几年作为艺术人类学研究领域出现的一个新动向，城市艺术田野研究已经开始着手对诸如此类的问题做出学术上的应答[①]，

[①] 周星、安丽哲、王永健：《城市里的艺术田野——艺术人类学三人谈之二》，《民族艺术》，2015年，第2期。艺术田野研究将研究对象由乡村转向城市，更确切地说是由以乡村为主扩展到包括城市在内的更广阔的空间，这种研究视野的调整、研究对象的转换必然会带来艺术观念和研究范式的转变，这就要求我们重新审视以民族艺术为主要研究对象、以田野调查为主要研究方法的艺术人类学等学科的发展方向和建构路径，《民族艺术》这几期连续刊文发起对这一问题的讨论，可以说正是抓住了民族艺术及其研究范式转换的关键节点。

本文则想借助空间理论，尝试着从民族艺术重构文化空间的角度对城市"第三空间"的出现和发展问题进行一番梳理和解读，以期能够引起学界同人对这一问题的重视，进而推动城市民族文化空间的健康发展。

一 消费文化主导的当代城市空间

任何一种城市文化的形成和发展都离不开空间基础，消费文化的形成及其全球化更与它在城市中不断拓展的消费空间密不可分。"对于空间的征服和整合，已经成为消费主义赖以维持的主要手段。"① 在消费文化发展之初，它以城市的既有空间作为存在的现实基础，也只有借此它才可以从一种抽象的"形而上"化为一种实际的"形而下"并产生强大的社会影响。而消费文化一旦在城市中赢得基本生存空间，它便开始持续不断地再生产各种消费活动和消费关系；同时它还在自身的持续膨胀中建构着属于自身的现实空间，如此循环往复不断增殖。这种情形正如空间理论奠基人、法国城市社会学家亨利·列斐伏尔所描述的："它们将自己投射于空间，它们在生产空间的同时将自己铭刻于空间。"② 伴随着各种新型消费方式和消费空间的大量涌现，消费文化在空间拓展方式上发生了质的转变：从在既定空间中生产消费文化到在消费文化中生产新的消费空间，从在空间中消费各种商品到把各种空间作为商品消费。消费文化如病毒般强大的再生产能力使它逐渐成为城市空间中的主导文化③，从而具备了将城市空间消费化的能力。通过对整个城市空间的规划设计，消费文化不仅在表层的物理空间方面深刻地影响着城市的结构

① 包亚明：《消费文化与城市空间的生产》，《学术月刊》，2006年第5期。
② 爱德华·W. 苏贾：《后现代地理学：重申批判社会理论中的空间》，王文斌译，商务印书馆，2004年，第194页。
③ 威廉斯通过从社会历史的动态发展角度分析认为文化可以分为三种类型：主导文化、残余文化、新兴文化；主导文化通常广泛而有效地渗透于社会领域的各个方面，并成为主导秩序的中心。参见：雷蒙德·威廉斯：《马克思主义与文学》，王尔勃、周莉译，河南大学出版社，2008年。

布局和景观格局，而且在深层的文化空间方面也按照自身的标准和意图来管制城市空间的分配使用和运行机制，使城市的各种空间形态被迫以消费文化为中心进行调整和运转，从而将各种异质性的文化空间排挤到城市的边缘位置，抑或将其收编到消费文化空间之中以服务于自身。而那些不符合消费逻辑、不具备商业价值的文化空间自然就成为改造对象，倘若无法改造就会像城市"垃圾"一样被清理出去。

这种由消费文化主导的城市空间改造、重建及其再生产，不但割裂了民族艺术发展的历史文化脉络和民族传统，而且严重侵蚀了城市中那些具有民族艺术风貌和地域色彩的民族文化的生存空间。以消费文化为中心建立起来的新型空间秩序不但逐步将当代城市空间转化为缺乏民族历史感和民族认同感的单一化空间，使其背离了城市文化空间所应有的人文意蕴和精神诉求，而且逐渐开始消解城市空间中有关本地民族文化的集体记忆，并日益造成一种内在的文化遗忘。这种遗忘不仅包括民族文化中那种血亲共同体的情感依恋，更有早期城市空间形成时对于精神世界的崇高诉求："城市，如文化人类学研究所发现的，不能仅仅外在地归因于人类直接觅食、藏身与工商贸易的聚合结果，而同时还是起源于祭祀地点的固定化以及'精神世界'保存寄托的需要。城市特有的向心力，不只是由于它意味着财富、生存机遇与享受，而且更深刻的是因其所象征与代表的文明、文化的精神中心。"[①] 但是由消费逻辑管控的城市文化空间显然无法承载这一精神寄托和文化内涵。在批判理论看来，由消费文化诱导消费者提出个性化消费需求，然后再依据"伪个性化"标准为消费者量身定制的"个性化"消费空间，不但不能实现人们对城市空间的希望，而且渗透于其中的资本逻辑和消费意识形态必然会剥离原有城市空间中内蕴的情感体验、人文关怀和民族精神，而这种人文性、民族性和地域性的消解最终将不可避免地导致城市空间的虚无化。空间虚无化在整个城市的不断

① 尤西林：《人文科学导论》，高等教育出版社，2002年，第116页。

蔓延必将进一步导致虚无的地点、虚无的产品甚至虚无的人①。那种在城市原初空间中形成的亲密的人地关系，那种曾经充满着各种各样的人生体验和情感经历的"呵护场所"以及那种由各种象征空间庇护的神圣场所在消费空间的吞噬下恐将无可挽回地土崩瓦解。

由消费文化所造成的城市空间单一化和虚无化还导致了另一个严峻问题："在一个人工构想、处心积虑谋求千篇一律性和空间功能专一化的环境里，城市居民面临着一个几乎难以解决的身份问题。"② 民族文化空间对于人们身份认同的生成是不可或缺的。当代城市中身份的焦虑和认同的缺失主要源于消费空间缺乏本土文化传统和民族特质的复制模式和运作形态将人们与城市内蕴的民族文化空间相隔离，造成了空间归属感的消解；它使人们丧失了精神家园并日渐成为一种由消费机制驯化的"属下"。这样的空间秩序无疑是对人们主体性的扭曲和异化，对人们身份认同感的损害和剥离。但具有讽刺意味的是，人们对于这种丧失自我认同和精神家园的无根感却有可能浑然不觉。因为消费文化已经在当代城市中以一种自然而又隐蔽的方式渗透到了我们的日常生活之中，形成了一种透明的弥散空间。这样的消费空间已经不仅仅局限于为人们提供"舒适宜人"的消费场所，它甚至成为一种城市人不可脱离的生存空间，成为"一个社会生活的场所，就像家和学校一样。它们替代了家和教堂成为新的仪式和意义的中心"③。每个生存于这种消费空间中的人似乎都可以在自由自主的专属空间中寻找和设计着属于自己的独特形象，每个人都可以用各种个性鲜明的商品和独特的消费体验展示自我的"高雅品位"，并打造属于自我的身份标记。人们不但并不认为是其消费行为导

① 美国社会学家乔治·里茨尔认为在当代社会中人们的生活越来越被虚无性的消费所主宰，他将"虚无"界定为"由集中创立并控制的，并且比较而言缺少独特的实质性内容的一种社会形式"。参见：乔治·里茨尔：《虚无的全球化》，王云桥、宋兴无译，上海译文出版社，2006年，前言第3页。大卫·芬奇执导的电影《搏击俱乐部》以其生动直观的影像语言形象地再现了消费意识形态所导致的虚无感及其严重后果，在某种程度上可以视为本论题的一个形象的注解。
② 齐格蒙特·鲍曼：《全球化：人类的后果》，郭国良、徐建华译，商务印书馆，2001年，第44页。
③ 迈克·克朗：《文化地理学》，杨淑华、宋慧敏译，南京大学出版社，2005年，第162页。

致了身份认同危机,反而误以为正是借助其独特的"个性化"消费活动才更加凸显了自我的个性和身份。对于大部分市民来说,消费——只有消费才是其建构身份的有效手段,然而实际情况却绝非如此。消费文化只不过是通过对商品的象征价值进行垄断性的符号编码并以工业化的生产方式制造了统一规格的"差异",并借此在消费者之间实现社会身份与地位的文化区隔。这种差异和区隔对于生成身份认同以及自我的主体性并无实质性意义,因为"无论怎么进行区分,实际上都是向某种范例趋同,都是通过对某种抽象范例、某种时尚组合形象的参照来确认自己的身份……于是整个消费进程都受到人为分离出来的范例的生产所支配,在这种生产中存在着与其他领域中相同的垄断性趋势,存在着差异生产的垄断性集中化"①。由此可见,在当代城市的消费空间中经由消费符号的系统化操控而制造出来的身份区隔只是被误认为一种自我个性的展示与实现,它们在本质上只不过是同一种消费价值的变体而已。人们只是被伪装成为一个个拥有自主选择的独立主体,人们获取所谓的个性自由和身份认同的必要前提是对各种消费符号编码的服从和对消费活动的上瘾性依赖。"消费的主体,是符号的秩序"②,而非人本身。由此人们对于自我主体性和身份认同感的渴望与追求也就转化成为在当代城市空间中制造消费文化的动力机制,最终人们实现的不是身份认同的确立而是在一种实现主体性的幻象中促进了消费文化和消费空间的不断膨胀。

二 建构城市民族文化空间的诗性实践

城市消费空间的过度增殖忽略了人类内在的心灵寄托和精神诉求,背离了城市空间所应具有的人性内涵和历史文脉,因此重构城市文化空间已经成为人们的一种必然诉求。"为了改变生活……我们必须首先改

① 让·波德里亚:《消费社会》,刘成富、全志钢译,南京大学出版社,2000年,第82页。
② 让·波德里亚:《消费社会》,刘成富、全志钢译,南京大学出版社,2000年,第226页。

造空间。"① 城市空间的重构是一个需要经济、政治、社会、文化等多重因素共同作用的系统工程，只有当这些紧密联系的各个要素所形成的联动效应能够突破现有消费文化空间的重重限制时，才能最终实现整个城市空间的全新塑形。然而在认识到这一过程的艰巨性和复杂性的同时，我们也应当坚信城市文化空间的重构不仅有其必要性，而且有其现实性。因为任何文化空间都不是一种不可改变的永恒实体，而是一种不断生成、发展、衰亡的历史现象和社会化过程，"空间在其本身也许是原始赐予的，但空间的组织和意义却是社会变化、社会转型和社会经验的产物"②。在重构当代城市文化空间的过程中，作为一种彰显人类自身主体性、建构民族文化身份的诗性实践，民族艺术不仅是一种承载民族审美意识和民族文化理念的表征系统，而且它在抵制消费文化的异化空间方面也在发挥着积极作用，成为一种重构城市空间的重要文化力量。"一切艺术在本质上都是诗。"③ 并且"作诗，作为让栖居，乃是一种筑造"④。民族艺术在当下正在通过空间表征和空间实践等方式，致力于将城市文化空间建构为一种作为"第三空间"的文化空间，因此民族艺术在当代城市空间中的作用和影响不可忽视。

民族艺术的诗性实践对于当代城市文化空间的重塑，首先体现在它能够以民族化、本土化的方式对城市空间进行符号化再现和文化表征，这种空间表征可以不断生发各种象征和隐喻的民族文化空间。民族艺术和城市空间的关系十分密切，一座拥有悠久历史的古老城市堪称一个民族的活化石，一部在四维时空中写就的民族艺术史。每一座城市的集体记忆与历史脉络都有其民族性和地域性，而民族艺术则以其特有的方式记录并表征着城市积淀下来的民族审美经验和文化传统，并通过把这种

① M. J. 迪尔：《后现代都市状况》，李小科等译，上海教育出版社，2004年，第77页。
② 爱德华·苏贾：《后现代地理学——重申批判社会理论中的空间》，王文斌译，商务印书馆，2004年，第121页。
③ 马丁·海德格尔：《林中路》，孙周兴译，上海译文出版社，2008年，第51页。
④ 马丁·海德格尔：《演讲与论文集》，孙周兴译，生活·读书·新知三联书店，2005年，第198页。

经验和传统融入城市建设之中的方式建构了当代城市的文化空间。可以说，在城市出现之初，民族艺术就在其中建构起了民族文化空间，而城市在民族艺术的形成、发展和传播等方面都发挥着关键作用。由于城市所特有的集聚效应，特别是在一个很小的空间内就能够聚集千百倍于乡村的消费者的特殊功能，这自然会吸引大量艺人聚集在城市之中，事实上，城市产生以来，尤其是唐代勾栏艺术出现以来，包括民族艺术在内的艺术发展、演变和传播的主战场就已经转移到城市了。至于当代中国的这股城市化浪潮，尽管极大地冲击了传统村落以及生存于其中的民族艺术和风俗习惯，但是另一方面也带来了新的转机，即原本生活于乡村中的人迁移到城市之后，自然会把包括民族艺术在内的生活方式和文化传统带到城市中来，乡土的与市井的、民族的与国际的、传统的与现代的在城市空间中的交集、碰撞，在给城市新移民带来生理、心理的冲击甚至是创伤的同时，也改造了城市文化空间，这一点在跨国移民部落中表现得尤为明显。在欧美发达国家的城市移民聚居区，其生活方式几乎总是具有鲜明的民族特色，民族艺术和文化传统随着移民一起来到了城市这个新的生存空间，在成为城市空间的一个组成部分的同时，也在重构着城市文化空间。就此而言，城市空间其实扮演了民族艺术想象及其实践舞台的双重角色，而民族艺术则扮演了表征民族文化和重构城市文化空间的双重角色。这不能不促使我们将城市民族文化空间问题纳入艺术田野研究和空间生产理论的研究视野中来。

城市出现以来，无数的民族艺术作品中就包含了大量对于城市空间的描述、表征和建构。在某种层面上可以说，城市空间不仅仅存在于现实空间之中，它同样存在于各种民族艺术的空间表征之中，"城市的真实或许正是在许多的或接近或远离真实的阐释文本中存在，又或许这些折射和变形了的解读与想象本身就是城市的真实"[①]。而在当前，包括民族舞蹈、民族音乐、民族影视、民族文学、民族服饰、戏曲、曲艺、书

① 李翔宁：《想象与真实：当代城市理论的多重视角》，中国电力出版社，2008年，第2页。

法等多种艺术类型在内的民族艺术,都可以通过运用民族化的艺术语言,以各种引人注目、打动人心的艺术手法对当代城市文化空间中的各种景观、人物、事件等进行细致生动的刻画和富有情感体验的描绘。这种艺术性、民族性的描绘当然不是对当代城市空间进行镜像式再现,它在某种程度上是对城市空间的象征性重构,从而为人们提供有关城市空间的另一幅图景。这幅民族艺术的城市文化空间图景必然会勾起游荡在城市里的人群的集体无意识。当代文化地理学家迈克·克朗认为:"远不能把文学作品当成简单描绘城市的文本、一种数据源,我们必须要注重文学作品里的城市是如何以不同的方式建构起来的。"[1] 在文学中如此,在影视、绘画等艺术类型中也同样如此,城市空间在这些民族艺术中被表征的时刻也正是它重新被赋予民族意义的时刻。从这一层面上来看,改变城市空间的象征意义可以实现对它的一种文化重塑,而这些民族艺术正是通过民族符号再编码的方式成了建构当代城市中民族文化空间的意指活动。通过从民族文化和民族精神这一视角对城市空间进行各种"再叙述",这些民族艺术对城市空间的价值和功能做出了迥然不同于消费文化的新理解和新阐释。它们通过民族艺术创作重新发掘那些在城市空间中曾经存在过的神话传说、历史传奇、人物故事以及民风民俗等传统生活方式,形象地展现一个民族在城市中求生存、谋发展的沧桑历史;讲述作为本土民族文化的创造者、传播者的人们在当代城市空间中的生活状态和精神历程,再次激发那些孕育于城市变迁历程之中而今却被消费文化所遮蔽的各种民族记忆和共同情感;……这些民族艺术对于城市的再现和表现显然没有被束缚于消费文化之内,它们力图运用多样化的空间叙事重新组织起城市中的地点和人们,将人地关系发展为一个有机的文化整体,从而重塑一种饱含传统文化和民族精神的城市文化空间。而在当前"阅读文本已经成为阅读城市的方式之一"[2],这些民族

[1] 迈克·克朗:《文化地理学》,杨淑华、宋慧敏译,南京大学出版社,2003年,第69页。
[2] 理查德·利罕:《文学中的城市:知识与文化的历史》,吴子枫译,上海人民出版社,2009年,第9页。

艺术也越来越成为人们触摸城市空间、建立城市印象的重要媒介。即使是那些已经被消费文化所规训的人们也逐渐开始意识到民族艺术所建构的城市文化空间的重大意义，进而心怀对于民族文化的渴求与向往，重新体验生活于其中的城市、追寻自我成长的精神历程。如此一来，这些民族艺术在象征空间中的重塑力也就逐步超出象征性的符号界，发挥出它对社会现实中城市空间的作用力，比如"影视中的城市形象愈来愈决定城市事实上的形状。正如城市成为影片上的'形象'，'形象'也变成了城市：既是影片上的城市，又是现实中的城市……"[①] 现实中，无数城市与影像互动的例子都表明这些民族艺术通过空间表征这种文化实践可以产生极为深刻的城市空间重构效应。

民族艺术的诗性实践对于当代城市文化空间的重塑还明显地体现在，它还能够通过空间实践介入城市空间的改造当中，从而直接建构现实生活中的城市文化空间。当前各种民族建筑、民族雕塑、民族壁画等公共艺术[②]为城市文化空间带来了持续创新与转型的不竭动力。有些吸收了民族元素的艺术设计也许还只是消费场所的一种附庸，只是为消费逻辑所操控的一种文化符号而已，但是那些由民族性、本土性构成生命基因，与生存环境建立起生态关系的民族艺术则不会被收编到既有的消费文化空间之中。它们作为根植于丰厚历史文化积淀中的民族审美意识表征，在当代城市空间中不断发展民族精神和民族文化的历史脉络，从而成为一种直接重建城市空间秩序的艺术活动。它们可以通过艺术创造活动把一个民族特有的审美经验和文化理念转化为可触、可见、可听的艺术形象和文化标志，从而提高城市空间的精神内涵和文化多样性，增强城市空间的审美意蕴和人文关怀，满足人们内在的精神需求，进而有效抵制消费文化所造成的城市空间单一化、虚无化等消极影响。这些民族艺术无论是在表层的空间形态上，还是在深层的空间内涵上，都具有

① M. J. 迪尔：《后现代都市状况》，李小科等译，上海教育出版社，2004年，第245页。
② 从建构城市文化空间的角度看，公共艺术可以被视为"一种指向在公共空间设置、展示的艺术形态，它通过艺术品（或艺术创作行为）与其置身的场所之间构成的动态的空间关系，来反映与表达独特的文化价值和社会立场"。参见：林秀琴：《公共艺术与美学介入》，《东南学术》，2014年第5期。

丰富的民族文化寓意和鲜明的民族特色，体现了一个民族的审美情趣和精神风貌。当然，我们也可以说它们是消费社会中的一种休闲设施或商业景观，但是我们并不能因此就否认它们也是一种民族性的空间文本，一个凝聚民族精神的城市地标，"它们能告诉居民及读者有关某个民族的故事，他们的观念信仰和民族特征"①。尤其重要的是，这些民族艺术还具有很大的空间开放性和公共性，从而将艺术本身、艺术生态、广大市民的行为活动等要素有机地融为一体，这对于形成当代城市的文化生态圈和恢复民族文化社区具有不可替代的作用。一方面，它们能让人们平等地进入一个自由的艺术空间当中亲身感受、体验领悟和重新阐发其中的民族意蕴，而这些艺术体验和文化感悟的广泛传播和分享，将会解构消费文化建立的身份区隔，有助于城市中不同群体、不同阶层间的情感互动、精神交流和文明对话。另一方面，它还倡导人们积极主动地参与到这些民族艺术的空间规划和集体创作的过程中来。与那些仅仅强调艺术家个人才华和创造力的艺术观念不同，"公共艺术既不是艺术家在孤立的状态里，依据其个人的审美趣味而创作美术品；也不是艺术家和政府合作，把某种特定的审美趣味或政治观点强加给人民"②。这类民族性公共艺术对于本地居民的文化取向、价值理念以及他们的亲身参与极为倚重，它们要求充分体现当地人们的民族文化观念并成为其在现实空间中的文化象征。由此可见，通过诸如此类民族艺术的空间实践，是有可能遏制消费符号的垄断性生产、颠覆消费文化在城市空间中的主导权的，城市空间也很有可能转化成为一种体现民族精神、社区价值和身份认同的公共空间，从而把"主体性与空间连接在一起，而且不断与空间的特定历史定义重新绞合在一起。在这个意义上，空间和主体性都不是自由漂浮的：它们相互依赖，复杂地结构成统一体"③。这样的空间重构

① 迈克·克朗：《文化地理学》，杨淑华、宋慧敏译，南京大学出版社，2003年，第51页。
② C. 卡特：《如何理解作为公共艺术的雕塑》，张郁乎译，《世界哲学》，2011年第5期。
③ 凯·安德森、莫娜·多莫什等：《文化地理学手册》，李蕾蕾、张景秋译，商务印书馆，2009年，第439页。

将使真正的主体性和民族文化空间在当代城市中不断生发出来。

当民族艺术的诗性实践对于城市空间的每一维度甚至整个城市本身进行重新编码，发掘其中的民族精神内涵、建构民族文化空间时，它已经不再仅仅是一种抽象的审美理念，而且也成了一种变革城市空间的文化活动，有可能使城市空间成为人类主体性和文化认同感的栖居和生发之地。法国人类学家马克·奥热认为："如果一个地方可以被定义为是有联系的、有历史感的和关注认同感的，那么，一个无法定义为有联系的、有历史感的和关注认同感的空间，就是非地方……"[1] 民族艺术的诗性实践对于城市空间的文化重塑在根本上正是要使其不再是消费空间中的"非地方"，并且使蕴含其中的民族精神得以重新焕发，为生活于城市中的人们建构一个属于自己的文化空间，从而增强人们的家园归属感和文化认同感。

三 民族艺术开拓的城市"第三空间"

尽管民族艺术的诗性实践通过空间表征和空间实践等方式对城市空间的重塑是要为人们建构一种民族文化空间，但是这种重建城市空间的尝试并非是要像消费文化那样试图主导城市空间，更不是要建立那种保守狭隘的永存主义的、原生主义的民族文化空间[2]，而是要致力于将城市空间发展为一种具有多元共生性和动态发展性的文化空间，这种文化空间就其实质和内涵来说，与都市文化研究学者爱德华·索亚提出的

[1] 约翰·汤姆林森：《全球化与文化》，郭英剑译，南京大学出版社，2002年，第160页。
[2] 英国民族理论学家安东尼·史密斯认为民族主义可以分为永存主义、原生主义、现代主义、族群-象征主义四种范式。永存主义和原生主义的民族主义较为保守狭隘，它们一味强调民族和民族文化在漫长历史发展中的恒定性，忽略了民族和民族文化随社会境遇的变化而产生的发展和变化，因而容易陷入本质主义的民族认同观；现代主义的民族观则一味强调民族是新近的现代化产物以至于割裂民族与传统文化和历史的紧密联系，因而也容易陷入相对主义的民族认同观。族群-象征主义范式则兼顾了影响民族和民族文化存在与发展的主观因素和客观因素，因而较为全面地揭示了民族认同中的承继性与发展性。参见：安东尼·史密斯：《民族主义：理论，意识形态，历史》，叶江译，上海人民出版社，2006年。

"第三空间"有很多相通之处。根据列斐伏尔的空间三元辩证法和爱德华·索亚的三种空间认识论,"第三空间"既不是真实世界中的物质性空间实践("第一空间"),也不是想象世界中的精神性空间再现("第二空间"),而是一种既包含原有二元空间一切属性又超越空间二元论的"实际空间",是那种只有亲身处于具体社会语境中的人才能经历和体验到的活态空间[①]。这种空间集物质与精神于一身,集客观与主观于一身,集现实与想象于一身,集同一与差异于一身。"在列斐伏尔看来,实际的空间是另一个世界,一个彻底开放的元空间,一切事物都能够在这里找到。"[②] "第三空间"理论所具有的极大的开放性,为兼容其他理论和研究方法留下了空间。比如蓓尔·瑚克斯和康内尔·韦斯特就立足于"刻意的边缘性"为"第三空间"引入了有关文化差异与身份认同的新文化政治,它的主要特征是"用多样性、复杂性和异质性来摧毁整一性和均质性,用具象、具体和特殊来否定抽象、一般和普遍,通过强调偶然、临时、可变、暂时、变易来实现历史化、语境化和复数化……"[③] 霍米·巴巴则使"第三空间"在各种异质性文化的阈限性和他者性中成为了混杂文化的生成空间,"文化的所有形式都持续不断地处在混杂性的过程之中。……混杂性对于我来说,是令其他各种立场得以出现的'第三空间'。"[④] 民族艺术的空间重构要对消费空间有所超越,就不仅要突破消费空间造成的那种文化单一化,也要抵制消费空间的文化虚无化。因此,那种饱含开放包容性、历史发展性、异质交融性的"第三空间"就成为民族艺术进行空间建构时的必然指向。在这种空间中既有的民族文化传统和历史脉络得以展现,这种展现并不是一成不变地重复某

[①] "活态空间"是列斐伏尔提出的一个术语,索亚在其著作中通常把"活态空间"和"第三空间"交替使用,两者在内涵上基本一致。参见:张进:《论"活态文化"与"第三空间"》,《中南民族大学学报》(人文社会科学版),2014年第2期。
[②] 爱德华·索亚:《第三空间》,陆扬、刘佳林等译,上海教育出版社,2005年,第42页。
[③] 爱德华·索亚:《第三空间》,陆扬、刘佳林等译,上海教育出版社,2005年,第105页。
[④] 爱德华·索亚:《第三空间》,陆扬、刘佳林等译,上海教育出版社,2005年,第181-182页。

种历史遗迹，而是允许各种事物、观念等因素持续地与民族文化传统进行对话和交流，从而在当代城市空间中形成一种充满活力的民族文化更新域。这种作为"第三空间"的民族文化空间不仅能够明确地体现民族文化认同的承继性和发展性，而且能够确保在不断发展民族文化的同时又不把民族文化变为一种霸权性的、封闭性的文化垄断，从而确保在多种文化交融互补的情况下实现城市文化空间的多元共生性和动态发展性，并以此将城市空间重构为一种在本质属性和功能形态上与消费空间完全不同的空间形态。

民族艺术的诗性实践之所以能够建构城市文化的"第三空间"，其根本原因在于它所具有的开放性与创造性使其可以自由地与各种文化进行互动和交融，继而通过产生的各种社会效应使人们认识到民族文化不仅能够跨越传统文化边界在当代城市空间中持续发展，而且能够以艺术的方式自由地塑造城市意象、建构民族精神。正如列斐伏尔所揭示的，艺术本身与"第三空间"之间存在着不可分割的深层联系，只有艺术的自由才能体现"第三空间"那种难以言表的彻底开放性[1]。从当下许多民族艺术所进行的空间表征和空间实践中我们不难发现，它们不只是在体现和传承民族文化的古老传统，更为重要的是它们还以独特的诗性实践深刻地折射出古老的民族传统与当代城市空间，以及与各种异质文化之间所形成的密切联系和动态张力。诚如芒福德所说："对话是城市生活的最高表现形式之一。"[2] 正是由于当代城市空间聚合了如此丰富多样的艺术形式和文化形态，才使民族艺术在当代城市空间中获得了"对话"的资源和动力。比如，为了使传统民族文化符号更好地融入城市空间的当代语境之中，一些民族艺术在保留民族内涵和本土特色的同时对传统文化符号进行了灵活而又审慎的调整和改造，为民族传统融入了当

[1] 爱德华·索亚：《第三空间》，陆扬、刘佳林等译，上海教育出版社，2005年，第85-86页。
[2] 刘易斯·芒福德：《城市发展史》，宋俊岭、倪文彦译，中国建筑工业出版社，2005年，第123页。

代城市空间中的最新元素、理念和风格，尝试着在发展民族传统中保护民族传统，在运用民族传统中丰富民族传统，将民族的传统美与民族的时代美有机结合，从而鲜明地体现出在当代城市空间中所生成的民族审美趣味和民族文化精神。当这类民族艺术呈现在城市空间之中时，人们无疑会通过一种特殊的艺术体验激发对于民族传统和民族文化的新领悟，尤其是民族艺术所特有的本土性和亲和力很容易唤起本地居民的文化认同和精神共鸣。"传统的'完整'不是源于简单的时间上的延续，而是源于不断的阐释，这种阐释的目的在于发现连接现在与过去的纽带。"[1] 民族传统既是一种从前人那里传承下来的文化形态，又是一种包含着主动创造的文化过程，它需要人们根据每个时代的需要探索其中蕴藏的各种可能性。

另一些民族艺术的诗性实践则善于发现民族艺术所具有的传统文化特色与那些隐秘于城市深处或被消费文化排挤到城市边缘的各种异质性文化之间的复杂关系。民族艺术可以在与异质文化的接触中加深对民族艺术既有文化特色的深入理解和认识，或者通过与异质文化之间的碰撞实现对民族传统特色的重新审视和评价。在这种文化对话中，这些民族艺术常常不拘一格地借鉴各种异质文化因素来表达民族情感和思想观念，并逐渐将其融入自身的艺术风格当中，从而体现出不同于传统民族艺术的新特质，这样它们就在与异质文化的交融共生中实现了民族艺术传统和文化特质的新发展。通过这类民族艺术人们可以看到"文化变得相互依赖，相互渗透，没有任何一种文化是一个'依其自身而存在的世界'，每一种文化都有一个杂交和异质的身份，没有任何一种文化是一成不变的"[2]。因此，民族文化必须时刻保持开放包容的心态，不断从各

[1] 乌尔里希·贝克等：《自反性现代化：现代社会中的政治、传统与美学》，赵文书译，商务印书馆，2001年，第81页。
[2] 齐格蒙特·鲍曼：《作为实践的文化》，郑莉译，北京大学出版社，2009年，第68-69页。

种异质文化那里汲取有益的文化因子融入自身，进而形成一种富有活力的文化发展机制。另外，这些民族艺术的诗性实践也使人们清楚地看到在民族传统得到重新阐释的同时，民族身份也得到了自我反观，处于城市"第三空间"多重关系网络中的人们总是同时置身于对既有民族认同的保持与拓展之中，"这样的认同绝不是固定的，群体会调整自我观念以适应周围的环境。一个群体的认同经常是在与其他群体的关系中形成，并随着群体相对地位的变化而发展"①。

总之，民族艺术的诗性实践一方面使我们在城市空间中不断回归民族文化和民族认同的精神家园，另一方面又让我们清醒地意识到这种回归并不是要我们永远沉浸在对古老传统的怀旧或崇拜之中，其根本目的是在当代城市空间中实现对它们的"再定位"和"再阐释"。"文化传统只有不断地更新才能保持活力。……一种文化一旦不能自我更新和重新创造，就走向死亡。"② 在这种层面上讲，民族艺术的诗性实践也可以被视为一种在当代城市空间中以民族文化传统为基础而进行的意义创新和文化创造活动。它既能运用历史上的传统文化资源体现既有的民族特质，又能随着社会境遇的变化而对传统的民族文化和民族认同不断地进行重新阐释，或者通过各种文化交流不断吸收优秀的异质性文化因素从而持续地生发出当代民族文化和民族认同的新特质。民族艺术的诗性实践使我们深刻地认识到任何民族文化和民族认同都是在回顾历史中持续变化，在承继传统中不断发展，在多元对话中永葆活力。因此，民族艺术这种在当代社会语境中使民族文化传统和民族特质不断发展与创新的过程，同时也就成为它将城市空间重构为"第三空间"的过程。

尽管中国城市"第三空间"的建构才刚刚开始，但是由民族艺术所构建的城市文化"第三空间"的出现和发展，已然成为民族艺术创作和

① 戴维·米勒：《论民族性》，刘曙辉译，译林出版社，2010年，第135页。
② 保罗·利科：《历史与真理》，姜志辉译，上海译文出版社，2004年，第284页。

城市艺术田野研究所无法忽视的现实语境,而对现存的城市民族文化空间进行系统梳理,做出理论上的回应,以推动城市"第三空间"的建构,则是艺术人类学和城市地理学的题中应有之义。

甘锋、李盼君,《民族艺术》2015年第6期

"画眼"与"艺术通感"的关联性探赜
——论宋徽宗《听琴图》的画中之音

宋代社会弥漫着浓郁的书卷气，这种崇文气息直接影响了宋代绘画艺术的发展。宋代绘画不单体现了中国艺术史上绘画技法和绘画观念的革新或是对绘画审美功能的推崇，更是宋代多才多艺的文人表现其审美理想和人生境界的最佳艺术形式，尤其是宋代的文人画不但蕴含着浓厚的文人意趣与人文气息，而且开创了绘画艺术的新潮流，使绘画成为一种跨门类多元化综合性的艺术形式。通过研读饱含文人旨趣的宋代经典画作，不难发现，除了高超的绘画技法之外，深谙多种艺术语言的画家有着自觉的跨媒介跨门类意识，在创作中有意识地超越单一媒介和单一感官的界限，追求视、听、嗅、味、触五官感觉的融会贯通，将门类艺术间的融通性表现于画作之中，并潜移默化地将其积淀为一种自觉的创作范式和审美意识。两宋时期的文人既是主要的艺术创作者又是主流的艺术接受者，他们的审美价值取向是塑造宋代社会审美风尚的主要力量。在鉴赏画作时，多才多艺的文人们会直觉到艺术家创作时的巧妙构思，他们的创作经验、审美记忆、审美需要、情感活动会激发诸感觉器官相互作用，各种感觉触类旁通，进而在联觉的基础上，形成"艺术通感"，在脑海中浮现出完整的审美意象和具体的艺术形象。而具有相对一致的艺术理想和美学追求的文人阶层对画作的品鉴、阐释、推介又反过来推动了画作的不断经典化。这亦是理解《听琴图》流传有序、奉为圭臬的另一种角度。

图 1　宋徽宗《听琴图》，横 51.3 厘米，纵 147.2 厘米，绢本设色，北京故宫博物院

一 琴音入画：《听琴图》"画眼"的巧妙呈现

两宋时期是文人雅士的黄金时代，也是中国古代绘画的高峰阶段。"琴、棋、书、画"被称为"雅人四好"或"文人四友"，是文人雅士所推崇且需掌握的四门艺术，也是他们修身养性不可或缺的环节，文士们常常在其中寄托个人情感、精神追求及审美旨趣。琴诗、琴词、琴学著述刊印颇多，弹琴、听琴、赏琴、制琴也在文人阶层中颇为盛行。可以说，两宋古琴艺术与书画艺术一样流行于世。历代以琴为题材的绘画作品不在少数并一直贯穿于中国古代绘画史。

宋徽宗是一名在绘画和音乐领域都极具艺术天赋的皇帝。他不但开创了诗书画印一体化的绘画艺术图式，而且在写实技法和意象营造方面都有其独创性，尤其是他运用独特的写实技巧和绘画图式创造的极富文人意味的艺术意境，"推进了文人画的观念"[①]。他的音乐观念深受儒道互补思想的影响，可能与其作为皇帝的身份有关，他对雅乐推崇备至，常以音乐表达其施行仁政、君臣和谐的政治理想。宋徽宗的《听琴图》较为典型地体现了其文人画的特点和音乐观念，同时也凸显了宋代琴、棋、书、画的跨媒介性和融通性在绘画艺术中的呈现方式。对宋徽宗《听琴图》的研究成果颇为丰富，研究者多从图像学、社会学、风格学等角度入手，或分析画中三个人物的身份、从属关系，或分析图像背后的政治意涵，或分析画风画法，却鲜有从寻找"画眼"入手，进而探析古琴之音与绘画之形的共通规律以及艺术通感的审美体验的论著。

古人作画，强调意在笔先，即古代名家作画大多会先确定"画眼"以为隐含的线索。《听琴图》描绘了一位身着玄色道衣的中年文人，端坐正中，在高大的松树下抚琴，前方左右各坐一位红衣男子、一位绿衣

① 朱良志：《松风雅意 琴韵流芳——试读〈听琴图〉》，《光明日报》，2015年09月21日，第15版。

男子及其身旁站立的蓬头书童,他们正在聚精会神地聆听琴音。从画中场景布置的松树、凌霄花、玲珑石、案几、古鼎异卉、瓷瓶、石凳来看,可以断定这一场景发生在皇家私人园林之中①。"画眼"应具有明确的指向性,《听琴图》的"画眼"应与"听琴"一致。一些学者认为,抚琴人(宋徽宗)处于比较中间的核心位置,加之其帝王身份,故此应为"画眼"。但这种观点有将政治人物与图像本体作泛化解读之嫌。就绘画构图而言,抚琴者在高大的松树下弹琴,松针在风中舒展将抚琴者环抱其中,画面下方的玲珑石台与抚琴者相对,玲珑石台横向取势又与松树开合环抱之势相对应。同时,玲珑石台横向取势与其之上纵向的古鼎异卉又从横纵方向上呼应着抚琴者、横放的古琴与纵入云霄的松树。而且抚琴人、听琴人与玲珑石台体积基本相同,排列呈规则的菱形结构,其视线交汇之处乃是环抱其中的一片"空地"。抚琴者、绿衣男子和书童处于同一视觉延伸线上;绿衣男子与玲珑石台处于同一视觉延伸线上;而红衣男子和松树树根处于同一视觉延伸线上;红衣男子所坐石凳与"天下一人"花押处于同一视觉延伸线上。这些视觉延伸线共同组成一个"闭环",该"闭环"是否象征着道家"内心圆满,外德充盈"之说尚不能确定,但其核心区域正是画中"空地"。由此推测,画中抚琴人和听琴人无论从画面位置经营、外在表征或内在意涵等角度看,都不是真正的"画眼"。上述人、物、景的构思布局,仿佛都是以画中"空地"为中心而绘制的。

《听琴图》构思布局极为巧妙,体现出画家匠心独运且深谙画理,

图 2 《听琴图》局部,宋徽宗、绿衣男子、玲珑石和红衣男子构成菱形的"闭环"空间

① 王正华:《〈听琴图〉的政治意涵:徽宗朝院画风格与意义网络》,《台湾大学美术史研究集刊》,1998 年第 5 期。

如画中的物象比拟、颜色对比、图文应和等等,特别是抚琴者、红衣男子、绿衣男子、书童以及玲珑石台均朝向一片"空地",这种画面安排应非偶然。故此我们可以大胆推断,画家在《听琴图》中精心设定的"画眼"并不是作为"视觉对象"的画中人物,而是作为"听觉对象"的古琴之音。"听琴,作为中国古代绘画主题之一,很早时就超越了音乐活动这一形式,而成为表达中国人文化观念的母题。"① 琴之品格对应人之品性,这是宋人艺术观念上的共识。但是古琴之音与琴之品格是无形的、抽象的,因此画家将图中的"空地"与之对应,以期将这种"无形"具象化。质言之,宋徽宗题款"听琴图"点明了"听琴"主题,"琴音入画""视听通感"正是画家所着力追求的艺术效果。因此无论从视觉性还是思想性上看,真正的"画眼"只能是图中的"空地"。

中西方的绘画观念有很大差异。中国传统绘画中鲜见冲击感官或新颖奇特的视觉形象,而多以门类艺术间的融会贯通为追求,由此逐渐形成一种约定俗成的绘画传统。从艺术通感②的角度看,该画面中,视觉形象与听觉意象、弥散的气味与氛围色调、诗词典故与比德用意,构成一组组审美通感动因,激活受众的艺术通感。换言之,观者一旦确定画作的"画眼",就仿佛找到了体悟画作意蕴的钥匙,从而唤起观者自身的艺术经验并产生联觉效应。在《听琴图》中,画家有意识地以各门类艺术间的内在联系作为创作基础,以琴音为"画眼"统摄画面景物,并辅以松声、风声、诗词甚至白瓷香炉飘散出的青烟香气,构筑了一幅理想化的文人精神图景。

作为一种多层面开放式的图式结构,绘画艺术与其说是一种实体性

① 朱良志:《松风雅意 琴韵流芳——试读〈听琴图〉》,《光明日报》,2015 年 09 月 21 日,第 15 版。
② 根据钱钟书和朱光潜等先生的研究,通感指的是:"视觉、听觉、触觉、嗅觉、味觉往往可以彼此打通或交通,眼、耳、舌、鼻、身各个官能的领域可以不分界限"(钱钟书《通感》,载《文学评论》1962 年第 1 期);"各种感官可以默契旁通,视觉意象可以暗示听觉意象,嗅觉意象可以旁通触觉意象……所以诗人择用一个适当的意象可以唤起全宇宙的形形色色来"(朱光潜《文艺心理学》,漓江出版社 2011 年版,第 70 页)。

的存在，不如说是意向对象性意义里的对象，只有在创造主体和接受主体互动交流的过程中才能生成意义，呈现出自己的本质。正所谓画者心思，付诸笔墨，观者体悟，共知共情。画家写诸图画，期待观者主动地理解、合理地想象。《听琴图》为受众提供了一个广阔的视听时空，从艺术接受的准备阶段到初级阶段再到高级阶段，勾连了接受过程中"期待""差异"与"陌生"之间的可转化的动态关系。一方面，正是接受者的欣赏活动激活了艺术作品的生命，使双方能够展开对话与互动，使接受者得以在精神世界重构艺术形象，将其转化为审美对象；另一方面，只有具备一定的知识储备、文化修养和审美能力的接受者才有可能赋予艺术作品以多重意义，使艺术作品的生命得到丰富和升华。

二　六根互用：《听琴图》的感官联觉与艺术通感

佛教有"六根互用"之说，宋代文人在诸多著述中对"六根互用"做了大量阐释，如王安石、苏轼、苏辙、朱熹、沈瀛等名士在注解《楞严经》时对此多有提及。宋代文人不但注意到感官间的"共通性"，而且对于感觉器官的认识产生了由"五官"到"六根"的变化①，形成类同于梅洛·庞蒂对生活和身体共时韵律的解读范式，其所论"冥合""联觉"概念，即是强调身体各个感官融会贯通，一齐感知世界万物的状态。宋代画家基于"六根互用"的艺术观念，在绘画实践中着力于开发、激活其他感知觉，突破了"图绘性"与"视觉性"的程式化束缚，形成了各门类艺术熔于一炉的宋代绘画特色。受众对于中国传统绘画的

① "六根互用"语出《楞严经》，六根，指眼、耳、鼻、舌、身、意等六种能生起感觉的器官。"佛教认为，只要消除六根的垢惑污染，使之清净，那么六根中的任何一根就都能具其他根的作用。这就叫做'六根互用'。""而正由于或深或浅具有'一根圆通'的修行觉悟，'六窗玲珑'的居士们……在审美活动中自由地打破感官和媒介的界限……为本土原有的'通感'式文学描写和评论，涂上'六根互用'的佛理色彩。"请参考周裕锴：《"六根互用"与宋代文人的生活、审美及文学表现——兼论其对"通感"的影响》，《中国社会科学》2011年第6期。

艺术感知，基本是依凭线条、色彩和留白而生发。宋画中出现的听觉类意象，不仅是画家在绘画领域"视听互通"的有益尝试，也是受众在艺术欣赏时的主动建构。艺术素养深厚的受众，能够在感官联通的基础上，做到"感觉挪移""多觉应和""意象互通"，即在联觉的基础上，形成"艺术通感"，创造出多维丰富的审美意象。

在《听琴图》中，至少存在视觉、听觉、嗅觉三种感官的互通。画家以对比、应合之法来激发通感，创造出"琴音入画"的艺术效果。两位听众所着服饰的颜色对比，一位绿衣、一位红衣；姿势的对比，一位双臂伸展、一位抱臂，一位手中持物、一位空手而待；以及头部的对比，一位颔首低眉、一位仰头远望。两位听众分列两侧，相对而坐，这种对比应合的是古琴中阳音与阴音的指法。红衣男子右手撑住身体的坐姿，绿衣男子放松的身姿，应合的乃是技法中按下琴弦与松开琴弦后的琴音。画面中的颜色对比、人物姿态的呼应以及物象的位置安排，都源于画家想要表达的画中琴音。苏珊·纳尔逊指出，听众专注的姿势与神态是表现画中之音的关键。听众向后的姿势是画家们普遍采用的一种表现听众注意力的方式[①]。对于听众的细致观察和描绘是画家表现古琴音乐的角度之一。他描绘了两位凝神听曲的人：一位绿衣男子仰头静听，另一位红衣男子侧向而坐，听众身体的姿态印证了音乐在绘画中的表现。

在抚琴者身后共有三种植物，均与"琴声入画"密切相关。中部位置的高大松树、树干上缠绕的花藤与最后面的六棵竹子，亦是相互应和的。松树的枝叶是深绿色，竹子是浅绿色；高大的松树纵向延伸，低矮的竹子横向延伸；松树的树干很粗壮，竹子的茎比较细；树干是实心的，竹子是空心的；松树挺拔，竹子弯曲，这些对比都是画家用心安排的。画中景物的明、暗、高、低、大、小、虚、实，都完美应合了指法

① Susan E Nelson. *Picturing Listening：The Sight of Sound in Chinese Painting*, Archives of Asian Art, 1998, p. 30.

弹奏的实音"阳"与虚音"阴"所制造的刚与柔、长与短的音乐效果。画中植物的颜色和形状所表现出的自然韵律完美地展现了琴音的旋律。画中松树与枝干上缠绕的花蔓的对比，体现了古琴空弦的散音和泛音的按音之间的节奏关系。画中的白色花朵，根据其形状与复叶结构可认定为凌霄花。凌霄花盛开于夏季，在传统文化中与琴音密切相关。诗人李颀在其诗作《题僧房双桐》中描绘了凌霄花、磬声与古琴音律的关联，"绿叶传僧磬，清阴润井华。谁能事音律，焦尾蔡邕家"，诗中所描述的场景和以声入诗的手法与《听琴图》何其相似。

不仅如此，画家还利用松树、竹子和藤蔓等植物的对比色，来映射古琴的音色。松树的厚重，竹子的软弹，花朵的明亮，分别对应古琴演奏中散音的厚重音色，按音的柔软弹性音色，和泛音的明亮跳动音色。三种植物的颜色也强调了这种对比：松树深褐色的树干象征厚重的散音，竹子浅绿色的茎象征软弹的按音，藤蔓上的白花象征跳动的泛音，颜色与音色可谓一一相应。同时植物的叶子与古琴音色也可以进一步对应：松针轻而薄使人想起散音，竹叶弹而长使人想起按音，藤叶短而宽使人想起泛音。在各种植物、植物各部分的对比中形成的各种象征意象，与琴音交相呼应，体现了《听琴图》融会视听艺术的特殊性。

再如，画面中玲珑石石台与古鼎盆景的安排，亦与古琴之琴法对应。石台是由一层层石板组成，石板长短不一形成锯齿状边缘，使人想起古琴指法"猱"，即在按音后以左手手指上下拨弦形成的颤音。错落的石台形象地暗示了左手手指的拨动，从而表征了围绕一个音符的高音和低音之间的反复交替。所以《听琴图》中的石台不仅仅是一块石板，它更是颤音的图像化。石头的沉重感也会使人联想到散音的厚重，所以石台也体现了散音与按音的呼应。以上种种都可以看出，作为绘画艺术传播客体的《听琴图》，它所传达的艺术信息已不仅仅是描绘的"景物""事件"或刻画的人物关系，而是有着更高层次的艺术追求。就艺术传播主体而言，他仿佛是在寻求调和绘画的线色和精神追求的方法，并使

这样的画作从表征的工具变成审美理想得以实现的本体。就此而言，宋徽宗《听琴图》中所蕴含的音乐性，不仅是艺术门类通融的表现，更是君臣政治关系与文人审美意识融会贯通的一次尝试。

其次，听觉也被宋人赋予了视觉属性，南宋释可湘《观音赞》云："观以耳观，听以眼听。"风作为自然气象，无形无色，需要依附于其他自然景物才可以形成听觉意象。老子认为自然之中"气"无处不在且充满力量，并且揭示了"气"和"风"的关系，"故飘风不终朝，骤雨不终日。孰为此者？天地"；"万物负阴而抱阳，冲气以为和"。庄子

图3　《听琴图》局部，错落的玲珑石台和古鼎异卉

进一步发展其自然观，在《齐物论》中提出"风"与"乐"共生共存的理念。庄子将风声视为自然的旋律，"风"就是大自然的音乐家，自然万物均是乐器。

> 夫大块噫气，其名为风。……山林之畏佳，大木百围之窍穴，似鼻，似口，似耳，似枅，似圈，似臼，似洼者，似污者。激者、謞者、叱者、吸者、叫者、号者、宎者、咬者，前者唱于而随者唱喁，泠风则小和，飘风则大和，厉风济则众窍为虚。

在中国古代的艺术传统中，无形的风借助自然景物，不仅可以改变景物之状态，而且能够创造出不同的声音意象。比如，柳枝蘘草的窸窣、竹枝婆娑的声响等。对于"有音乐感的耳朵"来说，《听琴图》中风吹动松枝的摇曳之态，会通过联觉的作用，在欣赏者的头脑中唤起"沙沙作响"的声音意象。松声一直是古之圣贤最爱的自然之音，风在松枝与松针的缝隙中穿过的声音，是胜似琴音的另一种音乐旋律。而这

种"松声"正是《听琴图》试图表达的"琴外之音"。

松声与琴乐自古就有关联。比如，汉刘桢《赠从弟》诗之二："亭亭山上松，瑟瑟谷中风。风声一何盛，松枝一何劲。"三国时期嵇康曾作曲《风入松》，其所著《琴赋》开创了自老庄之自然哲学而推演出的古琴审美活动，以此宣扬人的独立之精神、自由之人格。之后唐代王维又有"松风吹解带，山月照弹琴"（《酬张少府》）、"酌酒会临泉水，抱琴好倚长松"（《田园乐七首》第七首）等诗句，通过对松风、琴乐的描绘，表现了他悠闲惬意的田园生活。李白在其诗作《听蜀僧濬弹琴》中更是将松声与琴乐直接联系了起来——听古琴乐就如同听到万壑松涛风声："蜀僧抱绿绮，西下峨嵋峰。为我一挥手，如听万壑松。"其实在古代文艺作品中，水声与松声都是与古琴乐密切相关的艺术元素，比如《高山流水》作为著名的古琴曲已到了普通人都耳熟能详的地步。但是到了唐宋时期，艺术家普遍认为松声更具韵律感，更为内敛，更具无所矫饰的禅意，其比水声，更适合比拟琴乐。唐代僧人皎然所作《琴曲歌辞·风入松歌》在描写了琴曲与松声（"美人援琴弄成曲，写得松间声续"）之后，更进一步，着重描写了月光和风笼罩琴与抚琴人的画面，"声断续，清我魂，流波坏陵安足论。美人夜坐月明里，含少商兮照清徵"。月光与风无所不在，恰似如影随形的悠扬琴音，依此而言，溪流声是无法比拟琴音的环绕之感的。有宋一代，"风入松"作为词牌名更是被广为运用。在宋人"会向巢居明月夜，五弦横膝写松风""安得与君醉其中，曲肱听君写松风"等诗句中，均将松声与琴音相比拟。甚至，古琴也以松风命名，如南宋初期仲尼式御制古琴"万壑松风"；后世古琴曲，如《松声操》《松风问禅》也被文人群体广为接受并流传开来。

最后，《听琴图》还以嗅觉入画，创造了与视觉、听觉和谐统一的艺术通感效果。在生活日趋雅致的宋代，"闻香"逐渐成为宋人的"鼻观"活动，即嗅觉方面的雅好也渗透进宋代文人的日常审美活动之中，

香事活动日益成为文人雅士之间的一项重要社交活动。南宋吴自牧《梦粱录》道:"烧香、点茶、挂画、插花,四般闲事,不宜累家。"诸多文人雅士均是用香高手,比如黄庭坚热衷亲自制香、改良香具、改善熏香方法。两宋时期关于熏香、香事、香方以及香炉的记录颇多,涌现出多种熏香方法,如流行于上层社会中的"隔火熏香"等。

 在《听琴图》中,松针与竹叶舒展的样子说明画中有风,观者仿佛可以感知到枝叶随风嗖嗖作响,不仅如此,有熏香经验的观者还能够感受到白瓷罐中熏香燃烧生成的烟被风吹起。古琴之音不仅与自然风声相融,还融合了被风吹散的袅袅香烟和古鼎中白色异卉的隐隐花香,它们一起飘散于微风之中。人为的香、自然的香与环绕的音乐三者发生关联,此时作为嗅觉对象的香气与作为听觉对象的琴音的关系也通过联觉的作用得以建立。香气,尽管它无形无色,弥散于空气之中,人们却可以"鼻观"来感知它的存在;音乐也是这样,它同样无法触摸,人们却可以"耳观"其在空气中的宛转悠扬。画家在画中绘出了两种香气,比较明显的是香薰产生的可见的白烟,以肯定香气无处不在,正如同古琴之音弥漫于画面之中。在参透了"六根互用"的宋人书斋文化中,熏香、琴音、书画等物象时常出现于同一空间内,意味着嗅觉、听觉、视觉这些原本相迥的感官维度,达到了某种统一和谐、相得益彰的共存,而且成为宋代文人们的一种趣味爱好和行为习惯。若是这些景物作为审美对象出现在同一画面之中,必定会对艺术受众的审美经验和记忆表象产生刺激,以至激发各感官的联觉,形成艺术通感的审美效果。

 总之,《听琴图》中的各种意象融会了音乐的形式与韵律,使得整幅画中流荡着生动的气韵。譬如抚琴者被树枝环绕,他上方的枝叶仿佛随风摇曳,松树伸出手将其环抱,香炉的香气弥漫在抚琴者周围。松树的高度、姿态以及香气飘散的方向,表明这不是普通的布景等画法而是风声、琴音、气韵合流的诗意空间,并承载着与音乐密切相关的深层旨意。

三 感而遂通：《听琴图》的"画中音律"与艺术融通性呈现

古琴在中国传统绘画中是文人雅致的象征。两宋文人更是将对古琴的推崇提升到新的高度。以琴入画，已成为宋代文人审美的一大特点。如果说"六根互用"强调的是打破生理心理上的感官界限，形成六根互通的全新意识，那么"感而遂通"便是宋代文士超越性的审美态度和自觉化的审美方式，也就是说"艺术通感"已成为宋代文人艺术创作普遍的修辞手法和艺术受众"观物取意"的内在法则。在《听琴图》中，古琴安置于案几之上，画家不仅精细地画出古琴纹理与尺寸比例，而且严谨地画出抚琴人按压拨弦的手势。《听琴图》中所绘古琴，符合古琴"唐圆宋扁"特征。画中古琴琴颈做圆形凹角处理，琴腰处做方形凹角处理，琴身基本没有装饰，整体风格简洁内敛，样式介于伶官式与仲尼式之间，是具有宋代审美特色的古琴。

画家以淡描画琴弦，但是仍然可以清晰分辨出琴弦自突起的岳山延伸至琴下压弦的龙龈，琴侧面清晰可见间隔精准的十三徽。美国北卡罗来纳大学教堂山分校萧丽玲教授认为，在画中，抚琴者正在用右手轻轻弹奏右侧琴弦，右手食指向内侧弯曲挑五弦，拇指与食指轻抚四弦；左手中指放于二弦的十一徽二分处。若抚琴者正在来回拨二弦，所弹琴音即是阴郁深沉，体现出一种幽远之感。直写二弦的十一徽二分处，这种调弦法并不常见，在琴谱《宋玉悲秋》《古怨》《碣石调·幽兰》中可见。从这个左手无名指与小指紧靠中指同时中指与食指间有一小段距离的手势，可以看出他的左手正在自左向右滑动，这个动作正是古琴演奏中的技法"绰"，即上滑音。抚琴者手的落点与姿势的描绘相当精准，但其对琴弦的按动弹奏，与左右手姿势貌似并不匹配。这也许是画家有意为之，我们大胆推测，抚琴者先用右手手指在二弦上弹了个音，左手手指滑动做"绰"法，然后右手食指弹五弦来回应配合左手余下的滑

音。这种古琴弹奏技巧名为"应合",即左手无名指或中指按弹出声之后,右手连弹数音散声,此时按弦的左指或上或下,进退到右手弹出的空弦音相合的音位。这种应合使两音间形成了对比,一个是拨弦的实音,另一个是被压下音符的余音所产生的虚音,即阳音(实音)与阴音(虚音)的对比。通过手的位置与姿势,可以看出画家着重描绘的是两个音符间的颤音。这一中国乐理中的"音韵"与中国古代画论的核心命题"气韵生动"有异曲同工之妙,对"韵"的追求,可以说是中国传统艺术的至高目标。

"吟猱绰注"是古琴特有的左手技法。许多左手指法技巧,比如上文中所提到的"绰",还有"注"(与绰相似,但是是下滑音)、"吟"(左手按在音位处迅速左右移动以产生颤音,取音浑厚)、"猱"(弹出按音之后的余音大幅度上下拨动,取音苍劲),以及"应合"等等,均是以音符填充、丰富两音之间的空间。

颤音是中国传统音乐的精髓,古琴是最可以体现这一特点的乐器。而这一点恰恰是宋代艺术追求"韵律"之美的体现。对乐器和手势的这些精确细致的描绘充分证明了《听琴图》的画家是一位古琴弹奏家。而宋徽宗是一位精通音律、书画、诗文的全才,正与本幅画作者为艺术皇帝宋徽宗的论断一致。

图4 《听琴图》局部,抚琴者宋徽宗

图5 《听琴图》局部,古琴、指法

更进一步，通过画中人物指法：抚琴人左手手指从一个位于左侧十三徽（音符"卜"）标准音位置滑向一个更高音（十徽），同时食指拨动五弦，我们大致可以推断，所弹奏曲目为《文王操》。《文王操》为古琴传奇曲目，传说孔子反复弹奏参悟到这是周文王所作故为之命曲名。成公亮考证《文王操》在北宋年间十分流行，推断北宋文人与古琴演奏家会经常提及此曲[①]。比如古琴演奏家成玉㵎在其所著《琴论》中称赞《文王操》为"古曲罕得"。苏轼也极爱此曲，有诗云"江空月出人响绝，夜阑更请弹文王"（《舟中听大人弹琴》）。不仅苏轼喜欢在河边夜奏《文王操》，欧阳修也在其诗作《江上弹琴》中描绘了自己在河边夜奏《文王操》的场景。《文王操》在两宋文人雅士之中盛行，是文人士大夫品性修养、人生态度和审美情感的一种象征。作为古琴爱好者的宋徽宗应当知晓如何弹奏此曲。那么他在画中将自己描绘为抚琴者，并弹奏《文王操》中最重要的重复段落，显然有其特殊用意。孔子在告诉师襄子他终于参悟到此曲为周文王所作时说，在曲中似可见到周文王"黯然而黑，几然而长，眼如望羊，如王四国，非文王其谁能为此也"（《史记·孔子世家》）。显然，宋徽宗是想借用这一音乐形象将自己比拟为明君周文王。这首歌颂周文王的琴曲，又被称为《文王思士》。宋徽宗可能也有借此曲表达朝廷君圣臣贤之用意。同时，皇帝作为乐师为臣子抚琴也含有政治上的隐喻。抚琴人处于画中核心位置，独奏给听众；听众围在两侧聚精会神地欣赏，其神情如醉如痴，这种形式也影射了众臣子听命于一位皇帝的政治关系。由此，《听琴图》不但表达了宋徽宗的仁君之思，而且营造出和谐的君臣关系。另外，两位听众所坐的石凳就像石台一样，由不平整的石板制成，也象征着两位听众亦是"知音""懂琴"之人。当音乐的隐喻弥漫于画作之中时，《听琴图》的"画中之音"便呼之欲出了。

[①] 成公亮：《琴曲〈文王操〉打谱后记》，《中国音乐学》，1994 年第 3 期。

宋徽宗朝的宰相蔡京在画作上方题的一首诗，也印证了此画的音乐主题。诗云："吟徽调商灶下桐，松间疑有入松风。仰窥低审含情客，似听无弦一弄中。""吟"是古琴的一种指法，如游吟、荡吟等；"灶下桐"用的是蔡邕焦尾琴典故；第二句暗指著名古琴演奏家嵇康的古琴曲《风入松》；第四句"无弦"暗喻喜爱弹奏无弦琴的隐士陶渊明。题画诗含蓄地赞美了演奏者宋徽宗的高超琴艺和画艺：《听琴图》就好比无弦琴，虽然听不到声音但琴意却无处不在。而后世观众若也是"知音""懂琴"之人，则必会运用不同感官的联觉机制激活审美经验，虽然画中的琴有弦无声，观者却可以体会到袅袅余音，这即是画面中各组审美意象之于音乐通感的激发。

概而言之，《听琴图》至少构建了四组审美意象。其一，场景布局呼应悠扬琴音。《听琴图》通过对比、比拟和应合的方法，不仅将抽象的琴音图绘了出来，还将古琴应合的弹奏技法融于画中，画出了中国古琴的特色——颤音。古人认为古琴的三个音代表着天地人三才，即泛音如天，散音同地，按音似人，这与画中的松、竹、藤也一一对应。其二，古琴与逸士。古琴常常和高洁、知音、出世之心对应，即以琴之"品格"比拟人之"精神"。其三，熏香与文士。品香作为宋人"四般闲事"之一，已成为一种宋代文人日常生活审美化的表征。其四，诗文题跋与画意。北宋后期，诗文题跋逐渐成为画家平衡画面的视觉手段。蔡京的题诗"松间疑有入松风""似听无弦一弄中"，一方面揭示了画作的主题，另一方面也说明了他的审美经历了从视觉形象转移为听觉形象，并与视觉形象复合形成为艺术通感的过程。

两宋文人普遍具有较高的文化水平和艺术修养，作为文化领域的"意见领袖"，他们对绘画艺术的鉴赏品评和接受方式很容易成为主流观点并广为传播，甚至影响到皇家宗室。换言之，多才多艺的文人对艺术通感的看重，在绘画艺术创作和接受过程中逐渐演变成一种规范或准则，使各门类艺术的融通性成为宋代绘画艺术的一大特色。总体而言，

中国绘画史中"以琴入画"的例子为数不少,如《良宵引》《梅花三弄》《石上流泉》《潇湘水云》等琴曲均有与之对应的画作;以"听觉"入画的作品也不少,如南宋马麟《静听松风图》中人物侧耳倾听;再如明代唐寅《风木图》、明代吴伟《听箫图》等都有类似刻画。到了元明清时期,"以琴入画"已由初期的点缀之笔,演变为画作中的点睛之笔,由此也可侧面窥见古琴在"八音"中地位的提升。一幅作品得以世代流传自有它的独特之处,绘画艺术的融通性也许可以作为考察绘画作品传承有序的一个必要面向。

甘锋、宋芳斌,《美术研究》2022 年第 5 期

3D 技术对电影艺术思想的遮蔽与敞开
——以《阿凡达》为例

对人类命运以及人类社会何去何从这一问题的探索，一直都是艺术和哲学不断追问和反思的话题。而创造一种人生体验的经典意象则是所有艺术孜孜以求的目标。作为一部典型的好莱坞商业片，《阿凡达》不仅以应有尽有的好莱坞元素席卷全球，而且以鲜明的批判现实主义精神和挽歌风格，形象地再现了新形势下现代人的生存困境和人类社会的发展困境，表达出深刻的哲理思考和人文关怀。因此这部影片与普通的科幻片有着本质的区别，在它那大写着科幻巨制、娱乐大众的市场化旗帜上隐藏着的其实是严肃的人生与社会主题。但是令人感到奇怪的是，广大观众似乎没有注意到卡梅隆所说的"严肃"思考——不但普通观众在观看 3D 版的《阿凡达》之后未能注意到其中所蕴含的严肃思考，就是评论界也未能充分感悟到它所蕴含的哲理思考和人文精神。而当再次观看普通版之后，人们却越来越认识到影片所具有的巨大价值，尤其是其思想意蕴和人文精神所带来的启示。对于这种巨大的反差，似乎唯有 3D 技术所具有的遮蔽与敞开功能才能给予相对合理的解释。

一

本文的命题缘于对下述看似令人诧异的现象的一种反思。《阿凡达》

上映之初，几乎赢得了一边倒的赞誉之声，甚至被誉为世界电影史上的分水岭。但是通过梳理流行的影评，我发现这种赞誉主要是对其作为一种 3D 技术所创造的视觉盛宴的赞誉，或者说主要是对其在电影表现技术上的历史性突破的一种赞誉；至于电影作为艺术的那种更为本质，也更为动人心魄的思想意蕴和人文精神似乎被忽视了，或者说处于震惊之中的观众还没来得及将其纳入到评价的议事日程之上。但是随着时间的推移，人们对这部影片的总体评价却经历了一个从顶峰到低谷的过程——观众大多认为影片的主题、内容和情节陷入了俗套。多数影评忽略了"阿凡达"背后所蕴涵的丰富的哲理和深刻的反思，没能把对这部影片的分析指向人类价值追寻的形而上思考。事实上，那种通过高扬其技术层面的东西来掩盖其思想意蕴和人文关怀的做法——那种看似赞扬的姿态其实是对这部影片的贬黜。当我们看过普通版《阿凡达》之后，就会禁不住追问，地球人的今天未尝不就是纳美人的明天！这部影片以看似荒诞不经的神奇想象道出了人类最深的困惑——面对强大的历史规律，作为个体的人以及人类社会将何去何从？无论是站在地球人的立场，还是站在纳美人的立场上看，本片都可说是一部批判现实主义视野中的"挽歌式"作品。批判现实主义大师巴尔扎克就这样闯进我的脑海。

巴尔扎克的"作品是对上流社会必然崩溃的一曲无尽的挽歌；他的全部同情都在注定灭亡的那个阶级方面……他看到了他心爱的贵族们灭亡的必然性"[①]。与巴尔扎克一样，卡梅隆也将他的全部同情给予了那种无法永久保留的人类原初状态和初始社会。但是通过他所描绘的纳美人的生活，我们看到，无论是从人的不断生成的角度看，还是从社会发展的历史维度来看，纳美人必然会由天人合一的、自在的生命状态进入到主客二分的、自为的生存状态；纳美人生活于其中的处于原初状态的社

① 《马克思恩格斯选集》（第 4 卷），人民出版社，1995 年版，第 463 页。

会也必将从必然王国走向自由王国。《阿凡达》不仅是对天人合一和主客二分这一哲学争论的一种直观表现，同时也是对人类社会发展规律（尤其是人类的局限性和历史的片面性）的一个形象注解。因此"阿凡达"与"人间喜剧"一样，可以成为批判现实主义视野中的一个独具特色的"反思意象"。

二

在正式开始对这一主题进行探讨之前，需要再次声明一点：我的上述感悟和反思都是来自普通版的《阿凡达》，或者说正是从普通版的《阿凡达》中，我才看到了我前面所阐述的那些思想意蕴。作为一名普通的观众，我的观影经验也是经历了由观看3D版的消极逐步转向观看普通版的积极的转变。而我的这种观影经验也得到了"电影欣赏"课上100多名学生的支持。

为什么前后会出现如此巨大的反差呢？为什么3D版会使观众将注意力几乎都集中在电影的形式方面或者说视觉享受上，而普通版的《阿凡达》却引导观众走进其宏大的精神世界之中，并且一再地引发观众的思考和反思？笔者认为这与新的电影表现手段——3D技术所带来的全新表现能力和效果密切相关，或者可以说，正是3D技术所具有的"遮蔽"与"敞开"功能导致了观影体验的巨大反差。众所周知，"技术是柄双刃剑"，关于这一问题的讨论可谓汗牛充栋。但是这里所说的"遮蔽"，却不是就技术本身来说的，也不是从使用者的角度来考察的，而是从人的感知方式、接受模式和观影经验角度切入，从而得出的一个隐喻。

对于新的技术手段及其表现形式要求人类形成与之相适应的感知方式和接受模式这一问题，本雅明通过比较人们对电影这种现代艺术与对传统绘画艺术的不同审美方式给予了说明。他说："面对画布，观察者就沉浸于他的联想活动中；而面对电影银幕，观察者却不会沉浸于他的

联想……实际上，观照这些画面的人所要进行的联想活动立即被这些画面的变动打乱了，基于此，就产生了电影的惊颤效果。"①

本雅明的比较分析为我们阐明了艺术的表现手段是如何控制了观众感知的构成方式和接受模式。当本雅明说电影这种新技术手段及其表现形式突破了传统艺术的表现形式，产生的是一种震惊体验时，他同时就表达了这样一种思想：全新的技术手段及其艺术表现力必然会在观众那里造成一种震惊体验。而这种震惊体验又必然会强化生命体的自我保护意识，从而部分地将其排除在外，"震惊由此得到缓冲，被意识避开了"②。根据弗洛伊德的精神分析理论，人类意识的最重要功能之一，即在于防御刺激，"对于有生命的机体来说，防御刺激较之接受刺激几乎是更重要的功能。这个保护层具有自己的能量，它最首要的任务是必须保护在自身中进行的那些特殊的能量转换形式，避免外部世界存在着的巨大能量威胁所带来的影响"③，而"这种震惊因素在具体印象中占据的比重越大，意识也就必须更持久地像一个防御刺激的屏障那样保持警惕"，作为结果，本雅明认为："震惊防御机制的特殊成就或许体现为，它能够在意识中以牺牲内容的完整性为代价。"④ 正如我们从不同版本的《阿凡达》得到的不同观影经验中所观察到的，"这种震惊因素在具体印象中占据的比重越大"，它就越发地"牺牲内容的完整性"，"遮蔽"其中的思想意蕴和人文精神。也就是说，当观众还不适应或者尚处于把这种技术手段视为全新的、令人震惊的表现形式的时候，他们就难以消化这种震惊体验，更不要说超越形式的阻隔，深入到与形式保持了辩证关系的内容当中。

随着时间的推移，人类又必然要求产生新的表现手段；技术手段及其表现形式与感知方式、接受模式之间的互动就如此循环往复，推陈出

① 本雅明：《机械复制时代的艺术作品》，中国城市出版社，2002年，第123-124页。
② 本雅明：《巴黎，19世纪的首都》，上海人民出版社，2006年，第191页。
③ 弗洛伊德：《弗洛伊德后期著作选》，上海译文出版社，2005年，第28页。
④ 本雅明：《巴黎，19世纪的首都》，上海人民出版社，2006年，第192页。

新。在 3D 版的《阿凡达》中，人们所目睹的是"前所未有、前所未曾想象过的"。当观众面对 IMAX 制式的巨大银幕，犹如置身于美妙绝伦的潘多拉星球时，电子画面的逼真性、流动性、强烈的直接视觉冲击性使画面变得像子弹一样直接"击中"欣赏者。在这种毫无距离的审美方式中，观众被迫放弃个体的经验、想象和思考，只能在震惊之余以消遣的心态使自己从属于 3D 技术所呈现的画面。我们甚至可以说，观看 3D 版的观众，其震惊程度恐怕不亚于 1895 年的观众看到卢米·埃尔兄弟的《火车进站》时的震惊体验。事实上，已经有众多的影评人将二者相提并论，认为"《阿凡达》所带给观众的，正是那种久违了的神奇感"；[1]"它超越了我们已有的感官经验"[2]。我们甚至可以夸张一点地说，3D 版的《阿凡达》几乎彻底打破了观众一百多年来所积淀起来的感知方式、接受模式和观影经验。当观众被全新的技术表现形式所震撼，如饕餮般享受着这令人窒息的视觉盛宴时，我们怎么能够奢望沉迷于其中的大众会自我苏醒呢！普通版则不同，观众早已熟悉了这种技术手段和表现形式，其感知方式、接受模式和观影经验允许其对影片做进一步的思考。

回顾电影技术的百年发展史，我们会发现，每一次电影技术的重大革新都带来了震惊效果，比如从不间断拍摄到视觉蒙太奇；从无声到有声；从黑白到彩色；从胶片到数字；从 2D 一直到今天的 3D。事实上，不仅是电影，其实每一种捕捉人的言语和行动的新技术出现之初都引发了人的震惊体验，比如照相机、留声机……我甚至认为，这种努力及其所带来的震惊体验从两万五千年前的原始动画时代就已经开始了，并且将贯穿于人类历史的始终。但是这种震惊体验不会亘古不变，随着人类适应了这种技术手段及其表现形式，当人类将其内化到自身感官的构成方式之中时，就会将这种震惊降到最低程度，从而会将注意力逐步集中到这种技术表现形式所具有的内涵上。这应该就是本雅明所说的人类所

[1] 周铁东：《"阿凡达"启示录》，《电影艺术》，2010 年第 2 期。
[2] 边静：《"电影〈阿凡达〉启示与思考座谈会"发言摘要》，《当代电影》，2010 年第 2 期。

具有的"一种欣赏'活物画面'的能力"吧①。

三

上述所强调的 3D 技术的遮蔽问题，主要还是在运用 3D 技术的初始阶段产生的问题，待到观众的感知方式习惯了这种技术手段和表现方式，将其内化到自身的接受模式之中，这一问题就迎刃而解了。当然这一切不止取决于 3D 技术本身的发展及其恰到好处的运用，更与人本身和社会历史的发展息息相关。马克思的名言"五官感觉的形成是迄今为止全部世界历史的产物"②在此处越发显出其真理性内涵。

至于其"敞开"功能，是就 3D 技术本身所具有的美学潜能及其艺术可能性而言的。对此似乎毋庸多言。如果没有 3D 技术，卡梅隆就不可能为我们创造如此真实的艺术世界和丰富的精神世界。我们甚至可以说，正是 3D 技术将卡梅隆早期处于混沌状态的或者说处于朦胧状态的体验予以明晰化，从而帮助其形成了新的审美意象，并且以近乎完美的形式表现出来。因此我们必须承认卡梅隆所说的，"严肃电影的创作者也能利用这种工具"③，这就要求我们充分意识到 3D 技术对于电影艺术思想意蕴和人文精神的"敞开"功能。

对于这一问题，我们需要澄清一个误解：即把艺术家掌握艺术媒介和运用技术手段的能力排除在艺术想象之外，认为只有艺术传达，只有最后阶段的物质操作才需要技术手段。事实上，艺术媒介、技术手段是

① 本雅明：《巴黎，19 世纪的首都》，上海人民出版社，2006 年，第 207 页。本雅明在论述"震惊体验"和"观看艺术的原则"问题时指出："热闹人群的日常场景有可能会成为一种让人们的眼睛不得不去适应的景观。基于这种假定，可以推想，一旦眼睛完成了这一任务，就会希望有机会来检测自己新获得的本领。这将意味着，印象派绘画的技巧（通过一片点彩而完成一幅画）应该是反映了大城市居民的眼睛所熟悉的经验。"笔者认为本雅明的这一论述不但是植根于，而且是作为一个具体的中介环节论证了马克思关于"五官感觉的形成是全部世界历史的产物"的论断。
② 马克思：《1844 年经济学哲学手稿》，人民出版社，2000 年，第 87 页。
③ 白伟林、王璟：电影还有什么不可以？http://ent.sina.com.cn/r/m/2010-01-12/14052841527.shtml

艺术想象、传达的两只翅膀，二者贯穿于艺术创造的整个过程。并且艺术创造不同于审美最重要的就在于它是一种技巧性很强的技术活动。举一常见情况，春日观花，我们大多心神愉悦；皓月当空，人们皆悠然意远。然而我们大多不能有所创造，这是因为我们没有掌握艺术媒介和技术手段，我们的感觉只能停留在直觉上，无法通过某种媒介与外物相联系，感觉就无法系统化、完整化。如此一来，我们的情趣也就只能是模糊隐约的，想象也无法进一步展开，我们的审美体验到此也就止步了。然而人们大多没有认识到技术手段在艺术创造中的作用，他们总误以为自己有"诗意"，只是说不出而已，或者在欣赏过程中与作品共鸣时而觉作者"先得吾心"。

 他们心中真有"诗意"吗？他们甚至会自信地认为如果自己"晨起看竹"一定会像郑板桥一样，能"胸中勃勃，遂有画意"，只不过由于缺乏艺术媒介和技术手段而无法传达"胸中勃勃"的"画意"。不知他们想过没有，李白"晨起看竹"是会有"画意"，还是会有"诗意"呢？他们也许会回答说郑板桥是画家而李白是诗人，这不正说明了技术手段的作用了吗？艺术家的审美体验不是在创造者内心孤零零地预先存在的，也不是早已在心中明晰确定、一成不变的；而是随着艺术媒介按照技术手段的表现规律在不断运动过程中，逐渐具体化，逐步明晰定型的。技术手段的改变必然会在艺术家心中形成另一种不同于旧手段所唤起的新感觉，艺术家必然会从中发现了新潜力、新特征。在运用3D技术的创造性表现中，卡梅隆的审美体验必然随之得到了扩展和丰富，"随着技巧的变化，内容、观点以至整个小说的概念也发生了类似的变化。技巧并非是外在的考虑或机械性的把戏，而是一项深奥的、基本的操作；这不是因为技巧包含着理性与道德的含义，而是因为它能发现它们"①。

① 肖勒：《技巧的探讨》//伍蠡甫、胡经之：《西方文艺理论名著选编》，北京大学出版社，1987年，第229页。

我们不能同意这种假设：即认为卡梅隆在拍摄《阿凡达》之前，就已经形成了后来电影中所表现出来的思想意蕴和人文精神。对于这种观点，萨特的一段话颇能说明问题："离开爱的行动是没有爱的；离开了爱的表现，是没有爱的潜力的；天才除了艺术作品中所表现的之外，是没有的，普鲁斯特的天才就表现在他的全部作品中，拉辛的天才就表现在他的一系列悲剧中，此外什么都没有，为什么我们要说拉辛有能力再写一部悲剧，而这部悲剧恰好是他没有写的呢？"① 毫无疑问，如果没有技术手段帮助知觉对知觉对象进行取舍，就不可能形成清晰明确的"诗意"和审美意象。因为知觉的创造是在媒介中的物质性再造过程中完成的。这意味着表现与表现物不可分割、媒介与内心形象也不可分割。由于我们对媒介缺乏独特的敏锐，没有熟练的技巧，就无法形成相应的知觉形式。即使我们受到强烈的震撼，也未必能把它表现出来。因为它仍是很模糊的，强烈不等于明确，技术手段的缺乏使想象没有了腾飞的翅膀。而艺术家都有熟练掌握的能加以自由运用的媒介和技巧。文学家在构思时，就要把他的审美体验和语言打成一片；画家在酝酿画稿时，就要把他的审美体验和线条、色彩打成一片。一个只掌握了线条、色彩这种媒介的画家是不可能以语言为媒介来进行艺术创造的。因此我们认为，当卡梅隆运用3D技术进行创造之时，3D技术必然会诱发他形成新的审美体验。诚如苏珊·朗格所说："技艺为艺术创造提供了机会。当它成为激发细腻描绘的诱因、成为抽象幻觉的第一个形式性的表达者时，技艺实际上已在培育着情感。"② 而"一旦艺术家掌握了操纵符号的本领，他所掌握的知识就大大超出了他全部个人经验的总和"③。

由此可见，艺术家审美体验的产生与形成尽管少不了社会、历史、文化因素，但是其运用技术手段的因素也是必不可少的，特别是对于电

① 萨特.《存在主义是一种人道主义》//《旷世名典》，中国社会出版社，1999年，第312页。
② 苏珊·朗格：《情感与形式》，中国社会科学出版社，1986年，第452页。
③ 苏珊·朗格：《艺术问题》，中国社会科学出版社，1983年，第25页。

影艺术这种技术密集型行业来说更是如此。3D 技术的"敞开"功能,在此不仅意味着电影艺术所能表现的精神世界将更为丰富,而且意味着它将创造更为丰富的精神世界——它所表现的新东西,首先是它所创造出来的。

 回顾《阿凡达》的命运,不由得让人感叹真是"成也 3D 败也 3D"。无论如何,3D 技术属于一种新的技术手段和表现形式,它的"敞开"功能不但为创造者打开了一片新天地,培育并且激发了全新的审美体验,而且也改变了电影和观众之间的关系。对于依然停留在传统接受模式中的观众而言,它又"遮蔽"了电影艺术的思想意蕴和人文精神。在 3D 浪潮席卷而来、电影艺术正处于历史的转折点之时,我们决不能抱着传统的阐释方法不放,行文至此,本雅明一再引用的瓦莱里宣言不禁回荡在耳边:"如此巨大的变革必将改变各种艺术的所有技术,并以此影响创意本身,最终或许还会魔术般地改变艺术概念。对此,我们必须做好准备。"[1]

<div style="text-align:right">甘锋、朱广宇,《文艺争鸣》2010 年第 18 期</div>

[1] 瓦莱里:《艺术片论集》// 本雅明:《经验与贫乏》,百花文艺出版社,1999 年,第 259 页。

2007—2014 年国家社科基金艺术学项目形式特征和内容特征研究

对艺术科学研究现状和发展趋势的考察与反思，有助于整个艺术学学科的健康发展。其评估和研究方法一般来说，主要有两种：一是采用专家判断、同行评议的传统方法进行总体评述。"如果按照传统方法对这一结构松散的学科进行总体评述，无论是材料的归集和梳理，还是个人的视角和偏好，多方面的局限总使这类宏观表述难以服众。"① 另一种研究方法则是借助现代科技手段，运用文献计量方法将相关数据挖掘与理论分析相结合进行统计解读。本文采用的就是后一种研究路径：以2007—2014年度国家社会科学基金艺术学项目②的立项情况作为研究样本③，在分析项目的立项数量、立项类型、地域分布、立项单位、项目主持人等基本情况的基础上，着重对立项课题的主题内容进行梳理、统

① 赵宪章：《基于 CSSCI 的艺术学研究热点分析（2005—2006）》，《中华艺术论丛》，2008 年第 1 期。
② 国家社会科学基金艺术学项目是目前我国唯一的国家级艺术学科研项目，其立项课题基本上可以代表我国艺术学研究工作的最新方向和最高水平，其科研价值的重要性不证自明。
③ 样本选取之所以以 2007 年为起点，主要基于以下两点考虑：1. 自 2007 年起，原"全国艺术科学规划课题"更名为"国家社会科学基金艺术学项目"，评审立项周期也由原来的每两年一次改为一年一次，艺术学项目经费总额及单项平均资助额度均较之前大幅提高，项目的规划管理更加规范，导向作用也显著增强。可以说，2007 年是国家艺术学项目的分水岭。2. 本项研究在某些方面以全国艺术科学研究"十一五"和"十二五"规划为参照。而 2006 年国家没有进行艺术学项目的评审，对于国家社科基金艺术学项目来说，"十一五"的开局之年是 2007 年。

计与分析，以期通过多维度的量化分析和理论归纳，勾画出一幅较为详实的国家社科基金艺术学项目的立项地图，使研究者通过这些数据图表及其分析能够较为直观地了解到国家层面对艺术学的资助和引导及其对艺术学研究现状和发展趋势的影响。

一 立项数据的形式特征分析

1. 立项数量及立项类型分析

从纵向时间维度来看，2007—2014 年度国家社科基金对艺术学科共计资助立项 959 项，据图 1 可以直观见出，除 2012 年立项数量略有减少外，艺术学项目立项数量呈稳定增长趋势。（图 1）

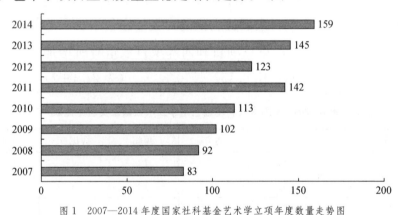

图 1 2007—2014 年度国家社科基金艺术学立项年度数量走势图

与国家社科基金历年立项总数相对照，我们发现，尽管艺术学立项总数纵向自我比较是呈逐年增长的趋势，但是艺术学在国家社科基金立项总数中所占比例反而有所下降，至 2014 年有所回升，但仍低于 5%。（表 1）

表 1 2007—2014 年度国家社科基金学科总立项与艺术学立项数量一览表

年份	国家社科基金立项总数	艺术学立项数	艺术学占总数比（%）
2007	1487	83	5.58
2008	1588	92	5.79

续表

年份	国家社科基金立项总数	艺术学立项数	艺术学占总数比（%）
2009	1720	102	5.93
2010	2285	113	4.95
2011	2883	142	4.93
2012	3291	123	3.74
2013	3834	145	3.78
2014	3820	159	4.16
合计	20908	959	4.59

从立项类型上看，国家社科基金艺术学项目资助类型主要分为重点项目、一般项目、青年项目和西部项目四种[①]。其中一般项目得到了国家社科基金的大力支持，占立项总数的半壁江山（占比53.39%），是艺术学项目的主体；青年项目发展势头强劲，数量成倍增长，总数仅次于一般项目，占比28.99%；重点项目和西部项目数量有所增加，但总数较小，增量也不大，分别占比6.15%、10.85%。（表2、图2）

表2 2007—2014年国家社科基金艺术学立项数量及类型一览表

年份	重点	一般	青年	西部	数据库	总计
2007	9	44	18	12	/	83
2008	6	51	19	10	6	92
2009	6	61	21	14	/	102
2010	6	63	34	10	/	113
2011	8	71	47	16	/	142
2012	8	59	40	16	/	123
2013	6	78	50	11	/	145
2014	10	85	49	15	/	159
总计	59	512	278	104	6	959
占比	6.15	53.39	28.99	10.84	0.62	100

① 自筹经费项目自2007年取消、数据库项目自2009年取消，故未将其包含在主要项目类型中。

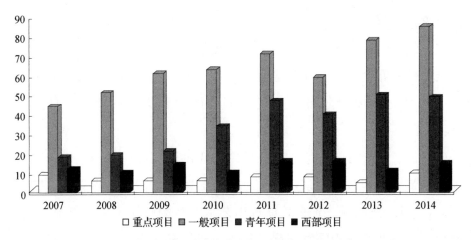

图 2　2007—2014 年国家社科基金艺术学立项数量走势图

借由以上数据统计结果可知,一方面,国家社科基金艺术学项目在绝对数量上呈增长趋势,这说明国家社科基金在 2007—2014 年度对艺术学项目的资助范围和资助力度在逐年加大,艺术科学研究呈现出蓬勃向上的发展态势;另一方面,艺术学项目占年度立项总数比例的不升反降,则从侧面反映出国家对艺术学这门学科的重视程度和资助力度与艺术及艺术科学研究的发展现状和实际需求相比,仍有一定差距,国家的投入和科研成果的转化、应用都有待于进一步加强。

从项目类型来看,国家社科基金对四种类型项目的倾斜力度明显不同。青年项目和一般项目是一个地区科研实力可持续发展的基础。2007—2014 年度国家社科基金青年项目和一般项目发展势头良好,其中青年项目总数明显增加,国家社科基金对青年项目的大力倾斜,起到了鼓励年轻学者潜心研究、积极推出研究成果的作用,进而为推动艺术科学研究的可持续发展提供了更加坚实的基础。

2. 立项地域分析

力求更直观、深入地考察立项的地域分布情况,本文将立项单位所在地域划分为四大片区,即北京、东部(10 个省市)、中部(8 个省区)、

西部（12个省区）①。

表3统计结果表明，2007—2014年度承担国家社科基金艺术学项目的百余单位遍布全国，立项覆盖面广，31个省（自治区、直辖市）都有立项；同时立项地域分布又呈现出不均衡性和集中性特点。具体表现为：

（1）北京具有明显优势。2007—2014年度国家社科基金艺术学项目立项数量最多的地区是北京，以271项位居第一，占艺术学立项总数的28.26%，处于绝对领先地位，体现出艺术学科的整体实力和集聚效应。其原因，一是北京作为国家首都，其研究机构和研究人员在获得相关信息资料方面，占据得天独厚的优势；二是北京的高等院校、科研院所众多，优秀科研人才在此汇聚。

（2）地区科研水平差异明显，具体表现为：东部明显优于西部、中部；西部略强于中部。东部共计立项338项，占艺术学立项总数的35.25%；西部共计立项195项，占艺术学立项总数的20.33%；中部共计立项155项，占艺术学立项总数的16.16%。东部立项总数约为中部、西部立项总数之和。从"十五"规划开始国家加大了对西部大开发的投入，国家社科基金亦在2004年专门设立西部项目，以配合国家西部大开发战略。艺术学立项数量西部多于中部的原因可能就在于国家社科基金西部项目的支持。不过，在国家专门设立西部项目以支持西部地区开展科学研究的情况下，东西部地区仍有如此之大的差距，可见艺术学研究地区发展的不均衡。这一数据也在一个层面上印证了"国家课题立项水平是与各地区经济、科技、文化教育等发展水平密切相关，而经济、科技、文化教育最

① 该范围的划分依据的是1986年全国人大六届四次会议所通过的"七五"计划。东部包括天津、河北、辽宁、上海、江苏、浙江、福建、山东、广东和海南10个省（市）。中部包括山西、吉林、黑龙江、安徽、江西、河南、湖北、湖南8个省。西部包括四川、重庆、贵州、云南、西藏、陕西、甘肃、青海、宁夏、新疆、广西、内蒙古12个省（市）。

发达的地区也往往是学科研究最普及、最深入、立项课题最多的地区"①。

表3 2007—2014年度国家社科基金艺术学立项各省（自治区、直辖市）数量分布表

排序	地区	立项数	占比(%)	排序	地区	立项数	占比(%)
1	北京	271	28.26	17	广西	16	1.67
2	江苏	75	7.82	18	云南	16	1.67
3	浙江	65	6.78	19	黑龙江	16	1.67
4	山东	44	4.59	20	安徽	15	1.56
5	上海	43	4.48	21	江西	15	1.56
6	湖北	34	3.55	22	山西	14	1.46
7	福建	33	3.44	23	内蒙古	14	1.46
8	新疆	30	3.13	24	甘肃	13	1.35
9	广东	27	2.82	25	吉林	12	1.25
10	重庆	27	2.82	26	青海	11	1.15
11	湖南	27	2.82	27	贵州	10	1.04
12	河南	22	2.29	28	河北	9	0.94
13	天津	22	2.29	29	西藏	8	0.83
14	四川	21	2.19	30	宁夏	8	0.83
15	陕西	21	2.19	31	海南	4	0.42
16	辽宁	16	1.67		合计	959	100

3. 立项单位分析

综观历年获得国家社科基金艺术学项目的主持人所在单位，主要有高校、艺术研究院(所、中心)、文化部(厅、局、馆)、画院(艺术馆)及其他科研机构。表4数据显示，2007—2014年间，高校是获得国家社科基金立项资助的最大主体，共计立项731项，占艺术学立项总数的76.22%；艺术研究院(所、中心)立项177项，占艺术学立项总数的18.46%；文化部(厅、

① 蒋颖，等：《我国国家自然科学基金的地区分布研究》，《科学学与科学技术管理》，2003年第3期，第10页。

局、馆)立项 18 项,占艺术学立项总数的 1.88%;画院(艺术馆)立项 9 项,占艺术学立项总数 0.94%;其他机构立项 24 项,占艺术学立项总数 2.50%。

表 4　2007—2014 年度国家社科基金艺术学立项隶属单位系统分布统计表

主持人所在单位系统	项目数	占比(%)
高校	731	76.22
艺术研究院(所、中心)	177①	18.46
文化部(厅、局、馆)	18	1.88
画院(艺术馆)	9	0.94
其他	24	2.50
合计	959	100

高等院校囊括立项总数三分之二以上,是全国艺术学研究的主体力量。表 5 数据显示,高校系统中,中国美术学院和中国传媒大学各立项 23 项,并列第一,各占高校系统立项总数的 3.15%;清华大学立项 21 项,位居第三,占高校系统立项总数的 2.87%。从表中可见,艺术学项目大户以专业性艺术类院校为主②,设有艺术学院(或者某种门类艺术学院)的综合性重点大学,具有很大竞争优势。至于设有较为齐全的门类艺术院系的师范类院校,在国家级科研项目的竞争力度方面还需加强。

表 5　2007—2014 年度国家社科基金艺术学立项 10 项以上高校统计表

排序	高校名称	项数	所占高校系统立项总数比例
1	中国美术学院	23	3.15
1	中国传媒大学	23	3.15
3	清华大学	21	2.87

① 编号 08BB13 项目《闽粤地方戏曲团体经营模式及演出市场研究》由福建省艺术研究院、广东省艺术研究所共同承担。
② 清华大学美术学院的前身是中央工艺美术学院,也是专业性艺术类院校。从这个角度看,可以说获得艺术学项目前三名的都是专业性艺术类院校。

续表

排序	高校名称	项数	所占高校系统立项总数比例
4	上海大学	16	2.19
5	南京艺术学院	14	1.92
5	中央美术学院	14	1.92
7	西南大学	13	1.78
7	南京大学	13	1.78
9	新疆师范大学	12	1.64
10	北京大学	11	1.50
10	苏州大学	11	1.50
12	哈尔滨师范大学	10	1.37

作为从事艺术研究的专业机构，艺术研究院系统在2007—2014年度斩获颇丰，为艺术学研究和学科建设事业作出了突出贡献。依据表6可见，中国艺术研究院获立项87项，位居首位，占艺术研究院系统立项总数的49.15%，遥遥领先于其他艺术研究院。这一方面与中国艺术研究院悠久的科研传统密切相关，另一方面国家社科基金艺术学项目的管理单位设在文化部文化科技司，与中国艺术研究院同属文化部，这使其对于文化艺术政策的解读、科研发展重点的把握等方面都更为准确，这是其他单位都不具备的优势。中国电影艺术研究中心立项9项、福建省艺术研究院立项8项，分别位居第二、第三，各占艺术研究院系统立项总数的5.08%、4.52%；云南省民族艺术研究院立项6项，位居第四，占艺术研究院系统立项总数的3.39%；浙江省文化艺术研究院与陕西省艺术研究所并列第五，各立项5项，占院所系统立项总数的2.82%。

表6 2007—2014年度国家社科基金艺术学项目艺术研究院系统立项前5位统计表

排序	院所名称	立项总数	所占艺术研究院系统立项总数比例
1	中国艺术研究院	87	49.15
2	中国电影艺术研究中心	9	5.08

续表

排序	院所名称	立项总数	所占艺术研究院系统立项总数比例
3	福建省艺术研究院	8	4.52
4	云南省民族艺术研究院	6	3.39
5	浙江省文化艺术研究院	5	2.82
5	陕西省艺术研究所	5	2.82

文化部（厅、局、馆）是文化艺术单位的主管部门，在文化艺术发展过程中负有管理、引导、服务等职责。其在具体工作开展中积累了丰富的实践经验[①]。表 7 数据显示，2007—2014 年间，文化部立项 6 项，占文化部（厅、局、馆）系统立项总数 33.33%，宁夏回族自治区文化厅立项 2 项，湖北省文化厅等 11 个厅、局、馆各立项 1 项，其他省市无立项记录。

表 7　2007—2014 年度国家社科基金艺术学项目艺术文化部（厅、局、馆）系统立项统计表

序号	文化部门名称	立项总数	所占文化部系统立项总数比例
1	文化部	6	33.33
2	宁夏回族自治区文化厅	2	11.11
3	湖北省文化厅	1	5.556
4	四川省文化厅	1	5.556
5	山东省文化厅	1	5.556
6	江苏省文化厅	1	5.556
7	天津市文化局	1	5.556
8	浙江省文化厅	1	5.556
9	甘肃省文化厅	1	5.556
10	河北省文化厅	1	5.556
11	新疆维吾尔自治区文化厅	1	5.556

① 作为国家和各省市文化艺术单位的主管部门，文化部（厅、局、馆）还组织评审和承担了很多其他类型的文化艺术的科研项目，因此其承担的艺术学研究项目的总数并不高。

续表

序号	文化部门名称	立项总数	所占文化部系统立项总数比例
12	湖南省文化厅	1	5.556
	合计	18	100

此外，画院（艺术馆）立项总数仅9项；其他科研机构主要包括党校、干部学院、电视台等机构，总共立项24项。画院与其他单位的立项数量不多，这主要与其科研条件、研究队伍和环境氛围有关。这两个单位系统立项数及立项率要想有显著提高，须扩大与高校、研究院系统的联系和交流合作，尝试采取合作的模式开展课题研究，或者在艺术创作实践的基础上，加大对艺术科研的投入。

4. 项目主持人情况的统计分析[①]

在艺术学学科立项项目中，部分项目主持人获得2次立项资助。表8中列举了2007—2014年间，获2次项目立项的16位学者的相关信息。这些项目主持人作为艺术科学研究的骨干力量，若能全身心地投入项目实施中去，高质量地完成科研项目，对艺术学学科的建设和科研水平的提高一定会产生积极的示范效应。

表8　2007—2014年度国家社科基金艺术学项目多次立项项目主持人信息统计表

序号	主持人	主持次数	主持人单位	课题类别
1	邱春林	2	中国艺术研究院	重/重
2	叶松荣	2	福建师范大学	一般/一般
3	杨晓阳	2	西安美术学院	一般/重
4	冶青措	2	青海省艺术研究所	青年/西
5	曹娅丽	2	青海民族学院	西/一般
6	黄鸣奋	2	厦门大学	重/一般

① 本数据若能与各位主持人在获得艺术学项目后发表的论著及其影响放到一起进行综合分析，将会为我们提供更有说服力的结论。

续表

序号	主持人	主持次数	主持人单位	课题类别
7	熊元义	2	江汉大学/内蒙古民族大学	一般/重
8	李红艳	2	河南省艺术研究院	一般/一般
9	吴涤非	2	中国艺术研究院	一般/一般
10	吴洪	2	深圳大学	一般/一般
11	朱和平	2	湖南工业大学/湖南城市学院	一般/一般
12	张成义	2	青岛大学	一般/一般
13	李世涛	2	中国艺术研究院	一般/一般
14	刘彦君	2	中国艺术研究院	一般/重
15	饶曙光	2	中国电影艺术研究中心	一般/重
16	顾颖	2	南京艺术学院	一般/青

二 主题内容分析

1. 概述

依据艺术学学科分类，结合国家社会科学基金艺术学项目课题指南，本文将立项主题内容分为艺术学理论及文化综合[①]、美术、设计、音乐、舞蹈、戏剧、影视七种类型。由于部分项目综合性较强，涉及学科研究方向面广，或属新兴边缘交叉性学科，这里只能依据课题指南、对照国务院学位委员会和教育部新修订的《学位授予和人才培养学科目录（2011年）》中对艺术学所做的学科说明进行粗略的学科分类。对于跨学科的项目，为便于统计，只纳入一个学科统计，故本文研究主题内容的划分可能还需要根据项目申请书做进一步的细化和修订。

[①] 所谓艺术文化综合研究，根据《全国艺术科学研究"十二五"（2011—2015年）规划》的表述，是指与艺术科学发展密切相关的我国文化建设理论与实践问题的综合性研究。由于本项研究与艺术学理论研究密切相关，故将其与艺术学理论并而述之。

表 9 2007—2014 年度国家社科基金艺术学立项项目研究内容分类统计表

年份	艺术学理论及文化综合	美术	设计	音乐	戏剧	影视	舞蹈	合计
2007	22	16	9	14	12	8	2	83
2008	18	16	20	16	11	9	2	92
2009	26	13	14	12	17	16	4	102
2010	25	20	11	22	14	16	5	113
2011	35	21	19	23	18	21	5	142
2012	21	25	21	20	15	14	7	123
2013	40	17	28	22	19	14	5	145
2014	38	26	31	24	15	17	8	159
合计	225	154	153	153	121	115	38	959
占比	23.46	16.06	15.95	15.95	12.62	12	3.96	100

图 3 2007—2014 年度国家社科基金艺术学立项项目研究内容占比示意图

依据表 9 和图 3，可以从横向类型维度看出不同类型研究内容的立项分布有一定差异性。其中，立项数量最多的是艺术学理论及文化综合研究，总计 225 项，占立项总数的 23.46%。这说明基础理论研究仍是艺术学科研究的重要关注点。美术、音乐和设计研究仅次于艺术学理论及文化综合研究，占比都接近 16%。传统的美术、音乐学科与新兴的设计学科呈现出齐头并进的发展态势，可见艺术学已渐成基础研究和应用

研究、传统学科和新兴交叉学科共同发展的良好局面。戏剧、影视研究立项分别占比12.62%、12%,所占比例较小,研究有待深入拓展;舞蹈研究则处于"边缘"地位,立项占比仅3.96%,与其他平行学科发展级差较大。

在对艺术学项目研究内容有大致了解的基础上,本文依次对各类型的项目研究内容展开具体分析。

2. 艺术学理论及文化综合

表10　2007—2014年度国家社科基金艺术学项目艺术学理论及文化综合类项目一览表

年份	艺术理论及文化综合	艺术史	艺术批评	艺术管理	合计
2007	9	1	/	12	22
2008	9	2	/	7	18
2009	9	3	/	14	26
2010	9	1	/	15	25
2011	17	1	/	17	35
2012	9	3	1	8	21
2013	11	/	/	29	40
2014	15	4	2	17	38
合计	88	15	3	119	225
占比	39.11	6.67	1.33	52.89	100

2007—2014年度艺术学理论及文化综合类立项共计225项,占艺术学立项总数的23.46%。艺术学理论及文化综合是对艺术的总体性、综合性研究。依据艺术学学科分类,本文将这一研究类型细分为艺术理论及文化综合、艺术史、艺术批评和艺术管理四项。详细统计数据如表10所示。其中,艺术管理研究立项数目最多,有119项,占据此类立项一半以上;艺术理论及文化综合立项数目仅次于艺术管理,有88项,占比39.11%;艺术史和艺术批评研究不够充分,仅有15项和3项,分别占比6.67%、1.33%。

通过对立项项目标题中的关键词进行定位、梳理和解读，我们发现：

（1）国家社科基金艺术学项目对新兴和交叉学科越来越关注。随着时代发展和研究深入，艺术学涌现出许多崭新的分支学科。近年来艺术学理论研究已不再囿于学科界限，而是有意识地将更多科研资源投向交叉性和综合化的方向。在艺术理论及文化综合的88项立项项目中，就涉及民俗艺术学、比较艺术学、艺术传播学、艺术伦理学、艺术经济学等多种交叉和新兴学科的研究课题。国家社科基金对艺术学新兴、交叉、边缘学科的侧重，符合当下学术研究交叉线、综合性的发展趋势，有利于鼓励专家学者以开阔的学术视野，进一步拓展艺术学研究领域，更好地推进学术科研发展。

（2）对艺术管理问题越来越关注。艺术管理研究主要包括艺术产业和文化遗产的相关研究。当前艺术产业和创意产业的蓬勃发展，加上"申遗"的升温和民族文化遗产保护工作力度的强化，使其所属的艺术管理类项目不仅日益受到党和政府的重视，而且正在吸引产业界的目光，因此尽管此类项目基数已经很大，但是仍有继续增长的可能。因为这些实践性较强的项目研究，对当前艺术产业发展、文化遗产保护、政府的艺术管理工作等都具有重要的理论指导意义和资政服务作用。

（3）艺术史和艺术批评研究亟待加强，也迫切需要国家社科基金艺术学项目的支持。相对于艺术理论和艺术管理的持续发展，国家社科基金对艺术史和艺术批评领域的科研投入并不多，这与艺术史研究要求深厚的史料积累和高深的史学素养以及艺术批评在当下的艺术环境和学术氛围中未能发挥其应有的批评作用等实际情况有关。但是，从论从史出、艺术批评应是对当下艺术现象的更为直接回应的角度看，国家社科基金有必要加大对艺术史和艺术批评学科的支持力度，当然这两个学科的研究也亟须推进，以增强竞争国家社科基金项目的实力。

3. 美术研究

表 11 2007—2014 年度国家社科基金艺术学项目美术研究类项目一览表

年份	美术学	绘画	书法篆刻	雕塑	建筑	摄影	合计
2007	8	4	2	/	2	/	16
2008	5	7	2	2	/	/	16
2009	5	7	1	/	/	/	13
2010	8	9	1	1	1	/	20
2011	9	6	3	1	1	1	21
2012	13	5	1	4	1	1	25
2013	8	6	/	3	/	/	17
2014	9	13	1	/	3	/	26
合计	65	57	11	11	8	2	154
占比	42.21	37.01	7.14	7.14	5.20	1.30	100

2007—2014 年度美术研究立项共计 154 项，占艺术学立项总数的 16.6%，仅次于艺术学理论及文化综合研究。美术研究主要包括美术学、绘画、书法篆刻、雕塑、建筑、摄影等研究内容。从表 11 可以看出，美术学与绘画研究具有绝对优势，美术研究的项目立项主要集中在这两个领域，2007—2014 年美术学与绘画合计项目 122 项，几乎达到美术研究项目总数的 80%。书法篆刻、雕塑、建筑、摄影研究立项数占美术研究总数的比例太小，四门立项数目合计仅 32 项，不及绘画一门。

基于数据量化统计结果，结合相关立项课题关键词的定位和考察可知：

（1）美术学发展势头强劲。其中，宗教美术、美术考古以及民间美术等领域颇受关注，相关项目课题研究呈现出良好的发展态势。对这些领域的探索在很大程度上已经超出了纯粹图像意义的阐释，日益进入艺术观念和思想领域，这不但推动美术学进一步向纵深发展、加强了美术学的学科地位，而且为艺术学研究积累了丰富的实物资料。

(2) 绘画研究是美术研究的主体，也是学术积淀最为深厚的艺术学科之一。绘画研究项目除了涉及对中国传统绘画和西方绘画的全方位、多视角研究外，地域性绘画专题和画家专人研究也有不俗表现。

(3) 2007—2014 年，书法篆刻、雕塑、建筑①、摄影领域的立项还比较少。比如摄影研究，仅有 2011 年"摄影艺术研究：新中国摄影发展史"和 2012 年"中国当代摄影影响创作观念与现状研究"两项立项课题。造成这种局面的原因一方面可能是这些研究领域不仅要求有较深的理论知识，同时还需具备较强的实际操作能力，另一方面可能与我国在这些领域人才缺口还比较大，学术积累相对不足有关。

4. 音乐研究

音乐研究 2007—2014 年呈稳定增长趋势，累计立项 153 项，占艺术学立项总数的 15.95%。（见表 12）

表 12　2007—2014 年度国家社科基金艺术学项目音乐、舞蹈研究类项目一览表

年份	音乐	舞蹈	合计
2007	14	2	16
2008	16	2	18
2009	12	4	16
2010	22	5	27
2011	23	5	28
2012	20	7	27
2013	22	5	27
2014	24	8	32
合计	153	38	191

音乐研究藉由广阔的受众基础和长期的学术积淀，一直以来都是艺术学研究的重点，音乐研究项目的课题具有广泛性、深入性、细致性特

① 建筑，由于其横跨人文艺术、社会科学和自然科学的特殊性，除了艺术学项目之外，还有很多国家社科基金和国家自然科学基金项目。

点。通过对项目标题关键词的词频统计发现,民族、民间音乐研究立项数量突出,2007—2014年间立项多达30项;音乐史、音乐理论等宏观研究也有所推进,立项25项;此外,还有对音乐创作和作品进行微观阐释,对仪式音乐、雅乐和乐器等进行研究的项目,虽然数量不是很多,但贵在很有新意和特点,是音乐研究领域的新拓展。就目前来看,除了继续对中国传统音乐进行多视角、全方位研究之外,音乐的国际交流与传播研究亦不容忽视。未来音乐研究要更加注重国际合作,加强中国传统音乐"走出去"及外国音乐研究。

5. 舞蹈研究

舞蹈研究的立项数目虽呈逐年增长态势,但和与其关联紧密的音乐研究相比,当前舞蹈研究显得不够理想,研究项目绝对数量很少,总计仅38项,占年项目总比仅3.96%(见表12),是所有艺术学科中占比最小的。舞蹈研究项目内容主要包括各舞种发展史和口述史的梳理、少数民族舞蹈的保护与实践研究、舞蹈源流与取材的探索分析、舞蹈风格特征解析等,这在保护舞蹈艺术资料等方面起到了积极的推动作用。但项目内容大多是从文化、社会等层面对舞蹈史料的分析整理,与舞台实践有一定距离,此类项目对舞蹈艺术本身的影响还有待观察。

6. 戏剧戏曲研究

表13　2007—2014年度国家社科基金艺术学项目戏剧戏曲研究类项目一览表

年份	戏剧	戏曲	合计
2007	1	11	12
2008	6	5	11
2009	4	13	17
2010	3	11	14
2011	6	12	18
2012	3	12	15
2013	4	15	19

续表

年份	戏剧	戏曲	合计
2014	7	8	15
合计	34	87	121
占比	28.10	71.90	100

戏剧戏曲研究类项目 2007—2014 年立项共计 121 项，占总立项数的 12.62%。其立项数量趋于稳定，没有明显的上升趋势，目前总体情况不占优势。从表 13 可以看出，戏曲研究项目共计 87 项，占本学科立项总数的 71.90%，戏剧研究项目共计仅 34 项，占立项总数的 28.10%。可见戏曲研究不论是广度还是深度都领先于戏剧研究。

我国戏曲品种丰富，历史悠久，内蕴丰厚，是中国特色传统艺术之一，也是最有群众基础和学术积淀的艺术样式之一。戏曲研究的发展与当前对文化遗产的研究与保护工作力度的加大有所关联。目前戏曲立项课题研究主要包括：戏曲史论的梳理与建构、戏曲源流与取材的探源分析、戏曲音乐学、少数民族戏曲研究、戏曲的当代研究、戏曲市场学、戏曲剧团研究、剧场戏楼研究、各剧种的梳理与建构、戏曲与文物学及电影学等学科的交叉研究等；戏剧研究则与文学研究关系更加紧密，研究主要集中在中国当代戏剧现状考察和国外戏剧思想、导演技法等领域，国内外戏剧的比较研究也是近年关注的热点之一。

7. 影视研究

表 14　2007—2014 年度国家社科基金艺术学项目影视研究类项目一览表

年份	电影	电视	广播	表演	动画	合计
2007	6	/	/	/	2	8
2008	6	3	/	/	/	9
2009	9	5	/	/	2	16
2010	10	4	1	/	1	16
2011	15	5	/	1	/	21

续表

年份	电影	电视	广播	表演	动画	合计
2012	12	2	/	/	/	14
2013	12	1	/	/	1	14
2014	10	5	/	/	2	17
合计	80	25	1	1	8	115
占比	69.56	21.74	0.87	0.87	6.96	100

影视研究 2007—2014 年共立项 115 项，占国家社科基金立项总数的 12%，比例偏低。影视研究主要以电影、电视、广播、表演和动画等为研究对象。据表14所示，电影研究立项遥遥领先，立项共计80项，占影视研究立项总比近70%。与其他二级学科横向比较，电影学科立项数量在所有二级学科中仅次于音乐和戏曲研究，位列第三，这说明当前电影学科是艺术学的学科重点和研究热点。从电影作为较为成熟的新媒体艺术以及发展文化产业进行文化输出、参与国际文化竞争的角度看，国家社科基金对电影学科的支持力度可能会继续加大。

电视和数字媒体（见表14）是当代社会发展最快和最强势的媒体之一，但是从表14数据来看，相应的电视研究却有明显的滞后性，电视研究项目总数仅25项，只有其相邻学科电影学的31%左右。这与中国目前作为电视节目生产和消费大国的地位非常不匹配。影视研究中的动画、表演和广播艺术研究项目数量非常少，三门立项数量合计仅仅25项。国家层面一直在大力扶持民族动画产业的发展，努力引导电视业的健康发展，作为国家级科研项目，国家社科基金有必要加大对动画和电视的研究力度。

通过对上述项目主题内容的微观分析，我们发现：

（1）对电影发展现状的研究比较多。中国大陆、香港和台湾以及美国电影的发展现状吸引了学术界的目光，对上述对象进行研究的课题就有26项，约占电影研究总数的30%。这些研究项目有助于准确地把握电影发展

脉动，开拓中国本土电影研究的学术视野，使其在电影"全球化"的语境下朝向国际化迈进。

（2）电影史论和电影创作研究也是近年电影学立项课题的重要关注点。电影史论是电影学科重要的研究基础，关于电影史论的梳理和宏观建构的课题将近20项。电影创作研究课题涉及电影改编、电影剧作、电影语言、电影剧本等内容，立项课题为11项。电影学项目研究内容还涉及电影市场等产业方面的内容研究，表现出艺术学界对当前电影艺术产业发展所面临问题的敏锐把握能力。至于项目中有关电影导演、电影明星等的研究，则是此间比较时鲜的话题。总的来说，电影研究既注重基础理论研究，亦对创作实践和产业发展有所关切，研究较为全面和深入。

（3）与电影研究的强劲势头相比，电视研究却难以望其项背。目前艺术学项目中电视研究的关注点主要集中在电视作品的微观阐释方面，比如对西部少数民族电视剧、武侠题材电视剧、粤港电视剧等不同题材的电视剧研究以及对电视栏目的研究等等。总体来说，电视理论研究目前还不能适应电视的快速发展和巨大影响力[①]。

8. 设计研究

2011年艺术学升级为学科门类，设计学成为与艺术学理论、音乐与舞蹈学、戏剧与影视学、美术学相并列的一级学科，这为设计学带来了新的发展机遇。特别是作为注重实践应用的热门学科，设计学近几年发展势头迅猛。表15数据显示，2007—2014年设计研究立项总数达153项，占总立项比15.95%，与美术、音乐传统优势学科研究立项占比持平，可见设计研究项目上升速度之快。

153项设计研究立项课题，主要包括艺术设计、工艺美术、数字媒

① 与电影主要作为一门艺术和文化产业不同，电视主要是作为传播媒体而受到学术界的关注，对电视的研究，并不主要集中在艺术学界，国家社科基金中的新闻学与传播学、教育学等学科对其关注较多。这需要对国家社科基金中有关电视的研究项目全都进行统计，才可能得出较有说服力的结论。

体艺术、视觉传达、环境设计、产品设计、服装设计和公共艺术等。其中工艺美术和艺术设计立项总数位居第一、第二，分别有59项、38项，占设计研究立项总数的38.56%、24.84%；新兴的数字媒体艺术、环境设计、产品设计、服装设计、公共艺术和视觉传达艺术，由于研究的历史不长，有影响的研究成果较少，故立项数量少、所占比例小。

表15 2007—2014年度国家社科基金艺术学项目设计研究类项目一览表

年份	艺术设计	工艺美术	数字媒体艺术	视觉传达	环境设计	产品设计	服装设计	公共艺术	合计
2007	1	3	4	/	/	/	1	/	9
2008	1	6	9	2	1	/	1	/	20
2009	2	6	2	/	/	/	3	1	14
2010	4	3	1	/	2	/	/	1	11
2011	8	4	1	/	2	2	/	2	19
2012	7	11	/	/	2	/	1	/	21
2013	8	11	1	/	3	4	1	/	28
2014	7	15	/	1	4	2	1	1	31
合计	38	59	18	3	14	8	8	5	153
占比	24.84	38.56	11.76	1.96	9.15	5.23	5.23	3.27	100

总的来说，设计研究项目在2007—2014年间的发展，无论是在深度还是广度上都有所提高，具体表现为：

（1）艺术设计呈现良好的发展势头，立项数目逐年增长。艺术设计课题内容丰富，主要包括：艺术设计史论的梳理与建构、实践应用研究、价值体系研究、艺术教育研究、外国设计思想在中国的传播研究以及中外艺术设计的比较研究。此类项目的研究成果对艺术实践会产生积极的推动作用。

（2）工艺美术立项数量在设计学各子学科中位列第一，且立项数目呈稳定增长的趋势。这一方面与工艺美术作为最古老的艺术种类具有深厚的学术积淀和内涵有关，另一方面其种类繁多、范围广泛的特点，也

是工艺美术立项数量大的原因。工艺美术课题内容主要包括：工艺美术史的梳理及学科建构、不同种类工艺美术（如陶瓷、漆器、木器、玉器、染织等）专题研究等等。当前民族文化遗产保护与研究工作的推进，也促进了民间工艺美术的有关项目立项，并且有继续增长的可能。

（3）数字媒体艺术、环境设计、产品设计、服装设计、公共艺术和视觉传达艺术有影响的研究成果较少，且多数课题研究仍停留在概述的层面，未展现出这些学科特有的实践性、应用性，项目效益和应用性程度有待进一步提高。

三 结语

通过对2007—2014年度国家社科基金艺术学项目立项情况的梳理分析，总体来说，可以得出如下结论：

1. 从立项数量来看，2007—2014年度国家社科基金扩大了对艺术学项目的资助范围，立项数量逐年增加、资助经费逐年增多，对推进艺术学研究、加强艺术学科建设和艺术教育、指导艺术和文化产业实践具有积极作用。从立项课题的类型和地域分布来看，2007—2014年的一般项目及青年项目得到了国家社科基金的大力支持，国家对青年项目的扶持为艺术学研究的可持续发展奠定了坚实基础。但是从地域分布的角度看，艺术学研究和立项还存在严重的失衡问题，国家应适当加大对中西部地区科学研究的扶持力度，可以考虑采取东西部合作研究立项的方式带动中西部地区的艺术学研究。同时中西部地区也应大力培育具有区域特色的优势学科和项目选题，积极参与学科交流与项目竞争。

2. 从艺术学立项课题研究内容的分类统计结果来看，国家社科基金艺术学项目的导向作用显著增强，国家在对艺术学基础理论及文化综合研究表现出持续关切的同时，也能够支持那些对中国当下艺术现象进行

敏锐的前瞻性把握和深入探索的研究项目，在艺术学科宏观建构和对各种艺术现象和作品进行微观阐释方面都有立项。获得立项资助的项目也都在某一方面回应了全国艺术科学研究"十一五"和"十二五"规划对艺术学研究的要求。但不可否认的是，国家社科基金艺术学项目立项方面还存在一定的问题，如各学科项目发展不平衡，基础理论类项目原创性有待加强，实践应用类项目的应用性指导性略显滞后，等等，尤其是艺术学理论创新研究与文化艺术实践之间还存在一定程度的脱节，具有基础性、全局性和战略性影响的重大成果不多，这些矛盾说明艺术学项目和艺术学研究尚未满足当前国家文化建设飞速发展的形势要求。

总之，我们既要承认当前国家社科基金艺术学项目对艺术学研究的资助、扶持和引导，确实推动了艺术学的快速发展，使艺术学研究日趋活跃并逐渐深入，研究领域也不断拓宽，同时也要承认艺术学项目和艺术学研究都存在亟待解决的问题。作为刚刚自立门户、获得独立发展资格的艺术学科来说，一切都出于起步阶段，艺术学项目与艺术学研究任重而道远。

甘锋、姚远，《南京艺术学院学报（美术与设计）》2015 年第 3 期

"道，一以贯之"
——张道一先生艺术学思想述评

有一种人类活动，它的存在与人类的历史一样古老，但是对其整体进行综合研究的学科却刚刚确立。作为一门以艺术整体为研究对象的人文科学，艺术学不仅是现行各个学科中最年轻的一个学科门类，而且是在当今世界艺术研究的总体学科格局中，唯一一门不仅在学理上而且在体制上主要由我国学者建立的学科[①]。"艺术学"被确立为文学门类下的一级学科无疑是20世纪90年代我国艺术界最受关注的热点之一，而2011年艺术学升格为独立学科门类的重磅消息，再度使"艺术学"成为艺术界和学术界的关注焦点，"艺术学"不但成为理论界的"热词"，而且成为燎原之"星火"，迅速点燃了国内高校开设艺术学专业的热情[②]。从艺术学理论的探索、艺术学学科的建立到艺术学教育体制的确立等一系列艺术学命题的提出和解决，既是中国艺术研究和社会文化发展的必

① 在19世纪与20世纪之交，西方学者康拉德·费德勒（Konrad Fiedler）、马克斯·德索（Max Dessoir）、艾米尔·乌提兹（Emil Utitz）等人曾经试图创建一门名为（一般）艺术学的学科，尽管他们的努力产生了一定影响，并且波及中国、日本等国，然而这一尝试终因其固有的学科壁垒以及对艺术的不同认识而不了了之。

② 据统计，截至2013年，仅艺术学理论一级学科就拥有20个博士点和60个左右硕士点（凌继尧：《艺术学理论：历史、现状和思考》，《云南艺术学院学报》，2014年第4期）。截至2011年，全国有1400多所高校开设了艺术类专业，在校的艺术类学生数高达200万，远远超过哲学、文学等传统强势学科的学生数量（《光明日报》2011年8月5日）。

然要求，也离不开一代又一代学者们的不懈追求和艰苦努力。其中有一位学者，六十年如一日从不间断地学习、研究中国艺术①，尤其是自20世纪80年代至今的30多年来一直致力于艺术学学科的建设和艺术学理论的研究，在耄耋之年依然活跃在艺术学的前沿，引领着这一学科不断向前发展，他就是我国艺术学科的奠基人张道一先生。

张道一先生既是成就卓著的艺术学家，也是了不起的艺术教育家、民艺学家、图案学家、工艺美术史论家，其学术研究涉及民间艺术、工艺美术、美术学、艺术学等诸多领域，其独特的工艺文化观、造物观、民艺观、艺术教育观等都对我国的学术发展和艺术实践产生了积极影响。尤其是他后期在艺术学学理、学科建设方面的努力，包括在艺术学的学科定位、研究对象、研究方法和理论构架等方面的探索，始终关注着人的艺术生活的完善和社会、时代的需求，使我国的艺术学一步步发展建立起来。张道一先生在回顾其学术历程时说："我像战士一样地扛过三面旗，即工艺美术、民间美术和艺术学。其中从事工艺美术的时间最长，从中解决了设计的问题，而且由此认识到'纯'精神艺术产生的基础和发展的脉络。民间艺术则是民族文化之根，是一切上层艺术赖以发展的基础。我之所以在近年又转入艺术学的研究，是想整合探讨艺术的共性和规律，包括中国艺术的人文精神和思维方式，这样三种研究是相互关联的，也是自然的上升，并非事先的规定。"② 从中我们不难看出他走了一条由门类到整体、由个性到共性、自下而上从艺术经验到艺术理论及其体系建构的学术道路，正如庄子在两千年前提出的"技进乎道"一样，张道一先生也在学术道路上化繁为简、由博返约，经历错综复杂的艺

① 张道一在《道即路，行路者无路也要走——在山东工艺美术学院"2011全国艺术学科建设论坛暨张道一先生从教六十年及艺术学思想研讨会"上的讲话》中说："我自从选择了艺术，便以此为业，一以贯之，从来没有见异思迁，跳来跳去，或攀什么山头。在艺术领域，我的起点宽而杂，虽说从学图案开始，一旦进入了理论思维，不得不逐渐扩展，不了解大者就无法深刻地认识小者，很自然地由小而大，一直到艺术学的建设。"(《设计艺术》2011年第6期)

② 张道一：《流水不腐——国际文化交流与中韩艺术关系》，《装饰》，1996年第6期。

术之"象"后由"多"及"一"、"道通为一",终成一家之言,与同道一起在中国学术界树立起艺术学这面大旗。

一

尽管张道一先生将其研究触角伸向了艺术学领域的各个角落,但是他并没有像前人那样陷于门类艺术而不能自拔,而是通过对古今艺术现象及其理论的梳理揭示了中国没有艺术学科的根本原因,从而对症下药,根治艺术研究界存在的问题。在对几千年来的艺术实践及其研究历史进行整体观照的过程中,他发现,尽管中国人做学问习惯于由远及近,由大及小,由一般到特殊,对各种自然与人文现象进行综合性的思考,但是唯独缺乏对艺术整体的归纳概括和综合研究[①];尽管中国社会普遍认同"劳心者治人、劳力者治于人"的观点,但是唯独在艺术界盛行重实践轻理论、重技艺轻研究的传统。针对这一现象,他先后写作了《关于中国艺术学的建立问题》《艺术学的研究与方法》等一系列论文,阐述建立艺术学的必要性、重要性以及面临的问题及其解决方案等,其着重解决的核心问题就是在艺术界、学术界、教育界确立艺术学作为一门人文科学的学科地位,确立艺术学的基本理论特征以及学理建构和学科建设路径,这一系列努力初步奠定了艺术学学科的思想基础和理论基础。在他看来,艺术界当时存在的本质问题是关于对艺术理论的功能地位的认识问题。关于艺术个性与理论共性的辩证关系的认识问题以及从事艺术学理论研究的方法论问题,即为何要建立艺术学学科的问题。而

① 中国古代其实不乏对艺术做整体性思考的学问,儒道释诸家皆有,但与美学作为哲学的一个分支的情况类似,其对艺术的言说几乎都依附于各自的观念总体和理论体系之中,在张道一看来,这与从人文科学的角度出发,主要运用归纳概括的方法对艺术整体进行综合研究的艺术学是有本质区别的。至于近代产生于西方的美学,尽管也以艺术为主要研究对象,但其研究的只是艺术的一个方面,并不关心艺术的整体作用。美学的核心"审美",作为哲学的命题,只能是抽象的概念。至于"有文无艺"的文艺学就更不可能解决艺术的根本问题了。

正是在这个问题上，艺术界存在着门类艺术各自为政，轻视艺术理论，满足于感性认识的现象。

那么，为什么会存在这种情况呢？张道一先生为我们揭示了这一现象背后深刻的社会历史原因。原来这主要是受到了当时的社会制度的影响，人的身份地位不同，有尊卑贵贱之分，而不同的艺术分属于不同的社会阶层，阶级的对立使得人们很难将其并列起来进行统一的论述。如此一来，便造成了各门艺术"敲锣卖糖，各干一行"的局面：儒家重视礼乐，便有了专门探讨音乐的著作《乐记》；战国时期的《考工记》探讨的则是宫廷需要的各种器物；魏晋诗文盛行，专门探讨文学的《文心雕龙》便横空出世；而各种各样的画论也未能将触角伸到其他门类艺术之中。如此，便缺少对于艺术进行横向联系的整体性研究或综合性研究。到了五四时期，我国学者对"艺术"一词的界定及其所涉及的范围都未达成共识，恐怕也谈不上作为"大写的艺术"研究。至于蔡元培倡导成立的画法、书法和乐理研究会，在他看来，也只注意到艺术"为一种助进文化之利器"的作用，依然忽略了对艺术自身的学理建设。张道一先生从历史唯物主义的层面为我们揭示了重视综合的中国人对艺术整体未能进行综合研究的真正原因。如果不是对艺术史、社会史、中国古代社会阶层划分和艺术文化生活有深入的了解，如果不是从社会阶层和经济的角度，而只是从艺术本身、从艺术内部、从中国人的思维方式上找原因，恐怕是无法发现历史真相、揭示根本原因的。试想，歌伎和工匠等底层从艺者哪里会有时间、精力、能力对艺术整体进行综合研究呢？而王公贵族、文人士大夫恐怕既不了解底层艺术，也不愿意将"下里巴人"和"阳春白雪"放到一起进行综合研究。针对这种现象，张道一先生曾经语重心长地告诫青年学子一定要真正掌握中国文化的这些关系，因为如果不了解这些背景，"谈艺术不但谈不深，甚至谈不通"[①]。

① 张道一：《张道一在"艺术学硕士研究生教材研讨会"上的讲话》，《艺术学界》，2013年第2期。

关于理论与实践这对认识论的重要范畴，张道一先生的看法是非常辩证的。一方面，我们要承认"实践出真知"，艺术家的创作经验非常宝贵，但是，"艺术理论的概括是要由个别上升到一般，需要综合无数艺术家的经验之谈进行熔炼，才有可能找到带有原理性的东西。很多从事艺术实践活动的人不了解这一点，以为写出的经验就是理论，谁的作品好，谁的经验多，谁的理论也就高。"①针对这种感性认识，他生动地比喻说："实践不会自然变成理论，就像矿石不会自然变成钢铁一样。矿石要经过冶炼才能成为金属；艺术要经过概括、归纳、分析、综合，经过逻辑思维，加以条理化，才能成为理论。"② 这就如同一个政治家或者企业家，尽管水平极高，成为一国元首或者亿万富翁，但我们并不认为他就是政治学家或者经济学家一样③。

总之，只重视实践而忽视理论，就难以从现象上升到本质，从艺术门类上升到艺术总体。虽然"整体的艺术形式和作品是不存在的，但整体的理论研究却不可少。整体的艺术理论也就是整合的、综合的研究艺术的共性。只有将艺术的共性和分门别类的个性搞清楚，才能更好地理解艺术"④。他反复强调艺术需要理论，因为艺术理论不仅可以让我们更好地吸收前人的研究和创作成果，还可以让我们对艺术有更为深入的认识，为我国艺术事业的发展提供强大的理论支持，否则对任何一个事物的认识只能停留在经验层面，只得其表而未入其里，正所谓"厘不清、说不明、做不细、行不正"。作为一位充满了社会责任感和历史使命感的人文学者，面对曾经阻击了无数理论家的难题，张道一先生并没有畏缩不前，而是一旦发现问题的症结所在，就立刻着手解决它。

① 张道一：《张道一选集》，东南大学出版社，2009年，第33页。
② 张道一：《张道一选集》，东南大学出版社，2009年，第99页。
③ 这里之所以还在这个最基本的常识性问题上花费笔墨，原因在于即使张道一反复强调二者的区别以纠正艺术界存在的模糊认识，但是在艺术学升格为门类之后仍有一些艺术家和艺术学者把艺术创作活动和对创作活动进行科学研究的学术活动混淆。其实，艺术创作不论其是多么伟大，我们都不能说它是一种以求真为目的的科学活动，因此我们才需要建立一门研究艺术的科学——艺术学。
④ 张道一：《张道一选集》，东南大学出版社，2009年，第102页。

二

　　张道一先生在回顾自己的学术历程时说，艺术学是其晚年思考最勤、着力最多的领域。他是以民间艺术为学习和研究的基点，逐渐扩展到工艺美术研究和民艺学研究，而后逐步攀登到艺术学的高原上对艺术整体进行综合研究，这种自下而上、由"个别"上升到"一般"、从艺术实践上升到艺术理论，进而使之成为一门人文科学的研究思路贯穿于他治学的整个过程。丰富的人生阅历和治学经历使其敏锐地发现，随着整个社会发生翻天覆地的变化，社会意识以及人们对待艺术的态度和方式发生了根本的转变，艺术在人类生活以及整个社会中的功能、地位都随之发生巨大的变化，艺术研究者面临着一个重大的任务，那就是要从根本上对这种社会、思想、文化的转型和艺术及其功能地位的变迁做出学术的应答，而这非以科学的态度自觉地对艺术整体进行综合的研究不可。经过多年的摸索，借助民艺学这把钥匙，他终于打开了艺术学的大门。从20世纪90年代中期起，他连续撰写了《应该建立艺术学》《艺术学不是"拼盘"》等一系列建设艺术学的纲领性论文，不但解释了建立艺术学的缘由，回应了艺术界和学术界的质疑，从总体上对"艺术学"做出了界定，而且论述了艺术学与美学、文艺学、门类艺术理论以及其他人文社会科学的联系与区别，阐释了艺术学的学科定位、对象和方法等艺术学问题。

　　从张道一先生艺术学理论框架的构成看，有的放矢地解决在中国的历史条件和学术条件下艺术理论与实践的具体问题，是其基本的出发点和最后的归宿，他的艺术研究不是从抽象的定义和先入为主的观念出发，而是从历史上和现实生活中客观存在的艺术事实出发，通过分析这些艺术现象找出其中存在的问题和解决办法，进而通过理论建构来为学

科建立打下坚实的学理基础。它提供给我们的,是其所确立的具有中国特色的艺术学基本观念,是一个崭新的艺术学体系的基本理论框架,是它认识艺术现象、解决艺术问题的基本立场、观点和方法,而不仅仅是一般的艺术学知识。一门学科如何定位,是直接关系到这一学科能否成立的关键问题,因此如何对艺术学进行学科定位,就成为他进行艺术学学理建构时必须优先考虑的问题。在《艺术学研究之经》一文中,他开宗明义地对多年的研究成果进行了高度凝练:"从人文科学的角度对艺术进行整合研究,即探讨艺术的综合性理论,是艺术学研究的主旨。"[①]就是这样简洁的一句话,不但回应了上文所揭示的两个问题,而且为艺术学理论的构建和学科的建设指明了方向。

那么艺术学到底是什么呢?综合其多篇文章的界定,我们可以简要概括如下:艺术学是对艺术整体(包括中国艺术的人文精神和思维方式)进行综合研究的科学,是带有理论性和学术性的,成为有系统知识的人文科学。但是艺术学的理论性和学术性应从艺术的实践中提炼出来,而不是从哲学中派生出来。它不仅应该成为一门人文学科,而且要努力成为人文科学的重要支柱之一。

犹如哲学上最基本的问题是思维和存在的关系问题一样,艺术学的最基本问题应该是艺术与人的关系问题,即艺术的基本性质是什么的问题。"作为人学的艺术学"是张道一先生艺术学理论研究和学科建构中所提出的中心命题,其目的就是要说明艺术与人的关系。作为人的本质力量的显现,作为人与自然世界的和谐关系的呈现,艺术之于人具有重大意义,因此我们必须要用科学的态度来对待艺术,用科学的方法来研究艺术,用饱含人文意蕴而又合乎科学规范的语言来阐明艺术,而要做到这一点,就必须将其视为一门事关人生的科学,将其纳入人文科学之中。为此他发表了《艺术与科学》一文,以说明艺术与科学的辩证关

① 张道一:《艺术学研究之经》,《山东社会科学》,2005 年第 7 期。

系。他认为,作为人类思维和创造的两种重要活动,科学不仅仅靠逻辑思维,艺术也不仅仅靠形象思维。"艺术学的建立,正是要对此进行整合研究,探讨艺术门类之间的个性和共性。"① 在强调艺术学是一门人文科学之时,他并没有像某些学者那样执其一端,而不及其余,忽视了艺术学的科学性与人文性的辩证关系。对于作为人文科学的艺术学来说,它所具有的人文性应该是一种融合了科学精神的人文性,这就决定了艺术学既离不开对人文精神的实现,又离不开对艺术规律的追寻。总之,对艺术整体进行综合研究,以探索艺术本质、揭示艺术活动规律,表达艺术理想、创造充满人文关怀的价值世界,这才是艺术学作为一门人文科学所应具备的理论品格,并得以确立在人类生活和艺术研究中的功能和地位的保障。而把原属文学的艺术学科提升为一个独立的学科门类,"就从哲学思维科学层面充分肯定了艺术在促进人的全面自由发展中的独特地位和作用,标志着艺术学已经成为人文学科的重要组成部分"②。

那么,作为一门人文科学的艺术学的学理构成到底是怎么样的呢?《左传》云:"礼,上下之纪,天地之经纬也。"孔颖达疏曰:"言礼之于天地,犹织之有经纬,得经纬相错乃成文。"从逻辑的角度讲,任何事物都是由经纬两路相辅相成,艺术研究当然也不例外。"那么艺术学的经纬是什么呢?如果以经纬作比来说明艺术学研究的具体内容,那么,应以艺术的总体共性和总的特征为经,各式各样五花八门的艺术为纬。"③ 所谓纬线指的是美术、影视等各个门类艺术研究,而经线指的则是贯通各个门类艺术的综合性研究,如艺术史、艺术原理等等。经线的每一个角度都是一条串联各个门类的艺术理论之线,而且这种连接还不

① 张道一:《艺术与科学》,《艺术百家》,2010年第4期。
② 仲呈祥:《艺术学成为一级学科彰显艺术自觉、自信、自强》,《中国社会科学报》,2011年4月26日。
③ 张道一:《张道一选集》,东南大学出版社,2009年,第43页。

止于艺术内部,它还可以在更大的范围上与其他学科进行跨学科的融合,例如艺术辩证法、艺术传播学等各种各样的艺术学交叉学科。显然,张道一先生提出"经纬交错"的艺术学理论构成和研究方法,其目的就是要整合门类艺术研究与艺术整体研究,从哲学的角度来说要处理的其实是艺术个性与艺术共性的关系问题。对于艺术实践来说,鲜明的个性是每一位艺术家创作活动的根基,但是对于艺术理论来说则是要舍弃个性的特殊因素,在个性之"象"的集群中总结出艺术迁转之"道",即艺术发展变化的共性。因此,艺术学理论就是要在个性中提炼出共性来。"辩证法告诉我们……孤立的学问做得再大,依然是孤立的;唯有成为整体的一部分,才能使整体强大起来。这种整体的观念,确实须要深切思考,认真对待。"[1]毫无疑问,在各个艺术门类研究的基础上,进行综合的分析有利于探究艺术的共同特点,把握艺术的共同规律,反过来说,即使是对门类艺术的个别研究,如果能将具体艺术问题的微观思考与艺术学的宏观理论思考相结合,也一样会获得双赢的效果。"机以转轴,杼以持纬",艺术"经纬"最终勾勒的是一幅大美的艺术研究图景。

《道德经》云:"道生一,一生二,二生三,三生万物。"此处,"道""一"与"三""万物"从辩证法的角度说正是共性与个性的对立统一。针对艺术学研究之学理,张道一先生站在"道""一"的整体性立场上,提出了艺术学研究的"三层次"、艺术学理的"三大块"、艺术形态的"三大块"、艺术构成的"三要素"[2],为我们更好地理解"艺术学经纬"提供了进一步的学理依据。

所谓艺术学理论构成的"三层次"说,指的分别是技法性的、创作

[1] 张道一:《张道一选集》,东南大学出版社,2009年,第88页。
[2] 艺术学理的"三大块"指艺术史、艺术原理和艺术审美;艺术形态的"三大块"指音乐、美术和舞蹈;艺术构成的"三要素"指思维、载体和技巧。张道一的有关论述振聋发聩,使我们对艺术学有了更加清醒的认识;其中也有可商榷之处,由于篇幅所限,相关论述就不在这里展开了。

性的和原理性的理论。技法性理论指的主要是技巧训练的方法，例如美术的透视学、色彩学，音乐的基本乐理、视听练耳，等等；创作性的理论主要关涉各类艺术的创作方法论，包括构思、取材、塑造形象的过程和方法，与技法主要关涉形式和手段不同，创造性的理论还表现出对人生、社会的看法和态度；在此基础之上是原理性的理论，这一层面涉及艺术创造的规律，包括艺术的本质、类别、历史等等，它揭示艺术与人生、社会、文化等多方面的关系，是人文社会科学不可缺少的一部分。以上三个理论层次，张道一先生又从一般规律的角度将其一分为二，即由技法到创作为一，由创作到原理为二。他经常用过去艺人中流行的两句谚语——"隔行如隔山"与"隔行不隔理"——来阐述构成艺术学理论各个层次之间的辩证关系。前一句谚语说的是各门类的艺术语言、创作技巧各不相同，艺术的表现形式与特点也千差万别，各门艺术之间如有一座大山横亘其间难以沟通。后一句指的是，虽然各个艺术行当之间差异很大，但是在道理上却是相通的。这里的"理"，指的就是艺术的原理，而找到并提炼出贯穿于各门类艺术的普遍规律和共同原理，正是艺术学的目的所在。

张道一先生对构成艺术学理论诸层次的区别与联系的论述还暗含着这样一种观点：技法、创作与原理是一个不可分割的有机整体，任何艺术研究者都不能偏安一隅而忽略对其他两个方面的了解。由于众所周知的原因，我国艺术的实践与理论长期处于隔膜状态，这就使得关注创作的艺术家对原理性的理论思考不足，致使他们的艺术创作从形式上很难进行本质创新，在内容上也很难达到哲思的高度；而那些缺乏艺术实践经验的研究者搞出来的理论则大多"不接地气"，对艺术实践活动很难产生影响。所谓"不通一艺莫谈艺"。正因此张道一先生才提出既要把艺术学理论"请下来"，也要把艺术实践"升上去"。只有在这种"上下自如"的运作中，实现艺术研究个性与共性的辩证统一，才能保证艺术

学的科学性及其回应现实需要的理论品格。

三

张道一先生对艺术学的贡献是全方位的，但是作为一位艺术学家和艺术教育家，他最引人注目、令艺术学界受益最多的还是在建立艺术学学科方面作出的重要贡献。仅仅这一方面的贡献就足以使其在学科史和中国高等教育史上留下不可磨灭的足迹，而真正能够留下这种足迹立下界碑的人其实是少之又少的。

在中国要建立一门新学科，与西方大多数国家相比，有着更为复杂的要求，除了需要学术共同体达成普遍的共识、拥有足够的知识积累之外，还需要政府相关部门的认可及其在制度和体制上的保障与支持。因此张道一先生在进行艺术学学理建构、认识和建立艺术学学科的必要性和重要性之时，就开始为从制度和体制上建立艺术学学科而鼓与呼了。

作为艺术学的开拓者，张道一先生以其高度责任感、使命感和学术敏感、前瞻意识，一方面著书立说为艺术学科的建立奠定学理基础，另一方面从学科建设的高度向国务院学位委员会、教育部等学科和教育管理机构建言献策。20世纪90年代初，他在国家教委和国务院学位委员会等相关会议上提出建立美术学的构想，认为应该将美术史论改名为美术学，经过反复的争论与探讨，终于在他参加的第二届国务院学位委员会艺术学科评议组会议上通过了这项建议，成立了美术学。可以说，美术学的获批为艺术学在学科建制上的立名营造了良好的舆论氛围，也坚定了张道一先生建立艺术学学科的斗志和信念。建立艺术学科，首先面临的是"上户口"的难题。但"上户口"和"改名字"的难度岂能同日而语！面对学位办公室"学科目录上没有就不好办"的态度，他找到50

多位知名专家学者写了一封联名信，呼吁建立艺术学科。经过各方多年坚持不懈的努力，艺术学终于在1992年被增列为文学门类下的一级学科。艺术学的学科建设工作初战告捷。

为了反驳"艺术学有名无实"的质疑之声，张道一先生于1994年离开了他工作40多年的南京艺术学院，调入东南大学建立了全国第一个艺术学系，担任艺术学系主任和艺术学研究所所长，开设艺术学课程，招收艺术学硕士研究生。1997年，经过他和艺术学界同仁的大力倡导，二级学科艺术学又被纳入国务院学位委员会"学科目录"之中。1998年，他又和东南大学的艺术学研究者一起申请到了我国第一个艺术学博士点，开始招收更高层次的艺术学研究人才。现如今，东南大学培养的艺术学理论博士很多已经成为艺术学学科建设的骨干力量。在张道一先生的带动下，艺术学系等艺术学教学科研机构如雨后春笋一般在许多高校建立起来。正是这种创办实体教学科研机构、全面探索艺术学研究生、本科生人才培养方法的教学科研实践使艺术学科从点到面、从个别到普遍，逐步发展成为我国高等教育和人文科学不可或缺的组成部分。如前所述，自从1998年国家审批第一个艺术学博士学位授权点至今不过十几年的时间，全国就已经发展出了70多个艺术学博士点。1999年，张道一先生主持了由东南大学艺术学系等单位主办的"世纪之交中国艺术研讨会"。这次有多位知名艺术学家、哲学家、美学家、文艺学家等人文社会科学家参加的学术大会对艺术学的学科定位、学科构成和建设方向达成了共识。正是由于他和许多志同道合者的共同努力，艺术学才成为一门独具中国特色的人文科学，成为在艺术领域中国学者发出的特有声音。其最鲜明的特色就是从人文科学的角度对艺术整体进行综合研究以建立为人生的艺术学和具有民族特色的中国艺术学。上述一系列既顶天立地又脚踏实地的行动都是填补空白之举，堪称艺术学学科发展历史上具有里程碑意义的重大事件，不仅标志着艺术学的学科身份终于得到了

国家教育行政管理部门和教学科研共同体的正式确认，而且显示了艺术学学科的强大生命力和凝聚力。更重要的是，以列入学科目录和艺术学系的成立为契机的一系列站在学科前沿的争论、总结和反思势必把艺术学的理论研究和学科建设推向一个新的更高的发展阶段。果不其然，仅仅十余年时间，艺术学学科就再次迎来质的飞跃，2011 年颁布的《学位授予和人才培养学科目录》将艺术学提升为第 13 个大门类，下设 5 个一级学科，33 种专业。"这是我国高等教育史、学科建设史和人才培养史上一件具有里程碑意义的大事。"① 其中尤为引人注目的是艺术学理论成为艺术学门下的 5 个一级学科之一。

 对于怀有强烈的民族自尊心和历史使命感的张道一先生来说，不仅要建立艺术学，而且要建立富有独特个性的中国艺术学。"研究艺术学，要从研究中国艺术入手。特别是对于中国的学者来说，不仅是学理的需要，也是历史的使命。"② 他的这种建设中国艺术学的学理脉络和使命感与其要建设中国民艺学的精神是一脉相承的。"我倡导建立的'民艺学'要冠以国家名称，叫'中国民艺学'。不管时代如何变化，民族的灵魂不会改变，民间艺术在民族文化中的地位和重要性也不会改变。"③ 他在对中西艺术理论进行比较研究时发现，西方的艺术理论之所以名重一时，就是因为他们在历史的某一时期或学术领域的某一个方面作出了突出的贡献，建构起了具有民族特色的艺术理论。"看我们国家，论实践的广度、深度、高度，哪一点都不比西方国家差，体现在对艺术的认识和美学思想上，也是很高的，但缺乏系统的研究……'中国的艺术学'不但要建立起来，还要进入世界之林。"那么，什么是"中国艺术学"

① 仲呈祥：《艺术学成为一级学科门类彰显艺术自觉、自信、自强》，《中国社会科学报》，2011 年 4 月 26 日。
② 张道一：《关于中国艺术学的建立问题》，《文艺研究》，1997 年第 4 期。
③ 汪小洋、乔光辉：《中国艺术学学科发展的回忆与思考——中国当代艺术学大家张道一教授学术专访》，《艺苑》，2011 年第 1 期。

呢？在他看来，所谓中国艺术学包含如下三层含义：中国的艺术学；中国人所研究的艺术学；中国艺术之学①。他以自己 60 余年的艺术实践和理论研究阐释了"越是民族的就越是世界的"这一格言的真谛。"每个国家、每个民族的艺术学，都应该立足于本国的、本民族的和本土的文化……所以我们做艺术要立足于中国，立足于我们的民族文化。特别用我们自己的理论解释我们自己的艺术。"②在指出研究中国艺术对于艺术学的重大意义的基础上，他进一步强调："揭示中国艺术有别于西方艺术的独特规律，是建立中国艺术学的根本目的之所在。"他满怀信心地指出："如果我们通过对于中国艺术的审视，总结和归纳出中国艺术的共性和各自的个性，我们不仅深刻地认识了自己，展现出中国特色，同时，也能够以其共性同西方艺术的共性相比较，甚至相综合，以构建成为更为完备的美学和艺术学。"③

一篇粗浅的短文不可能全面系统地评述张道一先生渊博的艺术学思想，但是从中我们仍然不难体会到作为一名颇具儒家人文主义精神和深受马克思主义影响的艺术学家的张道一先生，其对人类生存现实和民族艺术现状那种强烈的忧患意识和深刻关注的殷殷情怀。可以说，张道一先生毕生关注的都是一种"为人生的艺术科学"的建立。特别是这些年他重点思考和探讨的民间艺术、工艺美术与民艺学、美术学、艺术学等各个学科，虽然话题不一，视角各异，但是其为人生的艺术学之道却一以贯之，使之共同构成了其艺术学之思的一个完整的理论体系。在他看来，无论是就其本质而言，还是就其功能来说，艺术都是对人之为人的确证，是对人情思的哺育和培养。人不能没有艺术，社会不能没有艺术，艺术可使人向上、使人完美，"艺术的真、善、美犹如一辆三驾马

① 张道一：《关于中国艺术学的建立问题》，《文艺研究》，1997 年第 4 期。
② 张道一：《张道一在"艺术学硕士研究生教材研讨会"上的讲话》，《艺术学界》，2013 年第 2 期。
③ 张道一：《关于中国艺术学的建立问题》，《文艺研究》，1997 年第 4 期。

车，载着人生的真谛通向崇高的境界"①。显然，在张道一先生看来，作为人类的一种创造性精神活动，艺术对于"美化生活、充实生活、丰富生活、创造生活"，对于提高人的修养和情操，对于洞察人生和社会，都具有不可替代的价值和作用。正是出于对艺术作为"衡量一个民族、一个国家文化和文明的标尺"的认识及其对人的终极关怀的信念，促使他把艺术学提到"人文科学"的高度加以阐释和建设，从而确立了"为人生的艺术学"这一艺术研究的理论系统。这个系统的灵魂就是，在这个大转型的时代，让艺术学跨越门类艺术的限制，冲破书斋的藩篱，关注艺术现实，继往圣开来学，承担起为人生、为民族、为国家的重任，真正实现从人文科学的角度对艺术整体进行综合研究，揭示艺术活动规律和本质，创造充满人文关怀的价值世界这一建立艺术学的初衷。

　　行文至此，不得不说，以个人的力量，要在日益扁平化和碎片化的世界中提炼出"贯通"各个艺术门类的总体意义上的普遍规律，恐怕是一件异常艰巨甚至是难以完成的工作（当今时代恐怕不可能再出现百科全书式的人物了），而这种努力恐怕也只能是悲壮的努力（也许像某些人所言是堂·吉诃德式的），但是如果从事艺术学研究的莘莘学子都能够像张道一先生等老一辈学者那样具有高度的学术信念和理论自觉，那么聚沙成塔、集腋成裘，我们是有可能无限逼近这一研究对象的。那种认为根本不存在"艺术整体"的看法或者认为这种研究要么是不可能的，要么是没必要的，进而拒绝对艺术整体进行综合研究，拒绝对艺术的普遍规律和本质特征问题做出回答的做法，很可能对艺术学这门新生学科造成根本性的颠覆，对其存在的必要性与合法性造成彻底的消解，甚至有可能将其扼杀在摇篮里。这并非危言耸听。君不见在艺术学计划升格为门类时国务院艺术学学科评议组最初提交的方案中没有设立艺

① 张道一：《张道一选集》，东南大学出版社，2009年，第11页。

学理论学科吗?① 即使在艺术学理论已经成为一级学科的今天，质疑之声依然不绝于耳。有质疑当然是好事，说明大家毕竟很关心，但是诚如张道一先生所说："艺术学目前应当还是处于初始阶段，她就像一个出生不久的幼儿，我们大家应该细心地爱护她。"② 在我看来，作为艺术学的后来者，如果我们能像张道一先生一样以自己的绵薄之力为艺术学的健康成长浇水施肥，就是对包括张道一先生在内的一代又一代的艺术学先行者的最好的致敬！

《民族艺术》2015 年第 5 期

① 在艺术学升格为门类的设想于 2009 年开始进入实质性操作阶段时，"二级学科艺术学"成为首当其冲被删减的对象。"在国务院艺术学学科评议组提交的初步方案中，原先在一级学科艺术学下的、与一级学科艺术学同名的二级学科'艺术学'被率先删减"。（对这一问题感兴趣的读者请参见王廷信：《关于艺术学升格为门类的缘起、争议和一致意见的达成》，《艺术百家》，2010 年第 4 期；王廷信：《艺术学的学科状态与新的学科设置——〈艺术学的理论与方法〉导言》，《艺术学界》，2011 年第 1 期。）
② 汪小洋、乔光辉：《中国艺术学学科发展的回忆与思考——中国当代艺术学大家张道一教授学术专访》，《艺苑》，2011 年第 1 期。

贰　艺术传播理论

论传播对于艺术的意义

纵观艺术发展和传播的历史,可以说一部艺术发展史就是一部艺术传播史。尤其是在当今信息社会,传媒、市场和权力所打造的社会传播网正在成为一种强大的制约力量,迫使艺术与艺术学改造自己以适应大众传播时代的生存环境。早在150多年前,马克思在探讨艺术想象与生产力和文化环境的关系问题时,就非常形象地揭示了这一点。他说:"成为希腊人的幻想的基础,从而成为希腊神话的基础的那种对自然的观点和对社会关系的观点,能够同走锭精纺机、铁道、机车和电报并存吗?在罗伯茨公司面前,武尔坎又在哪里?在避雷针面前,丘比特又在哪里?在动产信用公司面前,海尔梅斯又在哪里?任何神话都是用想象和借助想象以征服自然力,支配自然力,把自然力加以形象化;因而,随着这些自然力实际上被支配,神话也就消失了。在印刷所广场旁边,法玛还成什么?"[①] 事实上,包括印刷机、电报在内的传播媒介不但侵蚀了希腊神话赖以生存的文化土壤,而且改变了艺术的创造、存在、传播、接受和发展的方式。如果从传播的角度重新梳理艺术发展史,我们就会看到,艺术媒介和传播方式的伟大革新不仅扩展了艺术的表现内容,改变了艺术的全部技巧,而且影响到人们对艺术的理解和接受,

[①] 卡尔·马克思、弗里德里希·恩格斯:《马克思恩格斯全集》第46卷上册,中共中央马克思恩格斯列宁斯大林著作编译局译,人民出版社,1979年,第48-49页。

"甚至带来我们艺术概念的惊人转变"①。

一

作为人类感知世界、体验人生、表达心灵、交流精神的一种创造性活动,艺术从诞生之初就呈现出人与自我、人与他人、人与自然、人与神灵、人与社会之间进行交流、分享体验的特性,而经验的交流、意义的共享是以传播为基础的。特别是在大众传播社会中,艺术与传播已经发展为一体之两面——艺术是以传播为途径来实现其价值和功能的,而传播也已成为艺术存在和发展的必要条件。可以说,传播延伸到哪里,艺术就会发展到哪里;传播拓展出新空间,艺术就会获得新的生存和发展空间;这一点已经由历史上无数的艺术传播实践所证明。对于艺术与传播的关系,我们可以套用杜威论述"传播与社会"之关系的一段名言②进行说明:艺术不仅通过传播而持续存在,而且简直可以说,艺术就存在于传播之中。一切艺术都类似于传播。可以说,艺术的血液中天然地流淌着传播的基因,这种固有的逻辑把艺术活动与传播活动紧密联系在一起。

communication 一词具有非常丰富的历史内涵,作为定型于 20 世纪的典型的美国社会科学的一种观念,"传播"与"交流"是 communication 最主要的两种涵义。大致说来,这两种涵义可以分别对应约翰·费斯克所总结的两种定义。"第一种定义将传播视为一个过程:通过这个过程,A 送给 B 一个讯息,并对其产生一种效果。第二种定义则将传播

① 汉娜·阿伦特:《启迪:本雅明文选》,张旭东、王斑译,生活·读书·新知三联书店,2008 年,第 231 页。
② 杜威的原文是:"社会不仅通过传播而持续存在,而且简直可以说,社会就存在于传播之中。在公共(common)、共同体(community)和传播(communication)这几个词之间,不仅只是存在字面上的联系而已。人们凭借他们共享的东西而生活在一个共同体内;传播乃是他们达到拥有共同的东西的方式……一切传播都类似于艺术。"见 John Dewey. *Democracy and Education*, New York: Free Press, 1997, p.5-7.

看作一种意义的协商与交换过程,通过这个过程,讯息、文化中人以及'真实'之间发生互动,从而使意义得以形成或使理解得以完成。"① 传播本身所固有的这两种涵义在近百年的发展历程中,被经验主义者和人文主义者分别发展成为两套对立的传播观念及其理论体系。在经验传播研究的阐释框架中,传播过程被看作传播主体作用于客体(接受者)的活动过程。至于情感的交流、价值的分享、相互的理解等内在于传播过程的因素则被忽略了。作为个体之间创造性互动过程的传播观念,在经验传播研究的阐释框架中已不复存在,取而代之的是受众的观念。人们对参与、互动的理解被简化为对大众媒介做出的回应。而人文主义者则坚持并发展了传播作为交流的固有涵义。为促进传播的交流的内涵,人文主义者转向了涉及真正生产性想象的艺术和哲学等人类精神领域。"在这种意义上,传播被设想包含了相互交换、共享和互惠的内涵。传播意味着把两个分离的目标成功地联结起来……作为交流的更深含义,传播并不一定是指在一起交谈,但需要心灵交汇和心理共享甚至意识的融合。"② 由此可见,人文主义的传播研究与其对"人性的传播""真正的理解"和"交融共享"理念的追求密切相关。总之,传播作为一个双向互动的过程,一方面可以理解为信息在时空中的传递和转化,另一方面也可以理解为传播者与接受者之间的双向交流互动。对于艺术传播学而言,可以循此思路从两个角度展开艺术传播研究:一种思路是以探索艺术传播本质、揭示艺术传播活动规律为主,偏重于真的追求、科学的研究;另一种是以表达艺术传播理想或者艺术传播观念、创造充满人文关怀的价值世界为主,偏重于善的追求、价值的评价。不论是哪一种研究范式,只要是从传播的角度理解艺术就都认可传播对于艺术的重要意义。如果我们从传播的视野出发,梳理艺术的起源与发展,就会发现艺

① 约翰·费斯克等:《关键概念:传播与文化研究辞典》,新华出版社,2004年,第45-46页。
② John Durham Peters. *Speaking Into the Air: a History of the Idea of Communication*, Chicago: University of Chicago Press, 1999, p. 8-9.

术的传播本性渗透在艺术发展的各个阶段和各个环节之中。

二

就艺术的起源来说，至今影响仍然非常大的学说就有"模仿说""表现说""游戏说""巫术说""劳动说"等等。由此可见，每一种新的观察视角和每一次研究焦点的调整都会给人们呈现一种全新的景观，给人们提供一种新的研究范式和艺术观念。虽然至今人们对于艺术起源问题的研究还没有定论，但是从传播的角度对原始艺术进行的研究以及人类学对原始文化的研究已经表明，原始艺术在诞生之初就是一种交流行为，正是作为人与人、人与神进行交流、分享体验的媒介，作为部落连接纽带、建构共同体的媒介，原始艺术才得以在物质极度匮乏的情况下，在原始部落中与仪式、神话等人类活动建立起不可分割的血缘关系，从而赢得原始人及其所属部落的尊重和重视，确立了在社会生活整体价值体系中的地位。原始艺术的这种媒介功能表明了其具有一种毋庸置疑的传播性，这种传播性既可以是艺术创作主体的个体情思的表达，也可以是文化整体的传承传播活动。总之，从原始艺术中我们就已看出艺术是人类理解自我、表现自我并与他人和世界进行交流的一种传播行为。

从艺术的发展来看，艺术的发展变迁更离不开传播。每一种新媒介的出现，几乎都会随之而产生一种新的艺术形式甚至是艺术门类。而艺术的每一次重大变革几乎都与传播革命密切相关。人类百万年的发展历程经历了多次传播革命，其中最重要的莫过于语言的创造、文字的产生、印刷术的发明、电子媒介以及互联网的出现等。正是因为艺术所固有的传播本性，导致每一次传播革命都对艺术的发展和变迁产生了不可磨灭的影响。

语言的出现堪称人类传播史上的第一次重大变革。虽然人们对语言

出现于何时并无确切结论，但毋庸置疑的是，语音、语言的出现提升了人类相互交流的能力，使得信息可以相对较为清晰地为社群成员所共享，以知识为主的信息可以代代相传，包括艺术在内的文化传统有了更好的传承传播载体。由于艺术的创造和传播离不开其所依赖的媒介，语音、语言的产生势必会开启艺术创造和传播的新篇章。以诗歌为例，没有语音、语言的百转千奇，就不会有诗歌的丰富形式与无尽意蕴。诗歌的节奏变化与语言的声、顿、韵密切相关，声音的长短、高低、轻重，诗句之间的停顿、押韵等都会对诗歌本身造成影响。与语音、语言的发展相伴随的，是人对自己身体这种媒介的重新认识、开发和使用。原始舞蹈与巫术就是语言和身体这两种媒介相互作用的产物。早期舞蹈是诗乐舞一体的复合艺术，人们在乐、歌的伴奏下，通过身体的肢体动作、节奏变化等表达自身的情感，一方面与同伴进行交流，一方面与天地进行交感。诚如《毛诗序》所言："情动于中而形于言，言之不足，故嗟叹之，嗟叹之不足，故咏歌之，咏歌之不足，不知手之舞之，足之蹈之也。"

文字的出现引发了第二次传播革命，让人类进入口传与书写并重的文字时代。以语言和身体为媒介进行传播依靠的是口耳相传，信息在传播过程中必然会发生改变或遗失。更重要的是，口语在传播范围上有着很强的时空限制。文字的产生较好地解决了以上问题，它在摆脱时间和空间限制的道路上迈出了重要一步，使得传播内容克服了人脑记忆力的局限，同时信息的容量也得到了大幅增加①。文字的产生与绘画密切相关。目前可知的早期绘画多是一些原始岩画，如在法国、西班牙发现的原始岩洞壁画。大约在公元前 4000 年到公元前 3500 年，在中国和古埃及出现的最早的"图画文字"就源自古老的图画或洞穴壁画。"书画同

① 回顾历次传播技术革新，我们发现，新媒介的出现以及传媒技术的进步，主要体现在对物理时空限制的克服和信息容量的扩大上，至于传播的深度、效果，尤其是传播所具有的交流、分享、理解等功能似乎并未得到根本性的提升。

源"也一直是中国艺术史上一个公认的命题。以汉字为例,最早是刻写在龟甲、兽骨之上的"甲骨文",多是具象性的和表现性的。可以说,没有汉字的这种媒介特质,就不会有中国传统艺术尤其是书法艺术和诗歌艺术的丰富技巧与特殊形式。从社会学的视角审视文字时代的传播环境,在某种程度上可以说,文字的出现与垄断导致了传播分层,进而导致了所有以文字为媒介和传播基础的文化形式发生了分化。很可能是在文字被统治阶层垄断时期,包括艺术在内的文化日益分化为高雅文化和通俗文化。学术界也正是因此将精英艺术与民间艺术分野的源头追溯至文字垄断时期。下文将要提到的大众艺术的出现也是因为印刷机等大众传播媒介的发明与普及,导致了艺术与传播的关系再一次发生深刻的变化:大众传播导致艺术在雅俗二分之外,又产生了一个中间地带,即大众艺术。由此我们不难得出结论,艺术媒介及其传播方式对艺术发展具有重大影响。

文字传播在早期基本局限在贵族、士、僧侣等社会阶层范围内,直到以廉价的树皮、渔网等原料制作而成的植物纤维纸的出现,才使文字传播的范围得到了扩大。手抄本的出现虽然大大扩展了艺术传播的范围,但是由于手工誊写很难进行批量操作,大范围传播还是受到了限制。印刷术的出现可以说为传播带来了划时代的革命,人类由此进入印刷文化时代。正是机械印刷媒介的发明和广泛运用才使艺术的复制传播方式在技术上取得革命性的飞跃。印刷传播媒介不但介入了近现代以来的每一次艺术变革和转型,而且使创造、评判、传播、消费艺术的社会结构和传播世界发生了根本性的改变。机械印刷媒介首先塑造和构建了书籍、杂志和报纸等一系列新兴文化形式和"大众媒介(这一术语意味着为大量具有购买力的公众生产的、适合于市场销售的文化商品)"[①],在此基础上,又催生出了职业艺术家、出版商、销售商、编辑、职业批

① 利奥·洛文塔尔:《文学、通俗文化和社会》,甘锋译,中国人民大学出版社,2012年,第78页。

评家等一系列新型传播主体和"大众化的"艺术接受者。艺术传播方式、传播主体、接受者的历史性变迁，尤其是同一阶层的、有限的受众向各个阶层的、潜在的、无限的受众的转变，对艺术产生了最为深远的影响，同时影响到了艺术的内容与形式、艺术的机制与体制。上文提到的雅俗艺术之外新生的大众艺术即是机械印刷传播媒介最令人瞩目的产物。具体例证更是不胜枚举，比如就艺术的选材和内容而言，我们会发现，艺术的主人公随着大众传播方式的普及而日益从云端（神仙、帝王将相、才子佳人等上层人物）降到人间（以中产阶层为主）；就艺术的类型和形式而言，特别依赖机械印刷媒介的长篇小说和画报几乎与大规模复制技术的成熟一起风行全球[①]。

电子媒介的出现导致了第四次传播革命，让人类进入口传文化、印刷文化和视觉文化并存的多媒体传播时代。广播、电影、电视等电子传媒使信息传播突破了以往的时空界限，实时性的、远距离的传递和交流成为可听、可见的现实。对艺术来讲，电子媒介"不但能够复制所有流传下来的艺术作品，从而导致它们对公众的冲击力的深刻的变化，并且还在艺术的制作程序中为自己占据了一个位置"[②]。电子媒介一方面诚如麦克卢汉所说的那样使历史上的旧媒介几乎都成为它的传播内容，从而为传统艺术提供了新的传播载体。比如书法、绘画、文学、音乐、舞蹈、戏剧等可以通过广播、电影、电视面向公众进行大规模传播，而传播规模、范围的迅猛扩张必然会进一步改变艺术传播者与接受者之间的关系。另一方面，电子媒介还带来了摄影、广播、电影、电视等全新的艺术形式。只要稍微回顾一下电影艺术与技术的百年发展史，我们就能发现，电子媒介的每一次的革新都引发了电影艺术的革命性发展。首先

① 本雅明在《讲故事的人》一文中指出，"小说的广泛传播只有在印刷术发明后才有可能"，而"长篇小说在现代初期的兴起是讲故事走向衰微的先兆"。汉娜·阿伦特：《启迪：本雅明文选》，张旭东、王斑译，生活·读书·新知三联书店，2008年，第99页。
② 汉娜·阿伦特：《启迪：本雅明文选》，张旭东、王斑译，生活·读书·新知三联书店，2008年，第234页。

是光电学的发展使电影在 1895 年正式诞生；随后声学技术的发展使得 1927 年的《爵士歌王》成为电影从无声走向有声的分水岭；随着彩色技术的成熟，从 1935 年的美国影片《浮华世界》开始，彩色电影成为电影工业的主流形式；而飞速发展的数字技术打造的科幻巨制《阿凡达》则给我们带来了一场前所未有的视觉盛宴。电子媒介的这种发展带动了电影艺术语言与观念的革新。三维技术的引入使得电影在 x、y 轴之外增加了 z 轴，打破了二维的视觉空间，使"活动画面"升级成为"活动雕塑"。这不仅导致了画面构图与场面调度等的变化，使电影理论家巴赞提出的电影空间完整性的长镜头美学观获得了媒介技术层面的支撑，更为重要的是，新媒介的采用必然会在艺术家心中形成另一种不同于旧媒介所唤起的新感觉，于是艺术家就会从中发现新潜力和新特征。而在运用新媒介进行的创造性表现中，艺术家的审美体验必然会随之得到扩展和丰富，从而创造出超乎想象的艺术世界和精神世界——它所表现的新东西，其实就是它所创造出来的。事实上，任何一种新媒介都具有诱发并培育形成新的艺术体验的美学潜能和艺术可能性。诚如苏珊·朗格所说："当它成为激发细腻描绘的诱因，成为抽象幻觉的第一个形式性的表达者时，技艺实际上已在培育着情感。"[1] 而"一旦艺术家掌握了操纵符号的本领，他所掌握的知识就大大超出了他全部个人经验的总和"[2]。

计算机的诞生标志着人类第五次传播革命的开启，从此人类的信息处理和传播能力得到了几何级数的提升。一些发达国家和地区通过"信息高速公路"开进了"信息社会"，特别是计算机互联网在全球范围内的普及，迅速改变了新闻、娱乐、科教、文化、商业等领域的传播运作模式，网络传播的规模、范围、速度、效果都远远超越了历史上的各种媒介。而今播放式传播方式正在被一个迥然有异的方式所取代，人类正在由"第一媒介时代"进入"第二媒介时代"。在第二媒介时代，"一种

[1] 苏珊·朗格:《情感与形式》，中国社会科学出版社，1986 年，第 452 页。
[2] 苏珊·朗格:《艺术问题》，中国社会科学出版社，1983 年，第 25 页。

集制作者、销售者、消费者于一体的系统将是对交往传播关系的一种全新构型,其中这三个概念间的界限将不再泾渭分明"①。网络媒介给艺术家的创作和传播带来了极大的便利。传统的艺术传播方式是先由艺术家创作出作品,再经由艺术中间商、艺术批评家、艺术传播机构等中介对艺术家的作品进行传播,艺术家和接受者在这种传播模式中几乎没有机会直接进行交流,而在互联网时代,艺术家通过联通全球的网络平台,自己就可以直接向接受者传播作品,接受者则可以直接与艺术家及其作品进行互动,网络媒介以其特有的互动性瓦解了"第一媒介时代"的单向性的传播模式,带来了全新的时空观念和艺术思维方式。艺术家在运用网络媒介进行创作和传播的过程中,有时候甚至要自行开发新的软件以实现艺术设想。而在当今"大数据"时代,运用大数据进行艺术创作已经成为影视界的新潮流。美剧《纸牌屋》所取得的巨大效益,正是这一模式在影视艺术界成功应用的经典案例。其出品方、播放平台 Netflix 是美国著名的在线流媒体服务商,拥有 3000 万付费用户。用户只要登录 Netflix,其每一次点击、播放、暂停等操作,都会被作为数据进入后台分析。Netflix 以海量用户在网上的行为和使用数据作为支撑,对用户的喜好进行了精准分析,发现大众对政治题材、导演大卫·芬奇和奥斯卡影帝凯文·史派西的期待值出现了高度重合,因此才决定根据网络用户的喜好投拍《纸牌屋》。像《纸牌屋》这一类网络节目还属于资本密集型的影视产业。从成本的角度看,与之相对应的另一类网络艺术,只需要一台连接网络的终端就可以制作和传播,这使得人人都可以是艺术家,人人都可以成为艺术传播主体,从而导致艺术产品的数量以及进入传播渠道的艺术产品的数量都以几何级数的量级在增长,这一方面带来了艺术的民主、自由与无限可能,另一方面也导致了泥沙俱下、鱼龙混杂的局面。由此可见,网络媒介不但会改变艺术的载体和传播方式,改

① 马克·波斯特:《第二媒介时代》,南京大学出版社,2000年,第4页。

变艺术家的视野、心态、思维方式和创造方式，改变受众的感知方式和接受模式，改变艺术家与接受者的关系，而且最终会改变艺术的内容与形式等更为根本性的东西。

　　总之，每一次新媒介的出现都带来了全新的传播方式和艺术形式，这一方面为传统艺术的传承、传播和发展创造了新机遇，另一方面也挤压了传统艺术的生存、传播空间，迫使其自我改造以适应新媒介主导的传播环境。这方面最典型的例子莫过于照相机的发明对绘画艺术的影响。在照相机发明之前，"画得像不像"，一直是西方绘画艺术的主要评价标准之一；"写实"和"再现"也一直是西方绘画艺术的本质特征之一；"模仿说"也因此一度成为西方最有影响力的艺术观念之一。但是当 1839 年达盖尔摄影术面世之后，"在图像复制的工艺流程中，照相术第一次把手从最重要的工艺功能上解脱出来……图像复制工序的速度便急剧加快"①，这不但能够以比绘画快千百倍的速度记录下转瞬即逝的现实，而且也能够以比绘画更为逼真的方式"再现"现实，这就迫使西方绘画不得不重新思考自己的功能和定位。可以说，西方现代绘画艺术的诞生离不开照相机的影响。一言以蔽之，艺术风格和观念的产生与形成尽管少不了社会、历史、文化等因素，但是从传播的角度看，作为创造和传播艺术的手段的媒介因素也是必不可少的。

<center>三</center>

　　除了从艺术媒介变迁的角度，另外从艺术的一般存在方式来看，艺术本身就是一种传播媒介，是传播者和接受者实现交流互动的一种中介，就此而言，与其说艺术是一种实体性的存在，不如说艺术是一种多层面开放式的图式结构，用海德格尔的话来说，"是意向对象性意义里

① 汉娜·阿伦特：《启迪：本雅明文选》，张旭东、王斑译，生活·读书·新知三联书店，2008 年，第 233 页。

的对象",只有在创造主体和接受主体互动交流的过程中才能生成意义,呈现出自己的本质。显然,这是一个动态的存在过程,而非静止不变的客观存在。

就艺术创作主体而言,艺术家在创作之时虽然可能只是为了抒发一己之情思,但在潜意识中总会有一个理想的接受者,希冀其能理解自己的创作动机、艺术观念甚至是人生理想等。如果从传播的角度看,艺术创作的动机在某种程度上其实可以理解为一种传播的动机。就像豪泽尔所说的:"艺术家在表达自己感受的时候就是在进行传播……每一种艺术观,每一次对思想、感情和目标的抒发,都是针对着真实或假想的受者。"[①] 生活在社会关系之中的艺术家也确实有把艺术体验传达给旁人的社会性愿望,因此在进行艺术创造和传播的时候一定会"考虑到这个'别人'本身的情况,换言之,你必须考虑到他的观点、信仰、设想和观念,并以此为出发点"[②]。对于这种在艺术生产实践中,创作主体已经意识到欣赏主体存在的情况,伊凡·拉利奇曾有一段相当生动的描述:"当作家坐在一张白纸面前写作的时候,读者的影子俯身站在作家的背后,甚至当作家不愿意意识到影子存在的时候,影子也还是站在他的背后。这个读者在那张白纸上打上他那看不见的磨灭不掉的标记。写上证明他的好奇心的证词,写上证明有一天他想拿起写完的作品先睹为快的难于表达的愿望的证词。"[③] 接受美学则着重强调了接受者对形成艺术作品结构的重要作用,伊瑟尔说:"作品的文本中暗含着读者的作用,这种作用预先被设计在文本的意向结构之中并形成文本基本结构中一种极其重要的成分。"[④] 萨特则从哲学的高度对艺术创造、传播和接受这一系统得出结论,"因此,一切文学作品都是一种吁求","艺术创作,不管

① 阿诺德·豪泽尔:《艺术社会学》,居延安译编,学林出版社,1987年,第134页。
② H. G. 布洛克:《美学新解》,辽宁人民出版社,滕守尧译,1987年,第33页。
③ 赫拉普钦科:《作家的创作个性和文学的发展》,上海人民出版社,1977年,第125页。
④ 伊瑟尔:《隐在的读者》,第43页//赵宪章:《二十世纪外国美学文艺学名著精义》,江苏文艺出版社,1987年,第468页。

你从哪个方面探讨它,都是一种对人的自由寄予信任的行为"①。

就艺术接受主体而言,正是接受者的欣赏活动激活了艺术作品的生命,使双方能够展开对话与互动,从而使接受者得以在精神世界重构艺术形象,将其转化为审美对象。这种艺术交流一方面赋予艺术作品多重意义,另一方面也使接受者得到了丰富、净化和升华。因此,人文主义者才把艺术传播活动看作是参与其中的人与人之间的交流理解方式,试图通过艺术传播活动建立起人类之间的对话关系,进而推动人类的理解和解放,从中不难看出人文主义的艺术传播研究对于个体价值和人类命运的终极关怀。如果转而从经济学的视角出发,把艺术产品视为商品,把接受者视为消费者,我们一样能看到作为消费者的接受者对于艺术活动的重要影响。在市场经济条件下,艺术消费市场的反应直接影响着艺术的投资再生产,例如电影票房能够影响某一类电影的生死命运。如何在艺术家的艺术追求和接受者(以及包括广告商在内的各种传播环节)的"钱袋子"之间做出抉择,在大众传播时代一直都是摆在艺术传播者面前的一道难以取舍的选择题。

就艺术作品而言,艺术作品本身就是一个"传—受"交流的中介。一方面,艺术品等待着欣赏者的解读。在《对文学的艺术作品的认识》一书中,波兰美学家英伽登提出了"未定点",他认为文学作品是一个具有各种未定点的图示化结构,有待于进一步的补充,而唯有通过对作品本身的解读,作品中的未定点才得以完成。接受美学的代表人物之一伊瑟尔也认为,艺术文本中充满了"空白",但与英伽登不同的是,伊瑟尔强调"空白"所需要的不是填补,而是对文本各个不同成分加以联结。简言之,艺术作品的意义取决于作品和欣赏者之间的交流与互动。另一方面,艺术作品自身就是一个相对自足的交流系统。布斯在《小说修辞学》中提出了"隐含作者"的重要概念,其并不是真实存在的作

① 《萨特研究》,柳鸣九编选,中国社会科学出版社,1981年,第22页。

者,而是隐含在作品内部的一个形象。这一概念既涉及作者的编码又涉及读者的解码。就编码而言,"隐含作者"指的是处于某种创作状态、以某种立场来写作的作者;就解码而言,"隐含作者"是隐含于文本内部的供读者推导的作者形象。在叙事学的框架中,与"隐含作者"相对应的是"隐含读者",其指的是隐含作者心目中的理想读者,是一种与隐含作者保持一致、完全能理解作品的理想化的阅读位置。可见,在任何一个叙事艺术文本内部就已经隐含着一种"传播者"与"受传者"之间的互动。

除了艺术本身所蕴含的传播性,从艺术的功能来看,传播的发展也在不断改变着艺术的功能、地位和价值。众所周知,艺术具有许多功能和作用,如审美功能、认识功能、教育功能、娱乐功能等等,但是这些功能在艺术史上并不是一成不变的,而是随着人类社会的发展和艺术传播的变迁而发展变化的。并且不同层次、不同门类的艺术所承担的功能也是不同的。比如对于原始艺术而言,一度在美学史和艺术史上被视为艺术的最重要的功能的审美功能就不是主要功能,反而是在今天只有在特殊时空(比如严肃的政治、宗教活动场所)中才能表现出来的仪式功能才是它当时最主要的功能。在艺术雅俗二分之后,精英艺术和民间艺术开始分别承担不同的功能。而随着广播、电影、电视、网络等媒介的普及,艺术经历了从精英化到大众化再到受众分化的转变。在以现代主义艺术为代表的精英艺术那里,艺术具有神圣的地位,是人类在宗教失去普适性后的希望,承载着审美救赎的功能,具有鲜明的乌托邦色彩。然而,在大众传播的语境下,艺术的功能发生了改变,"从美的王国走进娱乐的王国"①。在《娱乐至死》一书中,尼尔·波兹曼指出当今的一切公众话语都以娱乐的方式出现,我们的新闻、体育、商业,甚至政

① 利奥·洛文塔尔:《文学、通俗文化和社会》,甘锋译,中国人民大学出版社,2012年,第25页。洛文塔尔的论述与本雅明的研究暗合,本雅明也认为在机械复制时代,"艺术已脱离了'美的表象'的王国",而"这一直被视为艺术得以生长的唯一场所"。相关论述请参阅本雅明:《经验与贫乏》,百花文艺出版社,1999年,第276页。

治、宗教等严肃话题都以娱乐的方式出现在大众面前。对于大多数平民大众而言，艺术可能已不再是他们寄托精神的悠远世界，更多地可能已经变成了他们休闲娱乐的对象。例如，看电影与其说是为了受到精神熏陶，不如说是为了情绪的排遣。"心神涣散的大众"（本雅明语）之所以走进影院可能仅仅是为了放松消遣，最吸引他们的是那种合乎情理而又出乎意料、超乎想象的笑料，因为现代大众需要爆笑（或者震惊体验）来缓解紧张的神经。而且，随着市场经济的发展、大众传播技术的成熟，艺术的经济功能变得越来越重要。艺术市场现在已经成为现代市场体系的一个重要的组成部分。作为商品的艺术的生产和消费越来越受到艺术规律、传播规律与经济规律的多重支配。

总之，随着大众传播的发展，艺术和传播活动不得不满足越来越多样化的需求，越来越多的可能是艺术家也可能不是艺术家的人加入生产和传播活动中来。与表达情思、创造美比起来，这些生产者不得不把注意力集中到填充传播渠道和与对手竞争上。尤其是对于艺术投资商和传播机构而言，使产品得到最大程度的传播、最广泛的接受才是需要优先考虑的事。这样在为艺术的大众传播所进行的生产中，传播的需要就决定了艺术传播的内容和形式。美就这样在大众传播语境中失去了它在艺术活动中的核心地位，这种转变对于人们认识艺术的方式而言是异常重要的。自古以来艺术就被视作美的集中体现，特别是在康德美学的影响下，人们几乎都把美作为艺术的最重要的本质因素来看待，审美功能被视为艺术最主要的功能，其他功能都被看作艺术的审美功能的附丽。但是在大众传播时代，艺术的审美功能、认识功能、教育功能、娱乐功能和经济功能等可能都需要借助艺术的传播功能才能实现。

四

妄图以一篇浅陋的短文阐明传播对于艺术的重大意义，根本是不可

能完成的任务——不仅会有浮光掠影之憾，而且难免挂一漏万之恨，但是即使是通过这种极其简要的耙梳勾勒，我们依然能够看出艺术与传播的关系是如此密切，以至于我们可以说，艺术的传播问题是关系到艺术生存、发展乃至人类理解的重大理论问题。从艺术生成的角度看，艺术只有进入传播的领域，才能生成意义，在传播者和接受者这两个主体之间呈现出艺术的本质，就此而言，艺术活动就是一种传播活动，艺术本质的生成，艺术的美学、社会学、文化学等特征都与传播有着密不可分的关系。从人类交往的角度看，艺术传播活动的核心就是意义的创造、共享和理解——是一个从对作品的理解到对人性的理解的深化过程。正是由于这种理解，我们在认知外在世界的同时也更好地认识了自己，艺术传播也因此而具有了终极关怀的人文意蕴。因此如果从传播的角度，把对艺术的探讨放在传播这一基点上，把艺术传播作为艺术自身的存在方式、作为本体存在的范畴来研究，就有可能丰富对艺术的理解，从一个侧面弥补仅仅从精神领域研究艺术发展规律的缺失，在一定程度上弥补精神史中模糊的艺术概念。

《艺术学界》2016 年第 2 期

"以人民为中心"文艺传播观念的形成与确立

文艺传播问题,是关系到文艺本质、文艺发展的重大理论和实践问题。在传播手段日新月异、文艺交流日益频繁、文化全球传播新格局逐渐形成的地球村时代,文艺传播的跨学科研究,正在成为文艺研究中最为活跃、最富生机的学科前沿之一。从马克思到习近平总书记关于新时代文艺传播问题的重要论述是我们认识文艺传播现象、把握文艺传播规律、改进文艺传播工作的强大思想武器;全面细致地耙梳和深入系统地研究马克思主义经典作家关于文艺传播工作的重要论述,在马克思主义、文艺学、传播学、新闻学、美学等不同理论视野的转换中勾勒出"以人民为中心"文艺传播观念形成的逻辑进程,提炼出"以人民为中心"文艺传播观念的核心范畴、理论内涵、基本特征、研究范式及其当代价值,进而把中国文艺传播的历史经验和实践经验升华为马克思主义文艺传播理论,既是新时代中国文艺传承与发展、中国特色文艺传播学构建的迫切要求,也是为发展 21 世纪马克思主义文艺学作出的原创性贡献。

马克思、恩格斯所提出的文艺传播研究的基本主题、理论原则和研究范式是马克思主义文艺传播理论的根基。围绕马克思、恩格斯文艺传播理论的两大基石,一方面形成了以列宁、毛泽东为代表的无产阶级文艺传播观念,强调文艺传播的人民性与意识形态性;另一方面形成了各

式各样的西方马克思主义文艺传播理论。

马克思主义经典作家对文艺与人民的关系做出了一系列的经典规定。从马克思、恩格斯提出人民才是作家"够资格"和"不够资格"的唯一判断者，呼吁工人阶级的斗争生活"应当在文艺领域占有一席之地"，到列宁强调文艺是属于人民的，必须深深扎根于广大劳动群众、必须为群众所了解和爱好，进而要求文艺"为千千万万劳动人民服务"；从毛泽东提出"文艺为什么人的问题"，到"二为""双百"方针成为文艺工作的指南，再到邓小平强调"我们的文艺属于人民"，一直到习近平旗帜鲜明地树立起"以人民为中心"的文艺创作和传播观念，从中不难看出，从工人阶级登上文艺的舞台到人民成为文艺传播的中心，这样一种"以人民为中心"文艺传播观念逐步确立的历史过程和逻辑进程。

"随着人民生活水平的不断提高，人民对包括文艺作品在内的文化产品的质量、品位、风格等的要求也更高了。"习近平总书记深刻洞察时代发展变化给文艺创作与传播带来的新情况与新问题，首次系统回答了新时代社会主义文艺传播的一系列基本问题，提出了许多具有时代性与实践性的新理念与新观点。把人类实践、时代变迁和社会转型看作文艺创作和传播转型的最根本的原因，可以说是站在马克思主义的基础——上层建筑的研究框架中来分析文艺问题的典范性阐释。在马克思主义经典作家看来，一切文艺变迁和观念变革的终极原因，都应当到生产方式、交换方式的变更中去寻找。新的生产条件、传播方式和社会环境必然会产生新的文艺传播观念。通过对交流、传播、媒介（尤其是互联网等新媒介）、新闻、舆论、宣传、文化等习近平总书记关于新时代文艺传播问题的重要论述的关键词的比较研究，可以发现他所使用的一系列理论和方法都可以由传播学的观念得到说明。文艺活动的核心是意义的创造、理解和共享，只有在创造主体和欣赏主体之间才能呈现出自己的本质。因此，从本质上说，文艺活动就是一种传播活动，只有从传播的角度，把文艺传播作为文艺自身的存在方式、作为本体存在的范畴

来对待，才能充分理解这一类关系，才能深刻认识确立"以人民为中心"文艺传播观念的重大意义。

作为精神交往的主要形态之一，文艺传播更集中、更形象地反映了特定社会中人类交往的基本特征和人类解放的可能性。因此，习近平总书记才高度重视文艺传播手段建设和创新，把讲好中国故事，传播好中国声音，展现真实、立体、全面的中国，作为推进文艺传播工作的重要准则。中国文艺的全球传播，不仅有利于拓展中国文艺生存与发展的新时空，有利于加深世界对中国的认识和理解，丰富世界人民的文艺生活，而且是建立"和而不同""美美与共"的人类命运共同体、开创全球文化传播新格局、建立全球文化传播新秩序的重要途径。

面对西方资本主义社会"以资本为中心"的文艺传播现实，西方马克思主义幻想通过建立一种"非总体、去中心"的文艺传播力场来解决这一问题，现实证明，他们的设想并未实现其初衷，甚至被"以资本为中心"的文艺传播力场所裹挟，成为其中一股非决定性的力。

习近平总书记从满足人民日益增长的美好精神文化需求这一神圣使命出发，以"以人民为中心"这一统摄性的观念将文艺工作者、党政管理部门、行业协会学会、文化企事业单位等市场主体、传播媒介、批评家、受众等文艺传播活动的各种力都凝聚到一个独特的场域之中，从而构建起一种既与西方资本主义社会"以资本为中心"的文艺传播力场有本质不同，又与西方马克思主义所构想的"非总体、去中心"的文艺传播力场相区别的"以人民为中心"的新型文艺传播力场这一解决当前文艺传播问题的动态结构与理论范式，进而赋予了马克思主义文艺思想以崭新的理论内涵。

坚持和发展什么样的中国特色社会主义文艺，怎样坚持和发展中国特色社会主义文艺，是马克思主义文艺理论面临的重大课题。习近平总书记从满足人民日益增长的美好精神文化需求这一历史使命出发，通过审视文艺传播"为了谁、依靠谁、我是谁"这一最根本的问题，把文艺

定位为"最好的交流方式","文艺是时代前进的号角,最能代表一个时代的风貌,最能引领一个时代的风气",文艺具有其他传播方式不可替代的作用。在这一文艺传播观念的指导下,习近平总书记系统论述了新时代文艺与人民、文化自信与国际传播、文艺传播的社会效益与经济效益的辩证关系等问题。他首先为文艺创作和传播指明了根本方向:"文艺要反映好人民心声,就要坚持为人民服务、为社会主义服务这个根本方向。这是党对文艺战线提出的一项基本要求,也是决定我国文艺事业前途命运的关键。"文艺工作者需要扎根人民,创作来源于生活、服务于人民的优秀作品,在创作环节上坚守文艺传播的关键一步;同时"要重视文艺阵地建设和管理,坚持守土有责,绝不给有害的文艺作品提供传播渠道"。他号召广大文艺工作者努力做新时代"红色文艺轻骑兵";推动"深入生活、扎根人民"主题实践活动常态化、长效化,引导广大文艺工作者努力创作更多接地气、传得开、留得下的优秀作品;努力建设具有地域文化特点、深受百姓欢迎的文艺小分队、文化工作队等,打造更多"红色文艺轻骑兵"。

习近平总书记关于新时代文艺传播问题的重要论述是基于新时代我国社会主要矛盾发生转化的语境中对如何做好文艺传播工作所做的科学阐述和行动指南,是马克思主义文艺理论、传播理论中国化的最新成果,是新时代中国特色社会主义理论体系在文艺传播领域的典型形态。习近平总书记确立的"以人民为中心"的文艺传播观念,说到底,就是要以人民为中心,把满足人民精神文化需求作为文艺创作和传播的出发点和落脚点,这不仅丰富了人们对文艺的本质和特征的理解,而且提供了一种极具指导性的文艺传播范式,是国家层面指导文化宣传领域深化改革的导向性论述,是全党全国文艺传播领域一切工作的根本遵循和改革保障。

<div style="text-align:right">人民论坛网 2020 年 8 月 7 日</div>

基于大数据的中国画家中西方知名度比较研究

作为中国文化的一种精神符号和视觉图像，中国绘画艺术的全球传播，在传播手段日新月异、艺术全球传播新格局逐渐形成的地球村时代，已成为关系到中国艺术传承与发展、人类文化命运共同体构建的重大理论与实践问题。学术界对于全球化时代的文化交流与文明冲突问题进行了广泛深入的研究，文化传播研究的理论构建，也已成为人文社科领域的一门"显学"。作为文化传播研究的一个重要部分，国内的艺术传播研究已从吸收外来成果、个案研究与专题研究阶段发展到中国艺术传播史书写、构建中国特色艺术传播研究范式的新阶段。但就研究方法而言，基于大数据将量化研究与理论分析有效结合运用于艺术传播问题的尚未见到。作为一个极其复杂的开放性系统，艺术传播是传播者、传播媒介、接受者等多方认知、目标和利益协同博弈的过程，这一过程在数据不充分的情况下很难进行定量描述。而在大数据时代，数据的获取和传播获得了空前的发展，数据不但成为关键的生产要素和传播要素，而且使我们能够利用大数据去消除不确定性，从而使问题的解决转化为相关数据的挖掘、测量、统计等新方法，更重要的是，"就学术研究而言，大数据意味着一场思维革命"[①]，意味着基于相关关系的思维方式将

① 漆海霞、董青岭、胡键：《大数据时代的国际关系研究》，中国社会科学，2018年第6期，第159页。

成为处理大数据问题的基础性思维方式①。由此，大数据使得采用相关关系对艺术传播活动进行度量和分析成为可能。

艺随人走，画家是绘画艺术传播的重要载体；画家的知名度，往往能够代表一个国家的绘画艺术成就，乃至体现出一国文化之软实力。对画家知名度进行的量化研究是对艺术传播效果的测量和评估，有助于揭示政治、经济、社会和文化等因素与艺术发展和传播之间的相关性。利用大数据对中国画家知名度进行测量、排序、可视化处理和相关性分析，有可能从更宏观的时空维度上描绘画家知名度的历史变化图景，揭示画家知名度变化的影响因素和作用机制，为构建中国艺术全球传播的有效范式、提升中国艺术的知名度和影响力提供参照系。用量化数据表征中国画家在中西方的知名度，客观准确地厘清中国画家中西方知名度的演变状况，构建一种大数据驱动的艺术传播效果研究范式，对中国文化的全球传播研究具有一般性的方法论意义。

一 数据来源、关键词界定与研究方法

（一）数据来源

1. 画家名单来源。中国画坛名家辈出，千百年来涌现出的优秀画家浩如烟海、灿若星辰。为了尽可能全面地筛选出具有公信力的画家名单，我们采用内容分析法选取了11部代表中西方主流观点的艺术类经典著作（表1.1），对每一本著作进行文本细读，记录书中所提及画家的姓名字号、身份、画种、师承、流派、籍贯、提及文字行数等信息，汇总得到316名中国画家。基于中西比较研究的需要，每一位作为研究对象的画家都要同时被中西方的数据库收录。我们在《大英百科全书》中逐

① 在当前大数据尚未普及的情况下，即使某一领域的数据量足以消除不确定性，基于因果关系的思维方式仍将是人们思考和处理问题的主要框架；当人类社会进入人工智能时代，基于相关关系的思维方式将不仅仅是人工智能的基本思维方式，而且有可能从根本上改变人类的思维方式。

个检索并记录所有画家的英文译名,如某画家未被收录(是否被收录,能在某种程度上反映出该画家在西方的知名度),则只以汉语拼音作为该画家的英文译名。将316名画家的英文译名在谷歌图书英语语料库中检索之后发现,只有194名被收录,从而将研究范围缩减至194名。进一步检查发现其中存在同音画家(如李寅和李因)与其他名人重名(如画家王蒙和文学家王蒙)等问题。经过对比去重等处理后,排除了45名画家,最终确定149名中国画家作为研究对象。

表1.1 中国画家名单来源著作

著作名称	作者(编者)	出版社,出版年	提及画家人数
中国大百科全书美术卷	中国大百科全书总编辑委员会《美术》编辑委员会 编	中国大百科全书出版社,1990	168
中国艺术百科全书	徐寒主编	人民出版社,2006	222
中国美术大辞典	邵洛羊主编	上海辞书出版社,2002	138
中国美术家大辞典	赵禄祥主编	北京出版社,2007	115
中国艺术史	黎孟德著	电子科技大学出版社,1995	91
中国美术史	洪再新编著	中国美术学院出版社,2000	73
中国绘画通史	王伯敏著	生活·读书·新知三联书店,2000	98
中国绘画史	陈师曾著	中华书局,2016	75
艺术中国	(英)苏利文著	湖南教育出版社,2006	76
牛津艺术史:中国艺术	(英)柯律格著	上海人民出版社,2013	52
中国艺术与文化	(美)杜朴,(美)文以诚著	世界图书出版公司北京公司,2011	47
合计(经处理后)			149

2. 谷歌图书语料库(表1.2),收录800多万本图书,占世界图书总

数的 6%，时间跨度为 1500 年到 2008 年，词汇数量达 8 600 多亿。中国画家在谷歌图书英语语料库中出现的最早记录在 1800 年以后①，因此将研究年限设定为 1800 年到 2008 年。

表 1.2 谷歌图书语料库各种语言图书及词汇数量

语言	图书量（本）	词汇量（个）
英语	4 541 627	468 491 999 592
西班牙语	854 649	83 967 471 303
法语	792 118	102 174 681 393
德语	657 991	64 784 628 286
俄语	591 310	67 137 666 353
意大利语	305 763	40 288 810 817
汉语	302 652	26 859 461 025
希伯来语	70 636	8 172 543 728

3. 中国知网文献数据库，收录了自 1915 年至今的 7000 余万篇文献，是世界上中文文献全文信息量规模最大的数字图书馆。

4. 读秀图书数据库，收录了自 1820 年起的 430 多万种中文图书题录信息，占已出版的中文图书的 95% 以上，可搜索的全文资料超过 10 亿页。

5. 百度搜索，是全球最大的中文搜索引擎，按照中国网民数量 8 亿的 80% 估算，拥有超过 6 亿用户。

6. 谷歌搜索，是使用量最大的搜索引擎，占据了中国以外的全球大部分搜索市场，按照全球其他地区网民数量 32 亿的 80% 估算，拥有超过 25 亿用户。

① 在谷歌图书英语语料库中没有发现 1800 年以前的中国画家英文译名的记载，可能因为：1. 1800 年之前出版的记载中国画家的英语图书，未被收录到谷歌图书英语语料库中；2. 汉语姓名的英译在不同年代以及不同翻译方法中差别较大，尤其是 1800 年以前的英译与今天通行的翻译方式不同，具体译法难以确切考证，本文采用的英译方式包括汉语拼音（1957 年启用，当代主流翻译方式）和威妥玛拼音（1867 年启用，启用汉语拼音之前的主流翻译方式）。

(二) 关键词界定

1. 中西方

中西方即中国和西方。根据《辞海》《现代汉语大词典》的定义，"西方"作为一个政治概念，指的是资本主义发达国家；作为一个地理概念，指的是西半球的欧美各国。语言是区别不同社会文化的重要标志之一，本研究基于汉语和英语两种语言，因此本文将"西方"作为一个文化概念，主要指以英语为官方语言或第二语言的欧美各国。这一方面是因为英语在人类交流和信息传播中的通用性和重要性（尤其是在欧美社会、互联网和学术界，英语是使用人数最多的通用语言）；另一方面是由于英语在谷歌图书语料库中图书量占比56%（自18世纪英国成为所谓"日不落帝国"以来，英语图书作为世界上传播最广、受众面最宽的读物，在一定程度上可以反映出西方主流传播者和接受者的观念与认知）。因此本文中的"中西方"准确地说指的是汉语世界和英语世界。

2. 知名度

作为一个使用频率非常高的"热词"，知名度一词并未被《辞海》等权威工具书收录；作为传播学、管理学中的重要范畴，也未见明确定义。本文综合《现代汉语词典》《中国百科大辞典》以及相关文献的解释，将知名度界定为"人或事物的名称被公众知晓的程度"，它表示的是一种数量关系。知名度的高低可以通过相对量和绝对量两种方式来进行评价。在本项研究中，它侧重的指标主要是知晓的广度而非了解的深度，这是"量"的测量，而非"质"的评价，但需要说明的是：① 尽管本研究主要是量化研究，聚合的是相关数据，研究的是相关关系，但同样重视理论分析，尝试在相关关系的基础上探寻因果关系，试图通过广泛系统的量化研究验证支撑理论分析的有效性；② 尽管本研究只设立知晓程度的量化指标，所有数据均不涉及质的评价，但是人们在谈及画家知名度的时候，一般都含有褒义的成分，因此也能在某种程度上反映出

质的评价。

根据米歇尔等学者的观点:"通过测量一个人名字的出现次数可以追踪其知名度"[①],本文将知名度进一步界定为画家姓名在各个文献数据库中的出现次数。具体而言,在谷歌图书语料库中,画家知名度指的是画家姓名的词汇频数、提到画家姓名的英文图书频数;在读秀图书数据库中,指的是提到画家姓名的图书数量:这可以说是画家在读书界的知名度。在中国知网数据库中,指的是提到画家姓名的文献数量,反映的是画家在中国学术界的知名度。在谷歌和百度搜索中,指的是提到画家姓名的网页数量,这可以说是画家在中西方大众之中的知名度。在上述所有数据库中,谷歌图书语料库的数据精度是最高的,尽管它并不直接对应中国画家在当下社会大众之中的知名度,但是画家在读书界的知名度是有可能转化为大众知名度的。根据葛兰西、福柯、布尔迪厄等学者的观点,读书界掌握着一定的文化资本,其对画家的品评更容易赢得公众的认同。

(三) 研究方法

画家的姓名(包括姓、名、字、号等)在数据库中的检索结果可以代表该画家在特定领域的知名度,在上述数据库中按照检索结果进行知名度排序,分别形成排行榜,最后计算得出总排行榜。由于数据库每年收录的数据量并不相同,所以知名度更精确的表征应该是提及次数除以当年数据总量,但受限于大部分数据库的历年收录量无法获取,只有谷歌图书语料库开放了每一年收录的词汇总量,因此,除谷歌图书语料库之外,其他数据库只能采用提及次数代表知名度,而在谷歌图书语料库中计算词频知名度时,我们将提及次数除以当年词汇总量作为词频计算公式,即:$W = F \div T$(W 代表词频知名度,F 代表提及次数,T 代表词

[①] Jean-Baptiste Michel, et al. *Quantitative Analysis of Culture Using Millions of Digitized Books*, *SCIENCE*, 2011, vol. 331, pp. 176 - 182.

汇总量)。

利用提及次数和词频等量化指标所表征的知名度,不仅可以对画家知名度构建和传播的历史状况进行较为客观准确的描绘,更为直观地呈现出画家在历史上不同时期和地域的影响力等情况,而且可以通过观测和分析画家知名度的排名情况及其变化趋势,来探寻画家知名度的影响因素和形成机制;而对其后所隐藏的绘画艺术观念、文化传统、跨文化传播等问题的理论分析,则有可能揭示出绘画艺术的发展与传播之间的辩证关系,从而为中国艺术的传承发展与全球传播提供一个参照系。

首先,梳理11部选定著作,采用内容分析法整理出149名中国画家名单作为研究对象。

其次,在选定数据库中检索149名画家姓名,分别在读秀图书、中国知网、百度搜索中检索统计对应的中文图书、文章、网页的数量。检索英语数据库之前,先依据《大英百科全书》整理中国画家的英文译名,然后分别在谷歌图书语料库、谷歌搜索中检索统计中国画家英文译名对应的英文词频、书频、网页的数量。分别排序后得到149名中国画家的6份知名度排行榜。

再次,分别汇总得出中西排名前50中国画家榜单,对比分析画家维度信息。读秀图书、中国知网、百度搜索三个排行榜的排名加权后得到汉语总排名榜单。谷歌图书语料库词频、书频、搜索三个排行榜的排名加权后得到英语总排名榜单。两个总排名榜单各选取前50名,分别从名次、身份、年代、地域等维度,对比分析中西方对中国画家的认知情况。

最后,汇总得出全球知名度最高的50位中国画家榜单。为了弥补各个数据库及其排行榜的时空限制和精度信度不足问题,我们将6份榜单进行综合加权处理,更加准确、全面地反映中国画家在全球的知名度情况。然后在谷歌图书语料库中提取年份和知名度指标数据,将看似杂乱无章的海量数据提纯转为结构化数据,绘制全球知名度最高的50位中国

画家知名度指标随年份变化图表，从而进一步分析中国画家知名度的总体结构、普遍特征和变化趋势。

二 谁在中国最知名？来自汉语大数据的回答

（一）对入选汉语排行榜的74位画家知名度的比较分析

从表2.1可以看出，一共有74位画家跻身三大汉语排行榜前50名榜单，其中共有34名画家同时出现在三份榜单之中，约占总数的46%；有42名画家至少同时出现在两份榜单之中，约占57%。例如公众知名度非常高的张大千（百度搜索榜单中排名第7、读秀图书榜单中排名第13）就没有出现在中国知网的榜单上。再如李苦禅，在中国知网的榜单中排名第4，可以说备受学术界关注，但是在其他两个数据库中的排名却非常靠后，分列第43（百度搜索榜单）、第49位（读秀图书榜单），这很可能反映了中国文人对作为写意花鸟画宗师、美术教育家的李苦禅的特殊偏好。上述数据一方面反映了各类数据库的不同收录情况，从侧面体现出各个数据库所面向的社会阶层对不同画家的知晓程度和审美偏好，另一方面也揭示了以图书、文章为代表的读书界、学术界与以互联网为代表的公众界对中国画家知名度的认知存在较大分歧，这表明汉语社会各界各阶层对画家的认知取向还存在较大差异。

为了整体考察画家在中国的知名度排名情况，我们经过加权计算出总排名得到在中国知名度最高的50位画家名单。之所以采用排名加权的综合方式，一方面是因为各个数据库中的知名度指标不一样，原始数据不能直接相加；另一方面是因为还能够排除异常值，减小单个数据库的误差。例如"文同"二字在百度搜索中提及网页数量巨大，排名位居第二（"文同"在很多网页中指的不是画家文同，比如"同文同轨""同文同种"等等），但在其他两个数据库中的排名分别是第23、46位，如果采取原始数据直接相加的方式，即使在其他两个数据库中排名靠后，文

同的综合排名依然很靠前,然而这并不符合实际情况。

从表2.1可以看出,苏轼、王维、丰子恺、米芾、徐悲鸿、齐白石依次为总排名前6名,并且同时出现在三份榜单的前10名,这表明他们确实是在中国知名度最高的6位画家。排名第7的弘一出现在两个榜单的前13名,排名第8的董其昌在三大排行榜中都排在前16名,排名并列第9的唐寅和赵孟頫则出现在两个榜单的前10名。这一方面表明中国社会各界各阶层对知名度最高的前10位画家基本达成了共识,另一方面也说明排名越靠前、知名度越高,就越有可能赢得社会的广泛关注,符合大众传播社会"赢家通吃"的传播规律。而排名越靠后、知名度越低,分歧就越大、社会各阶层就越难以达成一致。值得注意的是,在知名度最高的6位画家中,古代画家和近现代画家刚好各占一半,这反映出中国公众对画家的认知较为全面,既不崇古非今,也不厚今薄古。

表2.1 读秀图书、中国知网、百度搜索、总排名画家知名度排行榜前50名画家

排序	读秀图书	中国知网	百度搜索	总排名	排序	读秀图书	中国知网	百度搜索	总排名
1	苏轼	王维	苏轼	苏轼	15	王冕	郭熙	董其昌	吴昌硕
2	王维	米芾	文同	王维	16	顾恺之	董其昌	徐熙	石涛
3	赵孟頫	苏轼	王维	丰子恺	17	黄宾虹	吴道子	吴冠中	吴道子
4	丰子恺	李苦禅	徐悲鸿	米芾	18	傅山	徐渭	吴昌硕	黄宾虹
5	齐白石	弘一	赵孟頫	徐悲鸿	19	蒋廷锡	李唐	李唐	文同
6	郑燮	马和之	丰子恺	齐白石	20	刘海粟	傅山	罗中立	李唐
7	徐悲鸿	丰子恺	张大千	弘一	21	吴道子	黄宾虹	杨维桢	傅山
8	米芾	齐白石	齐白石	董其昌	22	弘一	文徵明	赵佶	顾恺之
9	唐寅	徐悲鸿	米芾	唐寅	23	倪瓒	文同	王冕	杨维桢
10	徐渭	金农	唐寅	赵孟頫	24	石涛	唐寅	徐渭	文徵明
11	董其昌	赵佶	虚谷	赵佶	25	文徵明	顾恺之	吴道子	吴冠中
12	吴昌硕	石涛	赵无极	金农	26	朱耷	髡残	石涛	张大千
13	张大千	吴湖帆	弘一	徐渭	27	金农	谢赫	黄宾虹	王冕
14	赵佶	郑燮	金农	郑燮	28	沈周	董源	华嵒	李苦禅

续表

排序	读秀图书	中国知网	百度搜索	总排名	排序	读秀图书	中国知网	百度搜索	总排名
29	吴冠中	杨维桢	李可染	刘海粟	40	阎立本	弘智	沈周	董源
30	顾况	徐冰	黄公望	潘天寿	41	郭熙	吴镇	张择端	郭熙
31	杨维桢	吴昌硕	傅抱石	李可染	42	黄道周	马远	吴镇	林风眠
32	陈继儒	赵昌	徐冰	沈周	43	李可染	刘海粟	李苦禅	赵之谦
33	潘天寿	李可染	郑燮	傅抱石	44	吴镇	沈周	仇英	吴湖帆
34	陈洪绶	潘天寿	潘天寿	黄公望	45	郑思肖	林风眠	林风眠	陈继儒
35	赵之谦	赵孟頫	文徵明	倪瓒	46	文同	王鉴	陈逸飞	阎立本
36	李唐	吴冠中	顾恺之	朱耷	47	吴大澂	宗炳	荆浩	谢赫
37	傅抱石	黄慎	刘海粟	吴镇	48	林风眠	倪瓒	吴作人	张择端
38	贯休	朱耷	傅山	徐冰	49	李苦禅	傅抱石	阎立本	仇英
39	黄公望	林良	谢赫	虚谷	50	李公麟	梅清	倪瓒	顾况

(二)中国知名度最高的 50 位画家时空分布情况

进一步从年代、地域这两个维度出发对知名度最高的 50 位画家进行分类考察,可以揭示出画家知名度分布的时空特点。就古今区分来说,排名前 50 画家之中,35 人是古代人,占比 70%,15 人是近现代人,占比 30%。漫长的古代占比大大超过短暂的近现代是毋庸置疑的,但考虑到近现代的时长还不到古代的 1/20,近现代画家在中国的知名度总体上还是偏高的,这可能是因为所选数据库收录的数据以近现代文献为主,而近现代文献对与其同时代画家的记录可能更为详尽。

再看朝代分布(图 2.1),近现代画家人数最多,有 15 位;宋、元、明、清四个朝代次之,人数分别为 7、6、7、8,较为相近。按照时间先后来看,从五代到近现代,除元代下降一位以外,画家人数基本呈增长趋势。正如蔡元培所说,"中国之图画术,托始于虞夏,备于唐,而极盛于宋……而名家亦复辈出"。知名画家人数随年代演进而逐渐增多的趋势,一方面表明中国绘画的发展在传承中愈发兴盛,绘画名家辈出;

图 2.1　中国知名度最高的 50 位画家朝代分布

另一方面也可能是由于现有资料对年代越近的画家记录越详尽，而对于年代久远的画家，由于古代保存、传播技术的局限，传世文献比较少，所以年代越久远，名留青史的画家就越少。另外也可能是因为古代画家已经经过大浪淘洗，而近现代画家由于传世时间还不够久，尚未经过充分筛选。

从区域分布来看，中国知名度最高的 50 位画家共分布在全国 16 个省、市、自治区，其中江苏 13 人、浙江 12 人、河南 5 人，总体上集中在东部，中部次之，南部较少，西部和东北等边远地区最少。有 18 个省市区是 0，其中最出人意料的可能是北京，竟无一人上榜。各地区知名画家数量分布极度失衡，江浙两地就占据了上榜人数的一半。江浙一带历史上经历的三次人口大迁入造就了江浙地区经济文化大繁荣的历史格局，至今仍是我国的文化高原。

(三) 画家知名度分布的梯度和结构特征

进一步观察图 2.2 可以发现，在中国知名度最高的 50 名画家中出现了明显的知名度梯级分层现象，对其中隐藏的梯度和结构特征的分析不但可以揭示出同一梯度画家所具有的共性特征，而且可以揭示出画家知

名度构建和传播的一些核心因素。这50位画家总体上可以分为四个梯度。第一梯度是排名数一数二的苏轼、王维，他俩的知名度难分伯仲，但高出后一梯度很多。究其根源，这与二人的文人身份有很大关系，他们的诗词早已达到举国皆知的地步。如果单独考察二人作为画家的知名度，恐怕排名不会这么高。但是当一位画家具有多重身份时（苏轼、王维都兼具文学家、书法家、画家、官员等多重身份），单独考察其作为画家的知名度问题就变得非常复杂。不过，就其对中国绘画发展的贡献及其在中国绘画史上的地位来说，二人作为画家能赢得如此之高的知名度也在情理之中。

第二梯度由排在第3到第6位的丰子恺、米芾、徐悲鸿、齐白石构成。这4位画家的知名度很接近，也明显高出后一梯度一大截。丰子恺也是文人，是著名的散文家和翻译家，其漫画脍炙人口，流传极广。米芾书画双绝，个性怪异，是一个颇多传奇色彩的人物。徐悲鸿和齐白石皆是近现代为国民所熟知的绘画大师。徐悲鸿作为中国现代美术教育事业的奠基人，不但在美术界拥有极高的地位，而且在社会上也享有很高的威望，尤以奔马享名于世；齐白石则以墨虾蜚声中外。同时坊间关于二人的传闻也特别多，这也从另一个层面提高了二人的知名度。

第三梯度皆是历代绘画名家，从知名度较高的弘一、董其昌等依次递降到吴湖帆、陈继儒。从图2.2可以看出下降坡度舒缓，降幅相对较小，但是总体上领先后一梯度较多。这些画家能赢得较高的知名度，除了绘画艺术造诣很高、在中国绘画史上都曾经留下过浓墨重彩的一笔这一共同原因之外，还有许多自身独特的因素。例如排名第9的唐寅因"唐伯虎点秋香"的故事而妇孺皆知。并列第9的赵孟頫能诗善文，开创元代新画风，被称为"元人冠冕"。明人王世贞曾说："文人画起自东坡，至松雪敞开大门。"这一论断高度肯定了赵孟頫在中国绘画史上的地位。排名第11的赵佶，诗、书、画、印无所不能，其书法被后人称为"瘦金体"，其花鸟画自成"院体"，他的另一重身份宋徽宗则格外引人注目。

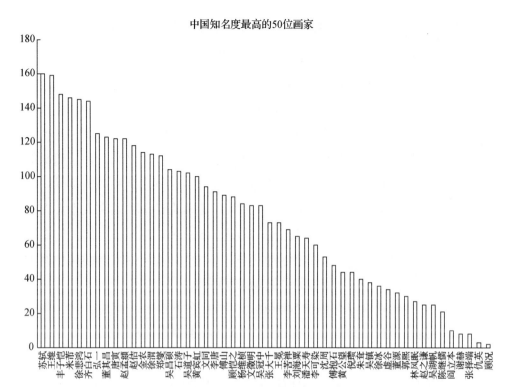

图 2.2 中国知名度最高的 50 位画家

第四梯度的画家有阎立本、谢赫、张择端、仇英、顾况,这 5 位画家各有千秋。阎立本的人物画形象逼真传神,所画《步辇图》《历代帝王像》在绘画史和政治史上都深受重视。谢赫是唯一一位因为绘画理论闻名于世而进入榜单的画家,这既反映了中国缺少伟大的绘画理论家这一事实,也意味着美术界对伟大的绘画理论的迫切需求。他的《古画品录》堪称中国美术史上对绘画艺术的第一次系统性总结,其提出的绘画"六法"对中国绘画创作的影响极其深远。张择端所作《清明上河图》不仅篇幅之大前所未有,而且史料价值巨大,是中国风俗画发展史上的一个里程碑和中国界画的典范之作。仇英绘画技艺高超,与唐寅等并称为"明四家",其在日本的知名度要超过绝大部分中国画家。顾况的绘画艺术独具特色,但是仅就其绘画成就来说,是难以与阎立本等同一梯度的画家相比的,他之所以能够进入榜单位列排行榜末席,很可能与他的诗人身份和诸多逸闻趣事有关(比如他的爱情故事"红叶传情""下

池轶事"和戏白居易"居弗易"的典故等等都被后世传为美谈)。

(四)画家获取国内知名度的主要途径

从以上分析中可以归纳出画家在国内获取知名度的主要途径:

第一,作为画家,在绘画艺术上取得公认的成就,获得艺术界的认可,是不可或缺的必要条件。进入排行榜的所有画家在绘画艺术上都有独到之处,对绘画艺术的独特贡献都曾被载入史册,因而才能闻名画坛,进而赢得社会各界的广泛关注。不过也有一些画家,尽管有独到之处和独特贡献,但是由于他们未能赢得中国艺术界(在古代主要是掌握话语权的文人士大夫阶层)的认可,未能被纳入中国艺术史的叙述传统之中,以至于即使他们在西方具有很高的知名度,但是在中国却几乎并不为人所知,这方面的典型例子莫过于以史贝霖、林呱为代表的外销画画家群体。

第二,排行榜中排名靠前的画家大多具有多重身份,尤其是文人身份和官员身份。古代知名画家大多同时精通"诗书画"三种艺术门类,正如蔡元培所说:"中国之画,与书法为缘,而多含文学之趣味……故中国之画,以气韵胜,善画者多工书而能诗。"① 这既反映了文人知名度大于画家知名度的艺术传播现象,也在某种程度上揭示了中国"书画同源""诗画一律"的艺术特色。而这种艺术特色又与中国传统美术史书写的文人趣味和艺术观念等取舍标准密不可分。至于进入榜单的大部分古代画家都有官职在身,很可能是因为在官本位社会中,官员身份不但有利于其画作的流通和名声的传播,而且有利于其画作的保存和艺术的传承。在绘画艺术的传播过程中,画家的官员身份对受众的身份认同具有不可忽视的构建作用,有时甚至被视为"雅贿"的重要参考条件(这一点至今未变)。就此而言,如果不是对中国社会阶层及其文化生活有深入的了解,而只是从艺术内部、从思维方式上探讨画家知名度问题,恐怕是很难揭示历史真相的。

第三,面向广大市民阶层具有通俗性的绘画作品,或者面向公众的美术教育家,或者其人其作被收入画谱、课本等接近大众的元素更有利于画家名声的传播。比如丰子恺的漫画,可以套用南宋叶梦得评论柳词

① 蔡元培:《中国人的修养》,作家出版社,2016年,第183页。

传播之广的一句名言进行说明:"凡有画报处,必有子恺漫画。"① 另外,趣闻轶事、典故传说等也能为画家知名度增色不少。如果画家的人生有传奇色彩,被改编成文学故事、影视作品,则会明显提升其在百度搜索排行榜中的知名度。

三 谁在西方最知名？来自英语大数据的回答

(一) 对入选英语排行榜的 79 位中国画家知名度的比较分析

从表 3.1 可以看出,一共有 79 位中国画家跻身三大英语排行榜前 50 名榜单,其中共有 23 名画家同时出现在三大榜单之中,占比 29%,与汉语的 46% 相比,明显偏小;有 25 名画家同时出现在两个榜单之中,占比 32%,与汉语的 57% 相比,比例更小。上述数据从整体上反映出,能够获得西方公认的具有高知名度的中国画家并不多。在西方以谷歌图书语料库为代表的阅读公众与以谷歌搜索网页为代表的社会大众对中国画家知名度的认知还存在较大分歧,有很多在读书界享有一定知名度的中国画家在西方大众之中却并不知名,这在部分古代画家身上表现得较为明显。比如马远在谷歌词频榜单中位列第 3 名,但是在谷歌搜索排行榜中排在第 42 位；沈周、倪瓒在谷歌词频榜单中分列第 4 名、第 6 名,但是竟然未能进入谷歌搜索排行榜；上述 3 位画家可以说备受西方读书界的关注,但是社会大众对他们似乎不那么感兴趣。反过来也一样,很多在西方为大众所熟知的中国画家在读书界的声望却没那么高,这在中国近现代画家身上表现得最为突出。三大英语排行榜同时收录的近现代画家只有 4 位,分别是齐白石、徐悲鸿、黄宾虹和徐冰,其中知名度最高的齐白石,在谷歌搜索榜单中排名第 9,在谷歌词频榜单中的排名则跌落到第 35；在谷歌搜索榜单中排名第 10 的张大千等一系列近现代画家甚至未能进入谷歌词频榜单。

① "凡有井水处,皆能歌柳词",是南宋叶梦得在《避暑录话》中对柳永词的通俗易懂和传播之广的一句著名评论。

表 3.1 谷歌图书语料库词频、书频、谷歌搜索、总排名画家知名度排行榜前 50 名中国画家

排序	谷歌词频	谷歌书频	谷歌搜索	总排名	排序	谷歌词频	谷歌书频	谷歌搜索	总排名
1	王维	苏轼	王维	王维	26	李公麟	阎立本	唐寅	徐悲鸿
2	苏轼	王维	米芾	苏轼	27	荆浩	黄公望	高剑父	石涛
3	马远	吴历	吴历	米芾	28	阎立本	马麟	徐熙	徐冰
4	沈周	马远	王鉴	王翚	29	蓝瑛	仇英	董源	文徵明
5	米芾	王翚	王翚	吴历	30	马麟	荆浩	石鲁	戴进
6	倪瓒	米芾	苏轼	董其昌	31	周昉	周昉	徐冰	郑燮
7	董其昌	赵佶	马麟	马远	32	龚贤	颜辉	徐悲鸿	荆浩
8	赵孟頫	顾恺之	陈衡恪	唐寅	33	陈洪绶	李公麟	丰子恺	李嵩
9	顾恺之	谢赫	齐白石	黄公望	34	石涛	石涛	夏圭	阎立本
10	王翚	赵孟頫	张大千	夏圭	35	齐白石	龚贤	黄慎	朱耷
11	吴镇	吴镇	韦偃	马麟	36	傅山	徐冰	黄宾虹	韩幹
12	唐寅	董其昌	徐寒	齐白石	37	林良	傅山	李衎	黄宾虹
13	文徵明	夏圭	恽寿平	吴镇	38	牧谿	徐渭	赵佶	董源
14	夏圭	沈周	华胥	范宽	39	徐渭	徐悲鸿	刘海粟	张大千
15	戴进	唐寅	黄公望	赵佶	40	王诜	弘仁	赵无极	梁楷
16	吴历	倪瓒	郑燮	王鉴	41	弘仁	王诜	陈逸飞	李衎
17	谢赫	朱耷	吴冠中	顾恺之	42	颜辉	吴道子	马远	刘海粟
18	黄公望	梁楷	颜辉	谢赫	43	王鉴	陈洪绶	吴作人	石鲁
19	李唐	李唐	傅山	傅山	44	李昭道	林良	傅抱石	黄慎
20	韩幹	戴进	薛稷	颜辉	45	徐悲鸿	郑燮	吴镇	丰子恺
21	朱耷	范宽	李嵩	李衎	46	刘松年	郭熙	李苦禅	韦偃
22	范宽	韩幹	董其昌	赵孟頫	47	黄宾虹	李嵩	周昉	李公麟
23	赵佶	齐白石	华嵒	沈周	48	李衎	弘一	石涛	李唐
24	梁楷	文徵明	范宽	仇英	49	徐冰	黄宾虹	黄筌	郭熙
25	仇英	王鉴	钱选	周昉	50	韩滉	董源	黄胄	蓝瑛

为了整体考察中国画家在西方的知名度排名情况，我们经过排名加权计算出总排名得到在西方知名度最高的 50 位中国画家名单。值得注意

的是，在西方知名度最高的10位中国画家都是古代画家，这说明西方对中国画家的认知存在着明显的"厚古薄今"倾向，而且对某些在中国不太著名的另眼相看、青眼有加，例如王翚和吴历压根就未能进入三个汉语榜单，但是他们在西方的知名度竟然高达第4、第5名，这鲜明地凸显出中西方对中国画家知名度的不同认知偏好。

对于这种"厚古薄今"现象，较为普遍的一种看法是，中国古代取得了举世公认的伟大成就，近现代总体上落后于西方发达国家，包括科技艺术在内的现代文化都在向西方学习，对于西方人而言，自成一体、独具特色的中国古代文化要比作为"学生"的中国近现代文化更有吸引力。这种解释与"越是民族的，就越是世界的"这一格言异曲同工，固然有道理，但是也可能存在其他原因，比如，这也可能是由测量、统计等外在的研究方法造成的。如前所述：谷歌图书语料库采用词频代表知名度，而其他数据库采用提及次数代表知名度。用词频代表知名度意味着在提及次数一定的情况下，词汇总量越低，则知名度越高。谷歌图书语料库收录的近现代图书总量及词汇总量远远大于古代的。在词汇总量越来越大的情况下，尽管近现代也涌现出了一批著名画家，但是他们在谷歌图书语料库中的词频比例相对于古代画家而言，却可能下降了。这其实不仅仅是某一个画家的问题，这很可能意味着绘画艺术整体上在人类文化总体中所占的比重下降了。而采用提及次数代表知名度的做法，比较的只是提及次数这一固定的量，而非比例，这样只要提及次数的总量靠前，就默认知名度更高。毫无疑问，近现代以来出版的图书等文献呈几何级数增长，近现代画家被提及的次数就总量来说是比较高的，但是词频可能并不高。另外，从数据源和受众的角度看，谷歌图书语料库面向的主要是读书阶层，且数据库的时间跨度比较长，近现代的、古代的数据都有。而谷歌搜索网页面向的则是当代社会大众，其代表的是当代受众对中国画家的认知情况。数据来源和受众本身的这种巨大差别决定了对于绘画艺术和画家知名度问题会形成不同的认知。

(二) 西方知名度最高的 50 位中国画家时空分布情况

就古今区分而言，在西方知名度最高的 50 位中国画家中，古代 42 人，占比 84%，近现代 8 人，占比 16%，古代画家占据绝对优势，"厚古薄今"的倾向一目了然。从朝代分布看（图 3.1），各个年代人数分布比较均衡。与在中国的知名度分布状况相比，近现代画家入围人数减少了将近一半，只有 8 位画家，而宋代画家人数上升到第一位，高达 12 人，元、明、清画家人数相近。这表明西方更关注中国古代画家，尤其是格外关注宋代画家。究其原因，可能与西方对宋代及其绘画艺术的认识和评价有关。例如，西方高校普遍采用的历史教材《中国新史》（*China：A New History*）宣称宋代是中国最辉煌灿烂的时期①。"有些历史学家甚至把宋代称作开启现代性曙光的中国的'文艺复兴'时

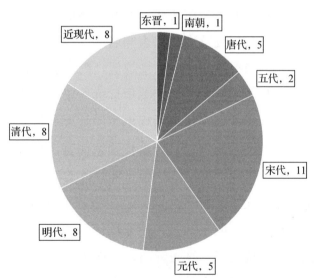

图 3.1 西方知名度最高的 50 位中国画家朝代分布

① 这从该书介绍宋代的章标题《中国最伟大的时代：北宋和南宋》（China's Greatest Age：Northern Sung and Southern Sung）即可看出。John King Fairbank, Merle Goldman. *China：a New History*, Cambridge：Belknap Press of Harvard University Press, 1992.

代。"① 对"文艺复兴"推崇备至的西方人显然更愿意接受与之在某些方面"相似"的宋代及其文化艺术。至于区域分布，总体上与国内情况类似，也是集中在东部，江浙两地上榜人数占到了将近一半；不同的是陕西和山西取代了河南和四川占据了第3、第4的位置。

（三）艺术传承关系对画家知名度的影响：以第二梯度五位典型画家为例

从图3.2可以看出，中国画家在西方的知名度也存在梯度分布现象。王维、苏轼、米芾、王翚、吴历五名画家位列第一梯度。前三位画家上文已有分析。至于在中国未能上榜的王翚、吴历之所以能够跻身于国际知名度第一方阵，除了深厚的绘画艺术造诣之外，很可能是因为天主教传教士的身份及其作品所具有的中西融合特色比较容易为西方社会各界各阶层所接受。

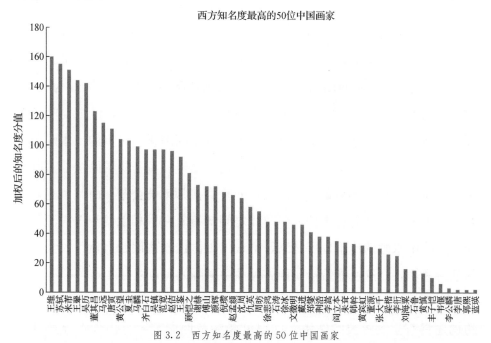

图 3.2　西方知名度最高的 50 位中国画家

① 迪特·库恩：《哈佛中国史第4卷·儒家统治的时代：宋的转型》，李文锋译，中信出版社，2016年，第2页。

第二梯度由排在第 6 到第 10 名的董其昌、马远、唐寅、黄公望、夏圭构成，这五位画家很可能体现了西方对中国绘画艺术的认知偏好，获得特别注意。一般而言，知名度越高越具有典型意义，但是第一梯度的五位画家，身份都有特殊之处，其文人或者传教士身份在其知名度的构建中起到了不可或缺的作用。反观第二梯度的五位画家则不然。他们最主要的身份就是画家，最突出的成就都是绘画艺术成就，知名度的获取也主要是依靠他们的绘画艺术成就。

成熟的艺术风格是画家形成影响力的重要条件。中国绘画艺术不仅源远流长，而且具有独特清晰的传承脉络，第二梯度的五位画家鲜明地体现了这一特色。首先从年代上来看，马远和夏圭同时代（约1140年至1227年），都是南宋画家，黄公望（1269年至1354年）是元代画家，唐寅和董其昌同属明代画家，董其昌（1555年至1636年）晚于唐寅（1470年至1524年）。他们构成的南宋、元、明三代前后约500年的中国古代绘画传承发展的这条脉络，可能是西方对中国绘画最为关注的维度。再从画风来看，他们都在山水画上具有很高的造诣。马远、夏圭都是以画"边角之景"而著称的山水画家，其山水画皆师承李唐，画风最为接近，并称"马夏"。黄公望擅画山水，被尊为"元四家"之首，他主要师承董源、巨然，同时也承袭了李唐以至马远、夏圭的画风。唐寅的山水画兼收并蓄，既学习李唐、李成，又借鉴了马远、夏圭、黄公望的画法。董其昌不但像黄公望一样学习董源、巨然，而且直接师承黄公望。由此可见，他们的绘画艺术虽然各有千秋，但彼此之间却有着一脉相承的流派渊源，体现了中国山水画的传承发展脉络，呈现出中国山水画回归自然、天人合一的独特意境，而这可能恰恰是西方关注中国画的焦点之一。

鉴于此，我们假设中国画家之间的艺术传承关系对画家国际知名度的构建具有至关重要的作用，这很可能涉及西方艺术界、学术界选择中国画家的筛选机制。如果多位中国画家之间具有显著的师承关系，那么这些画家国际知名度的变化趋势就一定具有某种相似性。从传播机制的

角度看，具有艺术传承关系的画家会形成某种聚集效应，从而增强整体的传播实力和传播效果。从第二梯度五位画家师承关系图（图3.3）中可以看出，五位画家之间的师承关系重合度非常高（每一段圆弧代表一位画家，圆弧的长度代表师承关系的数量。两位画家如果有师承关系，则用宽弧线连接）。

为了验证这一假设，我们利用SPSS17.0（统计产品与服务解决方案）对五位画家的词频数据进行双变量相关性分析[①]。从表3.2可以看出，五位画家的相关性系数皆大于0.5。依据相关系数的检验标准可知，马远和夏圭、董其昌与黄公望、唐寅与黄公望分别存在极强相关关系，他们的国际知名度变化趋势高度相似。总体来看，五位画家的国际知名度变化趋势具有较高的整体相似性。相关性分析结果证实了上文所作的假设，即作为内部影响因素的艺术传承关系确实与国际知名度存在较大的相关性。

图3.3　第二梯度五位画家的师承关系

① 双变量相关性分析的目标是确定两个变量之间的相关性，测量它们之间的预测或解释能力。皮尔逊（Pearson）相关性用来衡量两个数据集之间的线性关系。相关系数的绝对值越接近1，相关性越强，系数绝对值在0.6~0.8为强相关，0.8~1.0为极强相关。显著性（双侧）是检验两组数据之间的差异程度，结果越接近于0，差异越小，即相似性越显著。

表 3.2　五位画家国际知名度相关性分析

画家		Pearson 相关性	显著性（双侧）
董其昌	唐寅	.751**	.000
	黄公望	.822**	.000
	马远	.578**	.000
	夏圭	.630**	.000
唐寅	董其昌	.751**	.000
	黄公望	.888**	.000
	马远	.543**	.000
	夏圭	.629**	.000
黄公望	董其昌	.822**	.000
	唐寅	.888**	.000
	马远	.508**	.000
	夏圭	.589**	.000
马远	董其昌	.578**	.000
	唐寅	.543**	.000
	黄公望	.508**	.000
	夏圭	.900**	.000
夏圭	董其昌	.630**	.000
	唐寅	.629**	.000
	黄公望	.589**	.000
	马远	.900**	.000

（四）从榜单未收录的部分特殊画家看中西绘画艺术观念的差异

郎世宁、史贝霖、林呱虽然未进入榜单成为考察对象，但由于其特殊的身份和活动参与到了中西方绘画交流之中，并且产生了广泛深远的影响，因此，基于汉英大数据对这些特殊画家知名度的中西比较研究，不但能够揭示中西方对中国画家的不同认知，从中观察到中西美术界及其文化传统对绘画艺术的不同评判标准以及画家知名度构建的不同路

径，而且有助于进一步反思中国传统美术史写作的艺术观念、审美趣味及其取舍标准。

表 3.3　三位特殊画家中西方知名度对比

画家	西方排名	中国排名	排名差值
郎世宁	19	67	48
林呱	95	150	55
史贝霖	123	152	29

郎世宁是西方画家学习中国画的代表性人物，从他早期和后期作品的变化上能够清楚地看出他对中国画技法的吸收。其早期作品《聚瑞图》等注重明暗对比、强调空间感等都是西画画法。对比他后期作品《孝纯贤皇后朝服像》，可以看出他刻意削弱了明暗对比，并且融合了线描手法等国画传统技法。郎世宁在中国的知名度排在第 67 位，相较于绝大部分画家来说，是上游水平了，但他在西方的排名更是高达第 19 位（作为西方人的身份优势显然起到了重要作用，但因为他不是中国人，故未纳入排行榜），这说明郎世宁在中国的绘画活动不仅在中国受到了较大关注，而且应该是他在西方获得更大知名度的重要因素。

史贝霖、林呱则是中国本土画家学习西画的另一类群体。与为了艺术事业而留学西方的留学生群体不同，他们学习西方绘画技法，迎合西方人的审美需要，是为了将美术作品外销到西方，被称为外销画画家。史贝霖是广州早期最出色的外销画画家。到了 19 世纪中期，广州外销画达到了鼎盛时期，一批杰出的油画家留下了一大批优秀画作，但真实姓名却没有流传下来，只有以"呱"传世的英文名字，林呱就是当时首屈一指的外销画家。他的作品屡次入选伦敦皇家学院、纽约大都会艺术博物馆等西方知名艺术机构举办的展览之中，他甚至被西方人称为"伟大的画家，南中国的米勒或奥勒"，"中国的托马斯·劳伦斯"[1]。从知名度

[1]　王镛：《中外美术交流史》，中国青年出版社，2013 年，第 133－134 页。

排名（表 3.3）中可以看到，史贝霖和林呱在西方的排名比国内的高出很多，这样的排名结果与外销画在西方的传播状况相符，也与他们长久以来未能进入中国文人构建的中国美术传统有关。史贝霖和林呱在中国的经典美术史、艺术史著作中鲜有提及，这种取舍反映了中国美术界、学术界对待绘画艺术的态度。中国的美术史写作一方面受到中国哲学和美学观念的影响，强调绘画艺术的人文维度，一方面又受到中国文化传统的影响，画家的身份及其作品的文化影响也会被考虑在内。在这种语境中，尽管史贝霖和林呱的绘画技法达到了炉火纯青的地步，但在文人主导的国内艺术界，外销画家基本上被视为匠人。可见，即使在近现代的大变革时代，中国美术界和学术界对于绘画的态度还是比较传统的。这样一种文化传统提醒我们，理解中国画以及画家的知名度问题，不可脱离中国文化特有的文人维度与身份维度。

四　全球知名度最高的 50 位中国画家中西排名对比及其词频曲线分析

（一）全球知名度最高的 50 位中国画家中西排名对比分析

最后，通过把中国画家在中西方知名度的排名加权计算得出中国画家全球知名度排名情况。王维、苏轼、米芾、董其昌、齐白石、唐寅、赵佶、徐悲鸿、赵孟頫、顾恺之是全球知名度最高的 10 位中国画家，其中王维、苏轼、米芾、董其昌、唐寅均排在中西榜单的前 10 名，表明他们确实是举世公认的全球知名度最高的中国画家。

从对比图可以直观地看出（图 4.1），首先，大部分中国画家（尤其是近现代画家）在中西方的知名度排名相差较大，平均排名差值为 30，最小排名差值为 1，最大排名差值高达 100。这说明中西方对中国画家知名度的认知总体上存在较大分歧，具体分两种情况，第一，画家在中国的知名度大于在西方的，典型例子如丰子恺、弘一。丰子恺前文已有分

析,由于其漫画和文学作品入选课本而在中国深入人心。弘一在戏曲、绘画、书法、音乐等多个领域都有着开创性的成就,所作词《送别》传唱至今、影响深远。总的来看,凡是在中国的知名度远远大于在西方的,其知名度的获得大多与特殊的文化背景和历史条件密切相关。如果脱离中国特有的历史情境,通过上述途径获得的知名度在跨国跨文化传播过程中可能会被削弱。第二,画家在西方的知名度大于在中国的,最典型的案例莫过于前文分析过的吴历。

其次,小部分中国画家(特别是排名最高的那部分古代画家)中西排名基本持平,比如王维、苏轼、米芾、董其昌、唐寅、齐白石等。中西方排名基本持平的画家群体反映了中西方对中国画家认知的共同之处,其中可能隐藏着值得注意的画家知名度构建模式。王维、苏轼、米芾都是中国文化名人,他们的文艺作品是中国传统文化的经典,要了解中国文化,绕不开这些经典。董其昌、唐寅等人具有艺术传承关系,西方对他们的认知具有连贯性。在进入榜单的近现代画家中,差值最小的是齐白石。一方面可能是因为齐白石的绘画艺术具有更为鲜明独特的中国意境和风格,在西方人看来,齐白石代表的才是真正的中国艺术。另一方面也与他和西方大画家比如毕加索等社会名流交游广泛,并且深受推崇有关。

总体上看,在西方赢得较高知名度的画家,大概有以下几个特点:第一,画家在中国知名度很高,而且这种名声的获得不受限于特定的历史条件,其艺术成就被视为中国优秀传统文化的杰出代表而流芳后世、享誉世界;第二,画家或者是与西方文化在中国的代表机构/人物有着紧密的联系,或者是从西方学成归来,从而在中西方文化交流中获得有利的传播条件;第三,画家的艺术风格传承于西方已知的中国画家,这与人们几乎都是从熟悉的地方开始接受新事物的认知规律相符。

图 4.1 全球知名度最高的 50 位中国画家中西排名对比

（二）基于词频曲线的中国画家知名度历史变迁研究

从利用谷歌图书语料库词频绘制的知名度最高的 50 位中国画家知名度随年份变化的曲线图 4.2 中，可以直观地看出中国画家个体和整体的知名度历史变迁情况。横向看，词频曲线从左往右逐渐密集，形成的波峰越来越高，具有较为鲜明的分时聚集特点。总体来看，1870 年是一个临界点，之前，只有顾恺之、张择端等少数画家被提到；之后，排行榜上大部分画家开始出现在英语出版物中。随着时间的推移，中国画家在西方的知名度整体上呈波动上升趋势，其间出现数个跳跃式增长的波峰：1905 年、1914 年、1938 年、1956 年、1980 年、1990 年。

纵向看，词频曲线聚集成一个个金字塔形态，底部密集分布着大部分曲线，中部曲线数量有所减少，顶部曲线稀疏。特别明显的是，1938 年、1956 年、1980 年前后三个时期内的画家国际知名度集体高涨，其间出现了几个超高知名度的画家。如王维在西方的知名度自 1905 年出现第一个波峰后，知名度曲线基本处于最高水平，并于 1981 年达到了中国画家在

图 4.2　全球知名度最高的 50 位中国画家在谷歌图书语料库中的词频曲线

西方知名度的最高峰。上文分析过王维在中国知名度极高的原因，那么他 1981 年在西方出现波峰的原因是什么呢？我们注意到在波峰出现之前的几年直到波峰出现的当年，有大量介绍、研究王维诗歌、绘画等艺术成就的作品出现，如余宝琳（Pauline Yu）在 1980 年出版的《王维诗歌：新译与评论》（*The Poetry of Wang Wei: New Translations and Commentary*）和魏玛莎（Marsha Lynn Wagner）在 1981 年出版的传记《王维》（*Wang Wei*）等①。上述书籍出版的年份与王维知名度曲线出现波峰的节点基本吻合，正是这些学者的著作扩大了王维的知名度。由此可见，西方学界的介绍和推崇，对中国画家在西方的知名度具有直接影响。

从 1800 年到 2008 年，全球知名度最高的 50 位中国画家在谷歌图书语料库中的词频曲线越来越密集，轨迹重合趋势愈发明显，同时曲线高度也在波动中持续增长。这至少表明两点：第一，中国画家在西方的知名度越来越高；第二，中国画家在西方的知名度变化模式越来越趋同。这可能与中国画家在西方的传播由单个分散型转变为整体集中型，进而

① 西方学术界在 20 世纪 70 年代出现了一波翻译、研究王维的热潮，仅在 1975 至 1979 年间，就出现了四篇以王维为研究对象的博士论文。另外还有一系列论文。详见张万民：《英语世界的王维研究》，《文学与文化》，2011 年第 1 期。

形成了规模效应有关。为了更清晰地呈现出中国画家在西方知名度的总体变化趋势，我们引入了词频中位数①作为50位画家知名度的总体趋势指标。具体做法是，按年份对50位画家的词频数据计算中位数，得到一组从1800年到2008年的中位数词频，将这组数据视为代表50位画家的"中位画家"，以此代表50位中国画家知名度的总体趋势。

图4.3 全球知名度最高的50位中国画家知名度变化总体趋势

从图4.3可以看出，中国画家在西方的知名度总体上从20世纪初就一直在波动中持续上升，在这些跌宕起伏的知名度曲线背后，饱含着丰富的历史文化信息，既体现了中国画家在西方知名度传承演变的脉络，也是中国文化对外传播的一个缩影。根据词频中位数对总体趋势的代表特征，我们将1905年作为总体趋势元年，对中国画家知名度曲线按时间线索进行分段阐释。

1905年—1936年，中国画家知名度曲线开始增多，密集程度增加。1900年八国联军侵华，洗劫故宫、圆明园等地文物，运回国后，在西方引发了新一波中国文物热。1911年辛亥革命暴发，1912年中华民国成立，1919年五四运动暴发，民主和科学的思想得到进一步传播，出国留学成为汹涌澎湃的时代潮流，代表人物徐悲鸿、林风眠、吴作人等都进

① 中位数在一组数据的数值排序处理中处于中间的位置，不受分布数列的极大或极小值影响，从而在一定程度上提高了对分布数列的代表性，故其在统计学中也常常扮演着"分水岭"角色，人们由中位数可以对事物的大体趋势进行判断和掌控。

入了排行榜。

1937年—1949年，1938年前后出现第一个大波峰。1937年抗日战争全面爆发，一方面救亡图存的时代运动进一步推动了中国学习西方的热潮，另一方面西方也越来越关注中国的命运。1949年中华人民共和国成立，新中国遭到西方的孤立，可能是中国画家在西方知名度回落的主要原因。

1950年—1977年，知名度曲线大幅波动上升。1964年中法正式建立外交关系，1972年美国总统尼克松访华，同年中英正式建立外交关系。中西关系正常化促进了中西文化艺术的交流。

1978年—2008年，前期知名度曲线快速上升，1983年前后达到波峰。1978年召开的十一届三中全会确定了改革开放的政策，中国开始主动投身全球化浪潮。1979年中美正式建交。1980年代大陆出现了"85美术新潮"，这场蓬勃兴起的现代艺术运动跨越十余年，在中外美术交流史上具有重要意义。1992年邓小平南方谈话之后中国开始更快更深入地融入全球经济、文化体系之中，知名度曲线在1996年前后达到了波峰。中国画家的国际知名度变化轨迹中所呈现的"波峰"和"波谷"并不是偶然形成的，而是在多种内外部因素综合作用下的结果，其中蕴含着丰富的政治、经济和文化内涵。

五 结论与展望

本文利用大数据对149位中国画家在世界范围内的知名度进行了测量、排序、可视化处理和相关性分析，第一次在主观感受、质性研究的基础上，运用量化研究方法从总体上描述了中国画家在中西方知名度的客观状况和基本特征，证实了中西方对中国画家知名度的认知存在显著差异，揭示了中国画家知名度变化的影响因素和构建机制，总结了中国画家知名度的整体变化特征及其原因，初步得到以下结论。

第一，基于中英文大数据所得出的中国画家在中国、在西方、在全球的知名度排行榜反映了包括中西方艺术界、学术界、读书界和社会大众在内的各界各阶层对中国画家的认知状况。赢得中西方艺术界和学术界公认的绘画艺术成就，是画家知名度构建的核心要素，但是要想形成广泛而深远的知名度，则必须构建能够触及不同社会阶层、不同文化圈层的多元综合的文化影响力。对于社会大众而言，画家的艺术成就固然重要，但未必是决定其知名度高低的最广为人知的影响因素。

第二，相对而言，国内对近现代画家关注较多，而西方存在"厚古薄今"的倾向。中国画家国内外知名度的显著差异，说明画家在国内外构建知名度的机制、获取知名度的途径有很大区别。能够被纳入中国艺术史的叙述传统之中，同时具有文人、官员等多重身份和易于为大众所接受的元素是画家在国内获取知名度的主要途径。这与要经过跨国跨文化传播才能获取国际知名度的情况有很大不同。

第三，中国画家国际知名度的历史变迁具有整体一致性趋势，总体上与国家命运休戚相关。在国家命运发生转折的几个关键时间点上，中国画家国际知名度出现了集体性波峰或者波谷。改革开放以后，随着国力的增强，中国画家的国际知名度也水涨船高，整体上处于高位运行态势。除了画家的艺术传承关系和国家命运等因素发挥了贯穿始终的作用之外，影响中国画家国际知名度的其他几个主要因素分别是：宗教、经贸和文化因素。宗教因素在欧洲传教士来华活动频繁期间影响较大，王翚和吴历在西方的知名度堪称典型例证。中西通商贸易则对中西绘画交流起到了间接的促进作用，外销画家在西方的知名度与此密切相关。这也从一个侧面说明，要增强中国绘画艺术在西方大众之中的影响力，一方面要尽可能保持中国画核心的艺术特质和文化传统，以引导西方受众的艺术趣味，另一方面也要适当做出一些改变以迎合西方受众的消费习惯和艺术偏好。教育和学术等文化因素是中西绘画交流的直接载体。中国美术界的留学热潮与西方研究中国艺术、文物等的"中国文化热"一

起，给中西方绘画交流带来了前所未有的革命性影响。尤其是西方主流艺术机构、学术机构、传播机构举办的中国艺术展览、出版的介绍中国艺术的论著在西方产生了广泛深远的影响。

大数据方法已经被运用到自然科学和社会科学的众多领域，正在引发科研范式转型和思维革命，但是将其引入艺术家知名度研究还是一次全新的探索性尝试，尽管这种研究将带来全新的视角和范式，但是必须认识到，其仍存在许多不足，不论是在数据挖掘、实证研究还是理论分析方面都有很大的提升空间。

第一，质性研究不够充分，初始画家名单不够全面，可能遗漏了部分重要画家。筛选画家的中英文著作不够均衡，英语著作偏少，而且这些经典艺术史很少收录仍然活跃于画坛的当代中青年画家。

第二，在确定研究对象时，筛选画家的技术手段须进一步优化，选取语言应更全面，如此将会更客观全面地反映中国画家国际知名度的总体状况。

第三，在研究画家知名度与相关变量之间的相关关系时，统计分析方法须进一步优化，理论分析也要进一步强化。尽管画家获得国内外知名度的方法和途径千差万别，画家知名度与各种影响因素之间存在的是一种非确定性的相互依存关系，但是这种相关关系是按照某种规律在一定范围内变化的，如果能够结合数学建模和理论分析，是有可能推测画家知名度与相关变量之间的因果关系的。

针对上述不足，今后研究须要做出如下改进：第一，增强质性研究，进一步完善画家遴选标准和画家初选名单。第二，增加语种数量，扩展数据来源，扩大数据覆盖面，进一步增强数据的普遍性和代表性。第三，借鉴数学建模等量化研究方法，进一步分析画家知名度与变量之间的相关关系，不仅回溯画家知名度的形成和历史变迁过程，揭示影响画家知名度的主要因素及其相关关系，而且能够预测画家知名度的整体发展趋势和波动范围。与此同时，进一步加深对艺术传播问题的历史研

究和理论分析，尽可能把理论研究的人文主义传统与基于大数据的实证研究方法融会贯通，在符合人文精神的前提下实现科学意义的研究工作。

 总之，画家知名度研究对于中国艺术乃至于中国文化全球传播的创新发展都具有重要的理论价值和现实意义。取得理想的传播效果是一切传播活动的出发点和落脚点。作为中国艺术传播效果的一个缩影，中国画家在中西方的知名度不仅体现了中西方对中国艺术的认知状况，而且反映了中国文化在世界范围内的影响力。作为检测中国艺术传播效果的一个有力手段，艺术家知名度研究有助于动态监测和系统研究中国艺术全球传播的发展状况及其演化规律，有助于构建大数据驱动的中国艺术全球传播的新范式和全球传播发展指数，进而为中国文化全球传播的创新发展研究提供一个基础资料库和理论参照系。

甘锋、方浩、王廷信，《上海大学学报（社会科学版）》2019年第6期

洛文塔尔文学传播理论研究

利奥·洛文塔尔（Leo Lowenthal，1900—1993）是在大西洋两岸享有盛誉的批判理论家、文学理论家和传播理论家。作为社会研究所的核心成员之一，他在一生的学术研究中，始终把法兰克福学派的批判理论应用于文学、文化和社会问题的分析研究，在文学理论、通俗文化理论和批判传播理论等方面都有卓越的贡献。他的文学传播研究不仅揭开了西方文学研究的传播学转向的序幕，而且有效地把批判理论、文学理论和传播理论综合起来，"扭转了当时的研究立场，在文化社会学领域发动了一场哥白尼式的革命"[1]，成为批判的文学传播理论的奠基人。

一

文学发展到大众传播时代，大众传播方式成为影响文学发展的主要因素，文学的大众传播日益成为一种重要的文学现象和传播现象。但是直到20世纪中叶还没有学者像洛文塔尔那样把文学传播问题作为思考的焦点，对其进行系统的论述。洛文塔尔不但早在1920年代就注意到了文学传播问题，而且最迟到1940年代就从理论上把握到了传播之于文学的

[1] Russell Berman. *Review of Literature and Mass Culture*. *JSTOR Theory and Society*，1986，Vol. 15，No. 5.

重要作用，尝试着从"传播"入手来解开文学转型之谜，从而揭开了西方文学研究的传播学转向的序幕。

大众传播时代的文学呈现出了一种什么样的形态，与之前的文学有着怎样的区别，原因何在？文学理论，作为一门研究文学的人文社会科学又如何适时地调整自己的研究视野和研究方法？针对印刷传播条件下出现的文学转型现象以及当时各种文学研究方法的不足，通过反思传统文学理论中从再现论、表现论、生产论等角度对文学进行规定的各种文艺学观念的成因，洛文塔尔发现在大众传播时代从传播角度对文学进行研究不但是可行的，而且是非常必要的。因此他试图从"传播"入手来解开文学转型之谜。洛文塔尔认为，随着印刷传播成为一种普及了的文学传播方式，文学与传播的关系就发生了深刻的变化：大众传播导致文学在雅俗二分之外，又产生了一个中间地带，即大众文化。然而当时很多人没能认识到这个问题。如杜比尔在采访洛文塔尔时就坦率地承认，"在阅读《文学、通俗文化和社会》时，才知道大众文化现象根本就不是首先出现在晚期资本主义社会的现象……整个问题最初是出现于复制方式在技术上取得革命性飞跃的时刻"[①]。

洛文塔尔通过考察文学发展以及文学传播的知识谱系，通过梳理文学在传播系统中的位置，发现传播是文学发生发展的内在动力之一，一部文学发展史可以说就是一部文学传播史。然而，从19世纪到20世纪中叶，西方的文学研究却一直处于实证研究和内部研究的主导下，比如社会历史研究法、传记研究法、新批评研究法等，其研究重点一直在作家作品、文学流派和文学思潮等方面，几乎没有注意到文学传播问题。诚如埃斯卡皮所说："这种方法即使抱着最严谨的治学态度，也不足以揭示文学现象的种种奥秘。"[②] 因此洛文塔尔果断地"拒绝了在社会科学

① Leo Lowenthal. *An Unmastered Past*: *The Autobiographical Reflections of Leo Lowenthal*, Berkeley: University of California Press, 1987, p. 124.
② 埃斯卡皮：《文学社会学》，王美华、于沛译，安徽文艺出版社，1987年，中文版序言第29页。

和人文科学研究中采用这种传统的研究方法",并且在 1926 年率先对 19 世纪文学采取了"一种新的和比较大胆的分析方式"①。维格斯豪斯指出:"在那个时代几乎没有任何其他人从事这种研究。"② 洛文塔尔当时的研究中包括很多现在看来是传播学的研究,他之所以能够率先从传播角度研究文学,是因为"洛文塔尔认为日益成为流行的传播研究对象的大众文学产品一直以来都被文学研究忽视了。"③ 霍拉勃在解释洛文塔尔之所以能够开创文学传播研究的缘由时,也提到了这一点:"洛文达尔注意到,人们对这方面的批评兴趣寡然。事实上,在他看来,缺乏这方面的研究,是文学学状况的一个重要的标志。"④ 洛文塔尔指出"结果正如我们在 19 世纪所发现的……那种对文学活动的实证主义研究使对文学史对象的孤立和简化达到了极端程度。作家和作品被从历史环境中抽象出来……实证主义方法根本就不够"⑤。因此"洛文塔尔反对占据支配地位的唯心主义的和语言学的立场……拒绝把文学作为一种独立自足的客体来研究"⑥。他认为研究文学的传统学院学科忽略了包括报纸杂志在内的通俗文学产品,没有意识到畅销书、通俗杂志等诸如此类东西的冲击,他们"对那些想象力水平较低的出版物保持了傲慢的冷漠态度,这就留下了一个挑战性的领域"。他指出要填补这一领域,就必须调查"所有与艺术作品的激励和传播有关的因素"⑦,因此他"从印刷机的发

① Leo Lowenthal. *An Unmastered Past*:*The Autobiographical Reflections of Leo Lowenthal*,Berkeley:University of California Press,1987,p. 164.
② Rolf Wiggershaus. *The Frankfurt School*:*Its History*,*Theories*,*and Political Significance*,Cambridge:MIT Press,1994,p. 31.
③ Hanno Hardt. *Critical Communication Studies*:*Essays on Communication History and Theory in America*,London:Routledge,1991,p. 152.
④ H. R. 姚斯,R. C. 霍拉勃:《接受美学与接受理论》,周宁、金元浦译,辽宁人民出版社,1987 年,第 326 页。
⑤ Leo Lowenthal. *Literature and Mass Culture*,New Brunswick:Transaction Books,1984,p. 244.
⑥ Stephen Eric Bronner,Douglas Mackay Kellner. *Critical Theory and Society*:*A Reader*,New York:Routledge,1989,p. 5.
⑦ Leo Lowenthal. *Literature*,*Popular Culture and Society*,Englewood Cliffs, NJ:Prentice-Hall,1961,p. 141、143.

展及其成为大众媒介的潜力开始讨论"①。"洛文塔尔强烈主张文学社会学必须进行传播研究,他提出了一系列研究计划以加强学科地位,并且力争将文化和传播知识融入这一学科知识中。"② 将文化和传播知识融入文学社会学学科的尝试,意味着文学研究与传播研究必然会出现交叉,而二者的交融必然会产生文学传播研究这一交叉学科领域,从而使他有可能开拓出文学传播学这一全新的研究领域。

他在发表于1932年的《论文学社会学》一文中指出"文学史的研究对象属于许多科学学科……学术界远远没有发展出一种公平对待研究对象复杂性的分析方法",并且强调"文学研究方法的启蒙不能单凭诗学"。之后他针对"研究对象的复杂性"建构了"理论力场"方法论;针对实证主义的弊端,重新引进了狄尔泰的"基于历史语境的结构的概念"和"理解概念",创设了"传播力场"和"理解力场"等文学传播研究范畴③。不久后,他制定了一项研究大纲,其中包括许多文学传播研究的建议。"尽管指向的是文学社会学,但是洛文塔尔在伊利诺斯大学传播研究所的演讲,仍然规划了批判传播研究的蓝图,并且提出了跨学科研究的要求。"④ 在对大众传播语境中的文学传播方式、文学传播主体、文学传播对象等文学"传播力场"构成要素的历史变迁进行分析之后,洛文塔尔发现"创造艺术和评判艺术的社会体制从根本上发生了改变"⑤,并且敏锐地指出:"文学传播世界在17世纪发生了决定性的改变,其实质是:从私人捐赠和有限的观众转向公众捐赠和潜在的无限的观众。这种改变在美学领域和伦理领域产生了最为深远的影响,同时影

① Leo Lowenthal. *Literature and Mass Culture*, New Brunswick: Transaction Books, 1984, p. 19.
② Hanno Hardt. *Critical Communication Studies: Essays on Communication History and Theory in America*, London: Routledge, 1991, p. 153.
③ Leo Lowenthal. *Literature and Mass Culture*, New Brunswick: Transaction Books, 1984, p. 243 - 246.
④ Hanno Hardt. *The Conscience of Society: Leo Lowenthal and Communication Research*, Journal of Communication, 1991, 41 (3), pp. 65 - 85.
⑤ Leo Lowenthal. *Literature, Popular Culture and Society*, Englewood Cliffs, NJ: Prentice-Hall, 1961, p. 10.

响到了文学实体和文学形式,更不必说这对作家本人的日常习惯和所关心问题的影响。一项较早的研究试图详细地描绘由这种改变引发形成的文学类型和文学制度,这种文学类型和文学制度反过来也促进了这种改变。"① 在明确提出"文学传播世界发生了决定性的改变"的观点后,他进一步分析了这一改变对文学内容、文学形式、文学观念、文学功能等的影响。这是目前在文学研究中所能看到的最早明确地从传播角度提出文学转型观点的论述。

二

霍克海默曾经这样谈到法兰克福学派获得成功的原因:"这个事业的成功仅仅是因为……对现存社会的批判性考察。"② 作为批判理论家,洛文塔尔的文学传播研究也绝非单纯的理论研究,不仅仅是为了把握文学的本质和传播的规律,而是有着更深层次的精神内涵,是一个更大的理论分析体系中的一部分,这个体系旨在理解意识形态,这种理解有助于"人类的自由和解放"。从其一生的研究主题看,"人的自由与解放"问题是洛文塔尔及其所属的法兰克福学派的研究主题,也是他们的美学和文论的基本理论主题。他的文学研究、传播研究和通俗文化研究都与这一主题密切相关,特别是他的文学传播研究与他对"人性的传播""真正的理解"和"交融共享"理念的追求须臾不可分离。事实上,"关于美学、艺术、文化的问题始终是……社会批判理论的中心问题之一……他们所有的艺术理论都建立在这样一个问题的基础上:即艺术如

① Leo Lowenthal. *An historical preface to the popular culture debate*, in Norman Jacobs. *Mass Media in Modern Society*. New Brunswick, U.S.A.: Transaction Publishers, 1992, p.73.
② Martin Jay. *The Dialectical Imagination: A History of the Frankfurt School and the Institute of Social Research*, 1923—1950, Berkeley: University of California Press, 1996, p.XI.

何体现它的社会批判的姿态,如何成为解放意识、否定社会压抑的因素"①。记住这一点是重要的,因为洛文塔尔屡次强调他"继承了黑格尔特别的否定形式的传统……我所尝试做的工作就是在完整地继承欧洲文学遗产的同时不间断地批评为了被操纵的大众市场而生产的商品。"他因而将文学传播与人的自由和解放的关系作为文学研究的基本问题视域,从这一理论主题和问题视域出发,他认为"艺术是抵抗的信息,是创造性反抗社会灾难的伟大的蓄水池",并且"只有艺术传达了人类生活和人类经验中真正好的东西;它是对尚未实现的幸福的允诺"②。

洛文塔尔对上述主题的切入点主要是对转型问题的研究。他在探讨文学转型问题之前,首先分析了西方社会在政治、经济领域的变革所引发的社会转型。他指出:"到1800年代,蒙田时代还仅仅处于萌芽阶段的改变都发生了:封建制度的所有残余几乎都被摧毁了,至少在政治和经济领域被消灭了,工业化及其导致的劳动分工在中产阶级社会中都占据了优势地位。"③封建社会解体,中产阶级社会形成作为西方社会的一次巨变,导致西方的社会生活开始全面步入转型期。权力、资本和印刷传播技术共同形成一种强大的制约力量,使西方社会的高雅文化日益衰落,通俗文化迅速崛起,在这种情况下,"真正的艺术"与通俗文学的深刻对立似乎无法弥补。对于作为一名文学理论家的洛文塔尔而言,对前述问题的研究,更多的是通过对文学转型问题的研究进行的。而他之所以能够敏锐地揭示出文学转型的历史发展趋势,又与其文学传播研究密不可分。他是从社会变革和传播技术革新的角度出发,来阐发文学转型的根本原因的,这可以说是站在马克思主义的基础——上层建筑的研究框架中来分析文学的典范性研究。洛文塔尔在接受丢贝尔采访时说:

① 杨小滨:《否定的美学:法兰克福学派的文艺理论和文化批评》,上海三联书店,1999年,第17-18页。
② Leo Lowenthal. *An Unmastered Past: The Autobiographical Reflections of Leo Lowenthal*, Berkeley: University of California Press, 1987, p. 167-168、125、171.
③ Leo Lowenthal. *Literature and Mass Culture*, New Brunswick: Transaction Books, 1984, p. 20.

"杂志的主要合作者把他们采取的立场——历史唯物主义观念——聚焦于并且应用在他们理解的最好的领域上。霍克海默写了哲学部分,阿多诺写了音乐部分……我写了文学部分。我向已经确定了的文学体制——唯心主义的傲慢态度,特殊的政治反动功能——发起挑战。"① 由此他开创了"一种对文学进行马克思主义解读的阅读方法,解释在文学作品的内容和形式中经济的和阶级的结构如何得到表达"②,从而为那些试图从传播学视角对文学作品进行分析的学者树立了典范。

洛文塔尔的批判理论、文学社会学和文学传播理论犹如鼎之三足,一起支撑起了他的文艺理论大厦。从洛文塔尔三大理论的内部逻辑上来看,他的文学传播研究可谓是他全部理论研究的关节点,就如同康德的《判断力批判》是其前两大批判的中介一样,洛文塔尔的文学传播理论则是沟通他的批判理论和文学社会学的中介。之所以这样说,原因在于,当时在美国"文学社会学对艺术分析持有怀疑态度",而在欧洲却"把艺术作品仅仅看作意识形态的表现,剥去了它特殊的完整性"③,这使"具有美国背景的人和具有欧洲背景的人在学术交流中遇到困难"④。如此一来,在具有批判理论色彩的文学理论和具有美国实证主义色彩的传播理论之间,"就留下一条仿佛不可跨越的鸿沟","因此在理论上就必须找到一个沟通二者的桥梁"⑤。在欧洲的人文主义者和美国的社会科学家对这个问题迟疑不决时,洛文塔尔确信在符合批判理论的前提下实现科学意义的研究工作,即把批判的和科学的方法应用到文学传播现象上将会架起一座沟通二者的桥梁。他断言在大众传播时代,若要揭示文

① Leo Lowenthal. *An Unmastered Past*: *The Autobiographical Reflections of Leo Lowenthal*, Berkeley: University of California Press, 1987, p. 120.
② Peter R. Sedgwick, Andrew Edgar. *Key Concepts in Cultural Theory*, New York: Routledge, 1999, p. 153.
③ Leo Lowenthal. *An Unmastered Past*: *The Autobiographical Reflections of Leo Lowenthal*, Berkeley: University of California Press, 1987, p. 169.
④ Leo Lowenthal. *Literature*, *Popular Culture and Society*, Englewood Cliffs, NJ: Prentice-Hall, 1961, p. 9.
⑤ 朱光潜:《西方美学史》,人民文学出版社,1979 年,第 348 页。

学转型之谜,就要突破美国社会科学远离文学的禁忌,站在批判理论的立场上对文学进行传播学的研究。而文学社会学要在理论上获得突破性进展,也必须借鉴批判理论,以"形成一种包括辩证思维在内的理论上的倾向性"①。洛文塔尔通过文学传播研究把文学理论和传播理论综合起来的做法,不但跨越了在批判理论与经验主义之间的鸿沟,而且转换了看待文学的传统视角,"在文化社会学领域发动了一场哥白尼式的革命",从而超越了文学传播研究中批判学派和经验学派双峰对峙的理论困局,开创出了在文学与传播的"力场"中把握文学的本质这样一种全新的文学研究范式。

三

作为第一个以"文学传播"问题为主要研究对象的文学理论家,把文学问题作为一种传播现象加以研究和把握,是洛文塔尔文学理论的基本特征和方法论基础。他围绕传播者与文本建构、期待视野与文本结构、文学"传播力场"的历史变迁与文学转型等问题,展开了文学研究的新维度,这使其文学传播理论形成了鲜明的理论特色。

首先,洛文塔尔的文学传播理论具有双重性质:既是一种具有浓厚的批判理论色彩的文学理论,又是一种具有美国实证主义色彩的传播理论②。他的研究与社会学家、传播学家和文学理论家的研究相比,一个非常鲜明的理论特色在于,他是从传播角度出发进行文学研究的,同时又是从文学角度出发进行传播研究的。从 1918 年开始对文学进行跨学科研究之时,他就把文学问题视为与传播不可分离的问题。他说:"我的研究一直聚焦于文化现象,特别是文学生产。用社会学家的术语来说,

① Leo Lowenthal. *Critical Theory and Frankfurt Theorists*, New Brunswick: Transaction Books, 1989, p. 251.
② 更详细的分析,请参见拙作《批判传播理论:洛文塔尔文艺研究的传播学视角和方法》,《西北师大学报(社会科学版)》,2009 年第 5 期。

这是传播的领域，用人文主义者的话来说，这是（艺术的或者其他的）文学领域。"在他看来，"文学本身就是传播媒介"①，文学与传播是一个问题的两个方面，在大众传播时代，研究文学若不涉及传播，是难以揭示文学现象的种种奥秘的；而若要从根本上理解传播的本性，推进大众传播研究的"人性"维度和批判观点，也必须研究文学。事实上，"洛文塔尔是依靠他的文学、哲学和艺术经验来发扬传播的人文主义内涵的"②。

洛文塔尔把文学理论和传播理论综合起来的倾向，与坚持欧洲传统的文学理论家和坚持美国传统的实证主义者形成了鲜明的对照。因为后两者都未能认识到文学传播问题的重要性，没有把文学传播问题作为一个独立的理论问题进行辩证的分析研究。那时候既没有文学理论家从传播角度出发对文学进行传播学的分析，也没有社会学家和传播学家从文学角度出发对传播的"人性"内涵进行人文主义的研究。当时主流的文学理论和社会学、传播学理论都是在各自的领域内进行孤立的研究，未能把文学分析与传播分析联合起来。"作为艺术的文学……好像距离社会科学家的关注点很遥远。"③ 事实上，在洛文塔尔开始尝试着把这两个问题结合起来进行分析之时，社会科学家几乎没有注意到这个问题。对于为什么美国的主流传播学未能成功地应用到文学传播研究上，斯图亚特·霍尔认为问题的症结在于大众传播学研究有一个很严重的盲点，即"它窄化了对大众媒介公开生产的产品和通过它传递的产品的研究范围。因此这导致传播研究脱离了文学艺术研究"④。有的研究者干脆认为"传

① Leo Lowenthal. *Literature, Popular Culture and Society*, Englewood Cliffs, NJ: Pretice-Hall, 1961, p. XI、XXIV.
② Hanno Hardt. The Conscience of Society: Leo Lowenthal and Communication Research, *Journal of Communication*, 1991, 41 (3), p. 65 - 85.
③ Leo Lowenthal. *Literature, Popular Culture and Society*, Englewood Cliffs, NJ: Prentice-Hall, 1961, p. XXI.
④ 奥利弗·博伊德-巴雷特、克里斯·纽博尔德：《媒介研究的进路》，汪凯、刘晓红译，新华出版社，2004年，第448页。

统传播学实证主义的研究范式无法将文化中的艺术现象纳入自己的研究视野"①。

那么美国的文学社会学为什么未能成功地应用到文学传播研究上呢？洛文塔尔认为："在美国，文学社会学或多或少被限制在内容分析和对大众文化的效果研究上，并且特别强调对商业的和政治宣传效果的研究。在这些研究中所使用的模型是行为主义的，也就是说，是非历史的；在某种意义上文学社会学对艺术分析持有怀疑态度。"与之相反，洛文塔尔则确信："自从文艺复兴以来，创造性的文学为研究人与社会的关系提供了基本的来源。"他断言："马克思主义文学批评不仅完全适当，而且是分析大众文化的不可缺少之物。"② 正是通过在马克思主义文学批评框架中的文学传播研究，他才将文学社会学从这种限制中解放出来，从而扩大了文学社会学的研究领域，有效地把文学分析与传播分析综合起来，使两个不同的范畴融为一体。他认为只有从传播的角度，把对文学本质的探讨放在传播这一基点上，把文学传播作为文学自身的存在方式、作为本体存在的范畴来研究，才能深刻认识文学的本质。他强调："一种真正的、解释性的文学史必须按照唯物主义原则进行研究。"与经济决定论和庸俗社会学不同的是，他认为："唯物主义理论特别强调中介：在生产方式和包括文学在内的文化方式之间的中介过程。"③ 由此他就进入了对文学传播接受环节的研究。"文学本身就是传播媒介"，这种阐释丰富了对文学本质的理解，从一个侧面弥补了仅仅从精神领域研究文学发展规律的缺失，在一定程度上弥补了精神史中模糊的文学概念。从这个意义上看，洛文塔尔把文学放在文学与传播的"力场"中来揭示文学的本质和功能，从传播的角度对文学进行规定的文学观，可以

① 隋少杰：《艺术：在文化传播中生成》，《山东大学学报（哲学社会科学版）》，2006 年第 4 期。
② Leo Lowenthal. *An Unmastered Past：The Autobiographical Reflections of Leo Lowenthal*，Berkeley：University of California Press，1987，p. 168 - 169.
③ Leo Lowenthal. *Literature and Mass Culture*，New Brunswick：Transaction Books，1984，p. 248 - 249.

说是一种传播论的文学观。

其次,洛文塔尔的文学传播研究是在一种独特的、既冲突又融合的"理论力场"中进行的①。他认为社会研究所成员所偏爱的"力场"理论可以有效地解释文学与传播所形成的既构成又变动不居的现实结构,因此他综合批判理论、传播理论和文学社会学等建构了一种"理论力场",把文学传播活动中各要素都放到"理论力场"中进行综合研究。在"理论力场"中,批判理论、传播理论和文学社会学等"一系列变化着的因素组成了非总体的并置关系",但是并"没有产生某种生成性的第一原则"②。这种独特的研究方法是其文学传播理论得以形成的重要原因。然而"不幸的是,这种联合时常被单纯的学术专科所固执宣称的特权所遮蔽"。他发现他的文学传播研究"陷入了社会科学和人文学科都宣称享有特权的尴尬境地"③,他说:"作为一名社会科学家,我在这里处理的材料在传统上被定位为人文学科……为了反对来自这两个学术阵营的攻击,我希望我的研究能够有助于加强二者的关系。"④他认为尽管在这两个学科之间存在着混淆和竞争,但一致性要更多一些。双方可能都对对方抱有成见,"但是他们也许没意识到,事实上他们经常互相使用对方的术语……在某种学术框架中研究大众媒介的社会方面的社会科学家,经常得到人文学科的文化价值和道德价值观念的引导……社会科学和人文学科都关心艺术在现代社会中的角色;都在寻找判断媒介产品及其社会角色的标准……这种情绪和紧张本身就足以表明,在这两个领域内有许多共同关心的问题,但是他们还没有设计出有效的交流方式"⑤。而

① 更详细的分析,请参见拙作《"理论力场"与文艺传播研究*——洛文塔尔文艺传播研究方法论解析》,《东岳论丛》,2009 年第 8 期。
② Martin Jay. *Force Fields: Between Intellectual History and Cultural Critique*, New York: Routledge, 1993, p. 2.
③ Leo Lowenthal. *Literature, Popular Culture and Society*, Englewood Cliffs, NJ: Prentice-Hall, 1961, p. XI、XXI.
④ Leo Lowenthal. *Literature and the Image of Man*, New Brunswick: Transaction Books, 1986, p. 1.
⑤ Leo Lowenthal. *Literature, Popular Culture and Society*, Englewood Cliffs, NJ: Prentice-Hall, 1961, p. XXII-XXIII.

"理论力场"可以说正是洛文塔尔针对上述问题，基于"交融、共享、理解"的学术理念设计出来的"有效的交流方式"和研究方法。

1934年流亡到美国后，他就开始着手在批判理论的框架中对美国的大众文化和大众传播问题进行研究，从而开启了具有欧洲人文主义传统的批判传播研究与具有美国实证主义传统的经验传播研究这两大传播学派长达半个多世纪的冲突与融合。在把文学研究的方法论从传统的以作家和作品为中心的研究范式里解放出来的努力中，洛文塔尔所使用的一整套方法都可以由传播学的观念得到说明。1947年他在"论文学社会学"的演讲中规划了文学传播研究的蓝图。1961年他在《文学、通俗文化和社会》一书中再次强调，应采取跨学科的方法对文学传播问题进行研究。他说："从人文主义角度进行社会学研究的同时，人文学科也保持社会学观点"，"这样做有助于阐明我所关心的文化现象"[1]，"对西方精神能够导向一种全新的共享理解"[2]。正是基于这种学术理念，他在进行文学传播研究时，才同时采用了人文学科的和社会科学的方法，设法使之在"理论力场"中达到融会贯通。罗伯特·默顿认为洛文塔尔"这种综合方法的成功"表明了"社会哲学的德国思想风格与美国的方法论并不是不相容"[3]。其实，"理论力场"方法作为一种指导性方法不仅贯穿于洛文塔尔的文学传播研究之中，而且贯穿于他的全部理论研究中，这才使他能够打造出批判理论的"另一副面孔"，并且开创出传播研究的"第三条道路"。

最后，洛文塔尔的文学传播理论创造性地提出了一系列独特的、涵蕴丰富的理论范畴。他认为文学艺术的发展变迁、通俗文化的生成演变与文学"传播力场"紧密相连。其文学传播理论始终贯彻这样的逻辑：

[1] Leo Lowenthal. *Literature and Mass Culture*, New Brunswick: Transaction Books, 1984, p. IX.
[2] Leo Lowenthal. *Literature, Popular Culture and Society*, Englewood Cliffs, NJ: Prentice-Hall, 1961, p. XI.
[3] Leo Lowenthal. *An Unmastered Past: The Autobiographical Reflections of Leo Lowenthal*, Berkeley: University of California Press, 1987, p. 141.

在大众传播时代,创造性艺术和通俗文化之间有着既对立又互补的辩证关系,"文学包含有两种强有力的文化合成物,其一是艺术,其二是具有市场导向的商品"[①]。如此一来,不但文学创作,就是传统的文学观念和概念范畴都应该有所改变以适应新的现实。由于在原有的文学理论和概念框架中解释新的文学现象——大众传播语境中的文学传播现象——几乎没有可能,他不得不设法创建新的理论范畴和研究范式。"理解力场"就是他所建构的一个颇具个性化色彩的基本理论范畴。

众所周知,本雅明在论述文学传播问题时,将"灵韵"(Aura)的危机和经验的丧失这两个主题明确联系起来,做出了令人瞩目的创造性贡献;洛文塔尔在论述文学传播问题时则把传播、理解、力场等范畴明确联系起来,建构了"理解力场"这一打通理解、文学、"传播力场"三者之间关系的理论范畴。他认为"传播力场"理论可以有效地揭示文学与传播所形成的既构成又变动不居的现实结构,然而仅以"传播力场"理论来解释文学活动,未免抹杀了文学活动的特殊性,因此他又进一步提出以"理解"范畴来规定文学与传播的关系,从而把极具德国文化哲学传统的"理解"范畴与法兰克福学派的"力场"理论结合起来,形成了在文学与传播的"理解力场"中规定文学的本质的研究思路。

洛文塔尔强调他"自己的思考就扎根于'理解'的概念,这一概念在哲学和历史学上是狄尔泰确立的,而在社会学上是由西美尔确立的"[②]。强调重点的这种转向引发洛文塔尔对传播和理解概念进行了进一步的批判性考察,这种批判性考察把他引向一种更具人文主义色彩的文学传播理论阐释框架。作为一名深受犹太教救赎信仰影响的犹太人和颇具马克思主义救世情怀的批判理论家,洛文塔尔毕生关注的都是一种"人性的传播和健全的社会"的建立。在他看来,无论是就其内在本质

① Leo Lowenthal. *Literature, Popular Culture and Society*, Englewood Cliffs, NJ: Prentice-Hall, 1961, p. XII.
② Leo Lowenthal. *Literature, Popular Culture and Society*, Englewood Cliffs, NJ: Prentice-Hall, 1961, p. 13.

而言，还是就其社会功能来说，文学所发挥的都是一种中介作用，即传播、交流、理解的中介。作为人类交往活动中的一种传播行为，文学对于恢复传播的本真内涵和人性内容，对于推进人与人之间的交流、理解、分享内在的体验，对于"人的自由与解放"都具有不可替代的价值和作用，正是对于文学传播行为在人类交往活动中所具有的理解和解放功能的信念，促使其把文学传播理论提到"理解"的高度加以阐释，从而确立了"理解力场"这一文学传播研究的思想枢纽。

作为批判的文学传播理论的奠基人，洛文塔尔所提出的文学传播研究的基本主题、理论原则和研究范式都可以被看作批判的文学传播理论的根基上的开端，他的著作中包含的大量的深刻的文学传播思想，曾经启发了诸如接受理论、读者反应批评、文化研究等流派，他对陀思妥耶夫斯基的接受研究和对通俗传记的内容分析更是被誉为20世纪运用文学传播理论进行文学批评实践的双璧，他也因此被誉为"接受理论的先驱"和"读者反应批评的真正开拓者"。但是到目前为止，它还没有赢得以上诸流派所赢得的主导地位，不过鉴于它为文学研究找到了一个新的研究视角，开辟了一个新的研究领域，建构了一种新的研究范式，它很有可能在文学研究的历史上赢得与上述文学理论一样显赫的地位。

《同济大学学报（社会科学版）》2009年第5期

"理论力场"与文艺传播研究
——洛文塔尔文艺传播研究方法论解析

随着大众传播技术的飞速发展，文学艺术的大众传播日益成为一种重要的文艺现象和传播现象。同时，大众传播方式也在迫使文学艺术改造自己以适应大众传播时代的生存环境。在这种情况下，文艺研究范式也面临着重新建构的问题。应该说，近年来国内文艺研究也出现了传播学转向的苗头，作为一门交叉学科，文艺传播学正在引起艺术学和传播学等人文社会科学的关注。但是文艺传播研究却一直没能取得实质性突破，到目前为止，学术界还没有真正运用传播理论、方法研究文学艺术的范例。而传播学研究中批判学派与经验学派双峰对峙的理论困局，艺术学研究中割裂人文性与科学性的理论倾向，也严重影响了当下的文艺传播研究。因此，如何超越文艺传播研究中对传播学方法的简单套用和经验描述方法，实现传播理论与文艺理论的融会贯通，就成为当前文艺传播研究所亟须解决的问题，而要破解这一理论难题，方法论的突破无论如何都是一个无法回避的课题。洛文塔尔之所以能够超越传统的以作家作品为中心的研究范式，敏锐地捕捉到文艺发展到大众传播时代所出现的传播转向这种历史趋势；之所以能够超越批判传播学派和经验传播学派，形成独特的文艺传播理论体系，究其根源，方法的创新不能不说是他的一个突破口。所谓"理论力场"，实际上就是他建构的进行文艺

传播研究的方法论。洛文塔尔针对大众传播条件下出现的文艺转型现象以及当时各种文艺研究方法的不足，基于马克思主义文艺研究框架，植根于批判传播理论，综合各种理论——主要是批判理论、传播理论和文艺社会学等——建构了一种"理论力场"，把文艺传播活动中各要素都放到"理论力场"这个既冲突又融合的场域中进行综合研究，从而开创了一种新的文艺研究范式：即把文学艺术放在文艺与传播的框架中，采用"理论力场"的方法来研究文艺传播的机制和本质，研究传播对文艺发展变迁的影响，进而从传播的角度揭示文艺的本质。

一 批判传播理论：洛文塔尔文艺研究的传播学视角和方法

法兰克福学派以批判理论著称于世。作为法兰克福学派核心成员之一，"洛文塔尔的思想深深地植根于批判理论的框架之中"[①]，在其一生的学术研究中，洛文塔尔始终把批判理论应用于文学艺术问题的分析研究，在批判传播理论和文艺社会学方面都有卓越的贡献。他的文艺社会学和传播理论都广泛涉及了文艺传播问题。早在加入社会研究所之前，洛文塔尔就对"批判精神"有所自觉，他不但对批判理论的建立有很大贡献，而且在自己一生的理论实践中都努力捍卫着并切实发展了批判理论。汉诺·哈特和道格拉斯·凯尔纳等传播研究专家在其论著中反复强调批判理论对于洛文塔尔传播研究的重要性，因此，如何理解批判理论就成了理解洛文塔尔文艺传播思想的重要学术前提。

"批判理论"作为一个哲学范畴是由霍克海默提出的，他的《传统理论与批判理论》可谓是法兰克福学派批判理论的纲领。批判理论试图揭示出，在科学貌似中性的表述中，潜藏着人性被压抑的状况。因此，

① Leo Lowenthal. *An Unmastered Past*: *The Autobiographical Reflections of Leo Lowenthal*, Berkeley: University of California Press, 1987, p. 239.

洛文塔尔"拒绝那种放弃了道德职责的'科学价值中立'观念"①。1934年流亡到美国后,他就开始着手在批判理论的框架中对美国的大众文化和大众传播问题进行研究,从而开启了具有欧洲人文主义传统的批判传播研究与具有美国实证主义传统的经验传播研究这两大传播学派长达半个多世纪的冲突与融合。

诚如马丁·杰伊所指出的:"批判理论是通过对其他思想家和传统哲学的一系列批判来表述的,其发展是对话式的,其起源是辩证的。"②洛文塔尔的批判传播理论,可以说就是通过对美国经验学派的一系列批判来表述的。例如对于美国经验学派只关注数据处理技巧,回避、掩盖甚至参与社会控制的"实证主义"方法,洛文塔尔就进行了毫不含糊的批判:"在一项对电视的研究中,它长篇累牍地对电视影响家庭生活的数据进行分析,但是却把这一新机制对人类的实际价值问题留给诗人和戏剧家们去思考。社会研究沉浸于现代生活,包括大众传媒,只看到表面价值,而拒绝把它放入历史语境和道德语境中进行评判。"③洛文塔尔一针见血地指出,经验学派的传播研究"从最终的分析来看,完全就是市场研究",它以"科学价值中立"的幌子来掩盖其把"控制"作为传播研究目标的做法。在严厉地批判了这种缺乏哲学参照维度、丧失了人文精神关怀的研究立场后④,洛文塔尔进一步指出了经验学派的全部研究都奠定在错误的前提下:"对于大众传媒的研究来说,理论的起点不应该是市场信息。经验研究一直处于错误的前提假设之下,即认为消费者的选择是决定性的社会现象,应该由此展开深入分析。但首要的问题

① Leo Lowenthal. *An Unmastered Past*:*The Autobiographical Reflections of Leo Lowenthal*,Berkeley:University of California Press,1987,p.165.
② Martin Jay. *The Dialectical Imagination*:*A History of the Frankfurt School and the Institute of Social Research*,1923—1950,Berkeley:University of California Press,1996,p.41.
③ Leo Lowenthal. *Literature*,*Popular Culture and Society*. Englewood Cliffs,NJ:Prentice-Hall,1961,p.7.
④ Leo Lowenthal. *Literature*,*Popular Culture and Society*. Englewood Cliffs,NJ:Prentice-Hall,1961,p.9-10.

是：在社会总体进程中，文化交流的功能是什么？"[1]

由于"经验研究总是缺乏所研究现象的历史语境"[2]，洛文塔尔期望批判传播研究能够超出对媒介活动显而易见的社会条件的描绘和分析。1947年洛文塔尔在伊利诺伊大学传播研究所成立大会上的演讲，第一次系统规划了批判传播研究的蓝图。他认为对大众媒介中社会总体的客观因素的生产和再生产的分析将揭示作为传播技术条件和社会政治条件结果的大众趣味是如何出现的。为此，他把被经验主义传统所定义的大众传播效果问题置于文化价值的问题之中，在社会历史和文化政治的框架中，从价值与意义的角度对大众传播领域进行探讨。在洛文塔尔的研究途径中隐含着这样一种看法，大众传播必须在更具包容性的文化和社会理论中被调查。大众传播研究不仅要包括它的传播者、文本和接受者，而且要包括它的文化语境、社会过程和经济关系。这样的立足点，有力地促成了洛文塔尔具有批判色彩的大众传播研究，相对于经验主义学派的研究而言，确实开创了一条新的研究思路。

在把文艺研究的方法论从传统的以作家和作品为中心的研究范式里解放出来的努力中，洛文塔尔所使用的一整套方法都可以由传播学的观念得到说明。汉诺·哈特在谈到"洛文塔尔对传播研究领域的贡献要远远大于他的同事"时，揭示了洛文塔尔的传播研究与文艺研究的一致性，他说："洛文塔尔的作品是传播领域知识史的一部分，对于传播和通俗文学在社会中的本质和功能作用问题提供了有意义的理论的和分析的洞见。"[3] 就洛文塔尔个人的理论兴趣来说，传播领域中的许多问题尤其是文艺传播问题一直是他长期以来密切关注的问题。他从1918年开始

[1] Leo Lowenthal. *Literature, Popular Culture and Society*. Englewood Cliffs, NJ: Prentice-Hall, 1961, p. 11.
[2] Leo Lowenthal. *An Unmastered Past: The Autobiographical Reflections of Leo Lowenthal*, Berkeley: University of California Press, 1987, p. 44.
[3] Hanno Hardt. *The Conscience of Society: Leo Lowenthal and Communication Research*, Journal of Communication, 1991, 41 (3), p. 66.

进行文艺研究之时，就把文艺问题视为与传播不可分离的问题，把文艺研究视为传播研究。他明确指出："要了解我们时代的传播的意义，我们最好转向象征性表达领域，即艺术领域和宗教领域。"[1] 可以说，文艺传播既是他文艺研究的逻辑起点，也是他传播研究的逻辑起点。正如汉诺·哈特所说："洛文塔尔是依靠他的文学、哲学和艺术经验来发扬传播的人文主义内涵的。"[2]

洛文塔尔之所以能够率先从传播角度研究文学艺术，是因为他注意到日益成为传播研究对象的大众文艺产品一直以来都被文艺研究界忽视了，那些研究文学艺术的传统学院学科"对想象力水平较低的出版物保持了傲慢的冷漠态度，这就留下了一个挑战性的领域"[3]，而要填补这一领域，就必须调查"所有与艺术作品的激励和传播有关的因素"[4]，为此，他针对"研究对象的复杂性"建构了"理论力场"方法论——尽管指向的是文艺社会学，"但是洛文塔尔在伊利诺伊大学传播研究所的演讲，仍然规划了批判传播研究的蓝图，并且提出了跨学科研究的要求"[5]。在以后的文艺传播研究中，洛文塔尔又进一步形成了"理论力场"这一文艺传播研究方法论。在文艺传播研究的"理论力场"中，洛文塔尔对辩证中介的敏感得到了充分显示，他紧扣文本，交叉使用批判理论、传播理论和文艺社会学方法来分析传播者与文本建构，期待视野与文本结构，文艺"传播力场"的历史变迁与文艺转型等问题。在探讨由印刷传播方式所催生的通俗文艺这种新的文艺形式时，洛文塔尔发现"大众传播导致了创造艺术和评判艺术的社会体制从根本上发生了改

[1] Leo Lowenthal. *Literature and Mass Culture*, New Brunswick: Transaction Books, 1984, p. 291.
[2] Hanno Hardt. *The Conscience of Society: Leo Lowenthal and Communication Research*, *Journal of Communication*, Summer 1991, 41 (3), p. 79.
[3] Leo Lowenthal. *Literature, Popular Culture and Society*. Englewood Cliffs, NJ: Prentice-Hall, 1961, p. 141.
[4] Leo Lowenthal. *Literature, Popular Culture and Society*. Englewood Cliffs, NJ: Prentice-Hall, 1961, p. 143.
[5] Hanno Hardt. *The Conscience of Society: Leo Lowenthal and Communication Research*. *Journal of Communication*, 1991, 41 (3).

变",进而敏锐地揭示了文艺传播世界在17世纪发生的决定性改变,"其实质是:从私人捐赠和有限的观众转向公众捐赠和潜在的无限的观众。这种改变在美学领域和伦理领域产生了最为深远的影响"①。在此基础上他进一步分析了这一改变对文艺内容、文艺形式、文艺观念、文艺功能等的影响。这是目前在文艺研究中所能看到的最早明确地从传播角度提出文艺转型观点的论述。

二 文艺社会学：洛文塔尔文艺传播研究的人文主义路径

洛文塔尔是至今为止最出色的文艺社会学家之一，他不但探讨了欧洲文艺中的资产阶级意识，而且对欧洲戏剧和小说进行了传播学研究。汉诺·哈特揭示了他的文艺社会学研究与传播研究之间的密切联系，"洛文塔尔对于这一领域的先见之明展示在1932年到1967年之间写作的一系列论文之中，他讨论了文学社会学、大众文化批判以及它们与传播研究的关系"②。

对于那种学院化的、缺乏批判性的文艺社会学，我们并不陌生，由于它与把社会作为一个整体来加以动态考察的批判方法相悖而需要加以改造。在描绘具有批判传播理论色彩的文艺社会学蓝图之前，洛文塔尔首先向经验的文艺社会学研究发起了挑战，他质疑道："社会科学的经验研究已成为一种克己苛刻的行为。它避开任何外在力量的纠缠，在一种严格保持中立的氛围中成长发展，拒绝进入意义的领域。"除了反对传统理论的纯知识目标外，洛文塔尔认为社会研究总要包含历史内容，因此应该从历史可能性的角度观察它们。"社会科学被界定为一种条分缕析的社会研究，或多或少人为地把社会各部分孤立开来分析。它把那

① Leo Lowenthal. *An historical preface to the popular culture debate*, in *Mass Media in Modern Society*, Norman Jacobs. New Brunswick, U.S.A.: Transaction Publishers, 1992, p.73.
② Hanno Hardt. *The Conscience of Society: Leo Lowenthal and Communication Research*, *Journal of Communication*, 1991, 41 (3), p.72.

样的各种横断面想象成为研究实验室,但是它似乎忘了,唯一能够得到认可的社会研究实验室是——历史环境。"① 洛文塔尔认为:"文学社会学家在传播研究领域的本职工作在于阐明'阅读对人们意味着什么'。但是在对作品完成了历史学、传记学以及文本分析等方面工作之后,他不能简单地把责任都推给他的经验主义学者同行。"因为"相关的社会因素也必须经过社会学的审视"②。

洛文塔尔在指出文艺社会学研究所应具有的逻辑起点和研究任务之后,并没有把经验研究方法全盘抛弃,与其他批判理论家不同的是,洛文塔尔采取的是批判吸收的策略:在批判经验研究的同时,试图改变其逻辑起点,借鉴其研究方法,将人文科学和社会科学的研究方法同时引入文艺传播的研究中,使批判理论、传播理论与文艺社会学融会贯通。他强调说:"如果一个文学社会学家想在现代传播研究领域占有一席之地,那么他至少得有一个研究计划,这个计划应该既适应于其研究领域,同时还能与其他的大众媒介研究所积累起来的科学经验相联系。"自从1949年担任美国之音研究部主任一职以后,洛文塔尔开始大量借鉴经验方法来研究文艺传播现象。比如他对广播节目进行了内容分析,调查了广播节目的收听率,并且对广播听众和印刷媒体读者进行了访问,还"借助规范的意识形态调查表,对精选的大众文学样本进行分析"③,这使他的文艺传播研究具有了批判传播理论所缺乏的实证基础。

通常认为"读者反应批评"是在1960年代由几位美国学者提出的。事实上早在1920年代洛文塔尔就探讨了读者反应问题。他一再强调他的研究并非传统文艺研究领域中的作家作品研究,他所作的其实是文艺传

① Leo Lowenthal. *Literature, Popular Culture and Society*. Englewood Cliffs, NJ: Prentice-Hall, 1961, p. 7.
② Leo Lowenthal. *Literature, Popular Culture and Society*. Englewood Cliffs, NJ: Prentice-Hall, 1961, p. 153 – 154.
③ Leo Lowenthal. *Literature, Popular Culture and Society*. Englewood Cliffs, NJ: Prentice-Hall, 1961, p. 157 – 158.

播研究，而这种研究"存在于文学史学家的讨论之外"。例如在《一战前德国对陀思妥耶夫斯基的接受》一文中，他就强调他"并不是研究陀思妥耶夫斯基"，因为"他所获得的大量注意根本不能由他小说的内容或者语言来解释，也不能单独由它们的主题或者美学问题来解释"①。因此洛文塔尔"并不关注作家的作品，而是关注其被接受的社会特征"②。不同于当时一般文艺社会学所取的经验主义和实证主义的研究途径，他选择了一条文艺社会心理学的独特路线。这一研究的对象是作品读者关系，以心理学为中介，将传播理论和文艺理论联结起来，探讨传播者、文本和接受者之间的社会心理关系。

洛文塔尔在文艺传播领域的开创性研究，得到了同行的高度评价。本雅明在当时就看到了这一研究的重大理论价值，1934年7月他特意从巴黎给洛文塔尔写了一封信，称赞他开创了一种新的研究范式；马丁·杰伊甚至认为洛文塔尔"实际上是读者反应批评的真正开拓者"③；霍拉勃则指出是洛文塔尔"首开社会心理学的文学接受理论之先河"④。

三 "理论力场"：批判理论、传播理论与文艺社会学在冲突中的融合

洛文塔尔认为社会研究所成员所偏爱的"力场"理论可以有效地解释文艺与传播所形成的既构成又变动不居的现实结构，他因此形成了以文艺传播"力场"为逻辑起点的研究思路。所谓"力场"主要是指一种主客体吸引和排斥的相互关联作用所构成的复杂现象的相互转换的动态

① Leo Lowenthal. *Literature and Mass Culture*. New Brunswick: Transaction Books, 1984, p. 167.
② Leo Lowenthal. *Literature, Popular Culture and Society*, Englewood Cliffs, NJ: Prentice-Hall, 1961, p. 155.
③ Martin Jay. *The Dialectical Imagination: a History of the Frankfurt School and the Institute of Social Research*, 1923—1950, Berkeley: University of California Press, 1996, p. 138.
④ 姚斯、霍拉勃：接受美学与接受理论，辽宁人民出版社，1987年，第327页。

结构。阿多诺曾用"力场"这一范畴分析了卢卡奇和本雅明等理论家。洛文塔尔、马丁·杰伊也曾使用"力场"这个范畴概括本雅明和阿多诺的理论特征。正如"星座"是本雅明和阿多诺最喜欢的与"力场"相对应的另一条"隐喻","跨学科研究"则是洛文塔尔经常使用的另一个术语。所谓跨学科研究，其实就是他的"理论力场"所形成的研究范式。在文艺传播研究的"理论力场"中，批判理论、传播理论和文艺社会学等"一系列变化着的因素产生了互相吸引和排斥的、动态的影响"，这种既冲突又融合的相互作用构成复杂的互相转换的动力结构，但是并"没有产生某种生成性的第一原则"[①]。这种独特的研究方法是洛文塔尔文艺传播理论形成的重要原因。在上文的述评中，我们已经涉及了几种"力"之间的冲突，下面我们将主要论述这几种"力"在冲突中的融合，而这才是洛文塔尔文艺传播研究方法论的过人之处。

人们对批判理论最经常的批评就是他们排斥经验和实践。对于阿多诺而言，这种批评是切中要害的。但是，法兰克福学派批判理论还有不为国人所了解的"另一副面孔"，那就是洛文塔尔在美国进行人文社会科学研究时所运用的批判理论。诚如一些传播学专家所说，洛文塔尔的文艺传播研究体现了批判理论和美国经验研究最愉快的合作。作为批判传播理论的创始人之一，洛文塔尔与美国传播学先驱拉扎斯菲尔德和传播学集大成者施拉姆的成功合作，在欧美传播学界被传为佳话。"哥伦比亚大学的效果研究经常聚焦于心理经验和行为结果，而忽略了大众媒介更广泛的历史语境和社会语境，但是……批判理论显现出两副面孔，一副面孔表现在洛文塔尔1944年发表的《通俗杂志中的传记》中，而另一副则表现在霍克海默和阿多诺于1944年出版的《启蒙辩证法》中。1942—1944年期间，霍克海默和阿多诺搬到洛杉矶说德语的移民聚居区，主要从事工具理性、发达资本主义和文化工业的理论批判研究。而

[①] Martin Jay. *Force Fields：Between Intellectual History and Cultural Critique*. New York：Routledge, 1993, p. 2.

洛文塔尔则住在纽约,在拉扎斯菲尔德充满了经验研究取向的研究所工作,他的研究体现了批判理论和美国社会科学研究方法最美好的联姻。"① 哈贝马斯在指出洛文塔尔开创了传播研究的第三种可能时,也谈到了这一点,他说:"洛文塔尔比别人更多地向美国社会开放了自己,向经验主义研究和分析流派开放了自己;为什么在老一代法兰克福学派成员中只有他一个虽然不是实用主义者,但是并没有拒绝向美国的皮尔士和米德的伟大哲学表示尊敬……相对于批判理论和经验研究,洛文塔尔描绘了第三种可能。"②

那么到底是什么原因使洛文塔尔能够超越文艺传播研究中批判学派和经验学派双峰对峙的理论困局呢?洛文塔尔认为原因在于:在他继承德国的哲学传统和人文主义认识论范式的同时,他也对美国的实证主义传统表现出了极大的兴趣和充分的尊重。他说:"我成长的知识传统是马克思、狄尔泰、西美尔、黑格尔、新康德主义哲学、李凯尔特和韦伯。不同于我的法兰克福学派的同事,我更多地接触了美国的学术传统。"③ 其实,更为根本的原因在于,尽管批判理论是法兰克福学派所有核心成员的理论基础,但是研究所的不同成员对它的理解、运用仍然是有着显著区别的。对于阿多诺而言,批判理论不仅是一种立场,更是一种方法论,这使他与拉扎斯菲尔德的合作缺乏一种共享的理论基石。洛文塔尔在进行学术研究时则与这种严格的批判理论保持了一定的距离。马丁·杰伊在评述批判理论时说:"批判理论的核心是对封闭的哲学体系的厌恶,如果以为它是封闭的体系,那就会扭曲它本质的开放性、探

① John Durham Peters, Peter Simonson. *Mass Communication and American Social Thought*: *Key Texts*, 1919—1968, Lanham, Md.: Rowman & Littlefield Publishers, 2004, p. 89.
② Leo Lowenthal. *An Unmastered Past*: *The Autobiographical Reflections of Leo Lowenthal*, Berkeley: University of California Press, 1987, p. 15.
③ Leo Lowenthal. *An Unmastered Past*: *The Autobiographical Reflections of Leo Lowenthal*, Berkeley: University of California Press, 1987, p. 143.

索性及未完成性。"① 既然"批判理论"不是一个体系，那它就不能被简化为一个排斥他者的封闭系统。洛文塔尔在回忆"批判理论"的产生发展时专门强调了这一点："批判理论意味着什么：即一种立场，一种基于共享的批判基础之上的姿态，这种观点将被应用研究所有的文化现象，但是它并不要求成为一种体系。"②

洛文塔尔把批判理论作为"一种立场"，一种面对所有文化现象都将采取的普遍的、批判的姿态，一种跨学科的研究，而非一种理论体系，这就使他的理论视野具有极大的开放性，为兼容其他研究方法留下了空间。因此，当洛文塔尔运用批判理论时就不会局限于某一种方法，而是站在批判的立场上，同时采用人文科学和社会科学的方法，采取定性和定量相结合的方法，这就沟通了文艺传播研究中批判学派与经验学派的研究方法。对此，拉扎斯菲尔德对洛文塔尔的选择颇能说明问题。尽管他和阿多诺的合作未能成功，但是他仍然邀请洛文塔尔到他们的应用研究所担任专职研究员。洛文塔尔后来的一系列传播研究证明，拉扎斯菲尔德的选择是正确的。

洛文塔尔站在批判传播理论的立场上，沿着历史化、现实化和具体化的方向对文艺传播问题进行了分析。与阿多诺相比，他不是自上而下，而是自下而上，上下贯通，通过对 16 世纪到 20 世纪之间每一个历史时期最具有代表性的人物和杂志的考察，来追溯历史上围绕文艺与传播问题所进行的讨论，由此提炼出文艺与通俗文化论争史的脉络。比如他通过对发表在美国两家流行杂志中的通俗传记的内容分析，极有创见地揭示了传记主人公从"生产偶像"到"消费偶像"的转变过程。洛文塔尔在揭开通俗文化生产的神秘面纱的同时，也揭示了消费已经取代生产成为美国民众日常生活兴趣的中心。

① Martin Jay. *The Dialectical Imagination: A History of the Frankfurt School and the Institute of Social Research*, 1923—1950, Berkeley: University of California Press, 1996, p. 41.
② Leo Lowenthal. *An Unmastered Past: The Autobiographical Reflections of Leo Lowenthal*, Berkeley: University of California Press, 1987, p. 167.

罗伯特·默顿在研究了洛文塔尔的文艺传播理论后得出结论："社会哲学的德国思想风格与美国的方法论并不是不相容。"他认为洛文塔尔"对于通俗传记的研究就是这种综合方法的成功范例。"① 默顿所谓的"综合方法"实际上就是洛文塔尔的批判理论、传播理论和文艺社会学等方法在冲突中的融合所形成的研究范式——在"理论力场"中对文艺传播活动进行研究。其实,"理论力场"观念作为一种指导性观念不仅贯穿于洛文塔尔的文艺传播研究之中,而且贯穿于他的全部理论研究中,这才使他能够打造出批判理论的"另一副面孔",并且开创出传播研究的"第三条道路"。

他山之石,可以攻玉。本文研究洛文塔尔文艺传播研究的方法论意在为当前中国的文艺传播研究提供一个更加深厚的理论语境,提供一条文艺传播研究的新思路。考察大众传播时代的文艺实践,可以考虑把文艺传播研究的"理论力场"这个学科交叉性极强的命题作为一个切入点。"理论力场"的结构性互动关系,本身就已把传播社会的文艺研究置于大众传播基础之上,这样一种关系模式,应该可以为文艺的创新性研究建构坚实的支点。当然这只是笔者的一点浅见,它不是结论,而是旨在提供一个新的研究起点。

《东岳论丛》2009 年第 8 期

① Leo Lowenthal. *An Unmastered Past*: *The Autobiographical Reflections of Leo Lowenthal*, Berkeley: University of California Press, 1987, p. 141.

"传播力场"与文艺转型
——洛文塔尔对文艺发展问题的传播学解读

众所周知,在印刷传播媒介和电子传播媒介分别成为文学艺术的主要传播媒介之后,文学艺术出现了两次重大转型,那么对文艺转型问题的揭示、对文艺发展问题的讨论在多大程度上是随着对文艺传播现象的理解而定呢?利奥·洛文塔尔通过考察文艺传播媒介的知识谱系及其文化逻辑,发现文艺传播方式的历史变迁深刻地影响了文学艺术的发展变化,正是机械印刷媒介的发明和广泛运用才引发了欧洲的文艺变革,使"生产和评判艺术作品的社会结构发生了根本性的变化"[①],在这种情况下,传播规律已然渗透进文艺活动之中,并且与文艺规律融合在一起共同影响文学艺术的发展,因此他才将研究的焦点聚集在文艺传播媒介的发展变迁和"传播力场"的生成与重组上。

一 "大众"媒介的出现与"传播力场"的生成

马克·波斯特在研究媒介与时代的关系问题时,曾指出尽管法兰克福学派"有关大众文化的争论已经被一再分析",但是其对"传播技术

[①] 利奥·洛文塔尔:《文学、通俗文化和社会》,甘锋译,中国人民大学出版社,2012年,第30页。

这一论题"的分析，却"是一个备受忽略的题目"①，尤其是学派中"被不公平地冷落的核心人物"②洛文塔尔对传播媒介问题所做的分析，更是迄今为止在很大程度上被遗漏的课题。事实上，他和本雅明、阿多诺是最早一批运用批判理论分析大众传播媒介的批判理论家，所不同的是，本雅明的研究对象主要是机械复制传播媒介和电影，阿多诺的主要是电子传播媒介和音乐，而洛文塔尔分析的则主要是印刷传播媒介对文学的渗透和影响问题。在他看来，近现代以来西欧文学出现的历史变迁离不开印刷传播媒介的介入和改造，它的自身塑造和构建首先是从印刷书籍、杂志和报纸等传播媒介开始的，只有从传播媒介的角度入手才能对文艺转型问题进行更为清晰的考察。正是因为"假定整个问题最初出现于复制方式在技术上取得革命性飞跃的时刻"③，所以他才"从印刷机的发展及其成为大众媒介的潜力开始讨论"④。

作为研究文艺传播问题的一个重要切入口，洛文塔尔是这样界定"大众媒介"的，"如果'大众'媒介这一术语意味着为大量具有购买力的公众生产的、适合于市场销售的文化商品，那么在英国，18世纪是历史上能够有效使用这一概念的第一阶段"⑤。在18世纪的头几十年，英国日益成长的工业化和城市化，以及越来越廉价的纸张和不断改善的文学作品的生产、传播方式，使文学读物比以往任何时候都更便宜、更容易获得。有阅读和写作能力的人也大大超过以往任何时期。这就使大众媒介具备了成为文学媒介的充要条件。在"文学媒介"这一标题下他先后分析了印刷书籍、杂志、报刊等大众媒介与西欧近现代文学的关系。通过对杂志办刊经费来源的调查和所刊登文章的内容分析，他发现到了

① 马克·波斯特：《第二媒介时代》，范静哗译，南京大学出版社，2000年，第3页。
② 麦基：《思想家》，周穗明、翁寒松译，生活·读书·新知三联书店，1987年，第67页。
③ Leo Lowenthal. *An Unmastered Past: The Autobiographical Reflections of Leo Lowenthal*, Berkeley: University of California Press, 1987, p. 124.
④ Leo Lowenthal. *Literature and Mass Culture* (*Communication in society*, V.1), New Brunswick: Transaction Books, 1984, p. 19.
⑤ 利奥·洛文塔尔：《文学、通俗文化和社会》，甘锋译，中国人民大学出版社，2012年，第78页。

18世纪,"发表文学作品的杂志发生了两个主要改变:由政党和宗教团体支持的出版物显著地衰落了(这是盛行于17世纪的主要类型);而由付钱的读者和广告商支持的杂志则明显增加了"①。通俗小说作为一种新的文学形式,之所以能够在18世纪中期开始流行,也要归功于杂志这种大众媒介。

通过梳理研究者围绕"报刊媒介成为文学传播活动中心"这一现象的讨论,洛文塔尔发现文学报刊不但成为文学传播的一个主要载体,而且开始形成自己的趣味和标准,从而直接影响文学的内容和形式,甚至操纵文学的走向②。在这种情况下,适应报刊这种传播媒介的报刊文学就成为文学的一种存在方式、作家的一种写作模式、读者的一种接受语境。在此,一个两难困境出现了:"一方面,公众观点的形成依赖于报纸;而另一方面,由于作家要迎合阅读的公众,作家的需要又被回避了。"就"作家为日报撰稿"而言,"公众除了听从别无选择"。然而与此同时,"就真理而言,作家也处于不利的位置"③。作为一名批判理论家,洛文塔尔批评了"依赖报刊文学"和"畅销书"所产生的"不幸后果"。他认为报刊文学应大众所需,提供"新奇的事物""矫揉造作的肥皂剧",但是"它并没有推进可供积累的新知识,仅仅是把某种商品引进市场而已"④。这导致商品生产规律日益支配并取代文学艺术自身的传播规律。

作为文学传播研究的一篇经典文献,洛文塔尔的《艺术和通俗文化之争》一文所开创的从传播媒介入手来分析文学变迁的研究范式已经成

① Leo Lowenthal, *Literature and Mass Culture* (*Communication in society*, V.1), New Brunswick: Transaction Books, 1984, p.78.
② 洛文塔尔对文学媒介的研究与本雅明的论述遥相呼应,本雅明在论述19世纪欧洲的文艺状况时,也明确指出:"在一个半世纪中,日常的文学生活是以期刊为中心开展的。"相关论述请参阅本雅明:《发达资本主义时代的抒情诗人》,张旭东、魏文生译,生活·读书·新知三联书店,1989年,第44页。
③ 利奥·洛文塔尔:《文学、通俗文化和社会》,甘锋译,中国人民大学出版社,2012年,第61页。
④ Leo Lowenthal, *An Unmastered Past: The Autobiographical Reflections of Leo Lowenthal*, Berkeley: University of California Press, 1987, p.254.

为现代文学研究的一种基本思考模式。不论是欧美的理论家还是国内的研究者在分析近现代文学转型问题时,都把机械印刷媒介列为不可忽视的重要因素。从他们对通俗文学和现代报纸杂志、印刷书籍之关系的研究所使用的理论资源中,我们可以看到洛文塔尔的身影。但是这并不意味着他就是一位技术决定论者。那种认为其过高估计了技术的决定性作用而低估了媒介的社会环境的重要性的批评是不符合其理论实际的。事实上,他既不像本雅明那样对大众媒介抱有乐观的和革命的乌托邦情怀,也不像阿多诺那样持断然否定和激进批判的态度;他承认传播技术对于艺术家的完整性而言,构成了一种威胁,但是他也认为大众媒介具有一定的美学潜能和认知潜能。"洛文塔尔坚持这样两种立场,并且保持着二者间的紧张状态。他的作品既没有导向精英封闭主义的稳定措施……也没有仅仅因为通俗文化作品获得了大量传播就为之欢呼。"[①] 其实,洛文塔尔的辩证之处正在于他对社会环境重要性的强调,认为应该把大众媒介和对大众媒介的应用分开来考虑,从而他才建构了"传播力场"这一极为辩证的文艺传播研究的基本范畴。

二 文学"传播力场"的生成机制与构成要素

在洛文塔尔看来,传播是媒介的上位概念,其外延要比媒介广。一般把传播的组织机制和技术手段称作媒介,而传播则是人类的一种交往方式。因此他主张从更加宽泛的角度来进行大众传播研究,即以承认传播是人类理解的本质为前提。这样社会就成了传播的上位概念。对于一名以"文学传播"问题为主要研究对象的文学社会学家而言,大众传播与大众社会所构成的互动关系必然会成为文学传播研究的重要课题。他既把文学传播活动视为一个独立、完整的系统进行研究,又将文学传播

① Russell Berman. *Review of Literature and Mass Culture*, Theory and Society, 1986, 15 (5).

系统置于更大的社会系统中进行考察，探讨二者的辩证关系。

洛文塔尔认为经验传播研究缺乏必要的社会理论基础和哲学历史维度，未能认识到大众传播本身就是一种社会制度，必须在特定的社会语境中才能产生意义，因此他才站在批判理论的立场上从文学艺术与大众传播、大众社会所构成的互动关系着手进行文学传播研究，以期超越对大众传播活动显而易见的市场数据的描绘和分析。他发现在大众传播过程中出现的个体与其人性是分离的；在利用个性为大众文化服务的过程中，传播几乎完全被剥夺了它的人性内涵。在这种情况下，作为理解基础的传播就被媒介工业腐蚀了。因此他认为对大众传播与大众社会之关系的批判性考察必须以下面这个问题开始："在社会的总体进程中，文化传播的功能是什么？"[1] 他认为对大众传播中的社会总体的客观因素的生产和再生产的分析将揭示作为技术条件和政治条件结果的大众趣味是如何出现的。因此他把"源于大众传播及其作为整体在社会中运转所产生的观念和价值"列为进行通俗文化分析时所需要考察的第 6 项[2]。

"大众传播学研究的盲点在于这个术语忽略了传播首先是一系列社会实践、习惯和形式这个事实"[3]，而洛文塔尔把大众传播研究置于批判理论和社会理论之上，从而超越经验传播学派的理论视界，将其从微观的效果研究中解放出来的做法，正是他对大众传播学的贡献之一。诚如汉诺·哈特所说："《欺骗的先知》聚焦于煽动家的方法、行为、技术、要求及其意义，无论是对于大众社会研究还是大众传播研究领域而言都是一部具有重大贡献的著作。"[4] 在 1970 年版的前言中，霍克海默就洛文塔尔的研究指出："意识形态和意识形态的表现可以被测量，或者可

[1] 利奥·洛文塔尔：《文学、通俗文化和社会》，甘锋译，中国人民大学出版社，2012 年，第 31 页。
[2] 利奥·洛文塔尔：《文学、通俗文化和社会》，甘锋译，中国人民大学出版社，2012 年，第 10 页。
[3] 詹姆斯·凯里：《大众传播与文化研究》//奥利弗·博伊德-巴雷特、克里斯·纽博尔德：《媒介研究的进路》，汪凯、刘晓红译，新华出版社，2004 年，第 448 页。
[4] Hanno Hardt. The Conscience of Society: Leo Lowenthal and Communication Research, Journal of Communication, 1991, 41 (3), 65-85.

以从性质上，作为一种有意义的结构单元来理解。内容分析的技巧引导科学家洞察社会问题的根源。"但是"仅仅对人类本身进行研究是不够的"，"如果我们要掌握大众行为现象的真正意义，我们就必须把刺激的本质和反应放在一起进行研究"①。

在研究中，洛文塔尔反复提醒读者在解释文学是怎样存在于传播语境中时，一定要注意总体观念的重要性。也就是说，文学传播活动必须在更具包容性的文化和社会理论中被调查。文学传播研究不仅要包括它的传播者、文本和接受者，而且要包括它的文化语境、社会过程和经济关系。他拒绝把社会因素孤立起来，因为"在现实中所有个别因素都被编织到总体的辩证法之中"②。从霍克海默的前言和洛文塔尔的表述中能够看出，个体表达、传播媒介、政治模式、文化制度和社会制度都被洛文塔尔编织到一个独特的网络之中，由此他建构了"传播力场"这一由复杂的传播现象所构成的动态结构，用以阐释某一独特的历史时期的既构成又变动不居的文学传播活动。尽管他承认在一个概念框架中解释某一历史时期和在这一时期占据优势的人类行为的普遍特点的难度，但是如果人们想理解包括其社会角色和个人形象在内的个体的行为，就必须面对这个困难。在洛文塔尔所建构的范畴系列中，"总体辩证法""网络"与"传播力场"的意思大致相同。只不过前者指向的主要是理论的逻辑发展进程，以及它所把握对象的历史运动过程；"网络"一词则与本雅明所偏爱的术语"星座"类似，指的是诸种因素彼此并立联结而又不被某个中心整合的集合状态；只不过"星座"本身是运动的，而"网络"一词偏于静态的描述；"传播力场"则强调各种传播要素在力场中吸引和排斥的相互作用所构成的复杂现象的动力的、互相转换的结构。在对欧美16世纪到20世纪的"艺术性文学"和"通俗文化"进行传播

① Max Horkheimer, Foreword. *In Leo Lowenthal, False prophets: Studies on Authoritarianism* (Communication in Society, V. 3), New Brunswick (U.S.A.): Transaction Books, 1987, p. 1 - 2.
② Leo Lowenthal, *False prophets: Studies on Authoritarianism* (Communication in Society, V. 3), New Brunswick (U.S.A.): Transaction Books, 1987, p. 257.

研究的过程中,洛文塔尔把文学活动和传播活动凝聚成为一个动态的结构,文学传播活动的各个要素都被整合到这个充满了竞争和冲突的时空结构中,各要素互相竞争和冲突的交互作用又形成了彼此之间相互依赖的交融关系。由此可见,洛文塔尔将"传播力场"理解成了一个处于不断变化之中的各种"力"之间既冲突又融合的场域。那么"传播力场"中包含哪些"力"呢?

在对全世界居民的传播习惯进行的一系列范围广泛的调查活动中,洛文塔尔运用"理论力场"方法具体分析了"传播力场"的生成机制与构成要素。他"研究了收听电台和阅读印刷文本与社会、政治和社会中文化状况之间的关系"①。洛文塔尔强调,他的"评估项目要评估传播过程的所有阶段",而这需要把美国之音的广播输出、内容、受众、广播对受众的影响以及电台根据受众反馈所做出的调整都放到一个动态的传播场域之中进行分析,并且要把美国之音的定位及其与传播内容、受众等要素的关系问题置于社会系统这个更大的场域之中进行综合研究。他认为在相关的"传播力场"框架内只有通过详细的内容分析以及其他一些技巧才能完成对内容的完整描述,即"描绘内容的无形方面;以系统地而非试错的方式将具体内容或者内容要素与所要观察的效果联系起来"②。他的《大众偶像的胜利》正是他运用内容分析方法进行文学传播研究的典范之作。

从他的一系列研究中,我们能看出,"传播力场"作为其阐释某一时期传播活动的总体范畴,至少包括对以下两个层面活动要素的分析:一是把传播活动视为一个独立、完整的系统进行研究,这一点体现在对传播活动要素,即传播主体、传播内容/信息、传播渠道/媒介、传播客体/受者、传播效果等基本元素的分析上;二是将传播系统置于社会系

① Leo Bogart. In Memoriam: Leo Lowenthal, 1900—1993, *Public Opinion Quarterly*, 1993, 57 (3).
② Joseph Klapper, Leo Lowenthal. The Contributions of Opinion Research to the Evaluation of Psychological Warfare, *Public Opinion Quarterly*, 1951, 15 (4).

统中进行考察，这一点体现在对传播语境，即文化制度、社会制度以及政治经济模式的批判性分析上。这两个层面的划分，只是为了理论说明的方便，事实上，二者是交融在一起的，比如传播者既是传播活动的主体，也是生活在社会中的客体。尤其是在当今"第二媒介时代"，"一种集制作者、销售者、消费者于一体的系统将是对交往传播关系的一种全新构型，其中这三个概念间的界限将不再泾渭分明"[①]。在从理论上阐述了文学"传播力场"的生成机制与构成要素后，洛文塔尔通过梳理"传播力场"及其构成要素的历史变迁，对西方出现的文艺转型现象进行了传播学的解读，从而发展出了一种针对文学传播问题的批判性、跨学科的研究范式。

三 文学"传播力场"的历史变迁与文艺转型

文学"传播力场"的历史变迁是指文学传播要素互动和传播关系所构成的传播结构随着历史的推衍有了改变，或者是传播要素在"传播力场"中的地位和角色发生了改变。根据"传播力场"理论，构成这一"力场"的任何一个要素，如果发生了变化，必然会引起整个场域随之发生变化。如果我们能够测定这些构成要素是如何变化的，那么我们就可以根据各个构成要素之间的辩证关系来预测整个"传播力场"的变化，进而分析出生存于其中的文学艺术可能会发生的变化。

在洛文塔尔有关"传播力场"历史变迁的描述中，其所属的社会系统对其有着深刻的影响。他是从社会变革和传播技术革新的角度出发，来阐发"传播力场"的历史变迁和文艺转型的根本原因的。他首先分析了西方社会在政治、经济领域的变革所引发的社会转型，"到1800年代，蒙田时代还仅仅处于萌芽阶段的改变都发生了：封建制度的所有残余几

① 马克·波斯特：《第二媒介时代》，范静哗译，南京大学出版社，2000年，第4页。

乎都被摧毁了,至少在政治和经济领域被消灭了,工业化及其导致的劳动分工在中产阶级社会中都占据了优势地位"[1]。封建社会解体,中产阶级社会形成作为西方社会的一次巨变,导致西方的社会生活开始全面步入转型期。权力、资本和印刷传播技术共同形成一种强大的制约力量,使西方社会的高雅文化日益衰落,通俗文化迅速崛起,在这种情况下,"真正的艺术"与通俗文艺的深刻对立似乎无法弥补。在他看来,社会的这个重大历史转变对文艺的影响就表现在"传播力场"的历史变迁与文艺转型上。把社会转型看作文艺转型的最根本的原因,这可以说是站在马克思主义的基础——上层建筑的研究框架中来分析文艺转型问题的典范性研究。在此基础上,他依次梳理了作家、出版商、批评家、传播媒介和读者等各种"力"在"传播力场"中的角色及其相互关系的历史变迁对文艺活动的影响。

1. 印刷传播方式催生的新型传播主体及其对文本的建构

在洛文塔尔看来,欧洲近现代文艺所出现的变迁与转型首先是从印刷传播方式所催生的一系列新型传播主体开始的。他通过对16世纪以来西方文学传播现象的历史演变进行系谱学的考察,追溯了职业作家、书商等新型传播主体的生成演变对文艺传播活动、文本建构所产生的影响。他认为:"艺术作品几乎总是由单个的个体生产的,在这种个体的产品中充满了创造者的艺术和思想意图,并且个体创造者要为作品的内容和形式负全部责任。但是在民主的、工业化社会中的大众市场条件下,大量的个体必须参与到为'流行'市场所设计的'商品'生产中来。"[2] 如此一来,文艺传播活动就成了一种有组织的大众传播活动,文艺传播主体也不再是作为个体的文学家个人了。因此,在大众传播视野下考察作为一种社会成规的文学和文艺学的变异与重构,首先就是要通

[1] Leo Lowenthal. *Literature and Mass Culture*(Communication in society,V.1). New Brunswick:Transaction Books,1984,p.20.
[2] 利奥·洛文塔尔:《文学、通俗文化和社会》,甘锋译,中国人民大学出版社,2012年,第11页。

过梳理文学传播主体的历史变迁来揭示"在特定社会中，谁决定艺术与娱乐的种类"，"谁决定具有何种形式和内容的产品可以成为或者一开始就被策划为通俗文化产品"①，也就是要揭示出是谁在通过大众传播媒介传播文艺信息，是谁在决定文艺传播的内容和形式。

在《文学与人的形象》《文学、通俗文化和社会》等著作中，洛文塔尔通过对近代以来欧洲有代表性的艺术家、哲学家、批评家、政治家、教育家、艺术赞助人等公众人物和传播媒介的考察，分析了作家在资本主义文学市场中的地位和处境，以及由此决定的他们精神上的一些特征。他把文学传播主体的历史变迁同印刷传播时代的到来和市场经济的崛起紧密联系起来进行论述。他首先分析了西方文学发展进程中最具决定性的社会变迁现象之一，即依靠市场生活的职业作家在18世纪的出现及其社会地位的改变。大众社会的现代形式和文学大众传播市场的形成，一方面造就了职业作家的出现和作家队伍的不断扩大；另一方面也导致了作家地位的不断降低，从而影响了文学的性质和功能。"职业作家"一词说明作家已经明白了自己在资本主义文化市场中的地位：他是一个靠出卖自己产品换取劳动报酬的人。一旦作家成为文学市场中的商品生产者，作家头上的神圣光环就被资本主义的商品关系击碎了。由于文学市场的激烈竞争，许多作家不得不故意迎合日益增长的受众中较低级的趣味，"'通俗作家'这一术语，在这个时期第一次在贬损的意义上被使用"②。在适应市场销售的通俗文化产品的冲击下，"艺术越来越被挤压到防御的立场上。对于艺术家而言（艺术家毕竟也是资本主义社会中的成员），通过发行量等来赚钱的危险和诱惑越大，保持艺术意识的

① 利奥·洛文塔尔：《文学、通俗文化和社会》，甘锋译，中国人民大学出版社，2012年，第12页。
② 利奥·洛文塔尔：《文学、通俗文化和社会》，甘锋译，中国人民大学出版社，2012年，第108页。

完整性就越困难"①。随着电子传播媒介所带来的大众媒介滚雪球式的发展，人们可能要进一步探讨一种悲观性的观点：大众媒介将按照大众的要求进行生产，如此一来，除了极少数的先锋派和古典主义者之外，大众将不再需要也不关心艺术的或者审美的标准。在这种情况下，作家在文学传播活动中的地位就显得不那么重要了。

对文学媒介和依靠大众传播市场生活的作家的分析必然会导向对书商（出版商/销售商）的分析或者说对作家和书商之间关系的分析。洛文塔尔在梳理文学的大众传播史和通俗文化的兴起时，分析了书商这一职业的形成及其终于取代作家成为"传播力场"中一种决定性的"力"的过程。在印刷机成为大众媒介之前，没有书商的生存空间。但是随着印刷传播方式日益成为社会传播的主要渠道，在文学传播市场上代表读者的书商就逐渐取代贵族等恩主成为作家的主顾，也就是说原本仅仅是传播中介的书商反而成为作家维持生活的主要来源了。因此他认为书籍、报纸和杂志的贸易史应该成为文学传播研究的重要内容。在他看来，既然文学要作为商品参与传播，商品性已经成为大众传播时代的文学的本质特性之一，那么文学传播活动就要在一定程度上服从商品的传播规律，书商自然也要按照商品的传播规律办事。

对于"批评家和书评"在文学传播活动中的地位和作用问题，洛文塔尔是把它和书商放在一起进行探讨的，这不仅因为书商总是想方设法

① Leo Lowenthal. *An Unmastered Past*: *The Autobiographical Reflections of Leo Lowenthal*, Berkeley: University of California Press, 1987, p. 129. 对于文艺市场对"艺术的完整性"的影响问题，洛文塔尔的观点是较为辩证的，他认为：" 禁止《伪君子》上演对莫里哀是沉重的打击，这与其说是对作为诗人的莫里哀，倒不如说是对作为剧院老板的莫里哀。作为剧院老板，他必须考虑一个剧团的福利，要使他自己和演员都能糊口。" See Leo Lowenthal. *Literature and the Image of Man*: *sociological studies of the European drama and novel*, 1600—1900, （*Communication in society*, V. 2）, Transaction Books, 1986, p. 156. 在这里，他实际上谈到了部分作家的双重身份问题，即作为文学创作者的作家和作为组织文艺生产和销售的文艺经纪人。本雅明在研究19世纪巴黎的文艺生产时也注意到了这一点。1845年，大仲马与《立宪党人》及《快报》签订了合同，每年提供十八卷作品，即可有六万三千法郎以上的报酬，而大仲马则在此基础上雇用了一整支由穷作家组成的生产大军。参见本雅明：《发达资本主义时代的抒情诗人》，张旭东、魏文生译，生活•读书•新知三联书店，1989年，第44页。

地影响批评家甚至图谋控制书评,而且因为作为一项职业的图书评论家和职业化服务的书评就是在书商的支持下才出现的。就此而言,批评家在当时的文学传播活动中扮演的是一种宣传者和教育性的角色。但是随着读者的成倍增加及其影响力的不断增强,批评家这个概念发生了意义最为深远的改变:人们假定他具有下列两种功能——他不仅要向普通公众揭示文艺作品的美,而且必须向作家解释公众。哥尔德斯密斯相信这种批评性中介的缺席可以解释为什么那么多作家都把富有而不是声望作为自己的目标。洛文塔尔指出,当人们认为"批评家必须想办法理解读者的想法"时,批评家与"传播力场"中的其他要素诸如作家、书商、读者的关系就发生了一个大转弯。因为批评家为了获得读者的认同,就越来越远离作家和书商,开始站在读者的立场上从事文艺批评。

2. 阅读大众的形成及其对文学的影响

在洛文塔尔看来,阅读大众的形成是"文学传播世界发生决定性改变"的另一个根源,它不但引发了持续至今的"艺术和通俗文化之争",而且改变了作家、文本和读者之间的关系,"这种改变在美学领域和伦理领域产生了最为深远的影响,同时影响到了文学实体和文学形式",引发形成了新的文学类型和文学制度,导致了文学转型及其研究范式的革新[1]。在梳理"发生在艺术家和通俗文化消费者之间争论"的历史脉络时,他发现在决定文学发展轨迹的各种力量之中,读者的作用力正随着阅读大众的不断增加而日益增强,这促使他把文学研究的焦点转向了对阅读大众的分析和对读者的接受和阅读反应的研究,从而才"首开社会心理学的文学接受理论之先河"[2];成为"读者反应批评的真正开拓者"[3]。

[1] Leo Lowenthal. *An Historical Preface to the Popular Culture Debate*, in Jacobs, Norman. *Mass Media in Modern Society*. New Brunswick, U.S.A.: Transaction Publishers,1992, p. 73.

[2] 姚斯、霍拉勃:《接受美学与接受理论》,周宁、金元浦译,辽宁人民出版社,1987年,第327页。

[3] Martin Jay. *The Dialectical Imagination: A History of the Frankfurt School and the Institute of Social Research*, 1923—1950. Berkeley: University of California Press,1996, p. 138.

洛文塔尔发现，随着阅读大众的出现，传统上那些依靠直接的消费者以维持生活的艺术家，不必再取悦于少数有钱有势的恩主：他现在必须忧虑的是广泛的、更"大众化的"受众的需要。而这些新兴消费者的兴趣与原来的并不一致。焦虑，不断地渴望变化、新奇和轰动是现代大众的突出特点，"正是读者和戏迷对于新奇的需求，才使得几乎任何作家都可能在他的时代就成为流行人物，只要他能够使公众相信，他将带给他们以前从未经验过的东西"①。这导致批评界在探讨文学标准与趣味问题时，越来越把注意力转移到受众经验方面，好像对于读者满意度的调研会导致关于"共同"标准的新知识。显然，"重点的转换在某种程度上来源于作家对受众的依赖"②，这导致作家在进行创作时，不得不认真对待读者的"期待视野"，如此一来，读者的标准、趣味和接受水平就自然而然地融入文本结构中去了。

从传播者和接受者之间关系的角度看，洛文塔尔所探讨的问题实际上反映了文学传播性质的根本性改变，"其实质是：从私人捐赠和有限的受众转向公众捐赠和潜在的无限的受众"③。这就导致作家和读者在文学传播活动中的身份和地位发生了根本性变化。在之前的高雅艺术和民间艺术二分的历史语境中，"谁在读、为什么读"的问题很少引发争论，然而在大众传播语境中，它却成了文学传播研究的根本问题之一。由此洛文塔尔逐步形成了这样一个观点：任何对文学传播问题的讨论都必须把阅读大众的观点考虑进来。他因此将文学研究的重点从传统的作家作品研究转向了受众研究。

尽管洛文塔尔"首开文学接受理论之先河"，但是他并没有像后来的接受理论那样走向"读者中心"。他的研究是较为辩证的，在强调读者作用的同时，并没有忘记传播者和社会的重要作用。对于作为批判理

① 利奥·洛文塔尔：《文学、通俗文化和社会》，甘锋译，中国人民大学出版社，2012年，第125页。
② 利奥·洛文塔尔：《文学、通俗文化和社会》，甘锋译，中国人民大学出版社，2012年，第140页。
③ Leo Lowenthal. *An Historical Preface to the Popular Culture Debate*, in Jacobs, Norman. *Mass Media in Modern Society.* New Brunswick, U.S.A.: Transaction Publishers, 1992, p. 73.

论家的洛文塔尔来说，研究"标准与趣味"问题，必须对社会整体中的客体要素在大众媒介中的生产和再生产进行分析，"这就意味着不能把'大众趣味'作为一个基本范畴，而是要坚持查明，这种趣味作为技术、政治和经济条件以及生产领域主宰利益的特定结果，是如何灌输给消费者的"[①]。从文学的社会接受的角度看，代表机构（包括商业机构和教育机构等社会公共机构）的编辑和所谓代表公众的公共奖项，在将作品送入传播渠道或者推上领奖台时，就把他们的接受标准打扮成为社会标准强加给阅读大众了。他们不但能够决定哪些作品可以进入大众的阅读视野，哪些作品应该得到更高的评价，而且试图确定这些作品将在文学史和思想史中赢得什么样的地位，甚至告诉读者应该如何理解这些作品。文学的这种社会接受是形成文学时尚的重要因素之一，也是个体接受的重要中介。就这样，文学标准和趣味问题日益成为传播者、社会和接受者三方博弈的"力场"。作为文学传播市场中的消费者阅读大众和制约"传播力场"的社会系统在文本建构的过程中扮演了重要角色，"它的标准和价值以及正在改变的情感结构"都被预先建构在文本之中。显然，作家已不再是文本的独创者，文本事实上是由传播者、社会和接受者共同建构的。从洛文塔尔的分析中我们可以看出，文学艺术的发展变迁、通俗文化的生成演变是与"传播力场"紧密相连的。"传播力场"的历史变迁所导致的最大变化就是，"文学成为一种包含两个强有力要素的文化合成物，其一是艺术，其二是以市场为导向的商品"[②]。这是洛文塔尔对大众传播时代的文学本质特征的精练表述。事实上，这两个维度构成了他对文学的辩证阐释，二者共同组成了洛文塔尔完整的文学传播理论。

洛文塔尔运用"传播力场"理论来透视文艺传播现象，尝试着从"传播"入手来解开文艺转型之谜的做法，不仅开创了从历史与社会传

① 利奥·洛文塔尔：《文学、通俗文化和社会》，甘锋译，中国人民大学出版社，2012年，第31页。
② 利奥·洛文塔尔：《文学、通俗文化和社会》，甘锋译，中国人民大学出版社，2012年，第2页。

播的整体语境着手对文艺进行传播学研究的新范式,而且揭开了西方文艺研究的传播学转向的序幕。"传播力场"理论不仅突破了"新批评"之类的内部研究方法,也同样突破了经验主义之类的外部研究方法的局限。他在理论研究和批评实践中成功地把传播者、文本、受众和传播系统、社会系统诸方面协调起来,放到"传播力场"中进行批判性的综合研究的做法,不但从一个侧面弥补了仅仅从精神领域研究文艺发展规律的缺失,而且扭转了20世纪文艺研究中各执一端的理论偏向。总之,洛文塔尔的"传播力场"理论不仅有助于我们理解文艺与传播、文艺与社会之间所形成的辩证互动的复杂关系,而且可以帮助我们理清文艺发展到大众传播时代所出现的传播转向这种历史发展趋势。

甘锋、王廷信,《民族艺术》2014年第6期

文艺研究新范式
——洛文塔尔传播论文艺观解读

文艺传播问题，是关系到文艺本质、文艺发展的重大理论问题。特别是在传播技术飞速发展的大众传播时代，文学艺术的大众传播日益成为一种重要的文艺现象和传播现象，大众传播业已成为影响文艺发展的主要因素，在这种情况下，文艺和文艺研究范式都面临着重新建构的问题。作为批判的文艺传播理论的奠基人，洛文塔尔所提出的文艺传播研究的基本主题、理论原则和研究范式都可以被看作批判的文艺传播理论的根基上的开端。他的文艺传播研究不仅揭开了西方文艺研究的传播学转向的序幕，而且有效地把批判理论、文艺理论和传播理论综合起来，"扭转了当时的研究立场，在文化社会学领域发动了一场哥白尼式的革命"[1]，从而发展出了一种传播论的文艺新观念。

一 文艺研究范式的历史演变

"时运交移，质文代变"，时代的发展推动着文学艺术的发展变迁，而每一次转型期，何谓艺术以及采取何种研究范式都成为学术界加以重

[1] Russell Berman. *Review of Literature and Mass Culture*. JSTOR Theory and Society, 1986, 15(5). http://www.jstor.org/view/03042421/ap020067/02a00120/0.

新审视的重大问题。西方的文艺理论在两千多年的发展中，由于对研究对象的观察角度和侧重点的不同而形成了不同的研究范式。回顾历史上从各种不同角度对文艺进行规定的研究范式及其所形成的观念，我们发现最大的特点莫过于研究范式和观念的多样化。比如我们耳熟能详的、至今影响仍然非常大的文艺观就有再现论的、表现论的、生产论的、审美反映论的、语言本体论的和文化论的文艺观。由此可见，每一种新的观察视角必然会给人们呈现一种全新的景观，给人们提供一种新的研究范式和文艺观念。现代西方文艺理论流派众多、纷纭复杂，逐一梳理各种文艺研究范式的来龙去脉，显然不是本文有限的篇幅所能承载的，鉴于论文选题的主旨和艾布拉姆斯"四要素说"对西方文艺研究产生的重大影响，本文就借鉴"四要素说"，对以下三种主流研究范式略作述评。

艾布拉姆斯于1953年在其名著《镜与灯》一书中提出了享誉世界的"四要素说"。他认为每一部文艺作品总要涉及作品、艺术家、世界和欣赏者四个要素，并且几乎所有力求周密的理论总会对这四个要素加以区辨，使人一目了然。他运用三角形分析图式，把阐释作品本质和价值的种种尝试大体上划为四类，其中三类主要是用作品与另一要素（世界、欣赏者或艺术家）的关系来解释作品，第四类则把作品视为一个自足体孤立起来加以研究，认为其意义和价值不与外界事物相关[①]。作为一种简明的分析框架，"四要素说"不可避免地具有理论本身削繁就简的缺陷和时代局限，但是它确实对那个时代的主流文艺研究范式做出了令人信服的描述。事实上，西方文艺研究范式的演变就集中地体现在以艺术家、艺术品、接受者、世界等为研究对象和本体的变迁方面。诚如伊格尔顿所总结的，西方文艺理论的发展大致可以划分为三个阶段："全神贯注于作者阶段（浪漫主义和十九世纪），绝对关心作品阶段（新批评），以及近年来注意力显著转向读者阶段。"[②] 这一论断在我国也引发

[①] 艾布拉姆斯：《镜与灯》，北京大学出版社，1989年，第5-6页。
[②] 伊格尔顿：《二十世纪西方文学理论》，陕西师范大学出版社，1987年，第83页。

了共鸣,比如张隆溪认为近现代以来文艺研究范式的演变基本上"是由以创作为中心转移到以作品本身和对作品的接受为中心"①。总之,从18世纪下半叶到20世纪中叶,西方的文艺研究一直处于实证研究和内部研究的主导下,比如社会历史研究法、传记研究法、新批评研究法等等,其研究重点一直在艺术家、艺术品、文艺流派和文艺思潮等方面,几乎没有注意到文艺传播问题。

作为创作主体的艺术家,在文艺活动的过程中无疑具有举足轻重的作用。但是"它作为探讨艺术的一种全面的方法出现并为批评家们广泛采用,至今不过一个半世纪"②,在19世纪浪漫主义兴起之前,再现论是西方文艺研究的主流范式。只是到了19世纪,表现论取代再现论,以艺术家为中心的研究范式才成为西方文艺研究的主流范式。从18世纪后期到20世纪初期,文学艺术被看作艺术家情感的表现,由此艺术家的地位有了根本性的变化,以至于"天才"成为艺术家的代名词。这时文艺研究的重心来了一个一百八十度的大转弯:文学艺术的发展规律不再取决于外部世界,而在于艺术家本身。于是,艺术家成为文艺活动的中心。在以艺术家为中心的时代,天才、情感、心灵传达等问题成为文艺研究的中心问题,社会历史研究法、传记研究法成为最流行的研究范式。韦勒克和沃伦在《文学理论》中将这种研究范式称为外部研究。

以艺术家为中心的研究范式在20世纪遭到了俄国形式主义和英美新批评等流派的有力批判。他们一反以作家为中心的研究范式,针锋相对地提出文艺研究应该以作品研究为中心的观点。他们把文艺作品看作一个独立自足体,切断了作品与作家、作品与读者、作品与社会现实之间的联系,将研究重点转向了文本的文学性和内在构成方面。比如什克洛夫斯基就明确宣称:文学艺术是独立于生活的,文学理论的任务在于研

① 张隆溪:《二十世纪西方文论述评》,生活·读书·新知三联书店,1986年,第6页。
② 艾布拉姆斯:《镜与灯》,北京大学出版社,1989年,第2页。

究文学的内部规律①。韦勒克和沃伦则进一步将文学作品看成"一个为某种特别的审美目的服务的完整的符号体系或者符号结构",因此"文学研究的合情合理的出发点是解释和分析作品本身②"。而他们对作品本身的分析也主要是对某一部特定作品的形式的本体研究。可以说他们的研究都建立在把文学作品从具体的社会历史中悬搁出来的基础上。正是新批评在欧美的风行,使西方的文艺研究范式完成了由外部研究到内部研究的转向。

而20世纪六七十年代在德国兴起的接受美学和在美国兴起的读者反应批评,则采取了不同于上述的外部研究和内部研究的文艺研究路径,他们既反对以传记研究法等为代表的以作家为中心的研究范式,也反对以英美新批评等为代表的以作品为中心的研究范式。与之相对,他们提出了以读者为中心的研究范式。文艺研究对象的这种变化使文艺研究范式再次发生了根本性的变化。这种新范式强调的是文艺的接受研究、读者研究和影响研究,把读者研究抬高到了文艺研究的中心地位,将文艺接受活动作为文艺研究的焦点。在接受美学看来,作品总是为读者而创作的,未被阅读的作品仅仅是一种"可能的存在",只有读者才能赋予作品以现实的意义,因此读者的作用是决定性的。

毫无疑问,上述几种文艺研究范式自从出现以来都曾各领风骚几十年,并且直到现在依然具有深远的影响。但是如果从洛文塔尔传播论文艺观的角度来看文艺活动的话,那么我们不得不承认,不论是以作家作品为中心的研究范式,还是受到洛文塔尔启发的以读者为中心的研究范式,都未免偏颇,即使是"四要素说"也不足以概括文艺传播活动,因为它"不能针对传播对文本从生产到接受的整体过程进行有效分析"③。可见上述几种研究范式几乎都忽略了文艺与传播的关系。在欧美的文艺

① 什克洛夫斯基:《俄国形式主义文论选》,生活·读书·新知三联书店,1989年,第11页。
② 韦勒克,沃伦:《文学理论》,生活·读书·新知三联书店,1984年,第174、145页。
③ 王晓路:《艾布拉姆斯四要素与中国文学理论》,《文学评论》,2005年第3期。

理论家们聚精会神地研究艺术家、艺术品的时候，洛文塔尔则转换了研究视角，尝试着从"传播"的角度入手来分析文学艺术。把文艺传播问题作为文艺研究的中心，自然会开创出一番别样的新天地。

二 在文艺与传播的"力场"中探寻文艺的本质

作为第一个以"文艺传播"问题为主要研究对象的文艺理论家，把文艺问题作为一种传播现象加以研究和把握，是洛文塔尔文艺理论的基本特征和方法论基础。他围绕传播者与文本建构，期待视野与文本结构，文艺"传播力场"的历史变迁与文艺转型等问题，创造性地提出了一系列独特的、涵蕴丰富的理论范畴。他认为文学艺术的发展变迁、通俗文化的生成演变与文艺"传播力场"紧密相连。其文艺传播理论始终贯彻这样的逻辑：在大众传播时代，创造性艺术和通俗文化之间有着既对立又互补的辩证关系，文学艺术包含有两种强有力的文化合成物，"其一是艺术，其二是具有市场导向的商品"①。如此一来，不但文艺创作，就是传统的文艺观念和理论范畴都应该有所改变以适应新的现实。由于在原有的文艺理论框架中解释新的文艺现象——大众传播语境中的文艺传播现象——几乎没有可能，因而他才尝试着创建了"传播力场"和"理解力场"这两个颇具传播论色彩的基本理论范畴，从而开创出了在文艺与传播的"力场"中把握文艺的本质这样一种全新的文艺研究范式。

1. "传播力场"：以文艺传播为中心的研究范式

洛文塔尔通过考察文艺发展以及文艺传播的知识谱系，通过梳理文艺在传播系统中的位置，发现文艺传播方式的历史变迁深刻地影响了文

① Leo Lowenthal. *Literature*, *Popular Culture and Society*, Englewood Cliffs, NJ: Prentice-Hall, 1961, p. xii.

艺的发展变化，正是机械印刷媒介的发明和广泛运用才引发了欧洲的文艺革命，使"创造艺术和评判艺术的社会体制从根本上发生了改变"①。洛文塔尔因此才将研究的焦点聚集在文艺传播媒介的发展变迁和文艺"传播力场"的重组上，从而敏锐地揭示了文艺传播世界在17世纪发生的决定性改变，"其实质是：从私人捐赠和有限的观众转向公众捐赠和潜在的无限的观众"②。维格斯豪斯指出："在那个时代几乎没有任何其他人从事这种研究。"③洛文塔尔之所以能够率先从传播角度出发研究文学艺术，是因为他注意到日益成为传播研究对象的大众文艺产品一直以来都被文艺研究界忽视了。他认为那些研究文学艺术的传统学院学科"对想象力水平较低的出版物保持了傲慢的冷漠态度，这就留下了一个挑战性的领域"，而要填补这一领域，就必须调查"所有与艺术作品的激励和传播有关的因素"④。"洛文塔尔强烈主张文学社会学必须进行传播研究，他提出了一系列研究计划以加强学科地位，并且力争将文化和传播知识融入这一学科知识中。"⑤ 这意味着文艺研究与传播研究必然会出现交叉，从而使他有可能开拓出一种以文艺传播为中心的研究范式。

在洛文塔尔的研究途径中隐含着这样一种看法，文艺传播活动必须在更具包容性的文化和社会理论中被调查。文艺传播研究不仅要包括它的传播者、文本和接受者，而且要包括它的文化语境、社会过程和经济关系。在《欺骗的先知》中，洛文塔尔提醒他的读者在解释文艺是怎样存在于它们的传播语境中时，一定要注意总体观念的重要性。他认为：

① Leo Lowenthal. *Literature, Popular Culture and Society*, Englewood Cliffs, NJ：Prentice-Hall, 1961, p. 10.
② Leo Lowenthal. An historical preface to the popular culture debate, in Norman Jacobs. *Mass Media in Modern Society*, New Brunswick, U. S. A.：Transaction Publishers, 1992. p. 73.
③ Rolf Wiggershaus. *The Frankfurt School：Its History, Theories, and Political Significance*, Cambridge：MIT Press, 1994, p. 31.
④ Leo Lowenthal. *Literature, Popular Culture and Society*, Englewood Cliffs, NJ：Prentice-Hall, 1961, p. 141, 143.
⑤ Hanno Hardt. *Critical Communication Studies：Essays on Communication History and Theory in America*, London：Routledge, 1991, p. 154.

"在现实中所有个别因素都被编织到总体的辩证法之中。"① 因此他不但拒绝把社会因素孤立起来,而且把个体表达、传播媒介、文化制度和社会制度以及政治模式都编织到一个独特的网络之中,由此他建构了"传播力场"这一由复杂的传播现象所构成的动态结构,用以阐释某一独特的历史时期的既构成又变动不居的文艺传播活动。尽管他承认在一个概念框架中解释某一历史时期和在这一时期占据优势的人类行为的普遍特点的难度,但是如果人们想理解包括他们的社会角色和个人形象在内的个体的行为,就必须面对这个困难②。在洛文塔尔所建构的范畴系列中,"总体辩证法""网络"与"传播力场"的意思大致相同。只不过前者指向的主要是理论的逻辑发展进程,以及它所把握对象的历史运动过程;"网络"一词则与"星座"类似,指的是诸种因素彼此并立联结而又不被某个中心整合的集合状态。只不过"星座"本身是运动的,而"网络"一词偏于静态的描述;"传播力场"则强调各种传播要素在力场中吸引和排斥的相互作用所构成的复杂现象的动力的、互相转换的结构。

在对 16 世纪到 20 世纪初的文学艺术和通俗文化进行传播研究的过程中,他把文艺活动和传播活动凝聚成为一个动态的结构,文艺传播活动的各个要素都被整合到这个充满了竞争和冲突的时空结构中,各要素互相竞争和冲突的交互作用又形成了彼此之间相互依赖的交融关系。由此可见,洛文塔尔将文艺"传播力场"理解成一个处于不断变化之中的各种"力"之间既冲突又融合的场域。那么"传播力场"中包含有哪些"力"呢?作为一个阐释某一时期文艺传播活动的基本范畴,洛文塔尔认为,文艺"传播力场"至少应该包括对两个层面的活动要素的分析:一是把文艺传播活动视为一个独立、完整的系统进行研究,这一点体现在对文艺传播活动五要素:传者、信息、媒介、受者、效果等基本要素

① Leo Lowenthal. *False prophets*: *Studies on Authoritarianism* (Communication in Society, Vol 3), New Brunswick (U.S.A.): Transaction Books, 1987, p. 257.
② Leo Lowenthal. *Literature and Mass Culture*, New Brunswick: Transaction Books, 1984, p. 279 - 280.

的分析上；二是将文艺传播系统置于社会系统中进行考察，这一点体现在对文艺传播语境，即文化制度、社会制度以及政治模式的批判性分析上。这两个层面的划分，只是为了理论说明的方便，事实上，二者是交融在一起的，比如传播者既是传播活动的主体，也是生活在社会中的客体。在担任美国之音研究部主任的六年时间里，洛文塔尔"对全世界居民的传播习惯进行了一系列范围广泛的调查……调研了收听电台和阅读印刷文本与社会、政治以及社会中文化状况之间的关系"[1]。他对美国之音的广播输出、广播内容、广播受众、广播电台、广播效果依次进行了分析。他认为在相关的"传播力场"框架内只有通过详细的内容分析以及传播分析技巧才能进行有效的文艺传播研究。作为文艺研究的两篇经典文献，洛文塔尔的《大众偶像的胜利》《艺术和通俗文化之争》所开创的从传播媒介入手运用内容分析方法来解读文艺变迁的研究范式已经成为文艺传播研究的一种基本思考模式。

在从理论上阐述了"传播力场"的生成机制与构成要素后，洛文塔尔依次梳理了传播媒介、艺术家、中间商、批评家、受众和传播渠道等各种"力"在文艺"传播力场"中的角色及其相互关系的历史变迁对文学艺术的影响。在他看来，机械印刷传播方式催生的包括"职业作家"在内的新型传播主体对文本的建构产生了根本性影响。阅读大众的出现则是文艺传播世界发生决定性改变的另一个根源，它不但引发了持续至今的"艺术和通俗文化之争"，而且改变了艺术家、文本和受众之间的关系，"这种改变在美学领域和伦理领域产生了最为深远的影响，同时影响到了文学实体和文学形式"[2]。对某一作家作品和文艺类型传播状况的研究，是他二十世纪三四十年代研究的焦点问题。他对陀思妥耶夫斯基的接受研究和对通俗传记的内容分析堪称二十世纪运用文艺传播理论

[1] Leo Bogart. *In Memoriam*: *Leo Lowenthal*, 1900—1993, Public Opinion Quarterly, 1993, 57（3）.
[2] Rolf Wiggershaus. *The Frankfurt School*: *Its History*, *Theories*, *and Political Significance*. Cambradge: MIT Press, 1994, p.73.

进行批评实践的双璧。他也因此被誉为"接受理论的先驱"①和"读者反应批评的真正开拓者"②。

由于篇幅所限,洛文塔尔对文艺传播活动各环节的具体分析,我们只能留待他文阐述了。总之,洛文塔尔的"传播力场"概念特别有助于我们理解文艺与传播之间所形成的辩证互动的复杂关系。可以说"传播力场"理论不仅突破了"新批评"之类的内部研究方法,也同样突破了经验主义之类的外部研究方法的局限。洛文塔尔运用"传播力场"的独特理论来透视文艺传播现象,为现代西方文艺研究带来了焕然一新的理论前景。正是通过对文艺"传播力场"的历史变迁的研究,洛文塔尔才揭示了西欧文艺发展到大众传播时代所出现的文艺转型现象。

2."理解力场":文艺传播研究的人文主义范式

"传播力场"可以有效地揭示文艺与传播所形成的既构成又变动不居的现实结构,然而仅以"传播力场"来解释文艺传播活动,未免抹杀了文艺活动的特殊性,因此他又进一步提出以"理解"范畴来规定文艺与传播的关系,从而把极具德国文化哲学传统的"理解"范畴与法兰克福学派的"力场"理论结合起来。作为一名深受犹太教救赎信仰影响的犹太人和颇具马克思主义救世情怀的批判理论家,洛文塔尔毕生关注的都是一种"人性的传播和健全的社会"的建立。他的文艺传播研究不仅仅是为了把握文艺的本质和传播的规律,更与他对"人性的传播""真正的理解"和"交融共享"理念的追求须臾不可分离。这样,理解问题就成为洛文塔尔文艺传播研究的一个核心问题。面对大众传播时代所出现的传播扭曲现象和传播的非人性化问题,洛文塔尔认为,作为人类交往活动中的一种传播行为,文学艺术对于恢复传播的本真内涵和人性内容,对于推进人与人之间的交流、理解、分享内在的体验,对于"人类

① 姚斯、霍拉勃:《接受美学与接受理论》,辽宁人民出版社,1987年,第327页。
② Martin Jay. *The Dialectical Imagination: A History of the Frankfurt School and the Institute of Social Research*, 1923—1950. Berkeley: University of California Press, 1996, p.138.

的自由与解放"都具有不可替代的价值和作用。正是对于文艺传播行为在人类交往活动中所具有的理解和解放功能的信念，促使其把文艺传播理论提到"理解"的高度加以阐释，从而确立了"理解力场"这一文艺传播研究的人文主义范式。

众所周知，本雅明在论述艺术传播问题时，将"灵韵"的危机和经验的丧失这两个主题明确联系起来，做出了令人瞩目的创造性贡献；洛文塔尔在论述文艺传播问题时则把文学艺术、"传播力场"、理解等范畴明确联系起来。强调重点的这种转向引发洛文塔尔对传播和理解概念进行了进一步的批判性考察，这种批判性考察把他引向一种更具人文主义色彩的理论阐释框架。洛文塔尔承认他"自己的思考就扎根于'理解'的概念，这一概念在哲学和历史学上是狄尔泰确立的，而在社会学上是由西美尔确立的。"[①] 对于洛文塔尔而言，理解呈现出更多的人与人之间进行交流、分享体验的特性，而人们之间的交流共享是以传播为基础的。其实 communication 一词既有"传播"的涵义，也有"交流"的涵义。然而进入大众传播时代以后，传播的本真内涵（交流、共享）就逐渐成为被遮蔽的理论遗迹，传播扭曲现象甚至成为大众传播的常态。

洛文塔尔颇为感慨地说："技术前所未有地扩大了我们进入世界的途径。然而尽管有电话、无线电、电视等传播工具，识字群体日益扩大，书籍、报纸和期刊的发行量也日益扩大，但是我们感到比以往任何时候都更加孤独了。"为什么会这样呢？在洛文塔尔看来，在大众传播过程中，"传播几乎完全被剥夺了它的人性内容，而这些内容是由字词本身所暗示的。因为真正的传播要承担交流的职责，分享内在的体验。传播的非人性化是由现代文化中的媒介的蚕食，即首先是由报纸，其次是由无线电和电视的蚕食引起的。"洛文塔尔认为柏拉图的天才就在于他发现了文明的成就对于文化的威胁。"坦白地说，现代世界的传播组

[①] Leo Lowenthal. *Literature, Popular Culture and Society*. Englewood Cliffs, NJ: Prentice-Hall, 1961, p. 13.

织已经腐蚀了人性的传播，并且它的形象已经残忍地刺穿了个体的私人领域。"然而，令他失望的是，"最近两代的社会科学家却通过假装从事价值中立的研究——其中一些研究既非逻辑的也非历史的——逃避承担道德义务。"① 洛文塔尔认为经验传播研究是造成这种社会倾向的原因。在经验传播研究的阐释框架中，传播过程被看作传播主体作用于客体（接受者）的活动过程。至于体验的分享、相互的理解等内在于传播过程的因素则被完全忽略，以至于大众传播越来越背离传播所包含的"交流""共享"等本真内涵。他严厉地批判了经验传播研究中人文精神的丧失，认为这种传播研究已经退化为媒介研究。为促进传播的人文主义内涵，洛文塔尔转向了涉及真正生产性想象的文学艺术和哲学经验的领域，转向了欧洲文化哲学中的理解学说。洛文塔尔对传播的人性内涵的强调，是传播研究中对传播的人文主义本质的最明确的定义，"尽管这不是传播的唯一定义，但是它在二十世纪上升到了一个显著的位置"②。

对传播的批判性考察和对传播人性内涵的强调是洛文塔尔提出"理解力场"的基础，在洛文塔尔看来，传播是一个理解问题，文艺传播理论的关键问题也是"理解"问题。洛文塔尔对"理解"的重要性深信不疑，他接受了狄尔泰和韦伯的观点："理解的方式当然并不只适用于社会学，它也适用于历史学和其他涉及人们行动的文化科学。"③ 他继承了德国的文化哲学传统和人文主义认识论范式，主张从历史与社会存在的整体语境着手，对人的内心世界进行体验和理解，对文学艺术进行传播学的研究。不过，尽管他肯定"理解"的价值，但也认为理解者可能受到占统治地位的意识形态的压抑和虚假意识的误导，所以更需要批判的反省。洛文塔尔对理解的这种解释，说明在他那里，理解不仅是狭义上

① Leo Lowenthal. *Literature and Mass Culture*，New Brunswick：Transaction Books，1984，p. 292 - 293.
② John Durham Peters. *Speaking Into the Air：A History of the Idea of Communication*，Chicago：University of Chicago Press，1999，p. 9.
③ 马克斯·韦伯：《社会科学方法论》，中央编译出版社，2002年，第11页。

的个人之间的沟通和了解，而且也是广义上的对社会和历史的把握。

理解既是主体问题也是客体问题，但是"理解力场"这种关系的出发点既不在主体，也不在客体，而在"主客体结构"。这就意味着，要探索文艺传播规律，理解文艺的本质，就必须研究这种主客体关系。在洛文塔尔之前居于主导地位的以作家为中心的研究范式，片面强调作家的主体性，读者被看作文艺传播活动的客体；深受洛文塔尔影响的以读者为中心的研究范式则片面强调接受者的主体性，声称作者已经死了；而在洛文塔尔建构文艺传播理论之时兴起的以作品为研究中心的新批评派却否定了作家和读者的作用，这三者都走上了极端。事实上，文艺传播活动的传受之间并非是一种简单的二元对立关系，而是一种传受互动关系。"力场"理论并不特别强调场域中的某一种力量，这使洛文塔尔的文艺传播理论能够在一定程度上避免主体哲学的局限。他指明了文艺传播活动的特殊本性和独特逻辑，即文艺传播是人与人之间的相互交流、理解和对内在经验的分享。洛文塔尔的"理解力场"这一颇具欧洲文化哲学色彩的文艺传播理念与胡塞尔的"主体间性"、伽达默尔的"视域交融"、马丁·布伯的"对话"、哈贝马斯的"交往"、皮亚杰的"主客体结构"等著名理念都有异曲同工之妙。

洛文塔尔把文学传播活动看作参与其中的人与人之间的交流理解方式，认为文学传播研究不仅是一种学术研究，更是一种争取"自由和解放"的实践活动。从他的论述中可以看出，洛文塔尔构建"理解力场"理论并不是要放弃对科学的追求，而是要通过建构"理解力场"来促使文学传播活动形成"对话"关系，实现他对"人性的传播""真正的理解"和"交融共享"理念的追求，达到科学理性与人文精神的融合。有人说，是麦克卢汉的媒介研究使媒介这个概念广为人知；我们也可以说，是洛文塔尔的文艺传播研究使传播的人文主义内涵深受瞩目，自洛文塔尔开始，传播的交流理解问题就成为西方传播研究的另一个出发点。"事实上，洛文塔尔的分析计划、主题和方法上的建议可以被看作

美国批判传播研究理论根基上的开端。"①

三 洛文塔尔文艺传播理论中的文艺观

通过以上分析,我们不难看出,洛文塔尔不但继承了马克思的批判精神,而且他的文艺传播研究就是以马克思所指明的开端为理论立足点的。只是他认为仅仅把文学艺术放到基础——上层建筑这一框架中进行阐释未免过分简化了,因为它对物质根源与文学艺术之间的辩证关系没能充分展开,而如果不对其中的每一个环节都给以足够的重视并进行具体细致的分析,就可能陷入经济决定论和庸俗社会学的误区。因此他就以马克思主义的历史唯物主义为方法论原则,重点分析了文艺传播是如何影响文艺的形成和发展变迁的。在洛文塔尔看来,文艺与传播密不可分,是一枚硬币的两面,研究文艺若不涉及传播,是难以揭示文艺现象的种种奥秘的;而若要从根本上理解传播的本性,推进大众传播研究的"人性"维度,也必须研究文学艺术。文艺传播不是文艺的外在手段,而是内在于文艺的,是文艺的本体存在,涉及文艺本体论、认识论等关键问题。他相信文艺传播活动的每一个环节都直接影响了文艺的发展,这种影响不仅是外部地、间接地影响,即文艺传播方式的变迁通过改变文艺所赖以存在的传播条件而间接地改变了文艺;而且是内部地、直接地影响,即直接从文艺内部塑造了文艺的构成。

1947年,洛文塔尔在伊利诺伊大学传播研究所落成典礼上发表演讲,概述了他"关于文学本身就是传播媒介的主张的根本原则"②。他认为文艺传播方式转变为大众传播方式以后,艺术与美的关系发生了显著的改变:美逐渐失去了它在艺术中的核心地位,在大众传播语境中,文

① Hanno Hardt. *Critical Communication Studies*: *Essays on Communication History and Theory in America*. London: Routledge, 1991, p. 153.
② Leo Lowenthal. *Literature*, *Popular Culture and Society*. Englewood Cliffs, NJ: Prentice-Hall, 1961, p. 24.

学艺术发挥的实际上是一种传播、理解、解放的作用，文艺传播理论最后推导出来的文艺的本质是传播。他本人并没有这么明确地说，而是借对尼采和一些艺术家的评论表达出来的。他认为尼采是一位无与伦比的现代大众文化批评家，当他说"上帝死了"时，他的意思是现代生活的疯狂行为制造了大众文化，目的是填补一个不可填补的真空。尼采把宗教的不稳定角色与文明的压力联系起来。在引述了尼采的一段话之后，洛文塔尔评论道：

> 随着这段话，我们回到大众文化与艺术的不同之处，前者是虚假的满足，后者是真实的体验，为了迈向更大的个体满足（这就是亚里士多德"净化"的意思）。艺术存在于行为之始。人们通过往回走的方式，真正把自己从与事物的神话关系中解脱出来，也就是说，从那些他们一度崇拜而现在视为美的事物中解脱出来。……人们从美的王国步入娱乐的王国，这倒是与社会的需要相结合，而否定了个体满足的权利。总之，人不再臣服于幻象之下。①

洛文塔尔的论断与本雅明的研究暗合，本雅明也认为在机械复制时代，"艺术已脱离了'美的表象'的王国"，而"这一直被视为艺术得以生长的唯一场所"②。洛文塔尔进一步指出，随着大众传播的发展，它不得不满足越来越多样化的需求，越来越多的可能是艺术家也可能不是艺术家的人加入"生产"中来。与表达他们自己的思想观念、创造美比起来，这些生产者必定要把注意力集中到填充传播渠道和与对手竞争上。这样在为艺术的大众传播所进行的生产中，传播的需要就决定了艺术传播的内容。洛文塔尔的分析得到了西方文艺发展史的支持，自从文艺传播方式转变为大众传播方式以来，西方文艺就出现了一个明显的变化，

① Leo Lowenthal. *Literature, Popular Culture and Society*. Englewood Cliffs, NJ: Prentice-Hall, 1961, p. 6.
② 本雅明：《经验与贫乏》，百花文艺出版社，1999年，第276页。

"作家们不再费力探寻真实、美和理性,许多读者也是如此。像理查森和亨利·菲尔丁这样的中产阶级小说家一直在为与他们属于同一阶层的人们写作。他们和他们之后的斯摩莱特与斯特恩也还关心真实和理性,至少是关心与道德相关的价值,但是他们几乎不再关心美了"①。

美就这样在大众传播语境中失去了它在艺术中的核心地位,这种转变对于文艺本质而言是异常重要的。自古以来文学艺术就被视作美的集中体现,特别是在康德美学的影响下,人们几乎都把美作为文艺的最重要的本质因素来看待,审美功能被视为艺术最主要的功能,其他功能都被看作艺术的审美功能的附丽。但是文艺的大众传播方式使文艺的本质发生了一次极为深刻的变化:曾经作为构成文艺本质要素的美丧失了其核心地位。进入大众传播时代之后的文艺发展史,似乎越来越表明文艺的审美功能不过是它的传播功能的附丽。洛文塔尔在评论《浮士德》"舞台序剧"的对话,即经理人和艺术家这两个角色之间关于"是否以及在什么程度上,一个艺术家应该向大众那纯粹想娱乐和放松的趣味让步"的问题的对话后,指出:

这场对话显示出……争论……突出了商业的角色,作为艺术家和公众之间的中介,商业的准则是成效,目标是金钱……如果经理人认为道德说教能够赚更多的钱,那么他就会毫不犹豫地怂恿诗人照此写作了。②

这意味着,"写什么"和"怎么写"本身已经不那么重要了,对于出版商和制片人而言,如何使产品得到最大程度的传播、最广泛的接受才是最重要的事,在大众传播时代,艺术的审美功能、认识功能、教育功能和娱乐功能等都只不过是其传播功能的附丽。

洛文塔尔认为,"文学本身就是传播媒介",无论是就其内在本质而言,还是就其社会功能来说,文学艺术所发挥的都是一种中介作用,即

① Leo Lowenthal. *Literature, Popular Culture and Society*, Englewood Cliffs, NJ: Prentice-Hall, 1961, p. 70.
② Leo Lowenthal. *Literature, Popular Culture and Society*, Englewood Cliffs, NJ: Prentice-Hall, 1961, p. 19.

传播、交流、理解的中介。从艺术生成的角度看，文学艺术只有进入传播的领域，才能生成意义，在传播者和接受者这两个主体之间呈现出艺术的本质。因而从本质上说，文艺活动就是一种传播活动，文艺本质的生成，文艺的美学、社会学、文化学等特征都与传播有着密不可分的关系。从"理解力场"的角度看，文艺传播活动的核心就是意义的创造、理解和共享。因此只有从传播的角度，把对文艺本质的探讨放在传播这一基点上，把文艺传播作为文艺自身的存在方式、作为本体存在的范畴来研究，才能充分理解这一类关系，深刻认识文艺发展到大众传播时代所出现的转型现象。文艺存在本身就是一种传播，这种阐释丰富了对文艺本质的理解，从一个侧面弥补了仅仅从精神领域研究文艺发展规律的缺失，在一定程度上弥补了精神史中模糊的文艺概念。从这个意义上看，洛文塔尔把文学艺术放在文艺与传播的"力场"中来揭示文艺的本质和功能，从传播的角度对文艺进行规定的文艺观念，可以说是一种传播论的文艺观。

《贵州社会科学》2009年第11期

洛文塔尔社会心理学视野中的接受理论研究

西方文学研究范式在近现代的演变大致可以划分为三个阶段:"全神贯注于作者阶段(浪漫主义和 19 世纪);绝对关心作品阶段(新批评);以及近年来注意力显著转向读者阶段。"① 而以读者为中心的研究范式的形成又经历了从文学的社会心理学研究开始关注读者,到德国的接受理论,再到美国的读者反应批评,一直到当今各种人文社会科学对受众及其阅读反应和接受行为的理论分析和经验研究的漫长过程,尽管在这一研究范式形成的过程中各个流派均高度强调受众阅读和接受的作用,但是在其从萌芽到兴起的近百年的研究历程中,人们的受众观念一直在随着社会历史的变迁而不断变化着:从忽略受众到以受众为中心;从关注受众的社会、心理因素到强调受众的历史、文化因素。不论是原子论、阅听人理论还是意义生产者学说,每一种新受众观念的出现都导致了文学观念及研究范式的转变。而这一系列观念以及研究范式变迁的始作俑者,则是一位迄今为止依然"被人不公平地遗忘或冷落了的人物"②,即"首开社会心理学的文学接受理论之先河"③ 和"读者反应批

① 伊格尔顿:《二十世纪西方文学理论》,伍晓明译,陕西师范大学出版社,1987 年,第 83 页。
② 麦基:《思想家》,周穗明译,生活·读书·新知三联书店,1987 年,第 67 页。
③ 姚斯、霍拉勃:《接受美学与接受理论》,周宁、金元浦译,辽宁人民出版社,1987 年,第 327 页。

评的真正开拓者"①利奥·洛文塔尔。作为批判传播理论的奠基人，洛文塔尔研究受众阅读反应和接受行为的作品，不但影响了大众传播学的效果研究和批判学派的走向，而且启发了德国的接受理论和美国的读者反应批评，就其作为文学研究的一种理论资源和方法论而言，其价值仍然有待于进一步发掘。

一

一般认为接受理论是由德国康士坦茨大学的沃尔夫冈·伊塞尔和汉斯·姚斯等几位教授于1960年代提出的，而读者反应批评直到1970年代才由斯坦利·费什等美国批评家首创。作为一种文学研究学派或者说理论流派，这样说是可以的。不过如果仅就个人的理论兴趣和研究的开创性来看，他们的研究都比洛文塔尔的要晚几十年。洛文塔尔本人也曾明确谈到这一点，他说："我确信对于陀思妥耶夫斯基的这项接受研究是这一领域的第一次尝试，它开辟了接受史和接受美学这一全新的研究领域（这篇论文写于1930年代早期），之后这一领域成为文学理论和文学批评中非常活跃的领域。"② 此言不虚，事实上，洛文塔尔早在1926年就开始关注文学接受和读者反应问题了，并且探讨了诸如"在艺术家、艺术创作和接受之间的相互的心理反应"之类的问题③。"对在艺术作品和对它的接受之间的关系问题的研究"，"对不同社会群体的文学接受的研究，是我一直以来的兴趣中心和重要的研究任务，但是这个问题却被彻底忽视了，即使在报纸杂志和信件回忆录中有无数的研究资料……唯物主义的文学史已经做好解决这项任务的准备。"④ 一个作家或一部作品在不同时代和不同地域得到了不同范围的传播和不同程度的接

① Martin Jay. *The Dialectical Imagination*, Berkeley: University of California Press, 1996, p.138.
② Leo Lowenthal. *Literature and Mass Culture*, New Brunswick: Transaction Books, 1984, p.XIII.
③ Leo Lowenthal. *Literature and Mass Culture*, New Brunswick: Transaction Books, 1984, p.246.
④ Leo Lowenthal. *Literature and Mass Culture*, New Brunswick: Transaction Books, 1984, p.256.

受，发生了不同的作用和影响，其原因当然是复杂多样的，但是在洛文塔尔看来，"被彻底忽视了的"文学接受环节恰恰是其中最不可忽视的一个因素，因此他试图通过对欧洲和美国 17 世纪到 20 世纪的文学接受问题的研究，来阐明一位文学家、一部文学作品或者一种文学类型的历史地位和效果，揭示其在不同时代的涨落变化与当时的接受方式、文化观念、社会结构和经济基础的辩证关系。

洛文塔尔既从历时的角度探讨了在文学发展的历史长河中不同时代的作家作品被读者接受的情况，又从共时的角度探讨了同一时代的读者对不同作家作品的接受状况。例如：为什么维克多·雨果在德国就没有像在法国那样的接受者；雪莱和拜伦在德国也没有他们在英国那样的接受者；而陀思妥耶夫斯基在德国却获得了空前广泛的传播，"得到了德国人的热情接受，成为继歌德之后被最广泛阅读的作家，或者他至少是德国出版作品最多的小说家"①。对这一系列文学接受问题的疑问，激发了他的研究动力。在前后十几年的时间里，他先后创作了《论文学的社会状况》《论康拉德·费迪南德·迈耶尔》《德国对陀思妥耶夫斯基作品的接受：1880—1920》《克努特·汉姆生——权威主义意识形态的史前史》《德国通俗传记：文化的特卖专柜》和《通俗杂志中的传记——作为一种通俗文学类型的传记的兴起》等重要论文。诚如朱迪丝·马库斯所指出的，洛文塔尔在 1930—1940 年代写作的这一系列论文以著名的高雅文学和通俗文学作品在社会中的传播、接受与读者的反应作为分析文学的基本手段，这一全新的研究方法扭转了当时以作家作品为中心的研究立场，开启了批判的文学接受研究，包含了后来理论发展的萌芽②。

"洛文达尔在第一页就坚持认为，一部文学作品的效果才是它的存在：'文学作品的本质，基本上由人们体验它的方式来决定'。"③ 因此，

① Leo Lowenthal. *An Unmastered Past*, Berkeley: University of California Press, 1987, p. 118.
② Judith Marcus, Zoltán Tar. *Foundations of the Frankfurt School of Social Research*, Transaction Publishers, 1984, p. 56.
③ 姚斯、霍拉勃：《接受美学与接受理论》，周宁、金元浦译，辽宁人民出版社，1987 年，第 327 页。

洛文塔尔才首先从阅读公众的反应开始着手进行研究。"在 19 世纪最后 20 年和 20 世纪最初 20 年的这段时间里，在德国没有一个现代作家像陀思妥耶夫斯基那样受到文学的和批评的关注……陀思妥耶夫斯基的文学作品没有被严格地限制在美学批评领域。许多政治的、宗教的、科学的和哲学的讨论和文学批评一起出现了。"陀氏作品这种广泛而又复杂的接受现象引发了洛文塔尔的浓厚兴趣，他想知道，"在陀思妥耶夫斯基的作品中到底有什么特别元素"引发了德国读者"如此广泛、多样而密切的响应"。在研究中，他发出一连串的追问：陀氏作品具有何种独特的审美内涵与文化内涵？这种独特内涵满足了 19 世纪末到 20 世纪初的德国读者什么样的期待？德国受众对其作品的追捧反映了第一次世界大战前后德国社会怎样的历史变迁？洛文塔尔通过细腻地解读有关陀氏作品的数百篇评论，分析了它深受德国社会欢迎的原因。显然，洛文塔尔在这里关注的既不是陀思妥耶夫斯基这个人，也不是他的作品，他关注的焦点乃是社会各界在阅读其作品时的反应，"关注的是其被接受的社会特征"，当时对于这一问题的研究还"处于文学史学家的讨论之外"[1]。与当时欧美社会学研究惯常采取的实证主义和经验主义的路数不同，深受狄尔泰和弗洛伊德影响的洛文塔尔"往马克思主义中增加了心理学的东西"[2]，从而开辟了一条社会心理学的研究路径。正如杜比尔所说，洛文塔尔的接受研究"把对文学史的研究建立在了唯物主义的和社会心理的研究基础之上"[3]。"它假定作家的作品是一种投射机制，通过大量评论展示各种层次的大众中隐蔽着的特征和倾向模式。换言之，它通过印刷材料的媒介来间接地研究读者的反应，这种反应被推断为一种群体反应的典型代表。"[4] 这种文学社会心理学的接受研究真正深入到了文学的中心问题。借助精神分析学说和社会批判理论，洛文塔尔深入分析了德

[1] Leo Lowenthal. *Literature and Mass Culture*, New Brunswick: Transaction Books, 1984, p. 167.
[2] Leo Lowenthal. *An Unmastered Past*, Berkeley: University of California Press, 1987, p. 65.
[3] Leo Lowenthal. *An Unmastered Past*, Berkeley: University of California Press, 1987, p. 119.
[4] Leo Lowenthal. *Literature and Mass Culture*, New Brunswick: Transaction Books, 1984, p. 167.

国大众的阅读反应和接受行为，揭示了作家—作品—读者之间的社会心理关系。当然，这种读者反应批评的例子必须是非常有代表性的。作为社会研究所的核心成员，他能够接触到那一时期几乎所有关于陀思妥耶夫斯基的著作和论文。在研究一战前后德国阅读大众对陀氏作品的各种评论时，他发现，"德国中产阶级的某种心理模式显然能够从阅读陀思妥耶夫斯基的作品中获得高度满足"。在此基础上，洛文塔尔分析了德国中产阶级的心理机制及其与陀思妥耶夫斯基被接受的社会特征之间的关系：

> 德国中产阶级从未经历过任何一个持久的自由政治和文化生活时期，他们这种特殊的命运使他们一直在两种心理机制之间徘徊……因而随即产生了施虐—受虐反应，他们在陀思妥耶夫斯基小说中那些拷问和自我拷问的主人公身上，轻而易举地找到了构建认同行为的材料。[①]

从洛文塔尔的分析中我们不难看出，文学接受既需要一种社会上的制约机制，又需要一种心理上的制约力量，这样，"对于艺术和大众文化的解释就要依靠社会和个体的社会历史和心理条件。因此他的早期作品预示了接受理论和效果理论"[②]。与之有着相同旨趣的本雅明高度评价了洛文塔尔的接受理论和读者反应批评：

> 自从我到达丹麦以来，你研究陀思妥耶夫斯基的论文就成为我的首要事业。因为以下几个理由，它对我而言是极富启发性的，首先因为在你初步涉及康拉德·迈耶尔之后，在我面前就有了一种精确的接受史，并且就我所知道的，它的精确度是全新的。因为对本质问题缺乏有判断力的表述，直到现在这种尝试从没有超出文学材料史的范围……你的作品正在处理的是

① 洛文塔尔：《文学、通俗文化和社会》，甘锋译，中国人民大学出版社，2012年，第203-204页。
② Hanno Hardt. *Critical Communication Studies*, London: Routledge, 1991, p.156.

具体的历史境遇。然而人们惊奇地获悉这种历史境遇正好是当代的，陀思妥耶夫斯基的接受在这种历史境遇中已经发生了。这种惊奇要给读者（如果我推己及人）一种刺激。①

罗伯特·霍拉勃则进一步指出洛文塔尔把"直到现在仍被不断地推到背景上去的作品读者间的关系问题"推到文学研究的中心位置的做法，正是其赢得接受美学和读者反应批评青睐的原委所在。在霍拉勃看来，洛文塔尔的接受研究不但创建了"有关接受问题的理论构架"，而且"对文学理论具有革命意义"：

> 洛文达尔指出，陀思妥耶夫斯基是德国中产阶级成员的思想拐杖……但是，比这单一情形的研究所得结论更为重要的，是研究向我们提供的一般理论的陈述……研究接受问题的社会心理学方法，不仅产生了一种典型情况的研究，而且在一般意义上，也对文学理论具有某些革命意义。②

洛文塔尔通过对陀思妥耶夫斯基、迈耶尔、汉姆生等作家的文学作品在德国的接受研究"再三地证明了在德国没有真正的资产阶级自觉这一主题"。而在政治上没有承载自由主义的团体，"其结果是丧失了在社会主义者和启蒙自由主义者之间进行联盟的历史机遇，而这本来有可能阻止德国灾难的发生"③。洛文塔尔的文学接受研究，不仅揭示了德国灾难发生的原因，具有重大的社会现实意义，而且清晰地阐述了阅读大众的形成及其对文学的影响，从而揭开了20世纪西方文学理论从"作家作品中心"向"读者中心"转型的历史序幕，具有不可忽视的理论价值。

① Leo Lowenthal. *An Unmastered Past*, Berkeley：University of California Press，1987，p. 222.
② 姚斯、霍拉勃：《接受美学与接受理论》，周宁、金元浦译，辽宁人民出版社，1987年，第327-328页。
③ Leo Lowenthal. *An Unmastered Past*, Berkeley：University of California Press，1987，p. 120.

二

洛文塔尔认为,阅读大众的出现是文学发生决定性改变的根源之一,在影响文学演变的各种"力"之中,受众的作用力不但伴随着阅读大众的不断增加而日益增强,而且改变了包括文学家在内的传播者、文学媒介、文本与接受者之间的关系,"这种改变在美学领域和伦理领域产生了最为深远的影响,同时影响到了文学实体和文学形式……引发形成了新的文学类型和文学制度"①。

洛文塔尔通过对 17 世纪到 20 世纪西方文学接受史的梳理,发现随着阅读大众的出现,尤其是"阅读公众的本质和组织的改变"对文学市场产生了不可估量的影响。例如戏剧和小说内容最显著的变化就发生在中产阶级阅读大众开始形成的 18 世纪上半叶。主人公从社会上的崇高人物向商人和学徒的私人生活的转变导致读者经验的显著改变:普通戏迷现在可以把他们与舞台上的男女主人公相比较了。正是小说激发了读者将虚构人物视为与己同一的问题。它的内容不同于 17 世纪和 18 世纪初的作品。"人物和环境上的现实主义是新小说的显著特征。"洛文塔尔认为,对现实主义的强调对于作家而言产生了一个新问题——他将无法再仅仅依靠书本知识进行创作,他必须成为他周围世界和人物的机敏的观察者。如果他犯错误,每一个"普通读者"都将发现②。对于现实主义的出现及其成为文学主流的原因,文学史上有多种解释,与那些仅仅从内容、手法、风格等角度出发进行的阐释相比,洛文塔尔从文学接受角度做出的阐释可谓非常新颖,颇具独创性。至于 1740 年以后英国戏剧的衰落,他也从艺术接受的角度给出了合理的解释。"人们把 1740 年以后

① Leo Lowenthal. An Historical Preface to the Popular Culture Debate. in Norman Jacobs, *Mass Media in Modern Society*, New Brunswick: Transaction Publishers, 1992, p. 73.
② 洛文塔尔:《文学、通俗文化和社会》,甘锋译,中国人民大学出版社,2012 年,第 109 - 110 页。

英国戏剧的衰落,部分地归咎于一个纯属意外的原因——这个时期没能孕育出伟大的戏剧家",这种论调显然是从传统的以作家为中心的研究范式出发推导出来的结论。这个结论符合当时的真实情况吗?在洛文塔尔看来,答案显然是否定的。他不再聚焦于作家,转而从受众角度出发去研究这一问题,研究视角的转换,使他看到了不同的景象——"真实情况是,那个时期的受众具有更加广泛的社会背景,并且对于戏剧的艺术性,他们远不如18世纪上半叶的受众那样感兴趣。再者,如前所述,中产阶级的现实主义在舞台上比在书本中的还要单调乏味"①。

与文学内容的这一改变相适应,文学的功能在大众传播语境中也发生了很大变化。他首先对当时"广为接受的一般观点"——即认为"大众文学的主要功能是为遭到挫折、希望逃避的人们提供宣泄的渠道"——提出了质疑,"我们怎么知道这一点在过去是真实的,或者时至今日它依然是真实的呢?"在洛文塔尔看来,对于文学功能的研究,其基本要求是探明在既定社会体制内或最好在特定历史时刻内,人们希望从文学中获得哪种满足,而这需要对读者的阅读行为和反应进行深入的研究。"今天小说的功能与其说是提供逃避途径,还不如说是提供信息:在令人困惑的外部世界和内部世界中,文学已经成为一种廉价而容易获得的心理定位工具。"他注意到,"与较为早期的文学产品相比,当代小说中行动的密度更大、速度更快,而沉思和描述的成分则在加速衰退。"他把当时的和上一代人的通俗历史小说做了一番比较,发现"老一代人的作品试图表现一个时代的全景式图像,读者可以安然地坐在历史主人公身边,看着这幅全景图围绕着这个主人公渐次展开。然而今天,这幅全景图已被分割成许多人物、情境和行动的画面,这就使读者无法享受不为人知地坐在一个被选定的主人公身旁的乐趣,而这个主人公过去一直是衡量作家驾驭文学材料的能力的尺度和标准"。他由此得

① 洛文塔尔:《文学、通俗文化和社会》,甘锋译,中国人民大学出版社,2012年,第128-129页。

出结论:"文学消费的那种经典情境——不可复制的艺术作品,孤独而又独特的主人公,沉浸于其中、分享主人公孤独的选择和命运的读者——已经被秩序井然的集体经验所取代,这种经验正朝着适应和获得满足的自我控制的方向发展。"①

洛文塔尔不仅详细地分析了中产阶级阅读大众的出现所导致的文学内容和文学形式的变迁,而且开创性地论述了女性读者的大量增加对文学媒介的影响问题。他在梳理阅读大众构成成分的变化与文学媒介变迁史的关系时发现,到 18 世纪中期,女性读者的大量增加及其在阅读大众中所占比重的迅速上升,极大地影响甚至是塑造了文学媒介的面貌和性质。作为"这一时代最新的、最有特点的传播媒介",现代杂志的形成深受女性读者的影响②。在 18 世纪,妇女杂志、以女性为主要目标读者群的戏剧性月刊、爱情故事杂志等所有受到女性读者欢迎的杂志都办得很兴旺。通过对杂志办刊经费来源的调查和对杂志所刊登文章的内容分析,洛文塔尔发现了两个重大变化:①"由政党和宗教团体支持的出版物明显衰落";②"由付钱的读者和广告商支持的杂志显著增加"③。这其中,女性读者的贡献超出了常人的想象。杂志对女性读者的重视,不仅是因为女性读者的大量增加,导致广告商日益瞄准女性读者的需求和喜好投放广告,也是因为杂志越来越相信女性读者的直觉和判断力,"例如《闲谈者》杂志这样描述一位年轻女士,'她所拥有的自然感觉,使她能做出比一千个评论家还要好的判断'"④。因此,尽管"到 1780 年以后,书籍的生产成本一再高涨",但是,"信誉卓著的出版商致力于出版更加精致和昂贵的书籍,部分原因是因为女性读者更倾向于考究的书籍装帧"。而"三卷式的小说版式"之所以能够"非常流行",也是因为女

① 洛文塔尔:《文学、通俗文化和社会》,甘锋译,中国人民大学出版社,2012 年,第 206-207 页。
② 洛文塔尔:《文学、通俗文化和社会》,甘锋译,中国人民大学出版社,2012 年,第 84 页。
③ Leo Lowenthal. *Literature and Mass Culture*, New Brunswick: Transaction Books, 1984, p. 78.
④ 洛文塔尔:《文学、通俗文化和社会》,甘锋译,中国人民大学出版社,2012 年,第 135 页。

性读者"可以在美发的同时方便地阅读其中的一节"①。女性读者不仅对文学媒介的形式产生了决定性的影响,而且透过文学媒介进一步影响到了文学本身。最初为了满足女性读者口味而产生的感伤文学在18世纪的流行,就是一个显著的例子。

在洛文塔尔看来,"这一时期的小说之所以会盛行一种感伤基调,部分地要归因于下述事实,即为大量女性读者写作的女性小说家大批涌入作家队伍之中"。在斯摩莱特及其同时代的大部分作家眼中,有关"心灵、优雅精致和人心的知识"全部属于女性作家的领域。女性作家的激增不但改变了文学家队伍的构成成分和文学生态,而且直接从文学内部重构了文学内容及其表现形式。"在感伤小说和言情小说中,情感比行为更重要,并且思想或行为中的理性也被归于粗野麻木的灵魂中。"不过,也正是由于作家们无节制地"对情感细致冗长的描写",才"第一次激起了人们对于空想主义之危害的讨论"。"小说世界中的这种浪漫图景都是陷阱和错觉:它们使年轻人对那些根本不存在的美好和幸福充满渴望,而对于自己已经拥有的却毫不珍惜。"在洛文塔尔看来,"虚构作品的过度放纵导致了两个严重后果:一是妨碍读者进行有效的努力;二是使读者的脑中塞满了在现实生活中永远都不可能实现的浪漫梦幻。"② 文人对女性读者的期待与书商对女性阅读市场的开发,对读者尤

① 洛文塔尔:《文学、通俗文化和社会》,甘锋译,中国人民大学出版社,2012年,第80页。
② 洛文塔尔:《文学、通俗文化和社会》,甘锋译,中国人民大学出版社,2012年,第117页。洛文塔尔从女性读者角度出发对文学媒介、文学内容及其形式变迁的分析,对于我们研究当下很多通俗文化现象很有启发,尤其是他对感伤小说及其危害的剖析,甚至可以直接应用到最近十年来席卷东亚的、以"消费男色"为卖点、以强调"充满感伤色彩的幸福"为旨归的韩剧上。2014年初"风靡整个亚洲,仅中国地区网络播放量就超过了30亿"的《来自星星的你》就是此类韩剧的最新代表作。为了满足女性观众对超现实爱情的浪漫幻想,《来自星星的你》不仅为女性观众打造了一个如梦如幻的理想世界,而且在这个世界里为她们准备了可以满足其所有幻想的男一号、男二号……这些"男色"的英俊帅气自不必说,而且比乔布斯聪明,比巴菲特有钱,比"不爱江山爱美人"的爱德华八世更懂得珍惜女人,甚至还拥有超人的能力……更重要的是,他之所以出现在这个世界上,仅仅是为了满足女主角对爱情的想象,除此之外,这些"男色"再无存之必要,不要说他的社会责任、家庭义务,就是他作为活生生的个体,亦没有半点意义。一旦青春少女沉浸于以"消费男色"为卖点的感伤韩剧,其负面影响恐怕不亚于洛文塔尔所批评的感伤小说所带来的危害。

其是青春期少女的成长到底是利大于弊，还是弊大于利，尚无定论，不过作为文学"传播力场"中的一种新生力量，女性读者的兴起深刻地影响了文学媒介以及文学本身的发展变迁则是不争的事实。

三

尽管洛文塔尔"开辟了接受史和接受美学这一全新的研究领域"，但他并没有像后继的接受理论和读者反应批评那样执其一端而不及其余，过度强调读者的作用，以至于成为"片面的真理"。他的研究是较为辩证的，在研究阅读大众的接受时，他不但没有忽视作家作品的重要性，反而"把对刺激的本质的研究和对刺激的反应的研究"[1]都放到"传播力场"中一起进行分析。霍克海默根据洛文塔尔的研究成果在法兰克福学派大众传播研究的代表作《欺骗的先知》中，总结的这一研究方法其实最早产生于洛文塔尔对文学接受问题的研究上。对于洛文塔尔而言，如果要掌握文学的真正意义，仅仅研究接受本身是不够的，必须把对包括作家在内的传播主体、作品本质的研究和读者的阅读反应以及三者所生存于其中的社会放在一起进行研究。在法兰克福学派看来，文学活动的主体并非像康德所相信的那样是抽象的、先验的，而是具体的、历史的，"艺术主体在一定意义上既是个人的也是社会的"；而作品也像艺术家的生活一样，"既非心灵的反映也非柏拉图式的理念的具体化，它不是纯粹的存在而是主体与客体的'力场'"；至于艺术接受，"如果艺术创造力受到社会因素的限制，那么对艺术的欣赏也是如此"[2]。洛文塔尔一再指出，个体趣味的自由观念，在大众传播社会中随着自律主体的逐渐销蚀而全部瓦解，这一转变的含义对理解文学接受活动是很

[1] Max Horkheimer. Foreword. In Leo Lowenthal. *False Prophets*: *Studies on Authoritarianism*, New Brunswick: Transaction Books, 1987, p. 2.
[2] Martin Jay. *The Dialectical Imagination*: *a History of the Frankfurt School and the Institute of Social Research*, 1923—1950, Berkeley: University of California Press, 1996, p. 177 - 178.

重要的。如果说,战前德国对陀思妥耶夫斯基的接受问题是洛文塔尔前期研究的重心,那么文学标准和趣味的历史变迁及其对文本的共同建构问题则一直是洛文塔尔文学研究从未偏离过的焦点。

在一篇纪念洛文塔尔的文章中,利奥·博加特指出:"洛文塔尔最主要的兴趣在于文学的社会根基问题,例如,休闲时间的增长和具有读写能力人口的增加创造了大量受众,从而导致作家与其阅读公众之间的关系日益改变,从中就可以揭示文学的社会根基。"[1] 洛文塔尔最主要的兴趣是不是文学的社会根基问题,还有待于进一步考察,不过利奥·博加特对其研究思路的分析确实是深中肯綮,洛文塔尔正是从阅读大众的接受行为入手来研究传播者与接受者之间关系的历史变迁的,通过对这一问题的深入研究,他发现,文学标准和趣味问题成为传播者、社会和接受者三方博弈的"力场",并且揭示了作家已不再是作品的独创者,事实上,传播者、社会和接受者三方共同参与了文本的建构。

洛文塔尔通过对历史上关于"文学标准和趣味问题"的争论脉络的梳理,发现关于这一问题的争论早在中产阶级的萌芽时期就出现了。"在理论上,这个问题可能植根于蒙田和帕斯卡尔,而关于趣味和审美标准的问题是随着18世纪英国人理查德·斯梯尔与约瑟夫·艾迪生创办的杂志的发展而逐步发展起来的。"[2] 伴随着文学的大众媒介和现代受众的日益增加,"标准问题在关于通俗文化的现代争论中占据了中心位置,而且它必然与公众趣味对大众产品特点的影响问题有关"。洛文塔尔通过考察19世纪英国非常流行的四本杂志(《爱丁堡评论》《每季评论》《辉格党杂志》《布莱克伍德杂志》)和一些主要作家对于这一问题的争论发现,这一系列的争论表明任何确立文学标准的尝试都离不开公众的阅读经验。比如威廉·哈兹利特对"具有购买力的顾客的趣味"在19世纪日益成为规定文学标准的一个重要因素的现象十分忧虑,他宣称:

[1] Leo Bogart. In Memoriam: Leo Lowenthal, 1900—1993, *Public Opinion Quarterly*, 1993, 57 (3).
[2] Leo Lowenthal. *Literature and Mass Culture*, New Brunswick: Transaction Books, 1984, p.153.

"对于天才而言,公众趣味就像挂在他们脖子上的枷锁。"在他看来,通俗文化实际上就是高雅文化在消费者的购买趣味支配下衰败的后果。威廉·华兹华斯则认为通俗艺术是更深层的社会状况的一种表达。在分析通俗文学的接受现象时,他使用了今人很熟悉的心理结构:现代人对于"粗俗和暴力刺激"的需要使"思想的辨别力变得迟钝",然而真正艺术的功能就在于激发这种力量。不过"关于保持或者建立艺术标准的问题",当时也有极其不同的观点。比如沃尔特·司各特就坦率地承认:"公众的喜爱是对我唯一的奖赏",并坚称如果"社会标准盛行的话,那么受到社会标准引导的受众就是合法的批评家"[1]。在司各特的这一信条中存在着这样一种判断,即阅读大众的迅猛增加及其在文学市场中地位的提升,正在改变作家和读者在文学"传播力场"中的力量对比,关于文学标准问题的话语权正在从作家手中转移到读者手中。

"文学标准问题长期以来一直是一个由作家决定的领域",但是由于阅读能力扩展到社会的各个阶层,以至于每个人好像都能够成为文学标准的仲裁者。可是这些新兴受众没有受过扎实的古典教育,加之他们所关注的是情感的表达,而非理性的争论。"在这种情况下,艺术和生活、文学和信仰、审美体验和情感体验之间的界限就被弄得模糊不清,难以分辨","更糟糕的是,受众的观点是如此繁多,以至于艺术家与他们的趣味几乎无法调和"[2]。因此,包括作家在内的传播者不得不做出让步,他们迫切希望能够找到一个艺术家和受众都能够接受的根本标准,但是事实上这一探索收效甚微,只是在总体上或多或少达成了一致意见:无论是德国民谣还是希腊雕塑,只要经得起空间和时间检验的文学和艺术成就,就是"好"的,而这类成就经得起考验的事实恰好表明了判断的普遍标准确实是存在的。"然而这些主张对于解决艺术家的完整性和付

[1] Leo Lowenthal. An Historical Preface to the Popular Culture Debate, in Norman Jacobs, *Mass Media in Modern Society*, New Brunswick: Transaction Publishers, 1992, p. 75 - 79.
[2] 洛文塔尔:《文学、通俗文化和社会》,甘锋译,中国人民大学出版社,2012年,第129页。

款买单的公众倾向性之间的冲突几乎毫无帮助。"由于对普遍标准的讨论是如此地苍白无力，批评界的注意力越来越转移到受众经验方面，诸如洞察力、个体差异、民族差异和"比较的"或者"历史的"视野之类的心理上和描述性的概念，在批评家的作品中变得越来越惹人注目，这说明他们越来越重视作品的乐趣、娱乐、消遣等功能，好像对于阅读公众满意度的调查会推导出关于普遍标准之本质的新知识。他指出："这种重点的转换在某种程度上来源于作家对受众的依赖。"[①] "一旦文学行业完全依靠广大公众的兴趣、善意和购买习惯而生存，它就开始高度重视公众体验文学产品的方式，及其在文学标准形成过程中所起作用的问题。"[②] 从此以后，无论何种研究方法，几乎都会探讨读者体验，或者说不同类型的读者体验的问题。洛文塔尔对"文学标准和趣味问题"的研究，进一步扩展和深化了他在研究陀思妥耶夫斯基和通俗传记时所开创的接受理论和读者反应批评。

在洛文塔尔将研究的重心转向读者之时，他依然对社会历史的作用给予了充分的注意，因为"刺激与反应之间的关系是由刺激以及反应的历史命运与社会命运所预先形成和预先建构的"[③]。"鉴于这一原因，对于一位作家的作品的接受情况的分析，便必定涉及对社会的'生命过程'的理解。一方面文学可以满足特定社会集团的心理需要，另一方面它却危及社会秩序。"[④] 因此，对于洛文塔尔来说，文学的接受研究不仅是一个基本的文学问题，而且要诉诸于社会分析。"文学学的这一阶段已经表明，历史上的接受学研究如果不想生产文学的空洞形式的话，那它就得依附于进行接受学分析的社会学基础。"[⑤] 接受学研究专家冈特·格里姆对洛文塔尔及其后继者的接受理论的分析提醒我们，在运用接受

① 洛文塔尔：《文学、通俗文化和社会》，甘锋译，中国人民大学出版社，2012年，第140页。
② 洛文塔尔：《文学、通俗文化和社会》，甘锋译，中国人民大学出版社，2012年，第133页。
③ 洛文塔尔：《文学、通俗文化和社会》，甘锋译，中国人民大学出版社，2012年，第32页。
④ 姚斯、霍拉勃：《接受美学与接受理论》，周宁、金元浦译，辽宁人民出版社，1987年，第327页。
⑤ 刘小枫：《接受美学译文集》，生活·读书·新知三联书店，1989年，第80页。

理论对读者的接受行为和阅读反应进行分析时,切不可忽视接受理论的社会理论根基和历史文化维度。就此而言,洛文塔尔的接受研究与他的大部分后继者相比要显得更为辩证,也更加客观。

随着人类社会从印刷传播时代进入电子传播时代,广大受众对艺术的接受方式发生了翻天覆地的变化,洛文塔尔的接受研究在这种新型"传播力场"条件下是否依然有其理论价值和现实意义呢?在阿多诺、霍拉勃和马丁·杰伊等专家看来,洛文塔尔的研究不仅没有"因为外部原因或者说主题原因而变得过时",并且"在方法论方面还有着重要意义",这不仅是因为其"强调的重点在于社会理论而非短命的材料"[1],更是因为它引领我们重新着眼于传播者—文本—接受者的互动关系,而这有助于解决当下文学研究中的危机[2]。

《东南大学学报(哲学社会科学版)》2015年第6期

[1] Leo Lowenthal. *Critical Theory and Frankfurt Theorists*, New Brunswick, NJ: Transaction Books, 1989, p.145.
[2] 姚斯、霍拉勃:《接受美学与接受理论》,周宁、金元浦译,辽宁人民出版社,1987年,第290页。

批判学派的"另一副面孔"和传播研究的"第三种可能"
——洛文塔尔传播理论解读

传播学经验学派与批判学派是传播理论在美国近百年的发展历程中逐渐形成的价值取向根本对立、研究方法截然不同的两种研究范式。1941年,拉扎斯菲尔德首次撰文分析了这两种研究范式的区别并将其分别命名为"管理的研究"和"批判的研究"。1977年,詹姆斯·柯伦等人编著的《大众传播与社会》进一步突出了二者的区别并将这两个学派对立起来。而1985年国际传播学会在夏威夷召开的以"典范对话"为主题的年会则激发了人们对两大学派不同研究范式及其理论后果的热烈讨论。美国经验学派认为资本主义社会是多元社会,因此只要协调多元利益之间的平衡便会有益于社会的发展,因而其从事的传播研究多是一种巩固当前社会模式的可量化的经验研究。加之,其研究多接受政府资助或工商业赞助,因此带有浓厚的实证色彩和商业气息,这在促进应用研究的同时也严重限制了其研究的范围和理论价值。而开创了批判传播研究范式的法兰克福学派却与之有着不同的社会观和方法论,在批判学派看来,资本主义社会事实上有利于资产阶级自身的统治,其社会制度和传播体制使大众传播有可能成为统治者控制大众的工具,因而传播研究应该通过社会哲学思辨对其进行批判从而为实现人的自由与解放服务。

面对传播研究中两大学派争持不下的理论困局,洛文塔尔通过扭转研究立场、转换研究对象、转变思维方式,"在文化社会学领域发动了一场哥白尼式的革命"①,从而开启了奠基于实用主义传统之上的经验传播研究与奠基于人文主义传统之上的批判传播研究这两大学派长达70多年的冲突与融合,进而打造了批判学派的"另一副面孔",揭示了传播研究的"第三种可能"。

一 阿多诺与洛文塔尔:批判传播研究的"两副面孔"

在现代大众社会中,大众文化与大众传播有着密切的内在关联——大众文化是以大众传播为途径来实现的,而大众传播也已成为大众文化的组成部分。因此,以大众文化为研究焦点的法兰克福学派就不可避免地要关注大众传播问题。无论他们直接探讨的是何种学术问题(媒介变迁与文艺转型、新媒介与现代性抑或电子媒介与流行音乐等等),无论他们选取的是何种研究资料(早期影像、现代音乐、高雅文学抑或通俗艺术等等),对于本雅明、阿多诺、洛文塔尔等批判理论家来说,对艺术问题的传播学阐释都不仅仅是为了孤立地研究特殊的文化现象,"它还力求把人类生存最有价值的一些证据置于社会学框架之中"②。事实上,"他们所有的艺术理论都建立在这样一个问题的基础上:即艺术如何体现它的社会批判的姿态"③。因此,当20世纪30年代中期霍克海默、阿多诺、洛文塔尔等法兰克福学派成员流亡到美国,发现"权威主义在美国的出现带有与欧洲不同的伪装形式,是一种更缓和的强求一致的方式,这在文化领域可能最有成效"④时,将其在德国初步建立起来

① Russell Berman. Review of Literature and Mass Culture, *Theory and Society*, 1986, 15 (5).
② 洛文塔尔:《文学、通俗文化和社会》,甘锋译,中国人民大学出版社,2012年,第4页。
③ 杨小滨:《否定的美学:法兰克福学派的文艺理论和文化批评》,三联书店,1999年,第18页。
④ Martin Jay. *The Dialectical Imagination: a History of the Frankfurt School and the Institute of Social Research*. Berkeley: University of California Press, 1996, p.172.

的批判传播研究范式应用到对美国文化传播问题的研究上,就成为法兰克福学派理所当然的研究议题。

众所周知,对文艺传播媒介知识谱系及其文化逻辑的考察是法兰克福学派艺术研究和传播研究的焦点,但是对于大众传播的态度,批判学派不但与经验学派分歧严重,就是在其内部,批判理论家们也一直争论不休。争论的一极是以阿多诺为代表的法兰克福学派主流成员,他们对大众媒介持消极悲观的批判态度,认为文化工业以大众传播技术为手段,把艺术变成商品,在创造虚假需要的同时达到了意识形态控制的目的。可以说,对大众媒介与艺术传播问题的批判性研究和对"实证主义的过分的经验论偏见"的针锋相对的批判是其与生俱来的基因。在批判理论的指导下,以霍克海默、阿多诺等为代表的法兰克福学派开辟了一条与美国经验学派截然不同的研究路数。在阿多诺看来,美国经验学派所采取的把文化现象转换成量化数据的非中介方法,是大众文化物化特性的典型体现。马丁·杰伊认为正是"这一前提使他与以严格运用定量方法著称的拉扎斯菲尔德的'管理研究'的合作从一开始就不能成功"[1]。严格恪守批判理论立场的阿多诺曾经公开宣称:"要将我的思想转变成那些传播研究的术语,就如同要把圆的画成方的一样不可能。"[2]这就是当时在美国社会科学界广为人知的法兰克福学派传播研究的"第一副面孔"。争论的另一极是特立独行的本雅明,他极力宣扬大众媒介潜在的进步力量,虽然他也对传统艺术的蜕变感到惋惜,但还是肯定了新兴传播技术及其派生的艺术形式和大众文化。本雅明的激进形象也早

[1] Martin Jay. *The Dialectical Imagination: a History of the Frankfurt School and the Institute of Social Research*, 1923—1950, Berkeley: University of California Press, 1996, p. 222. 马丁·杰伊在《辩证的想象》一书中详细地引述了阿多诺与拉扎斯菲尔德之间充满火药味的通信。

[2] 切特罗姆:《传播媒介与美国人的思想从莫尔斯到麦克卢汉》,曹静生、黄艾禾译,中国广播电视出版社,1991年,第155页。有研究者认为,阿多诺之所以拒绝接受经验学派的理念和方法,"关键是心理学的视角遮蔽了他在传播学意义上的思考,或者他压根就没有从严格的传播学角度思考过这一问题。而缺少了传播学意义上对无线电广播的界定和分析,他的思考无论如何都不周全"。赵勇:《整合与颠覆:大众文化的辩证法》,北京大学出版社,2005年,第83页。

已为世人所熟知。但是,法兰克福学派还有"被不公平地冷落的另一副面孔",即洛文塔尔运用批判理论进行文艺传播研究时所建立的批判传播理论。

与阿多诺和本雅明的极端态度相比,洛文塔尔显得较为清醒冷静,他既看到了大众媒介的技术潜能、美学潜能和认知潜能,因而没有像阿多诺那样消极悲观;也看到了资本主义社会对大众媒介的应用所带来的问题,因而没有像本雅明那样积极乐观。当面对现实生活中的电子传播媒介时,他似乎与阿多诺具有更多的一致性。比如,他十分赞同阿多诺的流行音乐批判,"阿多诺花费了大量精力去论证包括但是不限于广播和唱片的电子复制技术导致的严肃音乐的变形。我不是音乐社会学家,但是关于艺术作品和艺术演出的社会框架之间的必要关系,我还是知道一些,通过推论我必须假设被播映的莎士比亚的恐怖情形比得上阿多诺所说的音乐听力的变形"①。面对资本主义社会中文化工业的迅速发展,他也承认:"传播技术对于艺术家的完整性而言,已经成了一种武器。我正在思考卡夫卡、乔伊斯和普鲁斯特,在某个方面,他们是难以接近的,但这种'难以接近'恰恰是他们的目标。对于抽象画而言,也是如此。但是资本主义社会有一个大胃,我们总是低估它所能吸收和消化的东西。"② 由此可见,洛文塔尔与阿多诺一样对大众传播在资本主义社会造成的负面影响是有着清楚认识的。

马克·波斯特对法兰克福学派的大众媒介批判非常不满,他写道:"面对第一媒介时代的社会批判理论……对资本主义和自由主义意识形态的运作进行了条分缕析而鞭辟入里的探讨。然而考察媒介时,则沦为攻击和谩骂。"波斯特批评"阿多诺除了其自以为是的权威之外别无任何经验基础可言"③,也许是有其道理的,但是以此作为批判法兰克福学

① Leo Lowenthal. *Critical Theory and Frankfurt Theorists*, New Brunswick: Transaction Books, 1989, p. 58.
② Leo Lowenthal, *An Unmastered Past*. Berkeley: University of California Press, 1987, p. 129.
③ 马克·波斯特:《第二媒介时代》,范静哗译,南京大学出版社,2000年,第6-8页。

派的论据未免有以偏概全之嫌,因为洛文塔尔的传播研究不但有着坚实的经验基础,而且对大众传播持有较为客观辩证的态度。尤其是当他把大众传播放到一个既定的历史语境中进行考察,以仔细辨别文学与大众传播的关系时,他的态度就不再像阿多诺那样激进。比如他在研究英国18世纪的文学变迁问题时,就收集了大量关于文学媒介的数据,并采取定量方法对其进行了经验性分析。这使他认识到媒介技术条件对于艺术生产的革命性潜能,他不但认为媒介技术不应为文化的衰落负责,反而建议研究"大众媒介本身所固有的内容和价值"[①]。在这一点上他似乎又转向了本雅明,而远离阿多诺。由此可见,洛文塔尔对待媒介的态度是非常辩证的,他既不像本雅明那样对大众媒介抱有乐观的和革命的乌托邦情怀,也不像阿多诺那样持悲观的和激进的批判态度。通过对历史中的大众媒介和文艺传播问题的研究,洛文塔尔使法兰克福学派的传播研究呈现出了"另一副面孔"。之所以能做到这一点,是因为他在坚持批判理论立场的同时,对美国经验研究的有益成果进行了批判性吸收,这使他的传播研究拥有更为丰富的理论资源和研究方法。

将洛文塔尔和阿多诺与美国经验学派的合作情况略加比较,这一点便可一目了然。洛克菲勒基金会聘请阿多诺研究无线电音乐的消费和效果问题。这是阿多诺到达美国后在拉扎斯菲尔德的帮助下获得的第一个科研项目,他非常重视这次近距离观察和研究美国流行音乐的机会。但是在研究中,坚守批判理论的阿多诺发现,他根本无法接受拉扎斯菲尔德用经验学派的实证技术来检验其关于广播音乐研究结果的做法。他批判性的观点和毫不妥协的姿态最终导致洛克菲勒基金会撤销了对他的资助。福特基金会当时聘请洛文塔尔研究的是电视传播问题。在拉扎斯菲尔德提供的研究团队的支持下,洛文塔尔大量借鉴经验方法来研究通俗艺术和文化的大众传播现象,他的研究成果不但得到拉扎斯菲尔德和美

[①] 洛文塔尔:《文学、通俗文化和社会》,甘锋译,中国人民大学出版社,2012年,第10页。

国文化公共政策委员会的肯定，甚至被罗伯特·默顿赞誉为"综合了欧洲理论立场和美国经验研究方法的少数几个经典范例之一"①。在拉扎斯菲尔德看来，如果批判理论能够融入大众传播研究的洪流中，就一定能够做出更大贡献。显然，他是将批判理论作为经验研究的一种补充来看待的。洛文塔尔则正相反，尽管他接受了拉扎斯菲尔德的资助，愿意采用经验方法来进行传播研究，但他是将经验研究作为批判理论的一种补充予以借鉴的。拉扎斯菲尔德的经验研究之所以对他有着特别的吸引力，可能是由于他看到双方存在着极富潜力的合作前景；也可能是出于他当时特别的社会政治处境——"洛文塔尔和其他流亡学者一样，不得不依靠有权势的个人和组织的影响和慷慨捐赠"②。阿多诺的情况似乎有所不同，在与拉扎斯菲尔德的合作失败之后，他就和霍克海默离开纽约，搬到洛杉矶说德语的移民聚居区了。作为社会研究所的主要负责人和核心理论家，他们拥有相对充足的资本继续从事资本主义和文化工业的理论批判研究。但是洛文塔尔却不得不继续留在纽约，"在拉扎斯菲尔德充满了经验主义研究氛围的应用研究局费力地工作"，正是由于这种特殊的工作经历和克服理论冲突的努力"使他的研究成为批判理论和美国社会科学研究方法最美好的联姻"③。洛文塔尔把经验科学的实证性与理论研究的人文性辩证统一起来对文化传播问题进行综合研究的理论观念和研究范式，不但拓展了传播理论的研究空间，而且揭示了美国传播研究的第三种可能。在此之后不久，洛文塔尔就被美国之音聘为研究部主任，成为当时美国规模最为庞大的一支大众传播研究队伍的负责人，也正是在美国之音的学术生涯奠定了他作为美国大众传播研究专家

① Barry Katz. The Acculturation of Thought: Transformations of the Refugee Scholar in America, *The Journal of Modern History*, 1991, 63 (4), p. 746.
② Hanno Hardt. *Critical Communication Studies: Essays on Communication History and Theory in America*, London: Routledge, 1991, p. 157.
③ John Durham Peters, Peter Simonson. *Mass Communication and American Social Thought: Key Texts*, 1919—1968, Lanham, Md.: Rowman & Littlefield Publishers, 2004, p. 89.

的学术地位。

哈罗德·拉斯韦尔认为洛文塔尔的研究之所以极具张力和创造性，主要原因就在于"他同时采取了定性的和定量的研究方法，并且吸收了二者之所长"①。与法兰克福学派"第一副面孔"相比，洛文塔尔对大众媒介及美国经验学派的态度确实更为理智也更加辩证：他既批判经验学派缺乏哲学和历史维度的还原论倾向，也希望用经验方法来丰富、矫正并且支持它的理论假设。他站在批判的立场上开放地吸收一切优秀的文化资源，正是马克思主义的理论品格。实际上，"把经验方法与社会科学的批判目标相结合，把严肃的实践与价值意识理论结合起来"② 已经成为时代的要求。科林·斯巴克斯在接受《中国社会科学报》采访时强调指出："在未来几年里，中国的大学如果想要最大限度地提高社会科学研究的质量，应该在这方面多做努力。"③

二 吸收的前提：洛文塔尔对经验传播学派的批判

任何对已有理论的真正借鉴和吸收都要从批判性的清理开始，洛文塔尔的传播研究也不例外。尽管相比阿多诺而言，他大量借鉴和吸收了经验学派的有益成果，并且赢得了美国社会科学界的承认和尊重，但是这并不意味着他与经验学派的合作就一帆风顺，事实上，他也和阿多诺

① Harold Lasswell. Personality, Prejudice, and Politics, *World Politics*, 1951, 3 (3), p. 407.
② 奥利弗·博伊德-巴雷特，克里斯·纽博尔德：《媒介研究的进路——经典文献读本》，汪凯、刘晓红译，新华出版社 2004 年，第 21 页。
③ 科林·斯巴克斯：《中国大学的社会科学研究现状与未来》，《中国社会科学报》，2011 年 3 月 11 日。斯巴克斯是从 70 年前拉扎斯菲尔德区分的"管理的和批判的传播研究"的不同之处谈起的。他认为，从拉扎斯菲尔德起直到今天，"管理"研究在美国大学里就十分盛行，并且"中国学术界对大众媒体的研究也是追随着这一传统的"。但是 70 年前处于边缘位置的"批判"研究，现如今在美国的大学里，却逐渐受到重视，然而"这一研究在中国大学里还相当薄弱"。他认为："这两个理论分支的研究人员可以并且也应当在一起并肩工作，这两者对于一个健康的社会科学团体来说缺一不可。"我国于 2012 年推出的以"多学科交叉融合、各行业协同创新"为主要特色的"2011 计划"，在某种程度上可以说正体现了对这一科研理念和方法论的认同。

一样饱受经验学派的折磨。这一点阿多诺看得很清楚,"我读到了你论述通俗杂志的论文,我非常喜欢它……我知道你面对的问题,一方面你要坚持我们的理论兴趣,另一方面则要以拉扎斯菲尔德能够忍受的方式来处理材料"①。洛文塔尔的研究尽管在当时就赢得了罗伯特·默顿等美国社会科学家的充分肯定,但是"拉扎斯菲尔德仍然以他典型的经验主义—实证主义方式"指责洛文塔尔的批判立场。更加令人沮丧的是,他的很多作品由于坚守实证主义者所不能接受的批判理论或者缺乏经验主义者所要求的"经验性数据"而无法发表。比如《恐怖的原子人》"因经验性数据太少"而被《美国社会科学》杂志退稿,施拉姆在再版传播理论典文献时删除了洛文塔尔的论文等都是典型案例。这种筛选行为本身是一个不可忽视的征兆,它很可能反映了当时美国主流传播研究界对洛文塔尔的批判传播理论的态度,或者说它反映了传播学经验学派与批判学派的理论分歧。正如汉诺·哈特所说:"作为第一流传播研究文献的编辑,施拉姆的行动复制了拉扎斯菲尔德对传播研究的理解,包括不愿意包含传播研究的批判观点,这种观点依靠历史的力量和文化条件。当传播研究走出学术领域进入市场时,它开始聚焦于机构的需要和兴趣。"②

众所周知,传播学经验学派的研究项目几乎都来源于政府、工商业或者基金会等社会机构,由于此类资助有着很强的实用目的,导致经验学派逐渐形成了注重经验事实(通常被限定为可测量、可统计的信息资料)、采用定量研究方法、以传播效果为重心的研究范式。这不但使其研究范围受到严重限制,而且丧失了传播研究所应有的历史语境和哲学参照维度,甚至于对传播所固有的交流理解问题和文化价值问题都置若罔闻。而传播的本性与意义、人类的自由与解放等法兰克福学派所关注

① Leo Lowenthal. *Critical Theory and Frankfurt Theorists*, New Brunswick: Transaction Books, 1989, p. 131.
② Hanno Hardt. *The Conscience of Society: Leo Lowenthal and Communication Research*, *Journal of Communication*, 1991, 41 (3), p. 76.

的问题恰恰是经验学派的量化研究所难以解释的。因而，试图以广泛的经验研究来弥补批判理论之不足的洛文塔尔必然会先对经验学派进行一番批判，才可能从中汲取有益的成果。在与经验学派进行合作与对话的过程中，他基于批判理论着重从以下几方面对美国的经验研究进行了批判。

第一，经验研究是一种缺乏价值导向的市场研究。

传播学经验学派以市场数据作为研究起点，试图将事实与价值分开，以期调和大众传播研究与有关机构之间关系的做法，在洛文塔尔看来，其实质是对权威的承认和对权力的妥协，就其客观后果而言，不但不可能促进人与人之间的交流理解和人的自由与解放，反而起到了维护当前的统治与管理模式的作用。美国经验学派的传播研究"把自己局限在定义非常清晰的课题上，如内容分析、效果研究、受众分层、媒介内部以及媒介之间的关系等"，这种以市场数据作为理论起点、只关注数据处理技巧的经验研究缺乏必要的社会理论基础，其结论不可能是真实的。因为对任何与人相关的社会现象的研究都不可能离开研究者的生存环境和价值取向。"调查研究并非一定要从一张白板开始不可。要弄清楚的首要问题是需要对罗列在数据表中的数据进行破译和解读。"[1] 更何况大众传播机构本身就是一种社会制度，它是无法脱离文化意义和价值构成的。对于经验学派这种回避、掩盖甚至参与社会控制的传播研究模式，洛文塔尔进行了毫不含糊的批判，"从最终的分析来看，社会研究只不过是市场研究，它是一种权宜之计，是让不情愿的消费者狂热消费的工具"[2]，"他们之所以要进行经验研究实际上仅仅是为了钱，而不是为了研究对象"[3]。

第二，经验研究缺乏所研究现象的历史语境。

[1] 洛文塔尔：《文学、通俗文化和社会》，甘锋译，中国人民大学出版社，2012年，第8页。
[2] 洛文塔尔：《文学、通俗文化和社会》，甘锋译，中国人民大学出版社，2012年，第29页。
[3] Leo Lowenthal. *An Unmastered Past*, Berkeley: University of California Press, 1987, p.144.

经验学派的传播研究"经常聚焦于心理经验和行为结果,忽略了大众媒介更广泛的历史语境和社会语境"①,在洛文塔尔看来,这与植根于具体的历史语境、着眼于社会整体的批判传播研究范式实在是相去甚远。对于经验学派的量化研究方法,他质疑道:"现代社会科学对于现代社会文化的处理已经达到什么程度?研究工具已经高度精确,但是这就足够了吗?经验主义的社会科学已经成为一种实用的禁欲主义。它和一切外在力量的纠缠划清界限,在一种严格保持中立的氛围中兴旺繁荣。它拒绝进入意义的领域。"② "对于经验研究者而言,现象好像是在某个精确的时刻被囚禁在现实中,研究者这个时候只要用他们的手术刀对准它就行了。"③ 但是对于批判传播研究来说,所有对传播理论家有效的经验都不应当还原为实验室的受控观察,因为传播研究总要包含历史内容,应该从历史可能性的角度观察它们,他举例说:"不同的政治和哲学阵营都在具体语境中研究社会现象——这种语境即现代报纸与中产阶级的经济、社会和政治解放史之间的关系。以对出版界的研究为例,研究现代报纸,如果没有意识到历史的框架,那么在这个词的确切含义上,这项研究是毫无意义的。"④ 由此可见,历史参照维度是洛文塔尔进行传播研究的重要坐标。

　　第三,经验研究缺少人性内涵与人文关怀。

　　由于美国经验学派未能认识到大众传播本身就是一种社会制度,这导致其拒绝对关于传播的人性内涵等人文主义领域的问题进行探讨。洛文塔尔指出,在经验传播学派利用个性为大众传播服务的过程中,精神的交流和经验的共享等传播所包含的人性内容都被遮蔽了。"当个体出现在传播媒介中时,他被阴险地与他的人性隔离了。大众传播在开发个

① John Durham Peters, Peter Simonson, *Mass Communication and American Social Thought*: *Key Texts*, 1919—1968. Lanham, Md.: Rowman & Littlefield Publishers, 2004, p. 89.
② 洛文塔尔:《文学、通俗文化和社会》,甘锋译,中国人民大学出版社,2012年,第25-26页。
③ Leo Lowenthal. *An Unmastered Past*, Berkeley: University of California Press, 1987, p. 144.
④ 洛文塔尔:《文学、通俗文化和社会》,甘锋译,中国人民大学出版社,2012年,第26-27页。

性的每一个过程中,都依靠个体自治的意识形态的支持来为大众文化服务。"①在这种情况下,作为交往、理解基础的传播就被大众传播"附庸化"了。对于以效果研究为中心的经验传播学派而言,传播活动更多地被视为传播作用于接受者的过程。换句话说,作为个体之间创造性互动过程的传播观念,在经验传播研究的阐释框架中已不复存在,取而代之的是受众的观念。人们对传播内容的理解、对传播活动的参与被简化为对大众媒介做出被动的回应。如此一来,经验学派就把大众传播研究的范围局限在大众媒介活动领域内了。

第四,经验研究忽视了传播的功能研究。

在彻底批判了经验传播研究缺乏必要的社会理论基础和哲学历史维度,丧失了人文精神关怀的研究立场后,洛文塔尔进一步指出了经验学派的全部研究都奠定在错误的前提下,"对于大众媒介研究来说,理论的起点不应当是市场数据。经验研究一直错误地假设,消费者的选择是决定性的社会现象,我们应该对此展开深入分析。但第一个问题是:在社会的总体进程之中,文化传播的功能是什么?"洛文塔尔将美国社会科学家所进行的"经验研究"界定为市场研究,认为它仅仅表现了一种无中介的反应,而没有对潜藏在文化现象下面的社会功能和心理功能进行详细审查。他指出:"研究不应该限于狭义的心理学范畴。它们的目的更在于查明社会整体中的客体要素在大众媒介中是怎样被生产和再生产的。这就意味着不能把'大众的趣味'作为一个基本范畴,而是要坚持查明,这种趣味作为技术、政治和经济条件以及生产领域主宰利益的特定结果,是如何灌输给消费者的。"②洛文塔尔对传播的人性内涵和文化功能的强调,使批判传播研究得以纠正经验学派"把语言和传播仅仅作为信息技术概念"③的狭隘的传播观念。

① Leo Lowenthal. *Literature and Mass Culture*, New Brunswick: Transaction Books, 1984, p. 292.
② 洛文塔尔:《文学、通俗文化和社会》,甘锋译,中国人民大学出版社,2012年,第31页。
③ Hanno Hardt. *The Conscience of Society: Leo Lowenthal and Communication Research*, *Journal of Communication*, 1991, 41 (3), p. 78.

尽管洛文塔尔对美国经验学派进行了严厉的批判，但是他并没有像阿多诺那样陷于欧洲传统不能自拔，与之不同的是，他采取的是批判吸收的策略：在批判经验研究的同时，试图改变其逻辑起点，借鉴其研究方法，拓展其研究范围，将人文科学和社会科学的研究方法同时引入传播研究中。正如道格拉斯·凯尔纳所言："批判理论杰出的辩证法体现在它的理论结构中融入了经验研究方法。"①

三 "哥白尼式革命"：传播研究的"第三种可能"

洛文塔尔传播研究的辩证之处主要体现在，它既坚守着批判学派的整体观念和批判立场，又与经验学派一样重视传播研究的科学方法和对数据的经验性分析。他在把经验学派所定义的大众传播效果问题置于社会整体和历史语境之中、站在批判理论的立场上从价值与意义的角度进行研究的同时，又把经验学派漠不关心的文艺传播问题纳入传播研究领域，并通过广泛的经验研究验证其理论分析的有效性，从而有力地促成了具有批判色彩的大众传播研究的人文主义范式，相对于传统的批判学派与经验学派而言，可说是开辟了一条新的研究路径。罗素·伯曼就此评论道，洛文塔尔"保持了坚定的批判立场，植根于具体的历史语境。在这样的语境中，文化成为一种审美文化，艺术则呈现了人类活动的独特特征。"正是对艺术的传播学研究使"洛文塔尔扭转了当时的研究立场，在文化社会学领域发动了一场哥白尼式的革命"②。如果罗素·伯曼

① Douglas Kellner. *The Frankfurt School Revisited*, New German Critique, 1975 (4), p. 138.
② Russell Berman. *Review of Literature and Mass Culture*, Theory and Society 1986, 15 (5), p. 792.

此言不虚，洛文塔尔像康德一样发动了一场"哥白尼式革命"①，那么这场革命是怎么发生的呢？到底是什么原因使洛文塔尔能够开辟美国传播研究的第三条道路呢？

首先，洛文塔尔始终坚持"理论力场"的学术理念与跨学科的研究方法。他坚决拒绝那种将各种见解和方法按照等级进行排序的做法，在他的传播研究中，批判理论和经验方法等"一系列变化着的因素组成了非总体的并置关系"，在这种动态的并置关系中，"他把第一流的欧洲传统社会思想的知识兴趣和对美国社会科学的新洞见融为一体……'在保持人文学科的社会学观点之时，从人文主义出发进行社会学研究，这样做，能够将西方精神的交融性导向一种全新的认识'"②。洛文塔尔之所以能够做到这一点，不但与他个人的学术特质有关，更与其独特的实务经历和学术视野密切相关。他在回答杜比尔关于他为什么"比阿多诺更容易与拉扎斯菲尔德合作"的问题时说："对我而言，把理论的、历史的观点和社会学研究中必不可少的经验研究结合起来是更容易的……这与我的职业经常与具体事务打交道，并且要求我去处理具体事情有很大关系。作为一名教师和社会工作者，我深陷研究所的实际事务之中，包括财政和管理事务，因此我比阿多诺要更关心社会现实。这一点最有可

① 所谓"哥白尼的革命"，指的是哥白尼在天文学领域所做出的具有革命性的转变，主要在于思维方式和研究主体与对象关系的转变。哥白尼假定观察者旋转从而提出"日心说"假说，使主客关系发生根本转变；他证明了日出之类日常感官经验是不真实的，从而使思维方式转向超越经验的方向。康德按照哥白尼的思路，假定对象必须符合认识，从而将研究对象从客体转向主体的认识能力，使思维方式转向超越经验的方向，最终确立了先验论。先验方法在美学领域的运用，使康德得以超越经验主义和理性主义，为美学成为一门独立的学科奠定了坚实的学理基础。详见拙作《康德"哥白尼式革命"与当代美学转型》，《云南社会科学》2007 年第 5 期。从康德的"哥白尼式革命"主要体现在研究对象的转换和先验方法的确立及运用的角度看，洛文塔尔转换研究对象、转变思维方式，进而确立批判传播理论的做法，被誉为"哥白尼式革命"似乎并不算太过。

② Hanno Hardt. *The Conscience of Society: Leo Lowenthal and Communication Research*, *Journal of Communication*, 1991, 41 (3), p. 68.

能反映在我们的学术行为上。"① 诚如马丁·卢德克所指出的,"尽管洛文塔尔的思想深深地植根于批判理论的框架之中——他帮助建立并且发展了批判理论;然而洛文塔尔注重实际的倾向也是非常明显的,这种倾向使知识分子的爱好改变方向,返回到现存社会环境的轨道上。对于洛文塔尔而言,思想的可能性总是意味着在现存环境范围内的思想。"② 此外,移民到美国也拓宽了洛文塔尔的研究视野和研究领域,美国的大众文化曾一度取代了欧洲经典文艺成为他的研究对象和数据库。而他与经验学派合作研究美国大众文化的学术经历,尤其是担任美国之音研究部主任的实务经历,使他认识到批判传播理论要获得美国社会科学界的尊重和认可,就必须进行广泛的经验研究以说明其理论研究的充分性和科学性。因此,他既反对没有经验研究的空洞的理论推论,也反对没有理论指导的盲目的经验主义研究。总之,"洛文塔尔跨越国界的学术活动不但扩展了他的理论视野,而且为其建立新的学术体制做出了重要贡献"③。

其次,从哲学层面看,根本原因在于洛文塔尔对批判理论的独特理解和运用。对于阿多诺和霍克海默来说,批判理论既是从事研究的根本立场和出发点,也是一种研究方法,"其本身是一种植根于马克思主义辩证法的辩证的社会理论"④。对于这种严格界定,在洛文塔尔的内心深

① Leo Lowenthal. *An Unmastered Past*, Berkeley: University of California Press, 1987, p.141. 就个人工作经历而言,洛文塔尔与阿多诺最大区别可能在于,阿多诺一直是一名纯粹的学者,而洛文塔尔却承担了大量的行政事务,从在欧洲担任犹太难民咨询委员会委员、社会研究所第一助手、《社会研究杂志》主编、社会研究所代理所长、社会研究国际学会主席,一直到在美国担任战争情报局分析师、美国之音研究部主任、加利福尼亚大学柏克莱分校预算委员会委员、社会学系主任等等,这些官方或者半官方的职务既锻炼了他处理实际事务的能力,也养成了他关注现实问题的习惯,在一定程度上也影响到了他从事学术研究的理念和方法。
② Leo Lowenthal. *An Unmastered Past*, Berkeley: University of California Press, 1987, p.239.
③ Gertrude J. Robinson, *The Katz/Lowenthal Encounter: An Episode in the Creation of Personal Influence*, The ANNALS of the American Academy of Political and Social Science, 2006, 608 (1), p.76-96. 格特鲁德·罗宾逊认为拉扎斯菲尔德/默顿的管理研究和洛文塔尔的批判研究不仅被过分简化了,而且二者的欧洲思想渊源及其移民到美国后的互相学习都未能得到充分承认,有待于进一步深入研究。
④ Douglas Kellner. *The Frankfurt School Revisited*, New German Critique, 1975 (4), p.138.

处，恐怕是持有保留态度的。他曾多次指出："批判理论并不是一系列在任何时候都可以运用的理论。"① 在进行传播研究时，他更多的是把批判理论作为一种面对所有文化现象都将采取的批判姿态，而非一套固定的方法论，这就使他的研究具有了批判性地吸收经验研究方法的可能性。比如，给他带来了巨大声望的《通俗杂志中的传记》之所以能够同时赢得传播学家和批判理论家的交口称赞，就是因为他是站在批判理论的立场上采用经验主义方法通过对发表在美国两家流行杂志中的通俗传记的数据统计、计量分析和内容分析，才令人信服地阐明了美国传记主人公从"生产偶像"到"消费偶像"的转变过程，进而敏锐地揭示了美国社会正在步入消费社会的历史发展趋势。作为通俗艺术传播研究的一篇经典文献，《通俗杂志中的传记》所开创的批判理论与经验方法互相融合、相互支撑的研究范式已经成为传播研究的一种基本模式。

最后，相对于美国经验研究的局限性而言也是最重要的，洛文塔尔是从文学艺术的角度出发进行传播研究的——"要了解传播的意义，我们最好转向象征性表达领域，即艺术领域和宗教领域"②。洛文塔尔的这一转向不但开创了传播研究的全新视角和思维方式，而且研究对象和研究方法都不再局限于原有框架，从此以后，数量庞大的文艺传播资料以及文艺研究理念、方法就被引入到传播学研究中，这种从研究对象、思维方式到研究范式的全面更新，极大地弥补了当时美国主流传播研究中的许多不足。可以说，自从传播学在美国诞生以来，"从基于文学或者哲学根源的文化或者社会决定性的角度出发对传播本性进行的讨论，是极其少见的，洛文塔尔则是个例外，他在这方面做出了重要贡献"③。尽管传播研究理应对文艺传播现象做出阐释，"但是传统传播学实证主义的研究范式却无法将文化中的艺术现象纳入自己的研究视野"④。在洛文

① Leo Lowenthal. *An Unmastered Past*, Berkeley：University of California Press，1987，p. 77.
② Leo Lowenthal. *Literature and Mass Culture*. New Brunswick：Transaction Books，1984，p. 291.
③ Hanno Hardt. *Critical Communication Studies*. London：Routledge，1991，p. 92.
④ 隋少杰：《艺术：在文化传播中生成》，《山东大学学报（哲学社会科学版）》，2006年第4期。

塔尔看来，其中一个重要原因在于，"作为艺术的文学……是个体的创造物，并且是个体以自身身份进行的体验。因此，它距离社会科学家的兴趣点好像很遥远"①。正如前文所分析的，当时美国的传播研究主要聚焦于大众传播的效果研究，并且特别强调研究的实用性和实证性，对于缺乏实用价值和难以量化研究的艺术传播活动很自然地采取了敬而远之的态度。

扎根于批判理论、积极援引文艺研究补充支撑传播研究的洛文塔尔则深信，把批判理论和实证研究方法应用到艺术传播现象上将会架起一座沟通二者的桥梁，这使他的艺术传播研究与坚持欧洲批判传统的人文主义者和坚持美国实证传统的经验主义者形成了鲜明对照——不但突破了传播学经验学派远离艺术的禁忌，运用传播学方法揭示了欧美艺术转型之谜，而且站在批判理论的立场上对美国的大众文化进行了实证研究，"形成了一种包括辩证思维在内的理论上的倾向性"②，从而推动美国传播研究在理论上获得突破性进展。从中我们不难看出洛文塔尔的传播研究与美国经验学派的一大区别：文学艺术是否是理解传播的必要条件。对于洛文塔尔来说，要理解传播的本性及其对人类的意义，就必须研究文学艺术，因此他力求通过文艺传播研究，将传播理论从美国经验学派的限制中解放出来，这不但扩大了传播学的研究领域，而且影响了它的理论指向。在这样做时洛文塔尔就推进了传播研究的"人性"维度、批判观点和人文主义精神，而这正是其所开创的批判传播理论之于美国传播研究的独特意义和重大贡献。

总之，洛文塔尔的传播研究不仅继承了欧陆的哲学传统和人文主义范式，深深地植根于法兰克福学派的批判理论之中，而且在一定程度上表现出了对美国实证主义的尊重，批判地吸收了美国经验学派的一些研

① 洛文塔尔：《文学、通俗文化和社会》，甘锋译，中国人民大学出版社，2012年，第2页。
② Leo Lowenthal. *Critical Theory and Frankfurt Theorists*. New Brunswick：Transaction Books，1989，p. 251.

究方法。欧美这两大看起来难以调和的学术传统经过洛文塔尔的综合，不但使他成功地打造了法兰克福学派批判理论的"第二副面孔"，而且揭示了传播研究的"第三种可能"。虽然很长一段时期，洛文塔尔的批判传播理论及其人文主义研究范式没有受到应有的重视，但是随着人们对传播人性内涵的日益关注，以人文主义理念与综合方法研究和阐释传播现象的合理性和重要性逐渐得到了证明和肯定。洛文塔尔开创的从文学艺术的角度出发理解传播的本性和意义，进而综合批判理论、传播理论和文艺理论对传播现象展开跨学科研究的人文主义范式，对我们更好地理解正在发展中的作为一门学科的传播学无疑具有重要意义。

《现代传播（中国传媒大学学报）》2015 年第 12 期

霍尔文化研究视域中的艺术传播理论研究

艺术传播问题，是关系到艺术本质和艺术发展的重大理论问题。随着艺术的大众传播日益成为一种重要的艺术现象和传播现象，越来越多的理论流派开始从传播学、符号学、受众研究和文化研究等不同视野出发审视艺术传播问题，并且对现当代的艺术传播现象进行了多维度、多层面的理论分析和实证研究。毫无疑问，每一种新的观察视角和每一次研究焦点的调整都会给人们呈现一种全新的景观，给人们提供一种新的研究范式和艺术观念。那么在文化研究视域中，艺术传播会呈现出一番怎样的新景象？艺术传播又具有怎样的特点和功能呢？"文化研究之父"斯图亚特·霍尔（Stuart Hall，1932—2014）把艺术尤其是流行艺术的大众传播问题作为文化研究的切入点和核心问题之一，在长达半个多世纪的追踪研究中为我们展示了文化研究视域中的艺术传播思想的独特魅力。早在20世纪60年代初伯明翰大学当代文化研究中心尚未建立之时，霍尔就已经开始关注流行艺术的大众传播问题，相关研究成果集中体现

在《流行艺术》一书中①。而在当代文化研究中心的"霍尔时期"（1969—1979年）以及他执教开放大学时期（1979—1997年），霍尔所进行的媒介研究及其众多关于文化研究的论著都与艺术传播问题密切相关②。20世纪80年代以来，霍尔在从理论上持续关注艺术传播问题的同时，还以公共知识分子的身份通过举办展览和论坛等实际行动参与到现实的艺术传播活动中。到了90年代，霍尔先后成为英国黑人摄影家协会（Association of Black Photographers）和视觉艺术国际学会（International Institute for the Visual Arts）的主席。在霍尔的支持下，这两个组织在伦敦联合建立了多元文化艺术中心——利维英敦艺术馆（Rivington Place）。当2007年利维英敦艺术馆这一重要的艺术传播机构正式开馆时，其专门设立的"斯图亚特·霍尔图书馆"（Stuart Hall Library）也开始面向公众开放。霍尔在艺术传播领域的重大贡献和影响由此可见一斑。至于他在艺术传播理论上的重要贡献，在我看来主要在于，霍尔开拓性地将艺术传播问题纳入文化研究视域之中，从而极大地促进了艺术传播理论的文化研究范式（或者说伯明翰范式）的建立和发展。

一 作为文化实践的艺术传播

从总体上看，霍尔的艺术传播思想具有十分鲜明的文化研究特色，即在根本上把艺术传播作为现实社会中的一种介入性文化实践，并对其进行批判性和反思性探索。这主要体现在以下几个方面：首先，霍尔认为艺术传播是进行意义生产和文化共享的社会互动，这与艺术本身就具

① 《流行艺术》是霍尔和帕迪·惠内尔（Paddy Whannel）在英国电影学院时的研究成果，本书着重探析了电影、电视、爵士乐等流行艺术的大众传播及其对教育、文化的影响。See: Stuart Hall, Paddy Whannel. *The Popular Arts*. New York: Pantheon Books, 1964; Helen Davis. *Understanding Stuart Hall*, London: Sage Publications, 2004.
② 事实上，霍尔的编码/解码理论、接合理论、话语理论、认同理论等都是与艺术传播研究统合在一起进行的，比如：在霍尔的传播学经典文献《编码/解码》（Encoding/Decoding, 1980）中，对于电影和电视剧的传播研究构成了论文的核心部分。

有的传播属性相契合。在文化研究的视域中，流行艺术、民间艺术与高雅艺术之间不仅没有本质隔阂，而且任何艺术类型都是文化的一种具体表现形态，都可以归属于文化的范畴。霍尔在这里所说的"文化"，既包括在马修·阿诺德（Matthew Arnold）的影响下产生的"文化"含义，即特指艺术、哲学和学问等知性活动和事物，也包括"文化"在人类学和社会学意义上所具有的范围更为广泛的含义，即整体的社会生活方式以及价值理念的共享。霍尔认为："与其说文化是一系列事物（小说和绘画或者电视节目和漫画），不如说文化是一种发展过程，是一系列的实践。从根本上讲，文化首先关涉到在一个社会或群体的成员之间进行的意义的生产和交流，即传达和接受意义。"[1] 作为各种意义持续生产与流通、交流与分享的社会实践，文化已经成了整个社会成员相互沟通和对话的传播活动；而艺术作为文化的一种具体形态当然也具有这种传播信息和交流意义的内在属性和功能。例如，在霍尔看来，"摄影是一个运用感光相纸上的图像传播有关人物、事件或场景的影像意义的表征系统；博物馆或美术馆的展览同样可以被认为是'像一种语言'，因为它通过展示各种对象来生产有关展览主题的特定意义；就音乐使用音符传播情感和理念这一点而言，它也'像一种语言'……"[2] 由此可见，霍尔认为艺术传播活动之于艺术并非一种外在的附加形式，它在根本上是艺术本身内在传播属性的体现和强化，是作为文化形态的艺术以"语言为媒介"通过意指实践不断进行意义生产与流通的本体要求。霍尔这种从文化和传播的向度对于艺术做出的阐释和理解，显然是受到了文化研究的奠基人雷蒙德·威廉斯（Raymond Williams）的影响。霍尔曾论述道："威廉斯十分重视文化、意义与传播之间的紧密联系。他认为'我们所有关于我们自身经验的描述'都构成了一张关系之网，包括艺

[1] Stuart Hall. *Representation: Cultural Representations and Signifying Practices*, London: Sage Publications, 1997, p. 2.
[2] Stuart Hall. *Representation: Cultural Representations and Signifying Practices*, London: Sage Publications, 1997, p. 5.

术在内的、我们所有的传播系统都是社会组织的构成要素。"① 可见在威廉斯那里艺术已经被看作整个社会文化之中的意义传播系统了。霍尔不但采纳了威廉斯的这种传播思想和艺术理念，而且在他自己的艺术传播研究中进行了拓展和强化。

其次，霍尔认为艺术传播活动是嵌在整个社会之中的一种"文化循环"。在他设定的这种独特的文化循环模式中，霍尔对于艺术传播的运行机制进行了深入研究，以下几点值得关注。一是，作为文化循环的艺术传播具有互动性。霍尔认为文化循环是由既相对独立又紧密联系的五个环节（生产/创造、认同、表征、管制和消费/接受）构成的。这五个环节作为文化循环的系统运行要素并非以线性模式从一端到另一端一字排开，而是以循环模式形成了一个圈环。这种圈环构形意在突破传统上以艺术创作者或生产者为主导进行的单向线性传播模式，进而强调文化循环是具有多元中心，并由多个主体参与其中而实现的互动性传播系统。因此在整个艺术传播活动的文化循环中并没有唯一的中心主体。包括艺术的接受者或消费者在内的各种传播环节都具有积极的能动作用，对于霍尔来说，"信息和意义的接受者并非是一块儿被动的'显示屏'，原初意义被精准地和明了地投射在上面。'意义的接受'不仅是一种意指实践，而且是一种'意义的表达'。由于言说者与聆听者、创作者与阅读者之间经常互换角色，所以他们都是这种永远进行着双向互动过程的积极参与者。"② 可见在文化循环的每一环节上都有积极的传播主体进行着各种互动性的文化实践，也正是在这种多元主体的交互作用下整个艺术传播中的意义才得以在生成中不断流转、在流转中不断生成。

二是，作为"文化循环"的艺术传播具有重叠性。这种重叠性一方面是指在一次文化循环内部的五个传播环节之间并非泾渭分明而是相互

① Stuart Hall, Paul du Gay. *Doing Cultural Studies: The Story of the Sony Walkman*, London: Sage Publications, 1997, p. 12.
② Stuart Hall. *Representation: Cultural Representations and Signifying Practices*, London: Sage Publications, 1997, p. 10.

重叠交叉。霍尔指出他只是为了便于清晰地分析文化循环才将其分成了这些相对独立的传播环节。而在实际的艺术传播中不仅上一环节的传播活动会对下一环节的传播活动产生显著作用,而且它们常常交织在一起,混杂着发生和进行。重叠性在另一方面是指艺术传播的整个过程并非在一次文化循环中就可以完成,有时多次文化循环交错发生、缠绕进行,从而使得各种意义在动态循环中抵制着静止和固化。正因为文化循环具有这种鲜明的重叠性,所以当代文化研究中心的第三任主任理查德·约翰逊(Richard Johnson)才认为:"这里存在着数不清的文化循环,它们总是处于一种发展过程之中,因此或许把它们称之为文化螺旋比文化循环更为合适。"①

三是,作为"文化循环"的艺术传播具有接合性。文化循环的五个环节虽然联系紧密但是并非"铁板一块",它们是通过"接合"而建立起来的意义生产与传播系统。这里所谓的"接合"植根于霍尔的接合理论,并具有特定内涵:"一次接合就是在特定的情势下'能够'将两种不同要素相统一的联系形态。它是一种并非总是具有必然性的、确定性的、绝对性的和本质性的耦合。"② 也就是说,构成文化循环的五个环节之间具有很强的相对自治性,它们之间的具体联系方式会跟随特殊的语境发生改变。因此,由它们接合形成的艺术传播模式必然与当时美国传播学经验学派所建构的线性传播模式产生重大分歧,其最重要的区别就在于,艺术传播活动中的各个环节在文化研究视域中并非总是以同一种对应关系实现各种意义的重复再现。艺术在传播过程中产生的特定意义在某个相对的起始点上与某个暂时的终止点上并非必然一致,同一种艺术符号可能由于接合方式的改变而传达出完全不同的意义。因此有学者认为在霍尔建构的传播模式中各个传播要素在整个传播过程中总是处于

① Richard Johnson. *The Practice of Cultural Studies*,London:Sage Publications,2004 ,p. 38.
② Lawrence Grossberg, *On Postmodernism and Articulation:An Interview with Stuart Hall*, in David Morley, Kuan-Hsing Chen, Stuart Hall, ed. *Stuart Hall:Critical Dialogues in Cultural Studies*. London:Routledge, 1996, p. 141.

接合—去接合—再接合的状态,在其中生成的意义并无必然的同一性。因此,霍尔认为对艺术传播研究的重点不在于探索如何防止艺术符号和意义在传播中"失真";而在于探索何种意义在怎样的条件下以哪种生产方式生成,它以哪种表征形式呈现,它被哪些社会群体接受、共享和认同,它与其他意义之间的关系如何管制等问题。"这种研究上的转向迫使学者将传播过程重新认定为一种接合过程而不是一种对应过程。"[1]

另外,立足于文化研究所固有的批判性,霍尔在艺术传播研究的方法和路径上对传统的研究思路也进行了反思。霍尔反对在艺术传播研究中过分地依照经验主义和实证主义这一盛行于美国传播学界的研究范式。其主要原因在于,正如艺术的内在属性和文化循环模式所揭示的那样,艺术传播活动所形成的是一个意义生成和传播的复杂网络。在其中并非只是机械性地对艺术符号或信息的简单传输,而是充满了丰富多样的交流、分享和互动。在这种情况下,仅仅通过数据统计分析等实证研究是难以揭示艺术传播活动的本真内涵的。霍尔提醒研究者应当对这种日益席卷全球的研究范式保持必要的警惕,"我们应当意识到从内容分析到效果分析的一系列理论陷阱,同时也应当意识到任何假设在媒介和社会行为之间具有直接的、机械性的联系的理论所造成的陷阱"[2]。作为人类最复杂的精神活动之一,艺术传播活动不仅涉及那些非常复杂的社会系统和传播机制等,更重要的是,涉及了十分微妙的人类情感、深刻的人生体验、丰富的想象和难以言说的直觉。所有这些都与艺术传播及其意义流通的关键环节密切相关,而这些恰恰是当前难以直接用科学实验和数据调查进行测量的,"社会学和心理学实验的调查研究是相当粗糙的,而且通常正是那些最为重要的品质和特性是无法测量的"[3]。因此

[1] Hanno Hardt. *British Cultural Studies and the Return of the 'critical' in American Mass Communication Research: Accommodation or Radical Change*, in David Morley, Kuan-Hsing Chen, Stuart Hall. *Stuart Hall: Critical Dialogues in Cultural Studies*, London: Routledge, 1996, p. 125.
[2] Stuart Hall, Paddy Whannel. *The Popular Arts*, New York: Pantheon Books, 1964, p. 33.
[3] Stuart Hall, Paddy Whannel. *The Popular Arts*, New York: Pantheon Books, 1964, p. 36.

如果一味地采用刻板的量化研究，那么这些冰冷的数据和缺乏中介的结论就很可能会过度简化由众多具有差异性的社会个体参与其中的艺术传播过程，因为这种研究方法过于看重可以被科学实验所能证明的经验，而有意无意地忽视了人们鲜活的内在精神活动以及社会行为的复杂性。正是基于此，霍尔进一步强调："这里还存在一种更为危险的观点，它认为以下事实是可能实现的：我们可以根据人们身体反应的证据设计出一种生产令人满意的艺术作品的常规方法。"① 霍尔在 20 世纪 60 年代就已经洞察到：正是由于执迷于行为科学和实证研究的方法论和研究结果，一些专门迎合特定群体的电影和各种流行艺术产品才被"格式化"地生产出来。基于大数据分析结论而"量身定制"的美剧《纸牌屋》恐怕是这方面最著名的例子了。依霍尔的观点，这些作品与受到克莱门特·格林伯格（Clement Greenberg）和德怀特·麦克唐纳（Dwight MacDonald）严厉批判的那些媚俗性"大众艺术"毫无二致。霍尔反对过分倚重实证研究的另一个重要原因在于，他认为这种研究方式很难洞察蕴含在整个艺术传播过程中的话语权力和意识形态。在艺术传播的文化循环中，各种意义的生成和流转并非完全是一种自发的过程，其中充满着意义的争夺与斗争。艺术传播过程的发生和进展都是在多种权力话语和意识形态的介入之下进行的，而它最终所产生的效果和影响则是不同的社会力量之间相互博弈和较量的结果。因此，霍尔秉承文化研究一贯的批判立场，着重指出进行艺术传播研究时最为重要的还是应当不断培养并最终具备批判性的判断力。他再三提醒研究者"应该学会更少地从'准确性'和'真实性'的角度，转而更多地从有效交流（作为一种'翻译'过程）的角度来思考意义。只有这样才能在促进文化传播的同时，时刻认识到在同一个文化循环中持续存在着的差异和权力。"②

① Stuart Hall, Paddy Whannel. *The Popular Arts*, New York: Pantheon Books, 1964, p.36.
② Stuart Hall, et al. *Representation: Cultural Representations and Signifying Practices*, London: Sage Publications, 1997, p.11.

二 强化"感觉结构"的艺术媒介

霍尔从文化研究视角出发对艺术传播活动所进行的研究使我们得以洞见艺术传播活动对人类文化发展所产生的巨大影响,尤其是其关于艺术媒介重塑和强化当代"感觉结构"的论述,为我们揭示了当代艺术传播活动的重要中介机制,进而开创了艺术传播理论的文化研究范式。霍尔通过梳理英美媒介研究的历史和现状发现,在 20 世纪 60 年代之前,艺术媒介的巨大作用常常被界定在作为一种传播工具和技术成果所表现出的影响力,而没有把它结合到艺术本身以及深层的社会文化中进行研究。"我们在写作和谈论媒介问题的时候总是想当然地认为新媒介(电影、电视、收音机、唱片、流行出版物)仅仅为各种民众团体之间拓展了可用的传播和交流的方式。"[1] 从这种观念出发艺术媒介也就理所当然地被等同于为各种传统的和既有的艺术类型提供多样化传输方式的渠道,其目的主要在于扩大传统艺术的传播范围,使更多的受众接触到传统艺术,进而提升其影响力。这当然是艺术媒介的显著作用之一,但是将艺术媒介仅仅视为一种艺术传输渠道的看法未免严重限制了媒介的革命性潜能,甚至遮蔽了媒介自身所具有的生产和增殖特性,更不要说揭示出这种特性在传播过程中与艺术本身所达成的深层次的接合。霍尔认为这一点明显地体现在一些通过艺术改编方式而进行的艺术传播活动中。这些艺术改编通常要涉及艺术媒介的转换这一重要问题,例如从小说的文字传播到电视剧或者电影的视听传播等。一些艺术改编是失败的,其结果只是将优秀的原著转化成了平庸的作品;另一些从保持原著内涵的完整性方面来看可以说超越了前者并取得了成功。但是,在霍尔看来,即使是这种成功的改编作品也依旧只是将重点放在了如何

[1] Stuart Hall, Paddy Whannel. *The Popular Arts*, New York: Pantheon Books, 1964, p. 45.

拓展既有艺术的受众群体并更好地传达原作所含有的社会思想方面，因此"媒介在这里被看作社会化的代理"①，其工具性的角色并没有根本性改变。

而霍尔所要探寻的是艺术媒介在艺术传播过程中所具有的深层力量和作用。他认为艺术媒介的影响力远非人们通常所认为的仅仅是传输艺术符号及其所含的社会信息那么简单，否则它就不可能如事实所呈现的那样如此深刻地改变了文化艺术，甚至是人类生活的方方面面。他认为艺术媒介产生巨大影响的关键在于，它提供了各种潜在的艺术新语言和新形式，而这些最终都为艺术突破既定的传统、创造新的艺术范例奠定了基础，这一点在影视艺术中体现得尤为明显。通过对于安杰伊·瓦伊达（Andrzej Wajda）导演的电影《一代人》（A Generation，1955）的深入剖析，霍尔认为这部电影在真正意义上可以称为是"一部运用并依照新媒介而创作的艺术作品"②。电影导演通过炉火纯青的视觉表达技术使每一场景中的图像、音响、动作、姿态和表情等要素达到了和谐的动态平衡。电影本身的媒介特质作为艺术形态的一部分得到充分运用和展现，这不仅使它摆脱了对社会观念和文本内容的附庸，而且也使它摆脱了对既有艺术形态的附庸，不像有些改编的电影那样成为文学化的电影或电影化的戏剧。"从《一代人》所具有的电影特质中，我们看到了一些新媒介的潜能；这潜能不仅仅是对既有艺术形态的传输，而是将新媒介自身作为一种创造艺术的方式。也许，在我们已经描述的所有传播革命的效果中最为积极的效果就是我们创作艺术的有效方法得到了极大的拓展以及全新的艺术形态的发现，而这些都是基于新媒介自身的创作法则来进行的。"③ 由《一代人》这样的作品所代表的电影艺术运用新媒介提供的艺术语言开拓了专属于这类媒介的艺术风格，并且影响到了人们

① Stuart Hall, Paddy Whannel. *The Popular Arts*, New York: Pantheon Books, 1964, p. 48.
② Stuart Hall, Paddy Whannel. *The Popular Arts*, New York: Pantheon Books, 1964, p. 48.
③ Stuart Hall, Paddy Whannel. *The Popular Arts*, New York: Pantheon Books, 1964, p. 49.

对于艺术评判的标准。可见，相对于文学、绘画、戏剧等古老艺术形式，只具有短暂历史的电影已经如 T. S. 艾略特（T. S. Eliot）所论述的那样在加入艺术行列之后开始对既有的艺术界中的各种准则做出改变。然而，霍尔认为这种变化可能并不仅仅像艾略特所描述的那样只是"更改"，它同时是一种具有更为深远影响力的"更新"。

霍尔所强调的这种深刻的"更新"作用已经不再局限于艺术语言和惯例的变更之内，而是进一步指出了这种基于新的艺术媒介所创作的艺术新形态对于整个社会中的"感觉结构"所进行的激发、塑造和强化。"感觉结构"是由威廉斯于1954年首创的一个重要理论范畴。它贯穿于威廉斯的整个理论体系，其丰富复杂的含义在威廉斯的后期重要著作《马克思主义与文学》中得到了系统论述。威廉斯认为："由于感觉结构可以被定义为处于溶解状态并不断流动的社会经验，可以被界定为一种区别于其他已经沉淀了的、更为清晰可见的且即时可用的社会语义构形；因此，并非所有艺术以任何形式都能与当代感觉结构相关联。"① 威廉斯在此采取了矛盾修辞策略以突出当下经验的活生生的溶解流动状态。由此可知，当代的"感觉结构"作为一种新兴的、正在生成的、尚未模式化的社会经验结构只能是首先见诸那些蕴含新的语义图绘的艺术之中；只有这些艺术的生成才是体现当代"感觉结构"正在形成的首要标志，并且只有这些艺术的不断传播才能以其特定的接合表述方式使当代"感觉结构"被更多人辨识出来并深刻地体验到它的存在和发展。霍尔在威廉斯的基础上敏锐而透彻地发现艺术媒介在促进各种新型艺术形态的生成、传播进而塑造和强化"感觉结构"这一过程中所发挥的重要作用。他认为："新型艺术形态通常出现于社会生活和社会中的感觉结构发生深刻变化之时。"② 而此时新型艺术形态得以实现的重要途径之一

① Raymond Williams. *Marxism and Literature*, London and New York: Oxford University Press, 1977, p. 133 – 134.
② Stuart Hall, Paddy Whannel. *The Popular Arts*, New York: Pantheon Books, 1964, p. 83.

就是将新媒介作为艺术语言并融入自身的创新和传播之中。通过这一途径不断发展的新型艺术形态以自己独特的艺术表述方式和风格特质而非运用先前就已经固化的陈旧形式,将各种活生生的经验感受带入艺术受众的视野之中。毫无疑问,这类新型艺术形态在整个社会的受众之中激发出了一种现时在场的特殊感受力,并建立起了与"感觉结构"的紧密联系。"这些艺术作品具有原初想象力的特性;它的力量在于它促使我们'从我们自身出离'进入其他人的理解力的范围和品性之中。我们的感受方式被真正地拓展了……新的社会经验被带入了意识之中。"[①] 通过这种方式,"感觉结构"及其所反映的特定社会认知模式作为对另一些既有的模式和结构的突破,在新型艺术形态的意义情境中得到了积极的强化和肯定。很显然,在这样的过程中新的艺术媒介已经融入新型艺术形态的本体之中而成为"感觉结构"得以在社会生活和广大受众中传播流转的独特方式。因此,霍尔对于电影、电视以及其他各种基于新媒介而生成的新型艺术形态的发展抱以极大的期许,因为他已经看到正是凭借着这种与"感觉结构"的深层联系,新型艺术形态才得以使自身在传统艺术之外创造出了独具生机和活力的接合方式和表述风格;才得以使自身的内在属性显著地区别于那些虽然同样使用了新的传播媒介和技术手段但却没能使之融入艺术本身的作品类型;才得以使自身具备了如哲学家汉娜·阿伦特(Hannah Arendt)所说的那种体现于优秀艺术之中并可以经受得住时间侵蚀的耐久性。然而,需要强调指出的是,霍尔对于艺术媒介的研究是在文化研究视域中进行的,因此这就使他与同样强调艺术媒介力量的技术决定论者从逻辑起点上就具有了根本的不同。霍尔认为新的艺术媒介以及基于此而生成的新型艺术形态之所以能够具有体现并强化"感觉结构"的深层力量,绝不是凭借它纯粹的技术创新性而获得的,它所发挥的巨大影响力也绝非仅仅是技术力量演进的结果。

① Stuart Hall, Paddy Whannel. *The Popular Arts*, New York: Pantheon Books, 1964, p.50.

在霍尔看来，艺术媒介的形成、发展及其深层力量的发挥都是在社会文化发展的整体进程之中历史性地实现的。"媒介并非一项简单的技术革命的最终产品。它们是一种复杂的历史和社会进程的结果，它们是工业社会生活史新阶段中的活性剂。在这些新形式和新语言里面，社会正在首次将各种新的社会经验结合起来。事实上，新的艺术形式的出现与社会变化紧密相连。"[1] 霍尔的这种艺术媒介观与威廉斯的立场具有根本上的一致性，威廉斯同样认为："当我们思考当代传播时我们立即想到了一些媒介技术。一系列高效的发明似乎永久地改变了我们对于传播的认知。然而，与此同时，传播总是一种社会关系的构形，并且传播系统必须被看作一种社会制度。"[2] 因此，我们只有把霍尔有关艺术媒介的思想放在文化研究的视域中才能做出深刻的剖析和准确的理解，也正因此，我们才说霍尔的研究开创了艺术传播理论的文化研究范式。

三 建构文化认同的艺术传播机制

霍尔与伯明翰学派其他成员一道开创的艺术传播理论的文化研究范式，与批判学派建构的艺术传播理论的人文主义范式和经验学派建构的艺术传播理论的实证主义范式相比较，最大的特点之一在于其对艺术传播与文化认同之间辩证关系的揭示，尤其是其对艺术传播如何建构文化认同这一重要问题的研究深深地打上了文化研究的独特烙印。文化认同的建构和生产关涉到现实社会生活中的每一个人，而且它也深深地影响着艺术传播自身的运转机制。但是无论是传播学经验学派、批判学派，还是媒介技术学派都未能就这个关键问题给出令人满意的回答，而霍尔在这一方面却具有非常敏锐的直觉并进行了深入的考察。在他看来，艺

[1] Stuart Hall, Paddy Whannel. *The Popular Arts*, New York: Pantheon Books, 1964, p. 45.
[2] Williams, Raymond. *Contact: Human Communication and its History*, London: Thames & Hudson, 1981, p. 226.

术传播是建构文化认同的一种重要机制,其中既充满着艺术传播的符号诗学,也充满着有关权力话语的"身份政治"。通过对历史上高雅艺术和通俗艺术二分法的深入研究,霍尔发现西方社会的主导群体常常会借助各种手段来设置艺术传播中的隐形壁垒,并以此影响艺术传播方式、进程和效果。这种做法的目的在于试图通过建立一种本质主义的文化认同观来把主体的文化认同凝固化。例如,当他们将一些艺术归属为"高雅艺术"时,不但会刻意地使之区别于那些同样具有很高的艺术品质的流行艺术以及其他文化作品,而且会通过教育机构和传媒机构等传播渠道来不断宣传和延续这种"严苛的分割线"。最终,主导群体把本来具有许多有机联系和共同之处的艺术作品分成了具有等级差别的不同品类。那些处于"上层"的"高雅艺术"成为主导群体专属的文化符号,成为这一社会阶层建构自身文化认同的工具。对于艺术传播内涵和功能的这种变异,霍尔通过引用哲学家汉娜·阿伦特的论述表达了他的批判态度——"问题的关键在于,一旦不朽的艺术作品成为'文雅'的对象以及捕获与之相随的各种社会身份的手段,那么这些艺术作品就失去了它们最为重要的和最为根本的品质"[1]。在这种本质主义文化认同理论的阐释框架中,艺术的传播和接受过程被利用为识别文化基因进行文化分层的重要手段和标志。至于人类情感的交流、艺术体验的分享、各主体间的理解等艺术传播活动的本真内涵和人性内容却被忽略了。换句话说,作为人类交往活动中的一种创造性互动过程的艺术传播观念,在这种阐释框架中已不复存在,取而代之的是符号和标签的观念。如此一来,艺术传播的过程就蜕变为一种"品牌商品"的流通和消费,从而不断地兑换主导群体所渴求建构的那种固化的社会身份和本质主义文化认同。在这种情况下,艺术传播活动在整个社会群体中的进展便遭受到了一种无形的管制:即使非精英阶层的人们也可以十分便利地在艺术馆、

[1] Stuart Hall, Paddy Whannel. *The Popular Arts*, New York: Pantheon Books, 1964, p. 75.

博物馆等艺术传播机构或者通过各种艺术传播媒介免费地接触到各种"高雅艺术",但是他们也很难发自内心地将这种艺术与自己联系在一起。大部分底层民众和叛逆精神较为强烈的青年对"高雅艺术"表现得非常冷漠,处于亚文化圈的边缘群体甚至对其产生了敌意。而所有这些又成为社会主导群体建构底层民众粗俗无知这一文化认同的素材,进而以此强化主导群体"高贵优雅"的艺术品位和文化认同。

为了建立和维护这类本质主义的文化认同并赢得身份政治的"胜利",社会主导群体还在艺术传播中不断制造有关"他者"的文化景观和表征范式。霍尔认为"他者"对于主导群体的重要性主要体现在它作为一种差异性的存在可以成为建构主导群体文化认同的重要条件。因此"他者"的形象在小说、绘画、摄影、漫画、电影等各种艺术传播活动中频繁出现,但是由于整个艺术传播过程是在主导群体的权力话语中进行的,因此"他者"的形象总是以主流意识形态所要求的类型出现。这样一来主导群体在建构自身文化认同的同时也将一种自己拒斥的文化认同强加在了"他者"身上。这一点十分鲜明地体现在20世纪及其之前由西方白人主导的艺术传播体系对于黑人形象的塑造和传播活动中。比如,白人/黑人、文明/野蛮这种二元对立的关系模式在无数电影传播中重复上演。霍尔认为正是在这种艺术传播体系的巨大影响下,形成了一种对于黑人形象的支配性表征范式。它的特点就在于用极端简化的能指符号塑造出了模式化和假想化的黑人形象,进而不断地将黑人形象定型化、种族化。这样一来最终实现的艺术传播效果就是"在普及的表征中对于黑人的定型化如此常见以至于漫画家、插画家和讽刺画家可以用极少的、简单而精练的几笔创作出各种黑人类型的一整套画面。黑人已经被化约为一种表示他们的肉体差异的能指——厚厚的嘴唇、绒卷的头发、宽宽的脸庞和鼻子,诸如此类"[1]。

[1] Stuart Hall. *Representation: Cultural Representations and Signifying Practices*, London: Sage Publications, 1997, p. 249.

霍尔严厉地批判了主导群体通过设置艺术传播隐形壁垒来建构本质主义文化认同的做法，他认为这种艺术传播机制不但背离了艺术传播的本真内涵，丧失了所应有的人文主义精神，而且——"毫无疑问，这样的认同在哪里持续存在并被教育机构所支持，哪里就会产生对于整个社会的真正损害"①。为了解构主导群体设置的传播壁垒，发挥艺术传播的人文主义内涵，霍尔将研究的焦点转向了"他者"及其参与创建的新型艺术传播机制，进而提出了生成性的文化认同观。

霍尔通过对20世纪中叶以来的艺术传播实践的研究发现在这种关乎身份政治的艺术传播活动中，主导群体通过管制传播的运转机制为自身定制而对"他者"强加的这类本质主义文化认同实际上越来越难以持久地维持下去。首先，艺术传播活动中的隐性壁垒和"严苛的分割线"正随着社会的发展而日渐消解。越来越多的人意识到"高雅艺术"并非专属于主导群体，而且"高雅艺术"与流行艺术、民间艺术等各种艺术类型之间所谓的等级秩序和明确界限实际上并不存在，它们之间也没有不可逾越的鸿沟。更为重要的是，在建构文化认同的身份政治中来自"他者"的斗争从未停止。不仅主导群体为自身"定制"的文化认同从未得到"他者"的赞同，而且"他者"对强加于自身的文化认同也有着越来越清醒的认识，并且抵制也越来越强有力。一方面，包括"他者"在内的广大艺术受众已经明确认识到自身的文化认同并非一种自然的生成和客观的存在。它是权力话语通过掌控艺术传播机制针对"他者"尤其是少数族裔和边缘群体所进行的刻意扭曲，并以此方式所建构的一种具有意识形态性的表征体系。正如霍尔所揭示的，"媒体在由它们所表现的事物的形成和建构中发挥了作用。并不存在一个纯粹的外部世界即一个可以摆脱表征的权力话语的'超然之地'。所谓的'超然之地'在某种程度上就是由它被表征的方式所建构的。任何社会中所谓的种族的真实

① Stuart Hall, Paddy Whannel. *The Popular Arts*, New York: Pantheon Books, 1964, p. 74.

性都如一个短语所表明的那样是被'媒体中介化'的。其中必定存在着经验的扭曲、简化，尤其是经验的缺席。"① 通过利用艺术的虚构、媒体的建构以及"他者"的沉默和缺席，权力话语深深地介入了整个艺术传播活动所呈现的文化表象和文化认同之中，并想方设法地使其处于主导意识形态的意义框架之内。正因为认识到了话语霸权的存在，所以艺术传播的受众对这类主导性的艺术传播文本通常倾向于进行富有成效的"对抗性解码"或"协商性解码"，而非盲目顺从其支配性的内涵。另一方面，许多"他者"以及维护"他者"权益的人们已经作为各类艺术的创作者参与艺术传播之中。他们尝试着创建某种新型艺术传播机制，通过多样化的逆向策略诠释并重构那些被扭曲的艺术形象和文化认同。霍尔认为这些艺术传播活动的移码实践和再接合对于颠覆本质主义的文化认同十分重要，但他同时也进一步强调指出，"他者"要想真正消解支配性表征范式进而重构自身的文化认同，就必须在艺术传播活动的身份政治中摆脱主导/边缘这种二元对立的魔咒，并超越由主导群体建立并长期持有的各种本质主义文化认同观。霍尔在 20 世纪 80 年代以来的英国黑人流散艺术家正在不断进行着的重塑新型文化认同的艺术传播实践中看到了希望。这些黑人艺术家通过展览、公演、论坛等多种艺术传播方式"更多地颂扬我们今天称之为'新黑人主体的创造'，这种创造正如拉斯特法里艺术运动在外表和事实上所呈现出来的那样；而不是颂扬那种本质性认同，这种认同被固定于确定的时期并'忠实'于它的本源"②。通过传播异质化、多元化、混杂化的艺术作品，他们不仅挑战了各种文化帝国主义、殖民主义施加的意义框架和文化认同，而且也不断向文化认同的本质和归属发问。这种开创性的艺术传播活动在不断变换的语境中持续探索发掘着"他者"的多种可能性，从而超越了传统上反

① Stuart Hall. *Race, Culture, and Communications: Looking Backward and Forward at Cultural Studies*, Rethinking Marxism, 1992, 5 (1), p. 14.
② Stuart Hall. *Black Diaspora Artists in Britain: Three Moments in Post-war History*, History Workshop Journal, 2006, 61 (1), p. 19.

殖民的民族主义和本土主义。霍尔认为由这类艺术传播活动建构的新型文化认同实现了质的飞跃，它具有区别于本质主义文化认同的第二种内涵。"文化认同在这第二种意义上不仅是一种'存在物'，而且还是一种'生成物'。它既属于过去又属于未来。它并非一种超越空间、时间、历史和文化的既定存在。"① 因此，在这种文化认同的重构中，艺术传播活动的移码实践和再接合最终就并非是为了发现一种被权力话语遮蔽的文化认同或者倒转权力关系，也并非是要对一种所谓的原初性的文化认同进行象征性重建。艺术传播活动最终是要致力于以多样化的接合表述和文化实践体现"他者"以及其他任何主体的文化认同都是一种变化中的同一和创造中的生发。霍尔的这一论断，堪称文化研究学派对本质主义文化认同观最有力的批判，也是伯明翰学派中对文化认同的生成性本质的最明确的阐释，对我们今天审视中西方艺术跨文化传播和文化认同问题很有启发。

霍尔有关艺术传播的理论遗产十分丰富，除以上论述之外，他在探讨电视与电影传播话语的区别与联系方面以及分析英国广播公司、英国独立电视台这类传媒机构在艺术传播中的影响和作用等重要问题上都具有深刻独到的见解②，所有这些都值得进一步深入研究进而展现霍尔艺术传播理论的总体面貌和主要特点。当然，霍尔艺术传播理论的重要性不仅仅体现在其内容的丰富性和深刻性上，更为关键的是他在文化研究视域中进行的艺术传播研究以全新的视角洞察了这一领域的核心问题，并使探析艺术传播问题的基本理念和方法发生了根本性转变，从而开启了艺术传播研究的新范式，丰富了人们对艺术传播的特征和功能的理解。尤其是当这一范式被置于艺术传播研究的理论地图中并与艺术传播

① Stuart Hall. *Cultural Identity and Cinematic Representation*, *Framework*: *The Journal of Cinema and Media*, 1989, 36, p. 68 – 81.
② See: Stuart Hall. *The External-Internal Dialectic in Broadcasting Television's Double-Bind*, SOP04, University of Birmingham: CCCS, 1972. ; Stuart Hall. *Television as a Medium and its Relation to Culture*, SOP34, University of Birmingham: CCCS, 1975.

研究的法兰克福学派、哥伦比亚学派、芝加哥学派、多伦多学派等进行横向对比时,它的鲜明特色将更加凸显。

甘锋、李盼君,《民族艺术》2015年第4期

人文主义传播研究的典范
——杜威艺术传播思想的内涵、意义及当代价值

一 问题的提出:被长久遮蔽的杜威人文主义的传播观

作为由社会学、人类学、政治学等社会科学共同孕育的一门新兴学科,传播学自20世纪在美国诞生以来就一直以实用主义为哲学基础,以经验主义为主导范式,以解决现实问题为理论圭臬,这不仅导致传播学研究的碎片化问题日益突出,而且越来越缺乏与人文学科进行对话的动力,以至于忽视了对传播学来说更为重要的,诸如传播的解放功能、媒介的人性内涵、传播研究的人文关怀等根本性问题的深入研究,从而使传播研究陷入某种"困惑"抑或"危机"[1]当中。在杜威访华百年之际,重温杜威于20世纪初提出的人文主义传播研究范式(特别是他的艺术传播思想),将有可能为传播学摆脱当前困境,扭转传播学研究的碎片化问题和经验主义倾向,实现传播学本质内涵的回归提供新的"向心力"。

需要指出的是,自从约翰·杜威(John Dewey)进入人们的学术研究视野中以来,他的学术身份一直被定位为美国实用主义哲学和教育学

[1] 胡翼青:《传播学:学科危机与范式革命》,首都师范大学出版社,2004年,第130页。

的集大成者。直到 20 世纪 60 年代，才有学者开始研究杜威的传播思想和艺术理论，但是由于当时占主导地位的主要是经验主义传播学，而传播学的经验学派是把杜威视为自己的思想来源和理论先驱、将其纳入经验主义传播学之中的，这很可能固化了传播学界对杜威的认识，对他们来说，给作为美国芝加哥传播学派奠基人的杜威贴上"实用主义""经验主义"的标签也算是顺理成章的事。杜威的实用主义哲学、社会学、心理学以及自然科学的研究方法对芝加哥传播学派的形成确实起到了至关重要的方法论作用，并为后来美国主流传播思想的形成打下了理论基础。但是我们并不能因此就仅仅局限于实用主义视域对杜威艺术传播思想进行解读，忽略乃至遮蔽杜威本人所希望建构的其实是一种"人文主义的传播观"这样一个事实。

杜威也许是美国第一个站在人文主义的立场上把传播研究和艺术研究综合起来的实用主义者。他使"传播"凸显为理解整个社会问题、艺术问题的核心范畴之一，并因此使艺术传播研究焕发出无限的生机和活力。正是杜威身上的这种复杂性导致传播学各种学派都争相引用其著作、奉其为理论先驱，这种复杂性也恰恰是杜威艺术传播思想的魅力所在。可以说，深入了解杜威的颇具人文主义色彩的艺术传播思想对于从源头上解决传播学研究中的经验主义偏向，有着极其重要的作用。很早就有学者注意到杜威的"人文主义面孔"，比如美国哲学教授宾克利（Binkley）早在 20 世纪中叶就指出："注意到约翰·杜威是一位人文主义者，这是极其重要的。"[①] 但令人遗憾的是，作为传播学发源地和研究重镇的美国，在很长一段时期内未能充分注意到这一点，尤其是未能注意到艺术理论这种最能体现杜威"人文面孔"的"媒介"。尽管有学者一直很重视杜威的艺术理论，但是由于杜威大量使用美学范畴，其相关论述经常被裹挟在艺术哲学的世界中，导致最能体现杜威人文主义情怀

[①] 宾克利：《理想的冲突：西方社会中变化着的价值观念》，马元德译，商务印书馆，1983 年，第 28 页。

的艺术传播思想未能受到应有的重视。杜威是以一个真正的艺术行家和传播专家的身份来解释艺术传播问题的。传播与艺术起源与发展的关系、艺术的传播本质、艺术媒介的特性及其作用、艺术传播的效果与意义等问题，是其艺术传播研究关注的焦点。杜威的研究不仅同时扩大了对艺术和传播的解释范围，拓展了艺术研究和传播研究的理论空间，而且丰富了人们对艺术的传播本性与传播的人文内涵的理解，成为传播研究人文主义范式的起源和典范。

对于中国传播学界来说，杜威的意义远不止于此。其实早在1919年访华之际，他就为中国输入了最早的现代传播思想。对于当时的中国社会来说，杜威思想中所蕴含的"民主""参与"等理念，不仅成为五四运动的思想资源，而且加速了旧中国进入新民主主义社会的步伐。特别是其人文主义的艺术传播思想中所蕴含的经验共享、人性解放等理念对于提升公民社会活动参与水平、构建人类文化命运共同体也具有一定的理论价值。纪念五四运动一百周年的到来也为我们再度审视杜威的艺术传播思想提供了契机。

二 艺术起源的"传播"新论与艺术的社会传播本质

1. 艺术起源的"传播"新论

艺术起源的问题，堪称艺术理论界的"斯芬克斯之谜"，至今依然众说纷纭、莫衷一是。杜威梳理了历史上影响最大的几种学说，认为无论是形成于古希腊一直流行到18世纪的"模仿说"，还是兴起于近代影响波及当代的各种"表现说"，都未能清晰阐明艺术的起源问题。在他看来，"模仿说""表现说"将探究艺术发生问题的视野聚焦于艺术家的创作动机、创作技巧上，而不是以一种社会活动的方式去理解艺术，这显然未能找到理解艺术起源问题的正确途径；至于"游戏说"和"巫术说"，虽然以一种社会活动的方式来考察艺术，但是却忽略了人与人之

间的经验交流和物质交换行为。杜威认为,艺术起源问题归根结底是一个与人类社会日常交流相关的传播问题。在探究艺术起源问题时,"杜威并不是根据精神的运作来解释艺术的起源",而是将艺术作为人类的一种传播方式和公共活动的一部分纳入其研究视野中的。因此,"要掌握艺术的起源,必然要掌握共享经验的交流的起源"①。杜威认为无论是作为戏剧艺术源泉的舞蹈、哑剧,还是神庙中的艺术、洞穴中的壁画,都只是"一个组织起来的社群有意味生活的一部分"②。艺术作为与战争、祭神、集会等公共生活密不可分的一种社会活动,其发生之源便在这些处于公共生活的人类传播行为当中。在祭神的宗教仪式庆典中,人们将"拉紧的弦、芦笛"和谐地组织在一起,在人与人的器乐交流中,人类公共生活的意义得以完满展现,音乐艺术便由此发端。那些"原始人用来铭记与传递风俗制度的艺术",如罐子上的图案、碗上的图腾标志,表现的是氏族先民的情感与思想,传达的是原始人对生命与死亡等人类终极命题的感悟和理解,人类情思的传播与彼此的交流孕育了艺术。

杜威不仅从人类的传播活动中找到了艺术发生之源,而且还从这种传播活动当中揭示了艺术发源的内在机制。他"把艺术视为基于人类社会交互作用以及人类与自然交互作用的一项活动",因此,"生产艺术要参与到人类生活的文化需要和实践需要当中"③。在杜威看来,宗教仪式、战争、收获等公共活动尽管主要是作为一种以现实功利为目的的社会活动,但是其中无疑也蕴含了丰富的艺术基因。艺术之所以能从这些社会集体活动中破土而出,根源就在于远古先民情感与意义的交流能够将这些集体活动中的"实践、社会与教育因素结合为一个具有审美形式

① 亚历山大·托马斯:《杜威的艺术、经验与自然理论》,谷红岩译,北京大学出版社,2010年,第221页。
② 约翰·杜威:《艺术即经验》,高建平译,商务印书馆,2005年,第5页。
③ 亚历山大·托马斯:《杜威的艺术、经验与自然理论》,谷红岩译,北京大学出版社,2010年,第222页。

的综合整体"①，能够将人类的集体生活价值和利益诉求以最容易把握、最强烈的活动方式呈现出来。而这种活动方式一旦呈现在人们面前，艺术也便从无到有地产生了。正是在艺术起源的过程中，人类社会活动的力量和交流理解的能力得到了最大程度的确证，人与人的交流成为艺术发展史上最有意义的起点。杜威从人与人交流的角度，也即传播的角度②为艺术起源问题打开一种新视野的同时，也将艺术的发展变迁与传播联系起来。在梳理艺术发展历史时，杜威发现不仅艺术的起源离不开传播，艺术要想获得发展也一样需要传播，需要建立在良好的人际交流基础之上。杜威以希腊艺术与亚历山大艺术的兴衰为例阐述了他的观点。在他看来，希腊艺术的兴盛离不开当时公民良好的社会参与习惯与传播意识，而亚历山大艺术的衰退则与帝国专制所导致的公民意识与传播意识的普遍丧失密切相关。为艺术起源问题打开一种新的视野，并为破解艺术起源谜题提供了一种思路。

杜威从传播的角度探讨艺术的起源与发展问题的做法，不仅为传播研究提供了新的对象、议题与材料，丰富了传播研究的内容，拓展了传播研究的范围，而且为传播学科摆脱碎片化、边缘化的"焦虑"提供了一种全新的思路——传播学若能与人文学科展开对话，将人文学科的资源纳入传播研究当中，它将有可能获得全新的发展机遇与学科地位。

2. 艺术的社会传播本质

从历史的角度看，艺术的起源和发展离不开传播；从逻辑的角度看，杜威同样认为，作为一种社会行为，艺术从本质上来说也是一种传播活动。得克萨斯大学的传播学者斯特劳德（Scott Stroud）在系统研究了杜威的艺术理论之后指出，杜威与其同时代理论家最显著的区别是，

① 约翰·杜威：《艺术即经验》，高建平译，商务印书馆，2005年，第364页。
② 在杜威的汉译著作中，经常出现"交流"和"传播"交替使用的情况，其实二者在杜威的原著中对应的是同一个英文单词communication，译者根据不同的语境和汉语的表述习惯有时将其翻译为"交流"，有时翻译为"传播"。高建平翻译的《艺术即经验》，将communicate译为传达、communication译为交流，本文统一改译为传播。以下引用高建平译本时，不再一一注明。

他将艺术的本质界定为"唤起性传播"①。在演绎杜威"作为唤起性传播的艺术"的观念时，斯特劳德认为可以通过艺术家将在理想环境中获得的审美经验传递给受众并唤起后者的反思来实现。但是他没有说明"唤起"所需的理想审美情境究竟要达到何种程度才能确保艺术传播"唤起"的普遍有效性。斯特劳德的推演使杜威的艺术传播思想显得很复杂，同时也增添了"艺术作为一种唤起性传播"的不确定性。其实杜威的观点简单明了，在他看来，艺术在本质上就是一种直接的社会传播行为。尽管"看起来更像是一种模糊不清的、间接的传播方式"②。杜威所提出的"艺术以其形式所结合的正是做与受"③的论断，强调的正是艺术是关于创造与接受的活动。无论是脱离"艺术"谈"审美"，还是脱离"审美"谈"艺术"，都无异于人为地将作为创造行为的艺术和作为接受行为的艺术割裂开来，对于英语中没有一个术语能够明确地涵盖"艺术"和"审美"的内涵的状况，杜威认为是极其不合理的，因为偏向任何一方所产生的艺术本质论都难免会有以偏概全之憾。

杜威强调艺术应该涵盖"艺术"和"审美"两方面的内涵，强调"艺术"与"审美"的统一，实际上是要通过改变通常的对艺术的内涵和外延的界定来改变人们对艺术的认识，同时改变通常的对受众参与艺术活动的认识，从而改变整个艺术观念。这表明，杜威实质上是把艺术视为一种包含创造、传播和接受的具有主体间性的人类传播过程，在这种艺术传播过程中，艺术的创造者、传播者和接受者都摆脱了消极被动的状态，成为艺术活动的积极参与者。这种主体间的积极交流不仅激活了审美经验，消除了艺术家和接受者之间的鸿沟，使受众也变成了具有

① Scott R. Stroud. *Dewey on Art as Evocative Communication*, Education and Culture, 2007, 23 (2), p. 7.
② Scott R. Stroud. *Dewey on Art as Evocative Communication*, Education and Culture, 2007, 23 (2), p. 6.
③ 约翰·杜威：《艺术即经验》，高建平译，商务印书馆，2005年，第51页。

创造性的行家,而且有助于"恢复审美经验与生活的正常过程间的连续性"①,从而重新定义艺术的属性。显然,杜威关心的不仅仅是艺术创造问题,更重要的是通过艺术传播建立起经验连续性的问题。美国学者马特恩(Mark Mattern)从社会心理学的角度分析了杜威希望通过将艺术的本质理解为一种社会传播过程,从而恢复经验连续性的做法——"将艺术作为一种传播,所根据的社会心理基础是:'艺术预示着生活过程'"②。对于杜威来说,"艺术作品是最为恰当与有力的帮助个人分享生活的艺术的手段"③。艺术家运用媒介将日常生活经验转化为审美经验,并通过艺术作品的传播与受众共享审美经验和生活意义,使艺术缔造了"在一切事情中最为奇特的""共同参与、共同享受"的传播奇迹。也正因此,杜威才把艺术的本质规定为审美经验的传播与共享,同时又把传播看成艺术的一种基本存在方式。由此可见,杜威艺术观的最鲜明之处首先在于它独特的传播取向。将艺术在本质上理解为人类审美经验的传播与共享,这种艺术观不仅打破了横亘于艺术家、艺术品、接受者之间的界限,而且也在某种程度上克服了传统哲学二元对立思维带来的局限。杜威艺术理论的传播取向是与他的整个哲学思想直接相关的,"杜威在各个领域的思想都与他的哲学密切相关,这不只是他的哲学的具体运用,有时甚至就是他的哲学的直接体现"④。

艺术是一种传播活动,可以说是杜威艺术哲学的一个基本命题。这一命题就像洛文塔尔"文学本身就是传播媒介"⑤的命题一样,同时包含两个方面,一方面是从传播的角度肯定了艺术的功能,丰富了艺术的内涵,拓展了艺术的外延和研究领域;另一方面则从艺术的角度为传播

① 约翰·杜威:《艺术即经验》,高建平译,商务印书馆,2005年,第9页。
② Mark Mattern, John Dewey. Art and Public Life, The Journal of Politics, 1999, 61 (1), p. 57.
③ 约翰·杜威:《艺术即经验》,高建平译,商务印书馆,2005年,第374页。
④ 约翰·杜威:《杜威全集·晚期著作(1925—1953)·第十卷(1934)》,孙斌译,华东师范大学出版社,2015年,中文版序第3页。
⑤ 利奥·洛文塔尔:《文学、通俗文化和社会》,甘锋译,中国人民大学出版社,2012年,第16页。

研究打开了一个全新的视野，丰富了传播的内涵，拓展了传播的外延和研究领域。更为重要的是，当杜威从艺术的角度理解、界定传播的时候，呈现出人文主义的一面，对传播的内涵、价值抱有人文主义的认识（杜威对于传播的人性内涵、对于艺术传播的价值和意义的强调，是杜威艺术传播思想在当下最值得注意和吸收之处，而这也恰恰是为当下占据主流的传播学经验学派所忽视之处），这是杜威艺术传播思想本身的特征，也是其为后世传播研究留下的宝贵财富。

三 艺术的传播功能与传播的最佳媒介

1. 从艺术的功能看，艺术传播了文明

在传播学家当中，杜威可以说是一位罕见的艺术行家了。但是作为一个试图重建艺术与人类生活连续性的理论家，杜威并不是一个艺术自律论者，而是十分重视艺术的功能的。是建立艺术与生活的连续性，还是隔绝二者的联系；是把艺术视为一种传播活动，还是仅仅视为一种审美活动：是杜威讨论艺术的基本思路，也是他在谈论艺术作用问题时所采取的基本立场。杜威将艺术看作一种"社会传播"的观念导致其在艺术的作用问题上必然会强调艺术对文明的重要作用。作为率先系统研究现代传播在社会文明进程中重要作用的大思想家，杜威并不满足于像传统艺术理论家那样仅从单一的艺术视角去阐发其功能，而是站在人类传播的立场上，将艺术置于"文明质量的最终的评判"的高度，去审视艺术的作用，进而将艺术视为传承文明最有效的媒介。

杜威认为，作为"文明生活的显示、记录与赞颂"，艺术在从一种文明传播到另一种文明的过程中传承了文化，而文化"在该文化之中传递的连续性，更是由艺术而不是由其他某事物决定的"。即使是被称为"盎格鲁—撒克逊文明伟大的政治稳定器"的《英国大宪章》，也要依赖于艺术传播的力量才能够使意义得到广泛传播和认同；宗教仪式和法律

若不依赖于艺术所造就的"高贵与庄严",就无法得到有效传播;社会习俗若想代代传承更需要依靠各门类艺术作为传播媒介:"正是通过艺术,它们才转化成了活的经验。"对于大众而言,"希腊的辉煌和罗马的伟大"只存在于诗歌、废墟中的艺术品、出土文物特有的图案当中,历史学家和古文物研究者所做的总结并不是引起受众兴趣的最佳途径。与同为社会文明重要组成部分的法律、宗教、习俗、道德相比,艺术之所以被誉为"文明生活持续性的轴心"并成为推动社会文明发展最有效的传播媒介,根本原因在于艺术能够在传播的过程中将共同的关注转化为行动的目标从而发挥其社会作用。"正是通过传播,艺术变成了无可比拟的指导工具。"[①] 相对于其他媒介,艺术的优势在于它能将过往事件整合到心灵之中,并赋予事件以意义从而更好地激发人们的想象;相比其他传播手段,艺术因其源于人类在社会活动中深入、充分的交流,事物的价值、性质更容易成为意识中的"共同所有物"而为社会成员所共享,从而成为传播社会文明的最完美方式,进而上升到文明本身。总之,在杜威看来,"艺术的产品应为所有的人所接受","艺术的繁盛是文化性质的最后尺度"[②],艺术即最有效的文明传承媒介。

2. 就传播而言,艺术充当了最好的传播媒介

"艺术作品成为仅有的、完全而无障碍地在人与人之间进行传播的媒介";"艺术是最普遍的语言形式……是最普遍而最自由的传播形式";"艺术是现存的最有效的传播手段"[③]……在《艺术即经验》一书中,随处可见杜威对于艺术的传播价值的论述。上文我们大致阐述了杜威的传播论的艺术观。然而仅仅知道杜威把艺术视为一种传播活动显然还不足以理解杜威为什么认定艺术就是一种最好的传播媒介。这需要结合杜威的传播观和社会观才能理解。

[①] 约翰·杜威:《艺术即经验》,高建平译,商务印书馆,2005年,第362-363、385页。
[②] 约翰·杜威:《艺术即经验》,高建平译,商务印书馆,2005年,第382、383页。
[③] 约翰·杜威:《艺术即经验》,高建平译,商务印书馆,2005年,第114、301、318页。

在传播观念方面，杜威并没有陷入从 19 世纪"传播"一词进入美国公共话语体系所形成的两种对立的传播观（即传播的仪式观、传播的传递观）的争论之中。而是创造性地从传播与共同体关系的角度去建构其传播观。"社会不仅通过传播而持续存在，而且简直可以说，社会就存在于传播之中。在公共（common）、共同体（community）和传播（communication）这几个词之间，不仅只是存在字面上的联系而已。人们凭借他们共享的东西而生活在一个共同体内；传播乃是他们达到拥有共同的东西的方式。"① 不仅如此，"通过口头的与书面的言论，传播成了社会生活的最熟悉与经常的特征……它是所有活动与关系的基础与源泉，这些活动与关系是人类相互间内在联系的独特特征。"② 在杜威看来，个人并不是脱离社会的抽象个体，社会脱离个人也不具有真正的内涵。社会从产生之初便因为成员的交流而成为一个传播的社会。个人可以借助社会中的传播拥有共同的"目标""信仰"。传播建构了人与人共处的基础，社会依靠传播存在并持续发展。杜威从个人与社会关系的角度出发建构的传播观，在彼得斯看来是一种"交流式"的传播观。这种传播观不仅解开了卡夫卡式的"自我城堡中徒劳的突围"的交流困境，也间接批判了停留于社会精英阶层的李普曼式的"公共舆论的管理"的虚假交流③。在杜威看来，传播并非浅层次的日常对话，"我们听到言语，但仿佛我们听着一片嘈杂的说话声一样。意义与价值没有被我们真正理解。存在着这样的情况：没有传播，也没有经验的共同体所产生的结果——这样的结果只有在语言以其全部含义打破物质的孤立与外在联系时才出现。"同样，"宣布某事并不构成传播，即使大声强调也不行。传播是创造参与的过程，是将原本孤立与独特的东西拿出来共享的过程；它所取得的奇迹部分在于，在传播时，意义的传达不仅将肉体与意志提供到听话

① John Dewey. *Democracy and Education*, Glencoe: Free Press, 1997, p. 5.
② 约翰·杜威:《艺术即经验》，高建平译，商务印书馆，2005 年，第 372 页。
③ 彼得斯:《交流的无奈：传播思想史》，何道宽译，华夏出版社，2003 年，第 16 页。

者，而且提供到说话者的经验之中……真正的人的联系的唯一形式……是对通过传播而形成的意义与善的参与……艺术打破了将人们分开的，在日常的联系中无法穿透的壁垒。"① 由此可见，一厢情愿的宣传、流于表面的言谈，都构不成真正的传播，对于杜威而言，真正的传播不仅仅意味着信息在时空中的传递和转化，更意味着传播者与接受者之间的双向交流互动，进而承担起促进人类相互理解的职责。

那么，为什么在诸多传播媒介当中，杜威坚持认为艺术才是最好的传播媒介呢？这是因为在杜威看来，"传播不必是艺术家有深思熟虑的意图的一部分，尽管他绝不能逃脱对潜在观众的考虑。但是，传播的功能与结果会对传播本身产生影响，这不是由外在的偶然事件，而是来自他与其他人所共有的本性。表现打破了将人与人隔开的障碍。由于艺术是最普遍的语言形式，由于它由公众世界中普遍的性质构成……因而它是最普遍而最自由的传播形式"②。杜威以最具代表性的科学与艺术这两种媒介为例对这个问题做了进一步说明。在传播意义的实现途径上，杜威认为科学运用的是陈述手段，它通过陈说的方式有条理地表述对象的存在状况以揭示事物的内在本性。科学因描述对象的新异性和陈述方式的直接性，使得它在呈现对象的新颖性和传播手段的有效性方面比其他非艺术媒介更具优势。但相比艺术作品这种"自然界完善发展的最高峰"，科学只不过是"一个婢女，领导着自然的事情走向这个愉快的途径"③。与艺术这种媒介相比，科学作为媒介最大的缺陷在于它只能有意识地"指导"受众去分析而不能直接为受众享有意义，而艺术媒介则省去了"指导"的中间环节，能够使受众直接地参与传播和分享意义。恰如杜威所举的例子，受众可以在华兹华斯的诗歌当中直接分享并拥有关于廷特恩教堂的意义，而科学的标志牌只能提供给旅行者关于这个城市

① 约翰·杜威：《艺术即经验》，高建平译，商务印书馆，2005 年，第 372、271-272 页。
② 约翰·杜威：《艺术即经验》，高建平译，商务印书馆，2005 年，第 301 页。
③ 约翰·杜威：《经验与自然》，傅统先译，商务印书馆，2015 年，第 348 页。

的陈述或指示,旅行者只能按图索骥式地根据科学的陈述去寻找"指向的意义"。更为关键的是,艺术这种媒介也以一种必然和自由、感性和理性相结合的方式将"新鲜的、不可预测的、意料之外的"的可能性和"比例、秩序、对称"的众所周知的权威性融合在一起,这就使得"在一个充满着鸿沟和围墙,限制经验共享的世界中,艺术作品成为仅有的、完全而无障碍地在人与人之间进行传播的媒介"①。

通过以上梳理,我们可以看到抛开传播去研究艺术的起源、发展、本质、功能等艺术基础理论问题,恐怕很难找到完善的解决方案。反之,脱离艺术去研究传播问题,传播研究也很难突破目前过度偏重于经验主义的理论困局。割裂艺术谈传播,脱离传播谈艺术,无论偏向哪一方,我们都不可能真正上升到对艺术和传播本性的理解。杜威通过对艺术传播之于人类意义问题的进一步思考,拓展出一种人文主义的传播研究范式,为我们深入理解传播与艺术的深层次关系提供了一个新的理论参照系。

四 人文主义的传播研究范式:
杜威艺术传播思想的意义与当代价值

1. 艺术传播:"交流尺度"的恢复与共同体的重建

杜威极为重视艺术传播活动的社会意义。这主要是因为他所处的时代正值美国社会经历重大变革的转型期,他不得不面对两次世界大战、城市化以及移民浪潮所带来的种种问题,不得不考虑城市社群中的种族差异、多元文化、东西方文明冲突等现实矛盾。谁也无法知道,在这激烈变革的时代,生活中人为的刺激、烦扰的境况、疯狂的运动、浅陋的激动,在何种程度上是以空虚填补真空的疯狂举动。而之所以会出现上

① 约翰·杜威:《艺术即经验》,高建平译,商务印书馆,2005年,第114页。

述种种问题,杜威认为根本原因在于产业化和技术"征服交流的尺度"所导致的人与人直接交流社区的丧失,而艺术传播活动是恢复这种"交流的尺度"并且重建人类共同体的最重要途径之一。"对杜威而言,艺术在我们日常生活的传播中发挥至关重要的作用,但传统上对杜威传播观的研究……却没有关注到这一点。"① 在杜威看来,作为人类交往活动中的一种传播行为,作为最普遍、最自由、最有效的传播手段,艺术对于消除种种隔绝经验共享的鸿沟,对于推进人与人之间的交流、理解,建立理想的人类共同体都具有不可替代的作用。诚如彼德斯所说:"黑格尔和马克思、杜威和米德、阿多诺和哈贝马斯等思想家都认为,恰当的交流是健全社会的一个标志。"②

当然,杜威所期望的共同体,既不是美国传统意义上的人性"趋于完善的场所",也不是他的同行米德所指的依赖社会批评家实现的"更大的共同体"③。它指的是这样一种理想状态:个体成员在其中能够充分交流以达成理解,从而将各自的才智转化为全体成员共享的财富。如此一来,"共享利益、共享经验、共同管理公共事务"就成为杜威式共同体的标志④。对此,一些学者是持怀疑态度的,他们认为杜威的设想就像"乌托邦"一样不具备实现的基础⑤。其实,杜威本人也深刻认识到我们生活于其中的社会还存在着种种隔绝:

> 有几种社会组织,都很想筑一道墙,把社会各部分的交通隔绝。如埃及、印度的阶级制度,一切知识感情思想乃至婚姻

① Scott R Stroud. *John Dewey and the Question of Artful Communication*, Philosophy and Rhetoric, 2008, 41 (2), p. 155.
② 彼得斯:《交流的无奈:传播思想史》,何道宽译,华夏出版社,2003年,第253页。
③ George Herbert Mead. *Mind, Self, and Society from the Standpoint of a Social Behaviorist*, Chicago: University of Chicago Press, 1934, p. 398.
④ Lary Belman. *John Dewey's Concept of Communication*, Journal of Communication, 1977, 21 (1), pp. 29 – 37.
⑤ Marcus Cunha. *We, John Dewey's audience of today*, Journal of Curriculum Studies, 2016, 48 (1), p. 23 – 35.

等，都不能沟通……又如独裁制度，无论是政治的、实业的，还是家庭的裁制，他们的组织，都是一方是上，一方是下，一方是尊，一方是卑，没有互相沟通的机会……①

杜威认为，除了经济根源之外，二元对立观念也是导致这种隔绝对立状态的根源之一，而艺术传播活动是打破这种二元对立观念的最有效方式之一。在艺术传播活动中，艺术的经验材料与公众日常生活的经验材料统一在一起；艺术家的情感、思想与艺术素材统一在一起；艺术媒介、艺术的表现对象与受众的知觉统一在一起……最终，"审美经验为克服把人与世界、或把人与他的人类同伴分离开的任何二元论成功提供了基础"。通过共享这一连贯、清晰、强烈的审美经验，艺术传播过程的所有参与者都可以发掘其在社会生活中的意义，并给予艺术家以积极的反馈。参与各方深度介入并共享经验这一事实表明，"通过使媒介受制于艺术的各种形式，一个经验可以为许多人所共享。艺术不仅开始成为时间中特定时刻某个社群共享经验的潜在基础……而且提供了一个对于探索存在的意义至关重要的共享经验的蓄水池。"② 正是通过作为一种传播活动的方式，艺术在其自身中体现了共同体的真正要求，并为共同体的重建奠定了坚实基础。"如果我们将流行艺术形式也包括进来的话，那么艺术可能会更好地扮演杜威所设想的传播角色。"③ 在马特恩看来，流行艺术与日常生活的密切联系，不但发展了杜威艺术哲学中深藏的民主观念，而且有助于人类"交流尺度"的恢复与共同体的重建。

2. 艺术传播：人类理解的达成与人性内涵的丰富

杜威进行艺术传播研究的目的并不仅仅是共同体的重建，而是更宏大人类生活世界重建体系的一部分，这个体系旨在消除人们深入交流的

① 约翰·杜威：《杜威五大讲演》，金城出版社，2010年，第18页。
② 亚历山大·托马斯：《杜威的艺术、经验与自然理论》，谷红岩译，北京大学出版社，2010年，第218、234页。
③ Mark Mattern, John Dewey. *Art and Public Life*, The Journal of Politics, 1999, 61 (1), p.55.

障碍，促进人与人相互之间的理解并推动人类实现真正的解放和自由。杜威的实用主义哲学、社会学、教育学、心理学和艺术研究都与这一主题密切相关，特别是他的艺术传播研究与其传播的人文主义内涵和通过艺术共享经验的理念须臾不可分离。杜威认为，艺术凝聚和传播着人类生活中最深刻的经验和最真挚的情感，艺术家和受众在艺术传播活动中所共享的审美经验具有情感性的特征。艺术家可以将个体的情感通过一种有节奏、有组织的运动传播给受众，并与受众产生情感共鸣，而建立在情感共鸣基础之上的艺术传播活动具有更强大的打动人心的力量和惊人的黏合力量。这是因为作为一种具有多重表现形式的语言模式，艺术语言既可以打破空间的限制促进不同地域、种族的人进行交流，也可以打破时间的限制将远古时代的"情感回响"转移到当下，持续性地传承人类文明。原始的、外来的艺术之所以能够克服时空障碍进入当今受众的视野中，究其原因还是由于艺术所传递的情感跨越了时间和空间的屏障。特别是作为一种最普遍、最直接的语言样式，艺术所具有的整合力量可以将不同国别、不同年代的人融合到"一个共同的沉湎、忠诚与灵感之中"①，从而打破交流的障碍，使传播者和接受者进入更自由、更直接、更深入的交流当中。

 杜威对艺术跨文化传播过程的分析，清晰地阐明了艺术传播在加深人类理解方面所起的作用。由于艺术表现了人与人之间、人与世界之间普遍的、深层次的调适态度，"作为一个文明特征的艺术"才成为"同情地进入遥远而陌生文明的经验中最深层的成分的手段"。如此一来，艺术的跨文化传播就"可以导致将我们自己时代独特的经验态度与遥远民族的态度的有机混合"，而进入艺术作品结构之中的他者的经验和新的特性必将引发一种更广泛、更完满的经验。"它们对那些在进行知觉与欣赏的人身上的持久效果，对这些人的同情、想象与感觉将会是一种

① 约翰·杜威：《艺术即经验》，高建平译，商务印书馆，2005年，第372页。

扩展。"在杜威看来,艺术传播促进人类理解的作用机制就在于,"我们学会用他的眼睛来看,用他的耳朵来听",并且"只有在另一个人的欲望与目标、兴趣与反应方式成为我们自身存在的扩展时,我们才理解它",更进一步说,"我们在什么程度上使之成为我们自身态度的一部分,就在什么程度上达到了对它的理解"[①]。这在艺术接受的过程中表现得最为明显,只有那些仿效真正的艺术家进行审美感知从而在其心灵中再造艺术经验的人才能与艺术家达成真正的理解。杜威认为,真正的理解只有靠创造性的转换经验才能实现,而艺术传播活动正是最为典型的创造性的转换经验的活动。

艺术传播过程中经验的创造性转换与深层次交流在促进人类理解的同时,也有助于丰富人性的内涵、促进人类的全面发展。个体在这种深层次的理解当中既可以学习其他社会成员有意义的态度、明智的经验以更好地促进自身的成长,也可以将真正获得理解了的真、善、美内化为自身的品质以促进个性完善。正是基于艺术传播这种最自由、最普遍的交流活动所具有的增进理解的功能,使得杜威将其艺术传播思想提升到了人类理解的高度,从而使得艺术传播有可能真正实现传播的终极意义:在对全人类命运的关怀当中,推进人与人的理解,并推动人类实现真正的解放和自由。

通过对艺术传播意义问题的理论阐释,杜威开拓出一种人文主义的传播研究范式:参与艺术传播过程的各方在共享经验的过程中必将加深彼此间的交流、理解,并促进人类共同体的重建与个体人性内涵的丰富。这种范式的最大贡献在于它有可能打破长期以来在传播学中占据主导地位的经验学派所建构的结构功能主义范式一家独大的局面,使传播学摆脱权力的制约与应用型研究的桎梏,扭转结构功能主义范式对社会性、历史性等人文要素关注不足的现状,从而为传播研究提供一种新的

① 约翰·杜威:《艺术即经验》,高建平译,商务印书馆,2005年,第369—373页。

范式。

3. 杜威艺术传播思想的当代意义与价值

通过对杜威艺术传播思想的梳理,我们看到,"杜威不以科学话语或形式逻辑作为建构意义与交流的范式,而是明确选择了艺术"①。尤其是一系列在今天看来属于传播学的理论范畴和方法的引入使得杜威的艺术研究呈现出一种传播学转向,并且发展出了一种传播论的艺术观和人文主义的传播观。杜威的艺术传播思想为我们深入理解艺术的传播本性和传播的人性内涵提供了基本依据,有助于艺术学界深入探讨艺术的本性和功能等基础理论问题,也有助于传播学界重新思考传播的本性和意义等人文主义问题,尤其是对于那些奉杜威为理论源头和奠基人的传播学经验学派来说,更需要"重新阅读杜威"。杜威在近百年前所提供的依据及其解答问题的思路,在今天看来当然是不完善的,但是对于理解传播的人性内涵,对于克服传播研究过度的经验主义倾向,对于理解艺术的传播本性、提升艺术与传播在人类价值体系中的地位,确实提供了一种强有力的辩护。对于那种把艺术排除在传播研究领域之外(例如把市场数据作为研究起点的经验学派)或者否定艺术的传播功能的观点(例如为了艺术而艺术的自律派),杜威的研究成果毫无疑问提供了最有力的反驳。因此,杜威的艺术传播思想又为艺术传播学这一交叉学科的建立提供了一种具有强大说服力的证明方式。就此而言,杜威最大的贡献可以说是他开创了一种人文主义的艺术传播研究范式。其对艺术传播问题的理论阐释不仅代表了西方学术界的一个基本研究思路,而且具有非同寻常的典范性,对于我们理解社会转型历史条件下所产生的各类复杂艺术现象以及新科技新媒介所孕育的各种新兴艺术也提供了良好的理论镜鉴。

① 亚历山大·托马斯:《杜威的艺术、经验与自然理论》,谷红岩译,北京大学出版社,2010年,导言第 4 页。

杜威的艺术传播思想是迄今为止最深刻、最具启发性的艺术学说和传播学说之一，它同时深入到了艺术和传播的最本质层面，深入到了人类生活最根本的层面。如果时至今日，学术界还继续忽视杜威艺术传播思想的理论贡献，无疑会失去系统研究艺术与传播问题最丰富、最深刻的理论资源。当然，不止于艺术和传播界，杜威艺术传播思想中所蕴含的个体参与、个性完善等思想，对于今天处于社会转型语境下的公民如何突破自身局限，更好地提升自身社会活动参与水平，更好地参与共同体建设，发展更加广泛、充分、健全的社会主义人民民主来说，也带来了颇具启发性的理论资源。尽管这不是本文所要讨论的话题，但也可以从中折射出今天我们研究杜威艺术传播思想所具有的理论价值和现实意义。

甘锋、李晓燕，《现代传播》2019年第1期

艺术的媒介之维
——论艺术传播研究的媒介环境学范式

艺术与媒介的关系问题,不仅是牵涉艺术本质与艺术发展的艺术理论问题,而且是关系媒介本性与人类交流的传播理论问题。纵观艺术发生、发展和传播的历史,可以说一部艺术发展史就是一部媒介演进史。在某种程度上,艺术与媒介堪称一枚硬币的两面。就艺术所具有的媒介本性而言,研究艺术如果缺少了媒介的维度,就难以深刻理解当前艺术传播中出现的种种新现象、新问题;而就艺术作为媒介而言,若要从根本上理解媒介的本性,推进媒介研究的人文维度和批判观点,也必须研究艺术。特别是在当今科技飞速发展的多媒体时代,艺术的媒介变革进一步加剧:电脑艺术、互联网艺术、数字装置艺术、虚拟现实艺术、扩增实境艺术等各种新媒介艺术形式层出不穷,尤其需要系统深入地研究艺术与媒介的辩证关系。

然而,在传统的艺术理论中,人们经常简单地把媒介看作艺术信息的载体,媒介问题一直处于艺术研究的"背景"当中而未能受到应有的重视。而传统的媒介理论也存在类似的盲点,"它窄化了对大众媒介公开生产的产品和通过它传递的产品的研究范围。因此这导致传播研究

……脱离了文学艺术研究"①。在这种理论语境中,系统研究、深刻反思传播学当中与艺术及其媒介问题密切相关的理论资源,对于艺术传播理论的构建来讲,无疑是一条可行的也非常重要的研究路径。综观传播学的主流研究范式,对这一问题关注最多、研究也最为深刻的当属媒介环境学派。媒介环境学派不但使"媒介"凸显为理解整个艺术问题的核心范畴之一,而且把"艺术"作为理解媒介问题的重要线索,从而扩大了对艺术和媒介的解释范围,使艺术研究和媒介研究焕发出无限的生机和活力。因此,系统梳理和深入挖掘媒介环境学派的艺术传播思想,必将为我们思考当代艺术传播及其媒介问题提供新的研究视角和研究方法。

一 媒介环境学派及其传播研究的艺术视野

在传播学领域,媒介环境学派是与经验学派和批判学派并驾齐驱的三大学派之一。"Media Ecology"一词最早由马歇尔·麦克卢汉在20世纪60年代提出。尼尔·波兹曼于1970年在美国纽约大学建立了媒介环境学的博士点,并且明确了这一新兴学科的研究对象,"媒介环境学研究人的交往、人交往的讯息及讯息系统"②。经过几十年的发展和壮大,媒介环境学派已经经历了三代学人的薪火传承。第一代的代表人物有刘易斯·芒福德、苏珊·朗格、哈罗德·伊尼斯、麦克卢汉等,其中因为以伊尼斯与麦克卢汉等人为代表的一批加拿大学者以多伦多大学为学术基地,他们建立的研究范式也被称为传播学研究的多伦多学派;第二代的代表人物有波兹曼、沃尔特·翁、詹姆斯·凯瑞等,其中波兹曼被视为传播学研究的纽约学派的领军人物;第三代媒介环境学派则有保罗·莱文森、约书亚·梅罗维茨、埃里克·麦克卢汉、林文刚等人。

① 奥利弗·博伊德-巴雷特、克里斯·纽博尔德:《媒介研究的进路》,汪凯、刘晓红译,新华出版社,2004年,第448页。
② 林文刚:《媒介环境学:思想沿革与多维视野》,何道宽译,北京大学出版社,2007年,第114页。

"媒介即讯息"是麦克卢汉提出的核心论点，也是媒介环境学派艺术传播研究的理论源点。不同的媒介因其特有的符号和形式系统对人类的感知和思维模式等产生不同的影响。对于媒介环境学派来说，媒介不仅构造了符号环境和感知环境，而且为我们营造了一种社会环境。林文刚以小说的电影改编为例分析了作为环境的媒介的多层结构。他指出，有的读者会因为自己喜爱的小说被改编成不太成功的电影而感到郁闷，但是这种把小说和电影看成是同样讯息的观念是文不对题的。在媒介环境学派看来，小说和电影是两套截然不同的符号结构和物质结构，小说读者和电影观众得到的是两套不同的"现实"[1]。林文刚的这一例证既阐明了媒介环境学派的核心问题，又揭示了作为媒介的艺术所具有的营造环境的功能。可见，艺术一直都是媒介环境学派传播研究的潜在脉络。埃里克·麦克卢汉就指出，严肃的艺术家是媒介环境学派的天然盟友，与艺术研究进一步结合是当下媒介环境学传播研究的重要思路之一[2]。

纵观媒介环境学派的发展历程，不难发现他们的许多传播研究都打上了鲜明的艺术烙印。在第一代媒介环境学者当中，以"技术有机论"闻名于世的芒福德不仅是艺术批评专家，而且对城市环境艺术、建筑艺术等都有非常深入的研究。波兹曼作为媒介环境学派第二代的领军人物，其对电视艺术的悲观论调因《娱乐至死》这一学术畅销书而闻名于世。而在沃尔特·翁那里，其关注的艺术形式从电子媒介环境下的电视回归到了口语媒介的史诗艺术与印刷媒介的文学。第三代代表性人物梅罗维茨结合社会学家戈夫曼的"情景"理论对电视艺术进行探讨；莱文森的媒介环境学研究更是跨度巨大，所涉及的艺术门类包括摄影、电影、电视、互联网艺术、电子游戏艺术等。在这些学者当中，麦克卢汉的艺术传播研究无疑具有最为广泛和深刻的影响。在跨入媒介研究领域

[1] 林文刚：《媒介环境学：思想沿革与多维视野》，何道宽译，北京大学出版社，2007年，第30页。
[2] Eric McLuhan. Media Ecology & the New Nomads, *Proceedings of the Media Ecology Association*, Electronic Version, 2007, p. 8.

之前,麦克卢汉一直致力于文学艺术研究。在剑桥大学这一20世纪文学"新批评"的学术重镇学习期间,他深受理查兹、利维斯、燕卜荪等文学研究大师的影响。莎士比亚、波德莱尔、艾略特、乔伊斯、普鲁斯特等都是他媒介论著中的常客。此外,除了经常提及米开朗基罗这样的古典画家外,麦克卢汉还深受现代主义思潮影响,对超现实主义、达达主义等前卫艺术抱有浓厚的兴趣。正因如此,麦克卢汉的传播研究实现了媒介与艺术的"两生花","打破了技术与艺术之间的界限"[①],其理论既是媒介理论,也可以从艺术角度予以解读。

更进一步,我们可以从以下两方面来理解媒介环境学派对于传播和艺术的"打通"。一方面,就内容来说,对艺术媒介的讨论是媒介环境学派的重要议题。比如,媒介对人感知的影响就涉及艺术的审美问题,只不过这里的出发点是一种"媒介美学"。又如,不同的媒介因其所特有的符号结构会对艺术创造产生截然不同的影响。林文刚就指出,文字固有的符号和感知结构塑造了小说家看待世界的方式,而受视听媒介塑造的艺术家则会有另外一种眼光[②]。另一方面,就研究所采用的例证和史料而言,媒介环境学派在进行传播学研究之时,不仅梳理了媒介发展史,而且"梳理了一遍艺术史"。从史诗、小说到绘画,从摄影、电影、电视再到新兴的互联网艺术,麦克卢汉、沃尔特·翁、波兹曼、莱文森等媒介环境学派的论著几乎涉及了人类一切重要的艺术领域。

由此我们不难看出,艺术研究对于媒介环境学派理解媒介和传播问题的重要意义,对他们来说,艺术研究是理解媒介的必由之路,这句话反过来也成立,即媒介研究是理解艺术的必经之路。一方面,在当今多媒体社会,艺术的研究离不开媒介的视角。众所周知,艺术研究长期以来都有一种"内容至上"的偏向,潘诺夫斯基的图像学可以说是其中的代表,这种研究模式侧重的是"艺术中表现了什么"。尽管新批评、结

① 马歇尔·麦克卢汉:《余韵无穷的麦克卢汉》,何道宽译,机械工业出版社,2016年,第255页。
② 林文刚:《媒介环境学:思想沿革与多维视野》,何道宽译,北京大学出版社,2007年,第30页。

构主义等研究方法从文本、形式等角度弥补了这种内容偏向的研究路数,但是艺术的媒介问题仍然未能受到足够的重视,与之相比,媒介环境学派恰好给我们提供了艺术研究的媒介视角。埃琳娜·兰伯蒂指出,麦克卢汉的媒介思想不仅可以帮助我们更好地理解像乔伊斯、温德姆·刘易斯和庞德这些伟大艺术家的作品,而且可以帮助我们从形式或艺术语言的角度理解艺术作品中的媒介实验[1]。进言之,媒介的视角甚至是我们理解现代艺术必不可少的手段。例如,如果我们缺少对于电子媒介的讯息模式的认知,我们就很难理解像未来主义这样的现代艺术所表达的"速度""电光"等主题背后的种种媒介动因。另一方面,从媒介环境学的视角来看,艺术研究也能为传播研究带来新的启示。作为一门诞生于多学科交叉融合地带的新兴学科,传播学的活力就来自各个学科之间的碰撞、对话与交流,但是随着经验研究范式日益主导甚至操控传播学研究的走向,传播学的理论活力似乎日渐消退。对此,媒介环境学派相信艺术可以成为拯救传播研究的一剂良药。"传播研究应该包括考察传播模式本身的建构,其在常识、艺术、科学中的建构。"[2] 正是在这种思路下,媒介环境学者在传播研究中体现出的对艺术的重视才显得格外珍贵。比如,麦克卢汉从现代主义艺术的角度出发对报纸所做的理解。"如果说书页倾向于透视法,那么报纸的版面就倾向于立体派和超现实主义。报纸杂志的每一个版面就像城市的一个区域一样,是多重和同步视点的丛林。"[3] 可见,正是因为对于传播研究具有重要意义,艺术才成为媒介环境学派传播研究中的重要线索和研究对象。总之,媒介环境学派传播研究的艺术视野为我们理解艺术及其传播问题提供了一个新的理论视角。接下来,我们就从双重视角出发来具体阐述艺术传播研究的媒介环境学范式及其当代启示。

[1] 马歇尔·麦克卢汉:《谷登堡星汉璀璨:印刷文明的诞生》,杨晨光译,北京理工大学出版社,2014年,第22页。
[2] 詹姆斯·凯瑞:《作为文化的传播》,丁未译,华夏出版社,2005年,第19页。
[3] 马歇尔·麦克卢汉:《余韵无穷的麦克卢汉》,何道宽译,机械工业出版社,2016年,第84-85页。

二 静态/本质的视角:艺术的媒介讯息之维

媒介环境学派的成员大多持有一种"泛媒介"论,艺术在他们眼中也是人造媒介之一,因此其关于媒介的许多论述也同样适用于艺术。根据媒介环境学派的传播研究框架及其论述艺术的相关素材,其艺术传播研究大致可以分为以下两种角度:静态/本质的角度,关注艺术的媒介讯息维度;动态/历史的角度,关注艺术的媒介演进维度。就第一种视角而言,麦克卢汉的"媒介即讯息"为核心纲领,重在探讨艺术的媒介讯息本质、媒介讯息环境及其对我们感知所造成的影响等问题。

内容与形式的关系问题是艺术理论中的一个难题,媒介环境学派对于艺术媒介的研究为我们提供了一种新颖的理解思路。在传统的艺术传播观念中,艺术通常被视为一种中性的信息,似乎可以经由任何传播渠道发送而不会发生变化。但是,在媒介环境学者看来,艺术不能被简单地认作一种"信息"(information),而应该是一种"讯息"(message)。这便是艺术的媒介讯息本质[①]。麦克卢汉的格言"媒介即讯息"的核心意义在于,"任何媒介(即人的任何延伸)对个人和社会的影响,都是由于新的尺度产生的;我们的任何一种延伸(或曰任何一种新技术),都要在我们的事务中引进一种新的尺度"[②]。这意味着任何媒介的形式和

[①] 关于"讯息"和"信息"的区别,麦克卢汉研究专家特伦斯·戈登认为,"信息"偶尔具有事实或数据的意义,但更常见的意义是:一媒介及其属性处在形成的过程中,或一媒介与另一媒介的运行有关系;而"讯息"则与此不同,其偶尔有内容的意义,一般意义是:人的行为的尺度、速度或模式的变化,新媒介的互动,因此(就革新而言),我们说"(新)媒介即讯息"。可见,"信息"是处于动态生成过程之中的,"信息"必须通过编码才可能作为"讯息"发送,"讯息"通过解码才能变成"信息"。对于"讯息",我们可以将其分为两方面来看:当"讯息"作为内容来理解时,可以说某种媒介会带来"专属"的"内容";就对人的影响方面来说,"媒介即讯息"指的是媒介对我们的感知、行为带来的改变。总之,"讯息"是媒介的外在环境,"信息"则倾向于内在内容,"媒介即讯息",意味着这种媒介研究是对相对外在的形式环境的研究。简言之,任何媒介首先都是以"讯息"的宏观效应影响我们的,而只有对"讯息"的编码进行解码后,我们才能看到其中所蕴含的"信息"。
[②] 马歇尔·麦克卢汉:《理解媒介:论人的延伸》,何道宽译,译林出版社,2011年,第18页。

符号结构本身就已经构成了一种"讯息",不同的媒介会因讯息的不同而对人类的社会、文化等产生方方面面的影响。

受这种思路的影响,媒介环境学派在探讨艺术问题时很少聚焦于艺术的具体题材或内容,几乎都是从宏观的"讯息"层面来整体把握艺术符号与形式的整体效应。麦克卢汉指出,"在艺术领域,形式强加在题材上"①。用麦克风讲话的人不能用作家的方式去思考或挑选自己的受众,而区分漫画家与作家之不同的是二者对形式的不同把握能力。如果我们忽略了艺术的"讯息"面相,只是从"内容的角度去鉴赏一幅画、一首乐曲",肯定看不到经验中关键的核心结构②。在此基础上,波兹曼认为媒介"更像是一种隐喻,用一种隐蔽但有力的暗示来定义现实世界"③。换言之,许多艺术的媒介讯息都隐秘于我们的感知限域之下。比如"同一张"绘画作品,在画廊、手机屏幕和广场广告牌上等不同媒介及其空间中观看,人们通常会忽略其中的差异,此即媒介"隐秘性"的表现。事实上,我们面对的已经是具有本质区别的"三幅绘画"了,这是因为处于不同媒介空间或平台中的绘画具有不同的社会、文化与艺术意味,因此便会给艺术受众带来截然不同的观看体验。

艺术的媒介讯息所具有的这种隐秘性换一种直白的说法其实就是"环境"的特征,我们总是很难察觉身处的各种环境产生的影响。媒介环境学派认为包括艺术在内的任何媒介的讯息本身都自带一套传播"环境"。梅罗维茨以电视艺术为例指出:"当一个新的因素加入某个旧环境时,我们所得到的并不是旧环境和新因素的简单相加,而是一个全新环境。"④ 这意味着当一种新媒介被引入某种文化时会改变原有媒介的性质

① 马歇尔·麦克卢汉、理查德·卡维尔:《指向未来的麦克卢汉:媒介论集》,何道宽译,机械工业出版社,2016年,第11-12页。
② 马歇尔·麦克卢汉:《理解媒介:论人的延伸》,何道宽译,译林出版社,2011年,第274页。
③ 尼尔·波兹曼:《娱乐至死》,章艳译,广西师范大学出版社,2009年,第11页。
④ 约书亚·梅罗维茨:《消失的地域:电子媒介对社会行为的影响》,肖志军译,清华大学出版社,2002年,第16页。

和功能,共同形成一种新的传播环境,进而改变艺术创造、传播和接受的方式。

那么,与其他媒介相比,艺术所形成的讯息环境有何独特之处?对此,媒介环境学派给出的答案是:"反环境。"在媒介环境学派看来,人们总是沉浸于所处的环境,但是艺术却可以洞悉到环境中所存在的问题。肯尼斯·阿兰认为凯奇的现代音乐作品《4 分 33 秒》将生活中作为"背景"的噪音拿来当作音乐表达的内容就起到了此种效应。通过对已有环境的"反拨",凯奇用创造性的手段揭示了"20 世纪生活的全貌"[1]。通过对技术与媒介及其环境的深刻洞察,艺术家从具有批判性的"反环境"出发表现出了强烈的反叛之力,从而"猛烈地打开感知的大门"[2]。

可见,媒介环境学派首先将艺术看作一种媒介讯息,并思考这种讯息所形成的环境的独特之处。在此基础上,媒介环境学派还进行了一种广义上的媒介美学的探讨,认为艺术的媒介讯息及其所塑造的环境直接影响着我们的感知模式,这与媒介环境学派将作为媒介的艺术看作"人的延伸"密不可分。彼得·张认为,人的延伸就是人在改变,在重新塑身,而延伸的身体就是一个技术的集合体,其把握世界的方式,与赤裸的、"未媒介化"的有机身体是截然不同的[3]。芒福德说过,有围墙的城市是我们肌肤的延伸[4]。麦克卢汉认为哥特教堂这样的伟大建筑也可以被看作对人有机体的延伸。

在确立艺术媒介与人的密切关联之后,媒介环境学派还对不同的艺术媒介的感知偏向进行了分类,其中最著名的便是麦克卢汉进行的"冷""热"媒介的划分。麦克卢汉认为,要想区分这两种不同的媒介,

[1] K. R. Allan. *Marshall McLuhan and the Counterenvironment*:"The Medium is the Massage", *Art Journal*,2014,73(4),p. 31.
[2] Marshall McLuhan. *Culture is Our Business*,New York:McGraw—Hill,1970,p. 44.
[3] Eric McLuhan,Peter Zhang. *Media Ecology*:*Illumination*,*Canadian Journal of Communication*,2013,38(4),p. 461-462.
[4] 马歇尔·麦克卢汉:《理解媒介——论人的延伸》,何道宽译,译林出版社,2011 年,第 63 页。

一个很好的标准便是媒介对我们感知所产生的效果。"热媒介"要求的参与程度低,不会留下太多空白让接受者去填补或完成;"冷媒介"要求的参与程度高,要求接受者完成的信息多;"热媒介具有排斥性,冷媒介具有包容性"①。以音乐为例,莱文森认为,大型的铜管乐是"热"的,因为它让人听后荡气回肠、使人陶醉;而轻柔、悦耳的速写乐是"冷"的,因为它虽然也动人心魄,但是与"热"乐队的喧嚣猛冲猛打要把我们击倒不同,"冷乐调像清风拂面、流遍身上,嘱咐我们跟着感觉,就像魔笛手一样诱拐我们的灵魂"②。可见,从参与程度的不同出发,媒介环境学派给了我们一种新的理解艺术类型划分的思路。

三 动态/历史的视角:艺术的媒介演进之维

如果说对艺术的媒介讯息及其环境与感知方式的探讨是一种静态/本质的视角,那么媒介环境学派对媒介演进与艺术变迁之关系的研究就是一种典型的动态/历史的视角。像芒福德、麦克卢汉、莱文森等许多媒介环境学派成员在探讨媒介从口语到文字—印刷、再到电子—数字时代的发展历程,建构其媒介史观时,都把艺术媒介作为贯穿始终的重要线索。从动态/历史的视角出发,媒介环境学派一方面探讨不同媒介时代与艺术的关系,另一方面又从宏观的媒介演进模式出发探索艺术发展的规律问题,开创了一条从媒介的角度理解艺术史的新思路。

媒介环境学派认为,艺术的发展与其所处的媒介时代以及当时主导媒介的讯息特征密切相关。例如,在口语媒介时期,人类的史诗艺术带有鲜明的口语灵活性的印记。沃尔特·翁指出,在《荷马史诗》中,种种迹象都在透露着当初创作者灵活的口语表达与即兴表演的痕迹。由于

① 马歇尔·麦克卢汉:《理解媒介——论人的延伸》,何道宽译,译林出版社,2011年,第36-37页。
② 保罗·莱文森:《数字麦克卢汉:信息化新千纪指南》,何道宽译,北京师范大学版社,2014年,第209页。

没有文字记录，史诗诗人的表达会依据表演情景的变化而变化。"荷马史诗里酒的'名号'在音步长短上各不相同，它们不是由酒的准确意义决定的，而是由上下文的音步需要决定的。"[①] 正是这一特征表现出了《荷马史诗》口语交流的参与性与在场感。但是，文字的出现造就了顺序的阅读模式，艺术中的线性逻辑顺序由此建立。在口语媒介环境中，并没有出现严格意义上的线性叙事，许多临时起兴的叙述和表演是艺术家与现场观众互动的自然而然的结果。在口语媒介环境中，传受双方的现场互动对艺术创造和传播具有决定性的影响。现场受众的艺术水平越高、参与程度越深，对艺术家的经验、直觉等临场反应能力的要求就越高，艺术超越原初版本的可能性就越大。也正是因此，一些理论家才认为那些依靠口口相传而流传下来的伟大史诗和民歌等艺术其实是艺术家与深度参与的受众现场互动的结果。但是在文字媒介环境中，口语表达中所直接面对的、积极参与的、鲜活的观众消失了，如此一来，艺术家就无须对受众的反馈立刻做出反应，并且随着现场观众转变为潜在读者，孤独的阅读对艺术提出了不同于集体现场观看的新要求，这一方面使艺术家有更多的时间对潜在读者的期待视野做出深思熟虑的反应，另一方面艺术家不得不适应读者线性阅读以及独立阅读所带来的新挑战，不得不做出改变以顺应文字媒介的特点，孤身一人聚精会神地进行更深刻的理性思考，做出更复杂的逻辑安排。沃尔特·翁指出，文字—印刷媒介所产生的小说与之前松散的结构发生了决裂，因为小说家关心的是严密的逻辑结构与组织关系。他认为这种由文字产生的"金字塔"式的叙事结构在近代的侦探小说中达到了高峰，其代表作是爱伦·坡在1841年出版的《莫格街凶杀案》。"在理想的侦探小说里，步步上升的情节不断推进，直到令人紧张得喘不过气来。这时高潮的确认和逆转突然暴

[①] 沃尔特·翁：《口语文化与书面文化：语词的技术化》，何道宽译，北京大学出版社，2008年，第15页。

发,使紧张的气氛突然松弛,结局时一切谜团解开。"[1]

更重要的是,在媒介环境学派看来,媒介的发展变革对艺术传受关系的影响要更为深远。沃尔特·翁认为,在口语媒介环境中,艺术的传受关系具有鲜明的"交互性"或"参与性"。他以《姆温多史诗》为例指出,在该史诗的传受过程当中,叙述者与听众都对英雄姆温多产生了强烈的身份认同,而这反过来又对作品本身产生影响,这体现在叙述者在阐述过程中对所用语法的改变上,即叙述者"偶尔会在无意之间用第一人称描写英雄的壮举",由此叙述人、听众和史诗中的人物便形成了"三位一体"的状态。但是,文字—印刷媒介的出现却造成了艺术的传播者与接受者在物理时空上的分离。在媒介环境学派看来,印刷术制造了一种"隔离"的倾向,在人与文本、传播者与接受者、接受者与接受者之间制造出一条"现代性的鸿沟"。不仅如此,在媒介环境学派看来,今天所谓的"作者"观念其实正是印刷媒介环境的产物。伊丽莎白·爱森斯坦认为,在手抄时代著书有四种方式,分别是:依葫芦画瓢的抄写员,抄写的同时添加一些自己看法的汇编者,边抄别人作品边写自己看法的评论者以及写自己作品的同时添加别人看法的作家[2]。然而,到了电子—数字媒介时期,文字—印刷造就的艺术传受关系发生了逆转,口语的传受模式开始在新的媒介环境中"起死回生"。这主要体现在艺术家在艺术活动中对受众参与这一环节的再度重视。到了数字时代,艺术传受中的这种倾向进一步加剧。让-保罗·福尔芒托认为,互联网时代的艺术作品不再是一个封闭的、最终完成了的客体,而成为一种动力过程,一种集体的、开放的和互动的装置[3]。在当下流行的许多数字艺术

[1] 沃尔特·翁:《口语文化与书面文化:语词的技术化》,何道宽译,北京大学出版社,2008年,第114页。
[2] Elizabeth Eisenstein. *The Printing Press As an Agent of Change*, Cambridge, England: Cambridge University Press, 1979, p. 121-122.
[3] Jean-Paul Fourmentraux. Internet Artwork, Artists and Computer Analysts: Sharing the Creative Process, *Proceedings of the Media Ecology Association*, Electronic Version. 2001, p. 2.

作品中，观众的直接参与无疑是其生成与传播机制的重要组成部分。

媒介环境学派关于媒介演进对艺术影响的考察并没有止步于单纯的历史性梳理，他们还试图总结出媒介演进的总体模式和规律，并将之运用在对艺术发展规律问题的思考上。莱文森用"玩具—镜子—艺术"①来指涉包括艺术在内的任何常规媒介技术的发展轨迹。莱文森认为，许多艺术形式在诞生之初是"以玩具的方式现身的"，"它们多半是一种小玩意"②。例如，爱迪生在发明电子唱机的时候，最初就是把它作为一种新奇好玩的东西予以推销的。然而，随着人们猎奇心理的逐渐消退，对现实的再现会成为媒介脱离"玩具"阶段后最重要的诉求。卢米埃尔兄弟虽然拍摄了许多像《宝宝的第一餐饭》这样带有搞笑噱头的片子，但是很快他们就把注意力放在了对火车、工厂等现代生活的再现上，其作品成为反映生活的一面"镜子"。当然，电影的艺术化进程不止于此，在"镜子"阶段之后，电影进入了莱文森所言的"艺术"阶段。莱文森认为剪辑是电影从记录现实通向艺术殿堂的关键："不同的时间地点拍摄，反映不同现实的片段，可以拼接起来并反映出一个为人接受的一气呵成的新的现实。这就把电影解放出来，使之不必依赖原本的现实。"③总之，媒介环境学派将艺术发展的问题纳入到了更为宏观的媒介演进规律的框架之下，为我们理解艺术变迁及其发展规律问题提供了一种全新的视角。

① 需要指出的是，莱文森在"玩具—镜子—艺术"中所说的"艺术"是一种狭义的艺术，指的是剔除了所有其他维度而留下的一个更抽象的概念，或可理解为狭义的"美的艺术"，其目的只是与之前的两个阶段相区分。事实上，艺术的历时性发展几乎都经历过这三个阶段，"玩具""镜子"只是对艺术媒介不同阶段的表述而已。无独有偶，卡罗琳·米勒在谈及媒介发展的历时性规律时，提出了"再利用""副产品""原创"三个阶段，对此可以与莱文森的"三段论"进行参照式的理解。
② 保罗·莱文森：《数字麦克卢汉：信息化新千纪指南》，何道宽译，北京师范大学出版社，2014年，第260页。
③ 保罗·莱文森：《莱文森精粹》，何道宽译，中国人民大学出版社，2007年，第10页。

四　艺术传播研究的媒介环境学范式及其当代启示

尼克·史蒂文森指出，在传播研究中存在着三种不同的范式，分别是批判研究范式、受众研究范式和文本研究范式①。事实上，史蒂文森所说的正是在我国传播研究中经常被提及的三大学派：经验学派、批判学派与媒介环境学派。通过讯息与演进两个维度，媒介环境学派探讨了艺术的媒介讯息本质、媒介讯息环境以及媒介讯息感知等问题，并且在历史的视野中考察了媒介演进及其发展规律对艺术的影响，其关于艺术与媒介的双向探讨实际上开创了艺术传播研究的媒介环境学范式。从本体论、认识论、目的论等角度看，这一范式具有鲜明的、不同于经验学派与批判学派的研究特色。

从本体论的角度来说，经验学派在面对电影之类的艺术形式时，基本上将其看作和社会中的政治、经济等一样的现象，这在关于电影说服效果的研究等案例中有着鲜明的体现。然而，这种以数据处理为核心的经验研究无法解决艺术传播本身所固有的文化意义与交流理解问题。至于批判学派，无论是洛文塔尔对于印刷媒介和文学的研究，本雅明对于机械复制媒介和电影的研究，还是阿多诺关于电子媒介和音乐的研究，等等，他们对艺术问题的传播学阐释主要是从人文精神和文化价值的角度出发理解和把握艺术在人类传播过程中的地位与功能。

但是，媒介环境学派的艺术传播研究却体现出鲜明的"媒介本位"，他们始终围绕"媒介"这一传播过程的核心环节，在"艺术"与"媒介"的同构视野下将其自身关于媒介的种种论说运用在对艺术的研究上。不过，这种"媒介本位"绝不是幼稚的"媒介决定论"。例如，麦克卢汉在探讨艺术问题时强调的是"媒介互动"，即绘画、文学、电影、

① 尼克·史蒂文森：《认识媒介文化：社会理论与大众传播》，王文斌译，商务印书馆，2001年。

电视等任何一种艺术媒介都不是单一存在的，而是处于一个更大的"生态环境"之中。他的媒介"四元律"就是要抵消传统意义上线性因果逻辑的影响。莱文森则以阿西莫夫的科幻小说《基地》为例反驳了媒介决定论。《基地》的寓言意味着只有完美无缺的媒介才能影响万物。但莱文森指出，在现实中媒介本身却是需要被不断"补救的"，彩色摄影是对黑白摄影的"补救"，电影又是对摄影的"补救"等。总之，媒介环境学派在理解艺术现象时，主要是把艺术也看作人类传播文化中的一种重要媒介，并以此为基础来探究艺术媒介本身的讯息特征及其对我们感知层面的影响，进而以一种动态的视角来探寻艺术媒介的历史价值与意义。

从认识论的角度看，经验学派运用量化方法来研究艺术传播问题，对传播对象进行拆分、重组，将艺术的受众也简化为可供测量的"被试者"，这种把文化现象转换成量化数据的非中介方法，堪称大众文化物化特性的典型体现。这种研究方法看似实用有效，但它实际上摧毁了作为整体的艺术作品与审美体验。批判学派在面对艺术传播现象时则主要以具体的个人体验与社会哲学思辨为主要研究方法，即使后来的文化研究把民族志等社会科学方法也纳入进来，不过就总体倾向而言，其还是以人文思辨与定性研究为主导的。

与经验学派和批判学派不同，媒介环境学派在探讨艺术传播问题时所采用的是一种宏观模式识别的研究方法。在伊尼斯看来，西方的社会科学研究长久以来都在用精细的量化计算对现行事物进行总结和对未来进行短期预测，以便为政府和工商业服务。但是，真正的学术研究不应如此狭隘，而是应该努力去发现和解释社会中存在的模式和走向，以便看到人类社会长期发展的趋势。麦克卢汉特别推崇伊尼斯的研究思路，认为这种宏观模式识别是从内部深挖"历史运行机制"，以一种"总体场论"的观点审视人类的社会、文化和艺术进程。在麦克卢汉看来，伊

尼斯的这种方法是将"从观点出发的方法转到界面的方法，以生成洞见"①。所谓"界面式"研究，可以理解为一种将众多研究要素同时呈现在同一个平面之中进行研究的做法。不论是麦克卢汉对电子艺术同步性、有机性的推断，还是波兹曼对语言艺术与电视艺术的比较研究，抑或是莱文森关于摄影、电影以及网络剧的种种论断，都是从艺术的总体媒介特征入手，宏观把握其讯息模式与历史价值。由于这种同时性，事物之间暂时性的因果逻辑的重要意义被抹去了，取而代之的是一种在宏观层面对所有元素呈现出的整体面貌的直观把握。

从目的论上说，由于经验学派的研究课题主要来自政府、党派、工商业或者基金会等有着很强实用目的的机构，所以经验学派逐渐趋向采取注重经验事实、采用定量研究方法、以传播效果为重心的研究范式。而批判学派在看待艺术与传播、艺术与社会的关系问题时则往往带着"反思"的目光，"反思"艺术在社会中的地位及其对人的价值和意义，这种价值并不单指审美层面或者文化层面上的价值，更为重要的是艺术传播对于促进人与人之间的交流理解、推进人类的自由与解放所具有的价值和意义。

媒介环境学派艺术传播研究的目的需要在其学派的整体诉求中予以把握，那就是"多元人文主义"。1998 年，波兹曼在媒介环境学会的成立大会上做了题为《媒介环境学的人文关怀》的主题报告。在大会上他极力表明，"媒介环境学理所当然是人文学科的一个分支"②。而关于何为"人文主义"，在媒介环境学者之间却有着不同的理解，从而形成了对待新技术的"悲观"与"乐观"两种截然不同的态度。波兹曼强调识字读书及其线性思考与理性分析的能力，因此他对电视这种当时的新艺术形式予以了猛烈的批判，认为电视艺术生产的"视听盛宴"会给我们

① 哈罗德·伊尼斯：《帝国与传播》，何道宽译，中国传媒大学出版社，2013 年，第 10 页。
② Neil Postman. *The Humanism of Media Ecology*, *Proceedings of Media Ecology Association*, 2000, p. 10 - 16.

的理性思考带来负面影响。但是，麦克卢汉和莱文森却对新媒介及其艺术形式持一种乐观态度。麦克卢汉认为，像电视这样的电子媒介是对口语感知模式的回归，而在他眼里在口语媒介环境中具有感官联觉的人才是真正完整的人。莱文森也摆脱了波兹曼"文字人"的束缚，他认为从原始绘画到文学，再到影视艺术、互联网艺术，其发展过程都是为了更加贴近全面的人性，这便是其所说的媒介发展的"人性化趋势"。媒介环境学派一方面反对经验学派唯政治与经济马首是瞻的做法，另一方面也远离了批判学派意识形态斗争的理论指向，而是从宏观的社会、文化层面出发，思索艺术媒介产生的总体效应问题，在"多元人文主义"的融合与碰撞中实现自身的人文诉求。

通过以上讨论不难发现，传播学三大学派的艺术传播研究因其研究立场、角度和方法上的区别而呈现出了不同的研究兴趣、传播观念和理论特色，但是有一点却是一致的，那就是他们艺术传播研究的立足点并不是艺术，其对艺术传播现象的分析多是为了解决本学科自身的问题。这就要求我们在借鉴其艺术传播思想的时候，不能简单地接受其理论假设和研究结果，而是要有鲜明的理论自觉和学科本体意识，通过对艺术传播整体的综合研究来推进艺术传播理论的构建。就此而言，媒介环境学派所开创的媒介研究视角和艺术传播研究范式不仅为思考当代层出不穷的新/多媒体艺术提供了新颖的理论镜鉴，而且开辟了全新的艺术史研究视角和领域，甚至有可能开创一种全新的艺术史写作范式。

如果从媒介环境学派提出的媒介演进的角度出发重新审视艺术的起源与发展问题，我们就会发现，艺术的血液之中天然地流淌着媒介的基因，艺术的媒介本性渗透在艺术发展和传播的各个阶段和各个环节之中。就艺术的起源来说，原始艺术在诞生之初就是作为部落连接纽带、构建共同体的媒介，才得以在原始部落中与仪式、神话等人类活动建立起不可分割的血缘关系，从而在生活资料极度匮乏的情况下依然能够赢得原始人及其所属部落的重视。从艺术的发展来看，每一种新媒介的出

现几乎都会创生出一种新的艺术形式。人类百万年的发展历程经历了多次媒介革命，其中最重要的莫过于语言的创造、文字的产生、印刷术的发明、电子媒介以及互联网的出现等。正是艺术所固有的媒介本性，导致每一次媒介革命都对艺术的发展和传播产生了不可磨灭的影响。例如，正是因为汉字所具有的具象性和表现性的媒介特质，才会有"书画同源"这样一种中国特有的艺术现象。长篇小说这种艺术形式的成熟和风行则离不开机械印刷媒介的普及。照相机的发明不仅带来了摄影艺术，而且改变了西方绘画艺术的风格和观念。互联网的普及，不仅瓦解了"第一媒介时代"的单向性的传播模式，造就了全新的时空观念和艺术传播方式，而且改变了艺术的思维方式与艺术观念等更为根本性的东西。以艺术媒介演进为线索的艺术史写作将会使艺术史呈现出另外一种风貌，使我们对艺术发展的历史和规律产生一种全新的认识，有助于我们更深刻地理解当下的艺术传播现象、预测未来的艺术发展趋势。

媒介环境学派对媒介演进模式与艺术发展规律的分析，对理解当下新兴的艺术形式具有重要的启发意义。在媒介环境学派看来，新媒介总是在旧媒介的攻击和打压中萌发和生长，摄影最初出现时受到的围攻就是一个典型的例子。这种现象也一直延续到了当代。例如，自从杜尚开启"现成品艺术"之后，在现代和后现代的艺术实践中各种各样的现成品开始进入美术馆，许多理论家和观众对此嗤之以鼻，他们认为现成品根本就不是艺术。但是从麦克卢汉的媒介"四元律"来看，任何艺术的发展都有"提升""过时""再现""逆转"四个阶段，现代和后现代艺术对现成品的使用可以看作对经典"自律"艺术的一种"逆转"，是对现代性场域中美术馆权力的一种"提升"，其"再现"的日常生活中的一些现成品，因其被纳入一个全新的层面而获得了"提升"。同样，电子游戏长期以来被视为一种"误人子弟"的娱乐性媒介，而从莱文森"玩具—镜子—艺术"的媒介演进模式来看，电子游戏无疑是一种新兴的、重要的艺术形式，只是在它的诞生初期正在经历"玩具"的阶段罢

了（可参考电影发展成为艺术的百年历程）。当下在年轻人中流行的一些大型电子游戏——例如索尼公司的《暴雨》（Heavy Rain）等——不论是从叙事情节、人物塑造、视听表现还是主题传达等方面都已经具有了很高的艺术性，它不仅像"镜子"一样折射出许许多多的现实，还以"交互性"等特征让用户真正参与其中，而这种体验是传统的艺术形式所无法比拟的。

就艺术的主体而言，当下艺术家的创作活动从某种程度上说就是对不同媒介的艺术化的使用过程。在艺术的跨媒介创作非常流行的今天，越是理解多种媒介的讯息特征及其在艺术领域进行表现的可能性，就越是有可能创作出优秀的跨媒介作品。例如，三维技术的引入使得电影在 x、y 轴之外增加了 z 轴，打破了二维的视觉空间，这不仅带来了画面构图与场面调度等的变化，更为重要的是，新媒介的采用必然会在艺术家心中形成另一种不同于旧媒介所唤起的新感觉，而在运用新媒介进行创造性表现时，艺术家的审美体验必然会随之得到扩展和丰富。事实上，任何一种新媒介都具有诱发并培育形成新的艺术体验的美学潜能和艺术可能性。这同时要求我们在艺术接受中也必须对艺术的媒介问题保持高度的敏感性。以往艺术的受众只是艺术信息的接受者，不能直接参与艺术的创作过程中。如今，许多新媒介艺术不只在观念的意义上是一个半成品，就是在实际的形式中，它也只创作了一半，只有通过受众的参与，才成为一个完整的作品。例如，最近兴起的"交互纪录片"，观众不再只是静坐在荧幕面前观看现成的作品，而是通过文本超链接、移动计算机设备及扩增实境技术等与作品形成有机互动，接受者的物理互动行为成为纪录片观念传达、叙事推进与艺术效果实现的必要因素。没有接受者个性化的实际参与，这些作品从存在形态上来说就是不完整的。正是受众的参与"完成"了作品，从而创生出与传统艺术接受截然不同的艺术体验。

总之，艺术的媒介之维不仅是媒介环境学派长期关注的焦点之一，

而且是其传播研究的一条重要线索。正是因为对作为媒介的艺术的研究,才使其构建了一套独特的媒介理论和艺术观念,进而形成了一种既有别于经验学派又区别于批判学派的艺术传播研究新范式。这种新范式不但同时拓展了媒介研究和艺术研究的理论空间,丰富了人们对媒介的人文内涵与艺术的媒介本性的理解,而且在一定程度上弥补了精神史中模糊的艺术概念和媒介概念,这对我们探讨艺术与媒介的辩证关系,理解媒介转型条件下所产生的各类复杂的艺术现象以及新媒介所孕育的各种新兴艺术形式都具有重要的理论价值和现实意义。

甘锋、李坤,《东南大学学报(哲学社会科学版)》2019年第5期

"他者"的"期待视野"与经典文化的有效传播
——在"中国经典文化的国际化传播研究"座谈会上的发言（节选）

"经典文化的国际化传播"问题，首先要解决何谓"经典文化"以及要什么样的"国际化"的问题。前一个问题，不仅涉及我们自己是如何定义中国经典文化的，而且要考虑外国人是如何认识中国文化的。在"他者"眼中，何谓中国经典文化？其民族特色何在？有什么独特魅力？因为一般而言，我们的自我界定和外国人的认识总是存在差别的。后一个问题，涉及怎么"化"，以及如何解决传播者和接受者之间的需求错位问题。毫无疑问，我们有自己的传播目的，国外受众有自己的需求，二者如何统一？

对于外国人来说，他在接受传播给他的东西之前，可能会问：中国经典文化对"我（外国人）"有什么用？它能帮助我解决什么问题？如果它既不好玩，又没有什么实际价值，"我（外国人）"要接受你的文化干什么呢？对于我们传播者而言，可能相应地就要问一问，外国人为什么需要中国经典文化？需要的是什么样的中国文化？有人认为这种主动要把好东西送给人的做法，有点"为悦己者容"的小女人心理。我认

为，在目前西方的经济、科技和文化都更为强势的现实情况下，这种做法并非"弱者心理"，而是直面现实的勇气和智慧。我们可以暂时放下自己过于明显的功利目的（诸如意识形态的、政治的、经济的、文化的目的等等），充分考虑国外受众的需求和传播效果，甚至就针对"他者"的"期待视野"进行国际传播。待到国外受众熟悉了，甚至在潜移默化中喜欢上了中国经典文化的时候，我们的目的也就自然达到了（其实越是没有明显功利目的的，越可能产生意想不到的效果，所谓"春风化雨、润物无声"是也）。当然，这需要漫长的过程，但是这可能是最有效的方式。欲速则不达，文化传播尤其不能急功近利。

西方很多大哲学家、大艺术家深受中国传统文化艺术的影响，比如海德格尔、布莱希特等等。一些西方的大思想家、艺术家甚至认为，只有借助古老的中国文明和中国传统文化，才能治疗西方的现代性创伤，才能使人和人类社会得到平衡和谐发展。对于他们来说，中国传统文化艺术不仅仅意味着东方美、东方神韵或者异国情调，更意味着一种补偿、一种反观自身的他者视角，一种促进自我完善发展的精神食粮。我想，中国经典文化从古至今对人类发展的贡献、对世界进步的价值，可能就是其独特魅力所在。

因此，我觉得中国经典文化的国际化传播，首先就是要让那些对人和人类社会发展有价值的，比如以老庄为代表的道家思想、获得独尊地位之前的儒家文化等，传播到全世界；其次是要把有着鲜明的民族特色、好玩有用的中国文化传播到全世界，比如中餐、功夫、书法、国画、戏曲和民间艺术，由于其所蕴含的典型的东方神韵和华夏文化基因，在老外眼里这些都是东方瑰宝，他们从内心深处认为这些代表了古老中国的艺术精神和独特文化。

这几种文化艺术形态，既是最为外国人所熟悉进而较容易为其所接受的，更是因为这些文化艺术形式能够以较符合外国人对中国的期待视野和认知水平的方式传播出去。特别是民间艺术，由于海外华人在世界

各国的影响力越来越大,伴随中国人走出国门的民俗和民间艺术也如春风化雨一般地影响到了所在国人民,使他们对中国民间艺术产生了浓厚兴趣,这就为中国文化的国际传播和接受奠定了文化基础和舆论氛围。作为一国文化根源血脉的华夏民俗和民间艺术,若能够传遍全世界,那么中华民族的经典文化和主流声音也必定更容易为世界所接受。

《周末》2014年4月17日

《万方职贡图》艺术传播效果三重探微

"绘其衣冠,道其风俗"[①] 是中国古代绘画中的一种官方图绘传统,而"职贡图"则是这种图绘传统最鲜明的标志。从民族意识和跨民族交流的角度来说,中国古代周边政权派遣使者赴京朝贡的交往方式,是中国从王朝国家走向民族国家的关键环节之一,也是大宋王朝族群间文化趋于同质化的主要原因之一。从文化圈层角度而言[②],古代中国在东亚文化圈中长期处于核心地位,宋朝更是作为中国艺术的高光时期对周边各国影响深远。换言之,两宋各门类艺术传播既与东亚国家秩序又与文化圈层密切相关,而绘画艺术依凭"视觉性"所蕴涵的多元文化意义,在构建以汉文化为中心的文化圈层及在不同阶层、不同族群文化互动的过程中发挥了显著作用,其艺术传播效果值得深究。

"职贡图"之绘制,有兼具纪实性与想象性的阎立本《职贡图》,有刻画中国为天下中心的《契丹使朝聘图》,有揭示地缘政治的阎立本《王会图》,也有体现执政策略的谢遂人物画《职贡图》、描绘珍禽异兽的周昉

[①] "委馆伴使询其道路、风俗及绘人物衣冠以上史官",《续资治通鉴长编》卷一百一十"天圣九年正月庚申"条,中华书局,2004年,第2552页。"图其衣冠,书其山川风俗",《宋史》卷一百六十三,"职官志三",第3854页。"询问国邑、风俗、道途远近,及图画衣冠、人物两本,一进内,一送史馆",《宋会要辑稿》"蕃夷七",第9951页。"绘画其冠服,采录其风俗",《请纂大宋四夷述职图奏》,《全宋文》卷一百三十四,第七册,上海辞书出版社,2006年,第100页。
[②] 文化圈层现象自古有之,既有历史传承性,也与各个历史时期的政治策略、审美文化以及交往方式等密切相关。

《蛮夷职贡图》，还有本文所探讨的暗喻华夷尊卑有别的（传）李公麟《万方职贡图》等。进而言之，"职贡图"主题文本与图像的呈现，其中既有对现实的描绘，也有蕴涵美好期许的历史想象。整体上看，其作为一项王会活动的历史记录，确实为了解特定历史时期的风土人情留下了第一手资料与图像线索。本文对《万方职贡图》艺术传播效果的探讨主要围绕受众认知层面、心理和态度层面以及行动层面而展开。

"职贡图"艺术传播效果之一：
从文本与图像到绘画语境构建的历史想象

中国古代绘画的创作或者图像逻辑有其鲜明特点：不是单纯的场景"复制"，而是包含着某一群体或阶层的文化认同或审美共识。在中国艺术史中，类似"渔父图""桃花源""孝经图""西园雅集"等被不断转换、不断重新绘制、不断传播的经典艺术主题，存在图像对文本不断进行艺术加工以彰显特定时代特色的艺术创作和传播规律。从这个角度我们可以发现《万方职贡图》的创作传播过程，也存在文本记录与图像描绘的龃龉矛盾之处。

李公麟的绘画风格对画史影响颇深[①]。他并非传统意义上的文人画家或院体画家。一方面，作为一名典型的文人士大夫，其生活成长的环境使他无意识地接受了文人画的审美意趣；另一方面，他有机会饱览宫廷御府所藏名作，有接触画院画家的可能，故其传世画作中又可见院体

① 李公麟，字伯时，号龙眠居士，生于北宋仁宗皇祐元年（1049年），卒于宋徽宗崇宁五年（1106年），神宗熙宁三年（1070年）进士。他出身于名门望族，广览名画书法文物古器，不仅是驸马王诜座上宾，而且与苏轼、王安石、米芾、黄庭坚等名士交好。绘画史对李公麟评价较高，宋朝时人对李公麟人物画也相当肯定。譬如《宣和画谱》卷七评价："（龙眠）尤工人物，能分别状貌，使人望而知其为廊庙、馆阁、山林、草野、闾阎、臧获、占舆、皂隶。至于动作态度、颦伸俯仰、大小善恶、与夫东西南北之人才分点画、尊卑贵贱、咸有区别，非若世俗画工混为一律。贵贱研丑止以肥红瘦黑分之。大抵公麟以立意为先，布置缘饰次之，其成染精致，俗工或可学焉，至率略简易处，则终不近也。"再如南宋邓椿《画继》评价："吴道玄画今古一人而已，以予观之，伯时既出，道玄（吴道子）讵容独步。"

画家习气。李公麟绘画的可贵之处,可以说是在院体画与文人画之间,找到了一条融合"细腻"与"平淡"的"白描"之法,进一步明确了"立意为先,布置缘饰为次"的文人艺术创作态度,特别是他带来的人物画之"变"。其人物画既有简远平淡风格的,如稍加淡墨渲染而成《五马图》等,又有《西园雅集图》这种具有浓厚文人情怀的作品,而《阿罗汉图》和《莲社图》则笔意精致,设色富丽,又具院体规范[①]。由此,我们可以确认李公麟既具有客观化的"再现"场景和图像叙事的能力,又具有文人的业余消遣特性,或一种根藏于文人内心的对理想的憧憬。

《职贡图》的绘制传统自6世纪上半叶开始,一直延续至清代,并凭借其艺术形式的特殊性与表现内容的历史性,呈现出清晰的视觉性脉络。本文对"职贡图"在两宋的视觉性传播效果的讨论,即首先从其绘制背景(各个版本文字记录)展开。

北宋《宣和画谱》卷七记载李公麟曾创作《十国图》《职贡图》各二卷。据南宋刘克庄所述,《十国图》乃是李公麟摹吴道子之画,反映的是唐代历史内容,所绘并非宋代邦交国。自明清以来,李公麟《职贡图》版本考据颇多。如明代都穆《铁网珊瑚》"龙眠居士《宾贡图》"一卷,内图六卷;明代张泰阶《宝绘录》"李公麟《诸夷职贡图》,内白描人物十幅";明末清初韩洽《题李龙眠诸夷职贡图》之"元丰二年画"款识;清代杜瑞联撰《古芬阁书画记》录二种,白描《异域来王图》和着色《异域来王图》;清代陆心源《李龙眠十国朝贡图卷跋》,知十国为孛敵、白孛罗、昆仑、朝鲜、女直、九蛮十八洞、三佛齐、登树纲、汉儿江、女送国等。民国时期王修曾见《诸夷职贡图》并将此影印于世,"摄原迹10幅,并嘱夫人录柯九思、欧阳二跋,影印行世"。藏于波兰华沙国家博物馆(Muzeum Narodowe w Warszawie)的李公麟白描画册

① 童书业:《童书业说画》,上海古籍出版社,1999年,第201-203页。

《异域来王图》与清代杜瑞联《古芬阁书画记》中所载近乎一致。

除此之外，现存两个版本也值得注意：一则为台北故宫博物院《万国职贡图》，另一则为现藏美国弗利尔美术馆（Freer Gallery Of Art）的《万方职贡图》①。学者赵灿鹏通过对比题跋基本确定台北故宫博物院《万国职贡图》为伪作；学者葛兆光认为若相信宋代学者曾纡（1073—1135年）的题记及图卷之末元代文人的题跋，那么《万方职贡图》②则有可能为真迹。

据《宋会要辑稿·蕃夷》记录，宋朝除与东亚高丽、日本交流密切外，也与东南亚诸国保有往来。李公麟在政治舞台长达三十年，是一位颇具影响力的名士，人生最辉煌的时候恰处于北宋神宗和哲宗朝。又可知，李公麟创作这幅《职贡图》应在元丰二年（1079年，30岁），故其对神宗与哲宗年代的外交情况和朝贡景象较为熟悉。通过《万国职贡图》和《万方职贡图》所述内容可知：只有浡泥国、三佛齐国和吐蕃国三个朝贡国在两个版本中均有出现。而在9世纪末，吐蕃国实际已经分裂，北宋的敌国或属国中并无吐蕃之称③。另外两国即浡泥国、三佛齐国历史概况的文献记录与此画创作时间基本一致。

若依前文所述，仅以曾纡所作题记推导李公麟《万方职贡图》为真迹，将部分不符史实的图像当作"想象天下帝国"，看似在宋代文化语境中非常合理。但是，在中国古代绘画作品中，于原作之上翻新装裱的案例很常见。如《万方职贡图》"占城国"④一帧中，置于作品右下方的两枚不完整的钤印就可看出重新装裱的痕迹。假设题记为真，画作为

① 台北故宫博物院《万国职贡图》所绘十国为：暹罗国、靼旦国、回鹘国、浡泥国、女王国、三佛齐国、昆仑层期国、女送国、高丽国、扶桑国、吐蕃国、宾童龙国；美国弗利尔美术馆《万方职贡图》所绘十国为：占城国、浡泥国、朝鲜国、女直国、拂菻国、三佛齐国、女人国、罕东国、西域国、吐蕃国。
② 此幅《万方职贡图》现存美国弗利尔美术馆且收录于户田祯佑、小川裕充合编《中国绘画总合图录·续编·第一卷》（美国加拿大卷）。
③ "唐末……吐蕃自是衰弱，种族分散，大者数千家，小者百十家，无复统一矣。"[宋]马端临：《文献通考》，卷三百三十四，四裔考十一，第9241页。
④ 占城国是与两宋关系最为密切的国家之一，据考向北宋朝贡55次，向南宋朝贡6次。

假，即曾纡题记所参照的并非此幅画作，那便无法说明此幅作品真伪问题。况且，通过对《万方职贡图》中两帧图像的类比与细读，在绘画技法方面，称之为真品很难令人信服。但若换个视角，从两宋视觉语境与文化交流角度考察"职贡图"主题的艺术传播效果，却可发现一个颇具特色的面向：即图像之于民族交往和文化交流的重要意义。

《万方职贡图》局部，淳泥国，
藏美国弗利尔美术馆

《万方职贡图》局部，三佛齐国，
藏美国弗利尔美术馆

《万方职贡图》局部，吐蕃国，藏美国弗利尔美术馆

两宋之交名士曾纡在此《职贡图》每帧旁，逐一介绍了各个国家的地理位置和风土人情，并钤印。曾纡所撰题词中，一部分来源并不可考，另一部分则与现存宋代文献一致。兹录《万方职贡图》中淳泥国与三佛齐国之题记，并参以各国人物外貌及服饰予以解读。

1. 淳泥国。此帧题记与《宋史·外国五》中关于此国记录基本一致。但"王之服色略仿中国，最敬中国人，每见中国人醉者，则扶之以归"之句在现存文献中并未找到，只可见大宋与淳泥国频繁的贸易往来。另见《宋史》与《岛夷志略》记载，男女发型服饰特点："男女椎髻，以五彩系

腰，花棉为衫……"①

根据《浡泥国》一帧分析，其构图虽分近中远景，以大全景的空间布局，但纵深感不足，山石皴法较为单薄；图中人物 35 人，在画左部、中部既有挑担于肩头网兜装载的贡品，又有头顶的贡品，也有装于箱内贡品；图中人物多不蓄发，更无椎髻；服饰分开襟大袍以及上身坎肩、下身长裤加类似麻质裙，与宋人男子服装迥异。值得注意的是，题记中所言"最敬中国人，每见中国人醉者，则扶之以归"，在现存资料中，最早见于明代费信《星槎胜览》记载："渤泥国……凡见唐人至其国，甚有爱敬，路有醉者，则扶归家寝宿，以礼待之若故旧。"可见，此处题记与现存文献存在舛讹。

2. 三佛齐国。据《宋史·外国五》记载："占城、真腊、蒲甘、邈黎、三佛齐、阇婆、勃泥、注辇、丹眉流"，并记载三佛齐国从建隆元年（960 年）至绍圣年间（1094—1098 年）与宋朝朝贡情况。苏轼在《黄寔言高丽通北虏》中写道："椎髻兽面，睢吁船中，遂记胡孙弄人语，良有理。"据文献记载三佛齐国共出使中国 28 次。在 11、12 世纪之交，也有泉州商人前往三佛齐国商贸活动②。可见，宋朝与三佛齐国往来密切。

此帧题记与《宋史·外国五》所录三佛齐国情况基本一致。据《宋史》记载："国中文字用梵书，以其王指环为印，亦有中国文字，上章表即用焉。"③④ 但题记并未提到中国文字在三佛齐国的运用。与其余每帧画面一样，在《三佛齐国》一帧中，画面中行进的队伍仿佛是经过精心安排布置的，从而使得这种历史叙事场景具有特定的真实感。从远景

① 汪大渊：《岛夷志略校释》，苏继庼点校，中华书局，2009 年，第 148 页。
② 苏基朗：《刺桐梦华录：近世前期闽南的市场经济（946—1368）》，李润强译，浙江大学出版社，2012 年，第 244—245 页。
③ 脱脱：《宋史·外国五》，卷四百八十九，列传二百四十八，中华书局，1985 年，第 14088 页。但并未提及"诸蕃往来之咽喉"。
④ 翁彦约：《乞编集万国图画表章成书奏》，见《宋会要辑稿》"职官一三之五"。

的群山晕染,到中景的朝贡人员,到近景的树石皴染被有机统一在同一个画面中。在这一帧中共有朝贡人员 41 名,共有 7 种朝贡物件,其中较为清晰可见的有两株珊瑚树,一只珍奇异兽。视点在整幅画中略高,朝贡队伍占画幅一半,树石多为近景,远处群山略笔处理,弱化了纵向的透视,突出了朝贡队伍的"行进"感。画面人物形象:额头凸出,头顶较少蓄发,连鬓大胡,赤足,具有异域人士特点。所穿服饰分三种:一种是身裹绣有边纹大袍,此类人员身份应较为尊贵,符合三佛齐国国王出行"国王出入乘船,身缠缦布,盖以绢伞,卫以金镖"① 文献之描述。

宋代商品经济繁荣,陆上丝绸之路不畅,加之航海技术的发展,使得海上贸易得到空前发展,三佛齐国、占城国、浡泥国与大宋的文化艺术交流较为常见。譬如瓷器、银器、珊瑚、琉璃瓶的进出口等。白瓷器是出自北宋早期的定窑或汝窑,驰名海内外,其釉色淡雅,秉承宋代典雅平正、清新雅致的艺术风格。可见艺术的跨民族、跨文化传播引发了宋朝与三佛齐国艺术风格和审美风尚的同质化发展趋势。

基于《万方职贡图》历史情境与图像解读并结合画中题记、相关文献,我们大致可以得出以下结论:

第一,从技法角度而言,山石树木皴擦用笔、人物服饰线条勾画均与通常意义上李公麟的绘画作品不同。以台北故宫博物院李公麟《龙眠山庄图》为例,作为比较贴近原作的摹本,画中人物作白描画法,山石树木墨线勾勒,再从山脊背部略作渲染,这种山石画法在《万方职贡图》中未曾出现。《万方职贡图》中树木花草多为点染少有勾勒,与其他作品(如《山庄图》)中近景之处树叶组合的丰富性,及双钩之后的留白之法迥然不同②。甚至,连被世人称道的人物与鞍马,在此图中的刻画也较为生拙(如女直国一帧),均与李氏作品有异,在视觉上,反

① 赵汝适:《诸蕃志校释》,三佛齐国,杨博文校释,中华书局,2000 年,第 150 页。
② 李公麟《龙眠山庄图》中树叶组合丰富,有介字点、个子点、夹字法等,每个叶子形状均有自然原型可寻,与《万方职贡图》中树叶相异。

而更似明朝绘画作品。

《万方职贡图》局部，女直国，
藏美国弗利尔美术馆（Freer Gallery Of Art）

李公麟《龙眠山庄图》局部，
藏台北故宫博物院

第二，从题记、题跋和钤印角度而言，至少有三点疑义：① 每一帧画旁配有曾纡题记，字体与钤印均与曾纡其他作品不同[①]。② 曾纡所撰题记也有疑义，如一帧名为"罕东国"，但明洪武三十年（1397年）才置罕东卫；又一帧名为"西域国"，"天方，古筠冲之地，一名天堂"，"天方"（天房）一词，直到明朝马欢《瀛涯胜览》才出现；"筠冲"一词则最早见于元代汪大渊《岛夷志略》。③ 第二段贡师泰（1298—1362年）跋，题于皇庆二年（1313年）。虽记载他天资聪慧，家学深厚，泰定四年（1327年）29岁取进士。可是，皇庆二年，他才十五岁便作此题跋令人怀疑。对《万方职贡图》的真实性虽然有待于进一步考究，但是通过两帧图像的解读[②]，可以看到"职贡图"的形式价值与象征价值具有鲜明的演进逻辑，在相当长的时期内是作为一种时代表征而存在的。

以上分析，并不仅是论述画作真伪，而是对关于文本中真实记载与图像中历史想象之关联关系的探究。"职贡图"作为一种艺术主题，反映出其从最初的真实摹写到宋以后的历史想象，其实即是在真实与理想

① 在最后一帧"吐蕃国"后有李公麟小篆落款与钤印也存有疑义，几乎未见李公麟其他绘画作品中小篆落款，以及此"龙眠居士"印。
② 需要说明的是，绘画作品真假的判断不应该局限于文献内容分析，也应注意图像本体层次的分析，从绘画技法、绘画图式及绘画风格等方面进行综合考察。

之间的转换，不断地描绘，却又不断地凭借想象而出现种种"历史新编"。就李公麟"职贡图"的艺术传播效果而言，其在政治层面承担着粉饰太平、宣化教育、构建天下帝国的功能，是一种纪实性图画；但从艺术发展的角度则可以看到，在有宋一代，中国绘画就已经出现创作观念或图像逻辑之"变"——艺术图像与历史场景的张力、客观写实与艺术加工的权衡等艺术创作观念转变等问题。

"职贡图"艺术传播效果之二：
皇室与文人阶层构建的"天下帝国"观念

《万方职贡图》的创作时间可能在 1068—1085 年之间。概览当时朝贡情况，占城国、三佛齐国、浡泥国出现在画中是可证的[①]。即李公麟大概率可以看到以上三国朝贡场景，并在技法层面有能力达到"写真"的目标。但显然，图画的"写真性"与图画"纪实性"并不等同。前文的分析已揭示出李公麟所绘的三帧画作为两宋文化语境下的产物，所具有的现实主义特征已让步于带有"象征价值"的视觉性。作为汉唐时期遗留下来的"万方朝贡"的历史记忆和美好期望在这幅作品中已凝结成具有多元文化意义的"象征价值"。

那么《万方职贡图》的"象征价值"是如何生成的呢？为何中国历史上的帝国统治者和文人，对朝拜的蛮夷如此感兴趣？也许是因为中央天朝的心态在作祟。在两宋"职贡图"象征价值建构过程中，皇室一开始试图借由"职贡图"粉饰太平与宣扬帝国之强盛，文人阶层不约而同地上承圣意予以支持，从而呈现出协同合作的特点。而二者文化观念上的一致性所引发的情感共鸣，则是"职贡图"在这两个阶层中产生良好艺术传播效果的基础。"职贡图"主题的绘画，虽然表面上以具象写实

① 葛兆光：《想象天下帝国——以（传）李公麟〈万方职贡图〉为中心》，《复旦学报（社会科学版）》，2018 年第 3 期，第 43 页。

性和叙事性为旨，但内核却是思想观念的宣传及粉饰太平的需要。两宋时期的"职贡图"反映了当时官方对外族的认知，从一定程度上也可以理解成官方对外族描绘的合法化的图像范本。在这样的语境中，艺术传播活动作为一个复杂的系统工程，许多因素都直接或间接、有意或无意地影响了艺术传播效果的扩散。

"职贡图"不仅有"粉饰太平"和构建天下帝国意识的政治作用，还记录了两宋与异邦的部分交往历史。纵然只有一部分图像是来自实景的描绘，其余部分图像是承袭前朝各代的传移摹写，也不妨碍皇室和文人阶层基于文化优越感，对唯我独尊的"天下帝国"情怀的坚守。需要说明的是，本文并非聚焦于《万方职贡图》的真假问题，而是讨论"职贡"艺术主题在两宋的视觉性（象征价值）与图画性（形式价值）之间的权衡与交融。李公麟元祐初年（1086年）所作《五马图》也具有职贡图的特点。如史料记载，张复、李评所言以及宋敏求《蕃夷朝贡录》的编著有可能就是"职贡图"这一主题的创作背景①。在此创作背景下，皇室和文人阶层作为建构此类主题的最重要群体，他们既是"职贡图"主题的"艺术传播主体"，又是最先见到此类作品的"观众"，他们对《万方职贡图》的接受与反馈，理应是直接且迅速的。

两宋时期的艺术传播活动在一定程度上实现了传播者的政治意图，广大艺术受众确实在某些方面受到了影响。从艺术传播学的角度看，受众的艺术接受情况大致可以分为认知层面、心理和态度层面、行动层面三个层次。对"职贡图"的传播效果也可以依此三个层面进行层级性考察。"绘画其冠服，采录其风俗"的"职贡图"作为官方构建的艺术主

① 如北宋张复大中祥符八年（1015年）向朝廷上言："请纂集大中祥符八年以前朝贡诸国，绘画其冠服，采录其风俗之事，为《大宋四裔（夷）述职图》，以表圣主之怀柔，下以备史臣之广记。"北宋李评上言："应诸国朝贡，请别置一司，总领取索诸处文字，类聚为法式。"史馆修撰宋敏求等上蕃夷朝贡录，凡二十一卷，即李评所请也。《宋会要辑稿》记载："仁宗天圣九年……臣闻先朝曾有诏书，凡四夷朝贡至京，委馆伴官询其风俗别为图录。兹诏废格，因循未举，望下有司，按先朝故事施行。"另《玉海》中也有记载此类职贡图"藏于礼部"。

题与图像范本，绝非仅仅局限于皇室等少数统治者一统华夷的遐想，而是期待广大宋人都能从中获得对本国与世界的统一认知，进而引发情感共鸣。

中国古代朝贡体系研究大致可溯源至费正清"中国的世界秩序"和西嶋定生"东亚世界"理论，他们虽观点各异，但二者都不约而同地将文化传播的意义置于核心位置。自宋朝开始，天下帝国的盛世荣光已成追忆，但统治者沉湎于崛起的期望和文人集团的焦虑并未停止。作为一种特殊的艺术作品，"职贡图"的首要任务乃是传达统治者的政治意图，而非表现艺术家的审美情趣。因此，让受众在观看《万方职贡图》的过程中无意识地加深对大宋"天下帝国"观念的自我认同，并在相当一段时间内将图像中出现的"异族""蛮夷"当作真实范本，这其实是艺术传播主体（统治者及艺术家们）的首要责任和真实目的。李公麟的"职贡图"不再是单纯地承担史实记录的责任，更多的是被官方构建出来的时代表征，即是真实性与时代性、功能化与理想化的统一。正是由于艺术传播主体赋予"职贡图"粉饰天下帝国等功能，才使其具有了特殊的史料价值、审美价值和文化意义。因此"职贡图"的艺术传播效果扩散更快、力度更深，可视为一种类似"沉默的螺旋"式的社会传播过程。

《万方职贡图》通过"柔远以饰太平""俯瞰四夷"的图画方式实现了彰显帝国之伟观的艺术传播效果，就统治者角度而言，是其自身观念意识与权力运作的产物；就文人角度而言，则是其与统治者在思想观念和艺术趣味方面达成了共识：无论从认知层面对应的环境认知效果、心理态度层面对应的价值判断，还是行动层面对应的社会行为示范效果，都是一致的。而二者的共同期许，则是广大受众在接触到艺术信息后产生情感共鸣，进而上升至文化认同（认可"天下帝国"这种官方化的表述）。

"职贡图"艺术传播效果之三：
平民阶层对"天下帝国"观念的认同和维护

李公麟所绘《万方职贡图》并非完全写实而是掺杂了政治想象与历史借鉴。作为皇室和文人阶层政治权力与文化权力统摄下的艺术传播活动，"职贡图"的传承与传播有助于促进平民阶层对"天下帝国"观念的认同和维护。

两宋宫廷书画的收藏、"流出"机制，为平民阶层创造了接触宫廷艺术、文人艺术的可能性。宋太宗重建昭文馆、史馆和集贤院三馆共处一院，称之崇文院。又于崇文院内建秘阁，后统称为"馆阁"，是具有国家性质的"对外"收藏机构①；而太清楼、龙图阁、天章阁以及宋徽宗时期的宣和殿、保和殿等，则是具有为皇家宫廷服务的"对内"皇家收藏机构。另外，学士院、国子监偶有收藏书画之举。两宋时期，诸如"职贡图""采薇图"等人物故事画大量出现。这类美术作品自创作之始，便被传播主体赋予教化劝诫的功能，不可避免地将具有政治意涵的艺术信息传递给社会普通民众。换言之，这种带有规谏意义的图像是统治阶层教化平民阶层的必要手段。

两宋书画交易相对自由。就宫廷而言，宫廷书画的"流出"渠道大体可分为三类：一，书画作品因出借、损毁而佚失于宫外。"太祖平江表，所得图画赐学士院。初有五十余轴，及景德咸平中，只有《雨村牧牛图》三轴，无名氏；《寒芦野雁》三轴，徐熙笔；《五王饮酪图》二轴，周文矩笔。"② 二，书画作品因帝王赏赐臣子而存于宫外。在宋朝，皇帝赐画于大臣已不是罕事。宣群臣"观御府书画"这种仪式化的活动，显然是兼具政治意义的。如宋徽宗将《千里江山图》赐予蔡京。

① 宋神宗元丰五年，废除崇文院，以"京白司"秘书省重新接管秘阁。
② 郭若虚：《图画见闻志》，卷六。

《千里江山图》蔡京题跋："上嘉之，因以赐臣京，谓天下士在作之而已。"三，宫廷例行的"观书会"或书画曝晒活动。从淳化三年至元丰五年（992—1082年），约举办过60余次"观书会"，宫廷将收藏品向群臣展示。此外，在宋人典籍中对馆阁曝晒书画活动亦多有记载。这种宫廷曝书会，时间一般是2～3个月，相当于半开放式的"宫廷书画特展"。值得注意的是，宋真宗朝曾举行5次"观书会"。他在大中祥符元年举办规模宏大的封禅典礼，这次封禅典礼举行方式与"观书会"类同，使得书籍、书画藏品具有公共展示性质。当然这种展示活动针对的受众还是文人士大夫阶层。这些宫廷书画作品虽未正式流出宫闱或走入民间，但是文人士大夫们通过口头传播和文字传播，对此进行记录品评，使之得以在不同文化圈层中传播。

就民间而言，两宋社会始终贯穿着尊重知识、热爱艺术的风气。皇家宗室和文人士大夫也常深入民间，包括退休或寄居的官员以及地方性士人也常以"艺术"为媒，筑造"交际圈"。另外，很多宫廷画家出身于低层平民。两宋时期一些文人大儒定期举行曝书会，为书画作品传播至不同阶层进一步提供了平台。如史料记载北宋学者司马光定期曝书"以曝其脑"。再如宋代叶梦得言："今岁出曝之，阅两旬才毕。"从艺术传播活动过程而言，两宋士绅文人们处于艺术传播、接受承上启下的重要位置，他们的"空间流动性"特点，使其上可接触宫廷艺术，下又可"转述"宫廷艺术于民间，同时他们将艺术鉴赏中的审美感受上升至品评范畴，以诗文赋文加以记录品评的方式实现他们对书画作品的解读并以此传播开来，流入民间社会。

费正清、滨下武志等学者认为朝贡体系实际是商业贸易的变体，而高明士提出诸国朝贡主要目的是摄取中华文化。不管怎样，两宋平民阶层近距离接触诸蕃国人员，并发生艺术交流活动，应是比较常见的。宋代大量商人参与海上贸易，朝廷在沿海地区建立了市舶司，"委馆伴使

询其道路、风俗及绘人物衣冠以上史官"①。国家官方机构也会从民间汲取外夷诸国信息。如《宋会要辑稿·蕃夷七》："询问国邑、风俗、道途远近，及图画衣冠、人物两本，一进内，一送史馆。"②宋人赵汝适所撰《诸藩志》便是市舶司根据在民间搜集的外国信息而成的综合史传典籍："询诸贾胡，俾列其国名，道其风土，与夫道里之联属、山泽之蓄产，译以华言，删其秽渫，存其事实。"③譬如北宋张择端《清明上河图》中的外国人形象。画面中在城门口有一支骆驼商队，牵骆驼的是个外国人，城门口没有看守的士兵，说明天下太平时，外国人可以自由地进出城内，与宋人常有交流。北宋汴京、南宋临安出现了以店铺与集市贸易为主的"艺术市场"，作为艺术传播媒介的一种，为平民阶层的艺术交流提供了传播渠道。如北宋大相国寺"殿后资圣门前，皆书籍、玩好、图画及诸路罢任官员土物香药之类"，并且在"每月五次开放，百姓交易"④。《宋会要辑稿·蕃夷七》记录了民族间的艺术传播活动："西天大天竺国僧伽罗伽多乞宣取，所游历诸处画《名山百花图》及御马等。"无论是两宋时期四夷朝贡的绘画作品，还是宋孝宗选德殿御座后有金漆大屏为《华夷图》记录⑤，抑或是西安碑林现存的南宋《华夷图》石刻，均体现了以本王朝为中心的"天下观"。两宋"职贡图"主题绘画作品构筑的这种"天下观"，承载了大宋王朝对海内外的恩德教化以及实现跨民族文化交流的政治意义。

① 《续资治通鉴长编》，卷一百一十，"天圣九年正月庚申"条，中华书局，2014年，第2552页。
② 《宋会要辑稿·蕃夷七》，上海古籍出版社，2004年，第9951页。
③ 赵汝适：《诸蕃志校释》，杨博文校释，中华书局，1996年，第1页。
④ 孟元老：《东京梦华录》，卷三，王永宽校注，中州古籍出版社，2010年，第19页。
⑤ 《宋史全文》卷二十四，"下乾道元年五月癸丑"条，汪圣铎点校，中华书局，2016年，第2024页。

北宋张择端《清明上河图》局部，绢本设色，藏北京故宫博物院

从传播学角度而言，"职贡图"之所以成为大宋王朝"天下观"及其政治秩序的象征，正是因其跨阶层、跨文化、跨民族传播过程中所取得的效果。当绘画艺术信息传播至各阶层受众之中时，会产生三个层次的艺术传播效果：外部信息作用于人们的知觉和记忆系统，引起人们知识量的增加和认知结构的变化，属于认知层面上的效果；作用于人们的观念或价值体系而引起情绪或感情的变化，属于心理和态度层面上的效果；这些变化通过人们的言行表现出来，即成为行动层面上的效果。从认知到态度再到行动，是一个效果的累积、深化和扩大的过程①。绘画艺术的这种跨文化传播更是促进了文化异质受众间的多元互动。

就认知层面而言，"职贡图"可作为官方为普通民众建立的了解海外四夷的窗口。两宋时期的汴京和临安都是当时繁荣的贸易中心。李公麟《万方职贡图》所营造的四夷怀服的情境与当时社会环境、审美风尚的互动必然会引起受众认知结构的变化。就心理和态度层面而言，尽管宋朝国力衰退，但是"职贡图"的绘制仍然起到了维护帝国之荣耀与尊严的作用。皇室和文人阶层不仅借此营造了虚幻的满足感，而且通过此类艺术作品向平民阶层灌输了"天下帝国"的观念，试图从心理层面让平民阶层继续认同和维护"天下帝国"，并且保持天朝子民的优越感。

① 郭庆光：《传播学教程》，中国人民大学出版社，2011年，第189页。

就行动层面而言,"职贡图"不仅成为艺术史上延续天下帝国意识和巩固政权的历史依据,而且逐渐成为一种约定俗成的艺术主题。从北宋"华夷一统"到以"汉唐旧疆"为中心,再到南宋放弃"汉唐旧疆"转为"地无常利"原则,皇室和文人阶层依然选择借助以"职贡图"为主题的画作来"柔远人以饰太平"。比如,在北宋存亡之际,官员翁彦约仍谏言宋徽宗绘制职贡图"诚天下之伟观"[①]。当然,这种以图画方式"柔远以饰太平"的艺术史传统在各朝代中均有体现,但就艺术传播效果而言,两宋时期图绘四夷更多的是源于统治阶层的政治愿景。而两宋"职贡图"的图绘制度作为其意识形态合法化的依托,从"视觉性"角度将无远弗届的汉唐帝国想象在各阶层中予以重现,确实在皇室、文人阶层和平民阶层中产生了一定的社会效果。就后世而言,"职贡图"主题的画作,又可以作为民族融合和艺术传播的"印记"被不断地赋予时代意义而得以在艺术史、民族史和文化传播史中持续产生影响。

甘锋、宋芳斌,《美术研究》2021 年第 5 期

① 翁彦约:《乞编集万国图画表章成书奏》,见《宋会要辑稿》"职官一三之五"。

当代民族视觉形象传播研究的三种范式

习近平总书记强调指出:"实现中华民族伟大复兴的中国梦,就要以铸牢中华民族共同体意识为主线,把民族团结进步事业作为基础性事业抓紧抓好。"当前世界正处于百年未有之大变局,"以社会主义核心价值观为引领,构建各民族共有精神家园"在新时代意义尤为重大。"文化是一个民族的魂魄,文化认同是民族团结的根脉。"而视觉形象则以其直观、鲜活、生动的特点,日益成为文化传播和文化认同的重要媒介。加强民族视觉形象传播研究的要义在于:通过牢固树立中华民族共享的视觉符号和视觉形象,"增强各族群众对中华文化的认同",进而"铸牢中华民族共同体意识",为实现中华民族伟大复兴提供文化血脉上的根本保证[1]。

在视觉文化时代(图像时代、短视频时代),视觉形象日益成为文化生产、传播、接受,乃至于文化体制构建的重要因素。学术界对此已有较为深入系统的研究,特别是皮尔士以"象似"为核心建立的三维符号体系为视觉形象传播研究奠定了理论基础,该体系赋予了视觉形象突出的媒介功能。从媒介视角认识"民族视觉形象"与"民族共同体构建"的关系至少有以下三点价值:首先,人们获取的外界信息大约有

[1] 习近平:《在全国民族团结进步表彰大会上的讲话》,新华网,http://www.xinhuanet.com/politics/leaders/2019-09/27/c_1125049000.htm,发表时间2019年9月27日,浏览时间2019年9月27日。

83%来自视觉①,即"一图胜千言",因此共同拥有的民族视觉形象自然就成为铸牢民族共同体意识的重要途径。其次,"'视觉'是大部分现代媒介得以有效传播的感觉基础","传播学是一种具有'视觉性'的学科体系"②,在传播的视域中,视觉形象特性表征为"组织看的行为的一整套的视界政体,包括看与被看的关系,包括图像或目光与主体位置的关系,还包括观看者、被看者、视觉机器、空间、建制等的权力配置等等"③,在这种"视觉性"组织体制的运作之下,各个视觉形象互相影响、互相交融,有可能形成相对稳定的媒介组织,成为中华民族共同体绵延和发展的传播基础。再次,民族、国家、社会等整体性文化意识的形成在某种程度上可以说起源于以视觉形象为基础的交往媒介,历史上不论哪个民族的神话、图腾乃至语言、文字的产生都是基于对视觉形象的归纳与提炼,因而无不呈现出强烈的视觉象征性,这种象征性发展到20世纪,随着"世界成为图像",视觉的事物互指和间性运动成为人与社会的主要构成方式。"文化认同是最深层的认同",坚持中华民族文化认同是"铸牢中华民族共同体意识"的核心,也是民族视觉形象传播研究的根本指向。当代民族视觉形象传播研究至少有三种代表性研究范式可资借鉴。

一 人类学范式

视觉形象传播研究对人类学理论和方法的借鉴不仅仅是方法论意义上的,更多的是源于对人类的生存经验和交往行为进行理解的渴望。远古视觉形象的传播之维之所以能够敞开,主要应归功于人类学观念和方法论的运用。在对原始文化进行人类学研究的过程中,视觉形象是作为

① 沈恩亚:《大数据可视化技术及应用》,《科技导报》,2020年第3期,第70页。
② 祁林:《传播学视野中视觉文化研究的谱系》,《国际新闻界》,2011年6期,第6页。
③ 吴琼:《视觉性与视觉文化——视觉文化研究的谱系》,《文艺研究》,2006年第1期,第95-96页。

人神交流和部落连接纽带的媒介而获得人类学家的重视,并且和神话、仪式等一样成为人类学家的研究对象的。尤其是人类学传播学派及其文化圈层理论、语境理论、交换理论等通过揭示视觉形象与神话、信仰、仪式、传播、民俗等人类活动之间不可分割的血缘关系,自然而然地将人类学视野中视觉形象传播研究的理念和方法渗透到共同体观念的建构之中,从而针对视觉形象传播活动构建了一种超学科的研究范式。这种超学科研究范式下神话、考古、美术等多学科的协作研究对于在更深广的历史维度之上探索"中华民族共同体意识"潜在的文化基因具有十分重要的意义。

神话是人类学研究的重要对象,它是史前时期特定民族进行文化构建活动的特殊方式。在文字产生之前,社群的集结、民族观念特性的形成主要依靠神话进行,神话因而在某种程度上被视为"文化共同体"的基因密码。人类学范式主要从"神话—观念—行为—文化特质"[1] 的角度切入,由此可以超越历史学范式的界限,直涉文明的原动力进行阐发。当代人类学研究把王国维提出的"两重证据法"发展为"四重证据法"[2],将传世文献、出土文献、活态文化现象、跨学科比照的"榫卯重合"作为深化历史认识,构筑中华民族"信史"的有力方法。在人类学的视域中,以"物"为基础的形象处于中心位置。一方面,出土的单一物证可以称之为实物证据,但还不是有明确意义的形象,只有当以实物证据为中心的"物"在"四重证据"的场域里形成了流动的链条,历史可以被感知的时候,基于多重媒介传播中的"民族视觉形象"才会被固定下来。另一方面,"四重证据"作为研究之"法"紧扣"民族视觉形象"的生产、传播,以"四重"语境突出树立视觉形象,从本质上把握了形象生产、传播的媒介关系。人类学"四重证据"法将"民族视觉形

[1] 叶舒宪:《创世、宇宙秩序与显圣物——四重证据法探索史前神话》,《百色学院学报》,2019年第3期,第1—9页。
[2] 谭佳、韩鼎、李川:《早期中国与神话历史研究——关于中国文学人类学"四重证据法"的对话》,《文艺研究》,2020年第7期,第91—93页。

象"构筑成为丰富的叙事文本，将实物的"物性"（实证知识体系）与"事性"（媒介语境的互指关系）有效结合，铸牢鲜活的"民族视觉形象"，再通过考察形象的文化意义演变，追索民族文化认同的真实历史。这种深层次、宽领域的认识"早期中国"与当代中国的历史延续，勾勒民族视觉形象发展脉络的方法是非常值得借鉴的科学方法。譬如"铸鼎象物""玉成中国"等观念，如果仅仅通过"两重证据法"就难以令人信服地树立起具有共同体意识的鲜活的"民族视觉形象"。

二 新史学范式

"新史学"作为历史学方法论源于 20 世纪初叶。相对于以考据方法陈述历史事实的传统历史学而言，"新史学"发生了如下转向：首先，方法论阐释取代史料的清理与考证处于研究的突出位置。如文化史观、经济史观、多元史观、唯物史观、比较史观、多层累积理论等理论范式被广泛地运用于历史研究。其次，随着科学方法论的确立，传统历史学所秉持的"政治历史观"遭到摒弃，转而，民族、宗教、科技、经济、文化等社会方方面面的信息成为历史研究的对象，"史料"的范围得到了极大扩展；计量史学、心理史学、比较历史、口述历史等史学新方法也得到广泛运用；对主流政治意识形态之外日常生活微观、立体、深切的历史体察成为"新史学"的主要特点。

基于上述特点，"新史学"对视觉形象和"共同体"尤为关注。"新史学"注重考索观念生产与知识重构的过程，其实质就是考察各文化共同体间的相互运动，因而深入类似于"毛细血管"的社会各方面的微观而细致的史料，为历史书写提供不同侧面的媒介符号。视觉形象在历史建构中扮演着多重角色：首先，视觉形象既是"证史"的工具，也是科学性史料的一种。如科技史、民俗史、宗教史、思想史、艺术史等的研究领域中就涉及大量视觉形象，它为我们提供了"重回历史现场"的有

效途径和比历史叙述信息量更大的传播媒介。如《万国来朝图》《万方职贡图》等实录性绘画中繁多的视觉形象对研究"中国"概念的历史以及"中华民族共同体"从外而内的体制过程有着十分重要的价值。另一方面，视觉形象对于固有的历史叙述体系具有批判功能。视觉形象的发展轨迹往往是非线性的运动，相对于文字的线性叙述有着独特的优势，它直觉性的呈现方式有助于突破程式化观念，走出误区，澄清事实。再者，传统历史叙述往往只提供单一的线性因果，视觉形象则通过线条、色彩、光影、场景等直观要素将历史组合成为具有视觉性、身体性、多维性的"星丛"和"力场"，繁多的"星丛"和"力场"交叉、叠加、组合在一起，将会进一步推动各民族视觉形象的传承保护和创新交融，从而在文化层面不断铸牢中华民族共同体意识。

三　视觉文化研究范式

随着视觉文化日益成为当今中国文化传播的主流，信息的媒介方式、传播路径以及社会的交往和构成方式，尤其是文化认同的底层逻辑都发生了深刻变革。首先，20 世纪晚近开始的"媒介革命"导致视觉形象具备了强大而独立的意义表征功能，甚至超越语言文字成为信息的主要传播媒介和人类认识世界的重要工具和途径。"人类视觉技术的发展直接导致了人类的阐释系统变成了一种人工的视觉形象……由于视觉技术大多是以媒介形式（摄影、电影、电视等）表现出来的，所以视觉文化的影响力可以被表现为视觉传播的传播效果。"[①] 视觉形象传播问题由此日益成为文化研究的基本任务。其次，"图像转向"[②] 之后，视觉方式随之转化，新的视觉性特征不断涌现，视觉主导的表征方式成为文化的主流形态，以视觉形象为核心的视觉文化传播时代正式降临。这不仅意

[①] 祁林：《传播学视野中视觉文化研究的谱系》，《国际新闻界》，2011 年第 6 期，第 7 页。
[②] 郑二利：《米歇尔的"图像转向"理论解析》，《文艺研究》，2012 年第 1 期，第 31 页。

味着传播内容和传播方式的突变,而且引发了视觉性的重新建构,在这种情况下,中华民族视觉形象的传承传播与再生产必然面临着新的挑战与契机。

面对视觉文化生产和传播机制所特有的消费性和解构性,作为民族集体无意识的"民族视觉形象"会被文化工业所生产的标准化或者伪个性化的视觉形象所淹没吗?笔者认为,这确实给传统的生产传播方式带来了巨大的挑战,但同时也孕育了创造性转化和创新性发展的机遇。比如原始部落的图腾崇拜所蕴含的古老的视觉形象的生产与传播机制与数字媒介所具有的非线性、交互性等特性就有共通的地方。"文"在上古时期指特定部族象征自己的纹路图腾,以此"化人"而结社和集权,民族视觉形象从而成为增强文化认同、构筑民族共同体的重要手段。与此相通的数字媒介在生产和传播视觉形象时,不但可以从微观入手,对传统视觉形象进行改造以消解其历史形态所具有的等级、专制、集权等内涵;而且可以从宏观入手,设法构建一个全新的视觉形象生产与传播框架。毕竟媒介不是中性的,其自身就是一种讯息,任何具体的视觉形象若要彰显自身都离不开自己深深根植的媒介平台和媒介环境。中华民族视觉形象的再生产和广泛传播必须充分利用数字媒介的"交融共享"机制,"让互联网成为构筑各民族共有精神家园、铸牢中华民族共同体意识的最大增量"[①]。

总之,"民族视觉形象传播研究"立足于通过树立各民族共享的视觉形象将中华民族文化认同的历史源流完整、鲜活地展现出来。人类学范式主要指涉民族视觉形象产生的观念根源和文化土壤;新史学范式主要指向民族视觉形象的发展过程和体制类型;以图像学为基础、以"视觉性"为核心的视觉文化研究关注的则主要是"视觉形象"的媒介属性、传播特性和文化功能。以上三种范式既关注民族视觉形象的传承与

① 习近平:《在全国民族团结进步表彰大会上的讲话》,新华网:http://www.xinhuanet.com/politics/leaders/2019-09/27/c_1125049000.htm,发表时间 2019 年 9 月 27 日,浏览时间 2019 年 9 月 27 日。

传播，又注重民族视觉形象的生产与再生产，各有优势。综合运用三种范式，互相借鉴取长补短，对于深化民族视觉形象的媒介特质，激发民族视觉形象传播研究的新潜能大有裨益。

《民族艺术》2021 年第 1 期

艺术批评

"疯狂的石头"：荒诞体验的中国式意象

对人生意义的探索，对行动价值的叩问一直都是文艺、哲学不断追思的话题。而创造一种人生体验的经典意象则是所有艺术孜孜以求的目标。影片《疯狂的石头》成功实现了上述目标。对于荒诞的人生体验，在西方早有种种艺术表现和哲学分析，但是在中国，对于现代人"对无价值东西的疯狂追逐行为"，却一直缺乏一种贴切意象来形象地表达对它的荒诞体验。作为一部小制作商业片，《疯狂的石头》不但形象地再现了新形势下现代人的生存困境，而且创造出了堪与"西西弗的石头"相媲美的、具有中国本土特色的"荒诞意象"。在消费时代看到这样一部兼具商业性和艺术性的电影佳作，不能不令人拍案叫绝。对于患了"虚火症"的国产大片而言，"石头"在艺术上的成功可谓一剂及时清新的解毒剂。

一

整部影片从头至尾看起来都像在讲述一个"贼中贼""黑吃黑"的搞笑故事。濒临倒闭、被迫以工厂用地还债的一家国有工艺品厂，在拆迁厂房时，竟然挖出了一块价值连城的翡翠。厂长以"挽救工艺品厂"为名，搞了一个翡翠展览拍卖会。故事就围绕这块被展览的"翡翠"开

始了。导演以新现实主义手法和黑色幽默的笔调在虚构的荒诞情节中展示了群贼疯狂追逐的荒谬行为。

以"道哥"为首的一伙土贼不惜一切代价甚至付出生命而去疯狂追逐的东西原来是一块"石头",当他们轻而易举地拿到真正的"翡翠"时,却不辨真假,竟然又费尽心机,近乎疯狂地用这块"翡翠"换回了一块"石头"。可笑的是这伙鬼迷心窍的笨贼还自以为得计。最后,心有不甘、气急败坏的"道哥"在飞车疯狂地抢了一袋"石灰"后,撞死在偶然打开的车门上。

整个剧情荒诞不经,以"戏仿"和"反讽"的手法设计的对白更是充满了"恶搞"的味道和"颠覆"的功能,其中"道哥"手拿"翡翠"惩罚"偷"了他女人的谢小盟时的一段对白已经成为人们日常"恶搞"的经典段子:

道哥:我最恨的就是欺骗女人,你就拿这么个假玩意糊弄我媳妇!

谢小盟:那个是真的,你拿去吧。

道哥:你侮辱我的人格,你还侮辱我的智商……假的你就是欺骗我女人,真的你就是欺骗我,到底是真的假的?

还有他们自作聪明,设计调包计时的几句对白:

贼老三:你说这跟真的有什么区别啊?

贼老二:像真的也就是说不是真的。

贼老三:那咱来个调包计呗,给它换过来不就行了。

这真应了《红楼梦》的一句话:"假作真时真亦假",事实上,在这极为搞笑的混乱对白背后隐藏着的是这样一种逻辑:这些一门心思疯狂追逐"翡翠"的人已经丧失了分辨真假的能力。

而那个自鸣得意的江洋大盗则屡次被这几个土贼耍弄,总是在几近得手之时功败垂成。视"信誉"为职业生命的江洋大盗麦克与其幕后老板(地产大亨冯董)稀里糊涂的对杀最终导致了群贼的覆灭。他们终于"荒唐地为着那块所谓'翡翠'的'石头'疯狂地追逐至死"。不明真相

的麦克在杀掉他的幕后老板、抢到他老板花 850 万高价买来的"翡翠"后,迫不及待地拨打了幕后老板的电话,……当他从冯董的电话中听到自己声音的那一刻,麦克与道哥一样品尝到了痛彻心扉的苦果:偷盗计划完美实现然而结果却是惨痛的失败。而通过幕后交易达到侵吞国有资产目的的国企厂长和地产大亨最后也落得和盗贼们一样可悲的下场,真可谓"机关算尽,反算了卿卿性命"。跌宕起伏、环环相扣的贼中贼情节是如此成功,以至于很多评论把贼中贼的情节作为本片最大的亮点。这种情节安排确是一大看点,但最大的亮点应是人们疯狂追逐一块"石头"的荒诞行为。贼中贼情节的意义在于它编织了一种复杂曲折的有助于主题展开的情节,即推动疯狂的追逐行动不断进行下去的力量。影片由《贼中贼》改名为《疯狂的石头》就是一个很好的证明。贼中贼的情节作为一种结构模式,以前有很多影片运用过,但是并没有引起如此反响也反证了这一点。

二

事实上,本片以"游戏的外壳"(宁浩语)、荒诞的形式道出了人类最深的困惑,不论导演是否意识到了这一点,本片都可说是一部"直面荒诞的人生,叩问存在的意义"的存在主义作品。存在主义经典的"荒诞意象"——"西西弗的石头"就这样闯进我的脑海。西西弗是希腊神话中的人物,据荷马描写,西西弗死后受到神的惩罚,要永不停息地重复同一种无望的劳动:将巨石推到山顶,巨石刚到山顶就滚落下来,然后再重新开始,周而复始,直至永远。作为一句西谚,"西西弗的石头"主要指"长久的、繁重的、徒劳无益的劳动"。存在主义哲学家加缪对此有一个很好的概括:"西西弗……以自己的整个身心致力于一种没有效果的事业……在西西弗身上,我们只能看到一幅这样的画面:一个紧

张的身体千百次地重复同一个动作。"① 我们在影片中所看到的不是同样的画面吗？不论是焦虑、紧张的保卫们，疯狂、贪婪的盗贼们，还是自以为稳操胜券的地产大亨以及忙忙碌碌的跟班，讨价还价、中饱私囊的国企厂长，他们哪个不是"以自己的整个身心致力于一种没有效果的事业"？在他们紧张地重复同一个疯狂行动时，有谁停下来问一问，自己疯狂追逐的东西对于作为"一个人"的我，是无价之宝还是毫无价值呢？从本质上说这群疯狂的人并不知道他们在追逐什么，不知道他们到底应该追求什么，他们只是疯狂的追逐，不敢其实也不可能停下来想一想。这是个疯狂追逐的时代，疯狂追逐这一行动本身已经遮蔽了本真的存在。《疯狂的石头》所作的正是对当下异化社会中拼命追逐的荒诞行为的拷问。

可见，两块"石头"都在诉说着异化世界中现代人的荒谬体验，但它们毕竟是形成于不同世界中的两块"石头"，有着不同的所指。在加缪看来，"西西弗的石头"指向的是"荒谬的重复"，"今天的工人终生都在劳动，终日完成的是同样的工作，这样的命运更并非不比西西弗的命运更荒谬"②。在我看来，"疯狂的石头"则指向现代人"对无价值东西的疯狂追逐行为"。"疯狂的石头"的荒诞形式与其蕴涵的对存在的形而上追问之间构成的艺术"力场"（阿多诺术语），集中表现了现代人疯狂追逐的荒谬行为和荒诞体验。就此而言"疯狂的石头"完全可以与"西西弗的石头"相媲美，成为存在主义视野中的一个独具特色的中国式"荒诞意象"。

加缪告诉我们："荒谬从根本上讲是一种分离。它不栖身于被比较的诸成分中的任何一个之中，而只产生于被比较成分之间的较量。"③ 影片通过窃贼与保安，"笨贼"与"大盗"，国企厂长与地产大亨之间的对

① 加缪：《西西弗的神话》//《旷世名典》，中国社会出版社，1999年，第289页。
② 加缪：《西西弗的神话》//《旷世名典》，中国社会出版社，1999年，第290页。
③ 加缪：《西西弗的神话》//《旷世名典》，中国社会出版社，1999年，第218页。

比较量，特别是通过"窃国"的"暗贼"与"窃钩"的"明贼"之间的对比较量，口口声声要带领工人重新再来的厂长与不明真相、卖力拼命最后又看穿骗局的工人之间的对比较量，突出表现了人们疯狂追逐的荒诞行为。在消费社会，消费大众早已把目标转到对物质消费和肉体享受无限度的追求上，对外在目标的疯狂追逐使自律个体正以一种令人吃惊的速度瓦解。受消费意识形态制约的大众再也不愿意浪费时间和精力去思考精神问题，遑论追寻存在的意义。

影片对当代人疯狂追逐状况的形象再现，使我们得以直观自身，直观我们当下的生存困境。正如加缪所说："这种命运只有在工人变得有意识的偶然时刻才是悲剧……造成西西弗痛苦的清醒意识同时也就造成了他的胜利。"① 意识到这种状况，就表明在精神上已经超越了这一被禁锢状态，这种意识本身就具有了颠覆功能，使我们能够对所意识到的荒谬状况进行反抗。至于那些不知道自己局限的人，则永远不能超越这些局限。当"疯狂的石头"将这一切向我们敞开之时，我们就认识了那疯狂追逐的荒诞行为，接近了人的本真存在。

尽管本片给人以幽默搞笑的印象，但它并不是一部普通的搞笑片，它是对新形势下人的生存状态的新展示、新剖析，是严肃的思考。这种思考不仅结晶为"疯狂的石头"这一具有本土特色的"荒诞意象"，而且把我们的思考引领到了形而上层面。影片集中表现了现代人在异化世界中疯狂追逐的荒谬行为。但是当我们从笑声中停下来问一句"为什么"时，影片的意蕴一下子得到了升华，然后我们就可以从这个"疑问"继续展开。因此这部影片的核心内容是真实事物对于存在荒诞性的反抗，它不在于单纯地展示人生的荒诞，而在于诗意的栖居。只有意识到这一点的人才会明白，认识世界的荒诞性并且藐视它才是走向诗意栖居的途径。

① 加缪：《西西弗的神话》//《旷世名典》，中国社会出版社，1999年，第290页。

三

当然，这部影片毕竟是一部商业片，资本逻辑、市场法则要求它必须满足一定的大众文化需求。因此本片最大的卖点还是搞笑——事实上，在这疯狂追逐的年代，人们既不需要那种紧张、复杂的情节也不需要对人生意义进行形而上思索的追问。"心神涣散的大众"（本雅明语）之所以走进影院只是为了放松，最吸引他们的是那种合乎情理而又出乎意料、超乎想象的笑料，因为现代大众需要爆笑来缓解紧张的神经。然而悖论也许就在于此，影片搞笑的情节、荒诞的形式与其深处蕴涵着的对存在的不断追问之间恰恰构成了极具张力的"力场"，正是这种"力场"结构中的紧张关系凸显了本片的艺术力量——不是崇高的震撼而是本雅明所说的"震惊"体验，不是带泪的笑而是笑中的探问，笑后的反思。它让人放松，它引人发笑，或许它也会吸引人对其进行追问，可是却并不会让人当时就感到刺痛，这也许是大众文化无法割去的本性。然而，这种让观众从头笑到尾的商业化运作模式，不但没有损害影片的表现力度，反而于嬉笑怒骂之中尽显荒诞、悲凉的意境，创造了"满纸荒唐言……谁解其中味"的境界。而被质疑的结尾，从艺术角度看也未必是遗憾，结尾似乎大有鲁迅为"瑜儿的坟上平空添上一个花环"的意蕴。这个情节于"满纸荒唐"之中，为人生添加了一抹暖色调，使人感受到了人性的温暖，这种温情不但迎合了大众的欣赏习惯，给人以安慰，而且使我看到了希望！可以说，只有这个动作才能以一种极具戏剧性而又合乎情理的方式给影片画上一个完美的句号。

尽管本片对人生荒诞体验的独特表现，是不可复制的，但是本片的导演思路——以大众喜闻乐见的方式形象地再现当代人的生存状态，严肃认真地展示、剖析当代人的生存体验，整合各种力量创造一种极具张力的艺术"力场"——还是值得借鉴的。与此相比，所谓的"国产大

片"未免在追求形式美感和视觉效果方面走得太远了,以至于把表现方式看作一种主要任务,着眼点很少在当代人的生存体验和内心生活的真实情况。有些导演在缺乏对人生独特深刻的体验,内心对生活毫不动情的情况下,却要追求新奇效果和轰动效应,就只好在形式等方面寻求一些东西去弥补他在创造才能和真情实感方面的缺陷。在这种情况下拍出来的电影在艺术上总不免不由自主地流于人工造作、弄姿作态、空洞无物之类毛病。"国产大片"的失败和本片的成功从正反两个方面说明,任何电影要想取得艺术上的成功都不能无视当下的人生体验,无论表现形式如何翻新,无论制作何种视觉盛宴,最终都应当为展示人生体验、塑造典型形象服务。

《电影新作》2007年第2期

戏剧性:"中国好声音"的焦点和魅力所在

两千多年前,孔子在齐闻韶乐,"三月不知肉味",不禁感叹道,"不图为乐之至于斯也"。而就在去年,一档以"振兴中国乐坛、培养未来巨星"为己任的"专业音乐评论节目",创造了万人空巷的收视奇迹,据说当时不少观众为了"中国好声音"已经达到了"茶饭不思"的地步。一时间人们对《中国好声音》的赞美之词纷至沓来,仿若沉寂已久的中国好"声音"终于凭借这档选秀节目一鸣惊人,成为万众瞩目的焦点,不但赢得了专业音乐人的"耳朵",而且俘获了广大观众的"芳心"。事实果真如此吗?中国好"声音"真的如其所说是这档节目的焦点和魅力所在吗?

时间的流逝给了我们反思的空间,在节目播出半年后,我们可以问问自己和身边的人(正在筹备第二季的节目组不妨来个"扪心自问"):当时是什么让观众欲罢不能、魂牵梦绕?如今又是什么依然留存在观众心间?让孔子不知肉味的是韶乐,那么让观众茶饭不思的是什么呢?是中国好"声音",还是戏剧化的瞬间、选手的命运?(选手不仅仅指学员,也包括导师。导师"降格"为与学员一样的选手,是这档节目最大的看点之一。命运,不仅仅指选手在舞台上的命运,更包括其台前幕后、前世今生,选手的人生道路、情感历程不仅被包装,而且被消费甚

至于透支。）如果是"声音",那么是哪些声音至今依然在我们耳边萦绕?若果真有中国好"声音"如韩娥再世绕梁不绝,则足以证明这档打着"中国好声音"旗号的节目的成功,不仅仅是收视率方面的、商业上的成功,更是音乐和歌者的成功!不过如果"声音"已逝,剩下的只是戏剧化的情节和让人爱恨交加的故事之类的茶余饭后的谈资,恐怕就很难说这是以发掘好声音为目的的节目的成功。当然,这不仅是《中国好声音》不得不面对的问题,更是整个电视节目都难以摆脱的困境和尴尬:只要以收视率作为衡量节目成败的标准,专业性和大众性恐怕就是一组难以调和的矛盾。如何在专业音乐人的艺术追求和大众手握的电视"遥控器"/广告商的"钱袋子"之间做出抉择,一直都是摆在电视人面前的一道难以取舍的选择题,那么标榜"回归音乐本身"的《中国好声音》是如何做出取舍的呢?

对此,《中国好声音》宣传总监陆伟的回答干脆利落——"《中国好声音》这个节目唯一的评选标准就是声音";"如果有人希望用除了声音以外的其他方式吸引眼球,我们在第一轮就将他们排除在外。我们希望呈现的就是纯粹的好声音,让节目很干净"。据说,正是根据这一理念,他们才在节目的第一阶段采取了"导师盲选"的方式:四位导师必须背对选手,只能根据"声音"做出抉择,如果对声音中意,就通过拍键转身的方式表明自己欲将该选手纳入旗下。这个"盲听""转身"的创意不但被节目组解释为"只选好声音",而且被媒体和公众解读为"对声音本身的回归",并因此赢得了几乎所有观众的赞赏。但是如果认为这个创意真的使《中国好声音》坚守了声音本位,切实做到了以声音为唯一评选标准的话,就未免有点天真。因为作为顶尖的专业音乐人,是否盲听,并不会影响其对声音的判断,从这个角度说,这个最为媒体和观众所称道的创意,恐怕也只是节目组打出的一个"障眼法"而已。"导师盲选"的方式作为这档节目最大的创新和卖点,给人的感觉是要强化声音的中心地位,削弱其他因素对评选的影响,但事实上"盲听""拍

键""转身"等一系列夸张的表情和动作,只不过是给选择的过程增加了戏剧元素,极大地增强了节目的戏剧性而已。很多评论认为《中国好声音》在第一阶段坚守了声音本位,尽管到第二阶段之后逐渐陷入旧模式的窠臼,但是"好声音"自始至终都是这档音乐节目的焦点和魅力之所在。本文试图用解构戏中戏的方式,通过对广受媒体和观众赞誉的第一阶段的解读来拆穿《中国好声音》所谓"声音本位"的"西洋镜",揭示戏剧性才是这档音乐节目的真正焦点和最大魅力之所在。

所谓"戏中戏",是一种由上位系列的一组戏剧角色向下位系列的另一组角色表演的戏剧。在这种戏中戏作品中,位于下位系列的角色通过主动介入到上位系列的戏剧演出中的方式,来打破"第四堵墙",从而引导、鼓励观众参与到戏剧中来,进而变舞台交流为人际交流,借以营造出一种"互动性和现场感"的氛围。在《中国好声音》的"盲选"阶段,观众似乎也成了导师/评判者参与到对学员的评判、选择之中。这种参与感使观众经历了由单纯地被动地"看"向主动地带有互动性地"经历"的转变。在这种戏中戏结构中,舞台似乎已经消失了,不再是传统意义上被"观看"的场所,而成了观众和演员共同经历事物发展过程的场所。这就极大地满足了观众"身临其境""参与其中"的欲望,使观众得到了意想不到的乐趣。在这个过程中,在戏中戏的"上位空间"中或者说节目组打造的纯粹的歌唱舞台上,声音似乎是唯一的标准、真正的焦点和魅力之所在。因为在这个演出场景中,只有学员是参赛选手、是演出者、是被观看者,导师则和观众一样处于电视画面之外。节目组设定在这个空间中,场外的导师只能根据声音来做出取舍。这就给人以声音是唯一的评选标准的错觉,制造出声音才是整个节目的真正焦点的假象。

为什么说这是节目组制造出来的假象,而观众又会产生这种错觉呢?这是因为观众所看到的不仅仅是学员在"上位空间"的演出场景,而且也看到了导师在"下位空间"盲听时种种夸张的、极具戏剧性的表

演。当然，戏中戏结构可以创造出一种流动的状态，从而产生一种多中心性，因此上下位系列中的情节和人物都有可能成为节目焦点和视觉中心。但是由于摄影机的主观性，剥夺了观众自由选择的权力，从而只能由节目组来决定何者可以成为摄影机的焦点和观众的视觉中心。

显然，为了收视率和所谓"节目的成功"，节目组事实上选择了"戏剧性"而不是"声音"作为整档节目的焦点和最大的卖点。这不仅表现在节目播出过程中，播放的戏剧性内容的时间长度远远长于纯粹的"歌声"的长度；也不仅仅表现在导师关注、讲评的焦点经常从真正的"声音"滑到"令人动容""催人泪下"的戏剧性内容上；更是表现在节目组不动声色地、不断地用特写镜头、对比式蒙太奇等主观性极强的镜头和剪接方法引导、强迫观众将注意力从作为节目本体的"声音"转向作为戏剧元素的"导师"上。当作为戏剧元素的导师成为摄影机的焦点和镜头剪辑的中心时，所谓的"好声音"反而变成了陪衬，降格为诸如影视画外音一类的配音了。与之相呼应，广大观众也正如节目组所预料的那样，都在热切地注视着导师，紧张地期待着那扣人心弦的一刻：导师会为谁转身？学员会选择哪位导师？在这个过程中，"声音"已经丧失了它在节目中的本体地位，也已不再是观众收看节目的目的了，"只选好声音"这一响亮的口号至此已经完全蜕变为一种哗众取宠的噱头。毫无疑问，当导师成为电视画面的中心，其是否转身这个极具悬念性、戏剧性的瞬间成为万众瞩目的焦点时，这档节目就不再是一档以声音为唯一标准和焦点的音乐节目了，而是转化为一出极具戏剧性的电影了。正如节目组非常自豪地炫耀的，他们在现场使用了 26 个机位进行拍摄，每期不到 100 分钟的节目竟然拍摄了长达 1000 分钟的素材。显然，这不是单纯地录制音乐，更像是在拍电影。26 个机位、1000 分钟素材和蒙太奇手段的结合，为我们制造了一场"喧宾（戏剧性）夺主（好声音）"的好戏！

当我们以戏中戏理论解构了盲听阶段的所谓"声音焦点论"之后，

其余陷入传统选秀节目惯用套路的各阶段的声音焦点论自然就随之坍塌、不攻自破了。道理很简单，无论是草根牌、情感牌、好故事还是擂台赛、媒体评审团、大众评审团（手机投票），都与声音本身无关，而节目之所以仍然不断地增加此类足以"淹没"声音的环节，只不过是为了增加节目的不确定性和戏剧性，从而让节目更为戏剧化、更有吸引力（而不是让声音更好听、节目更纯粹），当然也就更能调动普通观众的收视欲望。而当观众对《中国好声音》制造的戏剧效果充满期待，完全投身于节目所设定的戏剧化情境中，并且采用评价电影、戏剧的标准和方式来评价这档音乐节目时，观众就彻底失掉了欣赏音乐的那种审美心态。"戏剧性"由此就在节目组和观众的合谋中轻松地取代"声音"成为这档音乐节目的真正焦点和最大魅力之所在。就此而言，我们不得不承认，《中国好声音》的"成功"不但不是"声音"的胜利，反而恰恰印证了在视觉文化时代/娱乐至上时代，好声音/专业性在戏剧性/大众性节目面前的节节败退。

《艺术学界》2013年第1期

有"面子"无"风骨"
——在《蒋公的面子》座谈会上的发言

首先要向剧组表示祝贺!《蒋公的面子》不但创造了校园戏剧的演出奇迹,正在成为南京乃至于江苏的一张文化品牌,而且使话剧走进了寻常百姓家,这对话剧艺术的推广,堪称功莫大焉!

由于文人在社会结构和精神生活中的特殊地位,人们对文人的人格和追求一直都很关注。而对文人无行的批判,对文人风骨的向往,从古至今也一直都是文学艺术的表现主题。特别是当下,所谓"文人"的整体精神风貌每况愈下,所谓专家教授的总体表现越来越令公众失望,以至于一些批评者用一些调侃性的甚至是侮辱性的字眼来指代这个群体。在这样一种大背景下,对当代文人无行的无情揭露和强烈批判,对民国时期文人风骨的无限眷恋和深情呼唤,就成为这出话剧存在的历史语境和文化语境,当然也是我们受众的接受语境和解读语境。

从选材的角度看,这是一个非常容易引起知识分子和青年学生共鸣的话题,犹记得我读大学时,同学们经常会以略带激愤的态度探讨诸如此类问题。可惜的是,这一类问题的深层矛盾直到这部话剧公映之前,都只能是在私下里和更为隐蔽性的话题下被谈论。鲁迅在《记念刘和珍君》中说:"不在沉默中爆发,就在沉默中灭亡。"现在南大人勇闯"禁区",敢于公开讨论

这个话题，并且得到了官方的认可①，这自然会引起文艺界、新闻界的热议和社会公众的广泛关注。

从艺术传播的动力和过程看，南京大学的一百一十周年校庆确实是一个很好的契机。作为献礼剧，《蒋公的面子》和南大校庆内涵的契合使其得以从各界精英、高级知识分子等意见领袖向广大校友、学生及其亲朋好友和大众媒体传播，再经由社会各界，尤其是报纸、电视、网络等大众媒体向社会公众传播；而公众的热捧反过来又给媒体提供了制造话题以吸引眼球的炒作空间。在"官本位"的社会中，具有官方背景的组织力量的大力推进，必然会引发演艺界、文化界、新闻界的积极响应。南京"520剧场"的创立和本次研讨会的举办就是明证②。这诸多社

① 董健老师说，对这个题材，"过去我们无论从左还是从右的角度，都不太敢碰"，因此非常赞赏"这个戏的作者"的勇气。（见吕效平主编：《青春戏剧档案》，群言出版社，2013年版，第1页。）董老师的前半句话，我完全同意；后半句话，我觉得，赞赏的对象似乎有所遗漏。初生牛犊的勇气固然可嘉，同时那些深谙世故却不世故的"把关人"似乎更值得钦佩。当然这句赞赏的潜台词，我们也可以理解为对某些审查者、把关人的批评。我个人认为，中国大陆绝不缺少好的戏剧题材，甚至可以说每天都在上演着精彩的戏剧，不要说这几年发生的大事件，就是百姓日常生活中的矛盾、冲突和困境，若能置于当下的社会总体框架中给予真实的表现，也会引起世人的瞩目。但是哪些戏剧可以被搬上舞台，却不是"初生牛犊"能够左右的。

② "520剧场"是指在江南剧院进行的一年52周"零场租"演出，剧场首演剧目正是《蒋公的面子》。所谓"零场租"其实是由南京市委宣传部、江苏省演艺集团和南京市演艺集团共同出资为这些演出支付场租。本次研讨会名义上是由南京市文艺评论家协会和南京大学戏剧影视艺术系共同主办的、有十余家媒体参加的评论、推广活动，事实上真正的牵头部门是南京市委宣传部。由此可见官方和包括传播渠道在内的演艺界、新闻界、评论界对这出话剧的支持。当然，本文这样说并不是要否定吕效平导演对这部话剧"体制外"的定位（见《〈蒋公的面子〉撕开当代戏剧的"里子"》，《现代快报》2013年10月20日A14版）。但是产生于"体制外"，并不意味着得不到"官方"的支持，尤其是在"官方意识形态"本身也在发生变动的关键时刻，那些看起来产生于"体制外"的艺术作品、学术讨论，可能恰恰会满足"官方"的某种需要，这个时候就可能出现一拍即合、官（方）民（间）共赢的局面。对于该文中，吕效平导演关于"官办戏剧"的一段议论，这里很想接着说几句。吕效平说："中国戏剧之所以被搞得这么恶劣，是因为在大多数地方都是政府在做——文化厅长在做、宣传部长在做、艺术处长在做，然后把艺术家作为他们的工匠。这样肯定是做不成好戏的。"为什么"官办"一定会产生这样的后果呢？吕效平认为，原因在于"我们只有政府做的教育人民的官办戏剧"，而这是"一个最没有创造性的戏剧体制"。为什么"官办"体制就是一个最没有创造性的体制，吕效平没有说。我觉得这要从两个角度看，第一，放眼世界，从古至今，"官办"体制下也是出了很多艺术精品的，当代之所以越来越少见，是有着复杂的原因的，尤其是与大众传播的出现和大众社会的形成有着密切关系。第二，这里面存在着一个悖论，即"官办"体制的顶层设计者是希望创造出真正优秀的艺术精品的，希望借助伟大的艺术实现其政治目的的。但是在"官本位"的社会中，承办这一任务的"官方"代表在这个过程中，却以"上级"的品位和好恶作为艺术的标准，在这个过程中，顶层设计者所设想的艺术标准和政治目的都被悄无声息地转化为"长官"个人意志了。在当代社会政治体制中，包括艺术在内的各种事物的发展规律、传播规律，往往并非"官员"优先考虑的因素。除了伟大的政治家之外，在"官本位"社会中，大多数的官员往往以上级和自己的目的为中心，一厢情愿地希望受众也能跟着走，但是在商业社会和全球传播时代，忽视受众需求的创作和传播少有成功的例子。

会力量的联合会给更大范围内的话剧爱好者、精英人士、时尚人士等造成观看的动力甚至是压力。话剧本身的吸引力和上述种种外力所形成的合力必然会促使越来越多的观众走进剧院,由此就形成了这部话剧传播的良性循环,甚至于会在社会上形成"不看《蒋公的面子》就落伍了""不看就是你的损失"这样一种文化时尚和舆论氛围。

但是从立意和内容上看,这出话剧还有诸多值得商榷的地方。首先是,立意不高,反思和批判的力度都有欠缺。我看到一则访谈说,剧作者对剧中人物有批评、有调侃,但更多的还是欣赏。访谈没有说剧作者对剧中人欣赏的是什么,是文人们常挂在嘴边的"独立之人格,自由之思想"吗?是公众对"社会的良知""民族魂"的期待吗?令人遗憾的是,在本剧中,我自始至终都未能感受到真正的文人风骨,我甚至觉得这出话剧与当代文坛对民国时期文人形象的集体想象有所出入。这出话剧可谓文如其题,"面子"问题谈论得足够多,至于文人"风骨"、原则问题似乎不是这部话剧的关键词。钱钟书的《围城》,让很多读者直观了民国时期的部分无行文人;同时也让读者感受到了钱钟书对这一类知识分子的辛辣嘲讽;读者也能够从中体味到钱钟书作为一名知识分子的风骨和境界。但是在这部话剧中,我们却感受不到文人自我反省的力度和剧组所说的"启蒙的思想高度",更看不到剧作者对文人风骨的表现与理想人格的塑造。作为一部探讨文人的人格和追求的文人剧,仅仅是再现、感叹文人的无奈、酸腐、要面子,恐怕是远远不够的,更要有充满人文情怀的反思,要有艺术理想、人生理想的观照。在既有"面子"又讲"风骨"的基础上,如果剧作还能进一步增加一些对造成这种现象的社会结构性力量的表现,那么无疑会增强这部文人剧的思想深度和批判力度。《蒋公的面子》作为一出向校庆献礼的校园话剧,最初的设想可能只是在校园内部演出,既然并非公映,无须面对审查的压力和商业的诱惑,其实是可以多一些试验性、反思性和批判性的。更何况剧组还试图通过《蒋公的面子》"与当代中国大学对话""与中国当代戏剧对

话"呢。

　　吕效平导演在对一些批评意见做出回应时谈到，如果真要对《蒋公的面子》进行修改、动大手术的话，他打算删除"文革时空"，只设定"民国的麻将桌"这一个时空，并且认为这有可能打造出一部真正的百年精品话剧。我觉得吕导演未免过于推崇"三一律"了。让我们试想一下，如果反向为之，会达到什么效果呢？——如果本剧再增加一个时空，来个戏中戏，是否可以增强本剧的思辨性和批判性？即再增加一个吕效平教授给学生布置话剧作业，指导学生排练话剧的场景。现在正在演出的这两个时空略加修改（既要让观众看到文人的无奈和死要面子，又能让观众感受到文人的风骨和追求），作为排练场面，以戏中戏的面貌出现。吕效平教授和另外几位观点各异的老师、"旁观者"在话剧"排练/演出"时，坐在观众席中，在某一个场景演出结束时对"排练"进行解读、指导、批判，从而引入对社会结构性力量的批判和剧作者的艺术理想、人生理想。

　　另外，由于本剧是以"罗生门"的方式进行的，这就导致诸多场次有很多重复之处，尤其是后面几场，对前面的情节和台词的重复太明显了，对于惜时如金的话剧来讲，这种重复是否有必要还值得商榷。如果能把重复之处适当处理，把演出时间从 2 个小时压缩至 100 分钟，也许会使情节更加紧凑、台词更加精练，整场演出也会更加出彩。现在《蒋公的面子》已经走出"象牙塔"，"飞入寻常百姓家"，既然是面对普通大众的公映，那么话剧中一些思辨性极强的话题，例如关于哲学问题的探讨似乎也应该进行一些修改，或者通俗一些、更贴近现实一些，所谓"接地气"是也；或者干脆删除那些游离于话剧主题之外的过于专业生僻的术语，免得给人以"掉书袋"的嫌疑。最后，想给计划"西进北上南下"、即将在全国范围内进行巡演的剧组提个小建议：在门票上对话剧开头和结尾演唱的昆曲做一点简单的介绍，这样也许就会让那些不太熟悉昆曲的观众也能体味到其中传达出的悲凉意味。

"自去自来堂上燕,相亲相近水中鸥",现实主义大诗人杜甫的这两句颇具浪漫情怀和理想精神的诗,被剧作者拿来用作了台上的对联,此真乃点睛之笔也。希望有一天我们都能够达到这种理想的生存状态。

《艺术学界》2013年第2期

上海世博会中国馆："很中国"、无上海、不世博

伦敦的水晶宫、巴黎的埃菲尔铁塔、西雅图的太空针塔……已有150多年历史的世界博览会不仅为每一座举办城市留下了标志性建筑，而且为人类呈献了一座座建筑艺术瑰宝和传世经典。当然，更值得我们期待的是，上海世博会将在黄浦江畔为举办城市上海、为世人呈献一座什么样的建筑？

日前上海世博会中国馆终于身披红衣盛装亮相了，让翘首以盼的人们看到了——哦，慢着！——处处透出权力与地位意识的四足鼎怎么放大后搬到了以海派文化著称的上海？我看错了？因为口口声声要体现中国性、时代性、地域性的设计师是断然不会在时尚之都为世博会建造一座仿古建筑的。这次我真的错了！原来设计师要寻求的载体就是"以冠、鼎为代表的出土文物"，业主和评委更是对这个"巨型四脚鼎"推崇备至。

这是怎样一种设计理念啊，为以创新为核心理念的世博会创作的核心展馆，竟然要从几千年前的"出土文物"中寻求载体和象征！

这让我不禁顿生疑窦，它是为上海世博会而建筑在黄浦江畔的中国馆吗？在上海世博会紧张筹备之时，在人们为中国馆盛装亮相而欢呼之际，提出这个质疑似乎很不合时宜。但是这的确是一个值得反思的问题——青铜器四足鼎造型的中国馆是属于当代中国的吗？它指向未来，

还是回首过去？它符合以突破、创新、超越为核心理念的世博精神吗？它与上海这座以海派建筑闻名的城市相协调吗？思考这些问题，对于一直在现代与传统之间、在强调整体与张扬个性之间挣扎徘徊的中国建筑来说，应该会有所启示。

世博会网站是这样介绍中国馆的：

上海世博会中国馆……承担着诠释并表达主办国对于"城市，让生活更美好"主题的理解和实践的功能……

显然，中国馆不但要代表国家形象、体现出中国性，而且要体现世博主题、诠释世博理念。眼前的这座四足鼎式建筑能够起到这样的作用吗？

要知道中国形象不是单一的，中国性也不是固定不变的。选取哪一种中国形象、表现什么样的中国性，不但体现了设计师、评委、业主的建筑观、文化观和审美取向，而且必然会透露出他们心目中的中国形象。那么在他们眼中，今天的中国以至于未来的中国会是什么样子，又具有怎样的主导性质（现代、前现代还是后现代）？当然，中国馆的设计也同样会透露出他们对世博理念的理解，对上海整体建筑风貌的态度。

我们先来看一条新闻。《人民日报》一则报道说，当设计师听到人们对中国馆建筑造型的评价——"这个，很'中国'！"——时，欣慰地说："有这个评语，首要目标实现了。"首要目标真的实现了吗？我们不妨来解读一下这个"很中国"。

在我看来，这里的"很中国"并非褒义词，它指的并非是有着宽阔胸襟、汉唐气象的盛世中华，也不是强调变革日新、敢为人先的少年中国；这个中国恐怕还是那个以"天朝上国"自居、故步自封的"老大帝国"。

其实"当代中国的最大特点莫过于一个'变'字"。变革创新才是当今中国的时代精神——"变易""日新"一直都是中国文化的精髓——为什么中国馆这座要体现中国性、时代性的建筑就不能变字当头呢？

我们不能把一件"出土文物"改造一下放在那里，就说它代表了中

国形象，体现了中国性。事实上，若要建造出能够反映当代中国特色的中国馆，最重要的就是要抛弃那种以一座建筑承载整个中国传统文化的痴想。问题的关键在于，过于依赖"故纸堆"的思维定式严重束缚了我们的想象力和创造力，一说到中国性，马上就把目光聚焦在老祖宗留下的宝贝上，这种目光向后的思维定式怎么会创造出指向未来的新建筑？

复兴的中国正在经历着伟大的变革，敢为人先、勇于创新才是对现时代中国性的最好表达，同时也是对世博理念的最好诠释。我们不需要"一个巨型四脚鼎"去"表现中国迅速崛起的气势"；更不需要一个"托天耸立的巨鼎"去"震撼"谁、"镇住"谁；一个自信的大国不需要在自家的客厅里炫耀自己！请不要使用"展现中国热情欢迎、兼容并包的姿态"之类的说辞，难道院士级的大设计师，不知道四足鼎在中华文化中意味着什么，负载着怎样的历史文化信息吗？我们怎么能够拿一个权力与地位、统治与礼法之器来象征当代文明和城市生活呢？要知道封建王权与等级意识是现代中国正在努力砸碎的禁锢我们的枷锁。请不要再以传承之名把王权之冠戴在我们的头顶，更不要借国家之力把等级之鼎强行矗立在现代建筑之林！

想一想历届世博会的经典建筑，哪一个不是在全新理念指引下灌注生气的结果！难道我们就只能固守，而不可以创造吗？我们的使命不是抱着老祖宗的家法不放，而是要重塑中国形象，为中国性添加进全新的元素。我们不妨大胆地设想一下：如果法国人固守法兰西传统，那么还会有埃菲尔铁塔吗？没有使用法兰西传统符号的埃菲尔铁塔就不能体现"法国性"吗？不正是突破传统的埃菲尔铁塔才重塑了法国形象，赋予了法国以全新的文化气质吗？

埃菲尔铁塔不但塑造了新的"法国性"，而且是对世博会面向未来，寻求突破、创新与超越精神的最好诠释。不知道一心想让中国馆成为"上海世博会象征"和"独一无二的标志性建筑"的人想过没有：回头弯腰按出土文物仿制的青铜器造型，何以体现本届世博会主题呢？靠模

仿处处透出威权与等级意识的四足鼎,怎么会建设出更好的城市("Better City")带给人更美好的生活("Better Life")呢?不能真正体现中国性、时代性的中国馆怎么会成为上海世博会的象征呢?

这里我还要顺带给那种以为永久保留的中国馆将会成为上海新地标的想法泼点冷水。依我看,一座城市的标志性建筑应该是你了解这座城市的最直接的窗口,是你感受这座城市的最为直观的文化艺术产品。就是说,你能够直观地从中感受到这座城市的个性风貌,你能够从中回味这座城市的历史文化,体验这座城市当下脉搏的跳跃,看到这座城市的居民对于未来的展望与梦想。当你向一个从未到过这座城市的人介绍这座城市的时候,你可以通过描述标志性建筑的方式去描绘、介绍这座城市。当你徜徉在黄浦江畔,流连于外滩那经典的海派建筑群落之中,置身于浦东新区那当今全球最为现代的建筑群落之中,你会毫不犹豫地说,对,这就是我心目中的上海——海派、时尚、现代、前卫、后现代!

但是同样建在黄浦江畔的中国馆却故意忽略了(设计师说:"外国人来看世博会,不是留下上海印象。")上海的海派建筑文化血脉。一个拒绝与城市的整体建筑风貌相衔接的建筑怎么会阐述好"Better City, Better Life"的理念呢?又怎么会成为这座城市的新地标呢?

总之,这种浓缩了大国天威与等级差别意识的四足鼎式建筑不但不会让人与和谐共生、改革开放的当代中国意识联系起来,甚至只会把自己推离"变易""日新"的中国文化精髓,推离创新、超越的世博理念,推离海派、前卫的上海文化。中国馆的确"很中国",但它是古老中国的,不是当今中国更不是未来中国的;的确是因为世博会才建的,但是它却"不世博";的确也建在了上海城市文脉——黄浦江畔,但是它却"无上海"。

《建筑与文化》2009年第10期

无尽的回归太初，抑或投身渺茫的未来？
——《阿凡达》：批判现实主义视野中的挽歌式作品

在《阿凡达》热潮褪去之后，我将这部被众多观众视为落入俗套的科幻片与批判现实主义杰作《人间喜剧》相提并论，以批判精神和挽歌风格为纵横坐标来观照这部充满了奇思妙想的科幻巨制，似乎难免有故作惊人之举以炒冷饭的嫌疑。不过，这部成功运用 3D 技术等全新的电影表现手段打造的科幻巨制，却以瑰丽奇异的想象完美地表达出了创造者的哲理思考和人文关怀。因此在我看来，这部影片与普通的科幻片有着本质的区别，在它那大写着 3D 奇观、娱乐大众的市场化旗帜上隐藏着的其实是严肃的人生与社会主题。对人类命运以及人所生存于其中的人类社会将何去何从这一问题的探索，一直都是艺术、哲学不断追问和反思的永恒主题。尽管对于死亡的哀悼和追思在文学、绘画、音乐等艺术门类中早有种种生动感人的挽歌式表现，对于文明/文化/社会形态更替的发展规律也早有种种鞭辟入里的哲学分析，但是二者在 3D 电影这种通俗文化形式中却是第一次获得如此完美的表现。

一

在电影《阿凡达》上映之初，几乎赢得了一边倒的赞誉之声，甚至

被誉为划时代的电影——有评论家将其视为世界电影史上的分水岭,认为电影史将由此划分为《阿凡达》之前和之后两个时期。但是通过仔细梳理流行的影评[①],我发现这种赞誉主要是对其作为一种3D技术所创造的视觉盛宴的赞誉,或者说主要是对其在电影表现技术上的历史性突破的一种赞誉;至于电影作为艺术的那种更为本质,也更为动人心魄的思想意蕴和人文精神似乎被忽视了,或者说处于震惊之中的观众还没来得及将其纳入评价的议事日程之上。可是当3D版《阿凡达》的播放进入尾声之时,对这部电影的故事内容、叙事结构、情节设计的批评之声鹊起,大有将其从仙界打入凡间的架势。随着时间的推移,特别是本片在奥斯卡奖争夺战中的败北使得人们对这部影片的总体评价经历了一个从顶峰到低谷的过程。很多影评都将《阿凡达》获得的主要是最佳视觉效果、摄影等技术类奖项,而与最佳影片、导演、编剧、演员等更重要的奖项无缘作为本片缺乏内涵、陷入俗套的证据。归纳起来,多数评论认为这部影片的主题主要集中在以下三个方面:① 反殖民主义(这既可以联系到非洲、美洲,也可以联系到鸦片战争时期的中国),对于中国观众而言这一主题可以篡改为反暴力拆迁;② 生态主义或者说环保主题(有人不假思索地将其与哥本哈根世界气候大会联系起来,问题是在卡梅隆为本片呕心沥血之时,哥本哈根气候大会还在酝酿之中。如果深究其哲学基础的话,这一主题恐怕与后现代主义的去人类中心主义的关系更为密切);③ 文明冲突论+老套的、永恒的爱情主题。上述评论所关注的焦点主要是影片的直接诉求及其社会意义,从影片对惨痛的历史记忆和残酷的社会现实的反映和表现来看,这些评论自是抓住了最显著的特征,但是未免局限了本片的意义、低估了影片的价值。因为上述影评只论及了茵加登所说的构成作品的语音层、语意层、图示化客体层等几

[①] 以"阿凡达"和"评论"为关键词在"百度"和"谷歌"上搜索人们对这部影片的评论,在两大搜索引擎上得到的近百条评论,几乎无一例外地以"视觉盛宴""奇观""科幻""3D"为关键词来评价这部影片。

个基本层面,未能进一步分析出影片的"形而上学性质",忽略了或者说没能注意到"阿凡达"背后所蕴含的丰富的哲理和深刻的反思,没能把对这部影片的分析指向人类社会发展规律和人类价值追寻的形而上思考,而这才是本部影片的最大价值。事实上,那种通过高扬其技术层面的东西来掩盖其思想意蕴和人文关怀的做法[①]——那种看似高度赞扬的姿态其实是对这部影片的贬黜。这正如赞扬某人是技术派或者偶像派的时候,其实是对其缺乏内涵和深度的一种委婉的贬低。然而本片的卓越之处也许就在于此,影片科幻的形式、精彩绝伦的画面与其深处蕴涵着的对人、对人类社会的不断追问之间恰恰构成了极具张力的"力场"(阿多诺术语),正是这种"力场"结构中的紧张关系凸显了本部影片的艺术力量——既有康德意义上的崇高的震撼,也有本雅明所说的"震惊"体验。或许它也会吸引人们对其进行追问,可是却并不会让人们当时就感到刺痛,这也许是所有大众文化都无法割去的本性。但是,当我们看过影片陷入沉思之时,也许会禁不住慨叹,地球人的今天未尝不就是纳美人的明天! 这部影片以看似荒诞不经的神奇想象道出了人类最深的困惑——面对强大的历史规律,作为个体的人以及人类社会将何去何从? 批判现实主义大师巴尔扎克就这样闯进我的脑海。

巴尔扎克的"伟大的作品是对上流社会必然崩溃的一曲无尽的挽歌;他的全部同情都在注定灭亡的那个阶级方面……他看到了他心爱的贵族们灭亡的必然性……"[②] 与巴尔扎克的道德立场一样,卡梅隆也将他的全部同情给予了那种无法永久保留的人类原初状态和初始社会;但是与之不同的是,沉迷于乌托邦梦想的卡梅隆在"家园树"倒掉之后,并没有摧毁这个原始部落,而是让身有残疾的地球人率领纳美人驱赶了

① 这种评论的较为典型的代表当属陆川和韩寒。陆川在盛赞"这是一场大师级的视觉盛宴"之后说:"本质上《阿凡达》是一个简单的电影,故事大致可以描述为:反殖民主义(非洲/印第安)+神雕侠侣+环保主题……当然这也不是让你产生更多形而上思考的电影,甚至电影看完出来,会有些许的失落,仿佛是一场久违的高潮之后的空落感,心中似乎没有太多深刻意义的留存。"
② 《马克思恩格斯选集》,第4卷,人民出版社,1995年,第463页。

他不愿接受的未来，从而将希望留在了"潘多拉"盒子中。无论是站在地球人的立场，还是站在纳美人的立场上看①，本片都可说是一部批判现实主义视野中的"挽歌式"作品。

二

挽歌，原指悼亡诗，是一种哀祭文体，被用来表达生者对于逝者的哀悼和追思，感伤哀婉的美学风格和对于人生与命运的哲理思索是这一文体的主要特征。这里所说的挽歌式作品，并非严格意义上的悼亡诗，而是对上述挽歌传统的一种延伸和扩展。在这种作品里，对"夕阳无限好"的赞歌形式，与对其"近黄昏"的怅惘体验和挽歌情绪交织在一起，用本雅明的话来说，"正是幸福的挽歌观念"将卡梅隆的理想转化为"现实"——并非此时此地，而是要"无尽的回归太初"。正如本雅明所指出的："有一种二元的幸福意志，一种幸福的辩证法：一是赞歌形式，一是挽歌形式。一是前所未有的极乐的高峰；一是永恒的轮回，无尽的回归太初，回归最初的幸福。"② 对于卡梅隆而言，所谓"回归太初，回归最初的幸福"就是要回归纳美人的生活方式和社会形态。正是这种对于人类原初生命体验的眷恋和回归原初生命形态的渴望为卡梅隆提供了创造《阿凡达》的文化动力。在这种文化动力和挽歌情怀的支配下，卡梅隆运用3D技术等高科技电影表现手段为我们创造出了原初社会才可能具有的伊甸园般完美的自然环境。作为卡梅隆心目中的"桃花源"，他当然不可能按照人类童年生活的本来样子去描绘纳美人的栖息

① 就本质而言，二者的立场是一致的。由于卡梅隆的局限性（这种局限性在此表现为，人的所有想象只不过是对人自身的想象，诚如马克思所说，"希腊神话也就是已经通过人民的幻想用一种不自觉的艺术形式加工过的自然和社会形式本身。"（《马克思恩格斯选集》，第2卷，人民出版社，1995年，第113页)，决定了他所创造的纳美人也只能按照地球人的思维模式进行思考，因此二者的立场不可能有根本差别。
② 本雅明：《普鲁斯特的形象》，张旭东译，《天涯》，1998年第5期。

之地和精神家园，而是尽可能地予以美化和理想化——一尘不染、如梦如幻的潘多拉星球，纯真无邪、天性质朴的纳美人……但是从纳美人的言谈举止和生活方式——驯服坐骑时与马和龙的喃喃私语，捕杀猎物后的致歉和祈祷，对植物尤其是对家园树的尊重和崇拜……来看，所有这一切只不过是原始人信仰万物有灵论或者物活论的一种表现而已。因此当卡梅隆让杰克作为我们的导游，带领我们重返这个生机勃勃、充满灵性的人类童年乐园之时，这里就不再只是一个与我们无关的外星球社会，也不仅仅是卡梅隆的一个文化乌托邦，而就是人类的原初生命状态——人与自然之间是一种纯真的、和谐的素朴关系。纳美人的栖息之地和精神家园代表着我们失去的童年乐园，"它们的现在就是我们的过去……也是我们永远最为珍视的逝去的童年的写照；它们从而使我们满怀某种忧伤。同时，它们又是我们在理想中达到至善至美境界的图景，从而使我们受到崇高情愫的感召"[1]。"深切体验了整个人类社会所罹患的自然缺失症"[2] 的卡梅隆，对自然的态度就像不愿长大的成人失去了童年一样，充满了眷恋和感伤情绪。同时又在"崇高情愫的感召"之下千方百计地寻求自然，"但在他当作是一种曾经存在过而现已丧失的东西来哀悼它的同时，他又视之为一种从未有过的完美的思想"[3]。

卡梅隆打造的潘多拉星球和生活于其中的纳美人正是其"完美思想"的化身。显然，处于前主客二分阶段的纳美人还不知道自身与其他生物之间有什么本质区别，因此他们如何对待自己，也会毫无心机地以同样的态度对待其他生物。但是卡梅隆所描绘的纳美人那看似自然而然的生活——尤其是纳美人对马和龙的驯化——却使我们看到了其所蕴藏的某种潜力（一种不断成长的可能性），无论是从人的不断生成的角度看，还是从社会发展的历史维度来看，纳美人必然会由天人合一的、自

[1] 席勒：《席勒文集》（理论卷），人民文学出版社，2005 年版，第 79 页。
[2] 李东然：《〈阿凡达〉，詹姆斯·卡梅隆的归来》，三联生活周刊，2009 年 12 月 31 日。
[3] 席勒：《席勒文集》（理论卷），人民文学出版社，2005 年，第 115 页。

在的生命状态进入到主客二分的、自为的生存状态；纳美人生活于其中的处于原初状态的社会也必将从必然王国走向自由王国。但是不论是作为个体的人的不断生成，还是人类社会的所谓不断进步（对于现代人和现代社会而言，其实质就是不断地文明化），其本身永远充满了难以克服的悲剧性二律背反现象或者说异化现象。就前者而言，《大话西游》也许是一个很好的案例。至尊宝要想救回他心爱的紫霞，就必须戴上紧箍咒变成孙悟空，但是当他经历了漫长的斗争和痛苦、变成孙悟空获得了拯救紫霞的能力之后，却不得不放弃此前所热烈追求的目的。就后者而言，本雅明的名言——"没有一部文明史不同时也是一部野蛮史"[1]——可以作为本片最好的注解。卡梅隆通过瑰丽奇异的想象、美妙绝伦的画面将人类纯真的童年呈现在观众面前，同时又通过对纳美人生活的细致刻画揭示了人类社会历史发展的必然规律。但是由于他的道德立场，由于他作为电影艺术家所具有的乌托邦梦想，他又竭力美化纳美人，把纳美人与地球人相似的活动（比如像白人驯化黑人那样驯化动物）都解释为自然的安排，并由此企图恢复人类最初的社会生活方式。这种深度的矛盾和悖论，使卡梅隆的作品产生了一种特别的挽歌效果，其美学基调尽管仍以感伤哀婉为主，但是其对于某一种文明/文化或者某一种社会形态兴衰更替的感叹和追思已经取代了对于个体死亡的哀悼，其对于人生与命运、历史与现实的思考甚至在某种程度上呈现出悲凉的史诗色彩，而这也许正是《阿凡达》那动人心魄的魅力所在[2]。

[1] Walter Benjamin. *Illuminations: Essays and Reflections*, ed. by Hannah Arendt, New York: Random House, 1968, p. 256.
[2] 尽管如此，对于这曲动人的挽歌，我们并不能持有十分肯定的态度。原因在于，到目前为止，卡梅隆仍将他的乌托邦"植根于文化肇始之前"，这难免给人以反文化的印象。正如席勒在分析牧歌的缺憾时所指出的："它们本该带领我们迎着目标前进，但却不幸地把目标置于我们身后，因而使我们感受到的只能是遭受损失的悲痛，而不是希望的快感。"（席勒：《席勒文集》（理论卷），人民文学出版社，2005年，第132页）下文我们会看到，在影片结尾，卡梅隆又将其理想置于渺茫的未来。

三

　　对于正面临这种发展困境的人而言，越是能够看清楚这种深层的矛盾和悖论，就越能够更深刻地体验到《阿凡达》所具有的这种特别的挽歌效果。因此这里有必要对影片所具有的丰富的社会历史内容和巨大的认识价值做进一步分析。卡梅隆在他的作品中"用诗情画意的镜子反映了"原初社会的发展和瓦解的过程，为我们提供了一幅文明/文化/社会形态更替的形象的卓越的社会历史画卷。我们这样说，并不意味着卡梅隆真正自觉地创作了一部批判现实主义作品。就具体的创作手法和美学风格而言，二者似乎正相反：一个是奇异瑰丽的想象，一个是从细节到环境的真实。不过就揭示无情的社会发展规律这一点而言，二人似乎并没有本质的区别：3D技术等电影艺术表现手段给了卡梅隆一支巴尔扎克式的笔，使他能够像巴尔扎克一样，对纳美人及其生活环境进行细致的描写和展示，从而对纳美人的社会生活进程作出了最深刻的阐释。

　　在叙述、展现纳美人的社会生活进程时，卡梅隆设置了两条线索（分别涵盖了纳美人的两种不同发展方式）。一条线索是纳美人在没有外来干扰的情况下，依其天性的自然发展。影片主要是通过杰克跟公主学习来展示纳美人的生活方式的。从中我们看到，纳美人与潘多拉星球上的其他一切生物都不一样，他们知道如何驯化动物，如何与天地万物进行交流，甚至是使用弓箭等武器和工具……总之，他们已经具备了进一步发展的潜能。这类描写主要集中于影片的前半部分，卡梅隆返璞归真、"回归最初的幸福"的梦想在邈远的过去获得虚假的实现。第二条线索则是地球上所有后发民族都不得不面对的发展方式，即不得不面对被更高级文明同化的压力或者被更强大武力征服的压力。以美国科学家为代表的文明同化方式在影片的前半部分以倒叙、插叙等方式做了断断续续的介绍；在文明同化的方法失败之后，卡梅隆在影片的后半部分集

中展示了以资本家及其雇佣兵为代表的武力征服的情形。从家园树被摧毁到酋长死亡，我们似乎看到了卡梅隆心目中武力征服的效果。但是故事到此并没有结束，因为那只是表面的征服或者说那只不过是证明了海明威的名言："人能够被毁灭，但是不能够被打败。"地球人对纳美人的真正征服，在于上述两种力量的综合作用。在整个部落生死存亡的关键时刻，纳美人不但拥戴杰克作为他们的新领袖，而且也开始像地球人一样思考和行动。他们不仅学会了使用地球人的高科技武器和装备，而且也"开窍"了，开始有选择地接受地球人的文明成果——有枪为什么不用呢？于是，在影片的最后我们终于看到这一幕：纳美人手持钢枪押送地球人。问题是开始使用现代文明成果的纳美人和之前天真纯洁的纳美人还能一样吗？

借此机会，我要为遭到颇多质疑的结尾辩护几句。也许我们不能否认，《阿凡达》之所以给故事拖上了一个长长的、光明的尾巴，只不过是延续了好莱坞一贯的个人英雄主义情结和浪漫主义情怀而已，这似乎使影片的悲剧力量和净化效果都大打折扣。就此而言，我认为之前家园树的倒掉已经"将人生有价值的东西毁灭给人看"了，其震撼力足以震撼每一个观众，并且能够"借引起怜悯与恐惧来使这种情感得到陶冶"①。另外，从接受的角度看这个结尾也未必就是画蛇添足，因为它似乎大有鲁迅为"瑜儿的坟上平空添上一个花环"②。的意蕴——于感伤、哀婉、悲凉之中，为人生添加了一抹暖色调，使观众感受到了人性的温暖。这种温情不但迎合了大众的欣赏习惯、接受心理，给人以安慰，而且使我看到了希望。正是因为这个结尾，我才理解了卡梅隆将纳美人生活的星球命名为"潘多拉"的深意。我们都知道，潘多拉是希腊神话中的人物，意为"拥有一切天赋的完美女人"。这个被命名为潘多拉的星球不但是卡梅隆心目中的"完美世界"，而且拥有真正的"希望"。据神

① 亚里士多德，贺拉斯：《诗学·诗艺》，人民文学出版社，1962年，第19页。
② 鲁迅：《呐喊·自序》//《鲁迅全集》，第1卷，人民文学出版社，2005年，第441页。

话传说，潘多拉出于好奇而打开了宙斯给她的魔盒，里面所有的邪恶——贪婪、嫉妒、痛苦、疾病、灾祸等等，立刻都飞了出来，当她惊慌失措地盖上盒子时，却把希望关在了里面——"希望"就以这种令人不可思议的方式保留在潘多拉星球！最后，也是最重要的，这个结尾使我们看到了一个后发民族对于先进文明的悖论式接受。为了生存，为了维护自身的生活方式和发展进程，却不得不在某种程度上采取敌人的文明成果——这既包括地球人的高科技产品，也包括地球人的智谋，甚至是思维方式。尽管家园树的倒掉、酋长的死亡，应该是合乎逻辑的悲剧式结局。但是从卡梅隆为我们保留下来的这个原始部落中，我们看到部落领袖不再是原始人，而是已经克服了主客二元对立（地球人的理性与纳美人的感性在"新"杰克身上达到了完美统一）的新"人类"了。事实上，这种"新人类"才是卡梅隆心目中的完美理想，在这一刻，他的理想已经完全压倒了残酷的现实。在影片开始，卡梅隆"无尽的回归太初"，让他的理想在无法触及的过去成为"现实"。在影片结尾，卡梅隆达到"前所未有的极乐的高峰"——他的理想在虚无缥缈的未来成为"现实"。理想和现实在卡梅隆那里就这样实现了统一，这当然是一种虚假的统一。潘多拉星球上的平静也只能是暂时的、虚假的平静——即使地球人不打回来（卡梅隆一定会让地球人打回来的），纳美人内部恐怕也会出现可怕的裂变。需要强调的是，尽管现实生活中不可能出现这种大团圆式的结局，但是后发民族对于先进文明的悖论式接受在我们的现实生活中却一直在不断地上演，从清末的"师夷长技以制夷"到今天国内依然在争论不休的"中西体用"问题。其实对于故事的结局，马克思早在 1848 年发表的《共产党宣言》中就做出了科学的预言，"资产阶级……把一切民族甚至最野蛮的民族都卷到文明中来了……它迫使一切民族——如果它们不想灭亡的话……在自己那里推行所谓的文明"①。

① 《马克思恩格斯选集》（第 1 卷），人民出版社，1995 年，第 276 页。

这部影片对人的困境、对历史的片面性、对人类社会发展规律的形象再现，使我们得以审视和反思人类的局限和现代化的困境，而我们只有对此有所意识之后才有可能进行反思。至于那些不知道自己局限的人，则永远不能超越这些局限。正是在这个意义上，我们才以批判现实主义为坐标来定位这部影片，因为揭示存在的真相就意味着毫不妥协地批判。当《阿凡达》将这一残酷的真相向我们敞开之时，我们就真真切切地目睹了人类的悲剧性异化现象，意识到现实与理想的差距，从而接近了人的本真存在。因此这部影片的核心内容是美好理想对丑陋现实的反抗，它不在于单纯地展示现实的污浊与残酷、异化的危害与可怕，而在于对理想的坚守——不论是回归邈远的过去，还是投身渺茫的未来。只有真正意识到人类自身的局限性才有可能实现"诗意的栖居"。

总之，不论卡梅隆是否意识到了这部影片所蕴含的意义，我们都要说，《阿凡达》并不是一部普通的科幻片，它是对原初社会必然崩溃的一曲无尽的挽歌，是一部思考人类自身命运和人类社会发展规律的严肃之作。影片不仅是对天人合一和主客二分之类发展路径和哲学争论的一种直观表现，同时也是对人类的局限性和历史的片面性的一个形象注解。其生动直观的影像语言，为我们认识史前社会的发展状况、认识文明/文化/社会形态更替的历史规律提供了形象的丰富的材料。所有这一切交织在一起，就使《阿凡达》成为批判现实主义视野中的一个独具特色的"反思意象"和"挽歌式"作品。

《艺术百家》2014 年第 2 期